日本電影在臺灣

黃仁　著

致謝

　　感謝國家文藝基金會審查通過補助調查研究「日本電影在臺灣映演史及影響之研究」（本書原名）。

　　感謝曾連榮教授、陳梅清教授、廖祥雄導演、梁良先生審閱部分文稿，並提供意見。

　　感謝國家電影資料館提供部分圖片。

<div style="text-align: right">

黃仁　敬啟

2008.12.01

</div>

黃仁與臺灣電影（代序）

李道明撰

　　黃仁先生本名黃定成，福建省連城縣人，生於 1925 年。1946年來臺後，他於 1948 年起主編《臺北晚報》影劇版，1950 年《經濟時報》創刊時入社，1951 年轉至《聯合報》任職長達 43 年。這期間，黃仁曾主編新藝版、影劇版引進電影新思潮，及長期撰寫影評兼編輯多本影劇雜誌，並自己創辦《今日電影》半月刊擔任發行人兼主編達 10 年之久。黃仁也曾嘗試編劇工作，主要作品有《試妻奇冤》（1962）。1964 年黃先生參與發起籌組「中國影評人協會」，1968 年又參與成立「中國電影文學出版社」，出版電影研究叢書近10 本，是當時擬一窺電影藝術堂奧的年輕學子最主要的精神食糧。因此黃先生可說是臺灣現在最資深的影評人、專業電影報刊主編及電影史學者。黃先生筆耕不輟近 60 年，著作等身，至今已高齡 83歲，卻仍繼續致力於臺灣電影的研究工作，每年積極參加電影學術會議，並在北京出版的《當代電影》、《電影藝術》、《電影學報》及《世界電影》等期刊仍不斷有論文發表，實在令人敬佩景仰。

　　1964 年臺中《臺灣日報》創辦初期，黃仁在臺北兼編其影劇副刊。此時黃先生獨家長期刊登臺語片影評，成為當時全臺灣唯一評論臺語片的影劇版，促成了《臺灣日報》於 1965 年主辦「國產臺語影片展覽會」，是繼 8 年前《徵信新聞》舉辦「臺語片影展」之後再度舉辦的類似活動。該影展旨在鼓舞臺語片從業人員的士氣、提升

臺語片攝製水準、及保持觀眾對臺語片的注意與興趣。影展頒獎典禮上由當時省政府主席黃杰頒發金鼎獎、寶島獎給優秀的臺語片與導演、演員及其他工作人員。「國產臺語影片展覽會」對臺語片末期的發展起了一定的作用，也促成臺灣省政府成立「臺灣影片輔導小組」，並設立「臺語影片輔導基金」讓片商可以貸款拍片。

在影劇新聞與影評寫作方面，黃先生曾在《聯合報》首創影劇副刊新聞化，在美國《世界日報》影劇版首創美工拼版，並啟用了不少影劇專業記者，培養了許多影評人，曾榮獲中國文藝協會頒發電影評論獎。自 1990 年代起，黃仁為電影製片人及導演沙榮峰、黃卓漢、張英、袁叢美、張雨田等人整理個人史料及代筆撰寫回憶錄，更協助邵玉珍、陳飛寶等教授、攝影師林贊庭、導演張曾澤、姚鳳磬、前中電總經理羅學濂等整理稿件出書，並協助日本學者三澤真美惠、影評人日野康一等在日本出版日文的中國電影專書。再如北京出版《中國電影圖誌》、上海出版《中國電影大辭典》，其中有關臺灣部份的資料多由黃仁提供。

黃先生於 1960 至 1980 年代初曾編著有《中外名導演集（上下冊）》（1968-70）、《世界電影名導演集》（1979）、《中國電影電視名人錄》（合編）（1982），這些都是當時極罕見而重要的電影研究工具書。自 1994 年，黃先生 70 歲起，他開始編著、出版大量的電影研究書籍，包括《電影與政治宣傳──政策電影研究》（1994）、《悲情臺語片──臺語片研究》（1994）、《歐美電影名導演集（上下冊）》（1995）、《聯邦電影時代》（2001）、《世紀回顧：圖說華語電影》（共同總編輯）（2000）、《臺灣影評六十年──臺灣影評史話》（2004）、《臺灣電影百年史話（上下冊）》（共同編著）（2004）、《優秀臺語片評論精選集》（2006）、《日本電影在臺演映史及影響的研究》（2008）等。尤其在為電影人立傳著說方面，黃仁先生先後編著有《龔稼農

從影生涯與劇照全集》（合著）（1995）、《永遠的李翰祥：紀念專輯》
（1997）、《胡金銓的世界》（1999）、《行者影跡——李行・電影・五
十年》（1999）、《何非光：圖文資料彙編選集》（2000）、《電影阿郎
——白景瑞》（2001）、《袁叢美從影七十年回憶錄》（2002）、《臥虎
藏龍好萊塢——李安傳奇與華裔影人精英》（合編著）（2003）、《白
克導演紀念文集暨遺作選輯》（2003）、《辛奇的傳奇》（2005）、《羅
公學濂逝世五週年紀念文集》（2006）、《開拓臺語片的女性先驅們》
（2007）等，對於保存臺灣電影史料及論述臺灣電影史重要人物與
現象，做出極為重要的貢獻。

　　尤其黃仁先生晚近以來致力於為曾在中國大陸發展的臺灣影人
何非光、劉吶鷗及流落臺灣的大陸影人胡心靈、白色恐怖犧牲者白
克等人撰文，平反冤屈，糾正影史的錯誤，促成相關書籍與研究論
文的出版或撰寫，對本土電影歷史文化貢獻很大，因此被聘任為臺
灣省文獻委員會特約撰述委員。

　　近十多年來，黃先生獲邀參加在中、港、臺兩岸三地舉辦的電
影學術研討會無數，包括文化大學召開的「徐訏先生學術研討會」
（2002）、中央大學召開的「2005 劉吶鷗國際研討會」、北京中國廣
播電影電視總局主辦的「中國回顧與展望——紀念中國電影百周年
國際論壇」（2005）、香港浸會大學主辦的「中國電影百年：邵氏王
國的影響」研討會（2006）、香港大學主辦的「1950 至 1970 年代香
港電影的冷戰因素學術研討會暨影人座談會」（2006）、國家電影資
料館主辦的「春花夢露——臺語片學術研討會」（2007）、世新大學
舉辦「2008 海峽兩岸電影文化研討會」（2008）等。黃先生孜孜不
倦且僕僕風塵地每年至各地發表論文，實在令人敬佩。

　　黃仁先生對電影研究後進或國際研究者從不藏私，只要有人諮
詢，他對於所知的真實史料或傳聞佚事都莫不知無不言，加上他蒐

藏保存了兩岸三地的影劇書刊的豐富收藏，尤其是大量臺灣電影產業發展史料，以及臺灣影人與作家在國內外之相關史料，又對臺灣電影的歷史與人物的掌故與各種枝節脈絡瞭如指掌，因此被公認是臺灣電影史料的「一部活字典」，甚至是「一座電影圖書館」。

　　事實上，黃仁也曾參與籌設電影圖書館。在「國家電影資料館」之前身「電影圖書館」設立前，黃仁也參與籌辦、草擬計畫書，並在報上一再呼籲，直到「中華民國電影基金會」成立後，「電影圖書館」才進入正式籌備。開辦後，黃仁除多次捐贈珍貴電影圖書資料至少四卡車給「電影圖書館」外，又說服沙榮峰、何基明、黃卓漢、張英、姚鳳磐、張曾澤等人將電影拷貝、劇照及書刊等捐贈給「國家電影資料館」，因此獲「國家電影資料館」頒給感謝狀。

　　以黃仁先生過去六十多年來對臺灣電影的報導批評與評論研究之全心投入與認真著述，對臺灣電影的貢獻不可謂不大。因此今年臺北金馬影展執行委員會決定頒給黃先生一座「特別貢獻」金馬獎，對他而言，應該是實至名歸。

　　本文原刊《2008 年金馬獎場刊》，承金馬獎與李道明教授惠允轉載，作為本書序言。在此致深摯謝意。

黃仁　敬啟

2008.10.10

目　錄

輯一　影響臺灣電影創作的日本電影導演

「世界級」的「電影之寶」黑澤明
Kurosawa Akira (1910-1998)

　　2008 年 9 月 6 日是世界級的日本電影大師黑澤明逝世十週年（1998 年 9 月 6 日逝世），享年 88 歲。論生理年齡不算太長壽，好萊塢、日本不少退休導演活到逾 90 歲，但黑澤明 80 歲以後還導了兩部充滿創意的新片，甚至 85 歲中風，躺在床上還在寫劇本。這種創作毅力，只有日本新藤兼人、市川崑及義大利的安東尼奧尼可比美。

　　不過，黑澤明在古稀之年，還能自力自強拍片，得力於有一個好兒子做幫手，長子黑澤久雄很孝順，很能幹，在黑澤明導演《影武者》和《亂》時，兒子已為父親到處奔走，洽談業務，進行後製作，否則那麼大預算的大片，投資關係那麼複雜，不可能那麼順利拍成。

　　由於有黑澤久雄做助手，黑澤明到 75 歲才建片廠，可見他老而彌堅，雄心不減。在橫濱市綠區的新興住宅區，租了一千多坪土地，建黑澤電影攝影廠，是黑澤明的電影王國，完全照他自己的構想興建，不但有專用的工作室、資料室，最特別的是，兩個高達 13 公尺、寬 59 公尺、深 34.5 公尺的攝影棚，是最新式的 L 形，與傳統的長方形不同，可以換景與拍片同時作業，而且牆壁是活動的，自動升降，換景很快，攝影機的軌道在空中，升降推拉都很方便。另有同步錄音裝置，全廠都有冷暖氣調節裝置，不受氣候突變的影響。還有攝影控制室、剪輯室、四個化妝室、五個排練室，全部都是電動化，還要不斷更新設備，由黑澤久雄主持。從《亂》開始的作品，都是在這片廠完成。

戰時從影

　　黑澤明溫文儒雅，具藝術家豪放的氣質。父親是個軍人出身的
中學教員，黑澤明在小石川京華中學畢業後，本想做一個畫家，而
進入私人設立的同舟社學畫，曾參加過畫展，但是後來對電影發生
了興趣。1936 年，東寶公司前身的 PCL 招考副導演，他參加報考，
考題是要寫一個短篇劇本，以當時一個工人愛上舞女而犯罪的新聞
為題材。黑澤明他以黑暗的工廠區和繁華的風化區作對比的描寫，
獲得主考的導演山本嘉次郎的賞識，就這樣，黑澤明進入了電影界。

　　和黑澤明一起當副導演的還有谷口千吉，本多豬四郎等人（都
已先過世）。當時他在工作上就有許多意見，表現了他對電影方面的
才華。山本嘉次郎認為一個導演必須要先會編劇，能寫劇本的導演，
在藝術上才有成就。因此黑澤明在工作之暇，經常埋頭寫劇本，曾
應徵日本情報局懸獎徵求的電影劇本，得了第一名。

　　1943 年，黑澤明在老師山本嘉次郎和成瀨巳喜男的提拔下，第
一次正式執導演筒，導演《姿三四郎》，這是一個描寫柔道家的故事，
由月形龍之介主演，他對靜與動的對照描寫，頗有大導演的作風。
同年應軍國主義政府拍了一部女子挺身隊的愛國故事，片名《最
美》。這時太平洋戰爭正烈，物質缺乏，他以最低的費用，又拍了一
部《踩虎尾的男人》，是一部音樂喜劇，遭軍方禁映。到太洋戰爭結
束後的 1952 年才上映。

大師中的大師

　　黑澤明早已不只是專屬於日本的國寶（他的作品，提升日本國
際地位），可說是世界級的「電影之寶」。他的逝世震驚世人。好萊

塢的掌門導演法蘭西斯福特柯波拉、喬治盧卡斯、史蒂芬史匹柏都
說：「黑澤明是我師。」（Kurosawa My Teacher）他們自稱從黑澤明
的電影中學到很多。史蒂芬史匹柏尊稱黑澤明為當代電影界的莎士
比亞，法國總統席哈克認為黑澤明「影片的氣度、質感及社會寓意，
堪稱大師中的大師。」

　　美、英、法各電影大學或大學有關科系，幾乎都把黑澤明列為
研究的課程之一。各國的學術團體或圖書館，更常舉辦黑澤明作品
回顧展。各國出版有關研究黑澤明的書籍也很多，單是英文版和日
文版，就各有十幾種。有關黑澤明的中文書，臺灣有六本，五本都
是翻譯，只有今日電影出版，曾連榮教授著《儒者黑澤明》，才是真
正中國人研究黑澤明的著作。中國人來研究黑澤明，可能比西方人
士更權威，甚至比有些日本影評人對黑澤明的作品更深入了解。因
為，中國文化是日本文化的根，可是有些日本年輕人昧於西方文化，
忘了自己文化的根，往往以西方文化的模式，來衡量黑澤明的作品，
難免落於瞎子摸象的錯覺。例如日本影評人中邑宗雄評《亂》，認為
是將《李爾王》原封不動的搬到日本戰國時代，好比將和服穿在洋
人身上。他抹煞了黑澤明貫穿片中的東方倫理精神和天人合一的思
想，這就是中國文化的精髓，也即是日本文化吸取西方文化後成長
的根。

　　《儒者黑澤明》便是從中國文化移植日本的角度，來分析黑澤
明的所有作品，無疑是挖到了黑澤明的根。這本書不僅是唯一的中
國人研究黑澤明的成果，也該是一大堆研究黑澤明著作中最具獨特
見解的著作。

　　在一般研究黑澤明的評論中，總以為黑澤明受西方文化的影響
很深，尤其是俄國文學作品和莎士比亞的詩劇，以及約翰福特的西
部片，在黑澤明的作品中，都可以找到這些影片的影子，例如《深

淵》改編自高爾基的《夜店》；《蜘蛛巢城》改編自莎士比亞的《馬克白》；《亂》改編自莎士比亞的《李爾王》，其實這都只是表象。

我們知道黑澤明生長那個時代，是我國五四運動期間，正是日本青年醉心西方文化時代，電影又是西方文化的產物，黑澤明受西方文化的影響，是勢所必然。但是霸氣洋溢的完美主義者的黑澤明，唯我獨尊的意識很強，在作品的創作上，豈肯作他人的傳聲筒，因此，電影上的《羅生門》，已不是芥川龍之介的小說，而是百分之百的黑澤明的電影。

東西文化的融合

1957 年的《蜘蛛巢城》改編自莎士比亞的《馬克白》，是溶合東西文化的最高代表作，《馬克白》的時代，相當於日本幕府時代，因此服裝、建築、人物、職稱改為幕府時代，莎士比亞的十四行詩，也改為日本的長歌與短歌，預言家變為東方的巫婆，馬克白變為日本戰國時代大將鷲津武時，得巫婆指示，他將成為城主，在妻子慫恿下，殺了城主，自立為王，但鷲津夫婦經常被幻影迷惑，惶惶不安。黑澤明營造在迷霧中迷宮森林，夫妻遇妖，妻生怪胎發瘋，鷲津被識破，遭亂箭射死等場面，令人驚心動魄。

1957 年黑澤明還有一部改編自俄國文學高爾基的《夜店》的《深淵》（どん底），也是東西文化溶合的作品，將帝俄時代改為日本江戶時代，描寫德川幕府時代的苛政蘊存一股陰暗的悶氣。

也因此，黑澤明的《深淵》、《蜘蛛巢城》和《亂》，都不再是西方文化的產物，而是蛻變為百分之百的東方文化，儘管還可看到原作的軀殼，精神面貌完全改變。黑澤明曾說過很多人誤以為他只熱衷西方文化，其實他對日本文化、東方文化也下過很深的功夫。

　　曾連榮教授在該書的結論中說：「本書以《儒者黑澤明》為書名，意指他有『游藝依仁』的儒風，其作品嚴守儒家的『人本主義精神』。」又說：「難能黑澤明這樣的『男子儒』……故每拍一片，就有『開物成務』，心繫天下的懷抱……把拍電影當成『積德行仁』的功業盛事！」

　　曾連榮教授以黑澤明的新作《亂》為例，更可證明他的「法天道，立人道」的儒家思想體系。黑澤明在《亂》中安排了狂阿彌和丹後，就是在強調他的人本主義的悲憫精神。丹後在三少爺死後，狂阿彌罵老天不長眼睛時，說：「別罵老天了，真正在傷心哭泣的，才是老天爺呢？不管何時、何世？人都在做著同樣相互殘殺的惡行，多愚蠢，老天爺想救，都沒法救……」

　　這種以古喻今的人本主義的精神，在《李爾王》的原作劇本中，不可能有。還有片中最感人的一幕，是老父流落荒郊時，老三來救，父子誤會冰釋，同騎一匹馬而去。這種天倫夢迴的寫照，《李爾王》劇中有嗎？

　　筆者以為曾連榮稱黑澤明為儒者，比一般評論家稱黑澤明為「人道主義」更為適當，因為儒者以仁為本，固然是人道主義，但儒者的仁，含有王道精神，實已超越了「人道主義」。曾連榮從黑澤明誕生時的社會文化背景、家世背景、家庭教育背景及學校教育背景，來分析黑澤明的成長和創作的境界，最重要的依據，是日本學者內藤次虎說的：「日本文化就是中國文化的延長。」「朱子之學，成為日本官學。」「明治維新的元勳，都受過嚴格的儒學教育。」在此我們可以了解，黑澤明雖然醉心西洋文化，但骨子裡早已具有儒學精神。

建立男性雄風

　　黑澤明是 1936 年（26 歲）進入電影界，當山本嘉次郎的助理導演 7 年。1941 年開始寫劇本。1943 年開始當導演，執導第一部片《姿三四郎》，男主角柔道高手發揮了男性英雄魅力。當時日本影壇流行女性電影，1945 年黑澤明發現三船敏郎後，男性電影便成為他作品的特色，在二次世界大戰敗戰後的日本，為男人找回了信心。女性在他的電影中變成了配角。

　　由於黑澤明擅於吸收美國西部片的技巧化為自己創作技巧，吸收英國、蘇聯的文學作品，改編為日本歷史作品，不能忽略了黑澤明對溶入中國文化的日本文化有更深刻研究，才能將西方文化轉化為東方文化那麼徹底。

　　黑澤明最擅長的仍是拍武士打鬥片、戰爭片，這正是東西文化結合的產物。

各說各話的《羅生門》

　　現在遇到各說各話的場面，很多人都會說是「羅生門」，可見該片已成為各說各話的代名詞。

　　《羅生門》的特色是片中四個人物──強盜、丈夫、妻子、樵夫。是同一姦殺案件的關係人，但各人立場不同，說出四種不同供詞，究竟那一種說詞正確，電影結束時沒有交待，三個當事人丈夫、妻子、強盜到底如何處置，也沒有交待。因為黑澤明要表達的不是交待故事，而是以各人不同的供詞，來說明人性的自私和貪婪，都以對自己最有利的供詞來維護自己的虛名。觀眾從每個人的掩飾自己的立場，就可看出事實的真相。證實人是最會說謊的動物。

　　《羅生門》很性感的京町子演女主角武士妻子，在粗野的三船敏郎演的強盜慾火眼裡，她是性感的仙女。對丈夫來說，她是愛虛榮的淫婦。在樵夫眼裡，她是高傲而水性楊花的女人。故事取自芥川龍之介兩個短小說合併，黑澤明在結束時，讓已有六個孩子的樵夫，抱棄嬰回家收養，給這個說謊的罪惡世界，帶來一線人道希望。

　　電影將四段大同小異的敘述，結合大自然的景物，發揮空間與時間的藝術特性，和人物心理的轉變，充滿詩意。電影最精采一段，是黑澤明利用透過樹林的陽光的光線，照射強盜強暴婦人的場面，起初婦人還反抗，後來竟緊抱著強盜，表現了人的性慾與大自然的陽光結合，洋溢著慾火的熱氣。

　　瑞典大導演柏格曼名作《處女之泉》，就是受《羅生門》的影響而拍。

　　1951 年黑澤明根據俄國小說家杜斯妥也夫斯基的小說改編的《白痴》（THE IDIOT），背景的聖彼得堡改為北海道，男主角龜田欽司（森雅之）從沖繩的精神病院療養後歸來，遇上了赤間傳吉（三船敏郎），他的情人那須砂子（原節子）竟愛上龜田欽司，龜田欽司則在她與大野之長女（久我美子）中無從取捨，一段四角戀愛的悲劇終於，赤間傳吉殺了那須砂子，而他與龜田欽司都瘋了。黑澤明在此表現人性的情慾容易使人瘋狂，社會許多悲劇都是如此造成。本片在《儒者黑澤明》書中未提出討論，可能是因評論不佳。

日本影史佳片冠軍《七武士》

　　日本「電影旬報」邀請 87 位著名影評人票選日本影史上十部最佳電影。黑澤明執導的《七武士》高居冠軍，該片每一個鏡頭都非常考究，首次起用四架攝影機拍，黑澤明在片廠已達到獨裁作

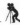

風,「天皇」導演的外號就由此片而起,原長 200 分鐘,上映版 160 分鐘。

　　一個貧瘠村莊,在秋收後將被山賊洗劫,村民請來七個武士護村,並教村民習武。

　　山賊果然大舉侵襲。村民合作抗敵,全片充滿刺激的張力,群馬衝殺。影片廝殺場面,用數部攝影機拍同一場面,以長焦距鏡頭攝取群馬奮戰和泥沼惡鬥。以慢鏡頭拍攝人仰馬翻、塵土飛揚,深具震撼動感效果。

　　三船敏郎演的瘋武士,象徵真實生命裡的狂情瘋態,嘶喊的狂激,動作的奔放,表現出一股生命的熱力。他身懷假家譜,做冒牌武士,只是為了生活,不得不掮起武士刀對抗山賊。片中又安排志村喬演老謀深算的長者,以清醒的理性戰爭衝擊邪惡。與三船敏郎的冒牌武士是對比的存在。有人認為本片是受美國約翰福特導演的西部片的影響,不過更精確的說法,本片是受中國《水滸傳》的啟發。這也可以證明黑澤明對東方文化的鑽研很深。片中有許多經典場面,例如在雨中的泥濘中決鬥,表現愈是髒的地方,愈有生氣。黑澤明將鏡頭集中在馬蹄間飛濺的泥濘,顯出美化的詩情。結局十分悲涼,寂寞的野風,從五個武士的墓上拂過。活下來的志村喬和加東大介兩人站在墓前默禱的場面,充滿「一將功成萬骨枯」的寂寞,飄盪著一股淒絕的氣氛。

註：本片被好萊塢改為《豪勇七蛟龍》,港澤《七俠蕩寇誌》(The Magnificent Seven)

兩部純娛樂片──《大鏢客》

　　東西方文化融合的影片,在《大鏢客》中也相當明顯,開頭風沙彌漫的寂靜街頭,家家戶戶緊閉,一隻狗咬著一隻人手走過,流

浪漢三船敏郎出現，是正義化身，旁觀村中，兩派惡鬥，隔山觀虎鬥是人性，又用計挑撥，促成火併，自相殘殺，開頭頗有美國西部片《日正當中》的味道。

黑澤明以最簡單的故事，說明主題──以古喻今，說明人性最大弱點是為貪財而死，「人為財死，鳥為食亡」，是人類自古以來不變的悲劇。再以最簡單方法敘說故事，使人人看懂，外不看字幕都能懂七、八成，商業與藝術融於一體。

時代背景，是日本江戶末期，關東八州一帶，本是繁榮的絲市，奈因賭風太，甚大家貪財，生產人少，官吏貪贓枉法，任憑惡幫控制，成為死市。據說越南淪亡前夕，就是賭風太甚，臺灣人人好賭，上下貪利，必將走上第二個越南。

片中富商為保障利益，勾結惡幫撐腰，惡幫廣收亡命之徒擴張勢力，形成兩派對抗。導演透過三船敏郎演的流浪漢三十郎，冷眼旁觀，為民除害，又用計挑撥，促成兩幫火併，自相殘殺。

黑澤明把這些人寫成如餓狼般的瘋狂──亡命之徒，只為一點點的報酬，殺害毫無恩怨的市民；妓院老鴇，臨死還抓住妓女的頭髮，不肯放鬆搖錢樹；棺材店老闆，聽派和談，就喝傷心酒；善良市民又懦弱無能，眼看妻子被霸佔，兒子哭著要媽媽，也無力反抗。

幫派首腦仲代達矢玩得一手好槍，顯得比其他人聰明，三船敏郎被拘，險些喪命，幸得逃亡，練刀以對抗快槍。

黑澤明用喜劇手法拍動作片，場景設計，十分精采。開始時風沙飛舞，靜寂小街，家家門戶緊閉，一隻狗隨著配樂出現，啣著一隻人手，畫面切斷，暗示電影主題。本片攝影師宮川一夫是《羅生門》攝影師，值得特別欣賞。

三船敏郎因此片得威尼斯影展最佳男主角獎。義大利片《荒野大鏢客》乃依照本片改編。

《大劍客》

本片是《大鏢客》續集，三船敏郎繼續演三十郎，一個流浪的劍客，無意中聽到一幫武士企圖殲滅貪官黑藤，由於這群工人是有勇無謀的烏合之眾，幸得鬼計多端的三十郎的協助，才能達成心願。

黑澤明在這部戲裡，放棄了思想意識，著力在發揮電影動作的魅力趣味，讓任何觀眾，都能一目了然的獲得愉快享受。最精采部分，就是零點幾秒的殺伐場面，事前經過精密設計，由殺陣師（鬥劍指導）久世龍一手指導。日本時代劇、鬥劍片有殺陣指導，是從《大劍客》開始，其中包括劍術、拔刀、舞蹈等基本動作。決鬥場面，又分為五種不同決鬥方式，殺陣師與黑明研究結果，都不滿意，而想出第六種方式，事前非常機密，到臨拍時才告訴演員，據說是從橄欖球的比賽中演變而來，日本影評家認為是影史十大決鬥場面之一。

三船敏郎刺探敵情，官門大開，大軍持槍而出的場面，開麥拉用仰角度拍，造成激昂的氣勢，緊迫人心，極精采。

另一場三船敏郎被拘，綁在大石上，九個武士等待他的消息，他將計就計，騙貪官亂砍茶花，立即轉危為安，大快人心。

國片現在流行動作片，從黑澤明的名作中，學到了不少動作片的趣味所在。

藉古諷今的《亂》

日本戰國時代，猛將秀虎將權力移交給三個兒子，幼子認為會因此自相殘殺而反對，卻被老父趕走。長子太郎取得大權，在妻子唆擺下，氣走老父。老父投靠次子，次子不但不收留，反而聯絡大

哥圍困老父。在戰亂中派人殺大哥，奪得大權。幼子得悉，出兵救老父得勝，但在凱旋時被殺，老父則在瘋癲中逝世。

片中，兵馬惡戰場面龐大，氣勢很壯。不過，觀看本片時，應特別注意追隨秀虎的小人物狂阿彌，在日本戰國時代的諸侯，多有這種人隨身侍候，黑澤明在這人物身上賦予哲理，使本片脫離了單靠大場面取勝的俗套，所謂粗中有細。

黑澤明藉古諷今，表現了人文主義的悲憫精神，正如狂阿彌與丹後間的對話：「人，不論何時、何地，都要做著同樣骨肉相互殘殺的惡行，多愚蠢！」

警匪片經典《天國與地獄》

在黑澤明早期的男性電影中，《天國與地獄》是黑澤明作品中較少見的現代背景的刑警片，故事取自美國偵探小說〈金克的贖身金〉，歹徒綁錯孩子的故事為底子，描寫歹徒拐誘綁票皮鞋公司經理司機的孩子，向經理勒索。三船敏郎演白手成家的經理，決心與歹徒周旋，在特快車上，三船敏郎投下贖身金，與歹徒換取孩子的場面，刑警人員的部署，與三船敏郎的決心，構成緊迫氣氛，高度發揮剪接技巧，是電影的經典場面。

後半部以刑警全力破案為中心，新聞記者報導假新聞誘騙歹徒，與警方合作破案的精神，值得新聞線上的記者們學習，從跟蹤到逮捕歹徒，高潮迭起，全片痛擊不道德與反道德，拿港臺警匪片來一比，就可見大師手法高超，例如歹徒四次打電話的運用，每一次方式不同，而都生動的襯托出人物的心理和事態的演變，可見導演的用心。

《紅鬍子》的人道主義

　　黑澤明是一個人道主義者，也有說他是理想主義，事實上是兩者合而為一，他這思想，1965 年的《紅鬍子》中，表現得最完整。他作品的思想雖然是一貫的，但他以前的作品思想表現，不像《紅鬍子》這樣趨於完美境界。在這裏，我們可以看到那些可憐的人們的愚昧行為，有人迫未成年的養女為娼，有人為了貧窮而全家服毒，而有錢人家的千金小姐，卻生了瘋癲症，有錢的官吏，則因吃得太多太好而生病。黑澤明以悲天憫人的心情，在封建時代的故事中，剖析了現代人性。它指出人類的病源，多是起於窮和愚，全片進展不僅多彩多姿，而且有些小節極感人。

　　黑澤明並對追求新知而驕傲的青年，給予當頭棒喝，如果你不能培養你的仁心，一點新知實在渺小得可憐，黑澤明以仁醫比喻仁政。青年保本登，學了最近的荷蘭醫術，自以為了不起，但經紅鬍子的感化後，才發現自己的幼稚和無知，「生有涯，知無涯」的哲理，刻劃得十分深刻。

　　片中有一場戲，黑澤明賣弄了一點小技巧，卻是高招。那是窮小孩一家喝了毒藥，全家被送入醫院救治。窮小孩也中了毒，醫院中的一群人希望他能活，除了由醫生悉心診治外，一群女人跑到一口井邊對著井大叫小保的名字。相傳，對著井大叫，可以將快死的人的靈魂喚回來，因為井是直通地府的。這一場戲的一組鏡頭拍得很出色，起先，是一群人圍著井在叫，然後鏡頭進入井內，沿著井內由上至下降下去，我們祇見到井邊，彷彿自己在井內坐了電梯降到井底去。最後一鏡是，拍攝機對正井底拍，這時，觀眾見到的乃是井底全是水，水中反映著井口圍著的一群人，然後，有一粒小物

體投入水中，水波蕩漾，水中的倒映散開了。這一個鏡頭是證明井中有水，而又避免了攝影機拍進去，可說是大導演的高招。

1975 年黑澤明導演蘇聯片《德蘇烏札拉》（又名《烏蘇里江獵人》），超越東西文化的形式，遠離現實社會，走向人類文明與大自然生態的衝擊，提出環保觀念。

德蘇烏薩拉，是西伯利亞大森林中一個蒙古老獵人的名字，他能在氣候惡劣的原始森林中生活，卻無法適應文明社會，故事透過帝俄時代西方一位探險家與老獵人的交往，揭開大自然的奧秘，從大自然的風物和四季時序的變化中展開，全部實景拍攝，有幾場非常微妙的攝影，確是達到讓觀眾重新認識、愛護自然的主題，作者將大自然人性化，所謂山川有情，在大自然壯麗神秘世界，風起雲湧，顯現宇宙的生生不息的氣象，人如果能愛大自然，也會得到大自然的保護。可惜一般觀眾不知道深入體驗心神交往的欣賞，在臺灣上映時票房很差，實在辜負了大師的心血。不過，作為一個有心研究黑澤明作品者來說，絕對不能錯過《德蘇烏薩拉》。

《八月狂想曲》和《夢》

81 歲導演的《八月狂想曲》是黑澤明導演的第 29 部作品，也是他自七十年代到美國拍《電車狂》失敗自殺後，首次重回日本影壇的作品。因為自那次事件後，他一直無法面對江東父老，從此除替蘇聯拍過《德斯烏薩拉》外，便一直運用美國或法國資金拍片。《八月的狂想曲》是完全日本資金，由松竹公司發行，該片強調他一貫的反戰主題，焦點集中在 1945 年 8 月 6 日，美國在日本廣島投下的原子彈，造成逾 14 萬人傷亡的慘劇。由美國紅星李察吉爾擔任男主角，女主角是 85 歲的日本女星村瀨幸子演出。

　　故事描寫一位 80 歲的日本老婦,和他四位在鄉下度暑假的孫兒間發生一連串事件。這位老婦 40 年前受原子彈之害,失去家庭溫暖,恨美國人,可是他哥哥移民美國,卻娶了美國女人,生了混血兒李察吉爾。後來接她去美國度假,在親情的溫暖下,老婦人才消除對美國的仇恨。主戲都在日本鄉間拍攝,以日本民俗和民間生活為背景。

　　備受世界影壇推崇的黑澤明,美國名導演喬治盧卡斯、史蒂芬史匹柏、法蘭西斯柯波拉等都尊敬他為老師,並以做他的學生為榮。甘願替他奔走籌措資金,乃至做義工,協助拍片。

　　黑澤明晚年的《夢》,和他過去的寫實作品完全不同,不但首次用八個不同短篇,串連成一部片,而且著重於幻想和詩情,並有濃厚的自傳色彩,圍繞著死亡的主題。

第一個夢《雨中驕陽》

　　據日本古代傳說,在這種天氣便有狐仙舉行婚禮。五歲的黑澤明,躲在大樹蔭下看到狐狸出嫁,戴上白色面具的舞者和樂隊在濛濛煙雨林中行進。中野聰彥演五歲的黑澤明,倍賞美津子演母親。

第二個夢《風吹雪》

　　少年的黑澤明和朋友組成登山團,在狂風暴雪中,四個少年陷入沉睡的死亡邊緣,一位美麗的雪中仙子出現。

　　由寺尾聰、原田美枝子、油井昌由樹等演出。

第三個夢《桃園》

　　少年的黑澤明,追逐一個像桃花般美麗的少女,跑到屋後的田園,看到聚集了大群女玩偶,少女卻不見了。忽然,一切都消失了,只剩下一棵桃樹。

第四個夢《隧道》

我一個人從戰場生還，長長的隧道，像是那慘烈的時代，四處有著亡靈悲傷的哭聲，我向部下們怒吼：「求你們靜靜地睡吧！」

寺尾聰—我、頭師德孝—野山下哲生—少尉。

第五個夢《烏鴉》

學畫的學生，親眼看到大畫家梵谷，除了欣喜若狂，更被強烈的性格懾服，正當要追逐這位大師時，卻迷失在畫中，片中兩百多隻烏鴉出現麥田的場面，拍攝費時。

馬丁史考席斯演梵谷。

第六個夢《村中的水車》

小河的西岸、大小水車六臺在旋轉，兩邊開著彩色繽紛的野花，一個老人說：「最近的人似乎忘了自己也是自然的一部份。」送葬的樂隊熱鬧的走過來，送走想長壽的友人進入墳墓，由日本資深演員，一百零三歲的笠智眾復出演老人、寺尾聰—我。

第七個夢《紅富士》

這是個恐怖的夢，核能發電廠接二連三的爆炸，富士山因灼熱而紅紅地溶化，群眾們慌張的逃命，我則在紅霧中消極抵抗。

寺尾聰—我　井川比佐志—發電廠的人

根岸季依—抱小孩的女人

第八個夢《鬼哭》

地球似乎終結，因為已沒有生物，可是卻出現奇事，因為我聽不到我的足步聲，可能是人吧，就在這剎那，異樣的男人出現在眼前。

寺尾聰—我　伊加長介—鬼

第九個夢《美好的夢》

一電視臺播音員大聲的叫喊：「全世界終於進入和平時代。」可惜這只是一個夢。

檀英美—播音員　寺尾聰—我

第一個小品和第三個小品，在說明生死與成敗一線間；第二個小品批判大量伐木，破壞自然生態；第四個小品是戰爭「隧道」分隔陰陽、批判戰爭殘酷，並讓幽靈入土為安；第六、第七夢都在描寫大自然的美好；第八個夢對後現代文明提出質疑。

《一代鮮師》

大師 84 歲的作品《一代鮮師》雖然寫的是日本名散文家內田百閑晚年的仁慈純真（童真）的心境和師生間的情誼，其實是寫他自己。片名《Madadayo》日文譯音《まああだタ》中文《還沒有吶！》是小孩捉迷藏用語，片中是老人還不想歸天的幽默對話。

黑澤明的電影技術學自西方，精神是純東方（中國）儒者的思想，晚年的作品《夢》等，有影評說他有環保精神，不如說他有中國儒者「仁民愛物」、「民胞物與」、「天人合一」的思想更為恰當。《一代鮮師》就是這種儒學的更透徹的發揮，正如中國的〈孫子兵法〉的「中學」、「日用」，是同樣的情況。

片中的學生對老師的「一日為師」、「終生為師」正是儒學的最高境界，一群在社會上已有成就的學生，因老師的房子在第二次世界大戰中被炸毀，學生們紛紛捐款，替老師重建一幢房舍。這樣尊師重道的精神，現在的日本已不可能有，中國更是神話。

　　老師雖到歸天之年，卻洋溢著「赤子之心」，外來的野貓，養久了像自己的兒子般疼愛，一旦走失，居然失魂落魄的懷念，學生幫忙找尋無著。這段戲拖得太長，是本片唯一的缺點。

　　戰爭時期，學生擔心老師家被小偷光顧，老師卻歡迎小偷光臨，房門貼上「小偷入口」、「小偷通道」，而且在「小偷休息室」備有香菸茶水，最後有「小偷出口」，對待小偷如賓客。全片洋溢著老師的仁慈風範，使得和老師接近的學生，始終有「如沐春風」的溫暖。

　　黑澤明愈到晚年，人道思想愈濃，誨人不倦的精神愈強。84 歲仍有作品問世，固然是有好兒子幫手，他拍電影的不倦精神更令人欽佩，也許這正是他的長壽之道。

　　1990 年 3 月，美國影藝學院頒給特別名譽獎。

　　1998 年 10 月 1 日，日本政府頒給國民榮譽獎。

　　1992 年榮獲日本美術協會頒給「高松宮親王紀念世界文化賞，獎金十萬美元和獎章，這個獎有世界性地位，推荐委員全是歐美學術界名流，每年得獎人名單揭曉記者會在世界大都市召開，黑澤明是第一位獲這獎的日本人，也是 1987 年設立以來共有 51 位得主中，只有三位日本人之一。[1]

《影武者》的文字定格

　　日本大師黑澤明是啟發臺灣影痴邁向學術之路的啟蒙師。七十年代臺灣許多青年到美國學電影，差不多最初迷上電影多少都受了黑澤明的影響。1965 年 7 月出版的學術性的〈劇場〉雜誌，先後刊

[1]　黑澤明獲「日本高松宮王紀念世界文化賞」，在他逝世的臺日報紙都遺漏。

出 11 篇有關黑澤明的翻譯文章；並一次登完《羅生門》分鏡劇本，這期雜誌銷路特別好。

　　與「劇場」雜誌同時，文星書店出版第一批電影書，魯稚子著〈現代電影導演散論〉，其中日本導演就是「開東方電影新境界的黑澤明」。當時黑澤明的《紅鬍子》正在臺灣上映，〈文學季刊〉舉辦《紅鬍子》專題座談會，學界名家俞大綱教授等熱烈發表高論。不久，學術性的〈影響〉雜誌登場，黑澤明研究更是該刊物中多篇討論的熱門話題。

　　臺灣第一本研究黑澤明的專書，是 1973 年曹永洋翻譯美國影評人唐納・瑞奇著〈電影藝術——黑澤明的世界〉（志文版）。曹永洋介紹：「唐納・瑞奇原著於 1965 年在英國牛津大學、美國加州大學及日本三地同時出版，被公認為研究黑澤明電影藝術最好的書，分析了黑澤明從處女作《姿三四郎》以迄《紅鬍子》為止的 24 部電影作品，如何由製作專業中到出品的繁複而神奇的歷程。」

　　《黑澤明的世界》原著分為兩部分，一為黑澤明的電影和生平，包括家庭背景、副導演時代、作品系列、黑澤明作品風格、技巧及其色彩觀，由不同角度透視黑澤明兼評其代表作。第二部分作品研究與欣賞，舉出十部經典名作。同時附刊〈黑澤明的印象記〉、〈三船敏郎眼中的黑澤明〉及楊子短評《黑澤明的自殺》、司馬長風的〈黑澤明自殺的啟示〉等篇。

　　1985 年 6 月，今日電影雜誌社出版《儒者黑澤明》，作者曾連榮是臺灣藝術大學電影系主任。該書是第一本以中國學者立場，從中日文化的觀點，探討黑澤明作品的人道主義及其背景關係。曾連榮以黑澤明的新作《亂》為例，證明他的「法天道，立人道」是儒家思想體系。

　　張昌彥教授則翻譯黑澤明的電影劇本《亂》（時報文化版），除劇本外，尚有導讀〈西方衣裳東方精神〉，是張昌彥對《亂》的評論。因為該片改編自莎士比亞的〈李爾王〉，將人物背景改為日本戰國時代正將毛利元和他三個兒子的故事，李爾王的三個女兒改成三個兒子，並將西方式的愛的表達，改為東方式的悖逆不孝，終致失去父親。

　　該書附錄日本評論家高澤英一的〈黑澤明的宿命與無常感〉、佐藤忠男的〈超越殘酷的夢幻世界〉、宇田川幸洋的〈強者的老境〉、長部日出雄的〈描繪世界本日的條件〉、川本三郎的〈以悠緩的步調走向死亡〉多篇評論黑澤明的作品。

　　1994 年臺灣版黑澤明自傳〈蝦蟆的油〉（星光版），比北京中國電影出版社 1987 年出版的〈黑澤明自傳〉遲了 7 年。據〈蝦〉書解釋：「將蝦蟆放置玻璃箱內，發現自己醜陋形貌時會嚇出一身油，這油是日本民間治療燒燙割傷的祕方。黑澤明自喻為玻璃箱內的蝦蟆，希望寫出的自傳，能像蝦蟆身上的油，具有鑑往知來的療效。」而書中「我有挑戰精神，亟欲為電影開創新局面」，正是黑澤明的自我寫照，涵蓋他所有的作品的創作立場。

　　1995 年萬象出版由刁筱華翻譯史蒂芬・普林斯著《武者的影跡》，該書厚達 500 頁，內容比《黑澤明的世界》多一倍。《武者的影跡》揭露黑澤明不僅受日本製片家排斥、部分影評家誤解，更曾遭日本新派導演大島渚、篠田正浩討伐，成為反傳統者的「箭靶」，被指為「一切腐舊反動素質的領頭人物」。書中甚至說：「黑澤明被一片轟轟烈烈、慷慨激昂的聲音掃地出門。」篠田正浩以鬧革命姿態，痛詆黑澤明：「……挾龐大資本為後盾……只一個勁兒耍鏡頭。」寺山修司雖然自稱不像大島渚和篠田正浩對黑澤明有恨意，但對這前輩作品也充滿著失望。

　　臺灣「聯合文學」1995 年推出舒明著〈日本電影風貌〉，以評介日本「電影旬報」歷年選出的十大電影為主，其中評介黑澤明的作品佔篇幅最多，計《七武士》、《生之慾》、《大鏢客》、《紅鬍子》等片。在日本《電影旬報》推選日本電影史上的十大電影導演中，黑澤明列名第一位，得分超過第二名的小津安二郎 38 分，超過第三名溝口健二達 101 分，可見黑澤明是日本電影大師中的大師。該書中有黑澤明東京答客問及作品年表，對黑澤明的研究者有參考價值。

　　臺灣電影導演中，受黑澤明影響最顯著的是王童的新派武俠片《策馬入林》，從表現出末路英雄的人性醜態和場面的冷酷來看，都有《七武士》的啟發和影子。

　　李影導演過一部《新羅生門》是明顯的模仿之作。

研究黑澤明書刊的出版

　　國際級大導演黑澤明逝世後，日本舉國均為大師殞沒致哀。當年十月下旬出版的日本〈電影旬報〉特製作「追悼黑澤明」專輯，並整理有關黑澤明電影創作相關的著作，提供影迷及研究者作索引。其中岩波書店六卷的《黑澤明劇本全集》最具權威性：卷一收處女作《姿三四郎》、《踩虎尾的男人》及未拍電影的《達摩寺的德國人》、《雪》以及由森一生導演的《敵人橫斷三百里》；卷二收《我對青春無悔》、《野良犬》等；卷三有《醜聞》、《生之慾》及由木下惠介執導的《肖像》等。名片《七武士》及《紅鬍子》分別收入卷四、卷五，卷五並有蘇聯導演康查洛夫斯基搬上銀幕的《滅》（原名《暴走機關車》）；卷六是《電車狂》及《亂》兩個劇本。

　　關於評論研究黑澤明的專著，首推日本影評人佐藤忠男 1969 年
出版《黑澤明的世界》。三一文庫初版只談到《紅鬍子》，修訂版新
增《亂》的評論，改由朝日文庫出版。美國唐納‧瑞奇著《黑澤明
的電影》1965 年由日本教養文庫推出，新版增加評論到《至聖鮮師》，
此書並有臺灣志文出版社中譯本。〈黑澤明電影的音樂映象〉由大師
好友西村雄一郎，以實證深入探討他映象魅力；東寶《黑澤明導演
作品解說》是 LD 的非賣品解說，附有名導演薛尼盧梅及安東巴贊
等人評論。〈黑澤明的世界活下去〉收入屠都築政昭〈黑澤明其人〉
及〈黑澤明作品研究〉二書為一，並附黑澤明本人的訪談及相關新
聞。文藝春秋編印〈異說‧黑澤明〉收錄白井佳夫、松江陽一等
日本影評家對黑澤明作品的解讀評析；〈巨匠與少年〉則是尾形敏
朗以對照觀點寫黑澤明少年時代的成長過程與電影創作歷程，筆
觸風趣。

　　《電車狂》發行上片後，東寶公司收集黑澤明語錄與電影劇照
編成〈天使與魔鬼〉一書。原田真人編輯的〈黑澤明語錄〉則是〈八
月狂想曲〉完成後，黑澤明和青年導演談創作原動力的實錄。〈黑澤
明和他的夥伴們〉是西村一郎訪談黑澤明工作班底，披露傑作幕後
的拍片過程。德間書店〈電影是什麼？〉由日本兩大巨匠黑澤明、
宮崎駿對談剖析電影本質。澀谷陽一〈日本三大導演：黑澤明、宮
崎駿、北野武〉則由現代觀點評論三位名導。

　　傳記類除岩波書店黑澤明前半生自傳《蝦蟆的油》，有報知新聞
社《熱愛電影的黑澤明與三船敏郎》介紹日本影史上導、演最佳拍
檔的合作成就。《山本嘉次郎談黑澤明》是黑澤明從影啟蒙師回顧黑
氏擔任助導的經歷。黑澤明研究會出版的《記錄志村喬》則是評析
名演員志村喬演出黑澤明作品的優異表現。《黑澤明「亂」的世界》

作者伊東弘祐自電影《亂》的製作過程，深入探討戰後黑澤明的成長、創作與生活之「亂」。

　　圖像書方面，佐藤忠男監修的《黑澤明作品全集》以圖文並茂方式介紹黑澤明全部作品，並有年表、得獎紀錄、編劇一覽，以及黑澤明的《雜談電影》，由東寶出版。《亂——記錄八五》（新力版），有劇照、對白劇本、拍片名單；另有《亂》（集英社版）、《夢》（岩波書店版）及《至聖鮮師》（德間書店版）的拍片寫真書。

完整的作品年表

作品名稱（編、導）

1943《姿三四郎》（Sugata Sanshiro）

1944《最美》（The Beautiful/Ichibaqn Utsukushiku）

1945《姿三四郎續集》（Zoku Sugata Sanshiro）

　　《踩虎尾的男人們》（They Who Step On The Tiger's Tail/Tora No O Fumu Otokotachi）（1952 年公映）

1946《創造明天的人》（Those Who Make Tomorrow/Asu O Tsukuru hitobito）

1947《美好的星期天》（One Wonderful Sunday/Subarashiki Nichiyobi）

1948《酩酊天使》（Drunken Angel/Yoidore Tenshi）

1949《寂靜決鬥》（The Quiet Duel/Shizukanaru Ketto）

　　《野良犬》（Stray Doys/Nora Inu）

1950《醜聞》（Scandal/shubun）《羅生門》（Rashomon）

1951《白癡》（The Idiot/Hakuchi）

1952《生之慾》港澤《留芳頌》（Ikiru）

1954《七武士》港譯《七俠四義》（Seven Samruai/Shichinin No Samurai）

1955《活人的錄》（Record of a Living Being/Ikimono No Kiroku）

1957《蜘蛛巢城》（The Throne of Blood/Kumono Su-No）《低下層》（The Lower Depths/Donzoko）

1958《武士勤王記》（The Hidden Fortress/Kakushi Toride No Sand Akunin）

1960《壞傢伙愈貪睡》港譯《惡漢甜夢》（The Bad Sleep Well/Warui Yatsu Hodo Yoku Nemuru）

1961《大鏢客》《用心棒》（Yojimbo）

1962《大劍客》港譯《穿心劍》（原名《椿三十郎》）（Sanjuro/Tsubaki Sanjuro）

1963《天國與地獄》（High and Low/Tengoku To Jigoku）

1965《紅鬍子》港譯《赤鬍子》（Red Beard/Akahige）

1970《沒有季節的小墟》（Dodesukaden）

1975《德爾蘇·烏札拉》（又名《烏蘇里江獵人》）（Dersu Uzala）《德蘇烏薩拉》

1980《影武者》（Kagemusha）

1985《亂》（Ran）

1990《夢》（Dreams/Yume）

1991《八月狂想曲》（Rhapsody in August/Hachgatsu No Kyohikoku）

1993 港譯《裊裊夕陽情》（Madadayo）《一代鮮師》

以下是只編不導作品及兩本遺作劇本

1941《馬》

1942《青春氣流》《翼之戰歌》

1944《土俵察》

1945《天晴，天心太助》
1947《四篇戀愛物語之一初戀》《銀嶺的盡頭》（谷口千吉導）
1948《肖像》
1949《地獄貴婦人》《哲高萬與鐵》
1950《破曉脫走》《殺陣師段平》《謝魯巴鐵》
1951《遠在他方的愛和恨》《獸宿》
1952《荒木又右衛門──決鬥鍵屋角》《戰國無賴》
1953《吹吧，春風》
1955《消失的 2 號作戰中隊》
1957《日俄戰爭勝利秘史之敵中橫斷三百里》
1960《戰國群盜傳》
1962《殺陣師段平》（重拍）
1964《哲高萬與鐵》（重拍）
1966《暴走列車》（Runaway Train《滅》，1985 拍攝）
1999《看海記》（黑澤明的兒子黑澤久雄監製）

重拍

1955《姿三四郎》（重拍）
1961《七武士》（Magnificent Seven）（重拍《七武士》）
1964《雨打梨花》（The Outrage）（重拍《羅生門》）
1965《姿三四郎》（再重拍並由黑澤明親自剪片）

黑澤明編劇遺作拍成的電影

　　黑澤明有個好兒子黑澤久雄，不但幫助黑澤明晚年完成了《影武者》、《夢》等巨作，在黑澤明逝世後，幾部未拍成電影的電影劇本，黑澤久雄也分別找到資金，找到導演，先後拍攝完成。

《雨停了》（2000 年 1 月 22 日）

　　原作：山本周五郎

　　編劇：黑澤明

　　導演：小泉堯史（黑澤明入室弟子）

　　主演：寺尾聰、宮崎美子、三船史郎、原田美枝子

　　攝影：上田正治

　　彩色，91 分鐘，旬報十大佳片第 9 名

《道樂平太》（2000 年 5 月 13 日）

　　原作：山本周五郎

　　編劇：黑澤明

　　導演：市川崑

　　主演：役所廣司、淺野裕子、管原文太

　　攝影：五十畑幸男

　　彩色，115 分鐘，評分四顆星

《大海的見證》（2003 年 7 月 27 日）

　　原作：山本周五郎

　　編劇：黑澤明

　　導演：熊井啟

　　主演：清水美砂、遠野凪子、永瀨正敏

　　攝影：奧原一男

　　彩色，119 分鐘，評分四顆星

未拍成電影的劇本

《達磨寺的德國人》
《寧靜》《雲》《一千零一夜森林》
《惡馬物語》《梵高傳》《拋出的槍》

▲ 夢（1990）

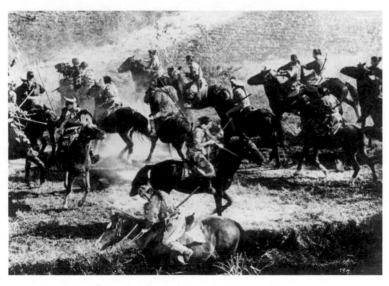

▲ 七武士（1954）

◎ 本書圖片多由作者提供，部份由國家電影資料館提供

▲ 黑澤明指導拍片（1980）

▲THE PEACH ORCHARD／桃果園　　　　　　　THE TUNNEL／隧道▶

SUN SHINING THROUGH THE RAIN／雨中陽光▲

▲ 夢（1990）

最能代表日本的導演小津安二郎
Ozu Yasujiro (1906-1963)

　　2003 年 12 月 13 日起到 12 月 26 日止，臺北光點戲院等舉辦「小津安二郎百年回顧展」，展出他的大部份的作品，對崇拜小津的影迷來說，真是十分難得的一次盛宴。

　　小津安二郎是 1963 年 12 月 12 日逝世，他是臺灣電影導演和影痴崇拜已久的大師，他和溝口健二（《楊貴妃》及《雨月物語》的導演）被譽為日本影壇雙璧。在 1962 年 2 月，小津當選日本藝術院院士銜，是日本電影界第一人。

　　就在大師逝世前半年的夏天，巴黎的法國國立電影圖書館舉辦「日本電影回顧展」，展出小津安二郎作品，有默片時代的成名作《東京的合唱》、《生途悠悠》、《浮草故事》、及聲片《獨生子》、《戶田家的兄妹》、戰後的《晚春》、《彼岸花》、《秋日和》、《秋刀魚之味》、《東京故事》等，包羅了他從影三十多年來一生的代表作，他們認為小津安二郎的成就，是歐洲影壇的一大發現，從此享譽國際影壇。

　　小津安二郎，1906 年生於東京，少年時代成長在相當富裕家庭，中學時代喜歡看美國電影著迷，以致耽誤學業，自宇治山田中學畢業後，考不上大學，於 1923 年考進松竹公司的蒲田攝影廠。起初擔任默片時代的名導演大久保忠素的副導演，到 1927 年才正式當導演，初期作品受美國片影響，日本評論家佐藤忠男批評小津的處女作《懺悔之劍》模仿美國片。[1]

[1]　摘自日本電影評論家佐藤忠男著作的「小津安二郎的藝術」（朝日新聞社

　　小津幽默的喜劇，表現了高雅的人生味和獨有的幽默感，是受美國劉別謙的機智喜劇的影響，漸次加強描寫人的哀愁，轉化為傳統日本味，而形成了他以後的作風，表現出日本的傳統文化的風格。從 1931 年的默片《東京合唱》開始，他的作品就常獲選當時電影旬報票選的十大佳片之一，到了初期的有聲片《獨生子》，他的手法已臻圓熟，成為代表日本影壇的巨匠。

　　1937 年，小津安二郎被徵召入伍。他從軍隊回來後拍了《戶田家兄妹》（松竹，1941）和《父親在世時》（松竹，1942）。在片中，他表現父親去世以後，兒子把父親的骨灰盒放在行李架上帶回家去，遭到軍方的批評，因為這與當時常把戰死者的骨灰盒捧掛在胸前的做法不符，軍方竟再一次徵他入伍。他被派到新加坡的軍隊報導部去當攝影記者。1946 年，小津安二郎從東南亞回到日本，恢復拍片。

　　戰後，他的作品以小市民的家庭生活為主，可分為三個傾向：一是低徊的情趣，描寫生活在污濁社會和矛盾中的人們，懷著如失戀般的沮喪心情。二是幽默，把握住生活在一個區域的集團，表現相互交流的人性的機微，也就是用幽默的感情，描寫人間的縮影。三是嚴正寫出特定的人物，藉這個人物嚴肅正當的生活方式，批判充滿放恣和無秩序的現代社會，表現他自己的傳統倫理觀念。第一類的代表作有 1953 年的《東京物語》，描寫戰後東京社會的變遷，傳統家族的傳統觀念無法適應，兒女各自離家謀生，造成傳統家的崩潰，一對老夫婦無家可歸，《電影旬報》選為十大佳片第二位，該片曾在紐約上映，極博好評，並於 1957 年獲得倫敦國際影展的最佳

1979 年 1 月 20 日初版，北京中國電影出版社，1989 年 3 月出版中譯本）。

作品獎。這個影展是選集每年在各地國際影展中獲得好評的佳片，再度上映評選，該片獲得最高獎，確是難得的殊榮。

　　屬於第二類的代表作，有《長屋紳士錄》等片，在英美上映時，也極獲好評。屬於第三類的作品，是日本戰後評價很高的《晚春》，和1959年亞洲影展得最佳導演獎的《秋日和》等片。比較上，第三類的作品較第一和第二類現代化，而且小津如像彫刻師彫塑他敬仰的佛像一樣，完整地描寫出他理想的善良的人物。

　　《晚春》是小津安二郎的重要代表作之一。影片以細膩的手法，描寫了一位單親家庭的父親將女兒撫養成人，已到適婚年齡，女兒不願離開父親，他父親為女兒的前途，決心放手讓她出嫁。這部影片的時代背景是戰後初期的日本，已有美國文化入侵，在鐵路邊可以看到可口可樂的廣告，在日本鄉村及古色古香的京都雖未受到美國文化的影響，但女人婚姻的自主的觀念，已逐漸建立。表面上本片仍是描寫父女間的關係和感情的平凡生活，歌頌人的善良本性和對人的讚美。小津安二郎被認為是最有日本風格的導演，本片被《電影旬報列》為當年十大最佳影片的第一位。

　　小津安二郎的作品揉合日本文學和美術的素質，重視空鏡頭，等於畫家的留白，歐美影評家認為這是小津安二郎創造獨自接近「禪」的電影風格。也就是純日本藝術的風格，成為亞洲各國新銳導演最想追隨的對象，臺灣侯孝賢被認為受小津安二郎手法影響成就最高的導演。侯導承認他對畫面與畫面之間處理的構想與小津導演很接近，不過胡金銓也重視電影畫面留白，追求「禪」的人生與小津想法接近。小津的構圖中人物對話時的正面姿態，還有低攝影位置的運用，以及善用沉默和空無。他這些手法，使作品產生直線交流的線條，和形式視覺美。這種導演方式，特別在描寫理想人物時，收到更大的功效。使觀眾忘了導演的觀念，而受視覺美的方式

和素材溶化，猶如一件古典藝術一樣，達到電影造型上最高的領域。他這種意圖雖有陷於形式美的追求，但他像卓越的工程師一樣，使他的人生觀在工程上放出光彩。小津安二郎曾說過「他的作品給人最終的印象是無奈的悲傷，雖人生變化無常，但仍要極力冷靜和安穩地生活下去。」這是他作品給觀眾的啟示。

他的作品全部都是自己編劇或他人合作編劇，這種劇本上的文學性，幫助了他信念的表現，造成形式或與內容一致的無懈可擊。他對藝術的態度，始終一貫，他這種嚴正的作風，在英美和日本的影人無不敬佩。日本的影評家津村秀夫說：「世界影壇上，像小津安二郎這樣數十年如一日保持一流導演品格的人，寥寥無幾。小津安二郎死後，恐怕日本再也找不到第二個小津出現了。」

他是日本導演協會的會長，為人樂觀、謙虛，默默的固執自己的觀念，每一部作品都保持自己的水準。他對電影有一種獨特的見解，他說：

> 「用感情表現一部戲是容易的，只要哭笑，就可以把悲傷和快樂的心情傳達給觀眾，但這只是屬於一種說明，即使用無數的感情，也難以盡現人的性格。因此我在電影裏捨去戲劇性的東西，不用哭泣而表現悲傷，不描寫戲的起伏，而令觀眾感到人生。」

小津安二郎的作品多以家庭為主，重視家庭倫理的分合，1959年以《秋日和》得亞洲影展最佳導演獎，該片出現三個男人間宮、田口、平山是在戰前的高中時結識的好友。他們的社會地位已經確定，沒有任何更高的奢望。他們不謀高就，只求生活安定。他們的亡友的妻子秋子和她的女兒文子也都有自己的工作。文子的好友百合子家開了個壽司館，過得不錯；文子的未婚夫後藤工作勤奮、認

真，在文子的婚禮上，間宮和田口說：「真有意思」。這個有意思即指在文子和後藤的結合過程中，發生傳說寡母要再嫁，女兒誤會母親對不起死去的父親。這種保守觀念通過小津導演的安排，使它們看來顯得有趣。影片結尾女兒婚禮前夕母女倆出外旅行，從住處的窗口能看到奇妙的島嶼，這種出色的安排也是平淡的，卻也表現了小津的想像之美，令人回味。

1951 年導演《麥秋》被電影旬報選為年度十大佳片第一位，獲藝術節文部大臣獎，每日新聞影評選為優秀作品。1959 年獲藝術院獎，電影節特別功勞獎。

小津安二郎最後一部作品，是 1962 年的《秋刀魚之味》，故事類似《晚春》，但重點在更深入展現老人晚年的心態。東野英治郎扮演的佐久間清太郎，是一個健壯的老人，整日百無聊地去酒館消磨時光。杉村春子扮演的伴子是個為了照顧父親而耽誤了青春的老處女。影片細緻的表現他們在平淡的生活中的心理狀態，小津安二郎將自己的人生經驗溶入片中。他終生未婚，中年以後和母親一起生活。1962 年，他最敬愛的母親 83 歲逝世，使他晚年更感寂寞。在第二年的 1963 年就離開人世，享年 60 歲。

小津安二郎作品年表

1927	懺悔之劍
1928	青春夢
	太太不見了
	南瓜
	搬家狂
	肉體美
1929	寶山
	青春歲月（Days of Youth）

	日本產吵架朋友
	畢業與失業（I Granduated, But...）
	上班人的生活
	小頑童（A Straightf orward Boy）
1930	結婚學入門
	逍遙行（Walk Cheerfully）
	留級生（I Flunked, But...）
	某一夜妻子（That Night's Wife）
	愛神的怨靈
	飛來的幸運
1930	大小姐
	淑女與鬍鬚
1931	美人哀愁
	淑女與胡須（The Lady and the Beard）
	東京合唱（The Chorus of Tokyo）
1932	春隨婦人來
	生途悠悠
	春夢了無痕（Where Now Are the Dreams of Youth?）
	何日再相逢
	東京之女（Woman of Tokyo）
1933	警戒線的女人（Dragnet Girl）
	惡念（Passing Fancy）
1934	母愛難忘（A Mother Should be Loved）
	浮草物語（A Story Of Floating Weeds）
1935	閨閣千金
	東京宿舍
1936	獨生子（The Only Son）
1937	淑女忘了什麼（What Did the Lady Forget）
1940	戶田家的兄妹（The Brothers and Sisters of Toda Family）
1942	父親在世時（There was a Father）
（以上為戰前作品）	
1947	長屋紳士錄（Record of a Tenement Gentleman）又譯《大雜院紳士錄》
1948	風中母雞（A Hen in the Wind）
1949	晚春（Late Spring）
1950	宗方姊妹（The Munekata Sisters）
1951	麥秋（Early Summer）
1952	茶漬味（The Flavor of Green Tea Over Rice）

1953	東京物語（Tokyo Story）
1956	早春（Early Spring）
1957	東京暮色（Tokyo Twilight）
1958	彼岸花（Equinox Flower）
1959	早安（Good Morning）
	浮草（Floating Weeds）
1960	秋日和（又譯《晚秋》）（Late Autumn）
1961	小早川家之秋（The End Of Summer）
1962	秋刀魚之味（An Autumn Afternoon）

▲ 茶泡飯的滋味（1952）

▲ 晚春（1949）

▲ 早春（1956）

表現純日本風味的山田洋次
Yamada Yoji (1931-)

　　2000 年，日本《電影旬報》11 月下旬特別號（1320 期）刊出電影愛好人士和讀者選的 20 世紀最佳日本導演名單，山田洋次位居第 5 名和第 6 名，排名超越今村昌平、市川崑、大島渚、北野武，僅次於已故的黑澤明、小津安二郎和木下惠介。而且四次當選電影旬報最佳導演，可說是當代最受尊敬的日本電影導演。尤其今年新片《母親》，完全擺脫松竹大船調的女性片作風，創造出全新女性片風貌！在日本首映後，叫好又叫座。由於黑澤明等已過世，在現存的日本導演中，山田洋次已位居首席的地位，值得關心日片者注意。

　　山田洋次 1931 年 9 月 13 日（九一八事變前幾天）生於大阪。少年時代隨著任職滿鐵技師的父親移居中國東北，先後住過哈爾濱、長春、瀋陽及大連等地。中學三年級，日本戰敗，1947 年被遣返日本。1954 年畢業於東京大學法學部，考進松竹公司當副導演，和同期的副導演大島渚，篠田正浩、吉田喜重等人的志趣不同，他對新潮電影抱持批評態度。他追隨野村芳太郎和川島雄三導演。做了七年副導演，1961 年升導演，第一部作品《二樓的陌生人》是頗具風格的喜劇作品，故事來自多歧川恭的推理小說，變為家庭喜劇，顯示山田洋次受小津安二郎的影響。接著兩人合寫了四部以小市民為題材的劇本，但拍成電影後，賣座不佳。山田導的第二部片《平民街的太陽》，描寫一家化粧品工廠女工員的故事，充滿人情味的喜劇，被公司冰凍，未正式發行。後來幾部作品也不理想。

反應日本市民進化史

　　1970 年起，山田洋次導演《男人真命苦》片集（故事各自獨立），發揮喜劇才華，才受肯定，每集皆以演員渥美清和倍賞千惠子為主角（飾一對兄妹）；並且都透過出身貧民的流浪漢寅次郎的遭遇和單戀，反映日本人的性格和生活哲學，被稱為「市民進化史」。此後每年二部的《男人真命苦》片集（其中三、四集為別人執導）便成松竹公司的聚寶盆，歷二十多年共拍 48 集。其中有幾集參加國際影展，甚搏好評。1982 年參加金馬獎的《鴛鴦傘》是第十一集，由淺丘琉璃子和渥美清主演，表現了日本人喜愛旅行卻心胸狹窄，動輒與人爭執的固執個性。

　　《男人真命苦》最大特色就是創造了寅次郎這個典型的日本鄉土人物。他幼時父母就逝世，只留下他和一個妹妹已結婚，丈夫是一家小印刷廠的職員，生下一兒子過著平凡的生活。除了他們兄妹之外，還有他們的親戚阿伯阿婆，在東京最平民區的柴又開了一家日本餅糕店。寅次郎年齡約三十七、八歲，長得不英俊，粗裡粗氣，尚未結婚，每次戀愛最後都失敗，他的職業是跑江湖賣日用品，一年到頭都在外頭打滾，等到心血來潮時，才會回到東京柴又看他的妹妹和阿婆阿伯，但每一次回來，都弄得敗興而歸。

　　他們這一家人與上流社會和高級生活搭不上邊，是在美國文化侵襲下仍然保持日本傳統的一群人。尤其是寅次郎更是最典型的日本男子，從他的身上可看到日本的傳統和日本的民族性。所以日本人稱《男人真命苦》是國民電影。[1]

1　《男人真命苦》的故事，70 年代的臺灣今日電影雜誌出版過 6 集，以「我們看不到的電影」為書名，很受歡迎。《男人真命苦》這個中文片名譯名也是今日電影最先起用的。

導演山田洋次汲取了日本傳統喜劇藝術的精華，以寫實主義和浪漫主義相結合的手法創造了《男人真命苦》獨特風格的平民通俗喜劇。它不僅在日本國內上座率很高，而且在世界上有 105 個國家都放映過此片集。據報導，波蘭、匈牙利也公開發行《男人真命苦》；義大利公共電視臺播出過 30 集的《男人真命苦》。據說，不少普通的美國婦女看了《男人真命苦》之後，流著淚說，她們感到了解了日本的山田導演，是觀看這片集的最大收穫。1988 年，美國的《新聞周刊》雜誌，開闢專欄來評介《男人真命苦》系列片。松竹公司每年的發行收入中有 20%以上是來自於《男人真命苦》。

描寫小人物的真情

濃厚的人情味也是《男人真命苦》的一大特色。寅次郎在濃厚的人情味裡，製造笑料和令人感動得落淚的事件。就在笑和淚中，表現真正的日本人。山田洋次擅長描寫小人物的真情、家族關係及田園風光，因此《男人真命苦》系列，雖然到後來情節有些老套，仍使影迷不會討厭。山田洋次的技巧可說是平實中見功力。例如山田擅長拍家庭倫理電影，即日人所謂「庶民劇」，筆觸非常細膩感人，雖然與前輩大師小津安二郎有不同的風格和技法，但若從內容和人物著眼，則顯然繼承了小津的精神和風範。山田洋次的代表作，除《男人真命苦》（1970-1990）外，以鄉愁及家族感情的交流為中心的三部作《家族》、《故鄉》、《同胞》也是他的代表作，這三部片主要是反應日本戰後高度經濟成長旗下的日本人的生活。1970 年的《家族》，通過一家人從長崎遷往北海道去謀生的旅程，表現了在社會走向繁榮的同時，仍有一些貧困人為生活而付出代價。影片以美麗的瀨戶內海、大阪的萬國博覽會及東京市的大聯合企業為背景，描寫

這個家族在漫長的旅程中飽受的流離之苦。最後一部《同胞》，大批鄉下青年向城市發展，使得原有的鄉村人口流失為背景，描寫一個青年劇團在這經濟成長中的奮鬥故事。雖然這些作品叫好不叫座，他仍繼續拍。然後產生了《幸福的黃手絹》（1977）、《下町的太陽》（1981）、《城市英雄榜》（1989）等等，其中1992年的《息子》（兒子）獲日本奧斯卡最佳影片、最佳男女主角四項獎，故事改編自椎名短篇小說《倉庫作業員》。描寫煤礦工人的一家人，全力追求好的物質生活，揭露日本成為高經濟成長下的日本人的醜態和危機，弊端重重。山田洋次以即將消失的農村為背景，塑造鄉土的父子兩人，探索90年代的父子關係。由三國連太郎演父親、永瀨正敏演兒子。吳念真的《多桑》，就是從《息子》得到啟發的靈感，將原來兒子為中心，改為以父親為中心，塑造出礦工出身固執一輩子都要做日本人的父親，特別感人。

《幸福的黃手絹》

　　1977年《幸福的黃手絹》獲日本電影旬報選為十大影片第一名，並獲第6屆日本文化廳選為優秀電影。被譽為是七十年代日本影壇最大的收穫。故事來自美國的流行小說改編，描寫一輛紅色車上，一對年輕男女，遇到一位因故殺人入獄剛出獄的男子島勇作（高倉健飾），便邀他同坐。島勇作已服完六年的刑期，在獄中他是模範囚犯。此刻他正踏上歸途，但不知妻子是否仍在家裏等候他。當初兩人約定好，倘若妻子仍要接納他的話會在家門前掛著黃色絲巾做為標幟。他內心為此忐忑不安。離家鄉愈近，心裡愈擔心，真正近鄉情怯，直到看到屋頂果然飄著許多黃手帕才放心。由高倉健、倍賞千惠子、岡本茉莉子演出。

　　1980 年，山田洋次以《幸福的黃手絹》的原班人馬，再拍曾參加金馬獎觀摩展的《遠山的呼喚》。

《遠山的呼喚》

　　本片以美國的西部片《原野奇俠》為藍本，改為日本式的北部的豪邁愛情故事，以北海道的原野為舞臺。描寫一個殺人犯，逃亡到北海道，在一個寡婦和兒子經營的牧場做工。

　　寡婦繼承夫志，孤獨的奮鬥，經營大牧場，正缺少男工幫手而收留了這個男人，日久生情。可是，他是個通緝犯，在賽馬時發覺警方已追蹤來時，坦白的向寡婦說明，他殺一個迫他太太自殺的放高利貸的男人，決心要自首，隨警方去受審訊，法院判他四年刑。臨去服刑時，寡婦趕來車站送行，表示願意等他刑滿後團聚。

　　結束場面與《原野奇俠》不同，奇俠是騎馬離去，一去不返。本片則四年後，仍要重聚。殺人犯倚窗流淚，寡婦給他手帕，兩人相對無言，頗為感人。

　　山田洋次起用高倉健演殺人犯，製造東映公司獨特的警匪電影的氣氛，再用倍賞千惠子演寡婦，以松竹公司的人情味籠罩全片，成為能討好觀眾的溫情電影。

　　本片曾參加 1980 年加拿大蒙特利爾國際影展，獲評審員特別獎，第五屆香港國際電影節獎。

導演自身的反應

　　山田的電影裡經常看到海。他 15 歲時才第一次看到日本的海，驚訝海水之藍，因為在那以前，他以為海水該是褐色的。由於他是

海外遣返子弟，日本雖是故鄉，卻又那麼生疏，這種心理伴隨他成長，一直潛藏在他性格裡。他電影的男主角，多半是旅人或流浪漢，總是在影片最後一幕時飄然離開那片土地，像《男人真命苦》中的寅次郎就是這樣的人，有人認為這是山田自身的反映。

　　山田的電影還有一個特徵，那就是女性的聖化，在他的作品中，女主角往往是不可輕薄。這似乎又間接闡明了他對性的激烈嫌惡，以及認為靠性結合的人際關係，是不足以堅固的。

五部學校親情片

　　1989 年山田洋次拍了一部以學校為背景的《城市英雄榜》，參加柏林影展。該片改編自以《夢千代日記》聞名的作家早坂曉的自傳小說。描述二次世界大戰日本戰敗後，坐落在四國的舊制松山高校一群青年學生成長的故事。當時日本人從挫敗廢墟中重建家園，青年學生為象徵，戲中戲有青年人的尋夢、探戲，讚揚戰後青年人的自強奮發，這該是山田洋次學校電影的第一部。

　　第二部學校電影是 1993 年的《學校》，取材於東京一所半工半讀的夜校真實的故事。日本實行九年義務教育，社會上還是有不識字的人，他們中有的是家境窮困，有的是從海外歸來的僑民，片中課堂裡一位從韓國歸來的老太太用拳頭捶桌子，急得流淚：「牝怎麼又忘了這個字？」山田專注地坐在一旁提示著，一遍不滿意，再來一遍，接連三遍，老太太很投入，每遍都流了眼淚，表現了失學的痛苦。

　　第三部學校電影《老師》是 1996 年出品，描寫啟智教育學校老師和學生之間的感人故事！有一幕，一位智障學生發飆，在教室排練時，一學生不知是否排戲或上課也發飆，演員和工作人員都嚇呆，

幸好有一位助理勇敢的去安慰，才平息風波，全片寫出啟智教育的艱辛。故事發生在北海道啟智學校，吉岡秀隆因為反應遲緩在普通中學被欺侮，造成自閉，改讀啟智學校，在老師愛心教導下，恢復自信，不料和外界接觸又使他備受挫折而出走，關心他的師長急著四處找尋，而他也遇到一對善心夫婦鼓勵他登上熱汽球，從空中俯瞰世間，又令他對人生有了嶄新的觀感，也有重新出發的勇氣。是一部成功的教育人文電影，代表日本角逐奧斯卡最佳外語片。

影響臺灣電影創作

山田洋次的作品，對臺灣電影的影響，僅次於黑澤明的和小津，除吳念真的《多桑》受山田洋次的《息子》的影響外，有人發現，侯孝賢的《冬冬假期》的鄉野風味和山田的風格相似。新導演葉鴻偉的處女作《舊情綿綿》，受山田洋次的《電影天地》（臺灣映過）的影響很深，該片是 1986 年推出，以 30 年代的蒲田製片廠為背景，描寫原本在淺草電影院裡賣零食的田中小春（有森也實）因父親曾當過演員，母親曾是招牌明星，他被松竹導演發現後，介紹進入蒲田製片廠，從臨時演員當到大明星的故事為主線，既想反映電影與時代氣氛的細膩關係，也在電影夢中，刻畫了傳奇與理想。本片所描繪的片廠是 1930 年代的松竹蒲田廠，而山田洋次自 1954 年進入松竹大船廠，所奉行的情調與風格，就是以前蒲田廠的延續與變奏，是一種日常生活的寫實影片，以家庭和社會為中心，精緻地描寫人與人之間親情愛意，充滿豐碩人情味。建立起大船調的精神與其呼應的線索，而對片中幾位導演的塑造，也看得到山田對心儀前輩大師的崇敬之情。小春的演技並非來自訓練與學習，而是父親與母親的故事感動了她；家庭的力量與血液延續繼承是另一支線。最後小

春的新片熱烈上映，欣慰的父親在觀眾爆滿的戲院裡，一面觀賞，一面靜靜地離開人世。葉鴻偉的《舊情綿綿》，以臺語片時代為背景，情節頗多類似。

兩類電影創作

　　山田洋次是一位具有人道主義精神的導演，他的作品分成兩類，一類是《男人真命苦》系列，以通俗娛樂為主的電影，要讓日本觀眾看得愉快，公司賺錢，其實《男人真命苦》也是有主題的，山田洋次導演說：「男人要有男人的樣子，人生常遇到悲哀的事，男人不能哭，要用笑來講悲哀的事，才能更深切的感動觀眾。」笑中含淚，這可能是《男人真命苦》能保持它旺盛的生命力的原因。同時在第 39 集，寅次郎歷盡千辛為一個小男孩尋找親生的母親。他曾為此發誓說：只要能使這孩子得到幸福，我情願以後不再找女人。寅次郎終於幫男孩找到母親。一年後當男孩的母親和繼父拉著他的手愉快地去海邊旅行時，寅次郎雖然遠遠看見了他們，但他沒去分享他們的快樂，而是躲在一塊大石塊後邊，很高興的欣賞。寅次郎把別人的幸福看成就是自己的幸福，這正是《男人真命苦》的主題所在。不過，這主題不強調，而是讓觀眾去體會；另一類是有主題，思想的電影，明知道可能不賣座也要拍，這類電影包括《遠山的呼喚》、《幸福的黃手絹》、《息子》、《學校》、《老師》，以迄時代劇三部曲《隱劍秋風抄》、《黃昏清兵衛》、《武士的一分》和《母親》。

　　松竹公司也知道這些影片可能不賺錢，甚至會賠錢也要拍，因為它可能給公司帶來聲譽，如果在國際影展得獎，還可以帶動其他影片出售。

武士（時代劇）三部曲

　　山田洋次的時代劇三部曲，即武士三部曲，要拍出與以往不同的時代劇，原著都是來自藤澤周平的武俠小說，都是寫非英雄的武士的平凡面貌，而著重渥美清式的真實人情味《隱劍秋風抄》。描寫接受重任、要殺藩內劍術一流政敵的，竟是個整天只想喝酒、醉了就亂打人的酒鬼！矮小醜陋、禿頭、老駝著背的糟老頭，身懷無人能敵的雷切絕技，所以被人找來當刺客的這個怪武士，除了由於劍術不錯，更重要的原因是人家說東，他偏往西的怪脾氣，電影要呈現這武士真實面貌！除了高超的武術，也有平凡肉身的另一面。

　　《黃昏清兵衛》描寫德川幕末時期，清兵衛是個下階武士，妻子久病已逝。顧家的清兵衛總在黃昏時分，工作結束後趕著回家，被戲稱為「黃昏清兵衛」。他的感情世界本也是一片空白，有一天，已離婚的朋江是他的青梅竹馬，時常去清兵衛家裡幫忙，許多有錢的人前來求婚，都遭到她婉拒。然而，清兵衛不想讓朋江跟著他吃苦，不敢示愛。這時清兵衛被迫派去刺殺一個頭號大敵。清兵衛決定臨行前向朋江表白心底愛慕，但此時的朋江卻已接受了另門親事的安排。清兵衛尷尬地收回示愛的話，黯然出發⋯⋯。由真田廣之和宮澤理惠主演。

　　2006 年是山田洋次導演從影 45 周年，也是日本松竹電影公司創立 110 周年，他的新作時代劇三部曲的一部《武士的一分》獲選為東京國際影展特選電影，由木村拓哉主演，女主角是前日本「寶塚劇團」被媒體譽為「楊貴妃再世」的檀麗。故事改編自藤澤周平的短篇小說《盲劍回音》。描述武士新之丞，劍術雖然高強，卻僅是一個下線武士，專為藩主試菜，防止藩主的膳食沒被人下毒。有一次新之丞一如往常為藩主試菜，但他吃了一口後突然感到強烈劇

痛，隨即昏迷過去。被抬回家後，妻子悉心照料撿回一條命，但他
覺得這樣下去沒有前途，一度想自殺，幸好被妻子發現拼死阻止。
不久，新之丞在姑姑壓力之下，他妻子懇求頗具威望的番頭島田為
新之丞加薪。島田不但大方答應，還稱讚新之丞能幹，讓新之丞重
燃生命希望。然而，新之丞竟意外發現島田威脅、利誘他妻子與他
幽會，他妻子終於離家出走。做為一名武士，決不能容忍妻子為了
金錢和虛榮而出賣愛情，新之丞決定重新執劍，誓向島田要回武士
的尊嚴。山田洋次表現了武士的榮譽重於生命。

要見識臺灣電影魅力

　　日本導演山田洋次，1997 年 11 月 6 日來臺，參加日本交流協
會和臺灣電影中心合辦的「山田洋次電影作品專題展」。放映得獎名
作《兒子》（息子）及《男人真命苦》48 集《寅次郎的青春》，並舉
行臺灣導演中日電影比較座談會。這位名滿國際的導演謙稱：「想來
見識一下臺灣電影的魅力。」民視電視臺買下《男人真命苦》48 集
的電視播映權，已播映過大半。

　　山田洋次表示寅次郎的性格和外型，基本上都是來自於對渥美
清的靈感。山田提及渥美清在日本演藝界，一直是位十分樸素的演
員，他不開大車、不住豪宅，也不愛結交名流，或是出席派對等社
交場合，可以說他本人就是寅次郎的寫照。山田也認為，如果渥美
清本身不是和寅次郎同類型的人，也不可能一演《男人真命苦》就
演了 48 集，不但從年輕演到老，而且臉孔還跟日本天皇一樣，都是
日本民眾最熟悉的人物。

　　自從渥美清過世後，山田洋次度過了悲傷的一年，因為《男人真命苦》是因為渥美清而產生，所以這系列的電影也因為主人翁的凋逝而自動落幕。

　　渥美清是日本人的代表，所以私底下也很重視自己的形象，自從演出電影《男人真命苦》之後，絕不上電視，因為他是一位電影明星，要看他的話請您花錢買票進電影院。渥美清（1928～1996）享年68歲，本名田所康雄，出生於東京上野區，戰時被徵召到機場當工人，戰後回到上野加入幫派，成不良少年，在黑市做買賣，然後又於上野市場批發商品，因此學來了一套江湖藝人的本領，這套跑江湖的叫賣方式在《男人真命苦》系列中經常可見。1946年加入淺草的演藝劇團，由於他的幽默、風趣，便成了甘草人物，是淺草演劇黃金時代中名人之一。1953年因肺結核開刀取出一片肺，1956年復出，大受歡迎。1959年出現於日本NHK電視臺，知名度大增。1968年渥美清主演富士電視臺的連續劇《男人真命苦》，播出後得到空前的迴響。翌年，山田洋次導演便將它電影化，仍由渥美清主演，一拍就連續拍了48集。渥美清於1969年和他的影迷竹中正子結婚，育有一男一女，他一生中曾獲《電影旬報》賞，《每日新聞》最佳男主角、藍帶獎的最佳男主角、紫綬勳章、藝術賞文部大臣獎、東京都民榮譽賞、每日藝術賞，淺草藝能大賞等，逝世後追贈國民榮譽賞。可以說集各種榮耀於一身，只可惜命不長。

《男人真命苦》48集在臺播出

　　2008年1月17日，聯合報刊出影評人聞天祥的「寅次郎系列電影螢光幕重現」談臺灣民視播映《男人真命苦》的情況，原文如下：

　　影史最長的續集電影《男人真命苦》（共 48 集），雖然早在四年前隨男主角渥美清過世，為紀錄劃下句點，但民視卻買下此系列所有影片的電視播出版權。可能有觀眾還記得吳念真代言的印象，除了已經播過的 21 部影片，民視從下周（8 月 21 日）每周一晚上 10 時 10 分，以「寅次郎系列電影」為名，再推出其餘影片。

　　「寅次郎」是渥美清在《男人真命苦》系列飾演的男主角名字，他古道熱腸、好心善良，卻常搞砸事情，幾乎每一集他都會愛上一個女子，飾演的通常是當紅的日本女星，不過這些戀情總是帶著淡淡的遺憾結束。寅次郎受到挫折就會回老家尋求庇護，溫柔賢淑的妹妹（倍賞千惠子）和一群有趣的親朋好友，則成為這個片集的固定成員，演他外甥的吉剛秀隆，還在襁褓時就開始參與演出，現已成為橫跨影視的青年演員。

　　在急遽變化的世界裡，「寅次郎」是極少數「不變」的「日本特產」。有人說喜歡四處漂泊的寅次郎，是日本過度講究訓練效率下的「自由」象徵；但是他那永遠不變的木造老家、奇異穿著，以及老粗外表下的溫潤質樸，卻像是傳統的純摯歌頌。山田洋次是執導此系列最多集的導演，他的庶民性格及對人情的眷戀，使得這些作品看來簡單卻感情飽滿，甚至成為日本文化的重要一環。

　　一直到渥美清去世，這個系列宣告結束之前，到電影院看《男人真命苦》，已成為許多日本觀眾在過年去神社參拜後的固定「習俗」。現在電視臺每周播映一部，倒是加快了我們欣賞這個經典系列的腳步。不只是山田洋次或渥美清的影迷，尤其哈日成性或是沉溺在變態扭曲的連續劇劇情的觀

眾，或許換換口味，從「寅次郎」身上看看這個純真好笑的小人物，何以有變成文化圖騰的魅力。

有反戰味的《母親》

本片以七七事變前夕到日本終戰後為背景，寫一個母親因丈夫是政治思想犯，半夜被捕被判非國民罪，寫悔過書仍未獲釋，一直到在獄中死亡。母親含辛茹苦撫養兒女，又要設法營救丈夫，求丈夫的老師、父親，也只能改善在獄中的待遇，改到一人牢房，可以看書、可以接見家人。好在崇拜丈夫的一個學生，自老師出事後，就到老師家義務照顧，日久生情，竟暗戀師母，師母生病時，急急忙忙請來醫生。母親自丈夫過世後，知道這學生對她暗戀，也奮不顧身，跳進海裡，搶救這差點溺斃的學生。可是就在這時，身心有障礙左耳重聽，也要出征被犧牲。山田洋次將這母親寫得平凡而偉大，筆觸細膩，其實臺灣有不少更辛苦偉大的母親，導演的目的，似在寫日本軍國主義的妄想自大自狂，對人民的傷害，兩場小學生歌頌天皇和為戰爭節省捐獻的場面，都頗有諷刺意味。

山田洋次的作品，獲選日本權威電影旬報票選年度十大影片共有 19 部，僅次於黑澤明 24 部、今井正 22 部、木下惠介 20 部，足見他的作品普遍水準高。

山田洋次作品年表

年代	片名
1961	二樓的陌生人
1963	平民街的太陽
1964	大傻瓜
	大傻瓜續集
	傻瓜開坦克車
1965	霧之旗
1966	假如好運
	懷念的流浪漢
1967	阿九的大夢
	愛的讚歌喜劇：鎗決勝負
1968	喜劇：一大冒險
	吹牛大王（旬報十大日片第 10 名）
1969	喜劇：一槍大必勝
	男人真命苦（旬報十大日片第 6 名）
	男人真命苦續集（旬報十大日片第 9 名）
1970	男人真命苦・流浪的寅次郎（本集山田洋次僅寫劇本，導演為森崎東）
	新男人真命苦（本集山田洋次僅寫劇本，導演為小林俊一）
1971	男人真命苦・望鄉篇（旬報十大日片第 8 名）
	家族（旬報十大日片第 1 名）
	男人真命苦・純情篇
	男人真命苦・奮鬥篇
	男人真命苦・寅次郎的戀歌（旬報十大日片第 8 名）
1972	男人真命苦・柴又慕情（旬報十大日片第 6 名）
	故鄉（旬報十大日片第 3 名）
	男人真命苦・寅次郎夢枕
1973	男人真命苦・寅之郎勿忘草（旬報十大日片第 9 名）
	男人真命苦・我的寅之郎
1974	男人真命苦・寅次郎失戀
	男人真命苦・寅次郎催眠曲
	男人真命苦・鴛鴦傘（旬報十大日片第 5 名）
	同胞
	男人真命苦・葛飾立志篇

1976	男人真命苦・寅次郎日出日落（旬報十大日片第 2 名）
	男人真命苦・寅次郎純情詩集
1977	男人真命苦・寅次郎與殿下
	幸福的黃手帕（旬報十大日片第 1 名）
	男人真命苦・寅次郎加油
1978	男人真命苦・呆在自己的路
	男人真命苦・謠言的寅次郎
1979	男人真命苦・飛翔的寅次郎
	男人真命苦・寅次郎春夢
	遠山的呼喚（旬報十大日片第 5 名）
	男人真命苦・寅次郎芙蓉花
	男人真命苦・寅次郎海鷗之歌
1981	男人真命苦・浪花戀情的寅次郎
	男人真命苦・寅次郎紙汽球
1982	男人真命苦・繡球花之戀
	男人真命苦・像花又像暴風雨的寅次郎
1983	男人真命苦・旅程女人寅次郎
	男人真命苦・吹口哨的寅次郎
1984	男人真命苦・在夜霧中哽咽的寅次郎
	男人真命苦・寅次郎真實一路
1985	男人真命苦・寅次郎戀愛補習班
	男人真命苦・從柴又奉上全部的愛
1986	電影天地（旬報十大日片第 9 名）
	男人真命苦・幸福的專家
1987	男人真命苦・知床慕情（旬報十大日片第 6 名）
	男人真命苦・寅次郎事
1988	城市英雄榜（學校 1）
	男人真命苦・寅次郎紀念日
1989	男人真命苦・寅次郎心路旅路
	男人真命苦・我的舅舅
1990	男人真命苦・寅次郎的假日
	兒子（旬報十大日片第 1 名）
1991	男人真命苦・寅次郎的告白
1992	男人真命苦・寅次郎的青春
1993	男人真命苦・寅次郎的相親
	學校（旬報十大日片第 6 名）（學校 2）
1994	男人真命苦・寅次郎大啓

1995	男人真命苦・寅次郎紅的花
1996	老師（學校3）（旬報十大日片第8名）
	抓住彩虹的男人
1997	男人真命苦48集・寅次郎的扶桑花
	南國奮鬥篇（抓住彩虹的男人(2)）
1998	學校（4）
2000	十五歲（學校5）
2002	黃昏清兵衛（武士三部曲之一）
2004	隱劍秋風抄（武士三部曲之二）
2006	武士的一分（武士三部曲之三）
2008	母親

▲ 山田洋次

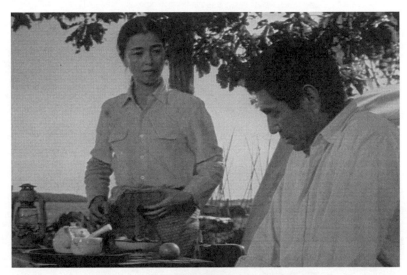

▲ 遠山的呼喚

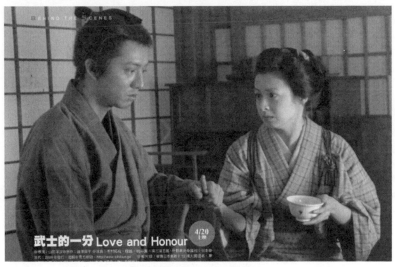

▲ 武士的一分（2006）

▲ 男人真命苦（1987）

▲ 男人真命苦

拍過反共片的谷口千吉
Senkichi Taniguchi (1912-2007)

光復後恢復日片進口的先鋒

根據 1950 年 5 月臺灣恢復日片進口第一條規定，進口日片必須具有反共抗俄或反侵略意義者。因此，1950 年上映的日片中，就有《歸國》、《血債》、《紅潮餘生》、《曉之脫走》、《匪窟突圍》等都是有反共意識的反共日片。這幾部反共日片，除《歸國》是佐藤武導演外，其餘都是谷口千吉導演，他可算是日本稀有的反共導演，以往從未有人將這帽子戴在谷口千吉的頭上，他也只是在盟總管制期間，拍攝過這些反軍國主的反共日片，成為臺灣光復後恢復日片進口的先鋒。

最先發掘三船敏郎的導演

很多人以為發掘三船敏郎的導演是黑澤明。其實，真正的發掘者應是谷口千吉。這位日本的鬼才導演，第一次執導演的處作《銀嶺的盡頭》便是 1947 年三船敏郎初上銀幕的作品，不過據說是兩人共同發掘的。1950，谷口導演的《愛與恨》更高度的發揮了三船敏郎獨特的個性。以後谷口導演他的作品，還有《黑帶三國志》、《男對男》以及《大俠國定忠治》。他們兩人的合作已有五、六次之多了，在三船敏郎的從影史上，黑澤明的栽培成功固然重要，谷口千吉也是功不可沒的。

　　谷口千吉生於明治 45 年（1912），是道地的東京人，父親是日本的工學博士。他在中學時代，家裡一度搬到上海去，從上海返日後，他便進入早稻田大學英文系。另一日本名導演山本薩夫，當時是他大學時代的同班同學。谷口因醉心那時剛苗芽的新劇運動，參加學生戲劇活動，中途退學，1930 年進入築地小劇場做研究生，昭和 7 年（1932年）和本多豬四郎同時考入東寶公司學習導演，他追隨山本嘉次郎和島津保次郎，在他兩人的手下當了幾年助理導演。中日戰爭期間，他到上海工作，到昭和 21 年（1946 年），戰爭結束，才回日本東寶旗下，次年便正式當導演。他早期的作品，多是富有文藝氣息的動作片。

　　1957 年與影星八千草薰結婚，沒有孩子。2007 年逝世，享年95 歲，是一位長壽導演。

《曉之脫走》

　　由於他在中國住過多年，對中國人民有深厚的友情，因此 1950年他曾以日本人贖罪的心情編導過一部李香蘭主演的《曉之脫走》。中文片名又叫《歌女春薇》，曾來臺上映過，譴責日本軍閥的侵略行動。故事寫 1945 年的夏天，處在華北最前線的山中一個極偏僻的縣城，這裡東西北三面被山環繞著，祇有南門一帶是沙漠，從沙漠的邊涯來了一隊日軍，走進這縣城，城裡有一個戰地酒家，專為慰勞前線歸來的日軍尋歡發洩獸慾的地方，但那群日本婦女慰勞團都是良家婦女，有個最美麗善歌的少女春薇——李香蘭飾，為一副官看上，屢次威迫她從其獸慾，雖都被她逃避，但也受盡驚嚇羞辱。她向慰勞團長哭訴求援，而團長卻勸她順從那副官。某次正當最危急時，被一個上等兵叫三上的——池部良飾，闖來破了好事，拯救了她，她發現他是個善良正直的青年，竟深深的愛上了他。在某次被

中國軍襲擊中，三上受了重傷，春薇不顧危險照顧他，因而同被中國軍俘獲了。受到中國軍誠懇的優待，很用心的替三上醫好了傷，並向他們解說日本軍閥發動侵略戰爭，造成無邊殘酷的戰禍，並告訴他們，日軍當局恐洩露軍情及影響軍心，對受俘回隊的日軍一律槍殺滅口，勸他們不要回去，但如自願回去，中國軍並不阻攔。他們被中國軍的仁慈友愛感動了，但三上受軍國主義的毒化思想太深，仍回去為軍國主義效忠。三上回到自己的部隊，立即被拘捕，軍官們捏造報告，說他通敵叛國，經軍法審判，處以極刑。三上悲憤填胸，但仍只知服從軍律。直到春薇探明一切出於副官陰謀，經春薇鼓勵，乃決定逃獄求生，投奔中國軍。由春薇盜來炸藥，炸開鐵窗，相偕逃出，被發覺時，二人已化裝中國人，混入難民群中，副官率隊追來喝令難民止步搜查，三上、春薇乘隙逃出，奔向沙漠荒原。副官令隊兵開槍射擊，但隊兵均對三上同情，舉槍不放，副官怒極，親自搬動機槍，向二人追擊，二人挽扶掙扎，終敵不住無情的子彈，終於血染黃沙，相繼倒下去了。

　　（本片原作：田村泰次郎的《春婦傳》、黑澤明編劇。1965 年，日活鈴木清順重拍《春婦傳》。）

《紅潮餘生》

　　1947 年日本大映公司出品的《紅潮餘生》（原名：《流れる星は生きている》），本片以北韓三十八度線韓共佔領區為背景，是一部反共巨片。故事敘述日本投降以後，被移殖在北韓的一群可憐的皇民，也遭遇到了空前的惡運。新興的韓共突然佔據了北韓，他們之中除了弱婦之外，壯健的男子誰也沒有被允准遣送回日，上萬的俘虜被阻留北韓，其中藤村景子（三益愛子）和丈夫依依惜別後，帶

領著三個孩子千辛萬苦回到祖國，母子四人受盡了生活的折磨，和景子同路回來的掘井節子（三條美紀）單身寄居在收容所裡，找職業到處碰壁，後由收容所裡一位同伴介紹到舞廳去做歌女。

景子母子遭遇到了親戚的無情冷落態度，也祇得寄身在收容所裡，幸運地還在書舖子裡找到了工作。

新興財閥德山偽裝瘋而未被北韓扣留，是一個典型的市儈、貪婪無恥，他既追求著宮原幸枝，如今卻又想染指節子了。節子正在受盡侮辱的當兒湊巧又聽到了愛人津川在北韓患腸熱重病的消息，頓覺前途茫茫因而把酒澆愁，導致精神失常。

不久德山買下了舞廳，生活優裕，但仍盯住節子不放，幸被景子攪散，並痛罵其非人，因失戀而嫉妬發狂的幸枝放火燒了舞廳。

同時書舖子裡的老闆好意欲將景子的次男次郎收為養子，但次郎的哥哥正一知道此事，反以為次郎勢必受苦，不問原委帶著次郎離家出走。後來等到景子找到他倆時，正一已不幸患病，奄奄一息了。

景子因為無醫療費來拯救正一束手無策，最後甚至她情願出賣自己的貞操換取代價來醫治正一的病，因此就受了估衣店老闆的引誘，獨自跑到約定的妓院裡去，幸喜被節子識破，才把她追趕回來。正一的病也因為得到櫻井醫生的熱情相助，也得慶妙手回春。不久以後，景子們期待著的藤村和津川搭乘的遣送船也有了進港的消息，於是她們得慶更生。

《血債》

1950 年谷口千吉導演的《血債》也是一部反共片，故事如下：

一群日本戰俘，他們原是安居在南庫頁島的漁民，自從日本投降，南庫頁島被蘇俄軍隊佔領後，佔領軍驅逐日本漁民出境，逃不

出來的只有俟受蘇俄軍隊的種種慘酷的虐待，片中的主要角色九兵衛，他受不了蘇俄軍隊的虐待，設法逃回祖國，可是遠隔太平洋海峽，有翼難飛，他自己的漁船又被蘇俄軍隊炸廢，在那強烈的求生慾望之下，他只好不顧一切乘了別人的船回到日本，這位船主人麝香自從船被乘走之後，過著被虐待的非人間生活，想盡辦法吃盡苦頭好容易才回到北海道，這時九兵衛已在苦難廢墟中支撐起一間漁場，麝香恨九兵衛的自私，要把挨過蘇俄軍隊的一筆血債，在他的身上償還。二月正是捕魚的季節，麝香雖然進了九兵衛的漁場，卻不但不工作，反而要時時給漁場為難，九兵衛自知對不起麝香，一切都只好忍，但九兵衛的兒子鐵為顧全整個漁民的生活，與日本漁業的前途，雖然也很同情麝香，卻又不得不常常與麝香搏鬥。他嚮往於宗教的和平仁慈而又勇敢愛護祖國和同胞。麝香有一個追求他多年的女友雪，曾被麝香綑在雪撬上驅下雪山，為鐵救起，鐵知道是麝香的女友，留她在漁場與麝香一起工作，常常給予他們友誼上的鼓勵與幫助，有一次正當漁船要出發捕魚，麝香又來吵鬧，他要割斷船鍊繩，鐵與他極力搏鬥，在萬分危急時，願以犧牲性命來換取漁船的安全，感動了麝香，使他澈頭澈尾的覺悟了，改變了一向惡劣的品性，真正參加戰後日本漁業的復興工作，同時也答應與雪結婚，這一個動人的故事到此才結束，全長十六本。

　　導演谷口千吉，以動作戲為主軸，強調蘇俄造成日本人之間的血債，男主角三船敏郎、月形能之介，及女主角濱田百合子，都是日本影壇的紅星。本片獲得 1950 年冠軍候補片的榮譽。

　　1956 年，谷口千吉的導演作風轉向於追求大自然，以雄偉的外景為背景，拍攝男性為中心的作品，其中有一部《裸足青春》曾來臺映過，充滿詩情畫意，描寫耶穌教村的青年，愛上佛教村的漁會會長的女兒，倆人要突破惡劣的環境，放棄徒具形式的信仰，追求

單純愛情的幸福。有一場打鬥戲非常精采，寶田明與仲代達矢打鬥翻滾，群眾圍觀，警察與神父助威，氣氛熱烈而緊張。以後谷口千吉又導演了兩部描寫中共暴行的影片，一部是《山貓作戰》，一部是《匪窟突圍》，都來臺映過，前者有張美瑤和林沖客串演出；後者原節子和鶴田浩二主演。

《匪窟突圍》

　　1957 年《匪窟突圍》，原名《最後の脱走》，描寫二次大戰結束後，我國東北地區，蘇俄從日軍手中轉交與中共，國軍尚未到達，一群日本女學生在無政府的狀態下，企圖逃出共軍虎口，遭共軍捕回，送軍醫院當看護，女教師被共軍姦污，日俘醫官奮不顧身去救，將共軍推落樓下摔死。另一方面，女學生穿制服哀弔死亡的同學。最後高潮，是炸廢鐵橋，在混亂槍戰中集體冒死逃亡。全片劇力緊迫，高潮疊起，並穿插女學生與日俘相愛，寫出女學生的堅強不倔，終於逃出虎口。谷口千吉的導演，鏡頭處理很有迫力，主演鶴田浩二、原節子也演得好。

　　谷口千吉可說是 50 年代到 60 年代臺灣觀最熟悉的導演之一，他的作品在臺灣映過 15 部之多，在日片導演中是少有的。可是很少有人在報上介紹過谷口千吉，其實他對臺灣是很有影響力的日本導演。可惜退休多年完全息影，2007 年 10 月 29 日病逝，享年 95 歲，也算是高壽導演。

　　黑澤明和谷口千吉是同門師兄弟，他們都是山本嘉次郎的副導演。出道初期，黑澤明與谷口千吉合作編劇《曉之脱走》、《愛與恨》、《春風》，由谷口千吉導演。也交換導演劇本，如黑澤明導演的《靜靜的決鬥》是谷口千吉編劇，其中《愛與恨》，臺灣上映時，電影廣

告都寫兩人聯合導演，事實上黑澤明只是編劇之一，故事敘述一個醫生和工人及妻子，因孩子生病，醫生和母子常在一起，引起粗心丈夫的疑心要殺他們。但工人面對情敵醫生時，才發現是自己的自私，孩子病危，醫生熱心挽救，化解他的恨變愛。由於情節單純，人物性格突出，三個好演員都很有發揮，導演更拍得緊張有力，而又有溫馨的一面，臺灣不少導演的愛情片學這部片，徐進良導演的《愛與恨》，受谷口千吉很深的影響。

1960 年谷口千吉導演的《大俠國定忠治》在日本評價很高，日本名影評家飯田心美說：「谷口千吉導演的《大俠國定忠治》，是新型式的時代劇，它發揮了動作片之妙，從頭到尾都有適當的緊張動作，氣氛把握得很好，尤其描寫官迫民反，刻劃恰到好處。並有適度的幽默感，叫人看得興奮。」但該片在臺灣上映票房不高。

在谷口千吉來臺上映過的作品中，最令筆者難忘的是 1953 年 4 月 29 日在臺北上映的《霧笛情深》，是具法國風味的日本電影。故事背景是明治初年的橫濱，李香蘭是個殺人犯，被外國人救起，金屋藏嬌，愛吹笛的三船敏郎是僕人，愛上外國主人愛彈鋼琴的日本妻子（李香蘭），窗內琴聲悠揚，窗外笛聲伴和寄情。李香蘭不願接受外國人的愛，投海自殺，經僕人三船敏郎抱起，用笛聲把她救活，李香蘭演得很動人，攝影極佳，谷口千吉頗受法國片影響，畫面很美，在谷口千吉後來作品中很少看到這類美情美景的愛情片。

谷口千吉作品年表

1947	△紅潮餘生（流れる星は生きている）	1956	△裸足春色
1947	△銀嶺的盡頭	1957	△嵐の中的男
1949	△曉之脫走	1957	△匪窟突圍（原名：最後の脫走）
1950	△愛與恨（與黑澤明合作）	1960	△大俠國定忠治
1950	魔的黃金	1961	△男對男
1950	△血債（原名《ジャコ萬と鐵》）	1961	紅の海
1950	我的裁判	1962	△鐵翼驚魂
1950	死的斷崖	1962	△戰地之歌
1952	△霧笛情深	1963	怒海擒兇
1952	激流	1963	獨立機關槍隊未射中
1953	春風	1964	△大盜賊
1953	夜盡	1965	馬鹿と鐵
1953	紅色基地	1965	△國際祕密警察（上）
1954	海潮	1967	△奇岩城冒險
1955	三十三號車	1967	國際祕密警察（續）
1956	△亂世姻緣	1968	かもとねき
1956	黑帶三國志	1972	日本萬國博（紀錄片）
1956	不良少年	1975	アサニテ・サーナ（日本青年海外協會出品）

有△者曾在灣上映

▲ 大俠國定忠治（1960）

▲ 匪窟突圍（1957）

▲ 裸足春色（1956）

▲ 裸足春色

反戰反體制的山本薩夫
Satuo Yamamoto (1910-1983)

　　山本薩夫 1910 年 7 月 15 日生於鹿兒島市。家庭富裕，父親是營林署官員，在早稻田大學德國文學系肄業，大學時代十分熱衷戲劇，參加學生運動。畢業後參加劇團工作，1933 年投考松竹蒲田攝影所，被編入成瀨巳喜男一組當助導協助拍女性電影。翌年隨成瀨入 P.C.L（即後來的東寶）。1937 年便獲晉升為導演，第一部作品是《少女》吉屋信子主演。山本初期拍的多是商業性電影，偏重女性電影、作品有《母親之歌》、《田園交響樂》、《家庭日記》等。1942 年拍攝紀錄片《熱風》描寫鋼鐵廠事故，被警方一再傳訊，此片完成被召入伍，派往中國華中戰區，曾拍過紀錄片《河南作戰》，將日軍殘殺中國人的鏡頭全部拍入片中。該片被軍方燒燬，並判山本薩夫非國民罪，日本敗戰才獲釋返國，重投東寶，1947 年山本薩夫與左翼分子龜井文夫合作拍攝反戰電影《戰爭與和平》，指控戰爭為人類帶來悲慘的命運。描寫兩個重返家園的士兵及其妻子之間爭奪愛情，雖然影片以三個人物之間的戲為中心，臺灣上映的廣告詞：「未亡人矢志撫孤含羞再嫁，征夫恨死而復生鳳去空。」可知其內容。片中有華語對白、華語歌唱。但編導沒有過份把注意力集中在劇中人身上，而盡量揭示他們生存的環境及戰後的悲慘社會現況。影片引起爭論，觸怒了東寶公司，遂將二位導演開除[1]。但此片獲選十大

[1]　根據日本影評人岩崎昶的《日本電影史》記載，《戰爭與和平》是東寶指定宣揚「放棄戰爭」的影片，來響應日本被美軍佔領時期實行的「麥克阿瑟憲法」。山本與龜井卻沒有完全依照影片公司的意思執行，影片完成後民政檢

佳片第 2 位。山本與龜井離開東寶後，繼續拍攝反戰和反強權的影
片，為日本戰後獨立製片的先驅者。1950 年，山本與龜井文、今井
正等創立「新星映畫社」。

　　1955 年，山本加入大映期間，也曾拍攝向商業性妥協的娛樂性
電影，如勝新太郎主演的《假偵探》、《座頭市破獄》及鬼片《牡丹
燈籠》等；但他主要的作品如指責醫學界內部派系鬥爭醜惡的《白
色巨塔》，被誣告謀殺丈夫婦女，在獄中控訴的《證人的椅子》，揭
發日本的中國大陸侵略史的《戰爭與人間》三集，抨擊日本建設水
壩的瀆職事件的《金環蝕》，描寫航空界貪污疑雲的《不毛地帶》等，
無不顯示著山本薩夫堅持反財閥、反資本主義的信念。他的商業片
《牡丹燈籠》，首創鬼走路兩腳不著地，來去隨風飄，曾在臺港上映，
不少國產鬼片仿自該片技巧。其中潘壘編導的《牡丹燈籠》，就是學
自山本薩夫的鬼片技巧，很博好評，盲俠《座頭市》片集在臺灣上
映後，國、臺語片都有模仿出品，可見山本薩夫拍商業片也有高招。

　　進入六十年代，山本拍攝過政治片（《沒有武器的戰爭》、《松川
事件》）、文藝片（《冰點》）、刀劍片（《盲俠座頭市》）、寫實片（《日
本小偷日記》），1959 年的《人間之壁》在第 6 屆亞洲影展得最佳導
演、編劇、彩色攝影、錄音、藝術指導 5 項獎。1966 年的《冰點》，
再得第 13 屆亞洲影展最佳導演獎。該片由若尾文子、安田道代、山
本圭、津川雅彥、森光子、船越英二等合演，於 1966 年 3 月 26 日
在日本首映，據曾連榮教授指出《冰點》電影的主題是在探討基督
教的「原罪」與人性的掙扎。故事敘述北海道的旭川市一個醫生家
的三歲女兒遇害了。起先，醫生疑為妻子夏枝與人有染，可能她們

查局企圖禁止上映，但並未成。《戰爭與和平》於 1947 年 7 月公映，觀影人
次達一千萬之多，引起贊成與反對兩種不同意見激烈的爭論。

買通了無賴的上雄，絞死了女兒露理，只是苦無證據。家變使人心錯亂，醫生暗恨夏枝入骨。後來，他也知道了妻子並無與人劈腿之事，可是女兒被上雄所害，可千真萬確呀！報復之火難平。有一天，夏枝要求丈夫讓她領養陽子當養女。醫生知道陽子即仇家上雄之女，卻故意不講，藉以捉弄妻子，來滿足他報復的複雜心態！夏枝渾然不知其中的秘密，把仇家女兒當寶貝來養！基督教有「愛汝之敵」的教義，醫生常自忖自己能否體現？當他的手觸摸到陽子的脖子時，也會有萌生將陽子結束掉的念頭。「她需負原罪嗎？」這也是醫生躊躇不前之處。另一方面，他很想讓矇在鼓裏的妻子，有朝一日自己去發現錯愛仇家女時的尷尬、和錯亂的窘態！醫生使壞的心眼，會否成真？果然，當夏枝在丈夫書房裡，發現的一封信函裡，記述著這段真相秘密時，她幾乎瘋掉了。夏枝開始對陽子冷淡、欺凌、並跟丈夫吵架！可是陽子得悉自己的身世後，依舊燦爛的笑靨、很可愛！哥哥徹對父母冷落妹妹不服。他對無血緣關係的陽子，也曾有過非份之想。畢竟他們已是兄妹嘛！就把陽子介紹給摯友北原認識。北原和陽子真誠交往，夏枝看不得陽子幸福，當著北原暴露了陽子的真實身世！突如其來的棒打鴛鴦，陽子該負這「原罪」嗎？心至冰點，心亦如冰點。該片原著三浦綾子小說，中文翻譯在臺灣聯合報連載大受歡迎，單行本暢銷 20 萬本，掀起臺灣電影、電視、話劇改編的熱潮。辛奇導演第一部臺灣《冰點》電影，改頭換面改為臺灣人的故事，以颱風取代大雪，於 1966 年 10 月 24 日在臺北首映，比日片 1967 年 3 月 9 日才在臺北首映，早幾個月，但日片在日本首映提早，不過據辛奇導演說，他的《冰點》上映，是和日片《冰點》打對臺，而且打贏。臺灣第二部《冰點》電影鄭榮軒導演，是1979 年以彩色國語片重拍、編導和演職人員都看過日片，拍片時以日片為參考，當然影響較大。不過他最擅長的類型仍然是戰爭片。

1970 年至 1973 間，山本再次拍攝的戰爭片《戰爭與人間》三部曲評價很高，第一部獲 1970 年〈電影旬報〉十大日本片第二位，次年第二部獲得十大日本片第四位，而第三部則獲 1973 年十大日本片第十位。

　　《戰爭與人間》根據日本文學五味川純平長篇小說改編，拍攝五年始完成。故事敘述新興財閥伍代家族子弟，在日本侵略中國東北至發動全面戰爭，成為戰爭暴發戶。在戰爭的衝突中，穿插兩兄弟和他妹妹的男友三人的愛情，和在日本關東軍殘酷的戰爭中的經歷，悲歡離合或愛與美的結合，令人感動，雄壯綿延的浩大場面，愛與悲壯的山河一氣呵成。揭開 1939 年日軍與蘇軍侵華的血腥史。

　　真愛與正義至上的伍代次男「俊介」（北大路欣也）與被不幸福婚姻束縛的「溫子」（佐久間良子）；獨自出國到前線追求愛情的「阿苦」（夏純子），對兩女人關懷而滋生情感的矛盾心理；反侵略帝國主義的青年「耕平」（山本圭）與不愛榮華富貴愛理想的伍代么女「順子」（吉永小百合），在這混濁的戰亂中，表現至純的愛情最令人感動與激賞；美貌才智的伍代長女「由紀子」（淺丘琉璃子）與年青軍官「柘植」（高橋英樹）的相戀，軍職任務在身婉拒婚約，不願跟他的女人當寡婦所做最痛苦的抉擇，最令人同情；抗日朝鮮人「徐在林」（地井武男）與「全明福」（木村夏江），他倆的熱情溶化掉了長白山的積雪；以及異國情鴛「趙瑞芳」（栗原小卷）與「服部」（加藤剛）為滿足那短暫的時刻，彼此努力奮鬥。石原裕次郎飾演奉天總領事館的書記官，主張以外交手段解決糾紛，堅決反對共軍部隊的黷武行為，不惜丟官。這部片是由德國人投資，在德國拍，找到不少珍貴紀錄片作參考，溶入片中。臺灣一度用西德片名義進口，改名《東北大戰爭》，因全是日本演員未通過。

　　在保爾格勒郊外搭建十一個營地，拍攝戰爭大場面，面積超過百平方公里的大平原，灰色天空，塵土飛揚，導演山本薩夫採一望無際的全景拍攝，氣魄非凡，將這戰役徹底呈現在銀幕上。數百架的坦克、飛機，轟湧呼嘯而出，震憾大地，大炮、重機槍、步槍的數量不計其數，套上日本軍服的屍體模型，橫屍遍野，野戰部隊的臨時演員穿梭在坦克群中跑位，埋在地下的雷管引爆聲，掠空而過的空跑彈聲，拍攝的配置構想設計，演出效果均經特殊安排，均冒生命的危險拍攝。這三部《戰爭與人間》在臺灣上映時，片商擔心電影檢查通不過，將三部共九小時的版本，剪成一部濃縮為三小時，將山本薩夫描寫日軍殘害中國人的場面剪掉很多（可看到日軍利用中國人戰俘做槍靶，訓練新兵刺殺活生生的中國人，不夠兇猛的新兵要挨打），減少導演反戰題意，山本薩夫是反日本軍國主義很堅持的日共，對中國人同情，反而被部分中國人誤解。臺灣影評人李幼新對本片的批評：「山本薩夫機智地調和了自由主義、社會主義，和平主義與世界主義，來抨擊軍國主義與資本主義。」

　　山本薩夫的成就以反映大時代及戰爭為基調，揭露資本主義財團黑幕及政治醜聞，大膽直言，作為一個藝術家，山本薩夫忠於自我表現，忠於時代反映，在日本影史上留下一批有價值而令人深思的作品。1983 年 8 月 11 日病逝，享年 73 歲。

山本薩夫作品年表

年	作品	年	作品
1937	少女	1961	松川事件
	母親之歌（上下篇）	1962	忍者
	田園交響樂		沒有乳房的女人
	家庭日記（前後篇）	1964	百孔千瘡的山河
	新篇丹下左膳・雙手篇		臺風
	街	1965	日本小偷的故事
1939	美麗的出發		證人的椅子
	蝴蝶結夫人	1966	▲冰點（第 13 屆亞洲影展最佳導演獎）
1940	姊妹的約束		▲白色巨塔
1941	翼之凱歌	1967	▲盲俠座頭市
1942	熱風		假偵探
1943	紀錄片《河南作戰》被禁映	1968	▲牡丹燈籠
1948	▲戰爭與和平		越南
1950	暴力的市街		奴隸工場
1952	箱根風雲錄	1969	天狗黨
	真空地帶	1970	▲戰爭與人間・第一部
1954	沒有太陽的街	1971	▲戰爭與人間・第二部・愛與悲哀的山河
	日落的地方		
1955	正是為了愛	1973	▲戰爭與人間・完結篇
	市川馬五郎一座顚末記・浮草日記	1974	華麗的家族
1956	雪崩	1975	金環蝕
	臺風騷動記	1976	不毛地帶
1958	紅戰袍		天保水滸傳
1959	荷車之歌	1979	野麥峽的哀愁
	人間之壁（第 6 屆亞洲影展最佳導演、編劇、彩色攝影、藝術指導等 5 項獎）	1982	野麥峽的續篇
1960	沒有武器的戰爭		

（有▲者在臺灣映過）

▲ 山本薩夫－戰爭與人間（1970）

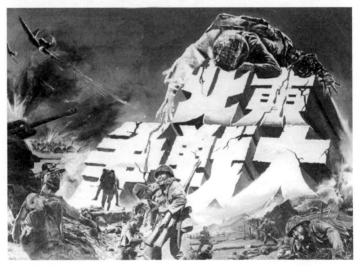

▲ 《戰爭與人間》又名《東北大戰爭》

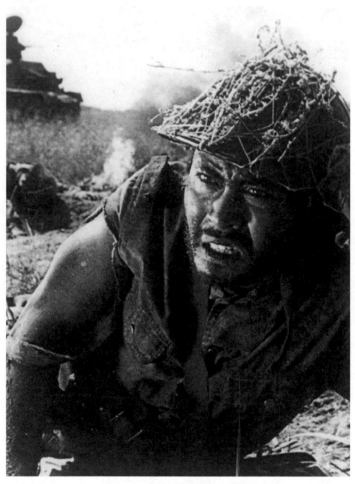

▲ 山本薩夫－戰爭與人間

日本最高齡導演新藤兼人

Kaneto Shindo (1912-)

今年（2008）96 歲的日本導演新藤兼人，1998 年 86 歲時導
《生きたい》（好想活嘞），是將《楢山節考》的故事以傳說方式
穿插入現代老人生活中作對比描寫，重點在探討 21 世紀高齡化的
社會老人要如何活下去。曾揚言是他最後一部作品，不料 2000
年 89 歲還導了《三文役者》、2004 年 92 歲還導了一部片《貓頭
鷹》[1]，是世界影壇的奇蹟，比 94 歲逝世，90 歲還當導演的義大
利導演安東尼奧尼還多兩歲，不過，還有一位 1908 年 11 月 11 日
出生的葡萄牙導演漫努爾迪奧利維拉（Manoel de oliveira），2008 年
仍活著，比新藤兼人更高壽。這位人瑞導演，2005 年 97 歲，還有
作品《魔鏡》（Espelho Magico,o），入圍威尼斯影展，可見是世界影
壇的奇蹟。

新藤兼人是 1912 年 4 月 22 日生於廣島佐伯群石內村，家庭
遇到日本大正中期的經濟恐慌而破產，大姊嫁到美國，不久母親
過世。新藤高等小學畢業就寄居哥哥家，開始自力謀生，1934 年
看了山中貞雄的《監獄之一生》非常感動，立志要當導演，愛好
電影，不久加入新興攝影所，1937 年他應徵「電影評論」劇本獎
徵稿，獲第一名，這一年開抬擔任溝口健二的美術助理，參與《愛
怨峽》、《元祿忠臣藏》等片的攝製工作，同時熟讀《近代劇全集》
四十四卷，一有空閒就寫劇本，1941 年得導演落合吉人推荐進松

[1]　舒明著《平成年代的日本電影》，香港三聯書店，2007 年出版，第 36 頁。

竹公司編劇部，其後他的劇本交吉村公三郎導演，拍了幾部片都
很賣座。

曾到南洋參戰

1944 年 4 月新藤兼人以二等兵身份入伍，加入吳海兵團，到南
洋參戰，1945 年 8 月，日本戰敗退伍，不久回到松竹公司大船片廠
復職，他親眼看到退伍軍人的悲慘生活，寫了電影劇本《待機莊》，
1946 年松竹公司交牧野正搏導演拍成電影，改名《等得累了的女
人》，6 月上映後得《電影旬報》十大影片第十名。在此之前，新藤
兼人為溝口健二寫劇本《女性的勝利》，是溝口戰後的第一部作品，
曾來臺灣上映。新藤兼人因與松竹公司意見不合，1950 年離開自組
公司，1951 年新藤兼人為大映導演他第一部片《愛妻物語》，這部
作品也可以說是他的自傳。女主角孝子是他逝世的妻子，不顧父親
的反對毅然離家嫁給當時無名的新藤兼人，寫的劇本沒有一家公司
要，孝子仍然溫暖地鼓舞他，要他不必灰心，繼續努力寫作，當他
的劇本終於有了出頭的時候，孝子卻因過勞患了結核病逝世，這真
是人間慘劇，新藤兼人為紀念亡妻而拍本片。

新藤兼人被稱為編劇快手，最快的紀錄，是一週完成一個劇本。
1947 年新藤兼人寫《安城家的舞會》（吉村公三郎導演）等四部，
於 1948 年寫了《一生中最光輝的日子》（吉村公三郎導演，李香蘭
主演）等六部，於 1949 年又寫了《小姐，乾杯！》（木下惠介導演）
等八部，1950 年寫《長崎之鐘》（大庭秀雄導演）和其他九部劇本，
顯示出新藤兼人旺盛的創作活力。迄今共寫了兩百多個電影劇本。

其中 1947 年的《安城家的舞會》，描寫日本貴族的沒落，不但
令戰後的吉村公三郎一片成名，也是新藤值得紀念的作品，從此穩

定他編劇家的地位。以此作品為契機，新藤／吉村成了有力的配搭。
從 1947 到 1950 年止，他們合作拍攝了八部電影，每部片都叫好又
叫座，成了松竹的「錢箱」。但是，松竹對新藤為吉村而寫好了的《肉
體的盛裝》，卻遲遲不予電影化，此外，還對新藤提出自任導演的《愛
妻物語》表示為難，因此新藤只好離開松竹。

善於經營獨立製片

　　1950 年 4 月，新藤兼人成立了獨立製片公司「近代映畫協會」。
並為大映拍攝《愛妻物語》，之後為了貫徹其獨立製片公司提倡創作
自由的宗旨，1952 年拍攝了第一部自主製作作品《原爆之子》。這
也是首部以原子彈爆炸為直接題材的劇情片（間接的有《長崎之
鐘》），並在工會等各方面的支持下才得以拍成。他對獨立製片有一
套省錢又賣錢的辦法。

　　1960 年新藤兼人導了《裸之島》，1964 年導《鬼婆》，1670 年
導《竹山孤旅》等片，奠定他的導演生涯。1975 年新藤兼人導演《一
位電影導演的生涯—ある映畫監督の生涯・溝口健二の記錄——》，
由田中絹代、木暮實千代、京町子、香川京子、若尾文子演出。新
藤兼人以鍥而不捨的精神，訪問了數十位曾與日本影壇巨匠溝口健
二（1898～1956）共事的演員、工作人員、影評人，回顧了溝口健
二的一生和作品，裡面提及溝口拍片的認真態度（例如他拍片常備
私用尿壺，可免如廁的麻煩），令人肅然起敬。曾獲日本電影旬報的
最佳影片獎及最佳導演獎，堪稱日本紀錄片的經典傑作。

　　1971 年導演《赤裸的十九歲》獲莫斯科國際影展大獎。

　　1972 年當選日本劇作家協會理事長。

　　1975 年獲朝日文化獎，表揚他對電影事業的貢獻。

　　到 1977 年，新藤兼人已拍了 35 部影片，對人類的直接認識，是以性為基調，是他一貫的主題，通過主題反映出對人類的信任和愛。這是《原爆之子》和《裸之島》探討的主題。1960 年的《裸之島》是沒有對白的有聲實驗電影，描寫一家人在無水的荒島上開墾的異常艱苦生活，最後失望，只剩烈日照著荒地，寫出人生無法對抗大自然的悲劇。獲莫斯科國際影展大獎，該片以瀨戶內海為背景，吉村公三郎監製，新藤兼人編導，乙羽信子、公龍澤修、宇野重吉等合演，表現人在極度貧困中，人與自然、人與大地（比喻母親）的感情。《裸之島》是在他的公司面臨關門極度困難中完成。

　　日本著名的影評家荻昌弘說：「戲劇性與紀實性的共存手法，是抒情家藤兼人和匠人新藤兼人的情感和技巧的結晶」。

「無語問蒼天」式的抗議

　　這個批評的準則，可用來批評新藤兼人許多作品，例如全片沒有一句對白的《裸之島》，寫出貧瘠的荒地上，無論農民如何辛苦挑水來灌溉荒地，依然無法耕作種植物。人在荒地生活，每天都要挑水來煮食、洗身，仍無法生活，所以不用一句對白。正是中國人所說的最沉痛的悲哀「無語問蒼天」，也是向老天爺作最沉痛的無言的抗議。

　　1974《わが道》中譯為《我的路》是人生末路。依據佐藤不器／風見透二人合著的《某一樁法律訴願──上京討生活者的裁判──紀實》改編的。經新藤兼人將之改編成一齣社會劇。描寫農地荒蕪，農民為謀生從鄉下到東京，流浪街頭，因大雪覆蓋大地死於非命，據曾連榮教授說，本片可譯為《京流》，意即「鄉下人進京謀生不，易流浪街頭」，東京法醫為究明死者身份、死因，意隨意處置屍

體、解剖、實驗……等等。是一則震撼人心、不尊重生命、遺體，令人鼻不忍的悲劇。

1977 年，新藤兼人編導的《竹山孤旅》，描寫一個三弦琴師，如泣如訴彈琴，細訴他孤單的一生，他名高橋竹山，幼年染上麻疹，生命垂危，幸賴父母千方百計救活他，但雙目失明，小學退學，母親讓他去拜鄰村藝人為師學藝，學會彈奏三弦琴和演唱，然後到各地流浪賣唱謀生，十七歲在青森市日鎮上結識了多位貧苦藝人，成為互助好友，闖蕩江湖，在逆境中求生存。母親為兒子的孤獨的人生暗自流淚，之後還是送兒子進入當地聾啞學校學習，成為名藝人的伴奏琴師，得到「竹山」的雅號，那時他已四十一歲。新藤兼人透過盲琴師自訴自唱的母愛，如歌如泣，也表現了導演自己晚年的心境，對母親的懷念。電影旬報給予本片很高的評價。他有多部作品描寫母愛，其中 1992 年的《遙遠的落日》對母愛寫得最深刻感人。

新藤兼人的作品中，也有幾部描寫社會的犯罪事件，其中以 1979 年的《絞殺》涉及父子與母子對立的親情和愛。故事如下：

晨曦，狩場保三將熟睡中的兒子勉勒死。他的妻子良子一邊顫抖著，一邊望著丈夫的面孔。在這一剎那間，良子的腦海裡面浮現起過往跟勉歡樂的時光。

狩場夫婦為著要讓兒子勉進入一流高校，特意搬來學校附近居住，並且還在車站前經營小食店。保三時常向勉表示要他考進東京大學，做一個優秀的知識份子。勉愛上同學初子，某日他約了初子出遊，半途上突然向初子施行強姦，因初子的奮起反抗而不果。

初子是油瓶女，母死後，被繼父強姦，之後便一直保持著這種畸型的關係。某日勉往探初子，目睹一切，由是對初子產生了同情。初子約會勉，告訴他要殺死繼父，兩人相擁一起，產生了熾熱的愛

情。兩人將繼父殺死後，初子改變初衷，一個人背上所有罪名，跳河自盡。

　　初子死訊傳出，大學裏的同學以事情跟自己毫無關係，因而都不表關心。勉目睹一切，性情大變，對父母動輒動粗，甚至還想強姦母親。保三帶勉到精神病醫院求診，醫生診斷為「反抗期躁鬱狂」。勉的性格越來越兇殘，保三忍無可忍，遂跟良子商量，決意勒死勉。

　　保三本來想自殺，後來改變主意向警方自首；鄰居同情他的遭遇為他請願，終得緩刑。勉死後，良子性情大變，屢向保三索償勉。不久，亦步勉之後塵，自殺而死。良子在日記上寫著：「我很了解阿勉所做的事情。」

　　類似《絞殺》的故事，在廿一世紀的臺灣，居然真實的上演，是否受日片的影響，值得深思。

　　1983，新藤兼人的新作《地平線》，獲加拿大蒙特利爾國際電影節大獎。

88 歲仍不停的創作

　　新藤兼人一生坎坷，但個性堅強，能在逆境中奮鬥，他在困境中能維持獨立製片公司四十年，是由於他工作勤奮，除一直主持日本劇作家協會的「電影講座」培育後代人才外，還不斷的出書、寫評論、寫劇本，爭取收入作拍片經費，因此，在日本影業低潮中，多少青壯導演無片拍，當年 88 歲的清苦老人卻仍不斷的創作。當然他的意志力和執著精神，再加上才華、智慧、機智和魄力，都非一般人所能及，他被稱為像野草般頑強的人。他真正做到「老當益壯，窮且益堅」的人生最高標桿。他這種精神，是臺灣大多 60-70 歲即完全退休的導演們學習的好榜樣。1992 年，80 歲的新藤導演的《墺

東綺譚》，據日本作家永井荷風的小說改編，描寫宣佈終獨身的作家，遇到妓女雪子的溫柔深情，發生真感情，有意結婚。電影描寫風化區的氣氛逼真，遭美軍轟炸，兩人分散，作家祇得再過單身寂寞生活。1995 年 83 歲導演的《午後的遺言》獲電影旬報十大影片第一名，水準之高，令人驚奇，更令日本年輕導演們汗顏，尤其 92 歲還能導演《貓頭鷹》，今年 96 歲還活著，真是世界影壇的奇蹟。

1997 年 11 月 29 日，上海文匯電影時報刊有大陸劇作家任殷寫「記七十二屆中日電影文學研討會」，其中有一節「三見新藤兼人」：轉載該文的兩段如下：

> 1995 年我得知新藤的愛妻和事業忠實伙伴乙羽信子（名演員）去世了，心想這對 80 多歲的老人該是多麼大的打擊啊！那年當再度見到新藤時，大大出乎我的意外，他竟然拿出一部新作《舞后遺言》[2]請我看，這部影片由 86 歲的著名舞臺劇女演員杉村春子和已患癌症於晚期的乙羽信子主演。當時新藤對乙羽的病情了如指掌，但仍然非常成功地完成了這部影片。新藤說：「乙羽死了，但我沒有什麼遺憾，因為她活著的時候我們做了該做的一切，要說的話也都說了。」談話間老人是那麼平靜、達觀，我感受到他對生命不凡的理解和對死的豁達態度。乙羽信子沒有等到影片上映就溘然長逝，《舞后遺言》成了新藤兼人獻給乙羽信子的永久紀念。杉村春子也於 1997 年去世。可以說片裡片外的故事交相輝映，把生死的主題烘托得更加充沛、豐滿。

2　新藤兼人的《生きたい》，日本岩波書店有出版拍攝日記，書中介紹新藤兼人提到《午後の遺言狀》，應即是《舞后遺言》。

1997 年研討論會期間，新藤正在拍的一部新作《好想活喲》，仍然是有關老年人的題材。我們專程到大船攝影廠看望他，眼睛依然閃閃發光，腰板照舊筆直，動作還是那麼敏捷。85 歲的他正在棚裡拍戲，他不像是一個年逾古稀的老人，他不知疲倦地孜孜以求地創作，創作！

本文作者任殷，對新藤兼人的印象描述，也值得轉載：

1983 年在第八屆中日電影文學研討會的歡迎宴會上，我恰好被安排在新藤兼人的右側。他是一位身材不高，體魄敦實、強壯的老人。濃密的灰白頭髮，加上粗黑眉毛下的一雙炯炯有神的眼睛，實在氣度不凡。席間他說話不多，只是認真地聽別人講話，時而天真地咧嘴一笑，顯得十分單純。最令我吃驚的是他就餐之神速，當大家還在一口口品嘗的時候，他的盤子裡早已淨光，酒也是一飲而下。後來，我發現他走路也奇快，他和我們乘地鐵，總是一馬當先，根本不像 80 多歲的老者，他的精力就是這麼旺盛！……

永不凋謝的好奇心

新藤兼人的晚年，不但有空就勤於寫作思索，還要學習中文（漢文），他說是為防腦力退他。尤其不拍片時，就寫劇本，要挖空心思，正是保持他青春的秘方[3]。可見他 92 歲還拍片，今年 96 歲還活著，是有他天賦的本錢和不斷磨練之功，加上異常勤奮的工作，減少官能的衰退，都非一般人所能及。

[3]　此語參考 1994 年 7 月北京出版《電影藝術》雙月刊，晏妮寫〈新藤兼人其人其藝術〉一文。

　　1994 年 7 月 10 日北京出版的「電影藝術」第 38 頁有一篇晏妮寫的「新藤兼人其人其藝術」大作，對新藤兼人有很深入的分析，他在結論中說：「新藤兼人兼有長者的淵見和孩童的天真。永不衰謝的好奇心，自然地調節著他的神經，使他自如地能與各種年齡的人溝通……文人乎？農人乎？老人乎？孩童乎？我無法擇一答案，只能說這些定義的綜合，就是新藤兼人和他的精神，他的藝術就是新藤兼人精神的妙產品。」從這裡可以幫助我們對新藤兼人有更清楚的了解。

新藤兼人作品年表

1951	愛妻物語	大映	
1952	雪崩	大映	
	原爆之子	近代	
1953	縮圖	近代	
	女之一生	近代	
1954	どぶ	近代	中譯《沼澤地》
1955	狼	近代	
1956	銀心中	日活	
	流離之島	日活	
	女優	近代、新東寶	
1957	海之野狼ども	日活	
1958	悲しみは女たけに	大映	中譯《只有女人的悲哀》
1959	第五福龍丸	近代、新世紀	
	花嫁さんは世界一	東京	
	らくがき（中篇）	近代	
1960	裸之島	近代	
1962	人間	近代	
1963	母親	近代	
1964	鬼婆	東京	港譯《子曰食色性也》
1965	惡黨	東京	
1966	本能	近代、松竹	

	小石遺蹟	紀錄片	
	蓼科的四季	紀錄片	
1967	性的起源	近代	
1968	藪之中的黑貓	日映	
	強虫女與弱虫男	近代	
1969	かげろう	近代、松竹	
1970	裸之十九歲	近代、東寶	
	觸角	日映	
1972	鐵輪	近代、ATG	
	贊歌	近代、ATG	
1973	心	近代、ATG	
1974	わか道	近代	中譯《京流》或《我的路》
1975	導演的一生	溝口健二的紀錄	
1977	竹山孤旅	近代	
1979	絞殺	近代、ATG	
1980	三本足のアロ	近代	
1981	北齋漫畫	松竹	
1983	地平線	MARUGEN ビル	
1986	ブテツクボード	地域文化推進會	中譯《黑板》
	落葉樹	丸井工文社	
1988	さくら隊散る	近代、天恩山與百羅漢寺	中譯《櫻隊魂散》
1992	遙遠的落日（編劇）	近代	
1992	濹東綺譯	近代 ATG	
1995	午後的遺言	近代	
2004	貓頭鷹	近代	

▲ 新藤兼人

▲ 濹東綺譚（1992）

反軍國主義的今井正
Tadashi Imai (1912-1991)

　　1912 年 1 月 8 日生於東京的今井正。1935 年從日本帝國大學文學部中途綴學，加入京都的 J‧O 攝影室擔任助導。1937 年後 J‧O與東寶合併，今井正進入東寶，得到正式執導的機會，作品名《沼澤兵學校》。之後拍了幾套宣傳戰爭的影片。其中《望樓敢死隊》、《怒海》，雖然動作部分甚獲好評，但由於該片肯定軍國主義，被認為是今井正電影中一個黑點，1946 年導《民眾之敵》甚博好評。1949 年，今井正憑《青色山脈》的成就，被列為日本的一級導。其中 1953 年拍的戰爭悲劇《姬百合之塔》，揭發大男人主義的日軍在沖繩島撤退前，不能忍受日本女人會供美軍姦淫，強迫日本女人到海邊集體槍殺，美其名為自殺，戰後建塔紀念。今井正於 1982 年又將此片重拍。

　　此外，今井正還拍了獨立製片的《濁水河》、《此處有清泉》等，都是代表當時日本人道電影的佳作。1950 年導反戰影片《重逢以前》，描寫戰爭奪去青年男女的愛情悲劇，1956 年今井正因此片獲藍帶獎。尤其 1962 年的《武士道殘酷物語》曾獲 1963 柏林國際影展金熊獎，其他代表作有批判種族歧視的《阿菊和阿勇》、反戰的《海軍特別年少兵》、《小林多喜二》等。今井作品中對弱者、窮人的同情，對強權的彈刻，被視為日本戰後人道電影的代表導演。

　　1991 年 11 月 23 日病逝東京。今井正逝世前以 79 歲高齡完成他的最後遺作《戰爭與青春》，在看試片時發生腦溢血送醫不治，顯是操勞過度。該片以現代女學生的眼光，追憶 1945 年 3 月東京大轟

炸的真相。反省日軍對韓國人、中國人的暴行，反省軍國主義壓迫
下日本人遭受的痛苦、犧牲和永遠無法彌補的失去親人的心靈慘
傷。是非常傑出的戰爭片。

輸才是贏　人生最佳啟示

　　《戰爭與青春》以一個日本現在高中女生，為寫一篇回顧日本
戰爭的文章，從爸爸和姑媽身上的慘傷，搜集到 1945 年 3 月 10 日
東京遭受大空襲的資料，而檢視日本軍國主義的禍根，提出「輸才
是贏」的戰爭新觀點。日本戰後的經濟成長迅速，威脅美國，更是
「輸才是贏」的最佳例證。

　　當然，「輸才是贏」，也是人生的最佳啟示，是我國道家和佛教
禪道思想的發揚。導演今井正利用這個人生哲學，作為反軍國主義
思想最有力的武器。片中日本戰時教育學生「要拚才會贏」，拚失敗
的學生，傷痕累累，還要挨老師體罰；使體弱的學生，看到老師要
發抖。戰後在民主生活中的學生便不一樣，女主角練習民族舞蹈摔
倒，老師和她開玩笑。如果在軍國主義時代，這樣不小心，必挨鞭打。

　　片中有新思想的老師，不但不盲目憎恨轟炸東京的美國人，反
而說這場戰爭是日本人先動手中日戰爭惹起來的；他更主張戰後要
全力掃除戰爭的陰影，對於那些戰後仍生活在戰爭陰影中的人們，
他只有同情與不值。例如女主角的爸爸，一提到東京大轟炸就情緒
不寧，亂發脾氣。女主角的姑姑，由於在大轟炸中的電桿下失掉孩
子，一直念念不忘，常到電桿下「找」奇蹟；某日在電桿下，為救
將遭車禍的女孩，情急中誤認為是自己的孩子，使自己慘遭車禍重傷。

　　另一方面，年輕一代，卻不知戰爭為何物，連「敵前」、「敵後」
都不知道，過得多麼快樂幸福。戰爭的陰影害了多少快樂的人生，

可是，還有人紀念戰爭，在那根從戰爭中倖存的電桿下天天擺鮮花；導演叫野狗在那電桿下撒尿，顯然諷刺他們無聊。

今井正用對比方式表現主題，是真正健康寫實片。他拍過好幾部與眾不同的名片，可惜臺灣看不到，例如描寫幾個無辜青年的冤獄案的《暗無天日》，揭露日本警察的嚴刑逼供，編造荒謬結論，在日片中難得一見。比臺灣李祐寧導演的《老科最後一個秋天》的司法更黑暗。

《青色山脈》成名

今井正的成名作，是 1949 年的黑白片《青色山脈》（上下集），是日本第一部傳播民主思想的電影；從男女學生應有健全的交往，突破以往男尊女卑的陳腐觀念，被人認為行為不檢的女生，最後在新思想的老師支持下，獲得普遍的同情，使那些卑鄙的譴責女生或作弄女生的人士感到後悔和歉疚。《青色山脈》是臺灣進口日本劇情片的第 3 部，是完全沒有軍國主義，沒有敗戰慘痛的師生之愛的影片，引起相當好評，被選為戰後臺灣人最喜歡看的日片第一位。故事如下：

主要演員：原節子（飾島崎雪子）、木暮實千代（飾梅太郎）、池部良（飾金谷六助）、衫葉子（飾寺澤新子）、龍崎一郎（飾沼田玉雄）。

這是發生在日本東北地區一個小城鎮上的故事。

在火車站的丸十五金商店門前，一個名叫寺澤新子的女學生正在賣雞蛋。這天，店裡只有高中生金谷六助一人留守，偏巧此時來了一位很要好的朋友找他。於是他就以買走新子的雞蛋為代價，請新子為他做飯招待客人。就這樣，他們相識了，並成為朋友。

　　這個小城鎮的居民，有著濃厚的封建意識。青年男女之間的正常交往也被視為不規矩的行為，要受到譴責。新子原是另外一所高中的學生，由於收到過一個男青年的情書，就被認為是不檢點的學生，受到老師和同學的冷眼，只好轉學到現在這所女子高中就讀。但是，班上一個名叫淺子的學生因知道新子以前的事，想要嘲弄她，故意編造了一封情書，放在教室裡使新子難堪。

　　英語老師島崎雪子是有新思想、有個性的女教師，她很同情新子，在班上極力為她辯解，並教導同學們：對正常的男女之間的交往進行惡意的嘲弄，那才是不道德的行為。結果引起以淺子為首的一些女同學的反對，認為批判班上行為不檢點的學生是她們的責任。教師中也有同樣的議論。這樣，新子和雪子在學校裡處於孤立地位。

　　新子的朋友六助、愛著雪子老師的校醫沼田、雪子學生的姐姐、開朗的藝妓梅太郎等，是新子和雪子的支持者。六助的朋友富永安吉和梅太郎自告奮勇出席學校為這件事召開的理事會，為雪子老師申辯。他們把這次辯論作為向這個城鎮上的封建思想宣戰的戰場。最後，淺子的惡作劇被揭露，問題解決了。大人們也感到後悔，竟然相信了淺子寫的那封既幼稚而又別字連篇的信。

　　取得勝利的朋友們愉快地郊遊去了，從此，新子和六助、雪子和沼田堂堂正正地公開了他們的戀愛關係。本片表現了日本戰後，在新舊混沌的觀念中，青年人的新思想。主題歌很流行。

　　《青色山脈》上集日本《電影旬報》列為 1949 年十部佳片第二位。1951 年（民國 40 年）3 月 13 日在臺北首映。下集在 3 月 20 日接著首映。

　　這部電影由不同的陣容重拍了幾次。1957 年東寶以彩色綜整體大銀幕重拍《青色山脈》是松林宗惠導演。1963 年日活公司重拍，

西河起導演，1975 年東寶再重拍，河崎義祐導演，部份故事不同，也有臺灣國語片根據原來日片情節改編，片名也叫《青色山脈》。

1991 年逝世的今井正，生於 1921 年，是日本電影界著名的左派共產黨員，也是傑出的優秀導演之一，學生時代就崇拜馬克思的思想。1948 年離開東寶後，以獨立製片身份拍片，臺灣進口日片的配額都是以四大公司的出品為主，因此獨立製片即使有好片，也無法進口。這個規定直到 1991 年才突破，而使臺灣的電影院也能上映日本的獨立製片出品。《戰爭與青春》就是獨立製片出品。

《姬百合之塔》

曾在臺灣戲院上映，又曾在博新二臺播出的《姬百合之塔》，由今井正導演，津島惠子、香川京子聯合主演，以第二次世界大戰末期，日本國內唯一的實戰戰場沖繩遭遇盟軍猛烈的攻擊，「沖繩縣立第一高等女學校」的學生們也被動員去擔任護士，最後隨著戰事吃緊，女學生也慘遭波及，一個一個倒下。

今井正在大環境的壓力下，拍過迎合軍國主義的片子，但隨著戰後環境改變，他開始積極地在作品中宣揚社會主義，並拍了反省戰爭悲劇的名作《姬百合之塔》。該片除了哀悼死於沖繩戰場的無辜少女，更質疑日本政府戰時的所作所為，雖然主題沉重，但反應異常熱烈，是當年十大賣座影片的第三名。

這部《姬百合之塔》中，流露旺盛的批判精神和悲天憫人的情懷，東寶電影公司還請後藤久美子、澤口靖子重新拍過這部片子。新東寶也拍過一部《姬百合女兵部隊》，由小森白導演，博新播出的是津島惠子、香川京子這些老牌女星主演的舊作，女主角香川京子，今年已經 45 歲，近期以電視、舞臺為演藝活動的重心。

《重逢以前》

1950　東寶電影公司出品　編劇：水木洋子、八佳利雄　導演：今井正　攝影：中尾駿一郎　主要演員：久我美子（飾小野螢子）、崗田英次（飾田島三郎）、瀧澤修（飾三郎之父）、河野秋武（飾三郎之兄二郎）

　　1943 年，日本人民也飽受著戰爭的苦難。日本本土每天都遭受無數次的空襲，有很多人在空襲中喪生。

　　在一次空襲避難時，田島三郎和小野螢子相識了。空襲警報一拉響，驚恐的人們就像潮水一樣湧向地鐵入口。田島三郎和小野螢子也裏在人群之中。螢子忽然一個踉蹌，馬上就要撲倒。這時，一隻有力的手從旁將她扶住，並拉著她向地鐵月臺跑去。這個人就是田島三郎。從此，這兩顆美好純潔的心就緊緊地連在了一起。

　　三郎的父親是一個冷酷的法官，母親早已去世，二哥二郎是陸軍中尉，是個飛揚跋扈、好說空話的人。大哥一郎戰死，其已懷孕的棗子正子在家裏像個女僕似的，戰戰兢兢地過日子。這樣的家庭對三郎來說真難以忍受。

　　螢子的家庭卻和三郎不同，螢子和母親一起生活，她是美術學校的學生，為了看守老師的畫室，和母親就住在老師家裏。母親在工廠裏做工，螢子也經常到街頭去為人畫像，生活雖艱苦但很快樂。

　　自從認識螢子後，三郎忘掉了黑暗的戰爭，他陶醉在幸福的日子裏。然而，好景不常，不久，三郎到底接到入伍通知書。

　　螢子為他畫了一幅肖像，打算在他入伍前告別時送給他作為紀念，不料，三郎卻為送在防空訓練中摔倒流產的嫂子去醫院，而未能如時赴約。為了等三郎，螢子在空襲時沒有及時躲避，竟中彈身亡。

　　三郎臨時得到提前入伍的通知，因此他並不知道螢子已死，依然懷著對螢子的美好回憶和一定會重逢的信念，登上了開赴戰場的軍用列車。

　　戰爭結束了，田島三郎活著回到日本。這時等待他的不是螢子，而只是螢子為他畫的那幅肖像。

　　戰敗後的日本，今井正曾拍了不少批評侵略戰爭的影片，但都是流於一般觀念的批評，沒有多少出色的作品。直到戰敗後的第五年（1950 年），由今井正導演的《重逢以前》受到了一致好評。這部影片是水木洋子根據法國著名作家羅曼‧羅蘭的小說《皮埃爾與柳斯》改編的。它描寫戰爭時期一個對戰爭產生迷茫的年青人與戀人浪漫的戀愛故事，是一部令人感動的反戰影片。

　　就當時的社會狀況來看，想要得到像《重逢以前》那樣題材的著作權是非常難的，但是日本人又想對戰爭進行自我批評，因此就採取借用外國作品進行改編的方法，將人物、地點都改為日本的。所以，那一時期的日本電影工作者的反戰思想的表現，多半是借用了外國的作品。

　　據日本評論文章介紹，在這部影片中有一個隔著玻璃接吻的鏡頭，在當時非常出名，成為許多人談論的話題。戰前的日本電影受到日本政府的嚴格檢查，不要說接吻，就連明顯一點的表示愛情的鏡頭都要被剪掉。戰後廢除了檢查制度，在民主思想的影響下，日本才逐漸出現了「接吻電影」。但唯利是圖的企業家為了賺錢，趁機在影片中夾進一些色情鏡頭以招徠觀眾，再加上某些演員的自然主義表演，就使這些影片更加不堪入目。在這種情況下，影片《重逢以前》所設計的隔著玻璃接吻便使讓人感到新鮮而生動。特別是用它來表現在殘酷的戰爭年代中那對善良青年的純潔的愛情，使日本觀眾深為感動。

此片《電影旬報》列為當年十部最佳影片的第一位,並獲得導演獎。

<div align="right">摘自北京電影資料館出版《日本電影回顧展》特刊</div>

《暗無天日》

1956　日本現代電影公司出品　編劇:橋本忍　導演:今井正　攝影:中尾駿一郎　主要演員:草薙幸二郎(飾植村清治)、松山照夫(飾小島武志)、左幸子(飾永井金子)、內藤武敏(飾近藤律師)

故事梗概

故事根據日本「八海事件」改編。

在日本三原地方,有一對老夫婦被殺。當地刑事警察四出輯捕凶手,在笠岡的金波妓院內抓到了殺人犯小島武志。

小島武志是個生活荒唐的青年。他經常從家中偷拿財物在外鬼混,這次又謀財害命。警察局懷疑這是結伙強盜殺人案,根本不聽小島武志的真實供詞,而一再嚴刑拷打,逼他招出同伙。小島武志難忍受酷刑,就誣陷了朋友植村清治等四人。

植村清治等是失業工人,在戰後混亂時期雖曾受過刑事處分,但這次純屬無辜被誣陷。警察當局照樣對他們嚴刑逼供,最後終於屈打成招。就以「植村清治為主犯,小島等為從犯」的結論送交法庭判罪。根據口供,法院判處植村清治死刑,而真正的凶手小島武志則是無期徒刑。

植村入獄後,其妻永井金子曾竭力奔走,到處伸冤,還聘請了近藤律師為植村等人出庭辯護。警察當局則一再威脅小島,不許改供。就這樣,案子持續了一年多,害得植村等家破人散。

　　近藤律師在最後辯護時，揭露了警察嚴刑逼供的事實，並駁斥了警察署作出的荒謬結論。他對小島的供詞、證人的證詞和案發時間，進行綜合分析，指出了許多矛盾之處，說明植村等不可能在僅四十分鐘的時間內做完全案。另外還指出，小島若不是主犯，那麼分贓時為什麼能得到總數的一半？而植村清治若是「主犯」，為什麼只得到小島錢數的四分之一？近藤的辯護詞駁得當局啞口無言。被告和他們的家屬都滿懷信心的認為現在案情大白，可立刻宣判無罪釋放了，那知法院懼怕警察勢力，不惜犧牲無辜者的生命，仍判處植村清治死刑。

　　在那暗無天日的社會裏，植村清治含冤難伸。他悲憤地呼叫：「還有最高法院哪！我要控訴！」

　　《暗無天日》通過幾個無辜青年冤獄的事實，無情地揭露了日本社會的黑暗，是一部有力的暴露黑暗的作品。它對壓迫者表示了強烈的憎恨和憤怒，對被壓迫者給予了鼓勵和同情。本片曾榮獲第九屆卡羅維發利國際電影節「世界進步獎」。

　　　　　　（摘自北京電影資料館出版《日本電影回顧展》特刊）

《子育》

　　今井正的《子育》把一個教育的問題在改變一名女孩的故事中伸展出來。該片臺灣未映，香港映，過摘錄香港星島日報一則評介如下：

　　今井正的處理方法是教育路線的一場互相印證，當其論點早已確立，一切編排都在其理由及能幹之下陳敘，其立論早已清楚可見，只是就影片來看，還有不少可資討論。

　　首先利加是純然一個有人類本性的女孩，其性格的發展是可改塑的，她跟隨了高齡的老父四處流浪，接受了放縱隨意的生活，一

向不受任何扣束，性格得到自由的發展，只是影片卻描寫他的老父黑澤是一名虛有其表的極端自由份子，經常以女孩四出招搖，反而令女兒未能適應日本的複雜生活。

黑澤的生活及創作態度在今井正繪畫下是一名不近人的可憐人，其實黑澤的作風並不壞，只是影片加以渲染，相反地，加藤剛以其粗暴教育方法，與及多疑的態度令人覺得他是窒息了一個正常性情的成長。

黑澤的生活態度是精力及體力的原始能力的發揮，當失去了利加，他就枯死了，而加藤剛的紀律生活，只能一個人安份地生活在日本社會之中，只能在日本傳統的舞曲中用苦功，真正的胸襟，還不及黑澤廣闊及敏感。

1976 年今井正導演的《兄妹》，被電影旬報列為本年度十部佳片第七名。

臺灣衛星名片劇場日本巨匠系列，曾介紹今井正 1955 年的作品《泉》。

第 2 臺晚上 9 點的衛星名片 2 劇場日本巨匠系列，介紹今井正的作品《泉》。

本片由岸惠子、小林桂樹、岡田英次主演，描寫二次世界大戰之後，一群音樂愛好者排除萬難成立群馬交響樂團及慘澹經營的過程。

「解脫寫實」

今井正對自己的導演原則，有一套說辭，題為「解脫寫實」。

我的導演中心是劇本。不放鬆劇本的意圖——這就是我的導演基礎。因此在寫劇本之前，對於劇本的主題，對於劇本的結構，我經常和編劇家嚴密的檢討。而在編劇家執筆的過程中，我從來不提

出意見。因為我認為劇本是歸編劇家寫的，硬要把自己的意見放進去，那是不大合理的。惟有等到劇本完成，再加以細細地分析。

我生性歡喜凡事都根據理論去解釋，憑理論去思索主題和場面。比如這一個場面的意義是什麼？或是這一句臺詞究竟是依據什麼道理寫的，這些我都要一一追究到底，而一旦找到解答，就絕不放鬆。這就是我的導演手法。

所謂映像，只要三番四次的讀劇本，便自然而然地產生出來。恰和日本排句所說的「舌頭千轉」一樣，把劇本翻過來翻過去的閱讀，映像就會慢慢地形成起來。當然這只是在桌子上形成的映像，因此有時免不了不適合現場的應用。遇到這種時候，我就請編劇家重寫。

一般批評家都說我的作品屬於寫實，且指摘我導演的外景場面優過內景場面。對此，我自己卻一點都沒有感到。倘論我自己，卻是喜歡富有戲劇性的東西，所以我也很努力的導演內景的戲。然而如果像批評家所說，我的外景場面優於內景場面的話，那麼應該歸於我的性格是趨向寫實。

我時常想，也意圖想辦法打破自己原有的規格，創造抽象的樂趣。可是要改變自己，實際上卻是談何容易。一改變就失敗，然而我決不因失敗而挫志，我把這些失敗當作一個過程，仍往這方向努力邁進。

還有一件事令我在導演時費盡心思的是，對於人物的把握方式。回顧我的作品，仍是以人物為中心的作品勝過以事件為中心的作品。

例如我導演的《白色的崖》，想用事件的曲折拍成一部電影，但卻和我原有的性格似乎不能渾然一致。讓我再說一遍，我的導演重點是想辦法從寫實解脫出來。

（本文原載六十年代聯合報藝文天地新潮導演專欄）

今井正作品年表

1937	沼澤兵學校	1950	直至再會那天	1962	武士道殘酷故事△
1939	我們是教官	1951	何處生存		（原名《武士道殘酷
1940	多甚古村	1952	姬百合之塔△		物語》）
	女之街		濁水河	1964	釀酒人
	閣下	1955	只要有愛		仇討
1941	結婚之生態		此處有清泉	1967	砂糖菓子壞了的時候
1943	希望樓敢死隊		由起子		不信之時
	怒海	1956	暗無天日	1968	沒有橋的河
	（以上東寶）	1957	米	1971	阿婉
1945	愛與誓		純愛物語	1972	無聲之友
	民眾之敵	1958	夜之鼓		海軍特別年少兵
	人生如翻筋斗	1959	阿菊與阿勇	1974	小林多喜二
1947	地下街二十四小時	1960	白色的崖	1976	兄與妹
1949	青色山脈・前後篇△		日本的老婆婆	1982	姬百合之塔
	女人之臉譜	1962	武士道殘酷故事	1991	戰爭與青春△
1950	回聲學校				

有△者在臺灣上映

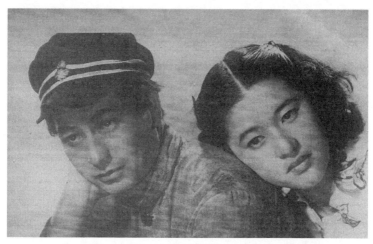

▲ 青色山脈

最早啟發國產武俠片的稻垣浩

Hiroshi inagaki (1905-1980)

　　日本導演中稻垣浩和黑澤明一樣為我們所熟悉，也同樣是國際聞名的日本導演，他導演的《宮本武藏》第二集在 1956 年獲得美國奧斯卡最佳外語片金像獎，《車伕松五郎》又於 1958 年得威尼斯國際影展榮獲金獅獎，儘管日本電影界人才濟濟，但能同時獲這兩項榮譽的，除了黑澤明之外，只有稻垣浩，論年齡，稻垣浩只比黑澤明多 5 歲，從影資歷卻比黑澤明早十幾年，戰前已成名。他又是最早導演中國片的日本導演，那是 1943 年上海的華影時期，東寶派他到上海導演中日合作片《春江遺恨》（日本片名《狼火は上海に揚る》），李麗華和日本男星阪東妻三郎主演，翻譯兼導演胡心靈實際參加導演工作，中國導演岳楓只掛名導演。故事描寫太平天國取締鴉片，英軍助滿清打太平軍，日本人暗助中國百姓逃難，問題就出在日本以親善名，侵略中國，影片本身並無問題，但李麗華等於演日本宣傳片，成為終身「遺恨」。胡心靈卻因此片和稻垣浩成為好友。

曾獲威尼斯影展金獅獎

　　稻垣浩（1905-1980）出生於東京，他的父親是跑碼頭的藝人，到處流浪，他在這種環境之下長大，全憑自習文學，自修演藝，還有繪畫天才，最初演文明戲，到了 1914 年，在天然色電影活動公司以童角首次演電影。其後輾轉日活公司、帝國電影公司（現在的大映）及阪東妻三郎的獨立製片廠等，時而寫劇本，時而做副導演，

直到 1928 年加入片岡千惠藏獨立製片廠，才正式任導演，處女作是
《天下太平記》。

　　稻垣浩是屬於日本古裝劇範疇的導演，作品多屬古裝片，1943
年導演由阪東妻三郎主演的《車伕松五郎》，因在戰時被刪剪，戰後
1958 年重拍由三船敏郎主演的《車伕松五郎》，流露著對古老的回
顧以及因回顧而來的傷感。車伕松五郎是日本明治時代五州小倉的
一個人力車伕，他是身強力壯的粗漢，生性暴躁卻有正義感，愛扶
弱鋤暴，他默默的幫助一位寡婦扶養孤兒卻始終不敢表達「我愛
你」，悲愴苦戀多年而逝。導演以車輪形容五郎的歲月流逝，用色調
形容他心境的變化，作風仍是輕快明朗而感傷，當然三船敏郎在有
阪東妻三郎精采的演技對照下，演得十分出色，是本片最大成就而
得威尼斯影展金獅獎。

　　稻垣浩在日本古裝片盛行時代踏進電影界，當他首次導演《天下
太平記》的時候，古裝片已從虛無的傾向，蛻變為小市民世界，在作
風上也採取了諷刺的方向。稻垣浩則用感傷的手法。因此可以說稻垣
浩的作品比較接近日本古裝片的淵源。儘量發揮古裝片基本氣氛的感
傷主義和著重以抒情的筆觸，描寫流浪的武士，而得到很大的成功。
不過，稻垣浩的感傷主義並沒有沉重和憂鬱而是幽默和哀愁，所以他
的作品也顯得明朗。再以導演手法來說，稻垣浩的表現，既不敏銳也
不激動，他非常平均的保持他一貫的描寫。這一種重視平均的作法，
也影響到他的作品的深度。他的作品很少把戲的中心放在特異的人物
上，他像一部人生的計算器似的，給人間群像同樣的重視。

　　戰後他的作品，仍一貫固守他的感傷主義，只是在題材上，很
明顯的從流浪武士的世界蛻變成劍豪的世界，1957 年他導演的《柳
生英雄傳》就是改變題材，描寫德川幕府時代，為爭奪一本兵書，
演變為謀纂位，武士的盡忠思想動搖，最後武士懷疑自己作為有叛

逆傳統的自由意識。題材雖變，但他的作風依舊一樣，浮雲掩月，風吹樹，平靜的湖水，運用樸素的感傷主義，濃厚地表現人物的個性。這無疑是從悠長的傳統裏最日本化又最平俗的表現感傷的手法。我們從稻垣浩的作品裡，可以發現富於戲劇性的緊張時常被這類感傷的手法所中斷。因此稻垣浩的手法雖老練，但他畢竟只是一個通俗的娛樂片導演。如他改編法國十九世紀喜劇《風流劍客》的《劍豪情史》，便是一部失敗的作品，其原因就在於沒有把法國思想改成日本的思想。

稻垣浩雖是平俗的導演，但他決不單純地平俗而終，因為他有天賦的高雅彌補他的平俗。所以他的平俗是一種高雅裡的平俗。而且能非常巧妙利用一般民眾感傷主義作為感動一般民眾的工具，這也是他的優點。

稻垣浩另一個最大的特色是純日本化的彩色設計。如在《宮本武藏》裡，用斜角度現出蓮華主院的黑色側影，然後籠罩著灰色的空地，靜靜地下著白雪，猶如一幅素雅的日本畫。據說他對繪畫頗有造詣，分鏡頭一概用畫代替文字。他的高雅的配色，在視覺上增強他的抒情氣氛，得到很大的效果。他的作風似有重視形式的傾向，他的師父衣笠貞之助也是重視形式美的導演，可見他是承繼了他師父作風。因此他作品，溫雅的一面較迫力的畫面給人深刻的印象。

《宮本武藏》根據吉川英治的小說改編，是藝術水準很高的一部日本時代劇，描寫一個魯直的農夫怎樣變成一個武士，續集故事繼承上集水準而來，但卻可以單獨看而全不費力，情節和表現，毫不誇張。

續集中描寫宮本在修行途中的遭遇，他為名妓所戀，與舊情人阿通重逢，一乘寺中的一場大決鬥為結束，以後還有第三集，整個故事才告結束。

從有勇而無謀而在修行中得到智慧，宮本成為一個佩劍武士之
後，人格已顯著的轉變，第二集中強調他的驕妄，他用筷子夾飛行
中的蒼蠅，表現他眼快手快。因此他需要靈魂的磨練，他拜名師，
不恥下問才開始了悟「劍道就是人道」，一個武士並不是以殺人為榮
耀，因此當他最後與敵人決鬥時，已經知道手下留情，不以殺死對
方為快了；這部片子之可取處就在這裡。潘壘自認拍得最得意的
《劍》，就是從稻垣浩的人道思想得到靈感加以發揮，強調刀不出鞘
才是最高明的劍術，所謂不戰而屈人之兵，是最高明的戰略，如孔
明的《空城計》、《借東風》不費一兵一卒取勝是最高明的戰略，一
般日本士只知以死效忠，不知道武士的人生還有更高的境界。

臺灣人最喜歡《宮本武藏》

稻垣浩戰前就拍過很傑出的《宮本武藏》[1]，所以戰後能夠以更
熟悉而超越的技巧來處理本片，從開始到結尾，沒有冷場的戲，始終
把觀眾的情緒繃得很緊張，開場破廟外宮本對梅村一場鉸鍊戰，風聲
中，鍊旋的呼呼聲互相交替，這一場戰鬥雖時間不久，卻相當緊張。

第二集重心是在最後一乘寺大戰中，宮本單刀赴會，一人敵眾，
導演處理這一場戲，極見功力，從宮本在晨曦中上山，茅草中的阻
止，樹林中展開激戰，到最後退入田間，漸戰漸退。從色彩方面看，
林中淺藍氤氳，黎明的白色薄霧，水田的反光，蔥鬱的叢林，表現
得奇美，我們的國產武俠片，多人學習這種場面，成功的並不多見，
當然模仿得神似也不容易。郭南宏是學習稻垣浩很用功的導演，《一
代劍王》中很多畫面鏡頭都相似，可以說只是模仿。他也曾在其他

[1]　據日本學者川瀨進一教授調查，稻垣浩戰前導的《忠本武藏》是臺灣人戰前
　　最愛看的五部日片之一。

俠片中強調「劍道即人道」，但並未表現出人道精神。胡金銓也學習稻垣浩的武俠片畫中有詩，卻能在學習中自創品牌，從《俠女》到《山中傳奇》、《空山靈雨》都是畫中有詩，已創造了更高的境界，這是日本影評人最佩服胡金銓之處。

《宮本武藏》第二集，三船敏郎由蠻勇而斂束，性格含蓄得成功，打鬥的身手更是不凡，握劍的幾個功架穩實，八千草薰較之上集有更好的發揮，一股狂戀的癡情，令人感動；岡田茉莉子稍嫌做作，較為平淡；暮木實千代扮演一個極有智慧的妓女，戲雖不多，卻精彩。還有一位男主角是鶴田浩二，演三船敏郎的對手，在本集中初露光芒。

綜觀稻垣浩的作品特色是輕快明朗，剛柔並重，景物山水有畫意，人物有詩情，但缺乏對人性討究的深度，人物性格的描寫《車伕松五郎》達到最高境界之後未見再有好作品。尤其巨片《開國奇譚》失敗，部份模仿西片，影響聲譽，這可能是稻垣浩難以和黑澤明並駕齊驅的主要因素。

稻垣浩自己說：「我想做一個在作品上不令觀眾感到費腦筋的導演，我時時刻刻警戒自己不要前進過度，過於前進，就會遠離大眾，我不願意離開大眾。」這種觀點與多數日本導演的觀點倒很相同。

導演過兩部中國故事片

稻垣浩導過兩部中國故事影片，除了李麗華主演的《春江遺恨》。1952 年稻垣浩又回到上海導演東寶出品李香蘭主演的《上海之女》，描寫戰時一個在中國長大的少女，愛上日本的特工人員。這位特工人員為了協助中國少女李香蘭營救孤兒院的孩子，最後被日軍一起槍決，兩人在不同位置倒臥血泊，仍盡生命最後的一息，朝對方匍匐前進，最後握手而逝。該片為愛戰勝了恨，也為愛放棄了

自己的政治立場，很博好評。最後這對情人被槍決，仍掙扎握手的場面，有不少國片模仿。

《上海之女》中有中國話，也有日本話，好像專為李香蘭而拍的影片。她在片中說我愛出生地日本，也愛成長地的中國，正是她自己的寫照。片中有兩支用中國話唱的歌，一支用日語唱的歌，還有百樂門的歌舞表演和黃埔灘的實景。

1962 年稻垣浩拍現代動作片《男子漢》，三船敏郎演一個開路工人阿辰，沒有知識但有強烈正義感，在流氓惡勢力盤踞的地區開路，反抗暴力集團的支配，甚至以斧頭和持槍工頭決鬥。片中並以原野森林為背景，還有爆炸的驚險工程，最後阿辰像《男人真命苦》的寅次郎一樣不能愛其所愛，又向茫然的旅程流浪，仍有稻垣浩一貫的感傷主義的影子。

稻垣浩繼《男子漢》後導演的《風林火山》，是一部古裝娛樂大片，井上靖原作，橋本忍編劇，寫日本戰國時代，在武田信玄家臣當軍師的山本勘助，由三船敏郎飾演（自兼製片）他身有殘疾卻胸懷大志，要扶助真主，併吞列強。表面自卑，內在剛愎，他戴牛角頭盔，扶著拐杖，人物性格銳利突出，不但發揮軍師陰狠狡黠，情場也冷僻痴情，導演處理戰爭大場面，尤其氣氛激烈。陣勢疾如風又不動如山，古戰場面兼顧人物性格的描寫，渲染出雄壯形像，令人看得很過癮。

金馬獎忽略的日本大師

金馬獎國際影片觀摩，做過多位日本導演的專題，卻未做過對國片影響最大，當年映過作品最多，尤其《宮本武藏》舊片重映過多次，國際聲譽也很高的稻垣浩的專題，是頗為令人遺憾。可能稻垣浩 1970 年拍《埋伏》後退休不再有新片，1980 年 5 月 28 日逝世，離世已廿多年，以致現在許多年輕影迷對稻垣浩感到陌生。

稻垣浩作品年表

1928	天下太平記	1951	海賊船
	放浪三昧源氏小僧	1953	戰國無賴
	五花地獄		▲上海之女
	鴛鴦旅日記		▲風雲千兩船
	諧謔三浪士	1954	風之旅途
	彌太郎笠（前後篇）		我祭半次郎
	藍天旅途		▲宮本武藏
	時代驕兒	1955	宮本武藏（續集）
	▲國定忠治（三集）		（得 1956 年奧斯卡金像獎最佳外
	▲宮本武藏（三集）		語片獎）
	渡海的祭禮	1955	旅途
	▲車伕松五郎	1956	▲決鬥岩流島（宮本武藏完結篇）
	▲股旅千一夜		囚船
	▲小市丹兵衛		嵐
	▲出世太閣記	1957	▲柳生武藝帖（原名柳生英雄傳）
	天保宮臣藏		悲哀的女體
	富士白雪	1958	▲雙龍祕劍
	▲大菩薩嶺（兩集）		▲車伕松五郎
	水滸傳		（1958 年威尼斯國際影展金獅獎）
	▲春江遺恨（上海的狼火）	1959	▲劍豪情史
	江戶最後之日		▲日本開國奇譚（日本誕生）
	地獄之蟲	1960	▲火燒大阪城
	（以上均為戰前主要作品）	1961	不動明王
1947	東海壯士劇場	1962	▲男子漢
1950	我是保鑣		▲忠臣藏
	群盜回蠻船	1964	奪魂神拳（港譯）
	佐佐木小次郎	1966	▲大龍劍
1951	佐佐木小次郎（續集）	1967	▲佐佐木小次郎
	▲佐佐木小次郎（完結篇）	1968	▲風林火山
1951	閃電	1970	埋伏（港譯《龍虎鏢客》）

有▲者曾在臺灣上映

上海之女

▲ 日本開國奇譚（1959）

▲ 宮本武藏續集（1955）

▲ 日本開國奇譚

▲ 日本開國奇譚

以《怪談》影響臺灣鬼片的小林正樹
Masoki Kobayashi (1916-1996)

　　小林正樹是 1916 年生於北海道，1941 年畢業於早稻田大學哲學系，同年進入松竹公司大船製片廠當副導演，1942 年應召入伍，到前線服役，1945 年因日本戰敗，變成俘虜，1946 年遣送回國，再到松竹公司復職。三年軍中戰場生活，親身目睹許多殘酷事實，對他後來的從影有很大影響。他復職後，拜大導演木下惠介為師，擔任副導演，乃師的人道主義思想，對小林正樹的導演生涯，也影響很深。

　　1952 年，小林正樹升為導演，處女作《兒子的青春》並未受人重視，1953 年拍攝改編自安部公房小說《厚牆的房間》，表現出濃厚反戰思想，被歸類為「反戰導演」，1956 年才准公映。

　　1959 年起，小林正樹導演五味川純平小說改編的《人間的條件》，臺灣上映的片名改為《日本人》，為反戰的名片。原作共有六集，小林正樹拍為上、中、下三部，第一、二集為上篇，第三、四集為中篇，第五、六集為完結篇，深刻批判日本軍閥發動的戰爭泯滅人性，1960 年被日本觀眾選為十大名片第一名，小林正樹因此片奠定了大導演的地位。

　　《日本人》上篇，以東北老虎嶺的鑛山為背景，男主角梶春調到鑛山擔任勞務工作，他為改善中國工人的待遇，想以最低的人的條件來對待工人，但受到長官、同事，以至太太和工人本身的反對、諷刺與破壞，最後他為了阻止無辜的中國工人被殺，被加上了思想犯的罪名，接受嚴刑的拷打之後，再派他去當兵。在戰後日本所有表現中日戰爭的影片中，本片表現得最真實，因為導演和原作者都

有著同樣的殘酷戰爭經驗。片中擔任中國人的演員，都經過三個月的中國語訓練，其中以有馬稻子的中國語發音最清楚，戲也演得最精彩。她演的是日本慰勞所的中國妓女楊春蘭，她和通過電流的鐵絲網內的特殊工人談戀愛，她激動和悲憤，強烈的表現了在獸性驅使下的人性的掙扎。

1962 年，小林正樹導演的《切腹》獲 1963 年坎城影展審查員特別獎，該片以德川幕府第三代將軍家光的時代為背景，當時實施中央集權，削弱諸侯組織，許多武士失業，跑到諸侯家表示要切腹自殺，諸侯用錢打發，形成一種敲詐行為，有一名武士因妻子病重，不得已到幕府大臣井伊家表示要切腹，被識破想敲詐，家臣迫他切腹，這武士連刀都賣了，身邊只帶了竹製假刀，被迫將竹刀插腹，咬舌自殺。這個武士名叫千千岩求女，他岳父津雲半四郎，將送求女屍回來的家臣打敗，到井伊家尋仇，在一陣廝殺之後，衝進內院，將井伊家祖傳的光榮戰袍割破後切腹自殺。本片打破一般時代劇切腹的英雄主義的形象，刻劃了武士切腹的悲劇。仲代達矢演的最後切腹的津雲半四郎，英雄落魄形象突出，他的切腹，不只悲壯，更表現英雄末路的悲哀。

1964 年，小林正樹從小泉八雲所寫系列日本怪談，選出 4 篇拍成唯美的鬼片《怪談》，部份場面，利用日本畫做故事背景，有獨特淒美意境，加強幻想之美，有極華麗絢爛風格，獲 1965 年坎城影展審查員特別獎。《怪談》第一個鬼故事《黑髮》，描寫以前京都有一個武士拋妻棄子遠走他鄉，再娶妻任性，兩人不合，武士懷念前妻，數年後重返京都，見前妻仍等著他回來，兩人共渡一宵，次晨，武士醒來，發覺前妻已變成一堆白骨，自己卻被黑髮纏住，而被殺死。

第二個鬼故事《雪女》，大雪紛飛冬天，畫面很美，有如日本工筆畫，一工人與老人到森林中一小屋躲避，當夜老人被雪女殺害，

警告工人不能傳出去後離去。一年後工人邂逅雪女，和他結婚生子，某日工人告訴雪女山中小屋曾有老人被殺害，不料雪女竟說「那個老人就是被我殺的。」然後雪女就不見了。姚鳳磐的鬼片《秋燈夜雨》中，有一場母子被棄雪地，最後凍死雪地的畫面，似得自《怪談》靈感。

第三個故事「無耳芳一的故事」，有一個講故事的盲人琵琶師，名叫芳一，他每天晚上都離家去住廟，清晨才回家。某夜有琵琶師跟蹤，尾隨到墓前看他演奏琵琶，邊彈邊唱講古，講到古戰場時，導演利用日本古畫的海戰場面與現實的海戰場面交替映現，配合激昂彈唱的音效節奏，造成視聽震撼效果。原來，在亡靈引導下，盲琵琶師誤將墓前當在貴人前演奏。寺中住持得悉在芳一身上寫滿經文，告訴他亡靈出現時勿出聲，但芳一耳朵未寫經文，亡靈將他耳朵扭下帶回去。

第四個故事「茶碗之中」，有一個武士名關內，在茶店中喝茶，看到茶碗中有一武士對他笑，關內便將茶一口氣喝完，竟有一名武士來造訪，關內斬殺這武士，不料又有三名武士來造訪，無論關內殺了多少武士，莫名其妙的武士都會繼續出現。

小林正樹的《怪談》，是說諸多怪事，都是出於人的幻想而成，導演著力在氣氛上營造，使觀眾能感到奇異有趣。該片 1965 年 1 月 6 日起在臺北首映，對臺灣拍鬼片影響很大[1]，王童曾說過，他很想拍一部類似《怪談》式的《金玉夢》，可發揮他的美術夢和電影結合，因未找到好劇本，未拍成。胡金銓、白景瑞、李行和李翰祥的《喜怒哀樂》，原始構想，也是來自《怪談》的啟發。其中李翰祥《喜怒

[1]　「鬼片導演」姚鳳磐的《秋燈夜雨》等鬼片的畫面，都注意淒美效果，就是學自日片《怪談》。

哀樂》最後一段《樂》，和胡金銓的《山中傳奇》的背景畫面，仿中
國畫，可能都是受《怪談》的影響。丁善璽編導的《陰陽界》也受
《怪談》影響很深。尤其王菊金編導的《六朝怪談》，靈感更是來自
《怪談》。

　　1975 年小林正樹導演改編井上靖小說的《化石》，描寫一個患
癌症的誠實老人面對死亡的挑戰，將過去與現在，現實與幻想，交
替的映現，表現老人為要存活下去努力的掙扎，是當年傑作之一。

　　小林正樹一生最值得重視的作品，是 1982 年費時 8 年完成的四
小時半紀錄片《東京裁判》，又名《遠東國際軍事審判》，是二次世
界大戰十一個戰勝國聯合組成的國際審判，裁決 18 名日本軍事指導
階層的戰時罪行。小林正樹透過法庭的辯論形態，把日本的指揮體
系，戰爭實態、宿命性的無條件投降，以及世界列強的現實姿態，
包羅表露無遺。其中涉及中國部份，自九一八事變開始，七七事變，
再經由太平洋戰爭，表現出中國戰場的禍害，生命財產的犧牲，文
化的損害，一頁頁的歷史浩劫，特別感念蔣委員長的「以德報怨」
的胸襟，片中有蔣公於 1945 年（民國 34 年）8 月 14 日於重慶發表
告全國軍民及世界人士的廣播中說：「……我中國同胞們須知『不念
舊惡』及『以德報怨』為我民族傳統至高至貴的品德。我們一貫聲
言，祇認贖武的日本軍閥為敵，不以日本的人民為敵……。」這種
精神所貫徹到中國軍部及政府高階層的結果，才能順利地只化費一
年多時間就把當時在華北、華中、華南、臺灣的日本二百五十萬軍
民安然遣返，不要求日本作任何賠償，並促成保持日本天皇制度，
保存日本領土完整等[2]，對日本的恩德，委實難以衡量。本片一再感

2　這兩項盟軍德政，是麥克阿瑟元帥親自到臺灣來，面會蔣中正總統決定的。
　　原來美軍已決定由四大同盟國瓜分日本列島、蘇聯北海道，中華民國是四
　　國，英國是九洲，美國本島，因蘇聯虐待日俘太過殘酷，天皇要求麥帥勿讓

謝中華民國政府的大德，可惜正式上映影片，因中共與日本建交，這部份似被濃縮，據香港電影雙週刊影評人指責：小林正樹有為判絞刑戰犯東條英機等說話脫罪之嫌，與當年小林正樹執導《人間條件》（日本人）上、中、下三部判批日本軍閥，被稱「反戰導演」的觀點完全相反。本片榮獲 1985 年柏林影展國際影評人聯盟獎，日本天皇為此片頒給小林正樹紫綬勳章，小林正樹於 1996 年病逝東京，享年 80 歲。

小林正樹作品年表

1952	兒子的青春
1953	厚牆的房間（1956 年日本首映）
1954	三段情
1955	美麗的歲月
1956	泉
1957	黑色河
1959	日本人（原名《人間條件》第一、二集）△
1960	日本人（原名《人間條件》第三、四集）△
1961	日本人（原名《人間條件》完結篇）△
1962	切腹△
1964	怪談△
1967	上意討△
1968	日本的青春
1975	化石
1983	東京大審判（臺灣未正式公映）

有△者在臺灣上映過

蘇軍進駐北海道，經過麥帥與蔣介石會商才決定都不佔領，而且保持天皇制度。當時日本人只要提到蔣介石都感激不已。

善用音畫合一的野村芳太郎
Yoshitaro Nomura (1919-)

　　1981 年金馬獎國際影展的觀摩日片《砂之器》，創造音畫合一效果，給臺灣電影界很大的震憾，該片的香港譯名改為頗有悲愴意味的《曲終魂斷》，如果這套電影僅止於敘述兩名偵探如何偵破一件看似茫無頭緒的兇殺案，從而使那位殺人兇手「曲終魂斷」，它就流於單薄而平面，予人的壓迫感必不至如此沉重而歷久而衰，野村芳太郎顯然並不僅止於為觀眾提供一套懸疑而視界狹隘的商業推理片。

　　整套電影在傳播一個訊息：命運弄人。野村芳太郎選取松本清張的原著故事為骨幹，配以通俗流暢的電影手法，四季變幻的映象，配合一闋音律豐盈繁茂，調子深沉的交響曲，步步緊逼地將命運弄人的訊息感染觀眾。令觀眾久久難以釋懷。

　　電影巧妙地分為兩部份，首半部主要敘述兩名幹探鍥而不捨地偵查一件謀殺案；由於兇手是一位音樂天才，導演即在電影的下半部裏，以殺人兇手在音樂廳演奏最新創作《宿命交響曲》時的內心波動，種種回憶為經，兩位探員的調查報告案情發展為緯，交織成一個人在命運安排下掙扎的故事。

　　電影其中一組鏡頭，寫兇手童年時在水邊堆沙堆，隱喻著他一生的寫照，無論他如何努力，掙脫命運為他安排的一切，終究都只如沙上的堡壘，脆弱而不堪一擊。他的貧農出身，與患麻瘋的父親顛沛流離，也只是命運的一種安排。他長大後改名換姓，致力發展音樂才華，無疑的好像已改變了上天為他安排的一切，但命運卻似乎要更深切地嘲諷玩弄他，曾好心收容他們父子的退休老警探，竟

在長途旅行中無意發現那個很有才華的音樂家就是當年的小乞丐，並懇求他與尚在人間的父親見面，迫使正全力攀龍附鳳的音樂家擔心身分爆露，會破壞他和財政廳長的千金結婚，為隱藏出身而不得不殺人滅口。

　　一個被命運壓迫至喘不過氣的人，把他的半生感受融和在自己的音樂創作裏，但他曾茫然道出，永難解釋《宿命》是甚麼，也許《宿命》就是當他埋首創作樂曲時，兩位探員也逐步偵破兇案，而當他在成功演奏新作時，兩位探員已持拘捕令在後臺等他。電影至此尚無意判音樂家的罪，是因為在命運這個超然物外的力量下，人間的善或惡，罪或罰都被壓縮得只如一顆細沙吧？

　　《砂之器》的導演野村芳太郎，於 1981（民國 70 年）10 月 26 日應邀來臺灣參加金馬獎，他是臺灣日片影迷最熟悉的導演，根據 59 年出版的拙著〈中外名導演集〉下冊刊載的野村芳太郎評介，他的作品在臺灣映過的有：《東京香港蜜月旅行》（林黛主演）及《君在橋邊》、《五瓣之椿》、《暖流》等片都是大賣座的通俗電影，可見他本是一個娛樂電影的高手，但《砂之器》創造了音畫合一的電影藝術的意境很高，已是百分之百的藝術電影。比以前的作品進步太多，風格也絕然不同，同是推理小說改編的《五瓣之椿》，就不如《砂之器》寫人性、命運的深刻，已超出了一般推理電影的境界。

　　野村芳太郎是 1919 年 4 月 23 日生於京都，1941 年畢業於慶應大學文學部，即入松竹大船製片廠當副導演。這是由於他的父親野村芳亭（並非野村芳庭）是松竹公司的元老導演，曾任蒲田製片廠（不是葡田）廠長，對松竹公司貢獻很大，蒲田製片廠至今仍有他父親的銅像。也因此，野村芳太郎從小就生活在電影圈，有家學淵源，他要繼承父親的遺志，無意找尋其他工作。當然松竹公司也歡

迎他加入，1942 年 2 月他服兵役出征緬甸戰線，1946 年 7 月，從緬甸返回日本，10 月在松竹復職，在川島雄三，黑澤明、家城已代治等導演之下當副導演，同一時期的副導演還有小林桂樹。1952 年，野村芳太郎拍了一部中篇劇情片《鴿子》，獲得日本藍帶獎最佳新導演獎。次年，升為正式導演拍《鞍馬天狗‧青面夜叉》也獲好評。他在廿多年的導演生涯中，拍了八十部影片，從未有向外發展的野心，是始終忠於松竹公司的代表性導演，現自組獨立製片公司，出品仍交松竹發行。

野村芳太郎的作品，類型繁多，早期的作品，多是通俗愛情片和青春片，還有美空雲雀和高田浩吉主演的歌謠片。中期作品轉向社會性，水準也提高，有描寫家庭戲中充滿社會性的《太陽日日新》，用喜劇表現平民哀樂的《糞尿潭》，描寫刑警與犯罪心理的《監視》，把人類慾望用紀錄手法表現的《東京灣》以及表現弱女為怒和怨進行報復的《五瓣之椿》等等，從這些作品中可以看出他的轉變，但是本質上仍是商業娛樂片，繼承父親電影必須大眾化的思維。野村芳太郎拍攝改編推理小說的電影，是從 1958 年的《埋伏》開始，然後《零的焦點》、《車之家》、《事件》等等，都轟動一時，成為拍松本清張作品的大師。

野村芳太郎作品的特色是，重視日本鄉土風物的描寫和平民的精神，這特色，在《砂之器》中的表現，達到最完美的境界，還創造音畫合一的效果，而且脈絡清晰，高潮疊起，描寫從貧苦中奮鬥成功的青年音樂家的犯罪，用日本各地不同的美麗風光來襯托他的不得不犯罪的控訴和幽怨。

可貴的是，他的作品儘管大賣座，並沒有被商業主義迷失，他反而在商業主義的幌子下，寓教於樂，讓觀眾從娛樂中認識人生。

　　自《砂之器》後，野村芳太郎的作品有《八墓村》、《事件》、《鬼畜》、《三封寄不到的信》、《動顫的舌頭》、《午夜的請帖》等等，這些作品都有相當的水準，可惜我們沒有機會看到。

　　野村芳太郎對新潮導演有他的獨特的看法，他說：「一個導演要創新，要突破，固然是好事，但是不要為了創新突破而縮小觀眾的層面，也不要只顧發揮感覺，而使戲劇性稀薄，我以為只要衝擊性強，又能打動任何階層觀眾的作品，就是好作品。」

　　松本清張是日本社會派的推理小說作家，長短篇小說已有五百部左右，故事能深入社會各階層，由於情節懸疑變化多端，結局出人意外，很能吸引讀者。而且迎合現代讀者喜愛新奇，推斷思考的心理，拍成電影或電視劇都大受歡迎。

　　推理小說著重心理描寫，一般導演不易把握得穩，野村芳太郎卻能以形像表現，他擅長利用綺麗的日本四季變化和自然風土來刻畫犯罪者的心理變化。在日本被譽為直接凝視著人的喜怒哀樂的抒情犯罪電影作家。

　　《砂之器》故事是採倒敘法，電影是從男主角（鼎鼎大名的音樂家）於東京蒲田車站調車場附近殺死一退休警員開始；但出現在畫面的只有殺人現場，觀眾還摸不清犯人是誰，接著東京警視廳立即成立犯罪搜查本部，並派二位幹練刑警鍥而不捨地搜查。

　　最初的線索是有人在兇殺案發生當天，聽到一操日本東北口音者在現場徘徊，於是刑警找遍東北，失望而歸。後經過死者兒子的指認和經過語言研究所的音韻分佈研究，才察知死者的身份和兇手的關係。

　　導演採取抽絲剝繭和時空轉換的倒敘方式，安排兇手（音樂家）做出國演奏前的音樂試演會，彈奏他的成名曲《宿命》，而隨著悠揚動人的音樂聲，畫面即倒敘到日本北方冰天雪地上，兇手小時候與

父親在死者擔任警察勤務的村上乞討，因其父患麻瘋病，常遭人厭棄踢打，於是獲這位警察的憐憫，將他送到南方去醫治，並獨自扶養他小孩十多年，且視之如己出，戰爭結束後，這位小孩力爭上游，變成音樂家，不久將與日本財政廳長女兒結婚，出國演奏前，這位養父為達成他的宿願，曉以孝道，命令這位養子出國前赴南方探視患麻瘋病的父親，使他能盡人子的責任，但這位音樂家內心矛盾，恐他生父的病及過去身世傳出後，會影響他的婚姻，虛榮心在內心作祟，使他狠下心將這位養育多年的養父扼死。

　　此段兇殺案件終被查出，演奏會完畢，遂束手就擒。畫面上則繼續映出小時父子於下雪的北方海邊、或櫻花綻放的四月、或楓葉滿山的深秋，浪跡日本各地的乞討生活的情景。很少切割的長鏡頭畫面，讓人觀後對野村的藝術手法讚賞不止。

　　《砂之器》原在讀賣新聞晚報刊登，大受歡迎，出單行本後，成為最暢銷書，拍成電影也是（1974）賣座冠軍。

　　野村芳太郎的《五瓣之椿》也是藝術成就很高，又很賣座的商業、藝術雙贏的佳作。更是一部劇力極強的女性電影，描寫一個美麗的少女，因為母親紅杏出牆，棄家不顧，使父親忍辱受苦，在她敬愛父親的孝心上，產生憎恨一切勾結他母親的男人。父親含恨而逝後，便替父親報仇，用髮簪連續刺殺了四個男人，並以父親喜愛的椿花為記。全片愛恨交織，倫理與性矛盾，道德與敗德衝突，著力描寫人間的恨，超越法律的範疇，來懲罰人慾橫流的人性。可是，少女面對醜惡，只有養育之恩，而無骨肉之情，連行兇後，反而心安理得，毫無犯罪的意識，這些描寫不僅過於殘酷，與我們的恕道觀念更有違背。原片長是二小時五十分，現在削減為二小時，幸情節尚能交待清楚。

　　野村芳太郎早期來臺上映的作品，幾乎都是輕鬆的愛情喜劇，1995 年第一部《花開等郎來》，有馬稱子主演，描寫情竇初開的少女心情，通俗愛情片。1956 年來臺的第二部是松竹公司第一部彩色片《三對情侶》，原名《角帽三羽鳥》是一齣明快，輕鬆的戀愛喜劇。故事寫出三個大學生追求三個女人，遭遇重重困難。其中一個富家子愛上一個不知名女人，他的父母卻要他和一個未見過的富家女結婚，富家子阻撓這一樁婚事，到了奉命與富家女約晤的一天，叫朋友到場搗亂。那知見面才知道富家女便是自己心愛的不知名女人。但朋友依原定計劃搗蛋。另一個長跑健將，則因小誤會，與愛人鬧翻，到代表母校出席賽跑時，提不起勁。最後愛人趕至，替他打氣，卒獲勝利。還有一個熱心的女同學（紙京子演）自告奮勇，為他們奔走相助，結果，三對情侶雖告完滿結合，而她自己反而落空，引起本劇的動人高潮。導演野村芳太郎巧妙安排下，節奏明快，新鮮動人，對話諧趣，令人捧腹不已。主演的演員，是高橋貞二、大木實、川喜多雄二、紙京子、野添睇都是新進紅星，獲得相當成功，曾參加香港東南亞影展，亦被東南亞各國均表好評。

　　兩度來臺的日本演野村芳太郎，不但在松竹公司一直保持首席導演的地位，經年不變，而且作品始終不斷的進步，愈到晚年，愈見作品的光彩、成熟，因此，儘管他的高足今村昌平、大島渚、山田洋次等人，在國際影壇的聲譽已高過老師，但老師仍然是老師，他的成功之道：

　　第一，非常重視劇本，如《砂之器》等了 14 年，才完成第一稿。他手邊經常有三、四個劇本，經過四、五年完成第一稿，還不敢動工，直到完成第二稿、第三稿才開拍，有時社會情勢變了，第一稿全部推翻，重新再來。每一個劇本，不但要有詳細的紙上作業，而且每一句對白的音韻都很考究。

　　第二，重視班底，電影是綜合藝術，班底非常重要，野村芳太郎的拍片班底，被稱為王牌班底，像《砂之器》的編劇橋本忍是黑澤明的編劇，山田洋次是他一手提拔的名導演、名作家。攝影指導川又昂、美術指導森田鄉平、音樂指導芥川也村志，都是得過很多獎的一流人才，有些是非松竹公司的，只為野村導演應召而來。有些甚至願意降格投效，原為攝影指導，降格為第一助理。

　　第三，虛懷若谷，不斷努力，據野村芳太郎的唯一外國徒弟劉益東說，他的老師，永遠手不釋卷，不論在片廠或家裡，都看到他在看書。他常常告訴劉益東，要想當一個導演，必須永遠不斷的追求進步，才不會被無情的時代所淘汰。

　　我國留日學生劉益東，就讀大阪藝大學電影系，他選擇野村芳太郎為實習老師，曾擔任老師三部片的副導演工作，他認為野村的成功，在不斷的追求進步，而且虛懷若谷，對人非常謙虛，《砂之器》在大阪第六度上映，野村仍去登臺，答謝觀眾，對觀眾說：「我這部不成熟的作品，又要在貴地上映了，有勞大家來看，務請多多指教！」日本影迷對野村非常崇拜，聽了這番話，大為感動，熱烈鼓掌。

　　一般日本導演，在片廠的架子很大，輩份分得很清楚，野村卻很隨和，不搭架子，他兩度來臺期間，接受訪問，安排座談會，他都能很謙虛的接受。

　　第四，拍片非常認真：例如《砂之器》的重頭戲，是音樂演奏會的大場面，要創造音畫合一的高潮，第一次拍完時，野村發覺有小部份不滿意，全部重拍。要動員那麼多觀眾和大樂團，還要動員好幾架高空攝影機，費用相當可觀，但是他為了要求好，仍要重拍。片中春夏秋冬四時不同的風景，也要等整年，才能拍，這樣耐心的拍，當然成績好。

世界上任何電影大師的成功，拍片認真，是不二法門，絕無以快、以草率取勝。這點，我國電影界的觀念必要糾正。

《砂之器》雖然多人看過三、四次，但並非沒有缺點，松本清強的原作男主角是個前衛音樂家，殺恩人較為合理，但音樂不會那麼感人，財政部長支持也不十分妥當，導演改為正統音樂家，「宿命」交響曲也非常感人，殺恩人就嫌牽強，好在小疵觀眾容易原諒。

《東京香港蜜月旅行》

中日合作片《野火》雖然胎死腹中，但野村芳太郎還是導演過一部中日合作片《蜜月旅行》，是六十年代日本松竹公司和香港國泰合作的出品，由中日四大頭牌紅星合，包括嚴俊與林黛、佐田啟二與有馬稻子，是兩對成雙的愛侶。林黛演的是平劇女伶，嚴俊與之在港結婚，到日本渡蜜月。劇情的重心便是以渡蜜月尋找林的日籍父親；佐田與有是駐港記者，他倆的認識便是建築在尋父新聞上發生業務衝突而結合。但中國女伶尋父是否值得轟動東京新聞界，甚是問題。佐田是個初學新聞記者，同業有乖巧靈活，兩人先在香港大追岸惠子，再回東京使兩家報館展開新聞戰。如果只為介紹兩地風光而編成一個走馬觀花的故事，它應該借重日本的電影技術拍成彩色片，當會利市不少，但又似乎偏重在劇情意識上，表示日人睦鄰親邦的熱誠，然而在演員的表演成份上，又偏重於新星有馬稻子和佐田啟二，令人頗覺似有捕風捉影之嫌。

該片攝影清麗，配音吻合是兩大優點，日演員談吐均輕微啟唇，很能使國語配音不覺趕前錯後，這是導演的用心之處。林黛已完全沒有了那種明眸活潑的作態，嚴俊也只是走走而已，最能搶戲而善表演的是日本影星有馬稻子，她在全片生輝，雖搶鏡頭而不顯誇張，這也表現了日本影星的良好風度。

野村芳太郎作品年表

1952	鳩	1966	暖流
1953	愚弟賢兄	1966	華子
1953	青面夜叉	1967	你的愛
1954	慶安水滸傳	1967	女人們的家
1954	伊豆之舞	1967	女人一生
1955	亡命記	1968	神樣的戀人
1955	東京香港蜜月旅行（港日合作）	1968	夜的兩人
1955	花開等郎來	1969	花與吵架
1956	三對情侶（原名《角帽三羽鳥》）	1970	影之車
1957	糞尿譚	1973	八墓村
1961	戀愛畫集	1974	砂之器（港譯《曲終魂斷》）
1962	東京灣	1978	事件
1963	天皇陛下鈞鑒	1978	鬼畜
1963	君在橋邊第1部、第2部	1979	三封寄不到的信
1963	總理大臣鈞鑒	1980	午夜的請帖
1964	君在橋邊第3部	1982	疑惑
1964	五瓣之椿	1983	迷失地圖
1964	君在橋邊完結篇	1983	怪盜傳
1965	今晚美好	1985	危險女人

（參考日本映畫監督全集）

野村芳太郎改編自松本清張小說的作品

年度	片名	演員	內容
1957	埋伏	高峰秀子、田村高廣、大木實、高千穗ひつる	涉嫌為東京強盜殺案共犯的某女子，搖身一變，成為某資深銀行職員的後妻，居住於九州佐賀市。兩名刑警獲悉，在該女嫌犯的家居附近賃屋監視，經過一星期的埋伏，終於逮嫌犯。日本影評家稱之為松本電影的最高傑作。入選1958年《電影旬報》年度十大佳片。
1962	零的焦點	久我美子、高千穗ひつる、有馬稻子、南原宏治	服務於金澤的廣告公司的某男子，一日，被發現陳屍死亡。其妻對丈夫之死滿懷疑點，隻身展開調查。片中，過去時間與現在時間交錯迎逢，人性張力十足。

1970	影之車	加藤剛、岩下志麻、岡本久人、小川真由美	曾經,小時候對母親情夫抱持強烈敵意,恨欲殺之之某男子,愛上育有一幼子的寡婦。男子童年的欲念揮之不去,猜測寡婦的幼子一定也有如是的敵意,會殺死與其母親往來的自己。男子飽受幻想與殺意的困援,成為意念錯亂編織網罩下的俘虜。入選 1970 年《電影旬報》年度十大佳片。
1974	砂之器	丹波哲郎、森田健作、加藤剛、島田陽子	兩名刑警,執意追查有如迷宮的殺人案件,透過層層剖析,證據指捗某享譽樂壇的天才作曲家兼指揮家。片中後半,案件調渣會議報告內容,與天才音樂家作曲、指揮的交響曲《宿命》演奏現場樂音連綴,交織融合,畫面呈現的,是嫌犯的回憶,亦是刑警的同情臆想,也是音樂的極深表現。入選 1974 年《電影旬報》年度十大佳片。
1982	疑惑	佐田啓二、高野真二、朝丘雪路、渡邊文雄	真人真事改編為小說再攝製成電影。片中,嫌犯涉嫌企圖詐領三億日圓保險金,與女律師之間,存有利益及情感糾葛的微妙關係。入選 1982 年《電影旬報》年度十大佳片。
1983	天城山奇案	田中裕子、渡瀨桓彥、平幹二朗、伊藤洋一	對數十年前某件命案念念不亡的刑警,會晤一名男子,意外獲得真相。原來,是名男子當時尚為少年,於天城山嶺遇見一名赤足的年輕女子,內心傾慕。後因無法忍受流浪漢對年輕女子的侮辱,殺死流浪漢,年輕女子在感激與疼惜的微妙心情下,甘心頂罪。入選 1983《電影旬報》年度十大佳片。
1985	眼之壁	佐田啓二、高野真二、朝丘雪路、渡邊文雅	典型社會派推理劇。在奧湯河原山中,發現招和電業公司會計課長關野疑似自殺的屍體,並留有遺書,信裡指控某地下錢莊詐欺,迫人步入陷阱,走向絕境。部屬荻崎悲憤之餘,對該地下錢莊展開追查。

▲ 黃仁訪問野村芳太郎

▲ 野村芳太郎、島田陽子

▲ 東京香港蜜月旅行（1955）

▲ 東京香港蜜月旅行

融合商業藝術的深作欣二
Fukasaku Kinji (1930-2003)

　　已逝世的日本動作片娛樂派導演深作欣二，可能是與臺灣很有緣的導演，在金馬獎國際影片觀摩展的日片部份，連續三年都選中他的作品：《魔界轉生》、《里見八犬傳》、《蒲田進行曲》（臺譯《愛之物語》，港譯《情意兩心知》）。而且曾來臺灣，拍過中日合作片，與臺灣電影界有合作經驗。

　　那是 1966 年（民國 55 年）間，深作欣二接替另一位日本導演來臺拍合作片《白日之銀翼》，在臺灣逗留了三個多月，對臺灣印象很好。那部合作片，是由臺南國光影業公司與日本人蔘俱樂部合作攝製，原來的日文片名叫《白日の銀翼》，後來改名，日本《神風野郎，真晝之決鬥》，中文片名譯為《海陸空大決鬥》，中國演員白蘭，當年臺語片影后，還有一位臺語明星陳財興。日本演員也是一時之選，計有千葉真一、高倉健、大木實、大友柳太郎、団京子等人，在臺灣拍了三個多月，外景隊才轉到日本，又拍了兩個月，走遍日本各地風景區，使白蘭和陳財興大開眼界。該片日本由東映發行，於 1966 年 6 月 4 日在東京首映。臺灣禁演理由是，把臺灣描繪成不法之徒的樂園，盜匪和兇殺橫行，甚至有一下飛機就遭人暗殺的鏡頭，這樣對治安素稱良好的臺灣社會做不實和惡意形容的故事，自然不能通過（戴獨行，聯合報，1967.01.30.）。這部片子因為大半部取自臺灣實景，修改困難；如果大動手術等於重拍一部新片。再加上中日雙方分取版權，在臺禁映於日方絲毫無損，結果投資的國光公司血本無歸關門。

當時深作欣二已是東映時代劇動作片名導演，多拍動作片，其實幫派決鬥當然有人會被暗殺，當時臺灣電影檢查觀念太保守。

1986 年的《火宅之人》是深作欣二少見的愛情文藝片，影響之後企業投資。他是能將電影的藝術性與娛樂性巧妙地溶合為一的高手，原作小說曾得日本文學大獎及讀賣新聞文學獎，內容情節，是原作者檀一雄本人的生活寫照。他有妻子，又與另一女人同居，而產生許多煩惱，最後被同居女人所棄。片名《火宅之人》，就是說明被煩惱煎熬的人，也可解釋為慾火焚身。

故事描寫一個作家，喪妻後，娶繼室，替他扶養五個孩子，他自己又與一位女演員同居。他的風流，似有乃母的遺傳，他童年時代，母親棄家出走，和大學生私奔。他是跟神經衰弱的父親長大的。

作家和女演員同居時，也棄家不顧，後來和女演員吵架分手，流浪，遇到曾照顧過他的女子，新年將屆思鄉，得接兒子病逝惡耗，終於浪子還鄉，與家人團聚，結束一場風流債，由緒形拳、原田美枝、松坂慶子、真田廣之等主演，松坂慶子在片中戲不多，但有全裸演出。

日本的古裝科幻片《魔界轉生》

1980 年日本東映公司和獨立製片家角川春樹合作的古裝科幻片《魔界轉生》。原著是日本名作家山田風太郎的神怪幻想小說，描寫日本 350 年前，當政的德川幕府，對基督教施以強大的壓力，將教徒天草四郎斬首示眾，教徒被斬後，心有不甘，在陰間求得魔力之助，重返人世，重生的天草四郎，已失去基督教的真理和愛心，他有的只是強烈的仇恨。他在陰間糾集了一群對人世有怨恨的鬼魂，包括劍聖宮本武藏，被丈夫置於死地的細川夫人，好色的和尚寶藏

浣胤舜，以及忍者伊賀的霧丸。他們都是屬於魔派人物，他們到人世重生，當然要發揮他們的魔力，完成他們生前未了的心願。

這部作品，在形式上是屬科幻式的古裝片，但在許多夢幻式的描寫中，仍然反映強烈的現實意識，導演深作欣二，是日本寫實派的導演，他是利用現實的意識來發揮奇想。

天草四郎為毀滅德川幕府的政權而重生，他利用細川夫人的美色引誘將軍，同時延長宮本武藏的壽命，又把長槍名手好色的寶藏浣胤舜收為部下以及用者伊賀的霧丸，作為色男對手。這些人物的安排和情節的構成，產夢幻的趣味和對權力的諷刺。

最後天草四郎被柳生十兵衛斬首，頭離身掉落時，由自己的手拾起來，然後宣佈將來要再重返人世的場面，令人看得很開心。

片中的場面相當豪華，服裝華麗，有鬥劍、愛情、親情、豔情，包羅大眾娛樂的各種要素，拍攝得相當嚴謹，是屬一流的娛樂鉅片。而且這種夢幻式的素材，使觀眾實現在現實中無法達到的夢想，使觀眾看得更樂。

演員陣容相當整齊，演天草四郎的澤田研二是當今日本歌壇的紅歌星，還有千葉真一、緒形拳、若山富二郎等演技派演員。

1982 金馬獎觀摩的深作欣二第三部片《蒲田行進曲》，臺灣中文片名《愛之物語》，香港片名《情義兩心知》，是日本電影旬報 1982 年度評審及觀眾選的雙料冠軍，同時導演深作欣二、編劇塚耕平、女主角松坂慶子也都獎；而且當年（第 56 屆）日本國內影展，它也獲得最佳影片、導演、編劇、女主角、男配角（平田滿）項榮譽，可說是 1982 年度最受矚目的日本影片。

該片改編自劇作家塚耕平自身的同名小說，曾獲得第 86 屆直木賞；改編成舞臺劇，松竹公司再改為電影《蒲田進行曲》。「蒲田」原是松竹公司二次大戰前的一攝影所的名稱，以此為背景，描寫拍

電影的故事。片子一開頭描寫片場拍戲，但見大群古裝武士在亡命廝殺，導演坐在升降機中指揮工作人員奔走拍攝，時空交錯，疑幻疑真，不久男主角安次滾下樓梯，生死未卜，待產的小夏昏倒雪地上，跟著，鏡頭接上小夏躺在病床上的特寫，配上嬰孩的啼哭聲，觀眾不禁為安次與嬰孩的命運擔心，豈料鏡頭拉開，所謂病床不過是片場一景。故事強調電影小角色安次如何為生活掙扎，力求上進、忍耐吃苦，是片場裏最卑賤的人物安次，笑罵由人，女主角小夏，後來為安次真情感動，而轉移了愛戀的對象，大明星阿銀帶著小嘍囉到處吃喝，一旦失敗時，沮喪受氣，也正是星海浮沉的人生縮影。最後安次答允阿銀在「新撰組」中為他演出替身，以重振昔日聲譽，表面上雖是安次的道義，實際上安次內心有著被依存的責任感，而欲一顯其真正存在價值的意義。因此，這部看似胡鬧的「電影神話」，其實是部發人深省的深沉作品。

　　導演深作欣二是開拓了日本電影的新路線。新作《玩具》，譯為《藝妓館》，也符合內容，但「玩具」暗示藝妓是男人的玩具，更有內涵，主要以 1958 年日本實施禁止賣春前混亂期為背景。片中五個藝妓個性不同、出身不同、人生觀不同，由宮本真席演時子，家貧，12 歲到藝妓館當佣人，17 歲當藝妓，初夜獻給老頭，她努力賺錢，熬成了藝妓館主人。女演員還有南果步、喜多嶋舞、魏涼子、野川由美子、岡田茉莉子、富司純子，主要男演員只有老牌小生津川雅彥。

　　深作欣二雖然保持傳統的導演手法，但發揮了不少考據功力，片中無論化粧、道具、布景、服飾、用語及各階層人士的舉止，都經詳細的考據，洋溢濃厚的古典日本民俗風味。

　　深作欣二是 1930 年 7 月 3 日生於日本茨城縣水戶市（2003 年逝世），家境富裕，父親是東京帝國大學農學系畢業的小地主，是五個兄弟中的老么，他的少年期受過良好教育。日本敗戰時，他是水

戶中學三年級學生，在戰後混亂的時代，他每天都過著打網球、看電影的日子，當他看了一連串黑澤明的作品以後，他立志將來做一個電影導演。他未幾考進日本大學電影系，和比他高兩年級的藏原惟繕（日本六十年代新銳導演）同屬於電影研究組，後與主任教授衝突，移至文學系，其後他專心寫電影劇本，並向電影雜誌投稿，當時的教授陣容中有野田高梧、豬俣勝人等。1953 年 3 月，大學畢業，立即應徵到東映公司，因他志願編劇，就派他在企劃組服務，1954 年 6 月，東映派他到京都片廠擔任副導演，在八年的副導演生涯中，他擔任的都是 B 級動作片，1961 年升任導演，他連續拍了以戰後民主主義觀點下的下層社會的暴力作品，如 1962 的《榮譽的挑戰》、1964《狼與豬與人》，這些作品可惜叫好不叫座，於是 1970 年他接替黑澤明參加美日合作片擔任《偷襲珍珠港》的日方導演。1971年導演《軍旗飄揚之下》入選《電影旬報》年度十大電影第二名。

　　1973 年導演《無仁義之戰》，獲電影旬報最佳導演獎，而奠定導演的地位。公司冷凍了一年，1966 年導自編由三國連太郎主演的《脅迫》再起。在這裡他表現了非常新穎的電影手法。

　　深作欣二的適當加強這一部以殺伐為主的戲劇性。千葉真一在最後激鬥場面，充分表現了他是動作片演員的面目，中村立水與右京亮的對立，似乎象徵新舊二代的對立，還有那群美少女們華麗的大殺陣，也可娛人耳目。使他真正成名為大導演的是，1972 年和菅原文太合作的《殺人與太》片集，創下了日本電影的里程碑，他表現了憑個人的暴力自生而自滅的下層社會人物的悲劇，開拓了日本電影的新路線，其後他更成熟，1978 年深作欣二導演的科幻大片《復活之日》（VIRUS），由日本書店老角春樹投資 26 億日元，日本 TBS 電視協助，請的美國紅星有奧麗薇荷西、喬治肯奈、享利西華、都克唐諾斯、葛倫福特、勞勃澎恩等 30 人，日本演員有千葉真一、草

刘正雄、夏木勳、森田健作、渡瀨恆彥等，外景遍及南極、加拿大、
美國、南美等地。

　　故事描寫 1989 年，東德某一個基因工程研究所，一種冷凍的細
菌失竊，盜竊者乘小型飛機飛越阿爾卑斯山峰時，撞上雪山，而使
細菌試管爆裂，細菌在大雪中擴散，像瘟疫般蔓延全世界，人類大
多死亡，祇有設在南極實驗室人員目睹人類浩劫，卻愛莫能助。

　　該片是根據科幻小說改編，預言人類破壞地球生態，將遭浩劫，
對人類科學研究提出警訊，展示日本有能力拍這未來式科幻大片。

　　導了世界性的《復活之日》，是日本影壇受重視的導演。曾任東
京國際影展國際評審委員。

　　1987 年深作欣二的《必殺》是所謂古裝片現代化，從開始含有
幽默感的動作場面到最後的廝殺場面，緩急自在的速度和賞心悅目
的節奏，構成一氣呵，將古裝片的傳統和遺產，溶入現代化。如片
中那群旗本派好事之徒，看起來像是現代的熱鬥樂隊，以及最後真
田廣之的超現代對白，他意圖藉這群好事之徒超越正常的行為和狂
態以及奇妙的集團意識，反映現代青年那種排他而以自我為中心，
構成真田廣之演出的神秘的反派。層層露出這個青年過去所犯惡
事，最精彩的仍是真田廣之扮演的右京亮被中村殺後，倒在地上奄
奄一息，看來似已死亡，不料，他忽然像日本古典的木偶似地躍起，
口裏唸著一節歌詞，然後又倒下去。這一奇異的最後，深作欣二充
分的表現了在冷靜殘酷的行動背後，潛伏著青年人的感情和頹廢的
心情。

深作欣二作品年表

1961	風來坊偵探（流浪偵探）
	白晝無賴漢
1962	跨高挑戰
1964	狼、豬與人
1966	海陸空大決鬥（臺日合作片）△脅迫
1968	黑蜥蜴、宇宙大作戰
1970	偷襲珍珠港（美國片）△
1972	狂犬三兄弟、爭霸
1973	無仁義之戰，連續拍了四集△
1976	柳生一族之陰謀
1978	復活之日
1980	魔界轉生△
1981	浦田進行曲（臺譯：愛之物語，港譯：情意兩心知）△
1982	新仁義之戰△，又拍了三集
1984	新里見八犬傳△
1985	四谷怪談△
1986	火宅之人△
1987	必殺△
1988	華之亂△

有△者在臺灣放映過。

▲ 魔界轉生

▲ 新里見八犬傳

◀ 新里見八犬傳

▲ 必殺
◀ 火宅之人

▲ 日片《藝妓館》

▲ 深作新二

拍片最多樣化的市川崑
Ichikawa Kon (1915-2008)

　　2008 年 2 月 13 日逝世的市川崑，享年 93 歲。2006 年 91 歲導演《犬神家之一族》，2007 年 92 歲還有最後遺作《夢十夜》的十分之一《第二夜》，該片是由十個導演聯合執導，每人一段。他曾與黑澤明、木下惠介、小林正樹等合組「四騎會」，前幾年三位好友相繼去世後，1999 年 84 歲的市川崑，把當年大家共同企劃的電影《銅鑼平太》完成，役所廣司擔任男主角，由山本周五郎編劇，是三十年前就已經完成的劇本，具有國際共通性的電影，役所廣司在片中有戰五十名武士的場面，由於古裝的假髮及服裝，加上打鬥的場面很吃重，役所廣司大呼吃不消。可見市川崑不服老，是戰鬥到人生最後一刻的電影英雄。

　　1915 年 11 月 20 日，市川崑在三重縣山田市（即今伊勢市）出世。在小學時期的，圖畫成績十分優異，這正是他日後作品中映象特別「妖艷」的主要原因。除了喜歡畫畫外，市川崑那時也愛看電影。小學畢業後，入市岡商業中學，不幸被投球擲中背脊，被迫退學休養。靜養期間，市川崑每日以畫畫消遣度日，某天，無意中看到了電影元老伊丹萬作的《國士無雙》，深受感動，於是便改變其要做畫家的志願，決意在電影方面尋求發展。

　　1933 年，市川崑十八歲，得友人介紹，進入京都的 J‧O 影棚從事畫漫畫工作。這時候「朝日週刊」徵求小說，市川崑往應徵，結果得了獎金。接著成賴已喜男為千葉早智子主演的電影徵求故事，市川崑寫了一個故事去應徵，結果被選入圍。

　　1936 年 6 月 1 日，J・O 跟 P・C・L，與東京寶塚合併，組成「東寶」電影公司，市川崑亦趁此機會，轉入助導部工作，隨石田民三，伊丹萬作、中川信夫、青柳信雄、阿部手等大師學習導演技術。太平洋戰爭爆發，市川崑奉召入伍，因體弱而得免。戰後，「東寶」內部發生糾紛，市川崑改投新東寶，拍攝了《東寶一千零一夜》。導演了《結婚進行曲》。

　　市川崑的作品風格，無論內容如何不同，映象的新穎大膽，而且注重彩色和音樂，是他作品最主要的特色，也是不少臺灣新導演學習旳手法。戰前，市川崑作品多以喜劇為主代表作《三百六十五夜》曾來臺上映，，自 1955 年後，路線轉變，改拍攝文藝作品為主，像《心》、《緬甸的豎琴》、《野火》與《破戒》等，都是叫好的優秀作品。晚年除拍電影外，復製作電視片集，像受到香港觀眾歡迎的「市川崑劇場」，便是他的得意之作。

　　28 屆亞太影展在臺北舉行，最佳導演頒給日片《細雪》的導演市川崑，可說當之無愧，所有參展影片的導演們，應無話可說。該片的場面之豪華、壯麗、精緻、考究，人與人之間描寫的細膩（如相親場面），以春夏秋冬四季的轉變點出四姊妹不同的心境，尤其櫻花場面拍得美極了，對四姊妹人物個性的造型，好像日本仕女圖的工筆畫，有著日本傳統畫的典雅，也發揚了日本精緻的傳統文化。

　　雍容的氣質，這正是市川崑要表現的日本已沒落的美好時代，炫耀那傳統習俗的文化之美。所以把背景放在太平洋戰爭前的中日戰爭時期，日本人仍在做雄霸亞洲的美夢，老一輩的世家子弟，要維護面子，寧可負債，新一輩的人便比較講究現實。

　　《細雪》本是一部三度重拍的通俗影片，但在市川崑的處理下已超越了通俗性，而賦予了時代精神。報載有些亞展評審委員認為《細雪》只是「家庭瑣記」，那就太貶低了本片的價值，也貶低了市

川崑的導演地位，他成名以來，從未拍過通俗影片，他要重拍《細雪》必然有他更深一層的含意，我們能說〈紅樓夢〉只是一部言情小說嗎？市川崑毫不虛飾的表現那美好的時代，不只讓人懷舊，也讓人反省。本片雖有唯美之嫌，卻非空泛之作。

市川崑絕不導演沒有思想的作品，我們可以從當年中影與大映合作拍《秦始皇》時，他看了劇本後。堅持拒絕導演作例證，他認為《秦始皇》只有大場面。無中心思想。臨時改換田中重雄導演，果然《秦始皇》拍出來大而無當。

《細雪》的原著是日本名作家谷崎潤一郎探討女性美的作品。也可說是日本文學的代表作，在日本文壇有相當地位。這也是市川崑想重拍的原因，他認為前幾次都沒有真正拍出谷崎潤一郎的日本女性美。《細雪》第一次上銀幕，是 1950 年由新東寶拍攝，阿部豐導演，由花井蘭子、轟夕起子、山根壽子、高峰秀子演四姊妹。第二次是大映出品，島耕二導演，由轟夕起子、京町子、山本富士子，葉順子演四姊妹，這兩次都是八佳利雄編劇，著重姊妹間和家族的糾紛的通俗趣味。

市川崑這次重拍，不論人力物力，都比前兩次多好幾倍，電影上雖只用幾張中日戰爭的號外，表現時代性，其實全片都在強調時代的轉變，對個人的激盪。

曾拍木偶電影

市川崑在 1933 年進東寶 J.O.攝影場的漫畫部工作時，他最感興趣的是華德狄斯耐的卡通片，曾下工夫研究卡通畫，1944 年（昭和20 年）10 月，日本剛戰敗，在麥克阿瑟領導的盟軍管制下，市川崑首次導演木偶戲（日本人稱為人形劇電影）《娘道成寺》，因開拍之

前，未將劇本送到當時管制日本的盟軍總部，拍好之後，竟被禁映。可見市川崑剛出道就吃到苦頭，十幾年前，當市川崑導演的木偶與人合演《米老鼠大破魔鬼黨》運來臺灣上映時，令人非常驚訝，拍文學作品聞名的大導演，木偶電影也拍得這麼好。

《米老鼠大戰魔鬼黨》

這隻米老鼠是義大利木偶專家瑪莉亞設計的吊線木偶，在歐美各國很受歡迎；在日本電視節目中出現時，也成為兒童觀眾最喜歡的「小人物」，因此導演市川崑把它搬上銀幕，在一個特製的小舞臺攝製。由於米老鼠身高只有二十八公分，要利用顯微攝影技巧拍攝，但市川崑沒有使用特技製作，只靠剪輯技巧，使人看來非常生動有趣。

故事描寫在洞中孤單生活的米老鼠，因被跳蚤咬得睡不著，獨自閒蕩街頭，與紅汽球結成好友，無意間發現一群魔鬼黨徒正在鑽開銀行金庫，想要盜取核子彈。牠阻止無效，打電話報警，警衛也不理會，牠用計使匪徒槍擊電話筒，警衛才來包圍，與魔鬼黨展開激戰。電影從米老鼠的洞居生活開始介紹，到警匪搏鬥進入緊張階段，但最感人的好戲，還是紅汽球被踏破，米老鼠傷心的哭了，牠流著淚，把汽球洗乾淨，揹回洞去，流露了人性的真情。全片主題表現米老鼠的正義感和濃厚的友情，有教育意義。

我們可以相信。導演過豪邁壯麗、驚奇多姿、生命搏鬥的《東京世運會》紀錄片的市川崑，所拍影片的類型之廣，在日本影壇，可能找不到第二人。

現在我們再回到他的從影史，他在東寶的 J.O.攝影場的主要工作，是替東寶關係企業——川喜多長政主持的東和公司進口的歐洲

片，配日文字幕，這工作不感興趣，也不能勝任，於是改行去學導演，轉入東寶公司做副導演。

1946 年，市川崑加入新東寶當導演，第一部執導演筒的作品是《開花》，接著導《東寶一千零一夜》，成績平平。第三部導演悲喜劇《三百六十五夜》・發揮了諷刺喜劇的本事，在臺灣上映時，轟動一時，在日本也很賣座，奠定了他早期諷刺喜劇的路線。

《三百六十五夜》

《三百六十五夜》是一部悲劇中的喜劇，由高峰秀子和上原謙主演。描寫一個大阪青年小六，由父母做主，替他和財閥千金蘭子訂婚。他不滿蘭子的虛榮任性，跑到東京任職。但蘭子喜歡他。常到東京和他約會。小六故意躲她。小六的同學津川，在蘭子父親在東京開設的公司當經理。卻有意追求蘭子。每次蘭子到東京找不到小六，都是津川和她搭訕。津川告訴她小六不會愛她。蘭子卻自信等三百六十五夜，小六總會屬於她，可是小六愛上了房東的女兒照子。故事就在這兩對男女的愛情風波中糾纏。配上日本戰後社會不景氣的背景發展。最後小六失業淪為工人，照子母親病逝，父親去殺津川，因為津川偷拍照子裸照。破壞她和小六感情。結局小六與照子和好，蘭子卻白等了三百六十五夜仍失戀。有兩首主題歌當時很受歡迎，男女主角都是當時的大牌。可能都是賣座因素。1962 年東映也拍了一部《三百六十五夜》，由渡邊邦男導演。

1949 年，市川崑再入東寶，導了《拂曉追蹤》（有人誤為《曉之脫走》，同為東寶出品。導演谷口千吉）。再導演《夜來香》又是轟動一時，也來過臺灣上映，也同樣受歡迎。

《夜來香》

　　《夜來香》是李香蘭從中國遣返日本後，用山口淑子名字拍片的名作之一。敘述二次世界大戰後，兩個日本軍妓，在中國大陸遣返日本途中乘機逃離鴇母，歷經一段辛酸的人生旅程。男主角是上原謙演軍醫。李香蘭演軍妓秋子，唱了幾首主題歌。

　　開頭，兩軍妓逃離隊伍受傷，請軍醫調治。這位軍醫竟愛上秋子，卻被一陣砲火沖散。軍醫回到日本後，一直懷念秋子。因戰時的舊疾復發，雙目失明。五年後。與淪為酒女的秋子重逢。秋子願照顧軍醫一輩子，和他同居，但軍醫寄居的醫院老院長之子出售麻醉品被捕，軍醫為報答老院長的知遇之恩，借債來保釋他兒子。為此被迫捲入製毒組織，騙她即將回來，離開秋子。經過一段折磨。最後軍醫逝世。在他的小冊子中，還夾了一朵夜來香。那是他們的定情之物。

　　從市川崑早期的《三百六十五夜》和《夜來香》，可以看出他也拍過通俗的商業電影。可惜市川崑早期還有兩部出色的商業電影《布先生》和《撫腳的女人》（企圖打破日本傳統喜劇規格，將笑料嘲弄合成一體），未來臺灣上映，無法進一步了解他早期作品的全貌。

《緬甸的豎琴》

　　1951 年，市川崑轉入日活公司，是他從影生涯轉捩點，也是他逐漸擺脫商業通俗片的開始，這年。他導了一部名作《緬甸的豎琴》，是一部宗教情操的反戰電影。描寫太平洋戰爭時期的一位日本兵，因為學會緬甸的豎琴，戰後，皈依佛門，成為以彈豎琴聞名的和尚，常常超度戰友的亡魂。市川崑藉著和尚的回憶。在二次大戰時他是

一名上等兵，是九死一生的倖存者，發現戰友屍骨堆積無人收埋，得知戰爭結束，棄械投降，做英軍俘虜，當大家獲准回日本時，他卻孤獨的留下來，安葬戰友，皈依佛門，超渡戰友。訴說了戰爭的恐怖。也強調了人性的尊嚴。原作是竹山道雄的小說，由市川崑的太太和田夏十擔任編劇。安井昌二擔任男主角。獲 1956 年威尼斯國際影展聖喬治獎。這年威尼斯國際影展未頒最佳影片金獅獎。聖喬治獎等於取代最佳影片獎，1957 年好萊塢外國記者協會也頒給銀牌獎，使市川崑一躍成為國際級導演。20 年後本片曾用彩色片重拍，效果更鮮明。日本影評人佐藤忠男指出本片缺少真實性，只是一個虛構的童話故事。單是戰地的軍中就不可能容許抱豎琴走來走去。

　　1954 年，市川崑再轉入大映公司，導演過《電車客滿》、《穴》、《日本橋》、《雜種黑女人》片，其中《鍵》、《野火》、《弟弟》、《破戒》、《少爺》、《我兩歲》都是市川崑享譽國際的名作。也是他進入藝術導演的作品，現將這幾部名作介紹於後：

《鍵》（臺灣禁映）

　　本片改編自谷崎潤一郎小說。描寫一個老教授喜歡欣賞妻子的裸體，妻子常藉酒醉倒浴缸，故意讓丈夫來抱她。企圖刺激他的情慾，老教授慾火難耐，猛打春藥針，仍難滿足妻子。他竟找年輕力壯的實習醫生去親近妻子，藉妒嫉心理，來刺激自己的性慾。某日妻子醉倒浴缸，他叫實習醫生去檢查一絲不掛的妻子，又親自拍妻子裸照交醫生沖洗，促成醫生和妻子發生性關係，滿足妻子的性慾。老教授性慾過度病倒。從此妻子白天照顧丈夫，晚上與醫生纏綿。引起與醫生戀愛的女兒不滿，原來女兒私戀醫生也已發生性關係。老教授至死不悟，臨死前還要欣賞妻子的裸體，看完才過世。寡母

讓女兒和醫生結婚，母女共侍一夫。家裡老佣人看不慣母女不關心老教授，老教授死後，她在菜中放農藥，三人同歸於盡。老嫗坦承自己下毒，警方卻不採信。市川崑批判人的情慾手法尖刻，象徵意義猛銳。

由於市川崑對變態性慾心理描寫的大膽深刻。震驚西方影壇，坎城影展頒給審查員特別獎，表揚他對人性慾望的批判。美國華納公同更買下世界版權，配英語發行，臺灣進口的是英語版，比原版已有修剪。由於亂倫被禁映，片商在拷貝退關時，招待新聞界好友觀賞，以後也有盜版影帶進口。臺灣導演有人很想拍，又怕電檢，據說有地下電影拍成亂倫色情片，只在南部上映。

《我兩歲》

本片獲 1963 年亞洲影展最佳導演和最佳編劇兩大獎，由船越英二和山本富士子主演。真正的主角是一個兩歲的孩子。電影即以兩歲孩子的眼光，來描寫今天社會上大人的苦與樂，鏡頭採用局部俯攝，表示小孩的觀點，例如母親抱小孩到動物園，鏡頭映現象腿，象鼻……形式與內容都十分新穎，只可惜情節嫌平淡。本片臺灣進口被禁映，但先獲日本國內各電影獎及十大最佳影片之一。

本片編劇和田夏十是市川崑的太太，他的作品多是婦編夫導，《我兩歲》夫婦同得獎，日本影壇的佳話。和田夏十是日本最出色的女編劇之一，生於 1920 年，畢業於東京女子大學英文系，在東寶常務董事藤本直澄的獨立製片工作，和市川崑相戀而結婚，婚後致力於電影編劇，她的劇本還有《緬甸的豎琴》、《野火》、《鍵》、《弟弟》、《炎上》、《處刑的房間》，都是市川崑的名作，因此市川崑導演的成功，一半靠妻子的好劇本。有好劇本才能拍出好電影，當然妻

子好劇本的產生，可能也有丈夫提供的意見，尤其和田夏十外國文學修養很高，可彌補市川崑的不足，如此夫導婦編，確是日本影壇佳妙的組合，但不幸和田夏十於 1983 年逝世，因此市川崑高齡拍片己失去最佳搭檔。

《野火》

故事背景是 1954 年的菲律賓。在太平洋戰爭的末期，日軍節節敗退、嚴重缺糧。「野火」是游擊隊引誘日軍的虎口，飢寒交迫的日軍，看見野火都想接近，卻等於送進虎口。市川崑在這裏儘量不用對白而用映象來詮釋主題，全片的舞臺都是泥濘乾涸的荒野，人在這空間，顯得更無助。為國家獻身的士兵，在他最飢寒交迫的時候，祇得到六根甘薯，甚至以人肉充飢，硬說是吃猴子肉。而且病兵醫院不收容，顯示人在無法自保時，不惜殘食同袍、兇殺無辜，可說是一部反戰影片。

《炎上》

市川崑對日本文學名作，涉獵甚廣，從三島由紀夫的《金閣寺》，谷崎潤一郎《鍵》，島崎藤村的《破戒》到川端康成的《古都》等等，都嘗試拍過電影，其中由《金閣寺》改編的《炎上》，市川崑把握了原著冷峻的美。他說：「人常妒忌完美的事物。甚至憎惡它。同時人的傾慕常與自己自私佔有的幻覺對立。」片中的口吃青年僧人無法與他人溝通，就是孤獨、自卑、善妒、又充滿慾望；想做住持，又自認殘廢不可能，他與現實的金閣寺對立，竟燒掉金閣寺不讓他人擁有。畫面上古寺無金閣寺名。寺廟住持玩妓女懷孕，另有一殘障

青年為了討女人歡心而摔傷。導演以此人作對比,肢體殘障者同樣有快樂的人生,不用自卑。暗喻現代物質文明的亢憤,幾乎覆滅了個人。

《炎上》與《鍵》都屬心理劇,但前者較著重於男主角的內心世界,童年時代常和父親遊覽金閣寺,留下極美的印象而希望成為一位住持,而住持也有意栽培他,但因口吃自卑。進而產生毀滅它才能佔有的信念。可是燒毀後卻對自己的前途絕望,因此被警方逮捕後,以跳火車的方式自殺,結束自己的一生。

《古都》改名《雙姝艷》

本片是日本唯一的諾貝爾文學得獎人川端康成的名作改編。紅星山口百惠婚前的最後作品。寫幾十年的日本社會,兩名孿生姊妹失散。長姊被遺棄街上。由服裝店老闆拾得。十分喜愛,嬌生慣養長大,才知自己身世。妹妹在貧困家庭長大,受僱地主之家,與姊姊生活在兩個世界。在一次拜神時,兩姊妹相遇、相認。雙方長輩有意玉成他們共處。但妹妹倔強自卑,自覺身份不同,獨自離去,情節雖然單純,但借古都一年之內的各種祭典,完整呈現出日本的傳統文化。1966 年,松竹公司重拍由中村登導演,岩下志麻一人演兩角。

1965 年的東京世運會

《東京世運》是第一次在亞洲舉辦的世運會,主辦國日本,為提高他們戰後的國譽,像對付一場戰爭一樣,幾乎全國動員,籌備四年,耗資二十億美元。其間訓練選手,建設東京及運動場,

無不全力以赴，而參加的選手和單位之多，在世運史上也都是空前的。

這部影片就是大會的紀錄片，但總導演市川崑以人的主觀來拍攝，因此不只是勝利者的紀錄，而更深刻的描寫了人的偉大和悲哀，片子從太陽升起的特寫開始，再由太陽的特寫結束。象徵人類超越種族、國家的平等的競爭。大會開始時，那段漫長的接聖火的道路，則表現了人類爭取榮譽的艱苦歷程。在各項比賽中，市川崑也著重獵取選手們的緊張和焦躁的表情，我們可以看到許多選手的特殊小動作，再如馬拉松比賽後選手們足底的水泡和傷痕，都表現了選手在競爭中的孤獨和寂寞，自然許多緊張激烈的決賽，仍可使人看得興奮和愉快。特別是世界冠軍的角逐場面，用慢鏡頭拍攝，是難得的現身說法的鏡頭。本片獲 1965 年莫斯科國際影展最佳紀錄片獎。據說因宣傳日本部份少，日本政府人士不滿，又重新剪輯一部東京世運影片。

動物片《子貓物語》

1982 年的《子貓物語》由真實動物演出，主角是貓與小狗坐在小木箱中，被水沖走，經瀑布沖到深潭下，小貓救狗，歷盡驚險，終於帶上岸，沿途受熊襲擊、鴨群威脅、母牛欺凌，也得到小鹿、小豬友情，在大自然風光下表現了動物的愛心，拍了五年，由市川崑、畑正憲兩人導演合作完成。細膩捕捉兩個主角動物的一舉一動，生動有趣。可以證實市川崑創作的多樣化。

1987 第二屆東京國際影展的開幕片《竹取物語》，是大師市川崑首次嘗試豪華科幻大製作，耗資 20 億日元，宣傳聲勢浩大，有人批評模仿美國史蒂芬斯皮柏的《第三類接觸》，有月亮夜晚，天降光

耀奪目的太空船，其中視覺造型，接觸地面的強光及閃爍耀眼的電腦燈，都可看出模仿的痕跡，只是套在日本最老古的童話故事身上，場面華麗，背景是公元 200 年，日本平安朝初期，單是服裝費就花了 2 億 5000 萬日幣，由三船敏郎演竹取、若尾文子演妻子，還有一個愛情故事。表現了完全日本式的古老童話風味。

　　1994 年屆高齡的市川崑，70 歲以後依然創作不斷，重新回到《細雪》的風格，以日本傳統歷史故事為背景，只單純的探討歷史人物的愛、恨、情、仇，放棄了現代主題的包袱，創作《四十七人刺客》，以小說家池宮彰一郎的原著小說為版本，並網羅日本演技派大將——高倉健及淺丘琉璃子，同時也有玉女明星宮澤理惠加入，影片表現了大和民族色彩，質疑武士為主人賣命不顧妻兒的愚忠的悲劇，在東京影展中，獲得評審團大獎，榮獲威尼斯影展列為開幕片，對於市川崑來說，也算是遲來的一項殊榮。1988 年，日本政府頒給市川崑紫綬褒章。

　　市川崑電影帶給臺灣電影界最大啟示，就是電影創作，不要怕困難、要作多方面的嘗試，盡量在人性深處發掘，他反對電影為政治服務，他的《東京世運》，沒有為日本政府作絲毫宣傳，曾引起不滿，但有他的自己的堅持，政治部門也無可奈何。

　　市川崑晚年最值得驕傲的是，2006 年重拍的《犬神家之一族》是改編自推理小說名著，由石坂浩二主演，飾演神探，甚博好評，在此之前重拍《惡魔的手毬謠》、《八墓村》都是同一系列作品，掀起推理電影的風潮，可算是雄風依舊，帶動後輩重新出擊，博得影壇叫好叫座。

市川崑作品年表

1946	娘道成寺	1960	少爺
1947	東寶千一夜		弟弟
1948	花開	1961	十位黑婦人
	三百六十五夜△	1962	破戒
	人間模樣		我兩歲
	無窮的情熱	1963	雪之丞變化△
1950	銀座三四郎		孤身橫渡太平洋
	熱泥地	1964	錢之舞踊
	曉之追蹤	1965	東京世運會△
1951	夜來香△	1967	米老鼠大破魔鬼黨△（木偶動畫片）
	戀人		京都
	無國籍者	1968	青春（紀錄片）
	被偷的愛情	1970	日本與日本人（短片）
	邦加灣獨唱	1972	愛火重燃
	結婚進行曲	1973	其疾如風（紀錄短片）
1952	幸運先生		股旅
	年輕的一代	1975	我是貓
	摸腳的女人	1976	妻與女之間
	這樣那樣		犬神家一族
1953	糊塗先生	1977	毬謠魔影
	青色革命		獄門島
	青春錢刑平次	1978	女王蜂△
	愛人		火鳥
1954	我的一切	1979	醫院斜坡上自縊之家
	憶萬長者		銀河鐵道 999
	有關女性的十二章	1980	古都△（臺譯《雙姝艷》）
1955	青春怪談	1981	幸福
	心		長江
1956	緬甸豎琴	1983	細雪△
	刑房	1984	阿嫻
	日本橋	1985	新緬甸豎琴△
1957	滿員電車	1986	子貓物語
	東北的好漢		鹿鳴館
	穴	1987	映畫女優△
1958	炎上		竹取物語
	再見，你好	1988	鶴
1959	鍵（臺灣禁映）	1991	天河傳說殺人事件
	野火	1994	四十七名刺客
1960	女經・第二話		

◀ 四十一人刺客

◀ 緬甸豎琴

◀ 緬甸豎琴

▲ 東京奧運會

▲ 東京奧運會臺灣代表團

▲ 東京奧運會

重視人「性」的今村昌平
Imamura Shohei (1926-2006)

　　1983 年以《楢山節考》、1999 年以《鰻魚》兩度得坎城影展首獎的日本國寶級導演今村昌平，於 2006 年 5 月 30 日因肝癌惡化，病逝東京，享年 79 歲。他曾多次來臺，包括來臺參加金馬獎、來臺為臺視編劇班講學、觀光、來臺看試片、來臺為自己拍片，可說是與臺灣最有緣的日本導演。他很關心臺灣的影片、電視劇、演員，都提供過很多坦率的批評。例如他批評臺灣電視演員的表演太誇張、做作、不夠真實，戲劇氣氛的營造應力求自然、真實、感人。再如批評《看海的日子》的妓女缺少獨創性，妓女之間缺少勾心鬥角。今村昌平還擔任過《莎喲哪啦，再見》的製片顧問，對該片提供不少意見，他認為一部好電影，劇本佔百分之六十，導演和演員各佔百分之二十，因此，先要本培養編劇人才，才有好劇本。臺灣的電視、電影得到他很多寶貴意見。

　　1986 年今村昌平來臺拍《女衒》，邀請王童擔任美術指導，在金瓜石、九份一帶改裝成馬來西亞的鄉鎮拍片，並在中影拍內景。從此王童和今村昌平成為好友。每次王童到日本，今村昌平都會邀他一起喝酒聊電影，王童在今村昌平處學到很多拍電影新知。

　　日文《女衒》，是指專門販賣女性的人口販子。該片原名《村岡伊平治傳》，時代背景是 1895 至 1941，橫跨日本明治、大正、昭和三個年代。村岡伊平治是日本明治維新時代，日本人要學西化，首先向海外發展的日本天皇崇拜者，他先到香港開理髮店，認識女友志保，一起到馬來西亞販賣人口，挑選美女送回日本做娼妓，他認

為這工作可替日本賺外匯，有功於天皇，影片諷刺日本人愛國情操的愚行，開始性行業，賺了不少錢，但到昭和時代，日本學到尊重女性，全面禁娼，村岡買了很多少女，無法運回，破產，而且成了罪人，不敢回日本，老死異鄉。該片請柯俊雄演馬來西亞的中國華僑，緒形拳演村岡，倍賞美津子演村岡販賣人口的戀人搭檔。

今村昌平是 1926 年 9 月 15 日出生於東京一個醫生家庭。1951年畢業於早稻田大學文學部西洋史系。同年進入松竹公司，追隨小津安二郎、野村芳太郎當助導，1954 年轉入日活公司。1958 年正式升任導演。第一部作品《被盜竊了的情欲》。引起評論界注意，初露鋒芒的作品是 1962 年的《海底軍艦》以美軍基地橫須賀為舞臺，原來靠買春為生的流氓，因取締賣春改以收集美軍的剩飯養豬，內部起紛爭，養豬人遭豬踏死，廣獲好評，然後今村昌平走遍全日本進行社會調查。並將此研究成果寫成一系列富有震撼力的電影作品。以 1964 年的《日本昆蟲記》為代表，繼而有 1965 年的《紅色殺機》描寫曾被強姦的女人自力更生的故事，成功的剖析日本家族制度和日本精神。《亂世浮生》以江戶時代為背景，透過幾名小人物的遭遇，反映當年局勢的混亂和民心的徬徨，捕捉了大時代的變貌。1966 年的《人類學入門》，1967 年的《人間蒸發》，一位三十歲離奇失蹤的男子。今村找來他的未婚妻加入攝影隊，展開真相的追尋，還得一位職業男演員隨隊出發。失蹤男子與未婚妻的姐妹有染，未婚妻又似乎對演員暗生情，靈媒更揭發了驚人秘密。訪問、直錄、偷拍。事實與虛構之間越來越模糊。導的、攝的、被攝的、被訪的，都成了一臺戲。1968 年的《諸神的欲望》。他還在半紀錄性電影即報告文學電影方面努力。直到 1983 的《楢山節考》，獲 1984 年坎城電影節金棕櫚首獎，奠定國際聲譽。

　　重要作品還有：以歌星為中心的歌謠電影《西銀座站前》
（1958）、《慾望》（1958）描寫住九州的朝鮮少女如乞丐般的生活，
發揮人道主義精神的《哥哥》（1959）、《日本戰後史》（1970）、《一
個妓女的回憶》（1971）、《亂世浮生》（1976）、《黑雨》（1990）、《肝
臟醫生》（1994）等等 20 多部，今村昌平最後遺作是 2002 年由世界
各國 11 位導演，各拍一段恐怖份子的《911 事件》，每段 11 分鐘；
今村拍的是戰後一個日本士兵回鄉，變成草澤上的蛇那樣滑行。片
末否認有聖戰。紐約時報認為這段全片最難忘。他自己比較滿意的
早期作品，是《日本昆蟲記》和《紅色殺意》，前者描寫一個像昆蟲
般的女工的故事，開始的畫面，是一條黑色的昆蟲，朝一個方向拚
命的爬。這象徵片名及題意，表示日本人執著努力工作，和追求到
底的精神，這個女工後來成為賣淫集團的老鴇，但編導今村昌平在
片中指出人必須要有這努力的精神，否則這成就便沒有意義。《紅色
殺意》深入刻劃一次強暴可解放一個婦人的內心世界。他認為女性
必須要爭取才能取回她們應有的權利，而且不能依賴男性的幫助，
男性只會為女性所受的壓迫而哀悼。導演雖然身為男性，但同情這
些受奴役束縛下的女性，向傳統的日本封建制度挑戰。

　　今村昌平晚年的作品，都以性與生存問題來探討生命的意義，
2001 年的《紅橋下的暖流》也是描寫女人的情慾問題，女主角清水
美砂每次做愛的高潮，就會流出大量的水，是超現實的幻想，象徵
女人下半身旺盛的生命力。

　　獲 1984 年坎城影展首獎的《楢山節考》，背景是日本信州深山
的小村，流傳以前耕作困難，食物缺乏，村民為了傳宗接代，老人
到了七十歲，就要由兒子背到山上去丟棄。一位六十九歲的老太婆，
為人善良樂天，並有東方人堅忍自我犧牲精神。為了要顯得自己衰
老，故意把健全牙齒全部拔掉。到了滿七十歲那天，催兒子快點背

他上楢山，兒子把母親放在岩石上，捨不得離開，母親催他快點回家，兒子哭著回去，看到天開始下雪，才放心，因為下雪死得快，較少痛苦。今村昌平認為這不單純是一個悲劇題材，人在面對死亡時，仍積極的要延續生命，才是生命的本質，因此，他將這荒山的「一個人活，也必須一個人死」的傳說，擴大人與大自然結合，運用很多動物交尾象徵，將人的生與死，變成了大自然的生生不息的一部份。前半部為了強調生命的延續，將人類拉回到原始的動物的性的時代，對性有大膽的描寫，例如一位老人在臨上山時，鼓勵太太要和村裡每一位年輕男人交合一次，老人走後，果然這寡婦到處濫交。作為主角的哥哥結婚後，為了替弟弟解決性慾，願意讓自己太太和弟弟交合，後來被母親反對，找寡婦代替。導演為了表現人的原始性行為，不僅男女濫交，甚至讓人與動物交合。弟弟受哥哥新婚之夜的刺激，竟跑到屋外找母豬交合。

今村昌平為強調生存的困難，描寫一個男子因家裡人口眾多，夜間偷了鄰居一點蕃薯，被鄰居抓到，竟激起村民的公憤，大家闖進他家裡，瓜分食物後，把全家人都活埋掉。

1997 年今村昌平導演的《鰻魚》再度獲坎城影展金棕櫚獎，《鰻魚》的男主角是一個沉迷於夜間釣魚之樂的日本傳統男人，面對女人只有自大、自私和自卑，發現妻子和別的男人做愛，當場把愛妻殺死。而自首坐牢，出獄後經過長期的反省，這個自私的男人竟能容忍自己的女友，懷著別的男人的孩子，阻止她墮胎，變為一個有寬容胸襟，懂得兩性平等的現代男人。

電影的轉變，得力雌鰻每年春要南遊到 2000 公里的赤道產卵，雄鰻也會隨後到赤道，對雌鰻卵灑精，大多雄鰻灑精後死在赤道，雌鰻帶著不知道父母是誰的小鰻，回游日本海。這個動物延種的傳聞，啟示人類延續生命，應重視新生命的生存，不應計較是誰的種。

　　片中男主角就是從鰻的傳種故事，覺悟到人性生活的自私，反省自己殺妻的大男人主義的不當。全片重心，就在表現這男人贖罪心理，學習寬宏心態，對女人完全無私的關愛，也是日本大男人主義的徹底覺醒。另一方面又以女主角的女兒被小白臉騙懷孕，企圖自殺獲救，這個小白臉還鬧到男主角的理髮店，作對照的描寫，突顯日本傳統男人的卑劣。有一場男主角幻想自己在魚缸裡掙扎的渺小，找不到出路的困境，非常精采。

　　今村昌平又安排一個少年，在河邊搭景，迎接飛碟到來的痴心，說明人生應有堅持等待的決心，夢想終會實現。

　　電影的複雜性和多面性，在以往今村昌平作品中較少見。但日本風味的濃厚，典型日本小人物的微妙心理，寫得仍細膩，仍保持一貫作風，演員也有出色表演。

　　今村昌平除拍片外，並創設「橫濱電視電影學院」自兼校長，培植不少新秀，經八年的艱苦努力，獲財團支持，搬到新宿，擴建校舍，日本文部省（教育部）核准改為「日本電影學院」，現在校務暫由別人代管[1]，由東映投資八億元日幣的《女衒》，他秘密籌備了兩年，順便陪太太來臺灣度假後，太太一人回東京；今村昌平即到香港、馬來西亞實地勘查，光是這幾個故事發生的地點，就走了三、四次，可見他籌備拍片的用心。幾乎每一部片都要籌拍幾年才開拍。

　　今村昌平雖是國際級名導演，又是學院校長，收入應不少，他的太太卻還在東京開小咖啡店和蛋糕店，一子、一女也長大就業，從事出版和傳播工作。夫婦生活節儉、勤勞，也是令人欽佩。臺灣和東京這麼近，結婚三十年來，今村昌平才第一次陪太太來臺灣度

[1]　該校現由影評人佐藤忠男擔任校長。

慰勞假，也可見今村昌平專著於藝術的創作，忽視妻子的辛勞和私生活的享樂，值得我們影人借鏡。

今村昌平作品年表

1958	被偷竊竊的情欲	1971	一個妓女的回憶
1958	西銀座站前	1976	亂世浮生
1958	慾望	1979	我要復仇
1959	哥哥	1983	楢山節考（坎城影展金棕櫚獎）△
1961	海底軍艦	1988	女衒
1963	日本昆蟲記	1990	黑雨（坎城影展高等技術獎）△
1964	紅色殺意	1997	鰻魚（坎城影展金棕櫚獎）△
1966	人類學入門	1998	肝臟大夫
1967	人間蒸發	2001	紅橋下暖流△
1968	傳神的慾望	2002	他們的 911
1970	日本戰後史		

▶ 黑雨

▲ 紅橋下的暖流

▲ 今村昌平

本片榮獲

第五十屆康城國際電影節 金棕櫚大獎
Winner of the 1997 Cannes International Film Festival Palme d'Or

第四十二屆亞太影展 最佳導演
1997 Asian Pacific Film Festival in Chein (Korea) Best Director

第四十二屆亞太影展 最佳男主角
1997 Asian Pacific Film Festival in Chein (Korea) Best Actor

應邀參展

1997 蒙特利爾電影節

1997 多倫多國際電影節

1997 倫敦電影節

主演
〈失樂園〉〈談談情·跳跳舞〉
役所廣司 Koji YAKUSHO

〈五個相撲的少年〉
清水美砂 Misa SHIMIZU

〈楢山節考〉〈不寄的情書〉
倍賞美津子 Mitsuko BAISHO

常田富士男 Fujio TSUNETA

Shohei Imamura's
the eel

鰻魚

▲ 鰻魚
◀ 楢山節考

最會精打細算的井上梅次
Inoue Umetsugu (1923-)

　　六十年代，部份日本電影導演受聘港臺兩地拍攝華語片，其中拍華語片最多的是井上梅次，據統計在 1967 年到 1971 年的六年內，共拍了 16 部邵氏的華語片，主要原因，是他精打細算，不超支預算，準時交片，保持一定水準，工作態度嚴謹。據邵氏有關部門透露井上梅次拍邵氏片的條件如下：

(一) 井上梅次每部片支取美金四萬元的製作費及雜費，直至拍完之日為止。

(二) 井上梅次負擔劇本、副導演、劇務、場務、攝影、燈光、佈景、道具、服裝（主要演員的酬勞在外）、化粧、雜工、特約及臨時演員等的支出與薪酬，完全包括在四萬美元之內。

(三) 邵氏供應膠片、沖印拷貝、加配對白、音樂、音響效果，以及中文對白字幕。

(四) 邵氏負擔主要演員的薪水及旅費、宿費、零用費，以及其他零星開支。

(五) 邵氏獲得該片的全世界放映權，井上梅次不得過問。

　　就以上條件看，邵氏花四萬美金，加上各項支出，大抵一部片成本要四十至五十萬港幣，合新臺幣 200 萬元。成本並不高，成品有一定水準。

　　井上梅次手下有一幫日本的基本工作人員，拍日本片兼拍外國片，不會增加太多額外負擔。其中劇本多拍過日本片，再拿來香港

拍片，只須付出翻譯費，據熟知日本影業內幕的人士算過井上梅次的帳，大約他在每一部邵氏片中，可以淨賺美金二萬元！

但以臺灣的影迷眼光來看，井上梅次導演的港片，多半是炒冷飯，將以往導演的日片，改頭換面變成港片，只有和服部良一合作的音樂歌舞片《春江花月夜》和《花月良宵》評價較高。

以國產的歌舞片來說，《花月良宵》的規模夠大，有十餘場歌舞場面，頗有豪華、熱鬧的聲色之娛，最值得稱讚的，還是編排方面，導演力求變化和親情人情味，從開頭的幾個主要人物的幻想，到最後幻想與現實的溶合，正說明了主題──贈送幸福的女孩子，不但給人們帶來了歡樂，也使善良人們的幻想變成了現實。

導演把握氣氛，給觀眾歡笑，也使觀眾感動，那從現實之中幻想的歌舞，就是產生感人氣氛源泉，同時以〈唐璜之歌〉作底調，統一全劇，有輕鬆愉快的風味。

1968，井上梅次編邵氏出品間諜片《諜海花》，構想較新鮮，一個科學家有驚人的發明問世，可以促進植物快速生長，野心家卻想利用它來製造巨人，征服世界。於是千方百計要取得這資料，而演出綁架科學家的諜海爭奪戰。野心家利用換腦的方式，將科學家兒子的腦和他部屬的腦互換，使科學家的兒子變成了野心家的部屬，可以順利的進行綁架的陰謀。

井上梅次寫劇本的時間當然更早，在當時想利用一種光來促進植物生長和人體可以換腦，確是當時科學家一種新構想，現在人體換心已告成功，促進植物加速成長的生長激素，也在大量生產。雖然方式不同，但由此可以證明，片中的換腦和促進生物加倍發育的實驗，並非無稽之談，而是有根據的。

本片的缺點是，將聯合國香港組織的諜報人員寫得過於無能，保護科學家責任，交給只會打柔道而無間諜常識的科學家女兒，並

沒有嚴密的部署，而另一諜報員常暴露身份，陰謀野心家常以夜總會主持人身份外出活動求愛，這些角色的安排都欠妥當。好在本片只求娛樂效果，博人一笑，也就不必斤斤計較。在那真真假假的熱鬧氣氛中，頗有撲朔迷離的趣味，最後的打鬥場面，也編排得很緊張。

何莉莉已演了好幾部動作片，雖然武打動作不如金霏靈活，但有其明星魅力，在動作片中不失其調劑作用。陳厚演狠心的野心家，妄想統治世界，又要以小生身份出現社會，談情說愛，委實不倫不類，令人有「英雄末路」之感。金峰演科學家的兒子真假難分，也很難演好，本片可看的仍是導演的耍弄戲法而已，可是野心家的魔窟佈景，並不新鮮，地方佈景的交待，更是含糊了事。

在臺灣叫好叫座的井上梅次作品仍是日本片，第一部是日活出品，結合拳擊與芭蕾的《勝利者》，最博好評，這裡摘錄幾段中央日報「老沙顧影」談井上梅次的日片的評論如下：

> 青年男星石原裕次郎因欲得愛而奮發，舞星北原三枝亦為同樣目的的而苦練，但他們卻同時受制於一個拳壇敗將三橋達也。他要從新人身上獲得已失的勝利，並盼望她成功而自慰。他禁止這對在他培育下的青年人相戀，以免影響成功。誤會、衝突、愛、恨，使優美的芭蕾舞步，轉展為狂激的擊拳。配音、配樂，本片效果甚佳。娛樂與藝術，綜合得體。
> 由芭蕾大舞臺的設計，可以看出日本電影向華美方面的進取，天鵝舞改編，受了英國片《紅菱艷》與《曲終夢迴》的影響很大，女主角接觸到了現實的噩夢，有夢幻之美。(原刊中央日報影劇版)

　　1961《逃亡記》，寫黑社會的悲劇，井上梅次導演鏡頭運用靈活，想在緊張、懸疑的氣氛中，描寫人性的善與惡，但主題不夠顯明，感人力量不深。京町子的演技，前半部優於後半部；長谷川一夫改演時裝片，限於人物性格的壞中求好，未能如古裝片的盡情發揮。

　　1958 年井上梅次的《明日又天涯》仍以悲與激動之筆，在銀幕寫出這個戰後日本的社會故事，石原仍是一個不畏虎的幼犢，橫衝直撞，揮拳敗敵，放喉狂歌。但這個叛逆性的青年，卻是有追求上進心的人物，他勇敢地面對現實，挺身為畏強的哥哥招架一切。他勸阻歌舞女郎赴約，他教訓吉野徒眾，他為三弟爭取婚姻自由而拚血肉。石原有進步，並不祇是就型演戲，且有了「心聲」。祭禮抬轎，酒吧懲強，向北原爽直求婚，向濱村直言勸阻，粗邁行動，悔恨痛哭，戲都動人。這種豪爽表演，並不是太容易的。藝心加模仿，運用演員於並非虛無的故事中，有用意地寫出社會形態，井上梅次功力不弱。值得重視的是，銀幕上的事態，吸引人而不忘主題，度過大難，三兄弟寄望於有希望的明天。論攝影及畫面運用，以水上木場為最佳，故事一再在此演現，也是主角轉變之地。

　　1962 年井上梅次也替松竹公司導過一部警匪片《真誠之戀》，描寫一個黑社會的故事，岡田茉莉子在這裏變成了一個夜總會的蕩婦，吉田輝雄則是誤入歧途的刑警，大木實是黑社會的頭兒——獨眼龍。題材老套，只能作普通娛樂片看。

　　吉田輝雄奉命潛入走私根據地的夜總會，以補鋼琴師缺作掩護，迷上了歌女岡田茉莉子，某次協助獲私貨，遭夜總會理根上淳私刑，竟說出實情，從此沉入肉慾之中，後來獨眼龍出現，因歌女別戀，剷除部下根上淳，卻遭吉田輝雄燒死在小艇中。井上梅次在這部片中用殘酷的鬥爭，來製造緊張刺激，以歌舞穿插來調劑娛樂

性，但主要的目的仍在描寫慾火焚身，最後吉田輝雄為了女人失去警官職務，更為女人而喪生。

井上梅次創作最高峰的傑作，應是 1961 年第 8 屆亞洲影展的最佳影片《女性狂想曲》原名《婦之夢幻曲》，是大映出品，女主角是山本富士子，也可以說這部戲是為山本富士子而作的。因為整個戲從頭至尾，盡量讓山本富士子發揮演技，也發揮她的美。井上梅次在這部片中也發揮了藝術與商業結合的卓越的創意，邵逸夫就是看了這部片才請井上梅次替邵氏拍片：數量之多，超越任何一位替邵氏拍片的日本導演。

井上梅次是 1923 年 5 月 31 日生於京都。慶應大學經濟科畢業後，1946 年考進新東寶，做了五年的副導演，才正式昇任導演，處女作是 1952 年的《拉拉隊長的愛》。他的輕快城市情調開始受人重視。1954 年到日活公司，導演了《火之鳥》，發掘了仲代達矢，其後又拍了不少佳作，如《勝利者》和《鷲和鷹》，1959 年井上梅次離開日活，在東寶和大映同時擔任導演。在東寶的作品大多是音樂歌舞片，其中如《舞跳的陽光》，為日本電影開拓音樂電影新的一頁。而在大映導演的多是近代感覺的抒情作品，1961 年的《婦之夢幻曲》是他在大映的第四部作品，顯示了更成熟的新手法，而使他終於獲得亞洲影展最佳影片榮譽。臺灣導演學井上梅次最多的也是這類女性影片及黑社會片。

該片臺灣片名《女性狂想曲》原作是日本大眾作家川口松太郎的長篇小說，由齊藤良輔編劇。故事描述一名小峰登子的女性，因父死後為償還父債和培養弟弟上學，辭去女演員的工作而去做彈吉他的藝妓（國片有幾部片，都有似的故事）。

她的美麗和豐滿的胴體，使她成了紅牌藝妓。某建築公司的經理出資讓她經管夜總會。她雖屈服在經理的資力下：卻愛上作曲家

阿久。阿久和她是在一家幼稚園偶然相識的。阿久到法國留學回來，他倆又重逢在幼稚園，不禁熱情如火，相擁而吻。之後他倆同居，但同居後，阿久的作曲工作似乎停頓，阿久的朋友斥責她害了阿久，外面的攻擊當然給她打擊，她為了阿久的前途，同時發現他真正愛的仍是音樂，便滿懷幽怨的離開他，而回到酒綠紅燈的生活裏。

　　本片演員除了山本富士子外，尚有川口浩、森雅之、葉順子、上原謙等人。本片的成功固然得力於山本富士子精彩的演技（她已獲得日本國內最佳女主角獎），但最大功臣仍是導演井上梅次的用心，賦予了本片清新的高格調。可惜，60 年代後半，日本電影界捲起新浪潮電影的旋風，創作多以青年男女為對象的井上梅次，仍著重娛樂趣味，無法滿足求知慾強的青年觀眾，似乎無法跟隨時代腳步前進，而逐漸失去了青年觀眾群的支持。

　　1967 年到 1971 年應邀導演香港邵氏影片，一連 16 部後才回到日本影壇，導演音樂劇電影。

　　井上梅次是 1957 年 10 月 9 日結婚，夫人是影星月丘夢露。

井上梅次的香江花月夜

柯維昌

本片雖然還是借助了日本的井上梅次導演和服部良一的音樂，但在舞蹈方面，鄭佩佩、秦萍等人的成績，比起已故影后林黛歌舞片的「惡補」，已不可同日而語。

據說這是某部日片的翻版，姑不論是與否，本片有些片段是很感人的，像蔣光超與何莉莉無意間的重逢，由仍未忘情的相對怨責到親情流露，那種怨愛交集的「複式」感情，正是國片所常缺的；屢被老師痛罵而百折不撓的秦萍，奮不顧身地苦練芭蕾，更意外地加強了這部歌舞片的莊劇性。這一節，編、導、演三方面都不錯。陳厚的死，就死得神速而冤了：從他被鄭佩佩送走之後的戲，時間上都是緊接而無略去的暗場，在這麼一小段時間內就來了飛機失事的消息，簡直像飛機場就在隔壁。當然，現在的新（？）手法，任何一個跳接之間可能時間上就相差很久，但若以此為由解釋此段，則有點類似強辯了。至於說陳厚死得冤，那是由於前面有一段歌詞中說不要外國月亮，我們現在照樣唱得好跳得好，既然如此，何必還到日本去找人？編劇有心製造出最後未亡人演出的「富有意義」而已。

秦萍的芭蕾底子很不錯，但嚴格說來，腿部展伸大動作較缺少彈力，赫本身型的鄭佩佩在靈活輕俏的條件上說來，是討好得多了；何莉莉有一副最佳歌舞女郎的身材，可是舞藝只夠應付片中所需，和喜劇王牌陳厚一樣，都只是交際舞的「段」數，最多再來幾下象徵式現代舞的架式。

這是一部總體上的確令人欣慰的片子，戲和舞都是很有可觀之處。（原刊民族晚報）

賭命九十天

堯卿

　　1962 年日活出品的日片《賭命九十天》主角人物，井上梅次寫得很是新鮮，一個拳擊選手，因患腦癌，只有三個月的生命，於是他就利用這有限的生命，企圖謀取一筆不義之財，做公益事業，故事描述這人受環境的影響，造成了一種「急於求得」的理念及行動，由此而拉牽出劇的線索來，構成的技巧頗為講求。

　　井上梅次以快節奏展戲，在醫生說出病況後，他憶想起拳賽的情形，這拳擊的場面，用中近景做組合體，愈顯緊張，單就這面來看，他有著「勝利者」拳擊場面的處理成績，只是寺島達夫略嫌瘦削，演來則很認真，另一位身患重病的喇叭手，引他成為大幹一番的伙伴，從寺島與吉田輝雄的表現而談，劇情似有意於要對生命的價值，做一點提示。

　　醫院中的外國病患，地下銀行的探尋，劇情的進行很夠疑宕，便衣刑警的不時跟蹤和現身，安置得尤有氣氛，本片對光影的利用，顯然化過心思，更增詭意，他的誘拐男孩而勒索，登門入室竟見未婚妻反而被縛，處處隱伏危機，拳鬥與槍戰也甚猛烈，做為悚慄性的警匪片，它的娛樂成份是夠高的。

　　遊艇上國際歹徒與三人的對抗，有著高潮的激波，他臨死前緊抱錢袋‧懇請刑警將款捐助醫院，在險宕的境狀中，有動人的情操流露，而借著護士之口，又說出了本片的主旨，編導都甚圓滿，桑野美雪依然柔馴溫靜，配襯頗佳，主題曲也很可聽。（原刊民族晚報）

明日又天涯

白濤

　　本片的編者，按照社會形成的理論，運轉開充滿情感的筆調，壓抑住黑社會勢力，推揚開天倫情緻，使強者妥協給有志於音樂評論與舞蹈（美化人間的象徵）的兒女，做為劇情結束，令觀眾神為之往而追索其中，確是部上乘的劇作。

　　所謂社會「聞人」是都市中的魔王，該片編劇妙在以聞人為骨幹，而以未來的理想人物一對小兒女牽制和引領他們，卻不作正面的黑勢力暴露，且用三兄弟不同的戀愛及處世態度，分頭並進，托出老二、健次要恢復聞人父親的霸道事業之不當，雖感題材龐雜，但有實際的意義。老大雖身為夜總會經理，但是奴顏卑膝在殺父仇人之前，以圖明哲保身而長家，老二自因家世而遭公司開除及拒婚之後，即以行動表現，要以硬碰硬爭回亡父的霸業，老三專心於音樂學業，卻不期與仇人的愛女相熱戀，兩小都不滿各自的父兄而私奔，於是把持現況和欲爭現實的兩家「聞人」衝突起來。

　　導演井上梅次似是專擅此類社會劇情的名手，他兼編此劇而關顧深遠，但仍著力於老二健次——井上極力造就的石裕次郎，使這部片子保持著粗獷的氣息，和半甜半苦的日本風情的味道。（原刊民族晚報）

井上梅次作品年表

1952	拉拉隊長的愛	1961	婦之夢幻曲（得亞洲影展最佳影片獎）▲
1953	三代打架記	1962	黑蜥蜴
1953	青春手帖	1962	真誠之戀▲
1954	爵士天使▲	1962	女人夜化粧
1954	東京姑娘▲	1962	賭命九十天▲
1954	乾杯	1962	黑暗街挑戰▲
1954	女學生	1963	合家歡
1954	結婚期	1963	寶石小偷
1955	爵士姑娘乾杯	1964	黑盜賊、第三影武者
1955	猿飛佐助▲	1967	激流
1955	未成年	1968	三隻螳螂
1956	後街阿婆	1969	夜的熱帶魚
1956	死的十字架	1969	夕陽的戀人▲
1956	火之鳥▲	1970	花的不死鳥
1957	勝利者▲	1971	可愛的壞女人
1958	鷲和鷹▲	1973	充滿鬥志
1958	明日又天涯▲	1977	夜霧的訪問者▲
1959	夜之牙	1983	風雲男兒▲
1960	勝利與敗北▲	1984	あいつとううパイ
1961	逃亡記▲	1985	鳥與翼をかして

有▲者在臺灣上映

井上梅次導演的香港邵氏出品

1967	春江花月夜	1970	青春戀
1967	諜網嬌娃	1970	遺產五億元
1968	青春鼓王	1970	齊人樂
1969	諜海花	1970	女子公寓
1969	釣金龜	1971	五枝紅杏
1969	青春萬歲	1971	我愛金龜婿
1969	女校春色	1971	鑽石艷盜
1970	花月良宵	1971	玉女嬉春

全部在臺灣上映

人道主義的熊井啟
Kei Kumai（1930- ）

　　1930 年 6 月 1 日生於長野縣南安曇郡地主家庭，父親是公司高級職員，母親是高女教員，1953 年畢業於信州大學文理部社會系，在學生時代就醉心法、義電影，1954 年 10 月考進日活公司當助理導演，追隨過田阪具隆、阿部豐等人。1964 年開始當導演，處女作編導《帝銀事件死刑犯》。1968 年導演三船敏郎和石原裕次郎合作的《黑部的太陽》，將大和精神搬到征服大自然上去，請熊井啟導演看他們那種累敗累戰的堅忍不屈的奮鬥精神，無異是進行另一次戰爭，不同的，只是面對的是自然而不是人類。

　　戰後日本人要建築一大水庫，先要挖一條隧道，這種水利工程本極平常，問題是這條隧道通過的黑部峽谷，岩石容易崩裂，而且泉水很大，日本人戰時曾挖過，已遭失敗，而且犧牲了很多人，現在包工三船敏郎卻要在不犧牲任何一個工人的原則下完成這艱鉅的任務。起初很多人反對，但反對最烈的工程師石源裕次郎，後來卻是出力最多的人。

　　全片著力強調大自然的威力，導演利用實景、模型作業和紙上作業表現出工程的艱鉅，特別是隧道內的崩塌危機，岩層的流水以及爆炸等等，都表現得非常緊張，音響效果也很強。本片的主題不僅在表現人類征服自然，更重要的是強調做人必須繼往開來，三船敏郎為未來的日本，公而忘私，不眠不休，其間穿插他女兒結婚和患絕症的場面，頗為感人。當工程完成的狂歡之日，也是他的女兒逝世之日，大家高興，只有他獨自暗然神傷！

本片雖然意義深長，但故事單純，也缺少戲劇性，尤其拍攝十分困難，三船敏郎和石原裕次郎合作製片卻選中這題材，以激勵民族精神為己任，既賺錢，也叫人欽佩。（本片是 1970 年 5 月 23 日在臺北首映）

1971 年導演日本與中共合作片《太平之甍》（譯《鑑真和尚》），寫我國唐代，日本鑑真和尚渡海來華拜師學道的艱辛。

熊井啟從 1972 年導演純情愛情片《苦戀》（原名《忍川》）開始，建立一流導演地位，此片叫好又叫座。作品最大特點是像報導文學一樣，能具體地把握所要表現的題材，有層次地賦予人道主義的詮釋。

1986 年《海與毒藥》在柏林影展得特別獎銀熊獎，1989 年《茶道大師千利休》在威尼斯影展獲銀獅獎。1995 年《深河》獲蒙特利爾影展評委獎，1995 年度紫授帶獎，日本奧斯卡優秀導演獎。

1974 年的《望鄉》獲第 27 屆柏林影展銀熊獎、最佳女演員獎（田中絹代），日本電影旬報十大佳片第一位，並獲最佳導演獎，最佳女演員獎，是熊井啟導演的代表作，根據日本名小說家山崎朋子獲獎的原著小說〈山打根八號娼館〉改編。描寫一群被父母、哥哥、丈夫、兒子、親友、社會，甚至國家遺棄的日本女人的悲慘命運。她們是在明治末年，因家鄉生活太苦，父母不得已誘騙女兒，把她們賣到南洋去當娼妓。本片是 1980 年金馬獎國際電影觀摩展中放映，之後又專案進口作營業性放映。

女主角阿莎姬，幼年喪父，母親再嫁，只剩兩兄妹相依為命，妹妹為了兄妹生活，十二歲就被誘騙賣到北婆羅州的山打根娼館當女工。起初有新衣服穿，有飯吃，還有工錢，雖遠離家鄉，也還不算苦，但到了十四歲那年，娼館老闆就迫她接客。

　　導演熊井啟處理阿莎姬第一次接客的淒慘場面，令人驚心動魄，在黑暗的房間，透進一絲光線，粗壯的男人壓在幼小的少女身上，少女發出淒厲的慘叫。從此十四歲的阿莎姬天天接客，過著地獄般的生活。但是阿莎姬並不埋怨誰，只有加緊賺錢寄回家，希望早日贖身。這時，她認識一個日本青年，第一次嘗到愛情的快樂，可是，不久日本青年認識了富家小姐，又遺棄她。

　　阿莎姬經過多年的波折，終於回到日本，母親已逝世，住在唯一的親人哥哥家裏。房子是她操皮肉生涯賺錢寄回來買的。可是嫂子卻說閒話，認為在南洋當妓女的妹妹住在他家裏，會給他們丟面子。阿莎姬聽到這閒話，只得又回到山打根，正慶幸結婚生子時，太平洋戰爆發，丈夫死亡，她帶著孩子，回到日本京都，靠雙手做工賺錢，把孩子扶養長大，但兒子結婚後，怕母親影響他們的名譽，又把母親趕回九州，讓大半生為家人生活奮鬥的女人，晚年過著孤寂的生活，可是阿莎姬不但不怨兒子，反而仍想念兒子的一切，這種天性的母愛，令人非常感動。

　　電影是以日本女性雜誌的女性史研究家的報導方式，逐步倒敘故事，從她們到山打根憑弔往事開始，結束時仍在山打根，他們發現這些老死異域的日本女人的墳墓，都是背朝東京的，這正表現了她們是日日望鄉不可得，而被遺棄的一群。

　　熊井啟是一位忠於電影藝術，富正義感和人道主義的導演。《望鄉》就是他的人道主義的作品，讓觀眾深深地體會到正為那些女人控訴。熊井啟曾到東南亞各地去旅行，目睹日本軍閥留下的戰爭痕跡。也知道曾有貧困的日本女人，離鄉背井，到南洋各地討生活，其中有許多女人都靠賣肉體賺錢寄回家。是日本爭取外匯的先鋒。因此小說改編的《望鄉》，正是他很想拍的題材，拍得真摯感人。

　　臺灣導演王童，也是秉持人道主義的導演，他的《看海的日子》受《望鄉》的影響很深，當妓女陸小芬回家祭悼養父時，遭嫂嫂冷眼歧視，嫌她回來有辱他家的名譽。她在水龍頭洗手，一邊洗手一邊哭訴委屈，她為養母家賣身，賺錢培養弟弟讀書、買房子，如今還要受辱、嫌她，令人容易想起《望鄉》也有類似的情節，陸小芬演得很感人。

　　熊井啟在《望鄉》中為那群可憐的日本女人作強烈的控訴時，都有層次的賦予人道主義的詮釋；是該片最可貴的成就。從女性史研究專家與阿沙姬婆婆話別的那一場哭戲，正是人道主義的光輝，頗令人感動而溫暖。崎子少年被賣去南洋，臨別哥哥刺傷自己腿，母親的難捨，是人性的基本表現。阿沙姬晚年被遺棄，過著孤寂的生活，非但不怨兒子，反而天天為兒子禱告，是母愛的昇華。

　　《望鄉》架構在一個真實的時代背景，真實的故事，導演也是用寫實性的筆觸來描寫，每一場戲都十分嚴謹、考究、細膩，全片有如一篇文學娓娓道來，真實感人。

　　1986 年熊井啟根據遠藤周作的小說，拍攝《海與毒藥》，敘述太平洋戰爭末期，在日本九州大學醫院發生美軍俘虜人體被解剖實驗。導演冷靜的批判軍國主義的慘無人道，背後還隱藏島國民性的罪惡。

　　1990 年後熊井啟的作品，仍保持高水準。可見他創作的認真。1990 年的《式部物語》描寫母愛、戀愛和宗教問題。1992 年的《光蘚》，是根據 1954 年武田泰淳的小說改編，描寫二次世界大戰末期發生在北海道東邊知床半島的海難事件，運載軍用物資的輪船遇暴風雪，其中一艘輪船機器故障，漂流海角，船長和三名船員在冰冷洞窟中忍飢挨餓，為了生存喪失倫理和人性，不得已吃人肉，最後

只剩船長一人活著，事後有人調查，各人說法不同。熊井啟說該片是意圖超越既成的現實主義而創作出新的現實主義的戲劇。

　　1995 年獲蒙特利爾國際影展評委獎的《深河》與《天國情書》（又名《愛》），都是改編自芥川文學獎作家遠藤周作的長篇小說，前者以印度恆河岸為背景，探討東西文化差異和宗教觀，轉世觀的問題，後者為愛情悲劇，都有著形式美，尤其在威尼斯影展得獎的《茶道大師千利休》（原名：千利休本覺坊遺文）是一部非常出色的唯美電影，每一個畫面，都美得令人心醉。將電影格調提高到詩情畫意的境界，值得細細品賞。筆者在東京影展看過，值得注意的是《王貞治其人》的紀錄片，王貞治是臺灣人在日本的三寶之一。

　　2002 年已 73 歲的熊井啟，仍執導黑澤明的遺作劇本《大海的見證》，探討江戶時代的妓女生活和人性的光輝。

熊井啟作品年表

1964	帝銀事件死刑犯	1978	天平之甍（鑒真和尚）
1965	日本列島	1981	謀殺・下山事件
1968	黑部太陽△	1982	靜默的河
1970	大地上的人群	1986	海與毒藥△
1972	苦戀（原名「忍川」）△	1989	茶道大師千利休
1973	日出之時（又譯「早霞之歌」）	1990	式部物語
1974	望鄉△	1992	光蘚
1976	北方的海岬	1995	深河
1976	我們主角・王家的人門	1997	天國情書
	東京電視臺 12 頻道製作	2001	日本的黑色夏天：冤罪
1978	王貞治其人	2002	大海的見證
	東京電視臺 12 頻道製作		

表中有△者，在臺灣上映。

重振日本電影的鬼才北野武
Kitano Takeshi (1947-)

　　金馬獎國際影片的觀摩展中的日片展，常出現導演的專題展，以往辦過「大島渚專題展」、「伊丹十三專題展」等都很成功，這是和以往電影院純粹商業式的放映電影的經營方式完全不同，讓愛好日本電影的影迷和研究者，有集中研究或欣賞某一大師作品風格的機會，因此金馬獎國際觀摩展，雖只是一年一次放映日本片，但對臺灣電影創作的貢獻卻不遜於 50、60 年代整年都有日片公映，例如 1998 年金馬獎國際影展的北野武日片專題展，放映五部北野武的作品，使臺灣影迷對較陌生的日本電影大師北野武。一夕之間就熟悉起來，這在日片進口純粹商業經營時代，是不可能做到的，正巧 1998 年 12 月 9 日日本報知新聞頒給北野武報知電影獎，肯定他是 1998 年日本電影大贏家，金馬獎的專題展，也可算是大贏家其中一項。

　　被稱「日本叛逆鬼才」導演北野武，臺灣除 1996 年金馬獎國際影展放映過一部《奏鳴曲》外，電影院和錄影帶店都看不到他的作品，是很令人意外的現象，因此 1998 年金馬獎國際影展特推出「北野武專題影展」，放映五部北野武自導自演的作品，包括 54 屆威尼斯影展獲金獅獎的《花火》，首映結束時，觀眾鼓掌達十分鐘之久，及轟動坎城影展的《忿在年少》(亦譯「浪子回頭」)，還有《奏鳴曲》、《一起搞吧》等片──是認識北野武的最好機會。

　　英國影評人湯尼雷恩說：「北野武集表演的鬼才和導演才華的精銳，可能是少數能重振日本電影的導演之一。」

　　北野武原是日本電視上搞脫口秀充滿急智出名的藝人，1983 年演出大島渚導演的《俘虜》後，成為國際知名的日本演員，十年間竟晉級為國際知名大導演。

　　北野武是 1947 年 1 月 18 日生於東京書香世家，從小聰明叛逆，明治大學工學部肄業兩年，1973 年組對口相聲團，藝名彼得武（Beat Takeshi）。在電視節目中大出鋒頭的哥哥北野大，是大學教授兼評論家，常成為叛逆弟弟說相聲嘲弄的對象。

　　演員兼導演的北野武，是日本觀眾九十年代的偶像，1990 年由最受歡迎藝人第二名，升為第一名，持續了好幾年，當導演後聲譽更高。他自導自演的作品，每一部在日本都大賣座，成為日本電影低潮中復興的尖兵。這固然得力於他在電視節目搞笑的人氣，但其作品表現的狂氣，吸引觀眾，更是一大因素，而且將情節大膽的省略，成為他作品最大的特色，有些人想學也學不來。

　　在國際電影市場方面，北野武的作品於 1996 年已打入美國市場，英國的國家電影院、美術館的電影院及倫敦影展，都放映過多部北野武作品。似乎未看過北野武作品，就無法了解今天的日本電影。

　　北野武的導演生涯，是自 1989 年開始，本年由深作欣二導演、他主演的《兇暴的男人》，因深作欣二時間無法配合，改由北野武自演自導包辦。塑造了自己特定的兇暴的流氓形象，大博好評，奠定狂氣導演的地位。次年拍《三－四×十月》將地痞惡勢力與棒球趣事結合，也是一部暴力傾向影片。

《那年夏天，最寧靜的海》

　　1991 年，北野武改變路線，導演清純愛情片《那年夏天，最寧靜的海》，是一對聾啞戀人的故事，由真木藏人和大島弘子演出。

真木藏人演清潔車助手阿茂，在海灘公路撿垃圾袋，有一天撿到一塊衝浪板，修復後，迷上了衝浪世界，努力學習衝浪，不理會旁人的訕笑。大島弘子演的貴子，在海灘默祝男友的努力能成功。兩人天天到海灘練習。衝浪用品店老闆深受感動，送阿茂一套運動衣和衝浪比賽報名表，阿茂報了名，但比賽當天，因聽不到出場訊號，無人提醒，錯過時間，被取消資格。

阿茂並不氣餒，在另一次比賽中獲得勝利，贏得當地衝浪好手的尊敬，更使得女友比自己還高興。

可是無情的大海，給這對無言的戀人歡笑，卻也用大浪吞噬了阿茂的生命。海浪飄著衝浪板，不見人影，看得啞女目瞪口呆，全片洋溢著無聲的悲哀。

導演將全片控制得簡潔有力，獨具風格：眉目傳情，心靈相通，加上優美音樂，無言的戀愛，無聲勝有聲。啞女一度誤會情郎，但誤會很快冰釋，彼此相知，感應更有默契。啞女失去情郎，常抱著衝浪板，回到沙灘，沉醉在甜蜜的回憶中，一點也不寂寞。似乎只有無言的戀愛，才能至情至性，本片在日本囊括多項大獎。

《奏鳴曲》

1993年北野武繼無聲的純情片之後，居然又拍黑社會火拼，但巧妙結合遊戲和愛情的《奏鳴曲》，自己演的殺手村川，是任俠性格的一匹狼。奉頭頭之命，帶一票兄弟去沖繩支援另一個黑幫。不料途中遭人伏擊，原來是頭頭企圖借刀殺人，目的要除掉過氣殺手村川和他的手下，幸好村川逃到民宅，躲過一劫。

村川帶著這群橫行都市的流氓，來到沖繩無人的小屋和海灘，一群黑幫弟兄幾無用武之地，只好玩兒童遊戲和相撲，伺機而動。

　　北野武藉此表現這群惡徒本性也是善良的，有一個流氓在他們出發前，以粗言教訓一個少年，少年掏出彈簧刀猛刺過來，流氓居然被刺中肚皮。在車上喝汽水時，少年請流氓喝汽水，流氓也絲毫不計仇，只說：「我肚子還痛呢！」這種安排，似說明流氓也有父權式的倫理。

　　最後，村川在反攻報復，除掉黑幫障礙後，開車前往等待與女友相會，迎接幸福到來時，突然舉槍自殺，結束血腥罪惡的人生。這正是惡徒的自省，不願耽誤女友的青春。電影巧妙的將暴力血腥與愛情結合，一場與女友淋雨，女友爽快脫衣、露出雙峰的場景，這雖是接近日本遊俠電影的老套，但北野武的人物更有深度，情節更複雜，因此令人看來有江湖人物不歸路的新意，也有人將片名譯為《黑社會悲歌奏鳴曲》，點出主題所在。

　　村川報復時，獨闖虎穴，掃蕩黑幫，只見高樓閃閃火光和不斷連串槍聲，不見血腥、暴力，是乾淨的新手法。

《一起搞吧》又名《性愛狂想曲》

　　本片由日本漫畫、卡通、科幻、盲俠及成人電影等古今多重趣味綜合而成。突破傳統電影故事的結構，是奇想式的雜燴電影。

　　男主角朝男是個日本土里土氣整天想和女人做愛的好色男人，開頭就夢見一個開夜車的男人和搭便車風騷美女在豪華車上瘋狂的做愛，他一覺醒來便買了一輛迷你車，到處勾搭女性，卻沒有人理會。接著又賣掉爺爺的肝和腎臟，買一輛敞篷車，但車開到路上就分解了。後來想到當了演員「女性會哀求和我做愛」，可是撈到「盲劍客」的大角色，還是沒有女影迷肯陪他上床。

他又想到如果變成隱形人，就可混進女浴室，看眾裸女洗澡。於是加入隱形人促進會，會長是北野武演的怪科學博士，為了幫助朝男變隱形人，竟把他變成大蒼蠅，慘遭地球防衛隊以大批大便與草裙舞誘式攻勢打敗，被捕捉。

這種奇想電影，沒有完整故事，匯集許多小情節、噱頭，採取漫畫式的結構，由於男主角朝男的形象塑造出真實的典型，能令低層觀眾認同。產生滑稽、逗笑且具喜鬧嘲諷的效果。

《恣在年少》

兩個十八歲性格不同的高中生，阿正輕浮、容易衝動，進二木訥、寡言，居然成為死黨。阿正挺身帶頭，進二亦步亦趨，一起蹺課、遊蕩、闖禍，成為全校師生眼中的不良少年。

某次，阿正被校外拳擊手打得無法招架，從此迷上拳擊，天天學習，進二也跟著學拳，沒想到興致勃勃的阿正沒有學會，進二卻默默苦練，終於成為拳擊界新星。

畢業了，阿正加入黑社會幫派，雖受大頭目的賞識，卻始終只是個棋子。苦練拳擊有成的進二，也受拳擊館不成材的學長拖累，荒廢訓練，終於失敗。

兩人雖然朝夢想方向努力，由於選擇錯誤，到頭來浪擲青春，一事無成。

本片與前幾部探討暴力死亡的影片不同，而是記述「青春的虛妄」和「叛逆的自省」。點點滴滴，是輕狂少年的鏡子，照見了輕狂的現實。反叛學生究竟學到什麼，雖然他們決定從頭再來，但青春易逝，前程未卜。

本片香港譯為《浪子回頭》，比《恣在年少》好得太多。

《花火》

　　值得注意的是 1997 年得金獅獎的《花火》是北野武遭遇一場車禍慘劇之後的作品，那場車禍，造成他臉部變形、手部骨折，引發他生死冥想及其他多元主題。

　　北野武演的刑警西，和他搭檔的堀部，正在緝捕重刑案逃犯。因妻子遭喪子之痛住醫院，精神瀕臨崩潰，需出院休養，西前往探視，致使堀部落單，遭罪犯槍擊成癱瘓。

　　在另一次行動中，西又處置失當，使學弟喪生，西決辭去刑警職務照顧殘廢好友、學弟遺孀、及病危妻子。不得已向黑道借錢，後來對人生絕望，向黑道報復，另一方面又去搶錢，還帶絕症妻子出遊，陪她走完人生最後旅程，最後病妻只淡淡的說「謝謝你」，情深盡在不言中。殺人不眨眼的惡警柔情萬縷，終至同死。據說此片在威尼斯影展首映時，觀眾起立鼓掌達十分鐘之久，是威尼斯影展少有的熱烈反應。證實電影的感人，仍只在一個情字上下功夫就夠了。

《菊次郎的夏天》

　　1999 年北野武的《菊次郎的夏天》，仍是自編自導自演，而且以他父親故事為題材，創作了一個粗獷、無賴的典型日本男人為主角，突出鄉野的日本文化，放棄以往黑色暴力風格，流露溫馨幽默的親情喜悅。

　　男主角菊次郎是一有愛心的老混混，不同於以往的流氓或警察。菊次郎奉老婆之命，帶鄰家的小男孩千里尋母，因為這個小男孩一直在外祖母的謊言下成長，從未見過母親，也不知道母親在哪裡，鄰居們都希望幫助這個可憐的小男孩找回他失去的母親。

　　第一天，菊次郎帶小男孩去賭博，第二天五萬元全部輸光，無法向妻交代，不能不硬著頭皮帶男孩去搭便車，想出許多怪招無效，最後破壞路邊停車、引人注意，總算搭了一段便車。可是，中途仍被放鴿子。

　　電影全在耍弄菊次郎低層人物無錢坐車、無錢投宿的怪招，小孩甘心情願挨揍。穿插幾段夢想，日本民間的鬼神出現、加強日本文化的特色，菊次郎不會游泳，也可見這個人很土。

　　菊次郎雖是流氓出身，頗有父愛，當他發現男孩已看到母親在送丈夫、小孩出門，不敢相認時，菊次郎假裝地址錯誤，搶了一個保護神來安慰男孩，還和小孩躲貓貓，與小孩建立友誼。

　　本片靈感似乎來自巴西片的《中央車站》，部份情節相似，也有可能是巧合。但是不如《央車站》反映地方問題的深度。不過菊次郎描寫的是日本典型男人，有點無賴、不講理，本性卻是善良的。畫面很美，攝影一流，是本片特色。

　　2000 年北野武的《四海兄弟》構思五年的國際性的巨作，仍是自導自演，由日本、英國片商合資，製作費十億五千萬日圓，是他耗資最大的電影。北野武演一個被死對頭鬥敗的日本黑社會大哥，跑到洛杉磯尋找失敗多年的弟弟，以便共謀東山再起的機會。合演的有渡哲也、石橋凌、加藤雅也、真木藏人等。故事橫跨美、日兩國，因此費用龐大。

　　2003 年，北野武推出《盲劍俠》得威尼斯影展銀獅獎，他沒有念畢業的明治大學，給予他畢業認可，使他有資格擔任東京藝術大學教授。2005 年，北野武又推出《北野武對北野武》，北野武一人分飾兩角，一個是北野武自己，另一個則是普通人白領。導演北野武是個大忙人，而不知道普通人白領北野武每天都在為生活奮鬥。一次偶然的機會，白領北野武見到了大導演北野武，於是開始了邁

向演員的道路跑龍套。電影中的兩個北野武互相存在於對方的現實與夢境之中，大導演北野武做了變成跑龍套北野武的夢，而跑龍套北野武也作著變成大導演北野武的夢。大導演北野武不斷在夢境中對自己作出回顧，像是在回顧他過去的成就。2007 年北野武的最新作品《導演萬歲》，以嘲諷方式，自我陳述一個導演在構思、創作階段的煩惱，嘲諷自己過去的作品，也嘲諷別的導演，還拍幾段自己從未拍過的科幻片，動畫特效，可見他搞怪幻想的獨創性，是《雙面北野武》的進一步的發揮。

　臺灣青年導演可能在北野武的導演手法中學到了拍電影在情節上的省略，這種手法必須在基本戲劇結構功夫成熟以後，才能作提綱挈領式的省略，否則導演未能掌握戲劇情趣，就無法吸引觀眾，正如初學繪畫者不能以畢卡索的抽象畫為師一樣，會變成畫虎不成反類犬，會貽人笑柄。

北野武作品年表

1989	凶暴男子	1999	菊次郎的夏天
1990	3 比×十月	2000	四海兄弟
1992	那個夏天，寧靜的海	2002	淨琉璃
1993	奏鳴曲	2003	盲劍俠
1994	一起搞吧	2005	雙面北野武
1996	恣在少年	2007	導演萬歲
1997	花火		

▲ 火花

▲ 導演萬歲

▲ 菊次郎的夏天

▲ 一起搞吧

最早導演臺灣片的千葉泰樹
Chiba Yaisuki（1910-1985）

　　臺日合作拍片，創始於 1932 年（民國 21 年）5 月，臺灣青年鄭錫明、蔡槐墀、林石生與日本青年安藤太郎合組日本合同通訊社映畫部臺灣電影製作所，籌拍《義人吳鳳》，由千葉泰樹和安藤太郎導演，演員全是日本人，攝影師也是日本人池田專太郎。同年 12 月，臺北良玉映畫社拍攝偵探片《怪紳士》，又名《七星洞地圖》，別名《黑貓》，導演千葉泰樹，主要演員起用臺灣人紅玉（良玉映畫社負責人，本名李彩鳳）、王雲峰（做過辯士）、攝影池田專太郎。

　　值得注意的是千葉泰樹不僅是最早導演臺灣片的日本導演，也是導演臺港日合作片最多的日本導演，戰後 1966 年導演臺製與東寶合作，張美瑤、林沖及日本影星加三雄山、星由里子等合作的《曼谷之夜》，曾來臺拍外景然後再到曼谷拍片，及日港合作片《夏威夷、東京、香港》、《香港之夜》、《香港之星》等片，啟發臺灣片發展觀光電影之路。

　　千葉泰樹是 1910 年 6 月 24 日生於我國長春，幼年時代家境清苦，回到日本半工半讀，畢業於神戶商業中學，投考日活公司有關係的河合電影公司做職員，然後在日活公司當副導演，師事前輩導演牧野省三的第三代徒弟山口哲平，勤奮學習，1930 年升任導演。

　　戰後，千葉泰樹改屬東寶公司，然後在新東寶、大映都導演過影片，東寶公司最早在香港設分公司，與電懋合作系列的尤敏主演的香港、日本合作片，都由千葉泰樹導演，可見公司對他相當器重。

　　千葉泰樹的作品充滿人性喜趣，洋溢新鮮氣息，其中《新妻會議》、《愛情至上》、《社長漫遊記》等片對臺語片影響很深。《新妻會議》有人改編為臺語片。

　　1952 年 7 月 15 日在臺灣上映的千葉泰樹的都市喜劇《大眾情人》（原名：東京の戀人），由原節子和三船敏郎兩大牌主演，是東寶的招牌喜劇，原節子是東京銀座的街頭女畫家，大方和善與擦鞋童結為患難之交的朋友，結識賣真假鑽戒的珠寶商三船敏郎，為討好病危妓女的母親，三船要假扮妓女的丈夫。險些弄巧成拙，導演搬弄喜趣，在潛水尋找鑽石時，還要穿插水上歌舞。全片好在輕鬆愉快。

　　千葉泰樹最能討好日本觀眾的影片，還是《香港之夜》，有香港清純玉女明星尤敏的號名，加上和寶田明鬧緋聞的渲染和香港的外景，都是商業娛樂片的新鮮要素，故事更新鮮，讓寶田明初到香港竟生疾病，在中西藥房做職員的尤敏，居然能提寶田明的手脈，男女主角第一次見面，就有肌膚之親。寶田明回到日本，兩人兩地相思，但寶田明二度到香港，尤敏卻避不見面，但尤敏又到日本尋找已改嫁日本人的母親，遭受日本人的冷漠，幸有寶田明與尤敏的相愛，但不久寶田明竟死於寮戰，讓尤敏傷心不已。影片三分之二日語對白，小部份英語、中國話、廣東話。呈現國際合片的面貌，對中日文化的差異問題，反而輕輕帶過。東寶公司因尤敏有票房號召力，連續再拍了《香港之夜》、《夏威夷、東京、香港》等片，由於尤敏急於要出嫁，東寶只得找臺灣張美瑤取代。

　　張美瑤演了千葉泰樹導演的《曼谷之夜》，鏡頭之美，含有日本女人含蓄之美，比尤敏有過之而無不及。東寶正準備力捧，卻也傳出張美瑤也要嫁人的訊息，而且奉兒女之命，害得東寶好失望，傳說東寶女星司葉子怪怨張美瑤說「怎麼當個女明星，連這點都不懂（意指避孕）！」臺灣女星確是太乖了，日本女星亂交男友都沒事。

千葉泰樹作品年表

1930	蒼白的人	1951	哭泣的玩偶
1931	春秋長脇差	1951	年輕人之歌
1932	吳鳳△	1952	慶安祕帖
1932	怪紳士△	1952	金蛋
1932	安政大獄	1952	大眾情人（東京の戀人）
1933	舞女之戀	1952	滿山花開
1934	柔道選手之戀	1953	向日姑娘
1935	魔風戀風	1953	寡婦心△
1936	倘若叫了你	1953	幸福先生
1937	美鷹	1954	今晚這一夜
1938	人生劇場殘俠傳	1954	藏在夢裡
1939	幻想村落	1954	惡的愉快
1940	女性的時裝	1955	女工
1942	白色壁畫	1955	愛情至上△
1943	藍天交響樂團	1955	薪水階級
1943	血爪文學	1956	体己社長（上下集）
1943	不露面的敵人	1956	好人物夫婦
	（以上為戰前重要作品）	1957	青春戀人
1946	從葫蘆裡出來的小馬	1957	大番鬼火
1946	有一夜的接吻	1958	彌次喜多道中記（兩部）
1946	燒瓦女工	1959	狐與狸
1947	花開之家	1960	香港之夜（港日合作）△
1947	幸福之門	1961	香港之星△
1948	美麗的豹	1961	銀座之戀△
1948	活著的畫像	1962	兩人的兒子
1949	新妻會議△	1963	社長漫遊記△
1949	女人之鬥	1963	三紳士豔遇△
1949	假面舞會	1963	香港、東京、夏威夷△
1950	東京流浪記	1966	曼谷之夜△
1950	妻與女記者	1966	沈丁花
1950	山的那一邊（上下集）	1968	年輕人的挑戰
1950	夜的牡丹	1969	水戶黃門漫遊記△
1951	年輕的姑娘		女地獄

有△者在臺上映過

▲夏威夷、東京、香港

鈴木清順的旋風和日本影業的復甦
Suzuki Seijun（1923- ）

　　2005 年金馬獎國際影片觀摩展，風頭最健的，該是 82 歲的日本老導演鈴木清順，不論在開幕酒會，或出席與影迷會見的場合，都成為焦點人物，博得熱烈掌聲。年輕一代的影迷對這位老頑童導演拍的彩色繽紛歌舞連場的童話歌舞片《狸御殿》，賞心悅目評價很高，該是五十年代日本歌舞劇的回顧，包括美空雲雀當年歌舞重現，該片由中國女星章子怡與日本小田切讓主演，化身為美麗公主狸貓和被放逐的王子之間的愛情。結合能樂、歌舞伎、芭蕾、歌劇、搖滾的舞蹈場面，令人看得十分開心。對鈴木清順的幽默風趣又不失銳利的回答記者的問題，印象更好。已被影迷們認為是「鈴木旋風」。據說此間電視電影臺，已購買大批鈴木清順早期的精品，不久將會一一推出。現在看來這些動作片仍是同類作品的佼佼者，比新片更有看頭，可能刺激市場，再起哈日風。前年《商業周刊》專輯報導，日本經濟大復甦。這次東京影展剛落幕，規模之大勝往年，也顯示日本影業的復甦，主要是由於去年日本政府修改信託法，使智慧財產權也可列入信託業者向銀行貸款，不必再要抵押品，方便獨立製片取得資金。

　　2005 年 1 月由於日本影業的復甦，臺灣片商捷足先得，購買了一批新日片的臺灣版權，於 12 月 16 日起至 12 月 31 日止，舉辦「日舞映畫展」，展出純情愛情片《雨鱒之川》，由磯村一路導演，玉木宏、阿部寬、中谷美紀、綾瀨遙主演，寫天才小子與盲女之愛，音樂及畫面很美，是日本《愛染桂》的新版。第二部《志情摯愛》，日

本女同志片，導演安藤尋，演員市川實日子、小西真奈美等演出，日本女同志漫畫改編。第三部《生命中多島嶼》阪本順治導演，觀月亞里莎、矢本悠馬、今手耕司主演，曾參加柏林影展和金馬獎。第四部《失控的人》堤幸彥導演，小池榮子、野波真帆主演。可看出 21 世紀日本影壇正展現出新人新風貌的盛況，他們追求的是商業中的藝術與藝術中的商業，這時老當益壯的鈴木清順的復出，正好帶動年輕一輩的躍起，尤其《扶桑花女孩》的出現，令人不能不相信日本影業，確已在復甦。居然將礦場破落村變成觀光勝地。年輕人的努力，老觀念的改變，過程雖然困難重重，但最後還是做到了大改變，電影為政策宣傳，做了做最好的服務。

　　將在臺灣推出的鈴木清順的得意作品包括俠義動作片《江湖兄弟情》（原名《東京流浪者》）、懸疑格鬥片《野獸的青春》、愛情冒險片《冒險大將》（原名《無鐵炮大將》）、江湖奇情片《一代紋身》（原名《刺青一代》）、打鬥寫實片《打出百萬美鈔》、社會寫實片《肉體之門》、江湖俠義片《關東浪子》、拳擊打鬥片《賭我的傢伙》、打鬥動作片《惡黨》、《花與怒濤》、《血染大海峽》、《江湖恩仇錄》、《東京騎士隊》等。辦鈴木專題影展。

　　2001 年 11 月，西班牙吉翁影展頒給鈴木清順終身成就獎，2005年釜山影展，再頒給這位老導演終身成就獎。可見 82 歲的鈴木導演真是走老運。

　　1923 年出生的鈴木清順，戰前當過兵、浪人，1956 年開始當導演，50 年的導演生涯並不順利，60 年代導演過《野獸的青春》、《春婦傳》等傑作，七十年代，因作品怪異風格受干涉，以觀眾看不懂的理由，被日活公司解約，1967-1977 年打了十年官司，這十年雖無法拍新片，但他的舊作品仍在戲院上映，觀眾感受到他電影的魅力，在報上叫好、懷念，使他的名氣愈來愈高。1977 年恢復當導演拍《悲

愁物語》，幸好鈴木老而彌堅，手法純熟，作風大變，傾向幻想音樂劇發展，創造獨創一格的唯美電影。1981 年導《流浪者之歌》得日本電影旬報最佳影片獎、最佳導演獎、文部大臣獎、日本奧斯卡獎，1982 年得柏林影展審查員特別獎。這些遲來的榮譽對鈴木老來說，也是坎坷人生的補償。該片以西班牙小提琴聖手薩拉沙泰自作、自奏所灌錄的〈流浪者之歌〉唱片為引子，該唱片摻雜有可聽聞卻難以明解的呢喃話語。兩對男女之間奇特詫異的關係，環繞此一珍怪唱片旋轉、渲染，將觀眾帶入已逝主角生前有意無意間鋪陳的異次元世界。據報導本片當年推出，聲譽壓過黑澤明的《影武者》。鈴木清順綺麗耽溺的電影美學，彌漫在這部以大正時代文人浪漫氣息的作品裡，觀眾感到鈴木清順像魔術師般發揮電影的魅力及其奔放自在的流動感。1981 年又推出一部淒豔的電影《陽炎座》，起用松田優作為男主角，片描述二男一女之間不可思議的關係，與男主角一場奇遇般的戲劇經驗，改變其對原來愛情等的看法。編劇為田中陽造，主要演員有藤田敏八（本身亦為新潮導演）、原田芳雄、大楠道代、大谷直子，舞蹈名家鷹赤兒也在本片中跨刀演出。

　　鈴木清順 Suzuki Seijun（1923～）1923 年 5 月 23 日出生於東京都墨田區。1941 年畢業於東京府立第三商校。1943 年太平洋戰爭期間受徵召被編入南方氣象聯隊，輾轉到過菲律賓和臺灣。1946 年除役，1948 年投考東京大學落榜後進入鎌倉學院電影科。同年九月參加松竹公司助理導演考試合格，師事導演涉谷實、大庭秀雄。1954 年轉到日活，1956 年初次執導浦山桐郎編的《港的乾杯》，1963 年的《野獸的青春》表現獨特美感出名。1965 年《春婦傳》、1966 年的《東京流浪》和《河內卡門》。1968 起沒有公司請他拍片，生命空轉十年。1977 年始恢復執導《悲愁物語》、《陽炎座》（1981 年）、《愛之泣》（1985 年）等片，並著有《花地獄》等三本書。

鈴木清順作品年表

1956	港的乾杯	1961	無鐵炮大將	1964	江湖恩仇錄
	惡魔之術		打出百萬美鈔		花與怒濤
1957	8 點鐘的恐怖		大染大海峽	1965	春婦傳
	裸女與春夫	1962	賭我的傢伙		惡太郎傳
1958	黑暗術的美女		惡黨	1966	河內卡門
	青色的乳房	1963	偵探事多所巧	1977	悲愁物語
1959	黑暗的旅券		野獸的青春	1981	陽炎座　△
1960	愚連隊	1963	關東無宿	1985	愛之泣　△
1961	東京騎士隊	1964	肉體之門	2005	狸御殿　△

　　鈴木清順的日活作品在此間電視臺播出之前，這裡先選介部份作品如下：

1964《花與怒濤》（花と怒濤）

主演：小林旭、松原智惠子

　　大正時期的淺草十二階——繁華的街道，正上演一群市井小民的故事……。尾形菊治偕同妻子逃進了繁華的淺草地區，展開活躍的新人生。尾形夫婦在這個人生地不熟的淺草街上又會再到什麼樣的波折……？

1963《野獸的青春》（《野獸の青春》

主演：穴戶錠、木島一郎

　　江湖硬漢地盤爭奪戰，東京某旅社裡，一對男女殉情。調查的結果，男的是一名現職刑警，名叫竹下公一。幾日後，社會上已經把這件事淡忘了。但是，卻出現了一匹狼，打遍黑街歹徒，就這樣

一匹狼阿錠輕易地成為黑道社長貼身保鏢了。一匹狼的目的究竟是什麼？新宿街道……疑雲重重……。

1962《賭我的傢伙》（俺に賭けた奴ら）

主演：和田浩治、清水

　　八回合的拳擊大賽，二分五十秒的比賽，右拳的光榮，左拳的憤怒，拳擊擂臺上的戰爭，為了奪取冠軍寶座，勇敢向前，職業拳擊手艱辛奮鬥的歷程。喝采掌聲不斷，站在擂臺上是剛拿下東洋輕量級的冠軍拳王藤倉清次，他握緊冠軍錦標帶，想起了歷盡滄桑，艱辛奮鬥的過去，血、汗、淚、賭命打出了今天的光榮，過去他曾經是竹中電機店的小店員，而今日的成就，卻是一片光明。

1961《東京騎士隊》

主演：和田浩治、小昭一

　　去美國留學的松原孝次，因為父親猝死而回到日本來，今天是松原組第三代組長繼承披露日子。從全日本趕來的黑道很多，松原組董事（三島）──為承組長的孝次熱心的介紹，但是孝次對這些組織的事務毫無關心，他對足球比賽才有興趣。孝次是一位萬能的運動員，所以大學足球部、拳擊部，都希望他加入會員。某日，松原組社長室，三島與孝次義母（理枝）正在談論一件事，松原組的老人家（甚作）告訴孝次說，孝次父親是死在沒人去過的石廊崎斷崖，又說，建設一家大飯店的工程，被德武組搶走了，甚作的女兒（順子）在斷崖上撿了一個鈕釦，使得孝次對其父之死更加懷疑。

1964 《江湖恩仇錄》

主演：小林旭、松原智惠子

　　淺利源治拋下兩名幼兒，撒手西歸，是昭和十六年太平洋戰爭初起時期。黑社會組織為爭奪地盤爭戰，源治死前的唯一遺願——幫派組織僅止於這一代，再也別在孩子面前提起江湖恩怨……。轉眼間，時間又過了十八年……。

1961 《血染大海峽》

主演：和田浩治、葉山良二

　　晨霧海上，巡邏艇今天又在海上巡邏，海上保安大學學生船越洋介，以練習生被派來故鄉對馬海峽海上保安部勤務，前來離開三年的故鄉走馬上任，洋介在連絡船上認識了廣美小姐。

　　嚴原港，跟三年前山河景色不改，但是，島民的人心變了，善良的島民變成幫助走私的歹徒了。

　　洋介對走私集團非常痛恨，洋介終於登上保安巡邏艇，開始取締走私了。廣美說「你弟弟是保安官，你別再幹走私了。」原來洋介的大哥克巳是廣美的情人，他卻是走私集團的歹徒，哥哥是走私歹徒，弟弟卻是取締走私的官員……。

1963 《關東浪子》

主演：小林旭、松原智惠子

　　隅田川漂流著一張破報紙，一道醒目標題映在眼前，所報導的事件背後隱藏著兩男人的傳奇。伊豆組幹部鶴田光雄眼看地盤漸漸

失去，一直鼓勵伊豆組老大重新振作，奈何伊豆組老大不接受，二人意見不合。鶴田為人冷酷，頭腦卻非常靈敏，也許這點正是老大所擔心的問題，因此兩人性情不合。伊豆組沒落是因為吉田組擴張勢力，奪走了伊豆組的地盤。地盤爭奪糾紛要如何才能化解？

1964《肉體之門》

主演：宍戶錠、野川由美子

　　日本肉體派泰斗田村奉次郎原著電影化，引起了男女的性革命，給社會帶來很大的震憾力，日本電影紅星總動員。戰後日本，一片荒蕪，一群賣春女郎卻活躍在無業遊民之間，十七歲少女（麻亞），某日為了偷取一顆甘薯而認識了阿仙大姐，於是麻亞加入了阿仙姐的賣春集團，麻亞是戰時孤女，戰後又遭到外國兵強暴，使得她不得不以賣春為生。賣春的規矩……不能搶別人的客人，不能拿錢陪客，犯規的人必需接受處罰。後來，麻亞愛上了一位復員回國的日本兵（親太郎），因此，遭到嚴重的處罰。

▲流浪者之歌（1980）

▲流浪者之歌（1980）

輯二　日本電影演映的影響

日本政府怎樣利用電影宣導政策統治臺灣？

臺灣教育會設立活動寫真部

1901 年在總督府指導下成立的臺灣教育會，1914 年該會設立活動寫真部，最初只做巡迴放電影，1918 年購入攝影機，請來攝影師，攝製教化宣傳片，是臺灣最早的官方電影宣導機構。

1921 年 1 月，臺灣總督府文教局設置巡迴電影班，有意用電影對島民宣傳日本文化，達到統治臺灣的目的；同時聘請東京的電影攝影師荻屋長駐臺北，以加強紀錄片的攝製，歌頌政績。

1922 年 4 月，臺灣總督府警務局理蕃課開始製作以臺灣原住民為背景之影片，並放映予原住民欣賞。5 月，臺灣總督府內務局進行一連串活用電影計畫，包括殖民局特產課拍攝農產方面的影片《臺灣的茶業》、《臺灣的砂糖》、《鳳梨及鳳梨罐頭》、《香蕉》等；財務局稅務課拍攝誠實納稅的影片《燃燒的力量》；交通局遞信部拍《郵便局的實況》；交通局鐵道部拍《阿里山櫻花》、《淡水線沿線》、《霞海城隍廟祭典》、《國道縱貫》、《臺灣屋脊之行》等等。

1922 年 5 月，臺灣總督府在所屬的臺灣教育會設立「映畫班」，由教育會召集全臺社會教育工作者，指導拍攝及放映電影之技術，並購買攝影機，供各州廳借用。此外，在總督府內務局市街庄課舉辦巡迴全臺電影上映活動，作為改良地方設施的活動之一。

1922 年春「東洋協會」在東京舉辦的和平紀念東京博覽會中，臺灣總督府首次以影片及海報方式介紹臺灣等東亞地區，效果獲得肯定。其中臺灣總督府為宣傳臺灣現狀，特別撥款委託臺灣教育會

製作一部長達 2 萬呎的影片。（以上各節均摘自國家電影資料館出版〈跨世紀臺灣電影實錄〉的報導）

總督府請日活公司來臺拍片

1927 年總督府請日活公司來臺灣拍劇情片《阿里山俠兒》（又名《滅亡路上的民族》，由名導演田阪具隆執導，是有關高砂族（原住民）第一部劇情片。臺灣導演何基明留日返臺，在臺中洲服務，負責到山地巡迴放映並講解這些軍國主義影片，與居民廣泛接觸，因而了解霧社事件，作為後來拍臺語片反軍國主義的拍片題材。

1937 年 2 月，隸屬總督府的「臺灣教育會」為拍電影可振奮國民精神，公開徵求電影劇本，主要內容如下：

1. 徵求事項

徵求配合史實對照臺灣今昔，說明今日臺灣的發展之劇本。此外，該劇本必須感念日本皇恩浩大無邊，提振國民精神，強化國民誠意，詳知臺灣現況，充分表現躍進的中臺灣全貌，以及臺灣為我國（日本）南方發展的生命線之事實。

2. 信封上請註明：臺灣總督府文教局社會教育課社會教育組。

3. 入選腳本之拍攝及上映權歸總督府所有。

從徵求劇本的內容必須感念日本皇恩浩大無邊，就可看出總督府如何利用徵求劇本的機會，灌輸臺灣人民必須效忠天皇的軍國主義的思想。

愛國婦人會配合推動殖民政策

在效忠天皇的號召下，有些民間團體，獲政府一點補助，拍攝配合政策影片，收百分之百效果。

　　例如 1937 年 1 月，配合推動殖民政策的臺灣愛國婦人會，為了記錄會員戰時活動狀況，特請臺灣教育會的武井茂三郎導演和相原攝影師拍攝該會的紀錄片。拍攝路線自臺北車站出發，到愛國婦人會高雄分會為止，這些影片都是變相的推動國策，但卻有較親民效果。

　　其中在臺南分會拍的是臺南神社參拜、「在聯隊」（日本在臺南之駐軍）內的祭壇供奉品及清掃、市內販賣愛國糖狀況等。在臺中分會拍的是出征軍人家族慰問、陸軍墓地掃墓。在彰化分會拍的是出征軍人家族慰問。在員林分會拍的是製造軍用繃帶的狀況。在新竹分會拍的是陣亡將士遺骨通過車站時的迎送狀況、出征軍人家族慰問、致贈「御短歌冊」（日本天皇或皇后所作之短詩）、廢棄物回收狀況等。在臺北拍的有婦人會會員子女團體活動狀況、兵器部的義工活動、某機場參拜神社、迎接及慰問歸來之官兵、在新公園舉行的聯合公祭情況等等。

　　本紀錄片完成後在該會全臺各分會巡迴放映。

　　另一方面，愛國婦人會從 1936-1942 巡迴放映的國策片：1936年《皇軍の面目》，1937 年《大亞細亞の建設》、《國家總動員》；1938年因應蘆溝橋事變，映演全島各州的相關紀錄片，如高雄州《出征軍人授旗儀式》、臺南州《神社祈願勝戰》、臺中州《出征軍人家族慰安狀況》、臺北州《白將士凱旋記》與《新公園安葬陣亡將士》等；1939 年《必勝的信念》；1940 年《「君ガ代」—女性總動員》、《捧銃後の花》、《銃後婦人便リI》；1941 年《「君ガ代」（國家）》、《偉大なる戰》、《女性總動員》、《銃後婦人便リI～III》，從這片單可看出愛國婦人會是如何配合總督府推動殖民政策。

臺灣映畫協會

　　臺灣總府企圖利用電影作為動員民眾、教化民眾的武器，於 1941 年 9 月在總督府情報課指導下，於 9 月 1 日創立「臺灣映畫協會」，並於 9 月 29 日舉行成立大會。會長為臺灣總督府總務長官齊藤樹，副會長為臨時情報部副部長。收編全臺各州所有非營利性電影團體及巡迴放映隊等組織，除了聯絡調整外，並訂定統一指導方針。該會主要執行業務為：1.電影製作，2.臺灣及華南、南洋之影片發行，3.電影上映，4.關於電影之介紹及相關事務代理，5.協助及指導會員團體，6.發行內部雜誌，7.其他必要之事務。自昭和 17 年（1942）3 月開始，該會發行給各州一部日本新聞片，共計四部。1942 年 9 月開始，在總督府情報課的指導之下，建立臺灣最初最具規模的電影製作一貫流程（拍攝、錄音、沖印），其中寫真報導部負責每月出產一次電影月報（時事電影、文化電影）。

南進臺灣

　　2007 年 6 月國立臺南藝術大學研究生謝侑恩在他的《影像與國族建構—以國立臺灣歷史博物館館藏日據時代影片《南進臺灣》為例》72 頁：

> 臺灣總督府的殖民統治政策在漸進主義時期（1895～1915）與內地延長主義時期（1915～1937）電影做為社會通俗教育「宣傳教化」的工具，以「科學主義」、「內地化主義」、「同化教育」為其映演及製作影片的目標；但在皇民化運動時期（1937～1945）本著戰時體制的需要，積極鼓動「軍國主義

思想」與「忠君愛國意識」。臺灣總督府憑藉著「電影」此強
勢媒體，宣傳國家意識與國族同為臺灣注入可觀的「現代
化」、「內地化」與「皇民化」的催化劑。

　　國立臺灣歷史博物館籌備處委託國立臺南藝術大學進行的「館
藏日據時代電影資料整理及數位化計畫」，將公開成果。這首批出
土、修復成數位格式的影片，估計約有 80 部之多，計有劇情片、紀
錄片、動畫片等，總長度超過 700 分鐘。在這些影片中可以證實日
本總督府如何利用電影作宣傳政策工具，對研究日治時代的電影、
政治、經濟、文化的歷史，將有很大貢獻。

　　臺灣總督府早在 20 年代已便利用在山地放映「活動寫真」的方
式，向臺灣原住民展現「神奇的科技」與日本強盛與進步。顯然，
已發揮強大震懾效果和「眼見為真」的說服力。

高砂族義勇隊成立

　　經十幾年軍國主電影教育，1942 年 2 月，第一支高砂族義勇隊
成立，稱為「高砂族挺身報國隊」，赴南洋作戰。4 月，第一梯次臺
灣人陸軍志願兵入隊。

　　1942 年，臺灣總督府為鼓勵臺灣人當兵，尤其鼓勵原住民出征
能適應日本南侵，在南洋沼澤叢林地帶作戰。特邀請松竹、滿映公
司來臺拍《莎鴦之鐘》，由總督府提供資金，並請臺灣人的偶像影星
李香蘭主演（臺北國家電影資料館買得拷貝典藏）。

日本人最寄希望之島

國立歷史專物館籌備處委託國立臺南藝術大學所進行的館藏「日據時代電影資料整理及數位化計畫」是向日本購買 168 捲日片的一部份。其中《南進臺灣》可看出日本政府的企圖心。《南進臺灣》共 7 卷，第 1 卷開場的字幕旁白說明：臺灣是日本帝國向南延伸基石，受惠於熱與光的臺灣，那是日本的富庶之泉，……，又說：臺灣是作為帝國的南方第一鎖鑰，國防也好，經濟也好，是最要的存在，……經過四十多年來日本人的努力開發，建設為新興的臺灣，從北到南各地都有詳細的介紹，尤其一再強調臺灣物產豐富，地方建設很快，是日本人最寄希望之島。

日本政府將臺灣作南進基地，不但加速水電建設，在新竹設神風特攻隊機場。為配合軍用電影宣傳軍國主義政策，鼓勵民間建電影院，1937 年之後臺灣電影院之多超過中國電影院最多的江蘇省。臺灣各中小學校、鄉村都有放電影設施，同時訓練各縣市電影放映師，設巡迴放映隊。

總督府的「最佳幫手」

在臺南藝術大學修復的《南進臺灣》是國策紀錄映畫，還介紹了日月潭、臺南、嘉義等地風光名勝；阿里山的櫻花、火車和 3000 年的神木。還有急駛的火車、輪船、飛機等，影片字幕上寫有臺灣總督府後援。

臺南藝術大學研究生謝侑恩，以《南進臺灣》為題寫了十幾萬字的論文，影像與國族建構以國立臺灣歷史博物館館藏日據時代影片《南進臺灣》為例，是一篇研究日本政府利用電影媒體統治臺灣

極具參考價值的文獻，該論文的結論雖說未完成，但該文結尾仍可看出日本督府在利用電影作宣傳的用心，摘錄如下：

> 《南進臺灣》的攝製是一項具有方法具有系統性操作的工程，貫串著一系列戰略、戰術與方法，透過這套戰略在心理層面改變閱聽大眾的態度，導致其行為的改變，透過這套戰術在社會層面影響社會大眾的價值觀，從而建立新的價值觀，達到改變社會和個人行為的目的。傳達上層統治階級的意識型態的《南進臺灣》，立基於臺灣殖民社會的《南進臺灣》，力圖使觀影者按照宣傳者的意志行動，《南進臺灣》作為臺灣總督府「對外宣傳」、「對內殖民」的最佳幫手，讓「國家機器」與「電影宣傳」不斷地建立互相依賴的共生關係。

慰勞產業戰士電影上映會

1945 年臺北州產業部為體恤增加產量的勞苦功高農、林、漁業等產業戰士，在其所轄的三市九郡，舉辦為期一個月的「體恤產業戰士電影上映會」。上映的影片為：《日本新聞》、《維護太平洋》、《日本的樣貌》、《增產之道》、《漫畫》、《演藝俱樂部》、《海軍滑雪部隊》、《小虎日記》。（摘自國家電影資料館出版《跨世紀臺灣電影實錄》）

將農、林、漁民稱為「產業戰士」，放電影洗腦稱為「慰勞」，是電影政宣的高招。

▲ 沙鴛之鐘

日本電影影響臺灣人的臺灣精神

　　日本政府統治臺灣，雖只 50 年，日本電影對臺灣影響卻至少超過 80 年（1905-1985）。遠在 1905 年日本政府放映日俄戰爭的新聞片，使臺灣人改變對日本人的觀感，因為日俄戰爭中的二○三高地一役，日軍傷

▲　影響臺灣人精神的二○三高地

亡慘重，但主帥乃木大將，堅持軍國主義永不服輸的精神，不顧袍澤犧牲慘重，甚至自己兒子也犧牲的痛苦抉擇拚鬥，終於戰勝強敵俄軍，提升日本的國際地位。這種永不服輸的精神，臺灣人佩服不已，改變了臺灣人對日本人的印象。之後日本政府又將日俄戰爭的故事，列為課本教材，也給臺灣知識青年在爭取民族自主的運動上，也學會了「愛拚才會贏」的信念，也就是永不服輸的精神，與臺灣人原來草根性的倔強好勝類似，成為臺灣精神，還有「壓不扁的玫瑰」的雅號（日據時代臺灣名小說楊逵的名小說的標題）。

　　日本明治維新後加速吸收歐洲先進文化技術，大量模仿，造成日本國力的增強。歐洲有一本新書，日本很快就有翻譯本出現，例如 60 年代初，法國新潮電影出現，日本很快就有新潮電影理論書

刊，日本影人也很快就會拍新電影。臺灣透過日文的翻譯，電影新潮風也很快就吹進臺灣（例如黃仁主編《聯合報》「藝文天地」最先引進日本新潮電影專文，連載一個多月）《中國時報》前身的《徵信新聞報》跟進，刊登不少新電影介紹專欄，電影界也有人追隨拍新電影，到 80 年代，臺灣新電影終於在國際影壇揚眉吐氣。再如日片井上梅次導的《爵士天使》的爵士原是西方文化，經過日片改造東洋化的傳播，使臺灣青年更易接受，甚至可以說，臺灣新文化的成長，有部份得力於日本電影吸收西方文化改造的新文化之賜，從日本許多新電影中如大島渚、北野武的作品，尤其新片《扶桑花的女孩》的破舊創新的精神，給青年人很大鼓舞。無形中臺灣也吸收了很多新文化，因此研究日片在臺灣的映演史，也是臺灣文化的尋根工作。

愛拚才會贏

　　日本維新雖然吸收歐洲文化，卻仍固守大和民族的文化，以遵天、法祖、盡忠、排外為傳統，並有武士道忠君的頑固精神，其中「愛拚才會贏！」是他們的中心思想，也可說是軍國主義的精神，可是「愛拚才會贏」雖有積極奮鬥的人生精神，臺灣人多奉為人生奮鬥的指標，但要注意負面效果，很多臺灣人，包括搞六合彩者都被這句話害死，而且至死不悟。甚至可以說，這句話是臺灣社會的亂源，很多強盜、流氓，也是以這句話自勉，患了滔天大罪無悔意。因此，整個社會都在爭名奪利，巧取豪奪，大家一心只為己，無人肯利他，社會怎能不亂？

「輸」才是真正贏家

　　其實，人生得認「輸」，「肯輸」比「爭贏」更重要，只有肯「輸」者才是真正的「贏」家，所謂「失敗乃成功之母」，只有輸得起的人才會成功，這是不變的真理。在今井正導演的日片《戰爭與青春》中，我們看到日本戰時的軍國主義教育，就是「愛拚才會贏！」凡是打球拚不過的學生，不但受老師重罰，還要挨同學毆打。一個愈怕輸卻愈輸的學生，只好逃學，幸好遇到一位好老師，安慰他：「輸才是真正的贏家！」學生才恢復了自信心。

　　日本敗戰後，徹底廢除軍國主義的教育，傾向民主思想教育，盟軍佔領期間禁映了 227 部軍國主義影片，使日本虛心接受「輸」的教訓，包括承認日本科技的落後，不到十年，日本已成為科技先進國家，使三十年後的日本成為「二次世界大戰後真正的贏家！」可以證明「輸」才是真正的「贏」。

　　佛家和中國的傳統觀念，都是主張「吃虧就是佔便宜。」這也是「輸就是贏」的另一註腳。

　　導演蔡揚名談起他的從影因緣，正是「吃虧就是佔便宜」。他本來在電影外景隊做小職員，有一個鏡頭主角要跳海，當時天冷沒有人肯跳，他自願做替身跳下去！從此一跳，竟當了名演員，在臺語片時代比柯俊雄更紅。後來當了導演，也是由於肯吃虧，成為從臺語片出身導演中唯一拍片最久的導演。迄今還在拍電影，和他一起出道的影人中，無人可比，如果沒有當年吃虧的「陽明」，就沒有後來得意的蔡揚名。

　　佛家反對爭「贏」，因為「贏」的心理是自私的，佔有的、奪取的、小我的、不會利他的，尤其一心只想「贏」時，更會不擇段，不顧道德。這樣即使「贏」，也輸掉了「人格」，輸掉了「善良的本

性」。由德國納粹到日本軍國主義，都因「愛拚才會贏」喪失良知而失敗。

臺灣電影界造成今天幾乎全盤皆「輸」，正是因為沒有人肯「輸」、認「輸」，只要有一點點「贏」的機會，同業便不惜翻臉無情，打破頭皮，一窩風你爭我奪，結果，在「我沒有，你也別想有」的情況下，大家都真正的「輸了」。早期亞洲影展臺港星愛國評審串連護航，日本人就取笑中國人輸不起，香港英文虎報影評人也曾公開指出臺港國片要有勇氣認輸才有救。筆者曾建議為了挽救臺灣電影，糾正同業的私心，有抱負的大公司，要從建立起「有勇氣認輸」的好榜樣、好形象著手。

永不服輸的精神

臺灣人在日本人統治時期，有一種永不服輸的精神是很可貴的，也就是不屈服於異族統治的民族思想（尤其是客家人），但是臺灣光復後，面對大中國主義，而有一切去中國化的狹窄的臺獨思想，這種永不服輸的精神，卻值得三思。

臺灣人永不服輸的精神，在李行導演的《汪洋中一條船》中有充分的表現，雙肢天殘的鄭豐喜，幼年時代學騎腳踏車，屢仆屢起，摔了七、八次，還是不會騎。這種精神正如屢敗屢戰，固然勇氣可佳，但屢戰屢敗，就該適可而止，重新思考再出發，不能鑽牛角尖。雙腳天殘，不能騎兩輪車是無法改變的現狀，為何不等待有能力買車時改騎三輪車，可見光憑永不服輸的倔強愛拚，不一定會贏，還要有智慧、時間來克服。何況人生難免有遺憾，才更值得回味。

有一家日本企業公司，在客廳中掛有一漢字條幅，是給員工的座右銘，內容：

　　手把秧苗插秧田，低頭可見水中天

　　六根淨清方為道，退步原來是向前

　　這是值得信奉的人生哲理。

　　在日本電影中最受歡迎的片集《男人真命苦》，男主角寅次郎每次戀愛，最終都是失敗者，留下遺憾，在新的一集，才能繼續追尋失去的戀愛。

　　「永不服輸」的精神與臺灣人的好面子也有關，有人以為認輸，就沒面子、丟臉，因此凡事都要爭面子，誤以為有面子才有尊嚴，失面子，就是丟臉，見不得人。於是不擇手段也要贏，才有面子。可以說「永不服輸」的精神，用於國家民族，是忠貞不二，用於私鬥，甚至兄弟、父子永不往來，就是氣量狹窄的愚昧觀念。歐美文化進步國家，少有人會如此重面子、不顧親情、友誼。值得我們反省。

　　五十年代彰化縣長選舉，兩位候選人的敬神戲打對臺，竟演變為兩幫人暗中動用刀棍，要爆發械鬥，中央獲悉立即停止選舉，才化解一場兇殺。這種好面子的精神根源自福建山多、交通不便，風氣閉塞、村落族群之間，形成好鬥，這種精神現仍延續到臺灣少年幫派的兇殺，往往互殺的理由就是不服輸，起因往往只為被人多看一眼不服氣，殺得你死我活，這在高度文明的國家，會被人取笑無知。

結論

　　臺灣人從日本電影學習日本人的精神，似乎只學到軍國主義的壞教育，沒有學到現在日本人改變以往自私、固執、保守的老觀念，

例如前幾年日本片《扶桑花的女孩》，在少女們的帶動下，老一輩日本人也努力求新求變，趕上時代的精神，將老礦區變為觀光聖地，這種改變舊觀念舊思維的努力，就很值得我們今天的臺灣人學習。

日本軍國主義電影復活的爭議

軍國主義電影盛行期

1900 年，日本剛引進電影，有一個會用攝影機拍電影的攝影師柴田常吉，日本軍國主義參加八國聯軍鎮壓北京義和團，軍方已懂得利用電影作政宣工具，請柴田常吉隨軍拍了新聞片《北清事變活動大寫真》，公映後，助長日本軍方聲勢很大效果。1928 年日俄戰爭，日本軍方又請柴田常吉，隨軍拍新聞片，強調了軍人愛拚才會贏，是日本軍國主義電影的先鋒。振興日本全國的民心士氣，同時鼓舞了臺灣人的臺灣精神。

1937 年日本發動全面侵略中國開始，在國策壓力下，日本電影公司的製作路線可說是百分之九十傾向軍國主義，甚至有人對日軍發動侵略戰爭歌功頌德，如《五個偵察兵》、《上海陸戰隊》、《土地和士兵》等，只有松竹公司少數藝術家，還以小市民生活為故事，保持大船調的人情味。日活公司也轉向拍歌曲電影逃避戰爭路線。

當時日本電影在內務省（內政部）和陸軍報導部的管制下，實施嚴格電影檢查，是日本軍國主義電影最盛的時期，1939 年制定映畫法（電影法），這法規定內務省或陸軍報導部，可以為了需要，關閉或徵收任何一家電影公司，或更換導演或演員，拍攝影片之前，必須將劇本送內務省及陸軍報導部審查，經通過才能拍攝。

這裡引用廖祥雄導演節譯佐藤忠男「日本映畫思想史」中兩段如下：

　　其中有名的例子為小津安二郎的《茶泡飯的味道》（茶漬の味），一個被徵召要去當兵的男人，當他驚惶無措的妻子為此心情況著，竟在最後一頓晚餐時，母子單獨兩個人吃茶泡飯相別。檢查官認為應煮上赤飯（與紅豆一起煮成的，是紅色，通常做為祝賀喜慶之用）好好慶賀一下，卻故意做那麼草率的安排，而提出糾正，結果由於小津根本沒有修正意願，遂中止了這部影片的企劃。（終戰後才續拍完成）

　　1940 年，內務省檢查當局的渡邊捨碓登出了下列的通告：

一、當局希望所謂健全的國民娛樂電影者應具有積極性的主題。

二、喜劇演員、對口相聲（滑稽）等的演出，目前雖不限制，但如果多到令人不能容忍時即行限制。

三、小市民電影，如果祇描寫個人幸福者，祇採取富豪生活者，女性有吸煙、在酒館內的喝酒場面，醉心歐化的語言，輕佻浮薄的動作等，一切得全部禁止。

四、希望製片部門，能多採用以農村生活為背景的內容來製作影片。

五、嚴格實施劇本的事前檢查，若認為有違反前述各項者，將令其重新修正。

　　在前述的方針下，日本電影被要求不得不去清算那些一直是票房「金礦」的都會型愛情文藝片，而一股勁兒地去拍攝對戰爭有助的影片。在這種狀況之下，電影作家所能做的自然地已決定在那裡。

　　第一就是戰意昂揚電影（歌頌軍國主義）諸如田坂具隆導演的《五個偵察兵》（《五人の斥侯兵》，1938 年）、《泥土與士兵》（《エと兵隊》，1939 年）、《海軍》（1943 年）；熊谷

久虎導演的《上海陸戰隊》（1939 年）；吉村公三郎導演的《西住戰車長傳》（1940 年）；阿部豐導演的《燃燒吧，大空！》（《燃ゆ子大空》，1940 年）；田口哲導演的《將軍、參謀、士兵》（將軍と參謀士兵，1942 年）；山本嘉次郎導演的「夏威夷、馬來亞海戰」（《ハワイ・マレ——沖海戰，1942 年》、《加藤　戰鬥隊》（1944 年）、《雷擊隊出動》（1944 年），今井正導演的《望樓的決死隊》（1943 年）等等為其主要作品。

（廖祥雄節譯《日本映畫思想史》P242～243）

臺灣人民長期接受日本軍國主義電影思想，光復後仍改不過來，以致有人在電影院看電影，看見「明治天皇」出現銀幕還會起立敬禮。70 年代後半，日本新的軍國主義電影復活，創造空前高票房的乃木大將、山本五十六等軍神在銀幕復活，都運來臺上映，無不轟動一時，令人憂心。

《二〇三高地》的爭議

1984 年專案進口日片，以 1981 年參加金馬獎國際影片觀摩展的四部日片為對象，但最後一部《二〇三高地》有粉飾歷史，強調個人英雄主義的軍國主義意識問題，引起爭議，反對《二〇三高地》上映的人士認為，該片主要描寫滿清末年，日俄在我國東北發生大戰的故事。日俄兩國當時「進出」東北如入無人之境，而且肆意屠殺中國人民、毀壞中國人的家園，根本無視中國對東北的主權，這場戰爭是中國近代史上的一大恥辱，若讓《二〇三高地》公開上映，將有辱國格。經中日雙方數月往返協商，以《魔劍》（原名《魔界轉生》）取代。其實《二〇三高地》不但在金馬獎國際影片觀摩展放映

　　過，同類日俄大戰的題材，以往拍過《明治天皇》、《乃木大將與日俄大戰》、《乃木大將》等也拍過多部，大部份都在臺灣放映過，而且在日治時代，還編入課本，對臺灣人民而言，確是散佈了軍國主義的意識，部份老一輩的本省人，軍國主義意識根深蒂固，不願覺醒，難以補救，為了新一代的臺灣人的成長，儘量避免再接觸軍國主義的影片，是值得肯定的政策。

　　1987 年金馬獎觀摩日片，又進口一部有軍國主義意識的《聯合艦隊》，引起爭議。所謂《聯合艦隊》，是日本在太平洋戰爭中攻擊美國珍珠港的艦隊，擁有號稱世界最大戰艦大和號，但在中途島戰役中慘敗後，攻擊雷德島又遭失敗，終在沖繩海面全軍覆滅。該片描寫日本海軍在太平洋戰爭中的失敗，從幾方面來檢討為何會全軍覆滅的原因。

　　從日本的國防來說，日本是個海島，控制海，有絕對的必要，但當日本聯合艦隊誕生時，全世界的軍備已進入航空時代，聯合艦隊失敗的主要原因，是軍國主義的日本軍人觀念落伍，迷信大戰艦、巨砲和密碼通信戰，以及海軍內部意見不合。片中丹波哲郎飾演的機動部隊長說：「日本不得不戰，不能不戰。」這兩句話，表現日本海軍戰略的錯誤。雖然《聯合艦隊》有表現覆滅的原因，和 1955 年東寶出品的《日本海空軍覆滅記》、1969 年大映出品《日本海軍大決戰》、1969 年東寶出品的《山本五十六》、1960 年東寶出品的《聯合艦隊殲滅記》一樣，把戰爭責任都推給美國人的海空軍武力強大和日本海軍情報被攔截，日本軍人誓死效忠，但對於日本軍事當局的侵略行為，在中國大陸和東南亞國家造成戰爭浩劫災難，數百萬難民無家可歸，慘遭凌虐，都避而不提，只有山本薩夫導演的《戰爭與人間》上、中、下三集，提到日軍屠殺中國人的殘酷。片中新兵訓練，就將中國人當槍靶刺殺，不敢刺或刺殺不兇猛者，都要被罰。臺灣二二八的事件中，也有受過這類訓練被遣返的臺籍日兵參加。

傳統的日本民族性是一貫的自負而頑強，在天皇統治下，日本極欲擴張疆域，形成軍國主義，戰後這種民族性卻受到戰敗的打擊。出生於兩次大戰期間的日本導演松林宗惠對該段歷

▲ 松林宗惠－日本海軍末日

史有較深切的感受；生於戰後的一代則比較疏離，歷史感弱，就算採取自我批判的態度也流於膚淺。從影片《聯合艦隊》顯示，反戰傾向似比批判當時期的日本政策強些，這是同類日本戰爭片中較為不同之處，不過，編導所持的觀點：戰事已生，就唯有侵略，盡早結束它。相信這是有關該段歷的觀點中最荒謬的一種。

松林宗惠曾來臺授課

導演過《太平洋的風暴》,《聯合艦隊》的導演松林宗惠，是導戰爭片的名手，導過《世界大戰》、《三四三特攻隊》（原名《太平洋之翼》）。最難得的是，松林宗惠曾應臺視之聘來臺，擔任臺視編劇人員訓練班的編劇教授。他本人在戰時服役，曾隸屬於「神風特攻隊」，對戰爭片處理有經驗。

作家陳映真，對軍國主義的日片在臺灣上映強烈不滿，曾在1987年3月中國時報副刊發表「從一部日片談起」的文章，原文摘錄兩段如下：

　　　戰後日本當局在有關二次大戰中日本戰爭歷史的教育，一貫只偏重日本在「太平洋戰爭」受到西方重創的歷史。而對於日本前此長期劫掠朝鮮、臺灣、中國大陸和東南亞的歷史，不是提得少，就是加以大肆篡改。日本戰後長年來掩飾日本在東亞的戰爭罪行，誇大日本在「太平洋戰爭」中挨打、日本軍民矢死效命，為國迎戰的一面。這就非但沒有絲毫對於軍國主義侵略戰爭的反省與糾彈，而且把日本塑造成二次大戰「被欺負」的角色。日本的戰敗，主要是因為日美國力、戰力的懸殊；日本戰敗的道德因素——日本擴張主義對廣泛亞洲、南太平洋地區民族和人民所造成的，至今猶未平復的嚴重損害，則非所顧念。像這樣危險而傲慢的意識型態，不但是電影《聯合艦隊》的重要主題，也是日本政府和左翼文化人如藤尾正行戰後四十年來狺狺不絕的論題。

　　　因此，《聯合艦隊》充滿了這些「動人」的情節；為帝國日本捐軀效死的光榮；「為了日本國家存續與發展，必需有為之死命之人，和為之存活之人」；太平洋戰爭，是為了自己的父母、兄弟、姊妹的生存而戰；是為了「不在日本本土成為戰場」而戰。所有這些推進了罪惡戰爭的日本將領、校尉軍官、軍人、士，在《聯合艦隊》中全部被寫成充滿了忠愛日本的國家，充滿著純潔、高尚人間性的人物，對於日本發動的侵略戰爭為亞洲人民和日本人民所造成難復的浩劫，沒有任何的反省、檢討和批評。」

（摘自 1987 年 3 月 20 日中國時報人間副刊「陳映真專欄」）

在 1987 年 3 月 27 日的中國時報人間副刊，陳映真再發表「臺灣內部的日本，再論日本戰爭電影《聯合艦隊》，文中的結論：「近年來，

臺灣有一股莫名其妙
的「日本崇拜」，崇拜
其管理、其商法、其
「民族性」（！）──
其服飾，青年以抗日
為老一代人的「歷史
包袱」和「歷史恩
怨」，聲言要「獨立地
看日本」，「拋棄歷史

▲ 松林宗惠－聯合艦隊

偏見」。部份本省人批評抗日是國民黨和外省人（或「中國人」）之
事，使抗日成為「頑固」、「保守」、「非臺灣」的代辭！事實上，在
臺灣內部，已經儼然存在著超年齡和省籍的日本！這種奇譚怪事，
是這個地球上，尋遍每一個角落都找不到的詫寄。

　　山田和夫對日本電影史的批判的回顧，卻也為我們臺灣親日文
化找到了解說。對於臺灣的戰後；對於五〇年建構起來的冷戰文化，
前進的歷史，正要求著我們做出批判性的再思考！」

　　該文又指出：「1950 年以後，未受到批判的日本右翼和戰爭勢
力，緊緊抓住了西方的世界新戰略形勢而復活，開始逐步進行為日
本侵略戰爭和軍國主義翻案、恢復武士道精神的優越感。日本影評
家山田和夫說：

　　「1950 年代中葉以後，為日本軍國主義翻案的電影開始陸續登
場。在這些電影中，過去的軍神復活了（《山本元帥與聯合艦隊》，
1956），日本天皇以明星演出而登場（《明治天皇與日俄戰爭》，1957；
《天皇、皇后與日清戰爭》，1958）……在這些作品裡，太平洋戰爭
和日俄戰爭變成日本不得已拿起武器的『自衛』戰爭，為日本侵略
戰爭和其責任者翻案免罪。山本元帥也成了自始反對對美宣戰，無

可奈何地戰死於前線的『悲劇英雄』：Ａ級戰犯，被看成日本的『愛國者』……」

隱藏戰爭犯罪本質的伎倆原型

山田和夫犀利地指出：七〇年後半到八〇年，日本軍國主義電影掩藏其罪惡目的的幾個共同的伎倆，至少有三種：

▲松林宗惠—日本海軍末日

一、用「愛與死的戲劇」來掩飾侵略戰爭的《聯合艦隊》，戰爭看成日本海軍自己內部、與人無涉的戰爭，這是何等傲慢而無反省的態度！

二、見樹忘林，是另一種障眼法。以戰爭的局部來喻說整戰爭的意義，以障蔽戰爭的罪責，例如《聯合艦隊》以中途島之戰日本海軍一些判斷失誤和戰備、戰略的錯誤，來解釋整個太平洋戰爭，從而曖昧日本根本的戰爭責任。問題是，即使日本高層軍部官僚英明，沒有失誤，打贏了「太平洋戰爭」，日本的侵略就會成功？戰爭責任就可改寫？我們這匿名的讀者，很明顯就中了這個圈套。

三、再一種障眼法，據山田和夫說，就是「好人被壞人拖累」說，和「人性」說。在《聯合艦隊》中，海軍部是好人，陸軍和「軍閥內閣」是壞人；山本元帥是開明、和平的好

人，那些閣僚是愚蠢的壞人……其實，在侵略戰爭中，日本的海陸空軍，皆在天皇統帥權下，計劃和遂行整個侵略行動。山本指揮下的日本海軍航空隊對上海軍民進行無差別的轟炸，引起國際輿論的指責，則山本何「善人」之有？」

學者王墨林在《聯合報》系民意論壇發表過一篇「日本人錯在那裡？看日本戰爭片有感」的文章，很有見解，這裡摘錄該文結論如下：

> 最近，有一部軍國主義電影《聯合艦隊》在國內「堂堂」上演，它在報紙上刊登的廣告，寫著：「徵求神風特攻隊一千名，服務地點：日本國魂『大和號』巨艦，任務：機身滿載炸藥，撞擊敵軍艦艇，條件：自願一去不返，為日本帝國犧牲……」臺灣脫離日本殖民地的從屬地位已有四十年，為什麼四十年後的今天還會出現這樣狂囂的廣告詞呢？是否表示我們的人民尚存在著被殖民意識呢？這是國內許多人士在高唱學習日本之餘應該思考的一個問題。《聯合艦隊》還在電視廣告裡公開向觀眾質問：「日本人，錯在那裡？」這個答案其實就在他們自己拍攝的戰爭電影裡，日本人錯在堅持不認為他們發動的那場戰爭是一場侵略戰爭！

1981 年 4 月 28 日《臺灣日報》發表「一部慘不忍睹的影片《說不得的戰爭──侵略》」，是該報日本特派員報導日本靜岡市立中學老師森正孝製作的紀錄片，檢討日人侵略中國的種種殘酷暴行，包括南京大屠殺的真實鏡頭，日兵強姦中國婦女四百數十件，燒盡、搶盡、殺盡的三光政策，滿州醫科大學的「人體毒菌實驗」，是反制日本軍國主義戰爭片最好的影片，臺灣片商不會引進，政府應補助

文化團體引進，在各學校社團免費放映，讓臺灣人了解真相，可惜該片沒有人買進口。

　　日本戰敗，在盟軍管制期間，曾禁映 200 多部有軍國主義思想的日本片，也禁拍，當然日本片也有不少批判軍國主義思想的作品，除了 50 年代山本薩夫的《戰爭與和平》、60 年代《戰爭與人間》等片外，還有熊井啟導演的《望鄉》、今井正導演的《戰爭與青春》、木下惠介導演的《廿四之瞳》等等，都是最明顯反軍國主義的影片，尤其《望鄉》反軍國主義的人道思想最感人，從這裡也可看到軍國主義的可恥，被賣到南洋當妓女的日本女人，被父母、哥哥、丈夫、兒子、親友、社會、國家所遺棄。她為了哥哥忍受痛苦，賺皮肉錢寄回家，可是她回到家裡，卻被人嫌棄，寧願回到過地獄生活的南洋。可惜這些反軍國主義的日片在臺灣的票房紀錄都不如軍主義的日本片好，可見臺灣民眾受日本軍國主義電影的影響很深。對日本電影很有研究的謝鵬雄認為，日本軍國主義電影對臺灣影響最深的思想，就是「去中國化」，因為武士道思想的軍國主義文化與恕道思想的中國儒家文化截然不同，因此長期受軍國主義優越感影響的臺獨人士，堅持的理念是「不做中國人」，強烈主張一切都要去中國化，可是沒有想到，臺灣人所有拜的神，都是來自中國，這方面臺灣人士便無法去中國化，因為神無疆界。有人說媽祖已臺灣化，問題是媽祖信徒又把臺灣媽祖抬回福建進香，無形中又承認中國化，有中國化疆界，臺獨人士可說自相矛盾。表面上去中國化是為了臺獨，但本質上就是受軍國主義的崇日思想的影響，導演廖祥雄親眼所見，二二八事變的第二天，他的鄰居青年，穿起日本神風特攻隊的服裝，配武士刀，耀武揚威出門。可見臺灣長期放映軍國主義電影的後遺症的嚴重性。

　　有一位教授在他著作的《日本電影對臺灣的影響》（中州技術學院視訊傳播系電影研究中心 2006 年出版）書的序言中說：「學者一再探討臺灣經濟繁榮的原因，是臺灣人民認同日本文化並有現代化的適應力。」

　　筆者不了解，為何臺灣人民認同日本文化，臺灣經濟就能繁榮。民進黨政府不是比國民黨時代更認同日本文化嗎？為何經濟反而衰退？這也可說是陳映真說的「莫明其妙的日本崇拜狂」，本來認同日本文化與經濟繁榮根本無關[1]，而且現在日本文化傾向多元性與過去不同，我們認同的日本文化，究竟屬那一個時期？我們回顧日本電影在臺灣的上映史，固然有許多值得學習之處，但也應遠離輕視生命，自大自狂而愚忠的「軍國主義電影思想」，我們欣賞影片之餘，不要再受他們高傲、愚忠、頑固的封建帝國意識影響。任何文化都有好有壞，不幸臺灣部份崇日狂者，就是接受了這些壞影響。指揮《二〇三高地》的乃木大將，在明治天皇逝世時，居然自殺殉葬，這不是忠心太過的愚忠行為嗎？這樣的愚忠值得效法嗎？

[1]　臺灣日治代雖然在建設方面打下基礎，但臺灣經濟繁榮該是由於 1948 年國民黨政府從大陸帶來 80 萬兩黃金是新臺幣準備金。一千萬元美金是軍餉，穩定臺灣經濟基礎（那些黃金現仍在中央銀行的金庫，押運黃金來臺的郭曉晤，是國術大師也是氣功大師，力大如牛，2005 年才過世）。加以 60 年代的幾次經建方案的有效執行，才會促成臺灣經濟繁榮。

臺日合作片促成臺灣影業進入彩色時代

中影與大映合作《秦始皇》

　　1962 年 3 月，中影與日本大映協議合拍 70 糎彩色片《秦始皇》，不僅可以促使臺灣影片進入世界市場，且可藉機訓練臺灣電影的技術人員，改進國產影片品質。該片由八尋不二編劇，原定由市川崑導演，因與永田雅一意見不合，自動辭掉導演職務，永田雅一改派田中重雄接充。為配合《秦》片到臺灣拍外景，中影申請軍方支援。

　　1962 年 6 月 3 日，日方全部工作人員 37 人和大批拍片器材都運到達臺北，大映公司的人員曾花費了不少心血，選定臺灣外景地點後，把每個場景都拍成照片，然後由美術人員把場景繪成草圖，並把每個場面需要的道具，臨時演員數目，工作日程，全部編好，印發給每個主要工作人員。拍攝工作開始前數日，每個場面拍攝方法，臨時演員的佈置，都安排熟悉，第一天的工作，動員了約四千名部隊。第二天照預定計劃請來一萬名官兵支援。大映公司特別從日本帶來小型無線電對話機和手提擴音器，供工作人員指揮聯絡之用。《秦始皇》是日本大映公司拍攝的第二部七十糎影片，也是我國電影界至今為止唯一拍過的七十糎影片。但攝影底片是用 35 糎柯達 #5251 彩色底片，不同的是膠片是橫行方式走過攝影機片門，每格畫面佔用八個齒孔，其畫面面積是標準銀幕的四倍。該片主要演員有勝新太郎、山本富士子、唐寶雲、林璣、川口浩、若尾文子等等。

　　《秦》片外景，在湖口工作了五天，然後到臺中大安溪工作一天，又在板橋林家花園工作一天。到 6 月 19 日順利結束，這期間中

影公司動員了全部人力和物力來支援工作，學到不少技術。7 月間
中影派劉藝、林贊庭、史紀新、唐寶雲、林璣、及福生以及段凌等
到東京調布市大映製片廠拍攝內景，並派段凌為領隊兼研習美術及
繪畫合成技術，劉藝跟導演田中重雄學編導，林贊庭任翻譯並與史
紀新二人研究彩色攝影及特技攝影，在大映跟著攝影組觀摩學習，
參與實際工作達三個月之久。1963 年中影公司自力拍攝彩色影片《蚵
女》，在大映訓練的技術人員，發揮很大的作用。

　　中影與日活合作攝製《金門灣風雲》(海灣風雲)發表共同聲明 1962
年 2 月 15 日日活公司常董江守清樹郎與中影董事長蔡孟堅發表一項期
同聲明如下：「中華民國中央電影公司董事長蔡孟堅與日本日活映畫株
式會社常務取締役江守清樹郎，於中華民國 51 年，即日本昭和 37 年，
亦即公曆 1962 年在臺北市商討合作攝製《金門島風雲》影片，經獲致
協議，決定合作攝製本片，待劇本完成後即進行籌備拍攝。除本片外，
在可能情形下，雙方今後每年共同攝製影片數部。」

　　1962 年 9 月 30 日中影與日活合
作的《金門灣風雲》又名《海灣風
雲》，在中影士林新片廠舉行開鏡典
禮，由海軍總司令黎玉璽上將主持，
中央財委會主委徐柏園剪綵。海軍為
協助拍片，曾出動各種車輛及人員在
高雄市區遊行。該片除日本明星石原
裕次郎、二谷英明、大阪志郎、蘆川
泉、中影的華欣（王莫愁）、唐寶雲、
焦蛟參加演出。該片是描寫金門砲戰
時，六位國際記者在砲艇上遇難事
件，穿插中日男女戀愛故事。

▲ 石原裕次郎

　　日活在臺灣拍攝外景時，中影動用了陸軍、海軍、海軍艦隊與LVT（水陸兩棲登陸艇），全力支援，讓日活相當滿意。依照雙方合約，臺灣外景拍完後，日活邀請中影的導演潘壘、攝影賴成英、美術鄒志良等人赴日觀摩日活片廠並拍攝《金》片臺灣版本的部份鏡頭，以及研究中影士林廠背景放映機的使用方法，以便發展臺灣電影特效技術攝影。在日活片廠舉行了《金門灣風雲》檢討會以及中日技術交流，日方提出許多建議供中影參考，當時與會者有日活的攝影師岩佐一泉、燈光師藤林甲、技課長三輪晉平、第一攝影助理上田利男，中影有林贊庭、鄒志良、賴成英、潘壘等人。

臺製與東寶合作《香港白薔薇》

　　由於陸運濤的國泰與邵逸夫的邵氏，在東南亞都有很大的發行網，彼此競爭激烈，也使得日本電影界的東南亞發行也形成臺製是走東寶這條線，中影走的是大映、日活這條線（《秦始皇》、《金門風雲》）。第十屆亞洲

▲　臺日合作《香港白薔薇》

影展在東京舉行時，國泰的陸運濤，跟東寶的森岩雄、臺製的龍芳，提起將來合作拍一部片，由東寶來主導拍片事務，東南亞的發行就由國泰來負責，臺灣也派人過來參加拍片。隔年飛機失事，陸運濤、龍芳過世，反而東寶記得當時三人口頭上的承諾，經蔡東華從中協調，東寶還是請張美瑤去日本拍《香港白薔薇》，蔡東華想到乘東寶邀張美瑤拍片機會，讓臺製的攝影、美術、燈光、道具、錄音等七

個人過來跟片學習，可以暫住蔡東華東京住所，他自己到鄉下找便宜的地方住。出外景的食宿費全部由東寶負責，等於是乘機培育臺製人員，張美瑤個人片酬少一點，不夠經費由蔡東華彌補。可見蔡東華出錢出力，處處為臺灣電影著想。

1965 年，臺製與東寶合作拍攝的《香港白薔薇》是張美瑤主演的第一部中日合作片，由福田純導演，寶田明、山崎努等合演。以東京、臺灣和香港為背景，描寫一件國際販毒案的故事。

▲ 臺日合作《香港白薔薇》

山崎努在片中演日本警察，因毒犯在看守所死亡，追查的線索中斷，他在一次音樂會上，結識一位香港財閥的女兒張美瑤。以後山崎努追到香港查緝毒品，與張美瑤重逢，兩人常有往來。不久在香港警探的協助下，山崎努查出他的同學寶田明與販毒組織有關，但寶田明是張美瑤的異母兄弟，戰後被遣返日本。因此張美瑤要求山崎努網開一面，這位日本警察頗感為難，因為如果不予逮捕，必遭歹徒暗殺滅口，果然，在一條小巷裏，寶田明被同黨所殺，手中握有一封給情婦的信。

張美瑤在日本拍此片後大紅，成為繼尤敏後最受歡迎的中國明星，因此張美瑤在東寶又演了《曼谷之夜》和《戰地之歌》兩片。

臺灣製片進步驚人

上列中影、臺製與日本合作的三部片，都是由日本人主導拍片，臺灣方面都是以人才的培養和建立片廠制度方面的收獲最大，無形

中提高了此後臺灣電影的製作水準，也是為後來臺灣電影開拓日本及海外市場打下基礎。

在亞洲影展的前身東南亞影展創始時，日本大映社長永田雅一曾公開說：「臺灣電影落後日本 30 年。」但只隔十年，第十一屆亞洲影展會上，臺灣第一部彩色片《蚵女》，竟然勝過日片，奪得最佳影片獎，亞展評審委員會召集人日本影評人登川直樹在日本報紙每日新聞大讚臺灣電影確實進步驚人，令人刮目相看。這不能不歸功於前述三部中日合作拍片之賜，臺灣大批電影工作人員從日本學得技術勝過日本，真正青出於藍而勝於藍。

臺日合作除了上述三部公營電影廠的中日合作片，民營製片的中日合作片數量更多，其中大部份在筆者的〈臺灣電影的日本味〉文中已有提到，這裡值得特別提的是 1966 年 2 月 9 日開拍的《白日之銀翼》，又名《海陸空大決戰》，1966 年 6 月 4 日東京首映時，片名再改為《神風野郎真晝之決鬥》。由臺南國光影業公司和日本人參俱樂部合作攝製，日本歸東映發行，參加演出的日本影星有：大友柳太郎、大木實、高倉健、千葉真一等，臺灣參加影星只有女主角白蘭，及臺語影星陳財興，導演深作欣二是日本大牌。臺灣部份只拍了機場、飯店、臺南古蹟等地，日本外景有東京、大阪、神戶、京都、奈良、名古屋、箱根、八方尾根等地。

這部警匪追逐片，由於在臺灣機場抓到販毒歹徒，自卑感重的臺灣影檢當局，竟認為臺灣國際機場抓到毒犯是醜化臺灣，而決定禁映，該片日本已上映，臺灣版權歸臺灣，臺灣禁映，與日方無關，使臺灣投資者損失慘重。1964 年此間大東公司和日活公司合作拍過一部《天倫淚》，演員有川地民夫、李月隨、汪玲、崔小萍。導演是日人森永健次郎，臺灣導吳振民等於是副導演，完全由日本人主導，但吳振民在導演技巧上學到不少，臺灣也有收獲。

電影技術達國際水準

　　曾連榮教授在十年前刊登於《臺灣電影年鑑》的《電影技術概況》中報告：1977 年日本大學教授山本豐孝，在他考察東南亞七國電影電視的報告中，對港臺兩地的影視技術，有極高的評價。這報告長達十餘萬言，分十期登載於該國權威學術雜誌《電影電視技術》（日本「SMPTE」）月刊（自 304 號至 314 號），其中，中華民國為上下兩篇（同刊第 306、308 號），文中提到「大都」的十二臺沖片機均屬自己裝配，使他讚佩不已。他說：「……在那狹窄的空間中，從藥水調配室至沖片機的導管埋設，均極精確有緻，我至感驚訝！」

結語

　　臺灣電影的技術，在臺灣人的智慧和日本人協助下進步迅速，但將達到國際水準時，電影產量卻往下滑，年產近百部的產量，降到只有十幾部，製片業衰落，沖印工廠業務大減，養不起技術人員，面臨倒閉。這真教人不勝唏噓。好不容易有了優良技術，卻要大量減產，技術人員無用武之地，只好改行。而且 80 年代下半到 90 年代，電影業的衰退更嚴重。臺灣 90 年代下半到 21 世紀，冒出不少新導演，卻不易找到技術人員班底，拍好影片也要送到日本、泰國或澳洲做後製和沖印，增加許多困擾，中影建數位化後製和沖印設施，也遭遇公司經營轉手問題延擱，真是時不我予。[1]

[1]　因經濟部不准中影資產變更記，造成新主人郭臺強無法掌權，無法運作。此事擱置已兩年多，祈盼新總統馬英九上任後，能解除這項限制，讓郭臺銘家族財團正式接管，必將有新作為。

導演臺灣片的日本導演及其影響

一、日本導演是臺灣片的創始者

1922 年起，有日本導演來臺灣拍片，等於是臺灣影片的開拓者。創始臺灣電影的製作。最初是 1922 年（大正 11 年），日本松竹公司導演田中欽，來臺灣尋找他的哥哥，順便拍一部日本輸出的電影《大佛的瞳孔》，從此陸續有日本導演來臺灣拍片，帶動臺灣製片業的苗芽和成長。片單如下：

1922	大佛的瞳孔	田中欽	松竹公司
1926	情潮	川谷	文英影片公司
1927	阿里山俠兒	田阪具隆	日活公司
1932	義人吳鳳	千葉泰樹 安藤太郎	日本合同通訊社電影部 臺灣電影製作所
1932	怪紳士	千葉泰樹	日本合同通訊社電影部 臺灣電影製作所
1936	翼之世界	田口哲	日本笕空運輸會社
1936	南國之歌	首藤壽久	日活公司
1937	望春風	安藤太郎	第一電影製作所
1937	榮譽的軍夫	安藤太郎	第一電影製作所
1942	海上的豪族	荒井良平	總督府與日活合作
1943	沙鴛之鐘	清水宏	總督府、松竹、滿映合作

在這些日本導演中，田口哲和千葉泰樹都是 50 年代、60 年代再度又來臺灣拍片的日本導演。田口哲在 50 年代來臺拍了一部臺語片《太太我錯了》，1965 年 6 月 29 日千葉泰樹抵臺拍中日合作片《曼谷之夜》，主演張美瑤到機場接機。

二、日片技術促成臺語片的誕生和成長

　　臺語片誕生於 1955 年，是臺灣光復後的十年，大眾生活逐漸安定，增加娛樂方面的需求，這時電視尚未興起，舞臺劇趨向沒落，當時臺灣人口 900 萬，除 200 萬外省人說國語外，700 萬本省人中，約有 300 萬人已接受國語教育、400 萬人聽不懂國語[1]，是臺語片的基本觀眾，其中 20 歲以上的本省人，多受過日本教育，對國民黨政府強力推行國語（北京話），還有排斥心理，看國語片又要看幻燈字幕，興趣不高，看歐美片，雖有幻燈字幕，一般觀眾還不易理解，唯一喜歡看的是日本片，不僅語言相通，由於二次世界大戰後十年，日本經濟已開始起飛，日片又在歐洲國際影展連續得大獎[2]，聲望日高，30 歲以上的本省知識階層的觀眾，看日片還與有榮焉的感情，當時喜歡看電影的外省影痴，雖然不懂日文日語，但喜歡看日片的興趣，也多半高於看美國片，筆者就是其中之一。雖然政府為消除日本殖民文化餘毒，限制日片進口，限制上映地區和檔期，每個地區不能上映兩部日片，一部日片只能在兩家戲院聯映，日片反而成為奇貨可居。沒有檔期、沒有競映的競爭，等於變相保護日片商賺錢更多，也給本省觀眾喜愛的臺語片有生存空間，是臺語片誕生成長的主因。一旦日片走私進口泛濫，同一地區兩三部日片同時上映，

[1]　日本時代臺灣人看國語片有辯士解說，光復後外省人抗議，辯士逐漸被取消。只有外埠巡迴放映師兼解說，直到 60 年代末王羽的功夫片出現，打鬥場面多，不用解說，辯士才完全消失。

[2]　1951 年，黑澤明導演的《羅生門》在威尼斯影展獲最高榮譽的金獅獎。1952 年，該片再獲美國影藝學院最佳外語片金像獎。同年溝口健二導演的《西鶴一代女》在威尼斯影展獲最佳導演獎。1954 年衣笠貞之助導演的《地獄門》在坎城影展得金棕櫚獎。1955 年稻垣浩導演的《宮本武藏》第二集在美國影藝學院得最佳外語片金像獎。

戲院不惜犧牲訂金，抽掉臺語片檔期，臺語片即全面崩潰。政府為救臺語片，禁止日片進口兩年，臺語片才又復甦，而更蓬勃。

臺語片的誕生和成長，最值得欽佩的是創辦玉峰公司的林摶秋，他創辦的湖山片廠最具規模。他在東寶學習編導一年，是真正內行。他買十甲土地建影廠，除請日本顧問仿東寶建廠外，還建宿舍、教室及發電室等設備，並向西德購進自動錄音的攝影機一架及美式最新攝影機一架，還有燈光設備，相當完善。工作人員一律住廠，便利受訓及工作，先演話劇再拍電影，培訓方式仿效東寶的寶塚歌舞團。湖山片廠第二期工程於 1958 年 7 月完成啟用。第三期工程因臺語片出現第一次低潮而暫停，只拍了《阿三哥出馬》、《嘆煙花》、《錯戀》等幾片而停擺。培養了明星張美瑤是其成就之一。

何基明和邵羅輝能創始拍臺語片，也是由於他們在日本學到一些日本人拍電影的技術，何期明為拍臺語片創辦華興製片廠，並設演員訓練班。其次，臺語片興起後，拍臺語片的本省人，除留日派繼續以日片為師外，未留日而受過日本教育的林福地、郭南宏、高仁河、吳振民等等，亦都是以日片為師。同時，初次拍電影的外省人，以臺語片為實驗拍電影的最佳途徑，拍過臺語片的李行、李嘉、潘壘、汪榴照、申江等並以日片為師，原因是日本生活倫理多來自中國文化，尤其家族觀念接近，日片的題材結構、人物塑造容易學習。日片的電影美學，也容易偷師，比從西片中汲取拍電影技巧方便。

還有東北人郭鎮華主持的長河公司，有意提升臺語片水準。由於他在中國大陸東北時期，與滿映工作人員有來往，建立相當關係，特請日本導演及技術人員來臺，一邊拍片，一邊訓練人才。現在成為藝術名教授的施翠峰，由於懂日語，當時受聘該公司擔任編劇，與日人合作得很愉快。

　　長河公司請來的日本導演岩澤庸德、田口哲、攝影師宮西四郎，燈光師浩島繁義，在日本影壇都有相當地位。可惜當時臺灣電影檢查十分保守，第一部《紅塵三女郎》片中出現竹竿橫在小巷兩排屋簷之間的曬衣場，以「不清潔」的理由被剪掉；因劇情需要而出現的流氓也被剪掉；連配上開場白的大稻埕重重疊疊的屋頂也被剪掉。使得這部充滿寫實色彩的影片，因為電檢處的亂剪一氣而變得前後脫節以致觀眾看不懂，賣座自然奇慘（陳飛寶，1988：81）。

　　第二部片田口哲執導的《太太我錯了》，內容類似美國片《金臂人》，由游娟、鍾林、方紫、易明、江綉雲等合演。

　　長河第三部臺語片，是日本導演岩澤庸德執導的《阿蘭》，由小艷秋、江綉雲主演，是個戀愛故事。由於長河經濟實力不強，請來的這些日本名家，食住交通費用龐大，長河只拍了三部片，就把這些日人送回日本，基本演員也解散。幸好培養了一位明星游娟，後來還到過香港拍片，攝影師宮西四郎留臺，拍了多部臺語片。

三、日片進口對臺灣電影市場的影響

　　當時政府為消除日本殖民政策的影響，對恢復日片進口政策，採極慎重方式。1956 年政府實施外片管制政策，日片進口配額只有美國片的十分之一，[3]但對臺灣的影響力卻遠非美國片所能比。因為看美國片純粹是娛樂，看日本片卻有懷舊的感情和崇日心理，因此日片成為臺灣電影市場的一枝獨秀，片商無不想盡辦法爭取日片進

[3]　1956 年（民國 55 年）政府公佈民國 45 年度（45 年 7 月 1 日至 46 年 6 月 30 日）外國片輸入配額：美國片 327 部，法義、英片 63 部，日片 24 部，其他國家 20 部，政府保留配額 10 部。這十部多用於日片，因此日片進口約 32 部，為美片十分之一。

口，甚至發生賄賂官員，走私日片進口弊案，臺語片遭戲院退檔，幾無生存空間，引起監察院糾正。

四、以發行日片利潤投資拍臺語片

當年由於日本政府規定每年可進口兩部中國片，臺灣政府鼓勵國片輸日，凡有一部國片輸日的公司，可換一部日片配額。片商為爭取日片配額，乃投資拍臺語片，只要能運到日本海關，請中華民國大使館人士到海關看片，或將該片送到大使館招待僑社人士觀賞，大使館即可出具該片已在日本上映的證明，寄回臺灣，政府即可給予一部日片配額，作為獎勵。另一方面，日片商為避免被罵「奸商」以發行日片利潤投資拍臺語片，作為對本土影業的回饋。可以提高經營影片的身份，例如聯邦、中國、中育、永昌等都是如此投資拍臺語片。1964 年起政府撥十部日片配額輔導國片，臺語片可改配國語拷貝，作為製作國語片業績，分配日片配額的幾點，也可賣十幾萬元。

五、戰後日本導演來臺拍攝的臺灣片

還有一種情況，臺灣觀眾既然那樣崇拜日本片，請日本導演或明星來臺灣拍臺語片，既可提升臺語片水準，增加日本味，還可以透過中日合作拍片的途徑，將臺語片運銷日本，開拓日本市場，增加進口日片配額，因此拍臺語片請日本導演執導，也曾是日片商投資拍片途徑。

據統計，從日據時代開始請日本導演執導的臺灣片迄今有廿幾部之多，除了前述長河公司請日本導演、攝影等技術人員外，其他

公司也有請日本導演和技術人員。經調查日本導演拍攝的臺灣片片
單如下：

千葉泰樹三部

1932	義人吳鳳	秋田伸一、湊明子	日本合同通訊社電影部
1932	怪紳士	謝如秋、張天賜	臺灣電影製作所
1965	曼谷之夜	張美瑤、加山雄三	東寶、臺製合作

岩澤庸德導演一部

1957.8.28	紅塵三女郎	游娟、方紫、江綉雲	長河公司出品

田口哲導演一部

1958.5.13	太太我錯了	小艷秋、游娟	長河公司出品
1936	翼之世界	小艷秋、石軍、游娟	日本笕空運輸會社

志村敏夫導演兩部

1963	女真珠王	渡邊良子	天鵝公司出品
1963.9.6	秋風秋雨刈心腸 又名《女珍珠王之挑戰》	游娟、易原、前田通子	天鵝公司出品

湯淺浪男導演六部片

1966	夜霧的火車站		永新公司出品
1966.6.5	青春悲喜曲	陳雲卿、小林、津崎公平	永裕公司出品
1966.7.22	懷念的人	石軍、金玫、張清清、津崎公平	永新公司出品

1966.8.6	難忘的大路	張清清、安藤達巳、津香一也	永新公司出品
1967	狼與天使	張美瑤、張沖、江帆	現代電影實驗中心
1967	小飛俠	巴戈、康齡	現代電影實驗中心

小林悟導演三部[4]

1962	試妻奇冤	邵羅輝、白蓉	中日合作
1968	神龍飛俠（偵探）	江青霞、吳敏、小林	
1968	月光大俠	江青霞、小林	

船床定男

| 1969 | 銀姑（武俠片） | 陳莎莉、常楓、吳小惠 | 東南影業公司 |

西條文喜

| 1966 | 我的太陽 | 陽明、張清清、加納翔子 | 中日琉合作出品 |

倉田文人

| 1958.2.17 | 東京尋妻記 | 唐菁、美雪節子 | 臺灣第一 |

深作欣二

| 1966.2.9 | 白日之銀翼（又名海陸空大決戰） | 白蘭、易原、千葉真一 | 中日合作 |

8　日本導演小林悟仰慕中華文化，導中日合作國語片《試妻奇冤》後再拍臺語片等。湯潛浪男也仰慕中華，改名湯慕華，在臺灣也拍了多部國、臺語片，並宣佈歸化中華民國。

福田晴一

| 1969 | 龍王子 | | 國民教育電影公司出品 |

高繁明

| 1969 | 劊子手（武俠片） | | 永裕公司出品 |

山內鐵也

| 1969 | 封神榜（上下集） | 盧碧雲、葛香亭、謝玲玲 | 東影影業公司出品 |

鷲角泰史

| 1965 | 寶島櫻花戀 | 曉彩子、高峰紀子 | 中日合作 |

田中重雄

| 1962 | 秦始皇 | 山本富士子、勝新太郎 | 中影、大映合作 |
| 1969 | 我恨月常圓 | 唐菁、若尾文子 | 東南與大映合作 |

松尾昭典

| 1962 | 金門灣風雲 | 石原裕次郎、華欣（王莫愁） | 中影、日活合作 |

森永健次郎

| 1964 | 天倫淚 | 川地民夫、李月隨、崔小萍、汪玲 | 日活、大東合作 |

三池崇史

| 1965 | 雨狗 | | 城市、大映合作 |

石井輝男

| 1965 | 神火一〇一 | | 國際、松竹合作 |

中條伸太郎

1982	大蛇王		東影出品
1982	封神榜	白崇光、戴良	東影出品
1983	里見八犬傳		東影出品
	千里眼順風耳	梁二、洪麟	東影出品
	孫悟空七十二變	丁華寵	東影出品

　　請日本導演拍片，不但他們拍的影片水準高，他們工作效率高，善於時間、節省成本，也是最好的工作示範，讓臺灣導演學到不少。尤其學會特效技術。缺點是日本導演的作品缺少臺灣本土味，票房紀錄差，加以招待日本工作人員的食宿交通，開支大，不是低成本的臺語片所能負擔，後來拍國語片，成本也不高。[5]

六、貢獻臺灣電影卅年的日本攝影師中條伸太郎

　　1934 年 12 月 10 日生，本名松井五三（Matsui Gozo），日本廣島人，家中從事農業。19 歲時，離開廣島到東京，加入新東寶映畫式會社工作，負責小道具，一心希望成為攝影師。一年後，轉而負責特殊器材，擔任升降機、推車操作員，又一年半後，終於轉入攝影組，擔任第四助理，曾跟隨資深攝影師吉田業（Yoshida Shigeyoshi）學習攝影技術（當時新東寶有八位攝影師，三十二個助理）。三十歲時，在新東寶任職十一年升攝影師。

　　1966 年，以中條伸太郎之名（Chujio Shintarou）跟隨湯淺浪男（Yuasa Namio）導演來臺，經徐慶松介紹，與臺灣永裕影業公司莊

9　　還有日本名導演今村昌平來臺拍《女術》、舛田利雄來臺拍《大日本帝國的命運》、東陽一來臺拍《落陽》等都是純日片，所以未列入上列表中。

勝煌合作導第一部臺語片《霧夜的車站》，繼此又與湯淺浪男陸續拍了幾部臺語片後，湯淺束裝返日。至此，因十分仰慕中華文化而決定定居臺灣，之後又拍了二十餘部臺語片。1968 年，接拍潘壘導演的彩色國語電影《藍衣天使》，繼此第一部彩色片後，又與江南、蔡揚名等導演合作拍攝《雨夜花》、《美人國》、《東京來的未亡人》等片，並與郭南宏導演合作《少林寺十八銅人》等片，頗受好評。1980 年，中國電影製片廠張曾澤執導《古寧頭大戰》，受聘為攝影師，其後在中製廠擔任技術顧問兩年，負責攝影技術訓練。1982 年，接拍臺灣影製片廠鄭潔導演《一線兩星大進擊》，以及韓保璋導演的《終戰後的戰爭》，因擅長特殊攝影，1982 年開始，以導演兼攝影身分，與日本圓谷製作公司特技攝影小組合作，拍攝了《大蛇王》、《封神榜》、《里見八犬傳》、《千里眼順風耳》、《孫悟空七十二變》等五部神怪特技片。

中條伸太郎雖是日本出身的影人，但在臺從事電影攝影工作努力不懈，曾栽培過黃瑞璋、蔡彰興、黃臺安等攝影人才，並勇於向特殊攝影及情色電影等臺灣所缺乏的新技術與電影類型挑戰，三十多年來，作品豐富，共約有 128 部。1996 年，因膝關節炎無法繼續拍片工作而退休在士林家中休養。2001 年 7 月 2 日，因食道癌病逝臺北。（原刊林贊庭編著的《臺灣電影攝影技術發展概述》1945-1970，文建會與影資料館出版 199 頁）

七、仿製日片中學習進步

中日同文同種，本來文化就很接近，加以臺灣被日本統治五十年，有意將臺灣成為日本本土的延長，太平洋戰後實施皇民化教育，將臺灣作南進基地，臺灣文化早已溶入日本文化，日本倫理觀念本與臺灣相似，尤其日本當年重男輕女的大男人主義，與本省人幾乎

一模一樣，大家庭的婆婆歧視媳婦之爭，後母對前妻兒女的歧視虐待，也都和本省人非常接近，因此將日片故事改為臺灣本土化，幾乎只要將故事背景，從日本搬到臺灣，姓名、地名改一改，情節稍微轉變，就可變為臺語片的好題材。也因此有些臺語片汲取日片的美學手法，搬演同類故事之外，還有將日本片整部仿拍，片名也不改，變為臺灣版的日片，引起不少常看日片的臺灣知識份子反感、譴責。

　　其實，臺語片的仿拍日片，只是一種過渡，在仿冒中，臺語片導演研讀日本原劇本，如何分鏡分場，再看電影，自然會進步，學得不少基本技巧。50 年代到 60 年代，日本工業也曾被人指責為「仿冒工業」，但是到 70 年代，日本已成為世界工業強國之一。當然，仿冒者必須記取「取人之長補己之短」只是過渡，必須及早跳出仿冒的範圍，創作自己的品牌。

　　還有中影訓練出來的電影技術人員包括洗印師、攝影師、剪接師，例如林贊庭、賴成英、林鴻鐘、陳洪民、……他們都受過日本教育，通日語，利用中日合作拍片的關係，送到日本電影公司觀摩，容易學習，回國後，拍國語片機會少，拍臺語片機會多，成為臺語片製作的重要班底，提升臺語片的技術水準。

　　由於日本翻譯歐美先進電影技術書刊極快，從日片和日文中，也可以吸收到歐美電影先進技術，比直接從歐美書刊中吸收先進技術方便，林贊庭曾說過他的攝影技巧不斷的創新，就是從日文書刊和日片中吸收到歐美電影的先進技術，林贊庭曾加入日本攝影師學會，證實他已達到日本水準。因此拍臺語片者以日片為師，形成風氣，有人白天去拍電影，晚上再進電影院現學現賣，間接也促成國語片的進步，因為這些技術人員本來就是國語片班底，臺語片沒落，又回到國語片圈或是腳踏兩雙船。

八、採用日本電影教育方式和教材

　　臺語片的演員訓練，多用日本電影教育方式，生活教育與技能教育並重，玉峰電影公司的林摶秋坦言，他是採用東寶寶塚少女歌劇團的嚴格訓練方式，男女學員一律住校，分開管理，除了彩排上課，儘量避免男女演員私自的接觸交談，也不准隨訪客外出，未成名前，不得接受記者訪談。幾乎生活教育重於技能訓練，對老師、舍監都要尊敬，除了戲劇修養、表演修養、文學、舞蹈、音樂都要學。玉峰電影公司的教師，除林摶秋本人教表演，還請文學家張文環、音樂家呂泉生、舞蹈家李彩娥、導演吳振民等來上課。何基明的華興訓練班，基本課程、常識都是來自日本，一律要從場記做起，同時學表演，除了上課，還要做勞動服務、打掃。拍片時要幫忙搬機器、道具，各種實習，從認識鏡頭功能、表演技巧，樣樣都學。

　　亞州電影訓練班，不像玉峰、華興的完全日式化，但部份老師的教材，也翻譯自日文書刊，從電影理論的蒙太奇到電影表演的修養，多從日文中翻譯，只有少部份來自英文、好萊塢的實習為主。

　　臺語片的誕生和成長，受日片的影響很大，主要原因是五十年代前，本省人缺少電影創作人才，尤其缺乏電影編劇，雖然日據時代臺灣也拍過十幾部影片，但除了日本公司拍攝外，純粹臺灣人的作品只有兩三部，還依賴日本人的技術合作，尤其導演，多由日人擔任，已如前述。日據時代，拍電影的臺灣人，在臺語片時代只留下少數技術人員如李書、陳千萬、陳玉帛等攝影師在幕後服務，演員都不見蹤影。例如演過《誰之過》的黃梁夢，戰後當戲院排片經理，當然不會再出來演戲。最糟糕的是，臺語片受到日片的色情和暴力的影響，有些色情和暴力的臺語片，都不在北部上映，在南部上映可偷接成人電影的鏡頭，比日本成人電影還大膽，電影資料館

現收藏的《蕉園男女》就是一例，至今仍可看到偷接的色情鏡頭。甚至有些臺語片不送去檢查，用其他片的舊執照冒充。還有將日片、A片鏡頭接入臺語片，在南部鄉村戲院蒙混上映，加速臺語片的沒落。

　　但受日片導演影響的國語片編導人員卻是受益非淺，直到 80 年代崛起的留美新導演，也受日片導演影響，甚至大師胡金銓的武打招式，也有不少學自日片。

臺灣電影特有的「日本味」

　　50 年代到 60 年代，日本片在臺灣市場的一枝獨秀，不但超越臺片和港片，也超越不少歐美名片。主要因素是臺灣被日人統治五十年，老一輩的本省觀眾通日語，看日片比看歐美片、港片方便，而且對日本人還有懷念情結的親切感，年輕人因家庭環境和工作關係，加以日本經濟的崛起等因素，無形中也有崇日心理，而積極向家庭、學校或補習班學日語，作為生活資源，有人說臺灣是亞洲地區唯一最親日地區，尤其日本電影 50-60 年代正是輝煌時代，臺灣電影人為學電影，年輕人為了學日語，影痴為東方味，都愛看日本片。手上無日片的製片業者，無不想盡辦法在臺灣片中，加入日本味或是改編日本影片，以為只要有日本味，就能迎合本土觀眾的興趣，進一步還可進軍日本市場，尤其臺語片，只要是日治時代背景，就自然而然有日本味。

從《海角七號》說起

1. 2008 年的臺灣電影《海角七號》大賣座，便是找回了臺灣電影失去多年的日本味，仿製日本作家村上春樹的「國境之南」的文藝腔，勾起臺灣人的日本情結，加上日本歌手的演出，自然號召力強。臺灣日本綜合研究所所長許介麟在 2008 年 9 月 25 日的聯合報民意論壇發表的〈海角七號：殖民地次文化陰影〉文中指出「該片隱藏著日本殖民地文化的陰影。一封由日本人所捉刀杜撰的情書，以日本人的調調，滔滔不絕地表露，對過去殖民地臺灣的戀

戀「鄉愁」，其間參差了以日文唱的世界名曲，甚至終場的歌曲「野玫瑰」還重複以日文歌唱。臺灣終究逃不了日本文化控制的魔手」。從該片票房將破兩億元，又賣出日本版權，可證明臺灣電影的創作，滲入日本味的重要性，如有日本人演出，日本味更濃，雖然臺灣影滲入日本味，也有人失敗過，但成功的機率比較高。（註：「國境之南」是指日本統治臺灣時代，日本國的南方就是臺灣，也可說是恆春是臺灣國境的南方。）

2. 40 年前臺語片時代的編導本事，多學自日本片，而且邊學邊拍，現學現賣，白天拍完電影，晚上再看日本片。

3. 臺語片的演員培養方式，也學自日本，如玉峰電影公司對演員的訓練，直接採用東寶公司和寶塚歌劇團的制度。

4. 臺語片的一流導演都是留日派，林搏秋、何基明、辛奇、邵羅輝，直接師承日本電影。

一、日本演員來臺一窩風

　　為了加強日本味：請日本導演和技術人員來臺拍片，無論古裝時裝都有日本味，例如長河影業公司請兩位日本導演及攝影、燈光、整組人員來臺，拍了三部臺語片《紅塵三女郎》、《阿蘭》、《太太我錯了》，由於六、七位日本人在臺的食宿、交通費用龐大，而票房不佳，趕快把他們送走。以後來臺灣的日本導演多是自己來的。

▲ 〈再見吧東京〉

　　方法之二：只請幾位過氣的日本大明星或無名的日本新演員來臺，請會日語的臺灣導演執導，再加一些日本外景，可拍成假日片有一部《再會吧，東京》，就是想做假為日本片，不料當時電影處拿出「殺手鐧」，不准國片中的日本演員講日語，日本味大打折扣，如果是中日合作片，日本演員超過規定要用日本配額才能上映，使得有些要賣日本味的片商偷雞不著蝕把米。

　　這些演員包括有《飛刀、又見飛刀》中的倉田保昭；《再會吧！東京》的青木秀美、谷野百合子、岡田和子；《最亮的一把刀》的水野結花；《霹靂五嬌娃》的山本昌平、矢吹二朗、松井紀美江、山乃興子、八並映子、西尾三枝子等人；《愛你入骨》的寶田明、賀田裕子、高橋頑太、鶴田浩二；《終戰後的戰爭》中的鶴田浩二、新藤惠美、梅宮辰夫及錦野明等人；以及《再見賭徒》、《雪祭》及《大內群英》的寶田明及丹波哲郎等人。還有《莎喲娜拉再見》有七位日本演員。

　　臺語片《東京流浪者》及《霧夜車站》由日籍湯淺浪男導演，參加演出的日本影星有擔任女主角的東條民枝，男演員神原明彥、山本昌平、津崎公平、安滕達已等。這裡提供的日本演員不包括正式中日合作片。

　　方法之三：冒用日本片名，或日本原著，其實內容可能只有小部份與日本片或日本原著有關，甚至完全無關，大部份都是臺灣創作的冒牌貨，這種現象相當普通。

▲ 愛你入骨

二、改編日片及利用日本時代背景

　　方法之四：部份臺語片改編日片劇情或利用日本歌曲，雖然劇情和歌詞已完全臺灣化，仍有日本味，尤其沿用日本曲譜，保留日本味。

　　現代劇情的國語片或武俠片，也有不少改編日片，或利用日據時代背景。其中，張英拍攝一系列的抗日間諜片，為了抗日，當然時代背景必須在日本時代。第一部《天字第一號》，原是大陸時代，中電最受歡迎的出品。原著是舞臺劇《野玫瑰》改編，張英將時代背景搬到日據時代的臺灣和香港，由於原著戲劇性濃，又牽涉親情、愛國等感情風波，很能吸引觀眾，掀起臺語片一窩風拍抗日間諜片的潮。張英因《天字第一號》大賣座，找其他抗日的話劇來改編續集，留女主角的身份，貫穿續集，《天字第一號》續集，又有第三集、第四集到第五集。全部都是國臺語兩個版本，海外市場容易脫手，讓張英的日本味影片賺了不少錢。

三、《莎喲娜拉再見》

　　在所有日本味的臺灣影片中，黃春明根據自己小說改編，由做日本產品廣告的葉金勝自製自導的《莎喲娜拉再見》，應該是最成功的一部，在臺灣首映的成績雖然不理想，但在日本上映叫好又叫座，1987 年日本權威影評人佐藤忠男，首次應邀來臺訪問，看了十幾部臺灣片，大部份都比他預期的成績好，他返日後，立即在電影旬報發表一篇長文〈突飛猛進的中華民國電影〉，經由陳德旺節譯，在《民生報》以上、中、下三篇發表，其中第一篇就是談《莎喲娜拉，再見》，原文如下：

首先我想先提一部片名叫《莎喲娜拉再見》的臺灣電影，內容是描述一群日本買春客來臺的荒唐行徑。藉一位屬於知識份子的公司職員，受命接待這批買春客後所顯露出的悲哀和批判，是一部極佳的悲喜劇作品。本片不只是做為瞭解亞洲人如何觀察日本人最好的文化資料，同時也是一部日本人必看的電影。

導演是多年來一直從事廣告片拍攝，極負盛名的葉金勝，片子影像處理得極為生動，氣氛之塑造亦極為鍊達。片中，日本人演出的場面相當多，對白一半左右是日本話，且由於編劇家大和屋竺擔任該片之顧問，所以對於日本人之刻劃尚無不合理的情形出現。原著和改編皆出自黃春明的手，原著是具代表性的現代臺灣文作品之一，目前已被譯成多種外國語言，日譯本也早已被翻譯出來了。

《莎喲娜拉再見》的拍片過程相當艱辛，從籌拍到完成，前後費時三年，換了兩個導演，劇本也改了好幾次，而且請日本名編劇家大和屋竺擔任顧問，來臺指導，並請日本「千人斬俱樂部」七位演員來臺演出，費用相當可觀，可見投資兼最後執行導演的葉金勝的堅持和認真，與以往投機的賣弄日片風味為號召的國片作風完全不同。本片在拍製期間又請名導演今村昌平來臺，看過部份毛片，也提供不少意見。

原作小說完稿於 1973 年，1984 年籌拍影片到 1986 年完成，費時三年製作認真，主要描寫日本男人藉名來臺渡假，集體買春故事，正是當年相當盛行現象，也是真實事件。

在本省籍的作家群中，黃春明該是最具有民族思想的作家，他的小說改編拍電影的《兒子大玩偶》、《看海的日子》、《我愛瑪麗》

到《莎喲娜拉再見》，都可看出他的關懷本土的民族思想。其中《莎》片男主角對帶領日人買春的無奈，痛苦與憤怒，固然有不少是演員劉榮凱情不自禁的表現，也難免有導演葉金勝的化身。

　　《莎》片的日本味還可從兩方面觀察；一是用連串百年來中日關係的歷史重大真實事件作片頭，加強史實的真實感；其次，每個日本人的出場，都在銀幕上打出原來參加侵華戰爭的身份，檔案資料的字幕，既可與中日戰爭事件呼應，加強日本人由軍事侵略轉變為經濟侵略的形象，也是紀錄片式的真實表現。

　　電影中，一方面諷刺做日本生意的商人說自己「不是中國人，不是日本人，而是生意人」，這是一針見血的對無國籍論的批判，和抗戰時期罵漢奸「有奶便是娘」異曲同工。另一方面，又安排大陸來臺的退伍軍人做計程車司機，難忘自己抗日血淚，據說是由真實的計程司機演出，戲少而逼真有力。同時，另一輛由本省籍的司機開的計程車，則大唱日本歌，形成強烈的對比。

　　編導一再用對比方式，反覆探討民族的自尊、自覺的安排用心良苦，使主題表現更為深刻。無論從東洋味或影片本身的成就，都是難得好作品。

　　還有一點值得注意，編劇巧妙的比較了中日兩國幾代之間的民族自尊、自覺的不同。日本人上一代隨地小便，見酒色醜態百出，年輕一代便不再有（原著中沒有年輕人），這正是日本戰後進步的根源。片中的中國人，上一代忍辱偷生，還能記著國恨家仇；第二代受日本教育，奴顏婢膝媚日，便渾然無知，已難原諒；第三代更是盲目崇日，對國片毫無信心，如果這部片，是日本出品的話，可能戲院門前會大排長龍，本片上映時卻門可羅雀，這正是臺灣現實的悲哀，媚日、崇日的觀眾，多鄙視本土片，對有日本味的本土片毫

無信心，結果多一敗塗地。另一部日本味特別濃的《黑龍會》（川島芳子的故事）票房也失敗。

四、小津安二郎與侯孝賢

1991 年 10 月 3 日，黑澤明在東京記者招待會上，公開讚揚「臺灣新導演侯孝賢等鑽研日本溝口健二、小津安二郎等經典作品的深度，超越日本新導演，值得日本新導演學習」。這則報導，當天《聯合報》、《中國時報》、《自立晚報》都有刊登，黑澤明是從侯孝賢等人作品中看到日本味的突出表現，而讚許臺灣新導演研究日本片的用心。2008 年 2 月北京出版的《電影藝術》雙月刊，42 頁刊登侯孝賢導演談小津安二郎的電影，題為「真實與現實」，他說：

> 小津的電影是反思的，看完會越想越多，因為它的底層有一個結構，是他的影片的重點，……小津電影的結構，看似生活的片段，其實都有非常嚴密的結構。……例如《東京物語》的基層是整個日本戰後社會的變化，……他的電影不是直接的戲劇性，不像西方的電影，看到最後都會直接告訴觀眾所要傳達的意涵是什麼，是直接，東方電影和小津的電影不是這樣……

從侯孝賢分析小津安二郎的作品的結構，果然比一般學者分析小津作品深入，並以他自己的《海上花》為例，絕不直接描寫衝突，這一點與小津的思想結構很接近，侯孝賢說，我們對電影都秉持相似的態度，也可看成是東方人看事情的角度和習慣，表達感情方式。

　　侯孝賢自認與小津安二郎的觀念接近，並非模仿。《海上花》表面的男歡女愛，底層有著當時上海社會非常複雜的人際關係，這才是侯孝賢所要表現的歷史觀，看片時必須深入研究，才能有收穫。

　　侯孝賢能將日本電影的美學變為自己作品，例如焦雄屏評《冬冬假期》中那些原野、遠山稻田溪流的乾淨全鏡，有時配上沙沙的樹葉聲及蟬鳴，宛如山田洋次般流露出對鄉村的依露。而末尾外公、外婆兩老站在橋上平靜與安詳，也令人追憶起小津的《東京物語》的感人畫面。（1984.11.21.聯合報）

　　佐藤忠男稱讚王童導演的《看海的日子》，是優秀寫實作品，好像同樣描述娼婦如何堅忍刻苦，自力更生的溝口健二作品。尤其《看海的日子》中女主角辭掉賣春工作返回鄉下老家途中，看到田梗小廟，即合手膜拜，這鏡頭蘊含的情緒結構，實可與日本一流電影比美。臺灣新導演的電影美學的創作，已超越臺語片時代的模仿。

　　王童的《策馬入林》擷取黑澤明的《武士》的人物造型和畫面美學，日本影評人稱讚王童是「臺灣黑澤明」可見他的功夫學到家，而且每次到日本都會去拜訪黑澤明。

　　王童的另一部作品《稻草人》的諷刺日本味也很突出。王童以諷刺的手法反應太平洋戰爭時期，臺灣人民生活的艱苦，連日本人吃剩的魚骨頭都搶著吃，幸好撿到一枚美軍未爆彈因禍得福，丟到海裡炸死很多魚，給可憐臺灣人飽餐一頓。

五、改編自日片的臺灣片

臺灣片名	導演	改編日片	日本原名	備考
雨夜花	邵羅輝	戰前愛染桂	愛染かつら	戰前愛染桂有兩個版本原作川口松太郎小說刊於「婦人俱樂部」

不平凡的愛	鄭東山	不平凡的愛	愛染かつら	戰後日本愛染桂重拍，續集改名《不平凡的愛》
桂花樹之戀	邵羅輝	愛染桂	愛染かつら	《愛染桂》續集
新妻鏡	李行	東寶新妻鏡	新妻鏡	渡邊邦男導演
金色夜叉	林福地	大映金色夜叉	金色夜叉	原作日本文豪尾崎紅葉
請問芳名	高仁河	請問芳名第一集	君の名は	原作菊田一夫的名廣播劇
馬蘭之戀	高仁河	請問芳名第二集	君の名は	取材第二集及第三集
湯島白梅記	辛奇	湯島白梅記	同名	日本小說、流行歌、舞臺劇
港都夜雨	陳文泉	港町13番地	同名	
西門町男兒	林福地	銀座風雲	同名	
難忘鳳凰橋	吳飛劍	君在何處	同名	
紅短褲	江南	海女	同名	
女人的一生	陳揚	女の一生	同名	
思慕的人	陳揚	思慕的人	同名	原作丸山誠治導演
夜霧小城市	吳振民	憧憬	同名	松山善三劇本《憧憬》改編
釋迦	梁哲夫	釋迦	同名	日片改編用原名
鴉片戰爭	李泉溪	鴉片戰爭	同名	日片改編用原名
瞎子丈夫啞巴太太	李川	卿須我我憐卿	名もなく貧しく美しく	松山善三導演
海女黑珍珠	吳振民		百萬黃金埋藏秘密	
紗容	熊光	紗鴛之鐘	サヨンの鐘	滿映、松竹、總督府合拍
溫泉鄉吉他	周信一	溫泉鄉吉他		改編自日本流行歌
我的爺爺	柯俊雄	恍惚的人	恍惚的人	1973年東寶出品
舊情綿綿	葉洪偉	電影天地	映畫の天地	山田洋次導演
青色山脈	徐進良	同名	同名	松林宗惠導演
女盲俠	邵羅輝	盲女神龍劍	同名	松田定次
女王蜂	吳東仁	同名	同名	崛內真直
牡丹灯籠	潘壘	同名	同名	山本薩夫
後街人生	辛奇	裏町	裏町	摘取部份人物改編
新桃太郎	陳俊良	桃太郎	桃太郎	
茉莉花	陳俊良	戰場貞魂	戰場のなてしこ	
冰點	辛奇	冰點（大映）	冰點（大映）	三浦菱子的小說 山本薩夫導演
錯戀	林博秋	眼淚的責任	眼淚的責任	竹田敏彥的小說
南京基督	王菊金	南京基督	南京基督	芥川龍之介小說

冰點	鄭榮軒	冰點	冰點	彩色國語片
戀愛情報站	余漢祥	冰點小說	冰點小說	臺語片
零下三點	郭南宏	冰點	冰點	臺語片
女人島間諜戰	金聖恩	女真珠王之復仇	女真珠王之復仇	《女真珠王》系列
悲之秋	賴成英	絕唱	絕唱	日片改編
母子淚	宗由	野之花	野之花	黑岩淚香小說改編 國語片也拍過《空谷蘭》
媽媽我也真勇健	徐守仁	路旁之石	路旁之石	日本小說改編的日光

　　還有改編日本女流氓片的《大姊頭仔》，日本太保片的《魔鬼門徒》等等，不勝枚舉。

　　據林福地導演說：除了《金色夜叉》是他改編日片的故事，其餘大多只用日本片名，內容都是臺灣故事，也許有部份場面或部份人物相似而已。辛奇導演說：他的《後街人生》部份人物也是來自日片，故事則多是自己構想，電影廣告上有「原名《裏町》」，也是以日片為宣傳。

　　日片木下惠介以守望燈塔為故事的《悲歡歲月》，啟發臺灣潘壘拍國語片《颱風》，以氣象測候所為背景，取代日片的燈塔。臺語愛情片也有以燈塔為背景，都是受《悲歡歲月》的影響。

　　值得注意的是：矮仔財、戽斗等臺語片的喜劇明星的動作鬧趣，也是學自日本幾位著名的滑稽明星，例如榎本健一、柳家金語樓、河津清三郎等。

六、改編自歐美名著名片的臺語片

　　不少標榜改編歐洲名著的臺灣影片，也多是從改編歐洲名著的日本片中再改編為臺灣片，如：洪信德編導《阿里巴巴四十大盜》，

以歌仔戲形式拍；和邵羅輝改編法國小說《尋母三千里》，也都是改編自日本片的歐美名著的臺語片，並非直接改編自歐洲影片。例如法國名片《孤星淚》，日本片改編為片名《噫無情》，臺語片也拍了一部《噫無情》，以世界文學名著改編為號召。此片由宜蘭金臺灣公司投資，演員有小明明、小林、高美玲、西龍等人，其實是根據改編法國片的日本片改編。

　　除了上述的臺灣片外，還有很多類似有日本味的臺灣片再舉例列表如下：（年份公元）

片名	導演	主演	特色
怒犯天條（82）	白景瑞	柯俊雄	柯俊雄上半身裸身持武士刀打鬥
強渡關山（78）	張蜀生	柯俊雄、梁修身	日軍搜捕美軍機失事
愛你入骨	岳千峰	鶴田浩二、秦漢、寶田明、方正、賀田子	有多位日本影星演出
牯嶺街少年殺人事件（90）	楊德昌	張國柱、張翰、張震、王娟	幫派武士刀殺陣
皇金稻田（92）	周騰	邵昕、林建華	臺灣演員演日本人的故事
香火（79）	徐進良	柯俊雄、葛香亭、嘉凌、白鷹、梁修身	中日抗戰背景 臺灣人地下抗日
無言的山丘（92）	王童	楊貴媚、澎恰恰、黃品源	日本商人與妓女
稻草人（87）	王童	卓勝利、張柏舟	軍國主義下的臺胞
策馬入林（84）	王童	張盈真、馬如風	仿七武士
密密相思林（78）	張佩成	李菁、郎雄、梁修身	日治時代原住民抗日
梅花（76）	劉家昌	柯俊雄、胡茵夢	日兵與老師之戀
莎喲娜拉再見（86）	葉金勝	鍾楚紅、劉榮凱、日本演員七人	日本人買春 諷刺日本男人買春
黑龍會（71）	丁善璽	嘉凌、苗天、易原、	川島芳子的故事
魂斷南海（58）	白克	游娟、白漪、林楓	太平洋戰爭背景
寶島櫻花戀	余漢祥、鷲角泰史	曉彩子、高峰紀子、馬沙	中日合作　日本背景
大惡寇	田鵬自導自演	橋本勇、潘章明、易原	空手道、柔道打鬥
萬華白骨事件（57）	莊國鈞	小雪、洪信德、康明	日本男人無情

基隆七號房慘案（57）	莊國鈞	康明、洪明麗、吳萍、張麗娜	日本時代背景
廖添丁（56）	唐紹華	黃志清、陳財興	日本時代背景
林投姐（56）	唐紹華	朱玉郎、愛哭妹	日本時代背景
桂花巷（88）	陳坤厚	陸小芬	日本時代背景
客途秋恨（89）	許鞍華	張曼玉、陸小芬	日女嫁中國男人
感恩歲月（89）	何平	鈴鹿景子、午馬	王貞治的故事
終戰後的戰爭	韓保璋、小林悟	鶴田浩二、梅宮辰夫、新藤惠美、白鷹	日本軍人故事
悲情城市（89）	侯孝賢	梁朝偉、伊寧靜	日本情結
雍春風（78）	徐進良	嘉凌、白鷹、楊麗花	日本時代背景
一代劍王（68）	郭南宏	上官靈鳳、田鵬	仿《宮本武》決鬥場面
盲俠鬥白龍	李影	勝新太郎、田野	仿盲俠片集
盲女集中營	金漢	小明明、柳青	仿女盲俠片集
再會吧！東京（81）	賴成英	青木秀美、岡田和子、谷野百合子、關山、劉尚謙	假日片
靈幻童子（81）	李作楠	林小樓、大島由加利	日人染野行雄投資
風林火山	孫仲	莊泉利、白鷹	套用日本片名內容不同
最亮的一把刀（81）	李作楠	水野結花、王冠雄	日女星有色情演出
男人真命苦（84）	朱延平、蔡揚名、陳俊良合導	許不了、譚艾珍、恬妞	冒用日本山田洋次導演片集片名
宵待草（87）	楊文淦	張純芳、慕思成	中日情侶失去記憶悲劇，也有同名的日片

▲ 寶島櫻花戀

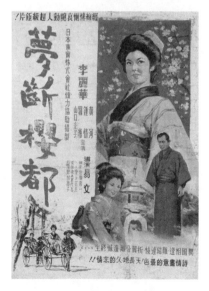

▲ 李麗華主演－夢斷櫻都

臺灣人最喜歡看的那些日本片？

日治時代

　　日治時代，臺灣人究竟喜歡看那些日本片。最近，日本交流協會日臺交流中心的「日臺研究支援事業」，補助東洋思想研究所川瀨健一教授，進行調查。辦法是先由川瀨教授利用多次和會日語的臺灣人開會場合，逐一探詢看過的日片，擬出一張提名影片表及有關問題，發出 413 份調查函件，寄給日治時代在臺灣成長的高齡本省人，回憶當年看過的日片，收到 116 封回信，其中男性 52，女性 64，年齡從 71 歲到 88 歲，時間從 2005 年 4 月 25 日起至 2005 年 7 月 23 日，經統計結果，臺灣人最喜歡看的日片前五部的片單如下：

	日本片名	中文片名	會社	製作時期	導演
1	愛染かつら	愛染桂	松竹大船	1938	野村浩將
2	支那の夜	中國之夜	東寶	1940	伏水修
3	サヨシの鐘	沙鴦之鐘	松竹京都	1943	清水宏
4	宮本武藏	宮本武藏	日活京都	1941	稻垣浩
5	蘇州の夜	蘇州之夜	松竹大船	1942	野村浩將

　　從這張片單中可以看出，除《愛染桂》和《宮本武藏》是單純由於影片本身戲劇性的趣味高，吸引力強，為臺灣人所喜歡外，另有三部都是李香蘭主演的影片，大部份觀眾都是因為喜歡聽李香蘭的歌和喜愛這位滿州姑娘能說流利日語和北京話本人的魅力而喜歡看這些影片，他們當時都不知道她是日本人。

　　日本少女李香蘭因為在中國成長，日本政府為了侵略中國又要擺出一付親善面孔在日軍控制下的滿映，將李香蘭塑造成專愛日本男人的中國少女，加強中日滿親善的宣傳，李香蘭在日片中演的中國少女，會講流利的北京話、唱中國歌又會講流利日語和唱日本歌，很能幹，對有中國血統受日本人殖民統治嚮往祖國的臺灣人，特別有親切感。日治時代，李香蘭來過兩次臺灣都非常轟動，第一次是1941 年來臺，在臺北、新竹、臺中、臺南舉行演唱會，宣傳唱片和影片，第二次是來臺拍《沙鴦之鐘》。

　　李香蘭在滿映成名後，東寶請她拍三部以中國大陸為背景的愛情歌唱片，稱為大陸三部曲，第一部1939 年《白蘭之歌》，導演渡邊邦男以東北為背景，滿鐵技師長

▲ 支那之夜

谷川一夫與中國少女歌手李香蘭熱戀，片中兩支歌曲《白蘭之歌》和《いとしあの星》很流行，影片大賣。第二部 1940 年《支那之夜》導演優水修，以上海為舞臺，船員長谷川一夫與戰爭的中國孤女李香蘭熱戀，有三支歌曲《支那之夜》、《想兄譜》和《蘇州夜曲》都很流行。第三部 1941 年《熱砂的誓言》，導演渡邊邦男，以北京為舞臺，日本土木技師長谷川一夫和留日的中國歌手李香蘭相戀，也有兩支歌、唱片也很流行，這兩支歌是《建設之歌》和《紅色睡蓮》。

　　東寶這三部曲，只有《支那之夜》入選，另一支入選的李香蘭《蘇州之夜》，是松竹公司 1942 年出品，導演野村浩將，李香蘭這

▲ 蘇州之夜

次在片中戀愛的日本男星，不是長谷川一夫，而是佐野周二，故事背景仍是上海，描寫一個醫生和孤兒院的保母之戀。

李香蘭主演的《沙鴦之鐘》，是臺灣總督府、滿映和松竹公司三方面合拍的國策片，目的鼓勵臺灣原住民去替日本人當兵，美化原住民的生活和環境，讚揚原住民從軍的光榮，李香蘭演原住民十七歲的活潑少女莎鴦，為了情人要去當兵，冒著颱風大雨過河，送衣服給情人，因雨大，河水湍激，這少女被河水沖走溺斃，日本總督為表揚莎鴦少女的愛國熱誠，特地建了一座鐘，名叫《沙鴦之鐘》，作永久紀念，也為鼓勵原住民當兵作了最好的宣傳，還做了一首《沙鴦之鐘》的歌，經李香蘭唱後，也很流行，李香蘭演得很可愛，又唱了另一首歌。

▲ 沙鴦之鐘

名列第一位最受歡迎的日片《愛染桂》，是日本作家川口松太郎的小說改編，五十年前松竹公司第一次拍黑白電影，是日本文藝片經典名作，由田中絹代和上原謙主演，臺灣大賣座，日本時代該片

來臺上映時，極為轟動，老一輩臺灣人都有印象。該片又拍了續集和三集。戰後，日本重拍彩色片，來臺上映的中文片名，改《不平凡的愛》，後來一部叫《愛染桂樹》。

該片以一家醫院為背景，著重描寫母女親情和新舊愛情觀念的衝突，保守的老院長反對兒子和有孩子的寡婦護士結婚。老院長固執要趕走護士母子，護士抱著兒子走出醫院，流落街頭，令人鼻酸。兒子為愛護士反對老爸作為而出走，全體護士辭職抗議聲援，最後老院長妥協，宣告退休，由新觀念的兒子接掌，取消解雇護士的命令。象徵新舊時代的交替，洋溢著人性的溫暖。片中插曲《旅之夜風》哀怨感人，很流行，老一輩臺灣人都會唱。

名列臺灣人最喜歡的日本片第四名的《宮本武藏》，實際上戰前有兩部，1941 年日活出品的《宮本武藏》，是稻垣浩編導，片岡千惠藏、宮城千賀子主演。原作是吉川英治。另一部《宮本武藏》是1944 年松竹出品，溝口健二導演，主演為河長崎長十郎，田中絹代、生島喜五郎。原作是菊池寬，編劇川口松太郎。在多種版本的《宮本武藏》中，以吉川英治的原作最受歡迎，揉合友情、政治、反抗、求道的故事，寫武藏的成長、修鍊，與佐佐木小次郎在岩流島的決鬥，都很吸引人。

此外，臺灣人喜歡看的日本片，第六名《金色夜叉》，第七名《忠臣藏》，第八名《丹下左膳》，第九名《阿片戰爭》，第十名《鞍馬天狗》，都是娛樂性很強的通俗日本片。

光復以後

1945 年 8 月日本戰敗，天皇宣佈投降，10 月中國派陳儀率團來臺接收，10 月 25 日陳儀接收臺灣日，稱為臺灣光復節，初期戲院

不停業，片源不足，舊日片繼續上映，一年以後，禁用日文日語，日片禁映，1949 年中日貿易需要，恢復日片上映，因本省觀眾語言相通，成為當年一枝獨秀的片種，迄 1972 年中日斷交，日片又禁止進口，日人川瀨先生根據他的調查方法，又統計出臺灣光復後最受本省觀眾歡迎的 5 部日片，片單如下：

	日本片名	中文片名	受調查回應的觀眾	導演	臺灣放映
1	青い山脈	青色山脈	60	今井正	1951（民國 40 年）
2	君の名は	請問芳名	37	大庭秀雄	1955（民國 44 年）
3	羅生門	羅生門	23	黑澤明	1953（民國 42 年）
4	曉の脫走	曉之脫走	22	谷口千吉	1951（民國 40 年）
5	明治天皇と日露大戰爭	明治天皇與日俄大戰	15	渡邊邦男	1957 年（民國 46 年）

《青色山脈》根據朝日新聞石坂洋次郎連載小說改編，東寶出品，劇本井手敏郎與導演今井正合編，服部良一作曲的主題歌非常流行，由原節子、池部良主演，1949 年日本全國影展獲第一獎最佳影片，描寫某女高校生新子，因收到男生情書被認為行為不檢而轉學鄰鎮女校，校內同級生淺子知情反而寫信嘲笑她，新子將此事告訴老師雪子，雪子認為男女生應彼此尊重，自由交往。新思想的老師，受到校內其他老師和家長的指責，最後公布淺子惡作劇情書，內容非常幼稚，老師和家長才了解錯怪雪子，同意引導學生學習民主，反對軍國主義舊思想，做課外活動，走向日本新時代的教育。

1957 年，東寶因開除今井正用彩色重拍《青色山脈》，導演改換松林宗惠，演員司葉子、寶田明，淡化主題。1963 年日活公司也用彩色重拍《青色山脈》，導演西河克己、演員吉永小百合、高橋英二，1975 年東寶又重拍，起用河崎義祐導，三浦友和演出，1988 年

松竹公司也拍《青色山脈》，由齊藤耕一導演，工藤日名貴、柏原芳
惠主演，故事大同小異。

　　《請問芳名》是 1952 年日本大受歡迎的菊田一夫編劇連續廣播
劇，日本聽眾喜歡在洗澡的時候，一邊洗一邊聽廣播劇，歌曲也很
流行，改編拍電影後，由大庭秀雄導演，岸惠子、佐田啟義、淡島
千景、月丘夢路、笠智眾等合演。將松竹大船調的女性影片發揮到
最峰，第一集大賣座，又拍了第二集，第三集成為當年松竹的招牌
片，臺語片不但將《請問芳名》的故事臺灣化，片名不改，拍了第
一集，第二、三集合併為一集，片名才改為《馬蘭之戀》。

　　《請問芳名》對臺語片影響最大的，還是一對情人相約見面，
卻往往陰錯陽差擦身而過，令觀眾為劇中人著急，後來許多導演都
學到這招數，張曼玉主演的《甜蜜蜜》，王家衛也會用這一招，互相
思念的男女主角，竟在紐約街頭擦身而過，最後利用歌曲才相見。
其實《請問芳名》的男女約會，是學自美國片《魂斷藍橋》，對臺灣
電影創作的影響很大，林福地導演、蕭芳芳主演的《明年今天再見》，
劇本靈感顯然也是來自《請問芳名》，一對青年男女躲警報相識，分
手約會又遇戰火，故事由臺北擴展到曼谷、西貢才相見。

　　第三名黑澤明的《羅生門》名氣很大，其實第一次在臺北首映，
票房很差，名演員李影將《羅生門》改編為臺灣片，很費力拍成影
片，也不賣座。可能是一般中下層觀眾，看不懂故事。

　　第四名《曉之脫走》是黑澤明編劇，谷口千吉導演，臺灣觀眾
喜歡這部片，主要還是看李香蘭唱歌。故事寫中國軍隊仁慈，日軍
殘酷，也很討好。

　　第五名《明治天皇與日俄大戰》，主要情節是「二○三高地」的
戰役，乃木大將不惜慘痛犧牲，爭取最後勝利，在戰時有激勵民心

士氣的效果，同類影片有《明治天皇與乃木大將》、《乃木大將》、《二
〇三高地》等等，以《明治天皇與日俄大戰》創日片最高票房。

　　本文參考天理臺灣學會天理臺灣學報第十六號川瀨健一作《日
本統治時代の臺灣映畫史と施策，資料の發掘と聞　取り調查》。
2007 年 6 月 30 日出版。

◀ 請問芳名

◀ 請問芳名

▲《明治天皇與日俄大戰》

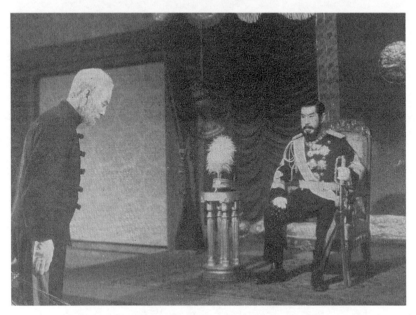

▲《明治天皇與日俄大戰》

協助臺灣電影開拓日本市場的川喜多長政

　　日本人中有兩派，臺灣人學日本人也有兩派，日本電影對臺灣的影響也造成兩派，一是軍國主義，舊的軍國主義失敗消失，又有新的軍國主義抬頭，自大、自強，失敗都是別人造成，信奉「愛拚才會贏」的精神，日本武士片戰爭片多是這派居多。另一派是敬業、敬人的優質日本人，永遠感恩奉獻，永遠替別人著想，川喜多就是這種人。山田洋次導演以《男人真命苦》的主角渥美清（寅次郎）也是這種人，辛苦幫助別人幸福，當作是自己的幸福，他們信奉的是「輸了才會贏」的精神。類似中國人的「失敗是成功之母」的啟示。

　　我在一家日本人的公司，看到一幅完全漢字的座右銘：「手把秧苗插秧田，退步原來是向前，六根清淨方為道，低頭可見水中天。」可惜臺灣人受這類優質人生影響的只有少數人。

　　日本東和電影公司董事長及東寶電影公司常務董事的川喜多長政，可說是真正優質的日本人，能說流利的中國話及日、英、德、法五種語言。待人以誠，做事先為對方著想，再決定自己的步驟。生前為家、為國、為友邦奉獻，更有世界大同思想，死後仍遺愛人間，建立電影圖書館，供後輩運用。這樣的日本人少有。1981 年他逝世後值得我們深深的懷念。

　　一生熱愛中國的川喜多長政，與中國電影界和臺灣電影界都關係密切，好友很多，他逝世時，臺灣報紙未見隻字報導，也未見有人致電弔唁，令人頗感意外。香港邵氏和嘉禾都分別組團，專程從香港到東京參加公祭，臺灣可能派東京交流協會的人士參加。其實他幫助過不少臺灣影片和大陸影片在日本上映，與臺灣及香港自由

影人一直保持很好的友誼。臺灣影星陳惠珠進東寶藝能學校深造，就得到川喜多的照顧。

　　川喜多晚年信奉佛教，為自己起了一法號「霞公院東和映華一夢居士」。霞公是川喜多留學北平時居住宿舍的地名，映華是指中華，一夢居士是他父親在中國死時的法名，從這裏可以看出他對中國的懷念，及對父親的思慕之情。

北大畢業・熱愛中國

　　川喜多長政是 1902 年生於東京，由於他的父親川喜多大治郎是日本軍人，陸軍大學出身，日俄戰爭時曾任炮兵大尉，1906 年滿清政府要建立軍隊現代化求助日本，川喜多大治郎自願受滿清政府之聘到中國擔任保定軍官武備學堂任教官[1]，頗受官方尊敬及師生信

[1]　川喜多在自傳中記述光緒 33 年，他父親到保定軍官學校任教，該校培養出蔣介石、張治中、陳綱言等人，校長段祺瑞。他每天與父親同坐馬車上學。

　　　北京學者朱天緯在「川喜多長政的電影文化侵略罪行」文中提到川喜多長政的父親川喜多大治郎的經歷，他是 1876 年生於日本東京，1903 年畢業於陸軍大學，參加日本帝國砲兵，日俄戰爭期間，任第二軍第 4 師團野戰炮兵第 4 連隊第一中隊上尉中隊長，因代替戰死的大隊長指揮戰鬥負傷，獲得明治天皇的金雞章，回到日本後，被任命為廣島要塞參謀，1905 年被軍部派遣到中國保定軍官武備學堂任教官，任期一年半，在職期間，與學堂督辦段祺瑞建立特殊關係，並通過段祺瑞，接受袁世凱給予特殊任務，此事被日本軍部發現，將他調回日本，解除軍職，但不久又復職，升任少佐，給予軍事間諜任務，1907 年 11 月再到中國，經過段祺瑞、袁世凱的利劃，在北京成立特別軍事講習班，經費由慈禧太后私人金庫撥付，為期三年，每年白銀一萬兩。該講習班於 1908 年春節開班，十名學員均來自保定軍官武備學堂及陸軍部官員，但 1908 年 7 月，日本駐華大使館奉命派日本憲兵暗殺順喜多大治郎。

　　　1918 年段祺瑞給川喜多長政的信中稱讚「川喜多大治郎是中國恩人」。當時北洋軍閥與日本簽「中日共同防禦軍事協定」。

　　　（本文節錄於 1994 年北京電影藝術雙月刊第 4 期）

任。任滿，袁世凱要他繼續留北京，作培養軍官的軍事顧問，但留任不久，1908 年 8 月他父親被北京的日本憲兵挾持後暗殺。川喜多長政四歲跟父親到中國，直到小學畢業，父親在中國逝世後，他才回到日本。就讀東京府立第四中學，每年暑假會回到北京旅遊，1992 年中學畢業，母親給他父親的遺訓，在川喜多的〈回憶錄〉中抄下幾段父親的遺訓：

> 「我三歲學中文，讀四書，大家想不到我有這麼好的記憶力，九歲學代數，能解難題。我讀中國歷史，對一句「英雄不論出身低」覺得它頗含宇宙間的真理。

> 我很幸運身為男子漢，我怎能浪費一生？我有清楚的頭腦，那是天賦。我選擇陸軍為我事業。我目的不是要做高官，而是學習與研究戰略。我實地打過仗，參加過日俄大戰，現在我單身要深入外國，我的結果祇有兩種：成功或者成仁。

> 我仔細觀察你，覺得你有很高的志氣與勇氣。如你用功讀書，你將來會有很大成就。所以你要練好身體，養成勇氣，對你將來要作偉大計劃。決不可做咨嗇人。我把我所有的實物都留給你哥哥，不留給你。你應該知我的深意。

> 如你有功夫，應該看些偉人傳記，例如中國的項羽、成吉思汗，充實你自己。不要浪費時間看軟性小說。

> 你要吃得好，那對身體與思想有助。衣服祇要能夠保暖就行。近來有許多人愛穿華麗衣服招搖，那是國家墮落的徵兆。不要因為衣服穿得不夠新式或華麗而慚愧。

> 如果我有成就，我會把成就傳給你。如果我還未有成就身己去世，我要你為我繼續努力。

　　川喜多就是為繼續父親的遺志，1992 年又到北京，讀北京大學，直到畢業，然後到德國留學，1928 年回日本，創辦東和商事會社，從事進口貿易，當時進口電影只是經營項目之一。東和公司創辦之初只有川喜多一個人和一個僱員，不久僱用女秘書竹內賢子，第二年他們就結婚，她就是川喜多夫人，她畢業於教會學校，英文好，又是一個標準的影迷。從此夫妻經常到歐洲嚴選名片進口，在日本放映。默片時代德國片盛極一時，有許多藝術性甚高的名片，那時候川喜多專門進口德國片，而獲得知識份子的鼓勵，東和公司也奠定下基礎，聲片出現後，他進口的電影計有法國導演瑞納克萊的《巴黎屋簷下》、《我們等待自由》、《巴黎節》；朱里安德威導演的《望鄉》、《白色處女地》、《舞會請帖》；傑克費德爾導演的《人人城》；奧國的《龍翔鳳舞》；德國片《制服的處女》；馬塞勒卡內導演的《珍妮的家》、《霧港》等。這些歐洲影片的引進，使一向雄霸日本電影市場的美國片走下坡，更掀起日本的歐洲電影熱潮，給日本人的文化生活帶來很大的影響，也給了日本電影很大的鼓舞革新。當然川喜多也因所進口的歐洲片部部賣座，使公司的規模日益壯大起來，公司的人員也增加到幾十人，成為日本電影界發行歐洲片的大亨。他發行歐洲片都以選擇藝術上或文化上有成就的影片為主，如果遇到有價值的作品雖然明知會虧本也一樣買下，他說：「我為了公司當然要賺錢，但錢不是一切，我要藉電影把歐洲文化引進給日本國民，期望他們能夠獲得精神上的滿足，如果為此傾家蕩產我也甘願。」1937 年，中日戰爭爆發，他剛從德國拍完 1936 年德日合作片伊丹萬作與德國 Arnold Fanck 聯合導演《新土》（首創日本與外國合作拍片原節子主演），經美國返日途中，聽到消息，非常擔心中國的安全，直接趕到華北，已是遍地烽火，他走遍北平、天津、內蒙等地，但見滿目瘡痍，他很難過。

日本侵華・心懷不平

　　據川喜多夫人在「唯有電影的川喜多」一書中說：「中國是他的
第二故鄉，中日發生戰爭，是世界的不幸，亞洲的悲劇，川喜多個
人非常痛苦。」他認為武力是絕不可能征服中國的，日本人只有和
中國國民和平相處，才能共存。於是他在北平招募演員，特別拍了
一部表現他主張和平共存的電影，片名叫做《東洋的和平之道》，鈴
木重吉導演、張迷生編劇、江文也作曲、白光、李明等主演，臺詞
以中文為主（日語字幕）。這部電影曾在北平、德國、法國、臺灣等
地上映，都很賣座，可是日本軍閥固然不聽他這一套，中國人也不
會相信，中日如能和平共存，為何會有南京大屠殺？

　　1939 年，日本軍方為撫慰中國佔領區的中國人，特派曾在中國
留學的川喜多長政，來負責中國佔領區的國策電影（即政宣電影）
的製作，籌組中華電影公司，簡稱華影。在川喜多個人來說，中國
是他的第二故鄉，更對日軍侵略和虐殺行為感到不滿，他認為如果
就任這個職位，能夠暗中對中國有所幫忙，他的心願也就達到了，
於是他要軍部提出不干涉的保證，他才赴任。

　　當時日軍雖然佔領上海，但對公共租界的英美軍警區和法國租
界卻無可奈何，對民族意識強烈的反日中國人更是一無對策，日軍
部想模仿納粹的做法，企圖以電影做為宣傳的工具，所以他們認為
在日本軍部指導下的中華影公司一定要拍宣揚中日共榮的電影，可
是川喜多的想法就不一樣，中華電影公司絕不拍劇情片，只收買在
「抗日孤島」中國人拍的中國片到佔領地區放映，只負責發行任務，
華影的工作人員也以中國人為主，日本人只站在協助立場，負責影
片的發行，軍方不得干涉。日本軍方因像川喜多這樣的人才難求，
勉強同意。

　　川喜多為了不讓日本軍部插手上海影業，又多方保護中國人，日本軍方曾傳言要暗殺川喜多，他在回憶中說，他很可能步他父親後塵，他不在乎死在中國。

主持華影、堅守原則

　　川喜多到上海後，擔任中華電影公司的副董事長，董事長由汪偽政府的教育部長兼任，並請新華公司的負責人張善琨出任總經理，上海各公司仍繼續拍片，華影只負責發行。直到太平洋戰爭爆發，日本軍方才下令中國七家製片公司合併為一家「中華聯合電影公司」，簡稱中聯，專管製片，「華影」仍管發行，不久華影與中聯合併為一家，加強製片，供應各地佔領區的需要。

　　「華影」不但拍以古喻今的愛國影片，激勵敵後中國民心，如《木蘭從軍》、《梁紅玉》、《蘇武牧羊》、《葛嫩娘》、《李香君》、《文天祥》等等，這些含有抵抗外來入侵及堅決不投降為題材，借古諷今，啟迪民心的影片，川喜多都准許拍攝。他堅持華影要讓中國人拍攝中國人喜歡看的電影，甚至華影內部還潛伏有重慶的地下工作人員，例如勝利後公開身份的音樂組長梁樂音，川喜多雖略知內情，反而盡量掩護。

日本戰敗仍受禮遇

　　駐南京的日本派遣軍總司令，曾下令川喜多要改變經營方針，川喜多向東京軍部力爭。曾在華影工作過的日本人清水晶在《中華電影與川喜多長政》文中說：「為了中日友好，川喜多長政不惜三番

四次冒生命危險，違抗日軍指令。」[2]。這時上海的日本憲兵跟蹤張善琨，在他的住所查獲重慶地下工作人員聯絡信件，將張善琨拘捕，川喜多獲悉，立即回上海四出奔走保釋。當時傳言有人要暗殺川喜多，張善琨也派上海幫派暗中保護他，成為生死之交，戰後張善琨的赴日拍片，完全得力於川喜多的財力、人力的支持。1945 年 8 月日本投降中國抗戰勝利時，上海華影沒有一個人被目為漢奸受到處分，川喜多也沒有成為戰犯。國民黨還委託川喜多整頓華影在東京的分公司。只有李香蘭曾被誤是中國人當漢奸被捕，好在川喜多設法弄到日本戶口登記證明，才沒事。川喜多想到中國抗戰勝利時對他的信賴與愛護，卅年後仍沾沾自喜，自認是投身電影事 50 年來最大收穫。

　　川喜多當時最著名的理論是「中國人愛中國，和日本人愛日本一樣，是情理中事。」他還寫過一首當時愛中國的新詩，直到戰後才被人知道。這首詩的原文是：

> 啊！兇暴的法西斯，我為你痛哭！
> 你以為你強大，
> 你有沒有想到中國人
> 被異國侵略的不幸！
> 他們把反侵略稱為聖戰！
> 更不許人有所存疑，
> 多麼悲慘的中國啊！
>
> 你以為有鎗有劍，
> 就自以為強大，

2　清水晶著《講座日本映畫④戰爭與日本映畫》，1986 年，東京岩波書店出版。

雖然中國的大地

被兇暴日本軍閥佔領

雖然中國人忍痛向日軍屈服

但，中國人的心，團結在一起，

要抗日到底！

把野蠻的侵略，

稱為多響亮的「共榮」

這怎能叫人心服！

你不要以為你強大，

如果你再強迫中國影人

他們就不願戴上漢奸的污名

甘願枵腹離去！

　　這首詩寫得鏗鏘有力，可惜中國人不知道。張善琨在一篇「川喜多先生與我」的文章中說：「我們同在中華電影公司時，同事達三千多人，對於川喜多先生待人接物和藹可親的態度，無不永誌難忘。戰事結束之後，上海方面有人發動華影同仁投票檢舉當局，竟無一人投票。」可見中國人對川喜多的信賴。

協助中國片在日上映

　　1946 年 4 月，川長政和李香蘭回到日本，日本朝野對他誤解，在盟軍佔領日本期間，川喜多財產被沒收，又被禁止從事影業，也是得到中國人的協助，才渡過難關，恢復從事影業。可見他熱愛中國也得到報償。

　　中國片在日本上映，從最早的上海孤島時期的《茶花女》、《木蘭從軍》、《鐵扇公主》、永華的《清宮秘史》、邵氏的《江山美人》、新華的《小白菜》、《血染海棠紅》到李小龍和成龍的影片以及部分臺灣片，都是得到川喜多和他負責的東和公司的協助才能在日本上映。

　　川喜多親身目睹中國人的辛亥革命、北伐到抗日戰爭，因此，他比許多中國人更了解中國的苦難成長，無形中熱愛中國，把中國當作他的故鄉。自中國大陸關入鐵幕，美國圍堵中共後，川喜多的中國情結移轉到臺港兩地，交了很多臺港的朋友，1957 年 9 月 4 日，川喜多專程到臺灣訪問，想了解臺灣情況，看看有什麼可以幫助臺灣。他拜訪新聞局和電影界業者，了解臺灣影片到日本上映，最大難題是拷貝費和宣傳費負擔太大，只能作為日本片上映的附片，因為日本片上映系統，每一檔有正片和附片同時上映，一票看兩片，當時少數臺灣片，包括臺語片《紅塵三女郎》《阿蘭》《薛平貴與王寶釧》都在日本上映，多是作附片，當然不必宣傳，收入也少。只有郭南宏的《18 銅人》嘗試在東京日比谷西片院線上映，結果日本發行公司賠了不少錢，這樣的機會很少，因此川喜多回到日本後，為協助臺灣影片在日本上映，東寶公司決定在日本 20 萬人口以上的城市各興建一家戲院，座位 300 到 500，專門上映臺灣影片以及東南亞各國出品的影片。但是東南亞各國除了臺港片產量較多外，其餘國家都少，真正受惠的是臺港影片，中國大陸影片開放後，也是在這條院線上映，正符合川喜多長政最初的目的，就是要幫助臺港影片在日本上映，促進中日文化交流，可說川喜多長政為臺灣電影打開日本市場開路，80 年代侯孝賢的《悲情城市》就是在這條院線上映，成為日本最受歡的臺灣導演，以後楊德昌、王童、蔡明亮的片子也是在這條院線上映。大陸文革結束開放後，川喜多長政曾回

到上海，宴請昔日華影同事，大家相聚，感慨萬千，對川喜多熱愛中華文化，尤其熱愛中國，無不懷有感激之情。

最早進口歐洲影片

　　川喜多於 1928 年創辦東和商事會社（戰後才改名東和映畫會社），就開始引進歐洲的藝術名片在日本上映，當時還是默片末期。川喜多致力於促進日本文化水準的提高和日本電影水準的進步，他認為進口歐洲藝術影片是最好的辦法。他選購歐洲影片從不以營業價值為優先，但由於日本文化界有追求歐洲文化的精神，使得川喜多進口的高水準歐洲影片，大部份都能賣錢，也每年囊括十大佳片的大部份。到二次世界大戰後，他在歐洲影壇已建立聲譽，大部份影片享有優先或代理的權益，使他能迅速復業。

國際影壇・貢獻良多

　　川喜多在致力於外片進口的同時，又致力於日本影片的輸出，除了每年都選送優秀日本片參加歐美各著名國際影展，並親自率團參加外，並常在歐洲各國舉行日本電影週，又促成日本和義大利合作拍《蝴蝶夫人》。對日片建立國際地位，開拓國際市場，貢獻極大，再如日本電影圖書館的建立，也是川喜多夫婦一手創辦的，並提供很多中國片和歐洲片的拷貝和資料。（川喜多夫人原是東和秘書，法文好，與川喜多志同道合而結婚，成為好幫手。川喜多逝世後，繼續完成丈夫遺願，對日本電影貢獻很大。）

　　1964 年，日本政府為表揚川喜多對日本文化和電影的貢獻，頒給他藍綬褒章，1972 年，再頒給他勳二等瑞寶章。法國政府和義大

利政府，也因為他在日本發行法國影片和義大利影片數十年，分別頒給他最高的功勞勳章和騎士勳章。

　　川喜多於 1928 年創辦東和商事會社，當時他只有 25 歲，就知道引進法國電影，作為日本電影學習的對象，五十年來宣傳介紹法國電影，不遺餘力，80 年代法國政府特頒贈川喜多文化獎。全世界能獲此殊榮的人不超過十人。

　　川喜多還有一項對世界電影的貢獻，是默默的幫助電影事業落後的國家，例如他們也幫助葡萄牙出品的影片，在日本各大都市發行，所得的盈餘，全數寄回給葡萄牙的導演或製片人，讓他們可以繼續努力拍片。由於他對電影的熱情，他跑遍了全世界各大大小小的國際影展，作為對電影世界更深入的了解。

　　川喜多從事影片買賣，可說只是一個片商，可是他五十年如一日的愛國精神，實值得我國一些有實力的片商們效法，在營利之餘，是否也能多為國家的文化建設著想。

　　1981 年 5 月 30 日，川喜多之喪在東京東大寺舉行公祭[3][4]，來自世界各國人士超過三千六百多人，東和及東寶出動的招待員至少有二、三百人，香港導演李翰祥也參加，在他的《三十年細說從頭》中有詳細的描述，他稱讚「川喜多在這個混濁世界，是超然的，超越一切區域文化，也超過一切國家民族。」這可能是對川喜多長政一生最好的評價。因此川喜多在日本《文藝春秋》發表的回憶錄中說他當年自費拍《東洋和平之道》，是在極端痛苦的心情下進行的，他希望日本軍閥放下屠刀。從他的為人作風看來，他拍片的動機並

[3]　內容詳見李翰祥著《卅年細說從頭》，香港天地出版社出版。
[4]　李翰祥著《卅年細說從頭》必須對國家有貢獻的人過世才能在此舉行公祭。

非要替日本軍方作虛偽掩飾的宣傳。《南京大屠殺》的時間，正是該片開拍時間，可見與該片無關，因為已在屠殺，還能偽裝哀悲嗎？

《東洋和平之道》的故事

下面摘自北京中國電影資料館的研究員朱天緯的《日本電影文化侵略的鐵證》文中的《東洋和平之道》的故事。

中國山西省大同縣邊遠的方家莊的青年農民趙福庭（徐聰）和妻子蘭英（白光），聽到中日開戰的消息，心中很是害怕，於是帶著細軟，離家以避戰亂，夾在逃難的人群中向大同走去。在路過一個小鎮的時候，遇到日軍飛機散發傳單，傳單上面寫著：「日軍不久即將開到這裏，日軍絕不傷害良民，望大家安心生產勞動。」他們來到大同附近的雲崗石窟，看見那裏貼著日軍的布告，說雲崗石佛是世界珍貴藝術品，對敢於破壞者，日軍要嚴加懲處。又往前走，他們遇到一輛日本軍用卡車，他們搭上車一直到了大同，雖然他們聽不懂車上的日本士兵說的話，但是這些士兵和顏悅色，絲毫沒有加害於他們的意思。

大同城裏擠滿了逃難的人群，趙福庭夫婦無法停留，於是向張家口走去，找趙福庭的小學同學王民生（李飛宇）。可是王民生已經到北京去了，由於鐵路被破壞，他們買了一條毛驢，向北京走去。在十三陵附近，遇到中國軍隊的一些敗兵，要搶劫他們，虧得守衛十三陵的日本軍隊巡邏經過這裏，驅散了那些敗兵。已經成為富商的王民生熱情地接待了趙福庭夫婦，帶他們參觀了北京的名勝。王民生的妹妹玉琴（李明）是個大學生，她正準備與同學一起到中國南方去參加抗戰，對哥哥這對土裡土氣的農民朋友很看不入眼。趙福庭夫婦根據自己的所見所聞，覺得中日兩國已經開始友好合作，

當初的離家之舉完全是杞人憂天，於是決定回老家去。王民生的父親對他們說，戰爭好比是時代的暴風雨，是命中注定不可避免的事。現在倒是應該正好利用這次戰爭所造成的機會，做一些過去做不到的事情。如果有過失，我們就要當面互相認錯，然後忘掉過去的一切。這樣，中日兩國方能親密合作。

1937 年 12 月，影片在北京開拍。

1937 年 12 月，日本侵略軍在南京進行了慘絕人寰的大屠殺。

1938 年、月，該片在日本進行後期製作，參加該片工作的中國人，在東京作為「親日本的中國人」而受到「使他們大吃一驚」的「熱烈」歡迎。

日本影評家岩崎昶曾在《日本電影史》中對該片作了這樣的評述：

「有一種叫做『國策電影』的樣式。例如：宣揚中國人民只要依靠日本軍事力量、安分守己。就可以過和平生活的《東洋和平之道》（東和貿易公司 1938 年出品，導演鈴木重吉，主演白光、李明、徐聰）……等等。就是這類的影片。」從川喜多的拍片動機來看，顯然《東》片有「國策電影」之實，卻非國策電影，而是川喜多自己對中國人徒勞無功的呼籲。

《新土》是川喜多長政一生污點

據 2007 年北京出版《中國電影圖史》147 頁記載，《新土》是侵華影片，在上海公映時曾遭抗議而停映。

1939 年 6 月 2 日，日本大製片廠（出品人川喜多長政）和德國聯合攝製（導演阿諾爾德‧范克）的影片《新片》（又名《新地》）公開鼓吹我國東北三省是「大和民族」的「新的國土」，要日本國民

向這塊「新土」進發，尋找「新生活」，影片運抵上海後，經上海租界工部局檢查通過，在上海虹口東和劇場公映。影片上映時，日本領事館公然派出海軍陸戰隊荷槍實彈予以「保護」。

6月9日，上海電影戲劇界376人聯名發表聲明，提出《新土》「所代表意義是法西斯國家聯合向我們的積極侵略」、「東四省是我們的土地」，可是在這部影片中卻成了敵人（日人）的「新土」，變成了侵略者野心的樂園，抗議書要求當局，立即制止《新土》的公映，對日德提出嚴重抗議。

6月27日，上海文藝界人士140人聯合發表「反對日本《新土》辱華片宣言」，指出「《新土》公然在上海上演」，「是對中國人民的示威和侮辱」，要求「拍攝《新土》的電影公司和上映《新土》的電影館，應向中國政府和中國人民聲明歉意，保證以後絕對不會有同樣的事件」，中國教育電影協會，上海電影業製片公會也致函國民黨中央電影檢查委員會，提出立即撤銷上海租界工部局電影檢查制度，由於上海文化藝術界和廣大群眾的正義行動，國民黨外交部「訓令」上海市政府向租界工部局提出交涉，《新土》隨即停止公映，可見川喜多長政拍攝該片，是完全站在日本立場攝製。該是他一生愛護中華文化的污點。

日本電影進口與輔導國片

一、前言

　　1994 年 3 月 7 日臺灣新聞局公佈全面開放日片自由進口，包括電影院、電視、影帶及影碟的日片放映，都不受限制，取消實施三十多年的日片進口配額制度。這種開放政策在當年防堵日片文化侵略，影響國片生存的時代，是不可思議的事，業者做夢也想不到。

　　40 年前，臺灣電影業的直接主管電影檢查處，僅為了准業者以輔導國片之名，交換日片，多進口幾部日片，電檢處有關官員從中牟利，被控瀆職，科長坐牢，處長撤職。電檢單位也由內政部搬到教育部。後來，教育部的文化局又因日片配額問題被檢舉，遭到整個文化局被撤銷的命運，電影主管業務移回新聞局。

　　當年由於日片進口的利潤大、是非多、風波多，以前的電影主管多視日片進口如洪水猛獸。新聞局主管電影後，乘中日斷交風波，停止日片進口，到 1981 年，金馬獎國際影展，進口幾部日片作觀摩性放映轟動一時，次年日本四大公司老闆乘來臺參加金馬獎機會，要求恢復進口日片。新聞局基於外交上要拉攏日本人，開放專案進口日片第一次是委託聯營方式，除每片繳 300 萬國片輔導金外，發行再繳輔導金所得 15%，第二次專案進口配額公開標售，所得列入電影基金會，用於輔導國片。最高標達新臺幣二千萬元者好幾部。當年兩千萬元，可拍三部小成本的國片，也就是說進口一部日片的利潤，可拍三部國片。一連好幾年，中華民電影事業基金會每年的日片配額收入都近億元。對新聞局全年的電影活動經費大有幫助。

不料好景不常，後幾年的日片配額降到十萬元一部都無人問津。新聞局基於日片對國片已毫無威脅作用，才准予全面開放。

　　日片在臺灣為何會身價一落千丈，由新臺幣兩千萬元搶標，降到十萬元無人問津。固然是多媒體時代的來臨，臺灣懂日語的觀眾，多不進電影院，在家裡的衛視頻道，有看不完的日片。而仍常進電影院的年輕觀眾，對日片並無情結，也無好感。因此 90 年末的日片臺灣票房一落千丈。幾年後情況逐漸好轉。

　　我們在此回顧臺灣日片進口的幾個階段與利用日片配額輔導國片。

二、日片進口第一階段

　　光復後恢復日片進口第一階段，1950 年 5 月間省府曾訂了一個「臺灣省日文書刊及日語影片管制辦法」和「臺灣省日文書刊及日語影片審查會組織規程」，經由內政部會同有關機關加以修正後，呈奉行政院核准施行，內容要點如下：

1. 日本影片必須具有　反共抗俄或反侵略意義者，科學教育意義者，方准進口映演。
2. 日本影片進口，由臺灣省政府先行審查劇本，其符合標準者，發給進口執照。
3. 影片進口後，由內政部電影檢查處依法檢查，給照映演。
4. 原擬管制辦法，試辦三個月，期滿後由內政部邀請有關機關會同檢討得失，報院核。

　　根據上述辦法，1950 年 9 月在臺北推出一部性教育短片《玫瑰多刺》。第二部是公審東條的新聞片《世紀的判決》，以反共抗俄意識獲准。

　　同年 9 月 28 日起在臺北第一、國際兩戲院聯合放映第一部進口劇情片《歸國》。該片敘述戰後一個從俄國釋放回來的日本人，重返東京後，看見戰後日本慘狀的幾個小故事連接而成，李香蘭、大日方傳、藤田進、池部良等等主演。第二部劇情片《流星》，也是李香蘭主演，有兩首歌很流行。故事描寫日本戰敗，東北日僑撤退的慘狀，很能博得臺灣觀眾的同情大賣座，在臺北放映 30 天，賣座淨得 22 萬餘。第三部是原節子主演的《青色山脈》，第四部是《女性復仇》，都賣到七、八萬元，雖然成績較《流星》低落，比一般國片西片，仍有過之而無不及。接著是特准 8 部日片進口，由經營日片較有成就的中國電影公司的杜桐蓀發行，包括有市川崑導演的導女作《三百六十五夜》及《上海歸來的莉露》，岸惠子主演的《夏威夷之夜》等，因為他們與中日文經協會會長張群有關係，打入中日政界高層。其次是前美都麗經理李銓主持大寶影片公司，梅雋主持的國際影片供應社，李憲主持的文化影片公司等發行日片。

　　1951 年 2 月內政部會商有關機關，擬具以下兩項改進辦法，經行政院核准實施。

1. 廢止臺灣省日文書刊及日語影片管制辦法暨審查會組織規有關影片部份以後日本影片的進口及檢查，一律依照通常手續辦理，逕由內政部電影檢查處依法檢查，給照放映。

2. 凡日本影片，除須不抵觸電影檢查法所定標準外，並須為 1946 年盟軍管制後之出品，全片內容具有左列各款情形一者，方准映演。

　　具有反共抗俄或反侵略意識者。

　　具有自然科教育意義者。

　　描寫戰後日本政治改革，而有民主教育意義者。

依上項標準申請檢查之日本影片，每月以准演長片二部，短片三部為限。（長片指戲劇性六本以上之長片，短片指新聞科學紀錄等五本以下之短片。）

三、日片進口第二階段

國外影片進口實施配額制

1954 年（民國 43 年）原隸屬於內政部警政司多年的電影檢查處，於 2 月 1 日起改隸新聞局，顯示有關當局對電影業的管理，有意趨向專業化。定 7 月 1 日起，對外國片的進口，實施配額制，這是應業者要求，仿日本限制外片辦法，訂定國外電影片輸入管理辦法，經行政院於 6 月 22 日公佈實施。

1954 年實施「外片配額制度」，日片的配額每年為 24 部，1955 年，日片進口限額是 34 部，日本六大公司新東寶、東寶、東映、松竹、日活、大映每家四部，其餘日片分配為文化專約國家兩部，獎勵國片輸日上映兩部，政府保留配額四部，獎勵優良國語片六部。

1960 年至 1965 年每年日片 34 部；1966 至 67 年每年 28 部；1968 年 27 部；1969 年 26 部；1970 年 25 部。分配辦法幾乎每年都在爭議中出新招，因此列入第三階段。

四、第三階段

1963 年 7 月 12 日，民國 52 年度（本年 7 月至明年 6 月）新聞局實施日片進口配額革新辦法：由政府責成有關單位，向日本統購每年 34 部的進口配額，而後公開標售，這項新方案近日內公佈，預定試辦一年，如果成效良好將再繼續。

日片進口代理制度實行已有六年，但因弊端橫生糾紛不斷，政府在今年 2 月宣佈取消日片代理權制度，52 年度起實施新法。規定統購日片將聘請專家組成選片委員會，交由中央信託局辦理標售事宜，今年日片進口配額共有 34 部，其中 31 部由政府統一標售，一部獎勵香港電懋公司，剩餘兩部配額撥予中日文經協會。

抗議日本媚匪忘義　全省影院停日片

1964 年 1 月 19 日，臺灣省電影戲劇商業同公會聯合會今天表示，臺灣全省各戲院已經停止放映日本電影和日本幻燈宣傳廣告片，抗議日本政府的媚匪背義行為。臺灣省各縣市影劇公會表示，日本政府媚匪資匪，更漠視人權、枉顧正義，強迫把投奔自由的周鴻慶遣返匪區，對日本政府這種舉動，中華民國政府已經做了嚴正抗議，全體人民也無不感到憤慨，並一致擁護政府立場。因此，全省影劇商業同業停止放映日片，是在表示同仇敵愾，誓為政府後盾。但 4 月 20 日日本片商海外輸出協會照會我國同意下個月起恢復日片在臺上映。全省戲院業原則同意恢復上映日片。

1964 年 12 月 28 日，53 年度日本影片配額輸入實施辦法，經行政院核定。本年度日本影片輸入 34 部，除已配予中日合作策進委員會兩部由中央電影公司發行外，其餘 32 部分配辦法如下：

甲類——具有劇情長片進口實績業者分配 22 部，其按照實績點與配額部數之比率配給按規定計算。

乙類——具有攝製國語劇情長片實績者，分配十部，其按照實績積點與配額部數之比率配給按規定計算。

該項辦法中並規定，甲、乙兩類參加分配之公司行社及廠商，均應以目前仍繼續存在者為限。歷年度分配予中日合作策進委員會之兩部配額，其進口實績不予列入計算，而已獲得政府貸款攝製影

片者，應俟貸款全部消償後才使得申請分配。凡具有甲類或乙類實績之公司行社與廠商，須於近期內檢具合法登記證照及 53 年上半年納稅憑證（公營製片機構免繳），並開列實績數量表，報請電影檢查處核辦，經該處審查認可報請行政院新聞局核准後，方可照規分配輸入日片。

1960 年 8 月 6 日，行政院新聞局宣佈，日本影片進口配額中屬於政府保留作為獎勵優良國片之用的十部配額，決定予以取消，今後日本影片進口數額，將由每年 42 部減為 32 部。

行政院新聞局表示，以後日本影片進口配額是東寶、新東寶、松竹、日活、東映、大映等六大公司每年各進口四部，合計 24 部，另有八部分配給日本其他獨立製片公司，但今後此項配額鈾我駐日本大使館提供調查資料，證實確係獨立製片，而且從未中共從事貿易者為限。其進口方式為個別委託國內影片商代理進口。

至於日本短片進口配額問題，新聞局表示劇情短片早已決定不予進口，以杜流弊，但科學性短片、新聞記錄片等則仍可依規定申請進口。

去年政府保留作為獎勵良國片的每年十部日片，其最後一部保留額的 2/3 部，獎予邵氏公司出品代表我國參加坎城影展之《倩女幽魂》。

1966 年 6 月 30 日，行政院召開第 974 次會議，通過新聞局所提民國 56 年度（自民國 55 年 7 月 1 日起至 56 年 6 月 30 日止）外國電影片輸入配額及民國 53、54、55 等三個年度日片配額處理原則。在民 53、54 等兩年度的日片配額處理事宜方面，由於去年包括臺灣省電影製片協會等團體及監察院皆以年度已過為由，要求停止補辦，有關單位在與日本政府經過數個月的協商後，已獲得日方同意不再補辦，僅以特准輸入方式進口 12 部作為補償。這 12 部日片將連同民國 55 年度原定的 30 部日片配額一同辦理，在今年底以前

陸續進口，先前已公佈的「民國53年度日片配額輸入注意事項」則
予以廢止。

　　至於前述民國53、54年度特准輸入的12部日片配額，其分配
方式除兩部撥予中日合作策進委員會，仍交由中央電影公司代理發
行外，其餘十部將由具有民國52年度日片配額進口實績的業者按照
實績績點與部數的比率分配。行政院新聞局補充解釋，將此十部配
額完全交由有民國52年度輸入日片實績的片商分配。顧及一般片商
利益的緣故，至於民國55年度的39部日片配額，則依照今日同時核
定的「民國55年度日本影片輸入配額處理辦法」辦理，其內容如下：

1. 民國55年度日本影輸入配額39部，由下列兩類具有實績的
　　公司行社及廠商分配之：

　甲類：具有自民國46年7月1日至52年6月30日6年配額
　　　　的日本劇情長片進口實績者分配20部，按照實績點與
　　　　配額部數的比率配給之，其實績以輸入的第一拷貝向
　　　　電影檢查處申請簽證進口，並經檢查核准領有准演執
　　　　照者為限。

　乙類：具有攝製國語劇情片實績者分十部，按照實績績點與
　　　　配額部數的比率配給之，其實績的計算規定如下：

　　　（1）自民國48年7月1日起至54年6月30日止的期
　　　　　　間內，具有攝製國語劇情長片實績者，方可申請
　　　　　　分配，其實績以向電影檢查處申檢查第一拷貝並
　　　　　　領有准演執照者為限。

　　　（2）具有前項攝製影片實績的公司行社及廠商（包括
　　　　　　港九獨立製片公司在內），其申的製片實績，以影
　　　　　　片長度50％以上在國內攝製者為限。

（3）在國內攝製的地方語劇情長片在乙類第一款規定
　　　的期限內，配有國語發音拷貝，並領有准演執照
　　　者，視同國語影片。

（4）彩色劇情片應照黑白片加倍計算其實績。

（5）曾獲政府領發金馬獎或參加國際影展得正式獎額
　　　的影片，其績點應加倍計算。

（6）中外合作攝製的影片具備視同國片之條件者，其
　　　績點減半計算。

　　已獲政府貸款攝製影片，貸款尚未清償者，其應得的績點配額
權利由主管機關保管，限期於兩月內清償全部貸款後發還具領，逾
期即由主管機關逕將該項配額售讓其他片，得價抵償貸款，原權利
人不得異議。

　　1969 年 1 月 14 日，56 年度日片開標，所得用於輔導國片。
由教育部文化局委託中央信託局辦理標售的 13 部民國 56 年度乙
類日片配額，今日開標，共有 42 家公司投下 67 個標，得款新臺
幣 2,311 萬 8 千餘元。文化局長王洪鈞在開標時公開宣示，將本於
「取之於電影，用之於電影」的原則，將標售所得全數用於輔導
國產影業。

　　文化局是在 1968 年 12 月 10 日公佈民國 56 年度「日本影片輸
入配額處理辦法」。根據這項辦法規定，民國 56 年度核准的 28 部日
片配額，將依照下列三種方式分配：

1.甲類 13 部：由具有攝製國語劇情長片實績者，按實績績點與
　　　　　　　配額部數的比率配給。其實績計算，以民國 54
　　　　　　　年 7 月 1 至 56 年 6 月 30 日為期限，凡在此一期
　　　　　　　間曾攝製國語劇情長片、經審查合格的公司行社

　　及廠商（包括港九獨立製片公司），均可根據實
　　績申請分配。

2.乙類 13 部：由文化局委託中央信託局公開標售。凡在國內經
　　　　　營外片輸入業務，經審定合格的公司行社，均可
　　　　　申請參加投標，以避免壟斷情事發生。

3.丙類兩部：撥予中日合作策進委員會，交由中央電影公司發行。

今日開標結果，13 部影片的得標情形分別為：

1. 與中國育樂公司有關者五部，包括中國育樂公司及瑞華影業
　　公司各兩，每部標金 206 萬 8 千餘元；西北影業公司一部，
　　標金 201 萬 8 千餘元。

2. 與片商王東海有關者五部包括日荗公司兩部，每部標金 196
　　萬餘元；龍昌公司兩部，每部標金 193 萬餘元；東映公司一
　　部，標金 182 萬 1 千餘元。

3. 永樂公司一部，標金 186 萬 2 千餘元。

4. 新亞電影公司一部，標金 187 萬餘元。

5. 裕德公司一部，標金 181 萬餘元。

　　得標公司除以上標金外，必須另以每部千美金的價格，向日本
電影公司購買電影版權，另 1,800 美元購三個拷貝。

　　1972 年中日斷交，正式全面禁止日片進口。

五、第四階段

　　1984.1.4 行政院新聞局在禁止日片進口十年後（1972 年中日斷
交，日片禁止進口），昨會商亞東關係協會以及各有關單位後，電影
處蔣倬民處長宣佈，今年對日片進口問題將以有限度的專案處理，
進口四部日片作為試探階段，但對開放日片尚未考慮，不具延續性。

　　日片進口的原則，經過多次與日方的談判後，其處理原則決定如下：

1. 將進口「日本映畫製作者聯盟」選送參加民國 69 年（1980）電影金馬獎的四部影片：熊井啟導演的《望鄉》、野村芳太郎導演的《砂之器》、武田一成導演的《老師的成績單》及舛田利雄導演的《二〇三高地》。每部影片以三個拷貝為限。《二〇三高地》因輿論界反對軍國主義，最後改換《魔界轉生》替代上映。
2. 四部影片將由日本映畫製作者聯盟或影片出品公司委託我國依法設立之公司代辦發行事務。
3. 每部影片於領取准演執照前，一次捐獻新臺幣 3 百萬元，供「獎勵製作優良國片融資方案」之用，至於用途則由該方案執行小組決定。
4. 日本映畫製作者聯盟需在日本東京、大阪等地協助我國舉辦「中華民國電影節」。

　　這四項處理原則業經亞東關係協會東京辦事處代表馬樹禮與「日本映畫製作者聯盟」會長岡田茂書面同意簽字。

　　四部日片專案進口發行協議書正式簽訂。

　　1984.5.9 中日雙方代表簽訂四部日片專案進口發行協議書同意在我國發行時日方佔 80%，我方佔 20%。

　　合約由我方代表片商公會理事長周信雄及日方代表東寶國際部長菊池雅樹簽，融資小組主任委員明驥為見證人。這項協議書將送呈行政院新聞局備案，然後再由日方指定一家發行公司，和我方指定的中影公司，共同申請進口准演證明。

　　根據中日雙方簽署的合約書中言明：影片收益日方佔 80%，但必須負擔一切費用和稅金，同時要捐贈新臺幣 3 百萬元予中華民國電影事業發展基金會充作融資基金。

　　另外，四部日片不得同日在臺北、高雄、臺南、嘉義、臺中、新竹、基隆、屏東等八大都市上演兩部首輪日片，以免影響國片的正常發行。

　　融資小組主任委員明驥強調，無論日方指定哪一家公司擔任發行工作，融資小組都會指派三人作為監督日片的發行收入，至於三人人選，融資小組將於近期內開會選出。

　　9.26 專案進口日片正式上映時，由日本映畫聯盟會長岡田茂，東寶株式會社社長松岡功、東映會社國外部部長福中修、東寶國外部部長菊池雅樹和《望鄉》女主角栗原小卷組成的五人代表團專程來臺，答謝我政府允許日片專案進口。《望鄉》於 27 日在臺上映。

　　這次專案進口日片，新聞局是大贏家，「中華民國臺灣電影展」於 1985 年 2 月 23 日至 3 月 8 日在日本東京及大阪舉行，展出影片有萬仁導演的《油麻菜籽》、張佩成導演的《小逃犯》、王童導演的《看海的日子》、張毅導演的《玉卿嫂》、李祐寧導演的《老莫的第二個春天》、陳坤厚導演的《小畢的故事》等六部。

　　新聞局指出，「中華民國臺灣電影展」於 2 月 23 日至 3 月 1 日在東京舉行，3 月 2 日至 3 月 8 日則轉至大阪。原則上，參展影片的導演、編劇及主要演員將組成 25 人的代表團，赴日參加相關活動。

　　1984 年正式實施第一波專案進口日片，中影坐享其成，也分到不少錢，收獲最大的，可能是新聞局，面子、裡子都有，既在日本風風光光的辦「中華民國臺灣電影展」，在外交上等於給中共打了一記悶棍，而且新聞局副局長甘毓龍赴日主持影展，突破無邦交慣例，曾引起中共抗議，岡田茂早就擬好對策，允諾為中共辦一次同樣的

中華人民共和國影片展，中共無話可說。新聞局長宋楚瑜則應邀參加東京影展，因未見報，中共並不知情。

　　1986 年 5 月 15 日，第二波專案進口六部日片在電影基金會會議室標售，由融資小組召集人林登飛主持，新聞局電影處副處長遲琛，科長江傳清、劉壽琦出席監督開標。張雨田經營的中國育樂和富億公司，各以 2,288 萬元，標得東映公司兩部配額，是當時最高標。因成本太高，無利可圖，所謂智者千慮必有一失，賠了不少錢。其餘得標片商有：洪文棟經營的信華公司，以 1,650 萬元標得東寶一部配額，李德和與祁臺生經營的利臺公司與麗臺公司，各以 1,001 萬元和 1,000 萬元標得松竹公司兩部額。簡耀棟經營的威公司以 680.8 萬元標得日活公司一部配額。使電影基金會收入 8,915 萬元作輔導金，可以說影片製作人共享日片利益，對國片生產大有助益。並決定 10 月中旬在日本舉辦「第 2 屆中華民國電影節。」實際是 12 月 3 日起在東京新宿東映專屬戲院舉辦「第 2 屆臺灣電影展」。

　　1989 年 10 月 7 日新聞局電影處表示已同意臺北市片商公建議，第三波專案進口的十部日片，每部原需繳交 3 百萬元的輔導金，現減半徵收改為每部 150 萬元。這項收入將悉交中華民國電影事業發展基金會，作為輔導國片及發展我國電影事業之用。第三波專案進口日片，因日片市場萎縮，片商大多裹足不前，以致標售很不順利。

　　可見日片的進口對國片直接間接的助益很大。

六、用日片進口配額輔導國片

　　政府用日片配額獎勵國片，正式實施是 1955 年，但在這項辦法之前 1953 年，大華影業公司出品，唐紹華執導的《春滿人間》以易片方式從日本換回兩部日片，此兩部日片獲准不計算在 27 部開放進

口的日片數額內，等於獎勵國片輸日，兩部日片價值遠超過《春滿人間》的製片成本。

　　1955 年正式實施的日片配額獎勵國片辦法，只有兩部日片配額，必須證實在日本上映的國片才能獲得，另有政府保留四部日片配額，獎勵優良國片六部，經評定為優良的國語片。可分四部日片配額。

　　1959.5.15，行政院外匯貿易審議委員會今日開會審議民國 47 年度（1958）「國產影輸日交換日片映演辦法」，通過自政府 47 年度保留的外片輸入配額內，劃撥十部核予輸日映演國片的製片商或代理人，作為輸入日片映演之用。

　　國產影片輸往日本映演原則上將每部核給日片配額一部，如在兩個地區以上作營業性映演，則每部核給日片配額兩部，惟輸入日片及輸日映演的國產影片，其映演收入均不結匯。

　　1959.12，日本大映公司決定以一部日片交換農業教育電影公司出品的《軍中芳草》（王珏、徐欣夫合導）。已於 4 月在日本橫濱等地戲院放映，為我國第一部在日本公開放映的劇情片。當然可獲一部日片配額。

　　此後，臺語片《薛平貴與王寶釧》曾在日本上映。日本人導演的臺語片《太太我錯了》改名《麻藥和愛情》、《紅塵三女郎》改名《明日被賣的女人》，另配日語拷貝。在日本戲院正式上映，日本厚生省發現這兩部臺灣片可宣傳禁娼禁毒，收購這兩部日語發音的臺灣片的十六糎版權，印製十六糎拷貝，分送全國教育社團及學校放映，作為禁毒、禁娼的宣傳片，這兩部臺語片都獲日片配額的獎勵。

　　1962 年金馬獎成立後，到 1973 年日本片完全停止進口，日片配額仍是最佳的獎勵品，金馬獎最佳影片，可獲一部完整的日片配

額，是最佳的獎勵品，權利轉售至少新臺幣數百萬元，其他獎項獲三分之一或二分之一部配額，也有相當實惠。

　　1964 年 12 月 28 日，53 年度日本影片配額輸入實施法，經行政院核定公佈。本年度日本影片輸入 34 部，除已配予中日合作策進委員會兩部由中央電影公司發行外，其餘 32 部分配辦法如下：

　　甲類——具有劇情長片進口實績業者分配 22 部，其按照實績積點與配額部數之比率配給按規定計算。

　　乙類——具有攝製國語劇情長片實績者，分配十部，其按照實績積點與配額部數之比率配給按規定計算。

　　這類日片配額輔導國片辦法實施了幾年，臺語片配國語拷貝也可分享這利益。

　　1972 年 2 月 29 日，教育部文化局公佈民國 57、58、59 等三個年度輔導國片製片實績的 36 部日片配額分配辦法，並自即日起至 3 月 20 日接受申請。凡在國 56 年 7 月 1 日至 59 年 6 月 30 日間曾攝製國語劇情長片（紀錄長片視同劇情長片），或曾參加國際性影展，或「獎勵優良國語影片金馬獎」得獎有案，經審定合格的公司及廠，商包括港九獨立製片公司在內，均可根據其實績向該局申分配。教育部文化局表示，凡石上述規定攝製國語劇情長片的公司，得各按年度順序申請分配當年度的日片配額，其計算方法如下：

　　1. 彩色劇情長片，其實績應照黑白片加倍計算。

　　2. 曾獲政府頒發「獎勵優良國語影片金馬獎」，或參加國際影展獲得正式獎額的影片，其績點應加倍計算，僅得個人獎者不在此限。

　　3. 中外合作攝製的影片，具備視同國片之條件者，其績點減半計算。

　　4. 地方語影片改配國語發音者，其績點減半計算。

　　該局並規定，曾向政府貸款攝製影片而貸款尚未清償完畢的製片者，其應得積點之權利由該局暫為保管，限期於兩個月內清償完貸款本息後，始發還具領，逾期視為同意由該局逕將該項積點售讓其他申報實績者，以得價抵償債額本息。

　　由於過去日片在本省上映的票房紀錄好，而且日片進口又受配額限制，擁有一部日片進口配額者，如轉讓他人，可坐享約 1 百萬元的權利金（註：文化局標售民國 56 年度日片配額時，一部日片配額出售價在 180 萬至 2 百萬之間）。因此文化局特將民國 57 至 59 年度的 78 部日片配額提出一半，作為獎勵攝製國片之用，製片業者可獲相當高的利益。

　　1973 年到 1982 年，日片停止進口，金馬獎少了一項利器，1983 年起金馬獎國際影展，可進口日片 4 至 6 部觀摩，為每年金馬獎帶來鉅大經費來源，如此好景，有十年之久為金馬獎帶來大筆財源，也可說是利用日片輔導國片。

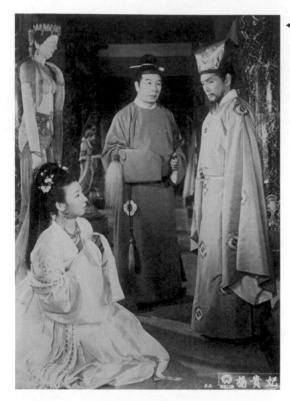

◀ 楊貴妃

◀ 春樓花宴

日本電影歌曲臺灣化與臺灣民謠日本化

改編日片歌曲的臺語片歌曲

　　日本電影對臺語片影響最大的是臺語歌曲，除了臺灣民謠外，在臺語片時代，幾乎百分之八十的臺語歌曲的音樂旋律，都是來自日本片的插曲，這些改自日片歌曲的臺灣流行歌，有些又改拍成臺語電影，當然大部份故事也是改編自日片。臺語片純創作的臺灣故事的影片插曲，也多改編自日本片的插曲，例如陳芬蘭主演的《孤女的願望》，故事並非取自日片，而是中國話劇《秋海棠》改編，導演張英是外省人，將北方軍閥時代背景改為臺灣日據時代，中國軍閥改變為日本軍閥，服裝、道具、佈景完全日本式，而且歌曲的樂譜全部來自日本片，臺灣作曲者葉俊麟將日本歌曲改變為完全臺灣風味，非常流行。事實上陳芬蘭本人也在日本學過音樂，由她來演唱日本風味的仿製歌曲，特別適合。陳芬蘭有「臺灣美空雲雀」之譽，她唱的歌曲，就是大部份來自仿美空雲雀唱紅的歌曲。《孤女的願望》主題曲的音樂部份，是來自美空雲雀唱紅的《花笠道中》（電影《花笠若眾》插曲），原歌曲描寫一位少女出遠門，向土地神祈禱，改為臺語歌曲，變為受父母虐待的少女，小小年紀，離鄉背井，出外流浪謀生，唱出小養女可憐的身世。當時陳芬蘭只十歲，歌詞接近年齡身份，在濃濃哀怨中，有淒涼的日本鄉愁味，當年美空雲雀以這歌曲唱紅時，也只十一歲左右。陳芬蘭唱紅這首歌曲，還被人誤為是她自己的故事。

　　這首〈孤女的願望〉還有激勵鼓舞鄉下人到臺北找工作的作用：

「請借問播田的田庄阿伯啊，人塊講繁華都市臺北偎的去，阮就是無依偎可憐的女兒……」

陳芬蘭主演林福地導演的《孝女的願望》，以《孤女的願望》續集宣傳，片中有八支歌曲，《孝女的願望》、《請你原諒我》、《異鄉的流星》、《為明日希望》、《愛人的心情》、《再會啦故鄉》、《庄腳小姑娘》、《芬蘭東京回來》等，歌曲部份全部來自美空雲雀唱的歌曲，歌詞改為臺語式，還有仿拍的《愛染桂樹》、《不平的愛》，原來日片主題歌兩首也改為臺語流行歌，《旅途的夜風》、《悲傷的搖籃歌》都流行了幾十年。

《文夏流浪記》系列的歌曲部份，也多改編或引用自日片小林旭流浪系列的歌曲，旋律相同。《難忘鳳凰橋》等的難忘系列歌曲，全來自日片，節奏都相同。

由於五〇年代臺灣上映日片一枝獨秀，國臺語片的導演、編劇、製片，無不想盡辦去拍攝有日本風味的影片或在影片中添加日本味，很多人沒有想到，最擅長此道的居然是不懂日語的外省人。

臺灣歌謠的黑暗期

據研究臺灣歌謠歷史的杜文清，在《自立晚報》發表的〈打開臺灣人心內的門窗〉文中說「從二二八事變之後，政府強力推行國語運動，民國 62 年之前，是臺灣歌謠的黑暗期，臺灣歌謠的作者，自行隱道，串連著臺灣人感情的是日本歌曲臺灣化，拿日本歌曲填上臺灣歌詞，歌曲雖無臺灣人意識，幸好歌詞還帶著幾分臺灣人的氣味。例如《夜霧的燈塔》、《孤女的願望》、《悲情的城市》、《黃昏的故鄉》、《臺北發的尾班車》、《離別月臺票》……」（1990 年 12 月 15 日自立晚報）

　　這些歌曲大部份是日片歌曲改編的臺語片歌曲，原來日本歌曲，也多是電影插曲。例如：臺語片《紗容》，改編自李香蘭主演《沙鴦之鐘》，主題曲日文翻唱成臺語，隨後又出現不同的版本，也就是耳熟能詳的「月光小夜曲」。日片原唱者：渡邊濱子、佐塚佐和子、山口淑子（李香蘭、電影主演）。臺語片：周金波編劇兼集資拍攝，熊光導演，主唱：張淑美，華語歌：月光小夜曲。臺語片《難忘的鳳凰橋》，徐守仁導演，主題歌有不同版本，文夏版：「夜霧的十字路」很受歡迎。

　　以下列舉十首由日語歌曲改編成華語電影與流行歌曲（包括國、臺語）的對照表：

改編自日本曲的中文歌曲與日文原曲對照表

中文歌曲名	作詞	主唱	年代	日文原曲名	作詞	作曲	主唱	年代
可憐戀花再會吧（臺語）	葉俊麟	洪一峰	1958	十代の恋よさよう なら	石本美由起	上原げんと	神戸一郎	1957
孤女的願望（臺語）	葉俊麟	陳芬蘭	1959	花笠道中	米山正夫	米山正夫	美空ひばり	1958
黃昏的故鄉（臺語）	愁人（文夏）	文夏	1960	赤い夕陽の故郷	橫井弘	中野忠晴	三橋美智也	1958
快樂的出帆（臺語）	蜚聲	陳芬蘭	約1960	初めての出航	吉川靜夫	豐田一雄	曾根史郎	1958
意難忘（國語）	慎芝	美黛	1963	東京夜曲	佐伯孝夫	佐佐木俊一	李香蘭	1950
懷念的播音員（臺語）	蜚聲	洪弟七	1964	霧子のタンゴ	吉田正	吉田正	フランク永井	1962
月光小夜曲（國語）	周藍萍	紫薇	1966	サヨンの鐘	西条八十	古賀政男	渡辺はま子	1941
負心的人（國語）	莊奴	姚蘇蓉	1967	女のためいき	吉川靜夫	猪俣公章	森進一	1968
珊瑚戀（國語）	翁炳榮	翁倩玉	1969	海辺のメルヘン	吉岡治	市川昭介	翁倩玉	1968
誰能禁止我的愛（國語）	慎芝	包娜娜	1970	禁じられた恋	山上路夫	三木たかし	森山良子	1969

臺灣民謠日本化

日治時代臺灣推行皇民化政策，強迫臺灣民謠要用日語演唱，有助推動皇民化政策，因此《雨夜花》等等臺灣民謠，都有臺語歌詞和日語歌詞兩個版本，日語歌詞的臺灣民謠更流行到日本，不但日本歌星愛唱，唱片公司也請臺灣歌星錄製唱片，在日本銷售。其中最流行的《雨夜花》原作曲者鄧雨賢、歌詞周添旺、日語編曲者高原哲，臺語歌星林沖、陳芬蘭，國語歌星鄧麗君等都在日本演唱過日語版的《雨夜花》，也灌過唱片。《雨夜花》的臺語歌詞如下，改成日語也非常好聽。

一、雨夜花，雨夜花，受風雨，吹落地，無人看見，暝日怨嗟，
花射落塗，不再回。

二、花落土，花落土，有誰人，可看顧，無情風雨，誤阮前途，
花蕊若落，要如何。

三、雨無情，雨無情，無想阮的前程，並無看護，緩弱的心性，
呼阮的前途失光明。

四、雨水滴，雨水滴，引阮入，受難池，怎樣呼阮，離葉離枝，
永遠無人看見。

林沖說：他在唱片公司發現有國語版的《雨夜花》，可見該歌曲有日、臺、中三個版本。

雨夜花（ウセホエ）日本語歌詞如下：

（1）雨の降る　夜に　　咲いている　花は
　　　風に　吹かれて　　ほろほろ　落ちる
　　　白い　花びら　　　露に　濡れて
　　　風の　間に間に　　ほろほろ　落ちる

（2）更けて　寂しい　　小窓の　灯り

　　　花も　泣かせる　　鼓弓の　調べ

　　　明日は　この雨　　やむかも　知れぬ

　　　散るを　急ぐな　　可愛い　花よ

（3）臺湾語……

　　臺語片《雨夜花》的故事來自臺語話劇和歌曲應無疑問，但其中有些場面來自日片也有可能，尤其女主角抱著孩子在雨中出走的場面，顯然仿自日片《愛染桂》。筆者為澄清爭執，將《雨夜花》的臺語、日語歌詞並列如上。

結論

　　1998 年臺灣《當代雜誌》125 期，有一篇日本人岩淵功一作「日本文化在臺灣」，其中有一段「沒有文化氣味的產品」提到日本流行歌曲多仿自美國片，這些日本歌曲流行到香港、新加坡、臺灣，多由當地歌手用當地語言演唱，歌迷們多不知道這些流行歌原來自日本，可見這現象不祇臺灣，東南各地也很普遍。

　　如果說日本有任何足以吸引亞洲人的地方，日本的文化創作者堅信那必定就是對於「西方」的本土化所作的努力；然而這也使得日本背上破壞西方文化的罪名。換句話說，吸引亞洲人目光的，是日本這種將西方文本土化的過程，而非其產品本身，這也是值得我們的流行歌曲作者反省，畢竟未來的臺灣歌曲也要走上全球化，那才是目標。

▲ 來臺拍合作片的石原裕次郎

臺灣人最喜歡的日本女星李香蘭

臺灣影迷最喜歡的日本女星

　　根據日本人川瀨健一教授在 2005 年的調查，臺灣日據時期臺灣人最喜看的日本片，前五名，有三名是李香蘭主演的影片，包括《支那之夜》、《沙鴦之鐘》、《蘇州之夜》，可見日治時代，臺灣人最喜歡的明星是李香蘭，她戰前曾來臺兩次，1941 年 1 月來臺灣開音樂會，1943 年來臺拍片，都非常轟動。戰後初期，李香蘭主演的影片都大賣，也可以證明李香蘭是臺灣影迷戰前戰後都最崇拜的日本女星。

　　結束二十年演藝生涯從政的李香蘭，現又結束了十八年的國會議員生涯。以「民間大使」的身份，作為日本和中國大陸的橋樑，促進雙方的友誼，回饋她夢寐難忘的中國。

　　李香蘭的議員生活中，最值得回憶的仍是「日中關係」。1978 年她以日本參議員身份訪問第二故鄉的中國大陸時，受到熱情歡迎。與老友話舊，重提李香蘭時代，更是特別親切有趣。之後，又回中國大陸幾次，前幾年四月，日本四季劇團到中國大陸公演《李香蘭》歌劇，大博好評，使她更覺安慰。

　　四季劇團演出的音樂劇《李香蘭》，已在東京青山劇場上演了很多年，李香蘭已看過無數次，每次有不同感想，有一次在致詞時竟情不自禁落淚，她說：「當看到劇中李香蘭在上海以漢奸罪名受審時，她就很難過，無法再看下去，日本人欠中國人太多太多，還有許多未還⋯⋯」

1992 年 1 月，導演廖祥雄在日本青山劇場看過剛上演的歌劇《李香蘭》，他說：這是一齣根據《李香蘭——我的前半生》為劇本製作的歌劇，把山口淑子本人自白的真情，以壯烈且優美的音樂，赤裸裸地公諸於世。

壯大音樂感激中國「以德報怨」

在此劇中，最後把中國人「以德報怨」那一句話，用合唱唱出來的劇終場面，也令人感動不已。當然受感動的並非只有我一個人，全場的每一位觀眾都有同樣的感受。打動了觀眾的心，就是不僅饒恕李香蘭而也寬恕了全體日本人的中國人那種寬宏大量的氣度與洋溢於舞臺的一股熱情。（本文摘自廖祥雄著〈日本人這些地方最有趣〉）

李香蘭曾是東亞最紅女星，唱歌、演戲、作秀都是第一流，當國會參議員也是第一流，有人以為李香蘭的當選參議員是靠「傳說中的女星」形象。她說：「光靠名字是無法搞政治的，政治是很現實而且非常煩人的東西，一點也不能看輕。」

1964 年，李香蘭首次當選參議員時，多少靠外交官丈夫幫她。第二屆、第三屆當選，就完全憑自己的實力，爭取到六十萬選票的高選票當選人之一。1992 年第四屆國會改選，如果她競選，勢必還會當選，但是她是屬於自民黨，按黨規，比例代表區參議員，70 歲以上就要退休，當時她 72 歲，不得不退休。

她在參議院的職務是外務委員長，即外交委員會主席。作為世界超強的日本，國會外交的繁忙可想而知，如無真實功夫，一天也難過。何況 18 年。李香蘭的丈夫還擔任過環境廳（按：相當於我國行政院環保局）政務次官，她也曾以環境問題代表團身份出國訪問。

　　戰後，李香蘭恢復山口淑子的名字返日本時，曾誓言告別「李香蘭的時代」，但是她到美國拍片時，又以「香蘭·山口」為藝名。她說，這是李香蘭和山口淑子的結合，可見她依然無法忘記李香蘭時代，她出版的自傳、演出的電視劇、歌劇都以「李香蘭」為名，而且恢復李香蘭本名，在香港邵氏拍過四部北京話影片，都在臺灣映過，很受歡迎。

　　李香蘭在戰後也來過臺灣幾次，最近一次是第二次當選參議員時來臺渡假，她坦言不滿臺灣報紙抄上海不實的藝聞。那些報上的謠言，曾使她有如一場噩夢，她根本不願再想起那些噩夢。

　　多年前香港電影節，舉辦李香蘭專題回顧展，放映《支那之夜》、《沙鴦之鐘》、《我的夜鶯》、《一生中最光輝的日子》、《曉之脫走》、《醜聞》、《白夫人之妖戀》等，這些片子都是日本方面提供的，大陸一部也找不到（中國電影資料館不願出借華影、滿映影片）。臺灣多人專程到香港看這些舊片。

　　十年前香港籌拍《李香蘭傳》，李翰祥已得到授權，但劇本三次向中共申請，均未獲通過。

滿映華影碩果僅存

　　抗戰前後，李香蘭是活躍於中國電影和唱片兩界的紅星之一，與同一時期的白光、周璇幾乎是鼎足而三，因為她們都會演戲，又會唱電影主題曲。如今白光、周璇都早已過世，唯李香蘭碩果僅存，以戰前滿映和華影的影星來說，也是碩果僅存。

　　談到李香蘭，就使人想到「夜來香」那支歌，幾乎風靡了大半個中國。上了五十歲以上的老影迷，都會知道當年那支歌風靡的狀

況。不過在筆者的記憶中，好像她還有一支電影插曲「賣糖歌」也很動聽，也很流行。當年有不少中小學生也會唱也會哼。

在李香蘭從影的大半生中，先後她曾在東北的滿映、上海、香港、東京、臺灣、美國等地拍片，從影經過是傳奇而又多采多姿的。

她雖然長得不夠高，但很聰明，很能發揮自己特有的魅力，她第一次應邀到美國拍片時，她穿美麗和服，下機時，向迎接記者們一鞠躬，像一隻開展的孔雀，立即轟動全場。

1941 年 2 月 11 日，李香蘭以「日滿親善的歌唱使節」身份應邀到東京日劇場演唱，由於影迷、歌迷太熱情排隊，觀眾太多，隨圓形劇場圍繞，竟達七圈半之多，有人不守規矩插隊，爆發所謂「日劇七圈半」事件，引起警方出動消防車，以水柱沖散觀眾。從此，李香蘭在日本的名氣更大，當時日本人只知道她是可愛的滿州姑娘，不知她是日本人。

李香蘭是她的中國名字，實際上她是日本人，本名叫山口淑子，早年她為滿映拍的電影，影片卡司的名字就是李香蘭，後來在上海拍片，也用李香蘭的名字，戰後一度被誤為中國人，把她列為漢奸。

談到她的身世，是傳奇的，她雖是日本人，卻生長於抗戰前的中國撫順，她的生父名叫山口文雄，1906 年中國北京，進北平漢語專科學校學漢語，進當時瀋陽郊外的滿州鐵路局做顧問，李香蘭八、九歲時，父親調往平津鐵路局任職，就在那個時候，他們認識了天津市長潘政聲，潘市長看到山口淑子活潑可愛，北平話、日語都很流利，就收她為養女，並將她改名為潘淑華。在潘家，她開始過著中國式的生活。

後來，她又認李際春將軍為養父，從此，才改名為李香蘭。先後跟隨兩位中國義父，過了一段快樂的中國式家庭生活。那兩段生活，是她值得回味的，因為使她能在快樂中成長，享受到中國家庭

的溫暖與溫馨。曾向白俄聲樂教授勃多列索夫夫人學習聲樂，在奉天女子商校就讀。

　　在李家培植下，她接受了教育，接受歌唱訓練，當她長得婷婷玉立時，1935 她考取了滿州國奉天廣播電臺，先做播音員，後改為駐唱歌星，唱日滿親善歌。她清脆悅耳的歌聲，1937 年滿映成立，延聘她到「滿映」做基本演員，一經試鏡，非常滿意，1938 年起用她挑大樑主演《蜜月快車》，想不到就此一砲而紅，改變了她一生。滿映是日本軍方控制的電影機構，有意將她塑造為愛日本男人的中國少女，有益促進中日親善的宣傳，其實這都是日本人一廂情願的幻想。

　　在「滿映」，她大概拍了八、九部電影，如《富貴春夢》、《白蘭之歌》、《黎明曙光》、《鐵血慧心》等片，在當時的東北地區都非常叫座，成為東北地區最紅的中國明星，那時她用的是李香蘭的名字，接著她替日本東寶、松竹公司拍片。其中替東寶滿映合拍的大陸三部曲：《白蘭之歌》、《支那之夜》、《熱砂的誓言》大賣座。這三部都

是李香蘭、長谷川一夫合演，她替松竹、滿映合作的《迎春花》主演，李香蘭演中國少女白麗，愛上日本男星，幫助中國青年建立關係。表現了中日合作。

　　抗戰爆發後，她轉到上海拍片，那時上海已經淪陷，她為親日的華影業公司，拍了《萬世流芳》、《青娥》等片，「夜來香」、「賣糖歌」就是那時唱紅的，淪陷區的上海，在若干租界，也有好幾家抗日的電影公司存在，也在拍片，那時期環境十分複雜，親日、

▲ 萬世流芳

抗日與地下工作者，幾乎很難分辨，電影明星來回左右拍片的也多的是，好像李香蘭也非全拍親日公司的片子，抗日公司的電影她也照拍。

在上海那段日子中，她拍片都是用中國名字李香蘭。

華人地區票房最高的日本女星

由於在上海李香蘭很出鋒頭，引起很多人對她真正身份懷疑。因而抗戰結束時，她一度被誤為漢奸拘捕，被留在軍事裁判署，幸好川喜多長政協助，在日本找到李香蘭的戶籍謄本，送交軍事裁判處，證實是日本人，還是將她開釋了，以「戰俘」的身分，將她遣送回日本。

回到日本，李香蘭又恢復了山口淑子的名字。結束了李香蘭時代，仍舊回到了影壇，從事拍片工作，由於她在中國影壇享有名氣，日本電影公司為爭取華人地區的日片觀眾，立刻就被松竹、東寶幾家公司爭相邀請拍片，李香蘭主演的影片，東南亞華人地區的版權費最高，每部平均一萬美元，也最賣座。根據 1955 年日本《映畫年鑑》統計，當年日本劇情片版權賣價，美國 2,100 美元、南美 1,200 美元、臺灣 2,500 美元、香港 6,000 美元、印尼 2,500 美元、泰國 1,500 美元、

▲ 李香蘭－今夜風流

菲律賓 2,000 美元、印度 5,000 美元、沖繩 300 美元。由此可見李蘭影片的版權費的確高人一等。當時大映營業部長山根啟司說「華人地區的輸出方面，除了中國人熟識的李香蘭能有票房保證外，其他都成績平平。」五十年代的日本電影的李香蘭，是三十、四年代「李香蘭熱潮」的一個延續。她戰後的得意作有日片《流星》、《古長崎風雲》、《霧笛情深》、《愛與恨》、《曉之脫走》、《醜聞》等片，都曾在臺灣轟動一時，有一度，她赴美國闖天下，改名香蘭山口，在美國演出《遊記》等舞臺劇，1951 年她與美籍日本雕刻家野口勇結婚，及後在美又演出《日本戰時新娘》、《竹屋》等片，1956 年與夫離婚，返回日本，滯留一段時間，1953 年又應香港邵氏公司之邀恢復李香蘭藝名，替邵氏拍了《天上人間》、《金瓶梅》、《神秘美人》、《一夜風流》四部電影，在邵氏這幾部電影中，她一改戲路，有很開放暴露的演出，例如 1958 年主演的《一夜風流》，李香蘭演朱家收養的婢女葛秋霞，與朱家的侄少爺劉道甫（趙雷）自幼一起長大，兩小無猜，後來道甫到城裡讀書，一年才回家一次，然而兩人卻已經暗地裡相戀起來。在一次道甫回家的假期中，兩人終於情不自禁，在道甫回學校的前夕發生了關係，一夜風流，秋霞肚裡因此留下了孽種，肚子已瞞不住人的時候，被朱家逐出家門，並告訴她道甫已經在城裡與他人訂婚，秋霞絕望之際投河自盡，為人救起，然而嬰兒卻已保不住。秋霞從此性情大變，跑到城裡作舞娘，以菸酒來麻醉自己，以玩弄男人來洩憤，變成一個人盡可夫的蕩婦，李香蘭有較開放的演出。這樣過了荒唐的八年，在一次酒客鬥毆的事件中秋霞被誣為殺人兇手，含冤莫白。而這時道甫卻已經是城裡的大律師，他認出這名嫌犯就是八年前自己的戀人，在了解事情的經過後，便決計設法營救她，以彌補八年前一夜風流所犯下的罪過……。此片卜萬蒼導演，宋存壽編劇，故事大部份改編自托爾斯泰的〈復活〉。

　　替邵氏拍完戲之後，她回日本，又有了第二春，與日本外交官大鷹弘「一見鍾情」，很快就閃電式的結了婚，婚後她就退出了影壇，沒再拍片了！雖然她結束了銀色生涯，可是她並沒留在廚房做家庭主婦，她開始對政治感興趣，在外交官丈夫協助下，她競選參議員成功。

　　她這一生，確實很傳奇的，影響她一生最大的，還是在中國，所以念念不忘中國。

　　如果沒有兩位中國義父對她的培植，她不可能唱歌拍電影，不可能成名出人頭地。

　　由日本富士電視臺把李香蘭〈我的半生〉改編為電視劇搬上螢光幕，使我聯想到，我們的電視臺，為什麼不拍李香蘭的故事？她在臺灣知名度很高，必然大轟動，她是臺灣日據時代和戰後初期影迷最崇拜的偶像，她演的無論國片、日片、美片，在臺灣都是大賣，如果引進日劇或臺灣重拍，都會是熱門好題材。

「再見，李香蘭」

　　導演廖祥雄在他著〈日本人這些地方最有趣〉的書中，有一章〈再見，李香蘭〉摘錄一段如下：

> 1989 年末，來日本不久，看了富士電視臺播映的《再見，李香蘭》。扮演李香蘭的澤口靖子有一副水汪汪的大眼睛，令人印象深刻。拼命不用熟悉的中國話熱烈表演的地方，也令人欽佩。內容還算客觀，將中日戰爭與戰後大陸上的情形，循著史實做較為忠實的描寫。尤其是青天白日滿地紅的中華民國國旗，隨處在映像中出現，更令人感動。

　　1989 年日本平凡社出版山口猛著「滿映」，記述有關李香蘭主演的《蜜月快車》、《富貴春夢》、《冤魂復仇》、《鐵血慧心》和《東遊記》，引起了人們的注目。其實，與其說人們注目這些影片，倒不如說人們更注目這些影片裡湧現出來的一名新星——富有魅力的李香蘭，更為確切，她被認為是戰時最受歡迎的東亞女星。《蜜月快車》就是她的代表作之一。

《蜜月快車》（1938 年出品）

編劇：重松周　導演：上野真嗣　攝影：池田專太郎

演員：杜寒星（子明—新郎）、李香蘭（淑琴—新娘）、周凋（孫—中年實業家）、張敏（孫妻）、戴劍秋（老人）、馬旭儀（老人之妻）、李燕（曼麗—孫的情婦）、薛海樑（小偷）

　　影片大致情節是：在一個秋高氣爽的日子，新郎子明和新娘淑琴從新京乘特別快車去北平旅行。路上，有中年實業家孫某帶著情人曼麗上了這輛列車，孫的妻子在後面追來，上車只顧吵鬧，車開時沒有下車，又有一對老年夫婦也登上他們這節車廂。車上還有一名小偷。影片圍繞這些人物，編造了一些離奇可笑的情節（如小偷盜去淑琴的錢包，偷看新娘脫衣服等），主要表現新婚夫婦剛結合時的矜持、喜悅的心情。這部影片在藝術上沒有什麼可提及的地方，只不過是對日本二流影片拙劣的模仿而已。李香蘭說：「這部電影是牧野光雄在日活多摩川電影製片廠時，大谷俊夫導演的《被偷看的新娘》（1935 年出品）的一個翻版。該片在日本極為轟動。「滿映」估計這個片子一定獲得良好的經濟效益……可是這部影片在把日本

劇本演譯成中文劇本的過程中，成為只是描寫一對新婚夫婦乘坐由新京到北平的臥鋪車內的一部鬧劇，並未取得預期的效果。」[1]

《富貴春夢》（1939 年出品）

是一部揭示人們不同的金錢觀和在金錢面前不同嘴臉的諷刺喜劇影片。全片由五個故事組：第一個故事《陳生的故事》（編劇圖齊與一，導演山內英三），描寫為金錢而犯罪的孩子及疼愛孩子的母親。第二個故事《瀨戶的小僧》（編劇津田不二夫，導演上野真嗣）描寫一個小和尚得到百萬鉅款的故事。第三個故事《獄中將軍》（編劇長谷川濬，導演上野真嗣），描寫依萬將軍夢想恢復帝政時

▲ 李香蘭－富貴春夢

代的現實。第四個故事《燒薯店的大八》（編劇中村能行，導演上野真嗣），描寫青年大八從妻子那裡學來燒薯技術，認為這勝過一切好吃好穿。第五個故事《妓院》（編劇荒牧芳郎，導演上野真嗣），描寫雖手持萬貫金錢，但沒有愛情的妓女。影片序幕和結尾都由荒牧芳郎串連，鈴木重吉導演，全片由藤井春美攝影。影片由李香蘭、杜撰、張敏、戴劍秋主演。

[1]　山口淑子、藤原作彌《李香蘭：我的半生》第 102 頁。

《東遊記》（1939 年出品）

編劇：高柳春雄　　　導演：大谷俊　　　攝影：大森伊八

演員：劉恩甲（宋）、李香蘭（麗琴）、小島洋洋（社長）、原節子（演
　　　員）、張書達（陳）、高峰秀子（雛妓）、柏原歉（飯店主）、
　　　滕原釜足（宣傳課長）

　　這是滿映和日本東寶公司合拍的一部影片。有日本著名演員高
峰秀子、原節子等人參加演出。影片內容是描寫兩名中國農民，前
去東京投靠他們已在那裡發財的一個鄉親。他們到東京觀光各處名
勝，鬧了不少笑話。影片主要意圖是向東北淪陷區民眾介紹日本，
實際是一部政治宣傳片，是國策片的另一種類型。

　　在這個時期，李香蘭還主演了《冤魂復仇》和《鐵血慧心》（均
1939 年出品）兩部影片。《冤魂復仇》由高柳春雄編劇，大谷俊夫
導演，大伊八攝影，張書達、劉恩甲、周凋等參加演出。內容是講
述了一個懲惡揚善的故事。《鐵血慧心》（曾名《鐵血蘭心》）由高柳
春雄編劇，山內英三導演，杉浦要，隋尹輔、劉恩甲、周凋、杜撰、
姚鷺等參加演出。影片內容是描寫偽滿警察同不法偷運鴉片者的鬥
爭。這是一部帶有打鬥情節影片，又穿插了愛情故事。李香蘭在片
中飾演了秘密偷運鴉片集團頭子的女兒。李香蘭在她的回憶錄中
說：「為了拍攝警官追趕馬賊這樣一個場面，大膽地把外景地選擇在
鞍山廣闊的草地上。坐騎是借用當地競馬場的比賽用馬，我做了許
多滑稽的騎馬動作，幾次落馬，使男演員們吃驚不小。」[2]這也是一
部歌頌滿警察「政績」的國策片。

[2]　山口淑子、藤原作彌《李香蘭：我的半生》第 113 頁。

　　在這時期，李香蘭還主演了「滿映」協助日本東寶公司拍攝的一部宣傳「日滿協和」的影片《白蘭之歌》（1939年出品）。該片由荒牧芳郎編劇，渡邊邦男導演，由李香蘭和長谷川一夫主演。影片描寫一名在「滿鐵」工作的日本青年技師，愛上了中國農村姑娘雪香。姑娘的伯父是中國抗日運動的領導人，他反對這樁婚姻，兩人的愛情經受了波折，終於相愛成婚。李香蘭在影片中飾演的中國少女，在日本電影界受到重視。

《迎春花》(滿映、松竹合作 1942)

導演：佐佐木康　　編劇：長瀨喜伴、清水宏
演員：李香蘭、木暮實千代、近衛敏明、張敏、浦克

　　滿州國的一家公司，新來一位東京高材生村川武雄，很孤單，幸得一位滿州姑娘白麗的幫助，安頓下來。公司老闆女兒八重追求他，不久，公司派八重陪村川去哈爾濱談生意，發現村川愛的是白麗，獨自離開滿州國，村川正要向白麗表白自己的愛，白麗卻說要離開滿州國。日本少女八重驕傲、外向，滿州姑娘含蓄、勤奮、謙遜。滿州電影的特色，男主角一定是日本人，女主角都是李香蘭演的中國人，象徵中國人都愛日本人，鼓勵日本優秀國民移民滿州，滿州人期待日本人趕快到來開發新天地。

李香蘭作品年表

年代	片名	出品/公司	導演	編劇	演員	主題曲
1938	蜜月快車	滿映	上野真嗣	重松周	杜寒星、張敏	
1939	富貴春夢	滿映	鈴木重吉他		張敏、杜撰	
	冤魂復仇	滿映	大谷俊夫	高柳春雄	張書達、劉恩甲	
	東遊記	滿映/東寶	大谷俊夫		劉恩甲、張書達、原節子、高峰秀子、霧立諾波露	
	鐵血慧心	滿映	山內英三	原著：高柳春雄	隋尹輔、劉恩甲	
	白蘭之歌	東寶	渡邊邦男	木村千依男 原著：久米正雄	長谷川一夫、霧立諾波露	
1940	支那之夜（上海之夜）	東寶	伏水修	小國英雄	長谷川一夫、清川玉枝、藤原釜足	支那之夜、想兄譜（西條八十作詞、竹岡信幸作曲）、蘇州夜曲（西條八十作詞、服部良一作曲）
	孫悟空	東寶	山本嘉次郎		榎本健一、岸井明、金井俊夫、高峰秀子	
	熱砂的誓言	東寶	渡邊邦男	渡邊邦男、木村千依男	長谷川一夫、江川宇禮雄、汪洋、里見藍子、進藤英太郎	紅睡蓮（西條八十作詞、古賀政男作曲）
1941	你和我	朝鮮軍報道部	日夏英太郎	飯島正、日夏英太郎	文藝峰、小杉勇、丸山定、三宅邦子、朝霧鏡子	

	蘇州之夜	松竹大船	野村浩將	齋藤良輔 原著：川口松太郎	佐野周二、水戶光子	
1942	迎春花	滿映／松竹京都	佐夕木康	長瀬喜伴	近衛敏明、木暮實千代、張敏、浦克	
	黃河	滿映	周曉波	＊從未在中國和日本上映。		
1943	沙鴦之鐘（蠻女情花）	松竹／滿映／臺灣總督府	清水宏	長瀬喜伴、牛田宏、齋藤寅四郎	島崎溆、近衛敏明、大山健二	
	誓言的合唱	東寶／滿映	島津保次郎		灰田勝彦、黑井恂	
	戰爭的街	松竹大船	原研吉	內田岐三雄	上源謙、三浦光子	
	我的夜鶯（哈爾濱的歌女）	滿映	島津保次郎	大佛次郎	Grigory Sayapin, Vasily Tomsky、進藤英太郎、松本光男	服部良一
				＊從未在中國和日本上映。		
1943	萬世流芳	中華電影／中聯合製片公司／滿映	卜萬蒼、朱石麟、馬徐維邦、張善琨、楊小仲	周貽白 對白分幕：朱石麟 攝影：余省三、周達民	高占非、陳雲裳、袁美雲、王引、嚴俊、蒙納	作詞：李萍倩 作曲：梁樂音
1944	野戰軍樂隊	松竹京都	マキノ正博	野田高梧 原著：田邊新四郎	小杉勇、佐分利信、上原謙、佐野周二	
1948	幸運的椅子	日映／東寶	高木俊朗		諏訪根自子	
	一生中最光輝的日子	松竹大船	吉村公三郎	進藤兼人	森雅之、瀧沢修、宇野重吉	
	熱情的人魚	大映東京	田口哲	松村俊雄	水島道太郎、山本二郎	

1949	流星	新東寶	阿部豐	館岡謙之助、阿部豐 原著：富田常雄	野上千鶴子、大日向伝、山村聰、若原雅	
	人間模範	新東寶	市川	山下與志一、和田十 原著：丹羽文雄	上原謙、月岡千秋	
	歸國	新東寶	佐藤武	岸松雄 監製：渡邊邦男	池部良、田中春男、崛雄二	
1950	黎明的脫走	新東寶	谷口千吉	谷口千吉、黑澤明 原著：田村泰次郎（「春」）	池部良、小沢榮太郎、伊長肇、柳谷寛	
	初戀問答	松竹大船	渉谷實	齋藤良輔	佐野周二、井川邦子、佐分利信、村田知英子	
	女之流行	松竹大船	瑞穗春海	原著：中野實 池田忠雄、池田三郎	宇佐美諄、井川邦邦子、日守新一	
	醜聞	松竹大船	黑澤明	黑澤明、菊島隆三	三船敏郎、桂木洋子、志村喬、千石規子、小沢榮	
	Japanese War Bride / East is East 日本戰時新娘	美國福斯公司	京・維多 (King Vidor)		Don Taylor, Cameron Mitchell	
1952	霧笛情深	東寶	谷口千吉	八往利雄 原著：大佛次郎	三船敏郎、志村喬	
	戰國無賴	東寶	稻垣浩	稻垣浩、黑澤明 原著：井上靖	三船敏郎、三國連太郎	
	上海之女	東寶	稻垣浩	稻垣浩、棚田吾郎	三國連太郎、二本柳寬、荒木道子	
	風雲千兩船（又名《古長崎風雲》）	東寶	稻垣浩	三村伸太郎 原著：村上元三	大谷友右衛門、市川段四郎、長谷村一夫	

1953	擁抱	東寶	馬奇諾雅弘	西龜元貞、梅田晴 原著：八住利雄	三船敏郎、志村喬、平田昭彥	
1954	天上人間	邵氏	王元龍			
	禮拜六的天使	東寶	山本嘉次郎	梅田晴夫、山本嘉次郎 原著：中野實	森繁久彌、沢村貞子、小林桂樹	
1955	House of Bamboo（美日警匪戰東京）	美國福斯公司	山姆·富勒（Samuel Fuller）		Robert Stack, Robert Ryan, Cameron Mitchell	
	金瓶梅（又名《武松與潘金蓮》）	邵氏	王引	顧文宗	王豪、楊志卿、吳家驤	
1956	白夫人之妖戀（白蛇傳）	東寶／邵氏	豐田四郎	八住利雄 原著：林房雄	池部良、八千草薰	
1957	一夜風流	邵氏	卜萬蒼	宋存壽	趙雷、洪波、紅薇	
	神秘美人	邵氏	若杉光夫		趙雷、尤光照	
1958	吳哥窟物語·美麗的哀秋	東寶	渡邊邦男		池部良、安西鄉子	
	東京的假日	東寶	山本嘉次郎	井手俊郎、山本嘉次郎	小泉博、池部良、上原謙、八千草薰、陳惠珠	

註：1954 年的《天上人間》可能沒有拍成，原定李香蘭那年春天，從歐洲返日途中，在香港停留一個月拍完，原預定導演是王引，後改王元龍，時間都無法配合擱淺，當時李香蘭片約很多，無法久等，在作品表上該片沒有卡司，沒有上映時間，可見結果沒拍成。

戰後臺灣人最喜歡的日本影星美空雲雀

美空雲雀，在日本擁有「昭和歌姬」、「演歌界女王」、「歌壇的不死鳥」等多重稱號，雖然已離世十九年，在日本歌壇依舊享有崇高地位與深遠的影響力，令海內外眾多歌迷懷念不已。她的演藝事業橫跨歌唱、主持、電影與舞臺劇，尤其以歌唱最為人津津樂道，她歷年灌錄的唱片超過 1500 首歌曲，獲得「日本唱片大賞」等多項音樂獎項。她的演藝生涯橫跨時空四十年，在物資缺乏、生活疾苦的戰敗後數年間，她以悠揚動人的歌聲撫平日本人破碎的心靈；在日本經濟高度成長期，她的歌聲更發揮了怡情娛

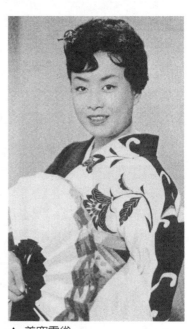

▲ 美空雲雀

樂的功能，讓人們忘卻了工作的疲勞與壓力，她的歌聲在戰後的四十年間陪伴了一代復一代的日本人成長。

美空雲雀，原名加藤和枝，1937 年 5 月 29 日出生在日本橫濱一個普通家庭，父母親以賣魚為生。太平洋戰爭期間，父親被徵召入伍，在送別會上，和枝真情流露地為父親唱了幾首歌曲，讓在場人士無不深受感動。母親發現女兒深具唱歌的天賦，決心培養她成為一名歌手，大戰期間，帶著和枝前往各軍隊做勞軍演出。1945 年日本戰敗，父親復員返鄉，加藤和枝開始以藝名美空和枝在橫濱杉

田劇場初登舞臺，深受觀眾歡迎，「天才少女歌手」的盛名開始不脛而走。

　　加藤和枝從八歲開始從事歌唱生涯，在橫濱、淺草各大劇場做巡迴演出，十一歲那年，是她演藝生涯的一大轉捩點。一天，東映公司導演齋藤寅次郎去戲院聽她唱歌，對她的歌聲十分讚賞，於是託人徵求其父母同意，讓她參加電影演出。齋藤寅次郎並為她取了個響亮的藝名——美空雲雀，期許她以雲雀般嘹亮悅耳的歌聲，在演藝界的天空中展翅高飛、翱翔天際。經過不出短短數年間，她果真達成了此一願望，紅遍了全日本及亞洲地區。

　　美空雲雀演出的電影產量驚人，總計達 166 部，在臺灣上映過的就有 18 部，這在當年日片尚有配額進口的限制情況下誠屬難能可貴，其中以《悲傷的口笛》《蘋果小姐》、《淘氣姑娘》、《羅曼斯姑娘》最為影迷所津津樂道。就影片類型而言，呈現了豐富多樣的風貌，涵蓋了歌舞片、文藝片、喜劇片、武俠片、神話片等等。就演出角色而言，更是千變萬化，無論是街頭賣唱的孤女、農家女、富家千金、女武士，甚至反串少男，她演來都游刃有餘。為配合其專業歌手身份，電影中亦不可免俗的適時穿插她演唱的歌曲，曼妙動聽的歌聲配合扣人心弦的劇情，對觀眾而言實為視覺與聽覺的雙重感受，無怪乎片商對她邀約不斷，1950 年代每年平均都有約 10 部影片在日本上映，1958 年甚至更達 15 部之多。

　　美空雲雀演出的電影作品以娛樂性商業片為主，不易獲影評人青睞，在影史上難獲得一席之地，她雖然拍片數量眾多，卻從未得過任何獎項。她的動作、表情常令人覺得不夠深入，嚴格來說演技稱不上精湛，但她卻能掌握自身的優勢，以歌聲取勝，彌補演技上的不足。在大銀幕上，她那如同黃鶯出谷的歌聲，再配合動人的劇

情，幾乎就是票房的保證，茲列舉數部令影迷們難以忘懷、頗值得回味的影片略述如後。

　　年僅 12 歲的美空雲雀以《養女之歌》（1949，原名「のど自慢狂時代」）出道，初登銀幕、剛剛嶄露頭角的她，雖然只是擔任配角，卻已讓眼尖的影迷留下深刻的印象。

　　《悲傷的口笛》（1949，原名「悲しき口笛」）是美空雲雀正式主演的第一部電影，以美空的故鄉橫濱為舞臺，以戰後混亂初期為時代背景。敘述從外地返鄉復原的青年欲尋找失散的妹妹，唯一的線索是出征前為她作一首歌「悲傷的口笛」，他沿路哼唱著這首曲子流浪在橫濱街頭，進而發展出一段賺人熱淚的故事情節，美空雲雀曾在接受專訪時表示這是她拍過影片中最滿意的作品。當時她雖年幼，卻在從事表演工作的短短數年間，看盡成人世界的人情世故。銀幕上的她在稚氣的臉龐下，唱出一曲成熟動人的歌聲，悲涼滄桑的曲調，觀者無不為之動容。由於電影主題曲動聽，題材亦切合時事、感人肺腑，上映後電影大為轟動，主題曲亦傳遍大街小巷，小小年紀的美空雲雀初嘗走紅滋味，此後片約開始源源不斷。

　　《蘋果小姐》（1952，原名「リンゴ園の少女」）原為一齣超人氣廣播連續劇，改編為電影後依舊大受歡迎，敘述一位居住在津輕的少女幫忙祖父經營蘋果園，一名作曲家聆聽過少女的歌聲，深感其潛力無窮，決心為她作曲，在一年一度的「蘋果音樂祭」中少女得以大展歌喉，獲得眾人讚賞，其後無意中發覺作曲家竟是其從未謀面的父親，失散多年的父女終得以團聚。此片主題曲乃是赫赫有名的「蘋果歌」（原曲「りんご追分」），歌曲風靡一時，唱片暢銷超過七十萬張以上，創下戰後初期唱片最高銷售紀錄，至今仍有不少歌壇後輩持續在傳唱中，可說是美空雲雀最為膾炙人口的代表作歌曲。

　　《流浪天使》（1952，原名「陽気な渡り鳥」）美空雲雀再度扮演一位養女，由於長期不受養父母關愛，憤而離家出走跟隨歌舞團四處巡迴表演，歷經艱辛磨難，終於成為一線當紅歌手，最後也找到原為鼓手的親生父親，與其同臺演出。

　　《大小姐社長》（1953，原名「お嬢さん社長」）則是另一部角色迥異的電影。片中她飾演一位糖果公司社長的孫女，熱愛歌唱的她在爺爺病重之際無奈接下社長重擔，她認真學習公司各項業務，並善用天賦的美妙歌喉，在電視節目中做最佳代言人，其後在朋友協助下揭發了董事的種種陰謀，順利解除了公司財務危機。

　　《淘氣姑娘》（1955，原名「ジャンケン娘」）敘述兩位東京的高中女生赴京都畢業旅行，旅途中認識了一位幫她們照相的青年，在祇園中又結識了一位藝妓。不久，藝妓赴京找兩位女高校生，巧遇上述青年，進而發展出一段青春洋溢的戀愛故事。由美空雲雀、江利千惠美（チエミ）、雪村泉（いづみ）三大巨星領銜主演，並以當時尚未普及的伊士曼天然彩色片為號召，上映後電影果然大為賣座，此片也奠定了她在臺灣觀眾心目中無可動搖的地位。

　　美空雲雀的扮相宜古宜今，在古裝片中，她曾和時代劇巨星嵐寬壽郎有過數次合作機會。大佛次郎原作的暢銷歷史小說「鞍馬天狗」於 1926 年首次搬上大銀幕，由日本默片時代首席男星尾上松之助主演，深受歡迎，遺憾的是尾上松之助於該年 9 月 11 日因心臟病發去世，享年僅 52 歲。1927 年，「鞍馬天狗」改由嵐長三郎（後更名為嵐寬壽郎）主演，推出後亦受到廣大影迷的熱烈迴響，遂展開長達三十年的「鞍馬天狗」系列電影映演史。嵐寬壽郎幾乎已成為鞍馬天狗的化身，1951 年，年僅十四歲的美空雲雀也搭上了這盛行多年的風潮。嵐寬壽郎再度飾演反抗幕府的革命志士倉田典膳，亦即化名為鞍馬天狗的神秘劍客，美空雲雀則反串演出旅行賣藝表演

的少年杉作，後為鞍馬天狗收留，協力對抗惡勢力新選組及其首領進藤勇。劇中巧妙鋪陳了鞍馬天狗遭對手襲擊，然而終究寡不敵眾，慘遭囚禁地牢，少年杉作奮不顧身、智取迎救的驚險情節。美空雲雀與嵐寬壽郎於《鞍馬天狗》系列電影共合作過《角兵衛獅子》（1951）、《鞍馬之火祭》（1951）、《天狗廻狀》（1952）三部影片，在影壇上再度掀起一陣「鞍馬天狗」旋風。

　　亭亭玉立、雙十年華時期的美空雲雀也曾在時代劇中扮演了俠女的角色。在臺灣曾上演過《孝女復仇記》（1957，原名「ひばりの三役競艷雪之丞変化」）與《女武士》（1958，原名「女ざむらい只今參上」），兩片故事內容大同小異，都是發生於德川幕府瀕臨潰滅的時期，美空雲雀扮演文武兼修的女武士，後者擴大了題材範圍，由孝盡忠。片中最令人稱道的是美空的歌與舞，它保持了日本的古色情調，在激烈打鬥與清歌妙舞中，讓觀眾忘卻劇情的不合理之處。（附註 1）

　　眾所周知，美空雲雀主要還是以歌唱方面的巨大成就受到肯定。她演唱的歌曲形式多樣，除了日本傳統的民謠、演歌、流行歌曲外，在爵士和靈魂歌曲方面也多所涉獵，在磁性的嗓音中融入了時代的滄桑感。她唱紅的歌曲眾多，其中有多首被翻唱成中文版本，例如由張露唱的國語歌

▲ 美空雲雀

「蘋果花」（原曲「りんご追分」）、由陳芬蘭唱的臺語歌「孤女的願望」（原曲「花笠道中」）等等不勝枚舉。

　　特別值得一提的是在 1965 年 10 月 28 日，美空雲雀與母親加藤喜美枝、胞弟香山武彥，偕舞星林與一及原信夫等廿三人組成的「鼓霸」爵士樂隊飛抵臺北，於國賓飯店夜總會作為期五天的表演，演唱曲目包括「蘋果懷念曲」（原名「りんご追分」）、「花笠道中」（原名「花笠道中」）、《悲傷的口笛》（原名「悲しき口笛」）、「回憶舊金山」（原名「想い出のサンフランシスコ」）等。票價依時段與座位區分從新臺幣 120 元到 230 元不等，以當時一般上班族月薪只有數百元有言，算是超高額的消費，然而歌迷們依然趨之若鶩，造成一票難求，美空雲雀在臺灣受到歡迎的程度由此可見一斑。

　　美空在當紅之際，於 1962 年和小林旭結婚，但兩年後即宣告離婚，1980 年代以後她的母親和兩個弟弟相繼過世，使她深受打擊，經常藉酒消愁。1988 年在東京巨蛋體育館舉辦一場名為「不死鳥音樂會」之個人演唱會，共表演了 39 首成名曲，世紀感動的歌聲再度原音重現，贏得了 5 萬名歌迷的熱烈掌聲。舞臺上的她依舊璀璨耀眼，私底下的上她卻深受病痛所苦。然而即使是疾病纏身，美空雲雀始終未曾放棄她熱愛的演藝事業。

　　然而世事無常，她終究無法抵抗病魔無情的摧殘。1989 年 6 月 24 日，美空雲雀因間質性肺炎在東京病逝，享年僅 52 歲。同年 7 月 6 日，日本內閣總理大臣授予她國民榮譽賞，成為第一位獲得此殊榮的女性。

　　美空雲雀的一生貫穿了日本從戰敗廢墟中走向經濟高度成長、社會繁榮的時代，可說是昭和時期最具代表性的藝人。她在人生的舞臺上雖然謝幕了，但在日本演藝界的獨尊地位和影響力並未隨著時光消逝，反而歷久彌新，在往後的歲月中持續發光、發熱。

美空雲雀演出電影年表

1949	のど自慢狂時代〔養女之歌〕	1954	美空ひばりの春は唄から
1949	新東京音頭	1954	ひよどり草紙
1949	踊る龍宮城	1954	伊豆の踊子
1949	あきれた娘たち	1954	唄しぐれ　おしどり若衆
1949	悲しき口笛〔悲傷的口笛〕	1954	青春ロマンスシート
1949	おどろき一家〔丈夫的秘密〕	1954	びっくり五十三次
1949	ホームラン狂時代〔棒球狂時代〕	1954	八百屋お七　ふり袖月夜
1950	ヒットパレード	1954	若き日は悲し
1950	憧れのハワイ航路	1954	歌ごよみ　お夏清十郎
1950	放浪の歌姫	1954	七変化狸御殿
1950	続・向う三軒両隣　第三話　どんぐり歌合戦	1955	大江戸千両囃子
1950	エノケンの底抜け大放送	1955	娘船頭さん
1950	続・向う三軒両隣　第四話　恋の三毛猫	1955	青春航路　海の若人
1950	青空天使〔青空天使〕	1955	歌まつり満月狸合戦
1950	東京キッド〔孤女流浪記〕	1955	ふり袖侠艶録
1950	左近捕物帖　鮮血の手型	1955	たけくらべ
1950	黄金バット　摩天楼の怪人	1955	ジャンケン娘〔淘氣姑娘〕
1950	とんぼ返り道中	1955	ふり袖小天狗
1951	父恋し	1955	笛吹若武者
1951	唄祭り　ひばり七変化	1955	唄祭り　江戸っ子金さん捕物帖
1951	泣きぬれた人形	1955	力道山物語　怒濤の男
1951	鞍馬天狗　角兵衛獅子	1955	旗本退屈男　謎の決闘状
1951	母を慕いて	1955	歌え！青春　はりきり娘
1951	ひばりの子守唄	1956	銭形平次捕物控　死美人風呂
1951	鞍馬天狗　鞍馬の火祭	1956	おしどり囃子
1951	あの丘越えて	1956	恋すがた狐御殿
1952	陽気な渡り鳥〔流浪天使〕	1956	宝島遠征
1952	鞍馬天狗　天狗廻状	1956	ロマンス娘〔羅曼斯姑娘〕
1952	月形半平太	1956	ふり袖太平記
1952	ひばりのサーカス悲しき小鳩〔美空與大馬戲團〕	1956	ふり袖捕物帖　若衆変化
1952	牛若丸〔王子探母〕	1956	鬼姫競艶録

1952	二人の瞳	1957	銭形平次捕物控　まだら蛇
1952	**リンゴ園の少女〔蘋果小姐〕**	1957	大江戸喧嘩纏
1952	ひばり姫初夢道中	1957	旗本退屈男　謎の紅蓮搭
1953	三太頑れっ！	1957	ふり袖捕物帖　ちりめん駕籠
1953	ひばりの歌う玉手箱	1957	ロマンス誕生
1953	姉妹	1957	**おしどり喧嘩笠〔劍底情鴦〕**
1953	ひばりの陽気な天使	1957	怪談番町皿屋敷
1953	ひばり捕物帳　唄祭り八百八町	1957	**大当り三色娘〔少女春光〕**
1953	ひばりの悲しき瞳	1957	青い海原
1953	山を守る兄弟	1957	ふり袖太鼓
1953	お嬢さん社長	1957	**ひばりの三役競艶雪之丞変化〔孝女復仇記〕**
1957	ひばりの三役　競艶雪之丞変化　後篇	1961	べらんめえ芸者罷り通る
1958	娘十八御意見無用	1961	花かご道中
1958	おしどり駕籠	1961	緋ざくら小天狗
1958	大当り狸御殿	1961	白馬城の花嫁
1958	**丹下左膳〔丹下奪寶記〕**	1961	魚河岸の女石松
1958	ひばり捕物帖　かんざし小判	1961	ひばり民謡の旅
1958	恋愛自由型	1961	幽霊島の掟
1958	花笠若衆	1961	花のお江戸のやくざ姫
1958	**女ざむらい只今参上〔女武士〕**	1961	風の野郎と二人づれ
1958	おこんの初恋　花嫁七変化	1961	べらんめえ中乗りさん
1958	ひばりの花形探偵合戦	1961	銀座の旅笠
1958	希望の乙女	1961	ひばりのおしゃれ狂女
1958	隠密七生記	1962	ひばり・チエミの弥次喜多道中記
1958	ひばり捕物帖　自雷也小判	1962	べらんめえ芸者と大阪娘
1958	娘の中の娘	1962	千姫と秀頼
1958	唄祭り　かんざし纏	1962	民謡の旅・桜島　おてもやん
1959	いろは若衆　ふり袖ざくら	1962	ひばりの母恋ギター
1959	忠臣蔵　桜花の巻　菊花の巻	1962	**三百六十五夜〔三百六十五夜〕**
1959	鞍馬天狗	1962	ひばりの佐渡情話
1959	東京べらんめえ娘	1962	ひばりの花笠道中
1959	孔雀城の花嫁	1962	お坊主天狗
1959	紅だすき喧嘩状	1963	勢揃い東海道
1959	お染久松　そよ風日傘	1963	ひばり・チエミのおしどり千両傘
1959	水戸黄門　天下の副将軍	1963	旗本退屈男　謎の龍神岬

1959	江戸っ子判官とふり袖小僧	1963	べらんめえ芸者と丁稚社長
1959	血闘水滸伝　怒濤の対決	1963	夜霧の上州路
1959	いろは若衆　花駕籠峠	1963	民謡の旅　秋田おばこ
1959	べらんめえ探偵娘	1963	残月大川流し
1959	ひばり捕物帖　ふり袖小判	1963	おれは侍だ！　命を賭ける三人
1959	べらんめえ芸者	1964	ひばり・チエミ・いづみ　三人よれば
1960	ひばり十八番	1965	新蛇姫様　お島千太郎
1960	殿さま弥次喜多	1966	小判鮫　お役者仁義
1960	続べらんめえ芸者	1966	のれん一代　女侠
1960	ひばりの森の石松	1968	祇園祭
1960	ひばり十八番　お嬢吉三	1969	ひばり・橋の花と喧嘩
1960	ひばり捕物帖　折鶴駕篭	1970	美空ひばり・森進一の花と涙と炎
1960	続々べらんめえ芸者	1970	花の不死鳥
1960	風流深川唄	1971	ひばりのすべて
1960	庄助武勇伝　会津磐梯山	1971	女の花道
1960	天竜母恋い笠	1974	なつかしの映画歌謡史
1960	狐剣は折れず　月影一刀流	1981	ちゃんばらグラフィティー　斬る！

註：表格內粗體字者係曾在臺灣上映過的美空雲雀主演之電影，括弧（〔　〕）內中
　　文片名為上映時使用之譯名。

附註

（附註 1）白濤，聯合報「觀影隨筆」，1959 年 6 月 2 日。
1964 年 10 月，美空雲雀曾應邀來臺灣演唱，與渡邊貞夫及其樂團，
一起在國賓飯店開幕慶祝時表演節目。與加山雄三、星由里子共同
演出 6 天。

臺灣人最喜歡的日本男星三船敏郎

1997 年 12 月 24 日晚，在東京逝世的國際巨星三船敏郎，他的國際聲譽，日本影星中無人可比，雖然他晚年困於婚姻官司和事業不順，但他的敬業和敬人的精神，仍是影人永遠的典範。也值得我國影人效法，而且三船敏郎主演的電影

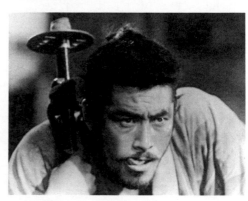

▲ 七武士

在臺灣映過十之八九，是臺灣人最熟悉的偶像，影響也最深。

三船敏郎成名，是 1950 年主演黑澤明導演的《羅生門》扮演在樹林中橫行的盜賊，像一隻兇猛黑豹，充分發揮了野性的男人魅力，在威尼斯影展得獎，又在奧斯卡金像獎得獎，因而揚名國際影壇。

1951 年主演山本木嘉次郎導演的《悲歌》，三船敏郎初次扮演了知識青年的斯文角色，卻不適合性格，並未獲得好評。

1950 年拍黑澤明導演的《七武士》扮演志望武士，又傻又兇的農民孤兒，三船敏郎第一次傑出的演出。

1955 年主演黑澤明導演的《生物的記錄》，港譯《留芳頌》，扮演小工廠的老闆，初次演了老人角色，證明了三船敏郎是一位戲路很廣的演技派明星。

1954 年到 1956 年，主演稻垣浩導演的《宮本武藏》榮獲美國最佳外國電影金像獎。三船敏郎初次在日本古裝片脫穎而出，確定

了他在影壇的地位，因此與稻垣浩導演繼續合作了多部作品，其中
《車伕松五郎》三船敏郎獲得了米蘭影展大獎。

1957 年主演黑澤明導演的《蜘蛛巢城》，演鷲路（馬克白）
將軍。

1960 年主演岡本喜八導演《智殲黑社會》，扮演帶有喜感動作
的刑警角色。

1961 年主演黑澤明導演的《大鏢客》扮演刀劍動作極快的浪人。

1960 年主演松林宗惠導演作品《聯合艦隊殲滅記》，三船扮演
航空戰隊司令官。

1963 年主演松林宗惠導演的《三四三特攻隊》（原名《太平洋
之翼》），扮演空軍參謀官。

1953 年，主演本多豬四郎導演作品《日本海空軍覆滅記》海戰
特技片，扮演攻擊真珠灣的海軍大尉。

1969 年主演《山本五十六》，七十年主演《軍閥》，兩部片三船
都是扮演山本聯合艦隊司令官的角色。

1969 年主演《日本海大戰》扮演日俄戰爭當年的聯合艦隊司令
官東鄉平八郎。

其他主演作品還有如《紅鬍子》、《天國與地獄》、《大劍客》（原
名《椿三十郎》）、《戰國英豪》（原名《隱岩三惡人》）等片，獲得了
很多國內外影展的大獎。

1961 年，三船敏郎應墨西哥電影公司之邀，赴墨國主演《有價
值的男人》，因為主角個性很適合三船敏郎來演，他在出發之前，已
將劇本對白全部背熟，演起來當然輕鬆而可發揮，獲美國舊金山國
際影展最佳男主角獎。

1987 年 6 月 22 日，三船敏郎榮獲美國加州大學洛杉磯分校頒
贈名譽學位（UCLA）金牌獎。全球得過這金牌榮譽的影星，第一

位是英國爵士影星勞倫斯奧立佛，三船敏郎是第二位，可見得來不易。

美國電影博物館 25 週年度慶祝會上，將三船敏郎的《幕府將軍》扮相蠟像入館，在東方明星中還是第一人。

1989 年，三船敏郎因演《千利休》第三度獲得尼斯影展最佳男演員獎，前兩次是 1961 年的《大鏢客》（用心棒），1965 年的《紅鬍子》，在威尼斯影展史上難找到第二人。

1920 年 4 月 1 日生於中國青島，中小學都在大連求學，1940 年服兵役，1946 年日本敗

▲三船敏郎參加金馬獎

戰回國，在軍中 6 年，曾在航空隊服務，對他後來拍戰爭片很有幫助。不過三船敏郎的演技好，還是出於敬業精神，可從他到攝影棚從不帶劇本可證明。到片場前，早把劇本背得滾瓜爛熟。他自己的努力研究，加上黑澤明導演的嚴格指導，把他磨練成國際巨星。他第一次演的外國片就是去墨西哥拍《有價值的男人》。他演的外國片還有美國片《山本五十六》、《太平洋決鬥》（李馬文合演）、《幕府將軍影集》轟動美國，法美合作片《大太陽》查理斯布朗遜、亞蘭德倫合演，《紙老虎》、《中途島》及《霹靂神風》等等。

1963 年 7 月三船敏郎獨資創辦三船獨立製片公司自建攝影棚，製作《黑谷的太陽》（和石原裕次郎合作）和《風林火山》都是國際級大片，世界版權早已賣出，也等於是外國人投資的巨片。三船敏

郎是日本影壇唯一一位超級演
員，還拍了一部電視影集《桃太
郎武士》。

　　他在美、日、義三國合作的
《大太陽》裡，扮演一隨從大使
到美國，將一本日本寶刀奉送美
國總統的日本武士。他是忠君愛
國的武士，因寶刀被劫，他腰插
日本刀，不顧安危，奔走西部，
尋找搶劫寶刀的竊賊。亞蘭德倫
飾賊，查理士布朗遜則是被亞蘭
德倫出賣的另一個賊，西部客玩
的是快鎗，日本武士則用日本

▲ 紙老虎（1975）

刀。這兩樣極端不同的兵器對抗，在茫茫的美國大西部的襯托下，
展開了一幕幕熱烈緊張、刺激充滿娛樂性的故事。

　　三船敏郎因演出《大太陽》至少賺進了五百萬美元，因為他除
了酬勞之外，還分得該片在日本上映的紅利。

　　三船敏郎因前妻幸子索贍養費六億日圓，把自己別墅、公寓、
股票全給幸子，六個棚的攝影廠開片，仍未解決。他的三船製片公
司也失敗、負債，晚年還靠演電視劇餬口，可說風光不再，滿悽涼。

　　1982 年 7 月，三船敏郎第三次來臺，準備在臺灣拍攝耗資兩千
萬美元的《西遊記》（又名《孫悟空》）走遍太魯閣、火焰山、日月
潭、梨山，還挑選大批國劇演員。三船敏郎自演孫悟空，日本摔角
家高見山演豬八戒、山美戴維斯演沙和尚，斯拿達演唐三藏，造型
都適合。原來預備 9 月來臺開拍，福斯公司支援經費，並請到喬治
魯卡斯導演，不料在部份日本股東反對下，竟告擱淺，非常可惜。

　　三船敏郎因享譽國際，不論自己製片或臺港片商請他拍片，都是要求國際級，要能在世界發行，因此都談不攏，這種高標準，也使他的事業，晚年不順利。

　　三船敏郎主演的日片和外片，在臺灣上映過至少 30 部，大部份都是叫好又叫座，其中：《七武士》、《宮本武藏》123 集、《大鏢客》、《紅鬍子》、《黑谷的太陽》、《大太陽》、《大海盜》、《車伕五郎》、《有價值的男人》、《山本五十六》、《日本海軍末日》、《太平洋決鬥》（美國片）、《紙老虎》（英國片）、《羅生門》、《日本開國奇譚》（原名《日本誕生》）、《日本最長的一日》、《風林火山》、《戰國英豪》（原名《隱岩三惡》）、《蜘蛛巢城》、《霹靂神風》、《幕府將軍》等都予人印象深刻。

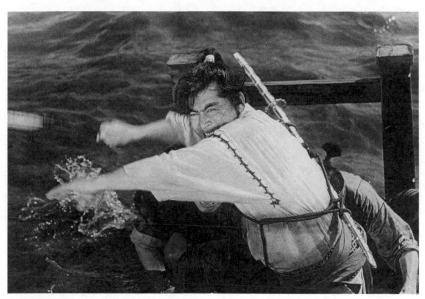

▲　三船敏郎

三船敏郎主要電影作品年表

1947	銀嶺盡頭	1957	蜘蛛巢城	1966	▲奇巖城冒險
〃	新傻瓜時代	〃	暴風中的男人	〃	怒濤一萬里
1948	酩酊天使	〃	▲柳生英雄傳	〃	▲霹靂神風
1949	靜靜的決鬥	〃	危險英雄	1967	奪命劍
〃	▲血債	〃	在底層	〃	▲日本最長的一日
〃	▲野良犬	〃	下町	1968	▲黑谷的太陽
1950	石中先生經歷記	1958	▲雙龍秘劍	〃	▲山本五十六
〃	逃獄	〃	▲東京假期	〃	祇園祭
〃	醜聞	〃	▲車伕松五郎	〃	▲決鬥太平洋
〃	訂婚戒指	〃	彌次喜多道中記	1969	▲風林火山
〃	▲羅生門	〃	人生劇場　青春篇	〃	▲狂沙怪戀
1951	▲愛與恨	〃	▲戰國英豪	〃	▲日俄大海戰
〃	悲歌	1959	▲銀座好漢	〃	赤毛
〃	白痴	〃	▲劍豪情史	〃	▲大劍豪
〃	海盜船	〃	▲馬賊	1970	▲盲劍俠決鬥大鏢客
〃	▲販馬英雄傳	〃	▲獨立愚連隊	〃	▲幕末
〃	誰知女人心	〃	▲日本開國奇譚	〃	▲龍虎魔鏢客
1952	荒木又右衛門	1960	▲智殲黑社會	〃	▲壯士魂
〃	▲霧笛情深	〃	▲大俠國定忠治	〃	軍閥
〃	西鶴一代女	〃	▲聯合艦隊殲滅記	1972	▲大太陽
〃	戰國無賴	〃	▲男對男	1975	▲紙老虎
〃	▲大眾情人	〃	懶漢睡夫	1976	▲中途島
〃	激流	〃	上班族忠臣藏	1977	人的證明
〃	來到港口的男子	1961	▲火燒大阪城	〃	日本首領
1953	吹吧！春風	〃	上班族忠臣藏續集	1978	柳生一族的陰謀
〃	擁抱	〃	▲大鏢客	〃	犬笛
〃	向日葵姑娘	1962	▲大劍客	〃	日本首領完結篇
〃	▲日本海空軍覆滅記	〃	▲男子漢	〃	赤穗城斷絕
1954	▲七武士	〃	▲三紳士豔遇	〃	水戶黃門
〃	▲宮本武藏	〃	▲忠臣藏	1979	金田一耕助冒險記
〃	潮騷	〃	▲有價值的男人	〃	大江戶搜查網
〃	走私船	1963	▲343部隊	1980	一九四一
1955	男性第一號	〃	▲天國與地獄	〃	▲二零三高地
〃	天下太平	〃	五十萬人的遺產	〃	▲幕府將軍
〃	天下太平續集	〃	▲大盜賊	1982	制霸
〃	▲續宮本武藏	1964	▲大龍劍	〃	仁川
〃	生物的紀錄	1965	▲大武士	〃	▲雌雄寶刀
1956	▲宮本武藏第三集	〃	▲紅鬍子	1985	聖女傳說
〃	黑帶三國志	〃	姿三四郎	1987	▲知床旅情
〃	黑暗街	〃	太平洋奇蹟之作戰	〃	▲竹取物語
〃	愛情之決算	〃	血與沙	1989	千利休
〃	妻之心	1966	暴豪右衛門	1992	▲狼影傳奇
〃	囚犯船	〃	▲無形劍	1995	深河

在日本促成臺灣電影進入彩色時代的蔡東華

　　在日本協助日片進口
臺灣，也促成臺灣電影進入
彩色時代的幕後功臣蔡東
華先生，做臺灣電影日本義
工 30 多年，人稱「蔡桑」，
50、60 年代的臺灣影圈，
提起東京蔡桑，無不豎起大

▲ 1999 年蔡東華先生與東寶社長松岡功合影

姆指稱讚。他在東京不只人頭熟，各方面關係好，而且熱愛電影、
熱愛祖國，熱心助人，樂於交友，待人以誠，處事以敬。當時由臺
赴日人士，無論觀光、辦事，只要找到蔡桑，他不但免費導遊，還
免費跑腿，他是東京華僑總會的理事兼文教部長，對僑社工作更是
熱心，他也擔任過王貞治後援會的常務理事，曾被選為華總會會長
卻被他婉拒，他認為出錢出力不要名義。1948 年，農教公司總經理
戴安國夫婦，第一次到東京，就是由初見面的蔡桑安排導遊，參觀
各片廠，了解日本影業的概況。戴安國非常滿意。

　　臺灣李天鐸教授、盧非易教授和筆者都出版過類似《臺灣電影
史》書好多本，都遺漏了這位臺灣電影發展史上的幕後關鍵人物，
打過廿幾場電影外交戰的猛將——蔡東華，尤其中影出版過三本中
影史書，臺製也出版過三本臺製史書，都沒有提到幕後促成他們拍
成彩色片的「蔡桑」其人，特別是其中國家電影資料館出版的《臺
影五十年》，有張美瑤在東京主演東寶影片《香港白薔薇》的臺製工
作人員參與該書座談，居然也未提到促成東寶高薪聘請「臺製之寶」

的蔡桑，而且蔡桑還促成東寶同意臺製派七人到日本跟片學習三個月。該書對這樣的大恩人居然一字不提。只有臺灣製片協會創始會長丁伯駪在他的影史書中提到蔡桑，為幫助臺灣電影彩色化，墊款在東京沖印做義工，費時費力又貼錢。

　　為了臺灣電影的進入彩色時代，蔡桑在東京做了三十多年的臺灣電影義工，無怨無悔的奉獻精力、時間和金錢，民國72年（1983）4月1日，曾獲國民黨文工會頒給華夏二等勳章。宋楚瑜擔任新聞局長時也曾頒過貢獻獎，蔡桑還保留每次亞洲影展代表團凱歸時，團長都致贈全部團員簽名，滿載虔誠的謝意，用厚紙板製成的感謝狀，至今他仍保留十幾張，像勇敢的戰士珍藏血跡斑斑的戰袍一樣珍貴，是他一生光榮的紀錄。

　　蔡東華是臺南人，1924年（民國13年，大正14年）3月5日出生，父親在日本做生意，當時是日據時代，蔡桑唸完臺南一中初中部，就到日本唸高中，畢業後，考入京都帝國大學工學院機械工程系。1945年，日本戰敗終戰，他大學畢業，麥克阿瑟的盟軍總部中華民國駐日代表團找他加入特別小組，替當時行政院長閻錫山做了不少特別任務。不久中國大陸赤化，中華民國政府退守臺灣。美國為了扶植日本，盟軍總部解散，他回母校執教，同時進入東寶公司工作，學習電影製作，因為東寶制度現代化，實施製片人制度，比較有東西好學。李香蘭主演的《東京假期》蔡桑介紹陳惠珠參加演出，東寶公司在香港成立辦事處，也是出於蔡東華的建議而設立，是日本六大公司中，唯一在國外先設辦事處。

　　1949年，臺灣要恢復進口日本片，不少臺灣片商到日本爭取發行日片，蔡東華因和東寶關係好，當然東寶影片的臺灣發行交蔡桑負責，他為了在灣發行日片，在東京設立Tetra映畫株式會社，在臺灣成立遠東影業公司，他是董事長，由他的哥哥和哥哥朋友王承芳

負責東寶電影在臺灣發行業務，起初臺灣日片進口，是以到關先後為序，每個月兩部。

　　1955 年起臺灣實施外片配額限制，依中日貿易辦法，臺灣日片配額直接配給日本公司，由日本公司分別指定一家臺灣公司代理臺灣發行，臺灣的代理公司要在日本設代理人，以便和日本總公司聯絡進口日片，當時，日本有六大公司：東寶、東映、松竹、日活、大映、新東寶。蔡東華是臺灣各公司派駐日本聯絡人的領頭，這些聯絡人的辦事處都設在蔡東華東京辦公室內，除遠東代理東寶外，代理松竹公司的東京代表起初是瑞芳公司張瑞祥，代理大映的臺灣第一公司東京代表是日人伊藤，代理東映的臺灣代表劉介宙，代理日活的大東代表陳維謙。代理新東寶的代表也是張雨田聯絡好後，由臺灣中國公司的杜桐蓀簽約，東京代表許承鑣，後來許承鑣擔任新加坡國泰東京代表，不過，後來新東寶和松竹都改由聯邦代理。因為聯邦透過新加坡國泰和香港電懋公司駐日代表關係，爭取到臺灣代理發行權。

　　蔡東華的東京公司成為臺灣各公司派駐東京代表的集中地，大家一起看試片、買片、聯絡，當時日本映畫聯盟的日片輸出小組，以臺灣為主要業務，常找蔡桑去開會。蔡東華為了方便日本各大電影公司了解臺灣電影市場，創設日文《臺灣映畫周刊》，每周一次，提供日本六大公司臺灣影市場資訊。因此蔡桑成為日片在臺灣映演幕後關鍵人物。

　　蔡桑認為：臺灣進口的日片，除了提供一部分的娛樂，對我們電影工作者學習電影知識有很大的幫助。因為日本電影的家庭倫理較接近我們的文化，容易學習，同時進口日片者賺取利益又投資拍國片。遠東就拍了好幾部國片，張雨田也拍，為臺灣的電影製作帶來回饋。

　　1954 年起臺灣參加亞洲影展，不只要爭取電影獎和爭取各國民間友誼，還要乘機宣慰僑胞，需要蔡桑參加。1957 年第四屆亞洲影展在東京舉行，蔡桑是中影委託的東京代表，不但要安排臺灣代表團的接送食宿，甚至要陪女明星上街採購，蔡桑為了臺灣女星在國際場合更亮麗，為臺灣爭光，曾帶女星到東京美容院做頭髮造型，蔡桑都是自掏腰包，不便報帳，只好當作蔡桑自己的招待費。

　　我國第四屆亞展代表團副團長龍芳，在 1956 年 7 月已應大映和新東寶邀請，赴日本考察電影事業一個月，蔡桑全程陪同，由於龍芳的出差費少，住小旅館，與日本電影大亨們會面時，為了給臺灣官員體面，臨時換住帝國飯店，會面結束退房，回住小旅館，可見蔡桑為龍芳在日本考察相當費心安排。因此龍芳這次率亞展代表團到東京，是第二次到日本，對日本影業進步非常羨慕，當時日本已拍彩色片，臺灣還是黑白片，蔡桑建議，臺灣要拍彩色片才能打開海外市場，只要臺製爭取到拍彩色片的經費，技術問題他可協助解決，包括請日本攝影師、燈光師整組人員到臺灣去拍片，拍好後寄到東京沖印等等繁重工作，蔡桑都可盡力服務。

　　亞洲影展原名東南亞影展，第四屆起改名，從第一屆到第三十屆，蔡東華參加了二十二屆，因為蔡桑不只日文好、英文好，人頭熟，還懂舞臺監督，便於臺灣代表團負責人與各國代表團高層接觸，而且不計名義報酬。蔡桑參加亞展代表團的名義上多是副團長，有時是顧問，有時是發言人，第六屆亞洲影展在馬來西亞吉隆坡舉行，中華民國代表團成員包括領隊王星舟、英文發言人李希賢、日文發言人蔡東華、評審魏景蒙、黎東方，及女星夷光、金楓、柯玉霞等。頒獎典禮由馬來亞元首夫人親自頒獎。中華民國得最佳女配角：崔小萍《懸崖》和最佳女童星特別獎：張小燕《苦女尋親記》。影展結

束，臺灣代表團不但在吉隆坡、星加坡表演亮相，又到印尼宣慰僑胞，舉辦晚會，舞臺管理都是蔡桑負責。

1982 年臺灣參加亞洲影展代表團在馬尼拉演出時，蔡桑因忙裡忙外，過度勞累，在後臺暈倒，抬進醫院，回國時救護車開到機場接回住院，從此蔡桑才退出參加影展。

由於蔡桑的建議，臺灣公營片廠中影、臺製先後籌備拍彩色片。1955 到 1959 年，臺灣中影、臺製，先後派攝影師到日本學彩色片攝影，蔡東華先後協助「中影」（中央電影公司）的華慧英、賴成英前往日本研習彩色攝影、「臺製」（臺灣省電影製片廠）的劉國柱和「中教」（中華教育電影製片廠）的秦凱，運用美援到美國研習彩色攝影、「臺製」的陳玉帛和「中教」的陳千萬赴日本學習彩色片沖洗。

中影又利用和大映合作《秦始皇》，和日活合作《海灣風雲》的機會，都附帶條件，要求大映和日活邀中影相關人員到日本，實地觀察學習彩色片的技術。1962 年 6 月，臺製搶先一步拍臺灣第一部彩色片《吳鳳》，蔡東華即在東京請到彩色攝影師山中晉、燈光師關川次郎及助理等六人來臺拍片。影片拍完，底片寄東京，蔡桑負責送東京現像所沖印，使臺灣終於進入彩色時代。

1963 年，中影也拍彩色片《蚵女》，但彩色攝影、燈光等技術人員都是中影本身人員，稱第一部「自立彩色」。蔡桑在日本方面還派遣技術人員來臺指導化粧，中影籌備建士林廠期間，莊國鈞數度到日本考察，蔡桑從旁協助，都有極大的貢獻，1965 繼中影的《蚵女》之後，臺灣公民廠都拍彩色片，但臺灣尚無彩色片沖印設備，都要送東京沖印，這些聯絡工作，極為繁瑣緊張，都是蔡桑負責。臺灣片子拍了一段或殺青，將底片寄東京蔡桑轉送東京現像所沖底片；等底片寄回來，導演滿意再進行剪接與配音。再次寄日本去印 B 拷貝。每一部片子，都要如此臺北與東京至少兩趟來回。萬一對

方印錯了，如把夜景印得像大白天，或把第一本的聲片，印到第二本的底片去……得要等到 B 拷貝回到臺灣，才能發覺，蔡東華為了臺灣發展彩色片，在日本設立テトラ映畫株式會社及共榮商事株式會社，並在東京現像所設有一個工作室，他安排李蘭生在日本處理臺灣影片套片、剪接或修剪等工作事宜，所以臺灣公民營彩色片從發展初期一直到 1972 年為止，絕大部份都是經蔡桑安排到東京現像所沖洗，當時的作法是，臺北把片子寄給蔡東華，他檢查過後負責交印；日本印好的片子須經他驗收，發現錯誤時，立刻退回重印，後來改為蔡桑將毛片初步剪接好再寄臺。如遇彩色新聞片時間緊迫，則以外交郵袋寄回。當時日本人對蔣介石在日本敗戰時，以德報怨的寬大為懷都非常感激，蔡桑只要說這是蔣介石的片子，日本人都會加班趕快洗印。蔡桑也因而延攬了若干在日本學電影的留學生協助處理，當時曾連榮在日本留學，就是蔡桑得力幹部，經常要翻譯劇本，中製廠拍彩色《緹縈》李翰祥導演，後製配音、配樂都在日本做，也得力蔡桑協助。直到 1970 年初臺北的「大都」和「虹雲」彩色沖印廠相繼成立，臺灣拍彩色片技術才完成一貫作業。

　　有一年蔡東華回臺北時，住在賴國材經營的旅社，發生失火，只有蔡東華住的房間沒有燒到，他說正好有賴國材的《目蓮救母》的拷貝放那裡，可能是《目蓮救母》救了他一命。其實應是好人有好報，暗中得神庇佑。

　　臺灣製片人丁伯駪、郭南宏導演都說：蔡桑替臺灣彩色片聯絡在東京沖印，都是做義工，日本沖印公司雖有給蔡桑一些佣金，但臺北影業有關人士去東京，他還要招待，安排食宿，他的收入不敷支出，幾乎每部片都要貼老本。

　　蔡東華在促成中日合作拍片方面也花了不少心血，1962 年張美瑤在臺製演《吳鳳》一片之後，名揚日本，經蔡東華促成龍芳與東

寶合作拍片，尚未簽約，龍芳已逝世，1965 年，東寶製片人森岩雄仍依口頭承諾邀請張美瑤到東京主演《香港白薔薇》，由蔡東華代表簽約，親自主持歡迎會。果然，張美瑤不負眾望，轟動日本。後又拍了一部《曼谷之夜》，東寶公司也以王牌男星寶田明、加山雄三合作演出。張美瑤還客串演過一部《戰地之歌》。由於蔡東華的建議，東寶應允臺製派遣一組七人隨片見習：包括張美瑤監護人龍芳夫人、製片彭世偉、導演楊甦、編劇楊文淦、攝影鄭潔、燈光白鑑、錄音劉添根。東寶安排臺製廠人員在各部門實習工作，並加入《香港白薔薇》劇組一起拍片。臺製鄭潔受到日本攝影師宇野晉作禮遇，見識到日本人員非常有計劃的工作制度，他們都住在蔡東華寓所，蔡東華自己則到鄉下去住。中影影星陳惠珠、林沖等到日本拍片上電視，陳惠珠進東寶藝能學校深造，都得力於蔡東華的推薦。電資館出版《臺影五十年》那本書，將這段重要成長史全漏了。

中日斷交，蔡東華極力促使東寶公司不畏中共恐嚇威脅，撥出位在東京精華銀座的「日劇場」做為每年中華民國僑胞雙十國慶場地。同時，臺灣許多公民營片廠彩色底片都存放在東京蔡東華公司的倉庫中，由於怕被中共沒收，改為蔡東華公司名義，並將三家公營片廠彩色底片再以外交郵袋，免稅寄回臺灣。而民營片廠的底片，有的表示要放棄，請求燒燬；蔡桑將十幾家的底片改寄香港，再設法運回臺灣。蔡桑在香港設有一家與東寶公司合作的「寶華配音字幕公司」，由他親侄蔡光顯主持、參與協助處理臺灣彩色片拷貝，終於保存了不少珍貴的電影文化資產。

蔡東華在東京創設寶華藝能設計中心公司，附設「寶華歌舞團」，培訓了不少人才，東寶派人指導。該團除在日本表演，也前往東南亞各地訪問，採用國際稱之為音樂歌舞劇的最流行表演方式。

　　1969 年蔡東華，為了讓李行、白景瑞要拍自己想拍的影片，出資 300 萬元邀胡成鼎合作成立大眾公司，開業片《今天不回家》（白景瑞導演）打響第一砲，也有了資金，接著拍《警告逃妻》（張永祥導演）、《秋決》（李行導演）《二十三屆世界少年棒球賽》（紀錄片）、《妙極了》（李嘉導）等五部影片，並代理發行過《母與女》（李行導）與《愛情一二三》（李行導）。1972 年大眾改組，交由李行、白景瑞主持，蔡東華和胡成鼎退出，另組大星影業公司，請丁善璽導演《黑龍會》（川島芳子的故事），又在龜山與王東海合建東影片廠，拍了兩部彩色黃梅調電影《王寶釧》、《秦雪梅》（楊甦導演），還有一部特技片《封神榜》。由於缺乏內行人管理，加以房地產熱門，拍電影虧本，東影只經營五年就關門。其中大眾的《秋決》，因在日本配樂洗印，請日本名家作曲，交響樂團配樂，都是蔡桑出資，因此，他個人賠了不少錢，無怨無悔，《秋決》能在「臺北」、「第一」的春節檔映兩個月，也完全是蔡桑關係，可見蔡桑是一位在幕後默默奉獻心力的電影人，居然很多人把他忘了，大眾公司的成員，共有蔡東華、胡成鼎、張永祥、賴成英、陳汝霖、林贊庭、李行、白景瑞、劉登善等人，大眾同仁對蔡東華的奉獻，都非常感激！曾推荐他爭取金馬獎終身成就獎卻未成功，可能是很多人不了解蔡桑的成就。

　　蔡東華在東京做臺灣電影義工超過 30 年，出錢出力，不計名義，打下臺日電影交流的基礎。由於他的努力，臺灣影業才能進入彩色時代，尤其 80 年代臺灣新電影的出現，博得日本人稱贊，終於在日本連續舉辦了大規模的臺灣影展，蔡桑功成身退，引起老一輩影人的懷念，尤其李行等人總覺得臺灣電影界對蔡桑虧欠太多。

戰後日本電影業的興衰、蛻變和復興

　　日本各大公司早在七十年代已將電影視為夕陽工業，轉向多角經營，電影生產大幅減少，人才流失，當然好片也少，因此臺灣片商在日本買不到好片，有些在日本還能賣錢的大片，又不適合臺灣觀眾味口。到九十年代以後，日本電影老、中、青三代一起打拼，尤其好幾位老導演的老驥伏櫪重現光芒，日本電影又有復甦現象，到 2006 年，終於從谷底翻身，日片總賣座紀錄超越了美國片。

　　本文簡略回顧日本戰後五十年來製片業的興衰蛻變，對於力圖向外發展，同遭困境的臺灣電影產業，該是很好的借鏡。

一、在盟軍管制下新生

　　1945 年 8 月 15 日，日本天皇宣佈終戰，向盟軍投降，盟軍進駐日本實施軍事管制，解散日本軍隊，廢除軍國主義，實施民主改革，釋放政治犯，共產黨合法化，燒燬二三六部宣傳日本軍國主義影片，這些電影皆為強調日本民族的優越感、軍國主義以及武士道精神。其中有松竹出品的《鳥居強右衛門》（內田吐夢導演）、《陸軍》（本下惠介導演）、《海軍》（田坂具隆導演）；東寶出品的《南海之花》（阿部豐導演）、《姿三四郎》（黑澤明導演）、《加藤集戰鬥隊》（山本嘉次郎導演）；日活出品的《土與軍隊》（田坂具隆導演）、《江戶最後之日》（稻垣浩導演）、《將軍與參謀與兵》（田口哲導演）；大映出品的《新雪》（五所平之助導演）、《上海燃起之狼火》（稻垣浩導演即《春江遺恨》）、《五重塔》（五所平之助導演）……等。電影

界反戰的左派份子抬頭。不
過日本電影界也要接受聯
合國軍總師令部（簡稱
GHO）管制，屬下民間情報
教育部（簡稱 CIE）頒佈一
連串製片綱領，改革日本電
影業原有傳統規範。禁拍渲
染暴力、自殺的武士道片，

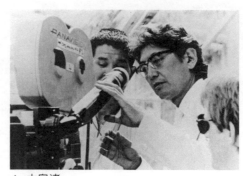

▲ 大島渚

各大公司都要組織工會，引起勞資糾紛。

　　盟總的管制，對日本影業是因禍得福，解除政府對影業的高壓，
參戰的日本演職員和導演們退伍，迅速復員。各大公司於 1946 年就
恢復生產，總數達一百部片，1948 年生產達兩百部。1949 年日本自
治團體映倫取代 CIE 的管制，製作自由。到 50 年代，日本影業已逐
漸進入黃金時代。

　　只有東寶公司面對大批演職人員復員的動盪，公司當局和左派
權力的企圖控制，發生大規模的罷工風潮。

　　1947 年，東寶左右兩派鬥爭，保守派人士另組新東寶公司，與
原來的東寶分裂，留下來的職工在左派的煽動下發生罷工，資方不
妥協，關閉攝影廠，並請美軍支援，出動戰車七輛，飛機三架，騎
兵一中隊，利用武力鎮壓，清除左派份子，如今井正、山本薩夫、
龜井文夫等名導演也在這時脫離東寶。

　　1949 年，東寶在財團的支持下，一再增資改組，常董川喜多長
政另組關係企業東和影業公司，雖以發行西片業務為主，但對東寶
開拓國際業務貢獻很大，不但積極參加歐洲各國際影展，並與歐美
影業公司合作拍片，在外國成立分公司，都是川喜多促成，使東寶
成為各大公司中成長最穩健的公司。

二、在國際影壇揚眉吐氣

50 年代日本劇情影片之製作：

	首輪上映部數	平均長度（公尺）	黑白片	彩色片	大銀幕片	現代劇	古裝劇
1955 年	423	2,344	412	11	0	253	170
1956	514	2,183	482	32	0	345	169
1957	443	2,244	358	85	72	280	163
1958	504	2,222	353	150	376	336	168
1959	493	2,286	326	167	481	355	138

（50 年代日本電影外銷特刊）

　　由於日本電影在戰爭中損失輕微，戰後在美軍大洋傘保護下，可以自由發揮創作，比其他企業復興得快。五十年代就進入黃金時代。戰前派的大導演小津安二郎、溝口健二、衣笠貞之助、吉村公三郎、木下惠介、五所平之助、田阪具隆等等固然佳作不斷。戰中派的黑澤明、稻垣浩，及左派今井正、新藤兼人、山本薩夫等，連續推出的佳作也令人注目。尤其 1951 年黑澤明的《羅生門》在威尼斯影展獲金獅獎，打響了日本電影的國際招牌。次年《羅生門》又在美國奧斯卡金像獎獲最佳外語片獎，電影的結構、攝影、演技都令歐美人士對東方影片刮目相看。

　　1952 年，吉村公三郎導演的《源氏物語》在坎城影展獲最佳攝影獎，溝口健二導演的《西鶴一代女》，在威尼斯影展獲最佳導演獎。1953 年，溝口健二的《雨月物語》又分別在柏林影展和威尼斯影展獲獎。1954 年黑澤明《留其頌》在柏林影展得獎，《七武士》在威尼斯影展得獎，衣笠貞之助的《地獄門》在坎城影展獲最佳影片金棕櫚獎，在紐約影評人協會獲最佳外國片獎，又獲奧斯卡金像獎最佳外語片獎；次年，奧斯卡最佳外語片獎又頒給日片《宮本武藏》第二集……這種連續獲得國際大獎的聲勢，在歐美電影界也是少見。

　　日片在國際上的聲勢日隆，也加強了日本各公司進軍世界市場的野心。當時，大映公司社長永田雅一最狂妄，認為港臺的中國片落後日片三十年。東南亞的中國片市場大，與日片文化相近，觀眾容易了解，尤其臺灣，曾被日本佔領 50 年，普遍推行日語，懂日語者最多，是日片進攻第一目標。大映公司為進軍臺灣市場，發行大映第一部影片免版權費，於是一方面將影片配漢語拷貝發行東南亞；另一方面籌辦東南亞影展，企圖利用影展的日片優勢來宣傳日片。

　　1954 年 5 月 8 日在東京舉行第一屆東南亞影展，各參加國家除提出代表性作品外，都派影評人參加評審。結果日片一枝獨秀，各國影評人無話可說，大映的《金色夜叉》獲最佳影片獎，東寶的《回聲》獲最佳導演（成瀨巳喜男），最佳男主角（山村聰）、最佳女主角（原節子）、最佳錄音等獎。臺港片之中，只有香港片得一項特別獎。當時大映社長永田雅一絕未料到這個影展後來的受益者竟然是市場最大的中國片，而且只隔不到二十年，香港李小龍主演的中國片就進軍日本打垮日片，日本影迷至今仍將他奉為「神」。

三、電影衰退的關鍵年

　　據日本電影年鑑記載，日片在日本國內市場收入最高時期是 1959 年和 1960 年，全國收入達三百億日元，以後逐年降低，1966 年只剩 200 億元。由於電視興起，日本電影黃金時代到 60 年代初已發生變化。據影史學者田中純一郎在「日本電影發達史」指出：1964 年（昭和 39 年），是日本電影界變化最大的一年，全國電影人口由十一億二千萬人，突然減至四億三千萬人。這一年電影院還有 4927 家，此後每年減少。1975 年電影人口降至一億七千萬人，電影院減至 2443 家。

1972 年日活公司上映 69 部片中，有 66 部是成人電影，演員導演多是新人，造成性電影的泛濫，引起禁映和輿論指責的風波，幾年後，成人電影院也門可落雀。

1968 年日本彩色電視問世，1975 年全國電視機已達 26.544 萬臺電視戶迅速普遍。

四、片廠制度崩潰

由於日本電影公司全是民營組織，大部份公司幕後都由財團支持，採取在商言商的企業化經營，不論製片流程和發行系統，都是完全制度化。各大公司還有些保守傳統，當年臺港兩地的電影人，不論是否到過日本參觀，對日本電影公司的制度化、企業化，都感羨慕不已。可是，電影的生產不同於一般機械產品，是許多精英份子運用藝術和科技的創造而成的智慧結晶，除了是商品，不能有太多時間的限制，還是文化藝術品，才能不斷的創新，也能長期吸引觀眾。由於其中創作靈感的觸發，無法事前預估，沒有制度固然容易造成時間、金錢的浪費，但過份依賴制度，也會妨礙人腦的創新，造成藝術文化品質的傷害。

80 年代前，日本各大公司的拍片配合全國戲院系統的上片，一切流程都是事先依據內容和工作人員訂定進度、動彈不得，反而形成企業的僵化。

當時，日本各大公司又熱衷於進軍國際影展，尤其旗下的大牌導演，為提高品質，都對體制的流程僵化感到苦惱。雖然可以加強籌備，將內外景都繪圖，預備工作做得至善至美，仍會妨礙創作靈感的發揮。有些有才華的導演，便被磨成機器，失去創作衝力，只有少數如黑澤明，敢向體制抗爭，被稱為「天皇」導演，各公司多

敬而遠之，只有東寶敢用黑澤明，而且特准他自導自製，也是東寶最先實施片廠獨立經營，不受發行影響，打破權力高於導演的製片人制度，賦予導演完全支配權。

　　第二個造成片廠制度面臨崩潰的原因，是六十年代歐洲新潮電影的興起，令日本年輕一代非常熱衷。新潮電影打破明星制度，也打破片廠制度，更打破製作規範。日活公司最先支持新潮電影，松竹公司也出現新潮電影，在國際影展和國內票房，都連續獲勝，間接培養了獨立製片，只是由於影片的發行，仍須依賴大公司的系統，早期日本獨立製片仍無自由生存的空間。

　　幸有一些非電影產業的企業體系介入日本電影的生產，支持了獨立製片的生產和發行。甚至這些非電影的企業機構，除了投資拍片，還投資自設戲院及娛樂場所，形成主流電影企業外的支流。如角川書店和德間書店不務正業，投入電影的產銷，又以出版配合，相互支援發行、彼此有利，成為電影界新寵。

　　直到八十年代以後，大公司大幅減產，必須依賴獨立製片的生產，來彌補片源供應，獨立製片才普遍依賴大公司而生存。

　　到了九十年代，藝術影院和社區戲院的興起形成系統，獨立製片有發行網，才算真正的獨立。

▲ 感官世界

　　第三，日本專映日片的戲院業有一個很壞的傳統，上映一部 A 級片，必須配搭一部 B 級片。以前中國片輸入日本，都是作為 B 級片配搭日片放映。

　　日本戲院業這種作風，是強制推銷 B 級片，並非買一送一，門票比上映一部片還高。上映西片戲院都是一片一票，觀眾時間、金錢都節省。在娛樂業發達，工商社會進步，觀眾的時間愈來愈寶貴，一檔上映兩片制浪費觀眾寶貴時間。便面臨淘汰。因此東映先帶頭拍片長三小時大片，取代一票兩片，東寶、松竹跟進，取消趕工粗製 B 級影片。

　　由於拍大片，重質不重量，用人也要精兵主義，大公司逐步取消基本演員制和大牌導演專屬制，改為合約制，原有的片廠制度便無形中瓦解。

　　第四，日本大片廠傳統，新進人員不論什麼學校畢業，都要經過相當時期的師徒制的實務磨練，尤其培養導演，仍重視嚴格的師承制度，跟的導演就是老師。所以日本七十年代以前的導演，都有師承系統，一目了然。

　　好的方面，新人經過磨練，技術較純熟，銳氣也能減少一些鋒芒。可是現代有些有才華的新秀不易長期忍受前輩權威的保守作風，不願受專屬約束，走向獨立製片，反而有人因此一步登天，例如北野武就是一例。

　　不過大部份的新演員沒有大公司長期培養，就不易變成明星。對影業而言，沒有明星，觀眾就沒有偶像，也會造成影片發行的傷害。

五、電影觀眾流失

　　電影觀眾隨著時代的轉變，文化、環境的影響不同而產生不同口味。尤其日本戰後社會環境的轉變太快，加上美國文化思想的入侵，不同年齡觀眾，不同口味，形成多樣化的觀眾和多樣化的味口。同一觀眾的口味，也會隨年齡的增長而轉變，因而電影新偶像產生不易，即使有新偶像也無法長久。

　　例如，日本戰敗初期，反軍閥反侵略的電影大受歡迎，評價很高，到了六十年代，新的軍國主義思想復活，反戰電影已不如軍國主義戰神化的統帥人物的傳記片，有英雄崇拜作用大受歡迎，於是在票房第一的原則下，恢復軍國主義思想的影片多能博得好評。反戰影片，雖在國際上頻頻得獎，在日本國內卻不一定受喜愛。

　　六十年代，一度日本時代劇的票房很高，以拍時代劇出名的東映公司，為了供應市場需求，成立第二東映，專拍時代劇，最高紀錄年產近百部。由於同類影片生產太多，觀眾納胃有限，這時日活推出太陽族的現代流氓片，以石原裕次郎和小林旭的現代遊俠英雄，最適合年輕人味口，成為年輕觀眾的新偶像，超越演古代遊俠的長谷川一夫和片岡千惠藏等巨星的地位，以致第二東映，不到兩年就迅速結束。據統計，60 年代日本擁有 11 億人次的觀眾，但到 80 年代末只剩 1 億人次觀眾，可見流失的嚴重。

　　日本戰後，女性的悲情影片，也曾很受歡迎，直到電視興起，電視上的連續劇搶走了電影院的女性觀眾。留在電影院的女性觀眾年齡層降低，一度使得少年少女的青春片很受歡迎，但流行時間並不長久，很快這類片也沒落了。受美國文化長期入侵的影響，80 年代以後，日本新女性主義逐漸形成和抬頭。

　　近年來，日本觀眾除了鍾情於美國片，對港臺的動作片也很熱愛。

　　現在最受歡迎的日片，是不由人演出的動畫片（卡通），由於取材於暢銷的連環漫畫，角色和情節，觀眾都熟悉，東映連續幾年都以動畫片獨霸國內外市場，取得賣座冠軍。

　　日本的連環漫畫，是特殊的大眾文化，不論大中學生或上班族，課餘、公餘都喜愛連環漫畫的幻想奇想，既能吸引讀者，坐地鐵的讀者又可看完隨手丟，是消磨時間的伴侶，故大受歡迎。但拍動畫片人力財力消耗大，東映尚無強敵。但在 90 年代之後，宮崎駿等新

一代動畫片大師崛起，均以獨立的工作室型態製作，已改變了大公司獨霸的狀況。

六、大映公司倒閉

　　1961 年 9 月新東寶公司宣佈倒閉，是濫拍商業片多產虧損，觀眾失去信心，銀行不肯支持，雖有幾部大片大賣（如《明治天皇與日俄大戰》），也無力挽回聲譽，終於無法維持。

　　1974 年大映公司的倒閉，是拍幾部七十釐片大片拍垮。社長永田雅一好大喜功，《羅生門》得獎後，要與好萊塢抗衡，好萊塢的七十釐片推出不到一年，大映也推出七十釐彩色片《釋迦》，可是多數戲院沒有七十釐片放映設備，還是要以卅五釐片發行。永田雅一不死心，又拍了一部七十釐片《秦始皇》，及拍了幾部卅五釐大片，均全部虧損，使公司片廠也被拍賣。1971 年 7 月負債五十五億日元，製片和發行兩部份人員全部解雇，十二月十二日宣佈破產。之後由德間書店接辦。

七、日活公司的倒閉

　　日本影業的衰退，除受多媒體科技發達的影響，改變電影產業的結構，也改變人們休閒生活方式外，影業本身，在這變遷過程中未能適時把握時機改變經營方針，作必要的適應站穩腳步，也是影業衰退主要因素。這裡舉資格最老的日活公司的倒閉為例。

　　日活公司創立於 1912 年，相當於我國只拍過短片的亞細亞影戲公司（早已不存在），比我國最早的明星公司也早八、九年。日活最

初的名稱叫「日本活動照相股份有限公司」，後來發展為日本四大電影公司之一。

　　二次世界大戰後，日活是六大公司之一，以發行美國片賺錢。1954年重新恢復拍片，招考一批歌唱小生，拍攝象徵戰後新時代的歌唱打鬥片，捧紅石原裕次郎、小林旭、吉永小百合等紅星，成為青年影迷偶像，打破東映的時代劇和松竹的大船調女性電影。老闆之一的堀久作以經營「完全燃燒爐社」發財打進電影界，獲得股權，並獲原來老闆大川博的信任、實現新的企業理念，作品有成功也有失敗。

　　在六十年代日活影業鼎盛時期，堀久作發現電視興起的危機，將電影賺來的錢，轉投資飯店和高爾夫球場等不動產，由於堀久作對這些生意外行而頻頻失利，不得已將散落各處的片廠和影院賣掉度過危機。

　　七十年代，日活改變方針，拍攝低成本的成人電影和兒童電影，不但為公司帶來利潤，其中也有一些水準高的優秀作品，培養了不少傑出的新進青年導演，和勇於創造新風格的新作品，在國際影壇很獲好評。如森田芳光的《火之祭》，在坎城影展得獎。還培養了導演神山征二郎、根岸吉太郎、神代辰巳、川島透、石井聰亙、東陽一等，影星宮下順子、關根惠子、永島敏行等。

　　但到八十年代，作風更大膽，成本更低廉的錄影帶成人電影大量上市後，日活的成人電影大受影響，逼上末路。日活雖然宣佈改變作風，恢復拍大眾化的正統娛樂片、愛情片，可是觀眾的信心已失，公司的信譽並非一朝一夕能重新建立。

　　日活可能為了重建公司的招牌，在捉襟見肘的經濟狀況下，貸款投資廿億日元拍中日愛情片《落陽》（在臺灣拍），無異是孤注一

擲的豪賭，沒有對市場確切的評估，結果上映只收五億日元，這個票房在目前算很可觀，但對廿億元的投資而言，卻遭致命一擊。

不過，造成 1993 年 7 月 1 日活被東京法院裁判破產的主因卻不是電影，而是經營高爾夫球場和衛視節目。這兩項投資都因回收太慢，且需要龐大財力支援，日活無此財力，注定失敗，結果在臺灣拍的大片《落陽》一敗塗地，債主就臨門，官司纏身，無力救援，只有關閉。

「日活」是繼新東寶、大映之後倒閉的第三家大公司。其後，松竹更換老闆，東映改變經營方針，五大之中只有東寶經營最穩。

80 年代以後，日本電影產業面臨整個轉型，大公司多實施多角化經營，用其他經營的收入彌補電影減產收入，小公司則爭取電影產業之外的企業資金，甚至和外國合作拍片，走國際化、全球化的路線。

1976 年，書店老闆角川春樹以大資本投資拍片，重振日本影業，每部片都叫好叫座，又有助書店的促銷，使日本影壇開創了多角經營之路。角川拍攝的影片有《犬神家的一族》、《人性的證言》、《復活之日》等等，培養了藥師丸博子、原田知世、渡邊典子等紅星。1983 年起，角川也插手自製自導，第一部《被污染的英雄》，頗博好評。第二部自導大片《天與地》耗資五十億日元，是影史空前紀錄。在影業衰退中，角川以五位一體的經營策，即：小說——電影——新人——音樂——錄影帶同時發展，相互支援，相互推廣，可惜這位強人後來因攜毒被捕，出獄後還繼續經營。

八、專業精神愈來愈差

但是八十年代，日本編劇人才寧願寫電視連續劇，一個電影題材如拍連續劇，可以拖上百集，吃幾年生活無憂；如拍電影改來改

去還是一部電影，利潤並不高。有些名編劇腳踏兩隻船，寫完電影劇本，又將同一題材再寫電視劇本，也因此造成濫接劇本，幾年拼下來弄得江郎才盡，才華枯竭，一旦失去票房，便無人問津。有些編導創作人才，由於片廠制度崩潰，生活失去保障，一旦把握不住工作機會，為生活所迫，便改到其他行業打工，等於被間接扼殺。

同時，雖然現在編導人才創作更自由化，創作空間放大，可是由於缺乏大公司的品管和財力支援，也會造成品質下降，加速被淘汰的命運。這是九十年代的日本電影工作者，比在六、七十年代更容易消失的主因。

在演員方面，在片廠制度時代，從事拍片以外的活動，往往受到約束，覺得不自由，可是片廠制度崩潰後，可以自由灌唱片、作秀、上電視，可能紅得更快，也可能消失得更快。明星偶像魅力的生命更短促，像六十年代美空雲雀歌影劇三棲的影人已很難找到，只有臺灣人翁倩玉可取代，但她又向版畫方面發展，已成為四棲藝人。

現在日本的演員，由於普遍不務正業，演技上的專業精神愈來愈差，自然演員的藝術生命也就愈來愈短促，明星制度的崩潰，使電影產業失去促銷工具，成為間接受害者。

九、松竹公司不再製片

摘錄兩則中國時報報導的日本松竹公司的新聞如下：1998 年 11 月 23 日：

> 日本歷史最久的松竹電影決定與東映電影攜手合作，今後除了業務上相互配合之外，全國院線也將合併為一。「松竹」與

「東映」合作計畫，將促成日本全國最大院線網（四百家）
誕生。

此外，「松竹」與「東映」合拍的第一部動畫片《隔壁的山田
君》預定於明年七月上映，該片由創下一百一十億日圓票房
的《魔法公主》原班人馬拍攝，預定在全國四百家合併院線
公開映演。

相反的，今年「東寶」出品的《口袋怪物》、《舞在搜查線上》
等新片，都有超過三十億日圓的賣座。今年東寶的賣座片連
連，加上製作群擴大加強，即是促成體質弱化的「松竹」與
「東映」合作的主因。

　　但在 2006 年日本電影突然興盛，全國全年總票房收入超越美
片，其中有多部大賣座。東寶出品的科幻預言電影《日本沉沒》是
其中之一。該片關係日本每一個國民的生存問題，吸引了大量的影
迷觀賞，造成空前賣座，國內就有 60 億票房紀錄，該片由特技片導
演樋口真嗣執導，小松左京的小說改編，豐川悅司、柴崎幸，共同
演出。同年該片在臺灣上映，票房只一千萬元，距離理想很遠。

　　該片將科學家預言一百萬年以後，阪神大地震，可能造成日本
沉沒的大災難，縮短在一年之間爆發，許多火山噴出岩漿橫流，用
了 20 噸漿糊製造紅色漿，同時將細部災難場景拍得很真實，讓觀眾
看得心驚肉跳，紛紛打電話到東大地震研究所詢問可能性，演氣象
科學家的豐川悅司說：「當富士山由沉睡中爆發大噴火時，日本就一
夕間沉沒了。」不過最為賣座仍是動畫片，文藝片則是，曾經在臺
上映，強調「再貧困也要笑著活下去」的《佐賀的超級阿嬤》。

十、逐漸復甦

　　日本戰後在美軍保護下，沒有軍費負擔，發展成為「經濟大國」，一切向前邁進，唯獨電影創作似有盛極而衰之勢，從六十年代的「電影大國」，到 70 年代後半反而退為「電影小國」了。到 90 年代後半才逐漸復甦，1997 年北野武以《花火》得威尼斯影展金獅獎，市川準的《東京夜曲》在 21 屆蒙特利爾電影節得最佳導演獎，27 歲的河賴直美的《萌動的朱雀》在坎城影展得新人獎，70 歲今村昌平的《鰻魚》得坎城金棕櫚獎，給沉寂多年的日本影壇到 90 年代後半帶來重振生氣。2006 年才真正翻身，重新興起。

　　不過日片在日本國內雖然衰落，在國際市場的收入仍有成長，從 1947 年的 32,000 美元，到 1983 年成長為 7,390,880 美元、還是有些收穫。到 90 年代，成長更多，雖然大公司仍多角經營，但整個日本影業顯然已蛻變進入新階段，除了多角經營，新生代的新片頗有跨國化的新氣象。

十一、老導演奮鬥不懈

　　90 年代後半的日本影壇，不但有幾位新導演冒出頭，而且不少 70 歲以上老導演仍退而不休，繼續在拍片，令人由衷欽佩。據 2004 年統計，日本 70 歲以上老導演有在拍片的歷年來有 21 人之多，給影業新秀帶來鼓舞。名單如下：

日本老導演奮鬥不懈的一覽表

導演	最新影片	公映年份	執導的歲數
新藤兼人	《貓頭鷹》	2004	92
市川崑	《犬神家一族》	2006	91 △
黑澤明	《裊裊夕陽情》 （臺譯《一代鮮師》）	1993	83 △
鈴木清順	《狸御殿》	2005	82
石井輝男	《盲獸對一寸法師》	2004	80
今井正	《戰爭與青春》	1991	79 △
堀川弘通	《浮島丸爆沉事件》	1995	79
岡本喜八	《助太刀屋助六》	2002	78
千本福子	《赤鯨與白蛇》	2006	78
森崎東	《赤足雞》	2004	77
今村昌平	《赤橋下的暖流》	2001	75 △
黑木和雄	《紙屋悦子的青春》	2006	75
山田洋次	《母親》	2008	77
出目昌伸	《戰俘樂園》	2006	74
佐藤純彌	《世紀戰艦大和號》	2005	73
熊井啓	《大海的見證》	2002	72
篠田正浩	《間諜佐爾格》	2003	72
深作欣二	《大逃殺 II》	2003	71 △
恩地日出夫	《蕨野行》	2003	70
吉田喜重	《鏡中的女人》	2003	70
東陽一	《風音》	2004	70

註：本表資料參考《平成年代的日本電影》（1989-2006）舒明著，2007.2，三聯書
　　店（香港）出版。
　　△2008 年前過世。

十二、結論

　　總之，我以為日本人在傳播事業方面老、中、青一起打拚的努
力，值得欽佩，尤其近年日本片，積極從谷底翻身，2006 年全年日

本總賣座紀錄 1077.52 億日元，佔全年總票房 53.2%，已超越好萊
塢，這是 21 年來日片在國內首次逆轉。由於純愛文學的興起，純愛
電影也大受歡迎，例如《在世界中心呼喊愛情》、《一公升的眼淚》
叫好又叫座。另一方面昭和年代的懷舊創新的《扶桑花的女孩》、《幸
福的三丁目》、《佐賀的超級阿嬤》等大賣座，重現觀眾對日本的信
心。2006 年全年，日本共推出國產電影 417 部，比 2005 年多產出
61 部，日本本土動畫片仍為重要支柱；創作上改編大行其道，重拍
片也受到推崇；而製片領域，大公司威風不再，獨立製片成生力軍。

◀《日本沉沒》

◀《佐賀的超級阿嬤》

參考書目及相關文獻、論文

一、中文書籍部分：

1. 《日本電影史》，岩琦昶著；鍾理譯，北京：中國電影，1985/10。
2. 《日本電影名片手冊》，日本文摘企劃製作，臺北：故鄉，1989/04/25。
3. 《日本電影風貌》，舒明，臺北：聯合文學，1995/05。
4. 《我的電影生涯》，山本薩夫著；李正倫譯，北京：中國電影，1986/06，原名：「私の映画人生」。
5. 《日本電影名作劇本》，陳德旺譯，臺北：書林，1983/05。
6. 《電影的奧秘》，佐藤忠男著；廖祥雄譯，臺北：志文，1981/09。
7. 《港日電影關係──尋找亞洲電影網絡之源》，邱淑婷，香港：天地圖書，2006/06。
8. 《滿映──國策電影面面觀》，胡昶、古泉，北京：中華書局，1990/12。
9. 《憶東影》，蘇云主編，長春：吉林文史，1986/09。
10. 《小津安二郎的電影美學》，Donald Richie 著；李春發譯，臺北：中華民國電影圖書館出版部，1983。
11. 《小津安二郎的藝術》，佐藤忠男著；仰文淵、柯聖耀、吳志昂、施小煒譯，北京：中國電影，1989/03。
12. 《大島渚的世界》，佐藤忠男著；張加貝譯，北京：中國電影，1990/08。
13. 《電影藝術：黑澤明的世界》，Donald Richie 著；曹永洋譯，臺北：志文，1973/09。
14. 《儒者‧黑澤明》，曾連榮，臺北：今日電影，1985/06。

15. 《亂：黑澤明的電影劇本》，黑澤明、小國英雄、井手雅人著；張昌彥譯，臺北：時報文化，1986/04/01。

16. 《蝦蟆的油：黑澤明自傳》，黑澤明，臺北：星光，1994/01。

17. 《日治時期臺灣電影史》，葉龍彥，臺北：玉山社，1998。

18. 《殖民地下的「銀幕」──臺灣總督府電影政策之研究（1895～1942）》，三沢真美惠，臺北：前衛，2002/10。

19. 《臺灣電影戲劇史》，呂訴上，臺北：銀華，1961/09。

20. 《臺灣電影百年史話（上、下冊）》，黃仁，臺北：中國影評人協會，2004。

21. 《平成年代的日本電影》（1989-2006），舒明著，三聯書店（香港），2007 年 2 月。

22. 《臺灣電影史話》，陳飛寶編著，北京：中國電影，1988/12。

23. 《臺灣電影閱覽》，李泳泉，臺北：玉山社，1998。

24. 《臺語片時代 I》，電影資料館口述電影史小組，臺北：國家電影資料館，1994/10/31。

25. 《悲情臺語片—臺語片研究》，黃仁，臺北：萬象圖書公司，1994。

26. 《春花夢露──正宗臺語電影興衰錄》，葉龍彥，臺北：博揚文化事業有限公司，1999/09。

27. 《消逝的影像：臺語片的電影再現與文化認同》，廖金鳳，臺北：遠流，2001/06/15。

28. 《邵氏影視帝國》，廖金鳳，卓伯棠，傅葆石，容世誠等，臺北：麥田，2003/11。

29. 《邵氏電影初探》，張建德，香港：香港電影資料館，2003。

30. 《國泰故事》，黃愛玲編，香港：香港電影資料館，2003/03。

31. 《日治時期臺灣戲劇之研究》，邱坤良，臺北：自立晚報社，1992。

32. 《日治時期臺灣戲劇之發展》，邱坤良，臺北：自立晚報，1994。

33. 廈門影百年，洪卜仁主編，廈門大學出版社，2007.3。

34. 《臺灣世紀回味文化流轉》，莊永明總策劃，臺北：遠流，2002。

35. 《臺灣第一》，莊永明，臺北：時報出版公司，1995。

36.《風城影畫——新竹市電影‧戲院大事圖錄》，潘國正主編，新竹：新竹市立文化中心，1996/05。

37.《電影檔案—國際電影 3：大島渚》，黃翠華主編，臺北：時報文化，1992/11/15。

38.《吳子牛的電影：南京 1937》，龍祥國際股份有限公司，臺北：萬象圖書公司，1995/09。

39.《跨世紀臺灣電影實錄（上、中、下）》三冊，黃建業總編輯，臺北：國家電影資料館，2005/05/31。

40.《臺灣的女兒》（臺灣一位女導演），陳炎生著，玉山社出版，2003.1。

41.《臺灣阿姑》（周遊的故事），周遊著，民視文化出版，2003.6。

42.《臺北西門町電影史（1896~1997）》，葉龍彥，臺北：行政院文化建設委員會、國家電影資料館，1997/06/30。

43.《抗日戰爭時期的重慶電影（1937-1945）》，重慶市文化局電影處編，重慶：重慶，1991。

44.《重慶與中國抗戰電影學術論文集》，第七屆中國金雞百花電影節執行委員會學術研討部，重慶：重慶，1988/11。

45.《抗戰電影回顧》，范國華等編，重慶：重慶市文化局，1985/08。

46.《舊劇與新劇：日治時期臺灣戲劇之研究（1895-1945）》，邱坤良，臺北：自立晚報，1992/06。

47.《臺灣戲院發展史》，葉龍彥撰述，新竹：新竹市立影像博物館，2001/12。

48.《新竹市電影史（1900~1995）》，葉龍彥，新竹：新竹市立文化中心，1996/04。

49.《臺中電影傳奇》，林良哲文字撰寫，臺中：臺中市政府，2004。

50.《夢影集——中國電影印象》，陳輝揚，臺北：允晨文化，1990/09。

51.《世界電影藝術史》，（法）喬治‧薩杜爾著；徐昭、陳篤忱譯，香港：宏圖。

52.《電影藝術入門》，唐紹華，臺北：桂冠影業公司，1959。

53.《電影概論》，陳文泉，臺北：國立藝專，1961。

54.《現代電影藝術》，魯稚子，臺北：中國電影文學，1968。

55.《世界電影的裸變》，老沙，臺北：中國電影文學，1968。

56.《電影藝術縱橫談》，魯稚子，臺北：仙人掌，1969。

57.《電影藝術漫談》，魯稚子，臺北：阿波羅，1970。

58.《電影藝術雜談（上、下冊）》，莊靈，臺北：晨鐘，1970。

59.《電影藝術縱橫談》，魯稚子，臺北：晨鐘，1971。

60.《電影藝術散論（上下集）》，劉藝，臺北：黎明文化，1972。

61.《電影藝術論》，廖祥雄，臺北：三山，1964。

62.《電影藝術概論》，哈公，臺北：華欣，1974。

63.《電影藝術類編》，國立藝專編，臺北：國立藝專，1978。

64.《電影與傳播》，吳東權，臺北：黎明文化，1979。

65.《影星名鑒》，世界電影雜誌社編，臺北：世界電影雜誌社，1979。

66.《坎城‧威尼斯影展》，李幼新，臺北：志文，1980/12。

67.《中國電影電視名人錄》，黃仁、梁海強、戴獨行、徐桂峰主編，
　　臺北：今日電影雜誌社，1982/07/01。

68.《中國影劇史》，王子龍，臺北：建國，1960/03。

69.《五十年來的中國電影》，鍾雷，臺北：正中書局，1965。

70.《中國電影事業論》，張雨田，臺北：中國電影文學，1969。

71.《龔稼農從影回憶錄（第一～三冊）》，龔稼農，臺北：文星書店，
　　1967。

72.《中國電影前途的探討》，劉一民，臺北：聯合，1969。

73.《五十年時代的電影戰爭》，老沙，臺北：中國電影文學，1970。

74.《中國電影史（第一～三冊）》，杜雲之，臺北：臺灣商務印書館，
　　1972。

75.《邵氏電影王國秘辛》，杜雲之，臺北：你我他雜誌社，1979。

76.《用眼睛看的中國電影史（1896-1963）》，吳澄主編，臺北：龍江
　　文化事業，1979。

77.《中國電影三十年》，司馬芬，臺北：影劇週刊社，1980。

78.《中國的電影與戲劇》，王墨林，臺北：聯亞，1981。

79.《三十年細說從頭》，李翰祥，臺北：聯經，1982/03。

80.《六十年代國片名導名作選》，蔡國榮主編，臺北：中華民國電影事業發展基金會，1982/09。

81.《美國電影史》，杜雲之，臺北：文星書店，1967。

82.《實用電影編劇學》，政戰學校編，臺北：政戰學校。

83.《導演與電影：當代十位代表性電影靈魂人物》，劉森堯，臺北：志文，1977。

84.《現代電影導演散論》，魯稚子，臺北：文星書店，1965。

85.《中國影劇文學》，周燕謀，臺北：文化書館，1968。

86.《影劇演技之方》，夏鵬，作者自印，1968。

87.《作家電影面面觀》，但漢章，臺北：幼獅月刊，1972。

88.《電影導演與電視導播》，唐紹華，臺北：黎明文化，1972。

89.《表演論》，哈公，臺北：皇冠，1973。

90.《導演與作品》，王墨林，臺北：聯亞，1979。

91.《編劇方法論》，鄧綏宇，臺北：國立編譯館，1979。

92.《論導演對於電影特性應有的認識與控制》，廖祥雄譯，臺北：臺灣影評人協會，1981。

93.《電影電視編劇的藝術》，劉文周，臺北：光啟，1982。

94.《表演奇譚》，哈公編譯，臺北：中國電影，1968。

95.《表演基礎》，程德松、周易民譯，臺北：五洲，1969。

96.《導演的電影藝術》，（美）泰倫斯馬勒著李道明譯，臺北：志文，1978。

97.《世界電影欣賞》，魯稚子，臺北：文星書店，1967。

98.《顧影餘談》，老沙，臺北：文星書店，1967。

99.《歐美電影漫步》，魯稚子，臺北：水晶，1969。

100.《壯志凌雲影評集》，哈公等，臺北：中影公司，1969。

101.《揚子江風雲影評集》，李翰祥等，臺北：中國電影製片廠，1969。

102.《舞臺與銀幕》，姚鳳磐，臺北：雙子星，1969。

103.《小鎮春回》，哈公等，臺北：臺灣省電影製片廠，1970。

104.《我看電影》，劉藝，臺北：黎明文化，1973。

105.《談影論戲》，曾西霸，臺北：中英文周刊，1974。

106.《英烈千秋影評集》，丁善璽，臺北：中影公司，1974。

107.《電影新潮》，但漢章，臺北：時報文化，1975。

108.《電影筆記》，王曉祥，臺北：華欣，1976。

109.《世界電影新潮》，羅維明等，臺北：志文，1980。

110.《電影世界》，劉藝，臺北：皇冠，1976。

111.《電影的故事》，李祐寧，臺北：年鑑，1977。

112.《電影就是電影（電影影評集）》，羅維明，臺北：志文，1978。

113.《名著名片》，李幼新，臺北：志文，1978。

114.《電影趣談》，胡南馨、司徒明編譯，臺北：志文，1978。

115.《世界名片百選》，羅新桂編譯，臺北：志文，1979。

116.《世界不朽名片》，林德宗編，臺北：全文，1979。

117.《我們看不到的電影（三集）》，王善解，臺北：今日電影雜誌
社，1979～1981。

118.《電影筆記》，劉藝，臺北：皇冠，1982。

119.《電影論壇》，劉藝，臺北：臺灣影評人協會，1979。

120.《我愛電影》，曾西霸，臺北：大漢，1979。

121.《電影戲劇論集》，姜龍昭，臺北：文豪，1979。

122.《幕前幕後臺上臺下》，黃美序，臺北：學人文化，1980。

123.《轉動中的電影世界》，黃建業，臺北：志文，1980/07。

124.《從電影看人生》，曾昭旭，臺北：漢光，1982。

125.《電影神話》，羅維明，臺北：遠景，1982。

126.《盈盈眼》，汪瑩，臺北：文笙，1982。

127.《臺語明星浮沉錄》，劉昌博，臺北：雨辰書報社，1964。

128.《電影與我》，張美瑤，臺北：中華日報社，1965。

129.《李麗華的昨日‧今日‧明日》，李麗華口述；梁汝洲筆記，臺
北：華報社，1969/02。

130.《影劇風雲人物》，劉一民編，臺北：聯合，1969。

131.《亮不亮的星星》，汪瑩，臺北：爾雅，1976。

132.《藝談照妖鏡》，魏平澳，臺北：三泰電視周刊社，1976。

133.《藝談照妖鏡的底牌》，徐桂峰編，基隆：幸運草，1978。

134.《中外名導演集（上、下冊）》，黃仁，臺北：中國電影文學，1968/08。

135.《電影導演、電影官》，廖祥雄著，東藝影視公司，2006.12。

136.《世界電影名導演集》，黃仁編，臺北：聯經，1979。

137.《影壇超級巨星》，李幼新編著，臺北：志文，1979。

138.《國際巨星 101》，梁海強編，臺北：雅鳴，1980。

139.《超級巨星》，Gelmis Joseph 著；景翔譯，臺北：爾雅，1975。

140.《好萊塢之星》，江南、景平譯，臺北：奧斯卡，1976。

141.《怎樣投考電影明星》，梅嶺小姐，臺北：新生命，1966。

142.《藝影春秋》，李德安，臺北：水牛，1967。

143.《藝苑人生》，謝家孝，臺北：驚聲文物，1968。

144.《電影工作臨場錄》，劉藝，臺北：中國電影文學，1968。

145.《銀幕上下談》，魯稚子，臺北：皇冠，1976。

146.《張徹雜文》，張徹，臺北：皇冠，1978。

147.《又見笕橋》，吳秉權，臺北：這一代，1978。

148.《好萊塢觀星錄》，但漢章，臺北：時報社，1981。

149.《電影製作技術》，李希賢編譯，臺北：國際電影電視工程學會中國分會，1965/01。

150.《電影構成》，劉藝，臺北：皇冠，1969。

151.《現代電影攝影藝術與技巧》，唐因存編，臺北：五洲，1970。

152.《電影原理與製作》，梅長齡，臺北：三民書局，1978。

153.《紀錄片攝製之理論與實踐》，陳文泉，臺北：中外電影社，1965。

154.《電影製片人的實際工作》，森岩雄著；楊澄譯，臺北：電影學報社，1959。

155.《實用電影製片學》，闞紀思譯，臺北：五洲，1970。

156.《電影製片工業的生產技術管理》，胡福源，香港：僑聯電影工業社，1957。

157.《最新電影技術》，汪榴照譯，李國鈞發行，1954。

158.《電影法令匯編》，行政院新聞局，臺北：行政院新聞局，1966。

159.《電影導演論》，白克，臺北：良友，1961。

160.《電影藝術的極致》，郭震唐譯，臺北：向日葵，1970。

161.《電影藝術》，劉藝、史紀新合譯，臺北：皇冠，1963。

162.《電影學報（1～5 冊）》，鄧綏寧、楊雲主編，臺北：電影學報社，1958。

163.《電影蒙太奇》，白克，臺北：良友，1961。

164.《電影叢談》，汪榴照，臺北：中國學生報，1969。

165.《好萊塢外史》，金維多等著；汪榴照譯，臺北：新生報，1954。

166.《電影評論》，哈公等，臺北：影評人協會，1966。

167.《戲劇縱橫談》，俞大綱等，臺北：文星書店，1967。

168.《電影問題・問題電影》，尤新仁編著，臺北：大特寫，1983。

169.《如何欣賞電影》，James Monaco 著；周晏子譯，臺北：中華民國電影圖書館出版部，1983。

170.《親吻一朵微笑——幕前・幕後・人生》，馬健君，臺北：張老師，1993/01。

171.《天堂樂園——電影・文學・人生》，馬健君，臺北：張老師，1992/06。

172.廖祥雄著《日本人的這些地方很有趣》，1996 年 4 月，稻田出版。

173.廖祥雄著《電影導演、電影官》，2006 年 12 月，東蔡影視公司。

174.《臺灣紀錄片研究書目與文獻選集》（上下冊），2000 年 6 月，國家電影資料館。

175.《臺灣紀錄片與新聞片影人口述》（上下冊），2000 年 6 月，國家電影資料館。

176.《日本電影史》（中文），岩崎昶著，北京中國電影出版社，1995。

177.《港日電影關係》，邱淑婷著，香港天地圖書公司，2006 年 6 月。

178.《日本電影風貌》，舒明著，臺北聯合文學，1995 年。

179.《陳雲裳傳》，譚仲夏著，香港電影雙週刊，1996 年。

180.《卅年細說從頭》，李翰祥著，1984 年，香港天地出版社。

181.余慕雲著《香港電影史話》，第五卷，2001 年香港次文堂。

182.亞洲評論（週刊），亞洲評論社（發行人黃風），1974，臺北。

183.蔡國榮著，《中國近代文藝電影研究》，臺北：電影資料館，1985。

184.羅卡著《傳統陰影下的左右分家：對「永華」、「亞州」的一些觀察及其他》，香港電影回顧特刊《香港電影的中國脈絡》，1990 香港市政局出版。

185.羅維明著〈雙城舊影：國語電影對五〇年代香港的態度〉，香港電影回顧特刊《香港—上海：電影雙城》，香港市政局。

186.中華民國新聞年鑑，1961 年臺北市記者公會編印。

187.400 擊雜誌第 8 期，400 擊社 1986 年出版。

188.盧非易《臺灣電影政治經濟美學（1949～1994）》，1998，遠流出版社。

189.馬森《電影中國夢》，時報出版公司，2000 出版。

190.《政策電影研究》黃仁編著，萬象圖書公司，1994 年出版。

191.《電影繽紛錄四十年》沙榮峰著，1994，國家電影資料館。

192.《中國電影電視名人錄》黃仁等著，今日電影雜誌社，1982 年出版。

193.《胡金銓的世界》黃仁編著，臺北中國電影史料研究會，1997 年出版。

194.《電影阿郎白景瑞》黃仁編著，臺北中國電影史料研究會，2001 年出版。

195.《聯邦電影時代》黃仁編著，國家電影資料館，2001 年出版。

196.《世紀回顧—圖說華語電影》總編輯黃仁、黃建業，國家電影資料館，2001 年出版。

197.梁良編《中華民國電影影片上映總目》，1984，國家電影資料館。

198.李天鐸編著《當代華語電影論述》，時報出版公司，1996 年出版。

199. 杜雲之著《中國電影史（三冊）》，臺灣商務印書館，1972 年出版。

200. 杜雲之著《中國電影七十年》，國家電影資料館出版，1981 年出版。

201. 《用眼睛看的中國電影史》，吳澄主編，1974 年龍江文化公司出版。

202. 唐紹華著《文壇往事見證》，傳記文學社，1996 年 8 月初版。

203. 《新聞天地創刊四十週年總目錄》，1985 年 6 月 21 日，香港出版。

204. 《聯合報四十年》，1991 年 9 月初版。

205. 《國泰故事》香港電影資料館，2003.3 版。

206. 《香港影人口述歷史》1.2.，香港電影資料館，2001.11 初版。

207. 《徐訏小說改編電影之研究》黃仁著，2002.11.12 中國文化大學舉辦「徐訏學術研討會」論文。

208. 《香港電影回顧》，中國香港研究會，2000.5 出版。

209. 《香港文學電影片目》2005，梁秉鈞、黃淑嫻編、嶺南大學人文學科研究中心出版。

210. 李道新著《中國電影批評史》，2002.6，中國電影出版社出版。

211. 李道新著《中國電影文化史》，2005.2，北京大學出版社出版。

212. 李道新著《中國電影史（1937-1945）》，2000，北京首都師範出版。

213. 羅藝軍主編《中國電影理論文選》，1992，北京文化藝術出版社出版。

214. 羅藝軍主編《20 世紀中國電影理論文選》，2003，中國電影出版社出版。

215. 《王無塵電影評論選》，1994，中國電影出版社出版。

216. 《中國電影評論文選》，1993，中國電影出版社出版。

217. 酈蘇元、胡菊彬著：《中國無聲電影史》，1996，北京：中國電影出版社。

218. 李少白著：《電影歷史及理論》，1991，北京：文化藝術出版社。

219.林年同著：《中國電影的美學》，1991，臺北：允晨文化實業股份有限公司。

220.陳緯編：《柯靈電影文存》，1992，北京：中國電影出版社。

221.邵牧君著：《銀海游》，1989，北京：中國電影出版社。

222.任殷著：《電影追蹤》，1989，上海：上海文藝出版社。

223.陳荒煤著：《探索與創新》，1989，北京：作家出版社。

224.張駿祥、程季華主編：《中國電影大辭典》，1995，上海：上海辭書出版社。

225.許秦秦著：《重讀臺灣人劉吶鷗（1905-1940）——歷史與文化的互動考察》，1999年，國立中央大學碩士論文。

226.鄭逸梅著：《影壇舊聞——但杜宇和殷明珠》，1982，上海：上海文藝出版社。

227.劉森堯著：《電影與批評》，1982，臺北：臺灣志文出版社。

228.蔡洪聲著：《蔡楚生的創作道路》，1982，北京：文化藝術出版社。

229.孫瑜著：《銀海泛舟——回憶我的一生》，1987，上海：上海文藝出版社。

230.上海文藝出版社編：《探索電影影集》，1987，上海：上海文藝出版社。

231.齊隆壬著：《電影沉思集——風潮、結構與批評》，1987，臺北：圓神出版社。

232.劉成漢著：《電影賦比興集》（上、下），1992，臺北：遠流出版事業股份有限公司。

233.林縵、李子云編選：《夏衍談電影》，1993，北京：中國電影出版社。

234.中國電影藝術研究中心、廣電部電影局黨史資料征集工作領導小組編：《中國左翼電影運動》，1993，北京：中國電影出版社。

235.劉現成編：《拾掇散落的光影：華語電影的歷史、作者與文化再現》，2001，臺北：亞太圖書出版社。

236. 陸弘石著：《中國電影史》，2005，北京：中國電影出版社。

237. 王海洲主編：《鏡像與文化：港臺電影研究》，2002，北京：中國電影出版社。

238. 孟犁野著：《新中國電影藝術史稿（1949-1959）》，2002，北京：中國電影出版。

239. 袁叢美口述、黃仁編撰：《袁叢美從影七十年回憶錄》，2002，臺北：亞太圖書出版社。

240. 李少白著：《影史椎略──電影歷史及理論續集》，2003，北京文化藝術出版社。

241. 丁亞平主編：《百年中國電影理論文選》（上、下），2003，北京：文化藝術出版社。

242. 王人殷主編：《與共和國一起成長》，2003，北京：中國電影出版社。

243. 章明著：《找到一種電影方法》，2003，北京：中國廣播電視出版社。

244. 卓伯棠著：《香港新浪潮電影》，2003，香港：天地圖書有限公司。

245. 鄭樹森編：《文化批評與華語電影》，2003，桂林：廣西師範大學出版社。

246. 黃仁主編：《白克導演紀念文集暨遺作選輯》，2003，臺北：亞太圖書出版社。

247. 陳飛寶著：《臺灣電影導演藝術》，2000，臺灣電影導演協會、亞太圖書出版社。

248. 黃仁編：《何非光圖文資料匯編》，2000，臺北：財團法人國家電影資料館。

249. 黃會林著：《中國影視美學民族化特質辨析》，2001，北京：北京師範大學出版社。

250. 胡智鋒著：《影視文化論稿》，2001，北京：北京廣播學院出版社。

251.陳獻著：《影視文化學》，2001，北京：北京廣播學院出版社。

252.金丹元著：《影視美學導論》，2001，上海：上海大學出版社。

253.廖金鳳著：《消逝的影像：臺語片的電影再現與文化認同》，2001，臺北：遠流出版事業股份有限公司。

254.程季華、李少白、邢祖文著：《中國電影發展史》（1、2），1981，北京：中國電影出版社。

255.酈蘇元著：《中國現代電影理論史》，2005.3.北京，文化藝術社出版。

256.丁亞平著：《中國電影文化史評》，2005.3，北平：中央編譯出版社出版。

257.許道明、沙似鵬著：《中國電影史》，1990，中國青年出版社。

258.范志忠著：《世界電影思潮》，2004.9，浙江大學出版社出版。

259.許南名著：《電影藝術詞曲》，1986，中國電影出版社出版。

260.李道新著：《中國電影的史學建構》，2004，北京：中國廣播電視出版社。

261.鄧燭非著：《電影蒙太奇概論》，1998.7，中國廣播電視出版社。

262.康來新、許秦秦主編：《劉吶鷗全集》（六冊），2001，臺南縣政府文化局出版。

263.郭華著：《老影壇》（1905-1994），2004.10，安徽教育出版社。

264.黃仁等著：《跨世紀臺灣電影實錄》（1898-2000），2005.7，臺灣國家電影資料館。

265.黃仁等著：《臺灣電影百年史話》（上下冊），2004.12，臺灣中國影評人協會出版。

266.李希賢編譯：《電影製作技術》，1965，國際電影電視工程學會中國分會（臺灣）出版。

267.白克著：《電影蒙太奇論》，1953，臺灣良友出版社。

268.李以庄著：《電影理論初步》，1984，江西人民出版社。

269.鍾大豐、潘若簡、庄宇新主編：《電影理論：新的詮釋與話語》，2002，中國電影出版社。

270.何力譯：《電影美學》，1982，中國電影出版社。

271.徐建生譯：《電影理論評史》，1994，中國電影出版社。

272.陳梅靖著：《電影技術》（上、下冊），2005.2，國立臺灣藝術大學出版。

273.1940 年 9 月上海出版的《國民新聞》。

274.1940 年 9 月臺灣出版的唯一中文《風月報》。

275.廖金鳳譯：《電影百年發展史》1998 年 9 月美商麥格羅爾‧希爾國際公司臺灣分公司出版。

276.葉龍彥著：《日治時期臺灣電影史》1998 年玉山出版社出版。

277.陳播主編《30 年代中國電影評論文選》，1993，中國電影出版社出版。

278.《藝術、空間、生活戲劇》，邱坤良著，九歌出版社，2007.4。

279.《華人傳媒產業分析》，劉現成著，亞太圖書出版社，2001.10。

280.《鐵道電影院》，洪致文著，時報文化公司，2003.9。

281.《喜宴》（原著劇本），李安、馮光遠著，時報文化公司，1993.2。

282.《日本電影回顧展專刊》（北京），中國電影資料館出版，1985.10。

283.《高倉健影傳》，聯慧著，北景中信出版社，2006.1。

284.《風花雪月李翰祥》，黃愛玲編，香港電影資料館，2007.10。

285.《抗戰電影》，田本相、史博公編著，河南大學出版社，2005.8。

286.《李翰祥臺灣電影開拓先鋒》，焦雄屏著，躍昇文化公司，2007.11。

287.《楊德昌（臺灣對世界電影史的貢獻）》，區桂芝主編，躍昇文化公司，2007.11。

288.《日本電影回顧展專刊》（北京），中國電影資料館出版，1988.10。

二、電影特刊部分：

1.　《寡婦心》，臺北：影劇世界雜誌社，1954。

2. 《宮本武藏第三集》：決鬥巖流島，臺北：影劇世界雜誌社，1956。

3. 《天之眼》，臺北：影劇世界雜誌社，1957。

4. 《盲劍客》，臺北：影劇世界雜誌社，1957。

5. 《黃色鳥》，臺北：影劇世界雜誌社，1957。

6. 《鳳城姑娘》，臺北：克難畫報社，1957/05/21。

7. 《豔妓》，臺北：克難畫報社，1961。

8. 《逃亡記》，臺北：影劇世界雜誌社，1962。

9. 《君在何處續集》，臺北：今日電影雜誌社，1964。

10. 《盲女神龍劍》，臺北：今日電影雜誌社，1970。

11. 《十七歲之狼》，臺北：今日電影雜誌社，1970。

12. 《新里見八犬傳》，臺北：今日電影雜誌社，1981。

13. 《望鄉》，臺北：今日電影雜誌社。

14. 《大鏢客》，臺北：今日電影雜誌社。

15. 《雌雄寶刀》，臺北：今日電影雜誌社。

16. 《魔界轉生》，臺北：今日電影雜誌社。

17. 《343 特攻隊》，臺北：今日電影雜誌社。

18. 《再見賭城》，臺北：今日電影雜誌社。

19. 《華子》，臺北：世界電影雜誌社。

20. 《日俄大海戰》，臺北：影劇世界雜誌社。

21. 《江湖一蛟龍》，臺北：今日電影雜誌社。

22. 《慈母》，臺北：影劇世界雜誌社。

23. 《利休》，東京：松竹株式会社，松竹株式会社事業部編集。

三、報紙與期刊部分：

1. 《臺灣日日新報》（1935～1945 年）。

2. 《中央日報》（1949～1972 年）。

3. 《聯合報》（1951～1972 年）。

4. 《臺灣新生報》（1945～1972 年）。

5. 《臺北文獻月刊》（1965～1980 年）。
6. 《臺灣省文獻月刊》（1955～1980 年）。
7. 《電影欣賞雜誌》（1990～2006 年）。

四、論文與參考文獻：

1. 《電影傳說與民族風格》，黃建業，中國時報，2003/03/10。
2. 《日片進口與國片輸日的檢討》，黃仁，聯合報藝文天地（連載 8 天），1959.7。
3. 《日本影壇兩位新秀作品》《天城山奇案》與《老爸和我》，黃仁。
4. 《日本統治時期電影與政治的關係》，李道明，歷史月刊 1995 年 11 月號。
5. In Memory of Mr. Chang Kuo-sin－永遠懷念張國興先生：School of Communication ©2006 School of Communication, Hong Kong Baptist University. All rights Reserved.
6. 聯合報藝文天地版，香港通訊，1956.6.12～6.22。
7. 聯合報藝文天地版，香港通訊，1959.5.9。

五、影音資料部分：

1. 《小津安二郎第一集 DVD：秋刀魚の味・秋日和・お早よう・彼岸花・東京物語》，小津安二郎監督，東京：松竹株式会社ビテオ事業室。
2. 《小津安二郎第二集 DVD：晩春・麦秋・お茶漬けの味・早春・東京暮色・まほろば・宗方姉妹・小早川家の秋》，小津安二郎監督，東京：松竹株式会社ビテオ事業室。
3. 東京日和，DVD，中山美穗導演，創社榮譽發行，1997。

4. 臺灣新聞紀錄片片目、書名、口述歷史集，CD，國家電影資館計畫執行。

六、日文書籍部分：

1. 《日本映画発達史》，田中純一郎，東京：中央公論社，1980。
2. 《日本映画事業総覧》，市川彩，東京：国際映画通信社，1930。
3. 《日本映画史（一）》，佐藤忠男，東京：岩波書店，1995。
4. 《日本映画史（二）》，佐藤忠男，東京：岩波書店，1995。
5. 《映画 40 年全記録》，嶋地孝磨編，東京：キネマ旬報社，1986/02/13，キネマ旬報増刊 1986.2.13 号。
6. 《日本映画史素稿九》，東京：フィルム・ライブラリ協議会，1974。
7. 《映画芸術：実録戦後日本映画史》，映画芸術新社，東京：映画芸術新社，1976/08/15，映画芸術第二十四巻第四号。
8. 《日本映画年鑑（復刻版）》，東京：日本図書センター発行。
9. 《日本映画作品大鑑 I》，東京：キネマ旬報社。
10. 《日本教育映畫發達史》，田中純一郎著，東京：蝸牛社，1941。
11. 《日本教育発達史》，田中純一郎，東京：蝸牛社，1979。
12. 《日本映画俳優全集・男優編》，嶋地孝磨，東京：キネマ旬報社，1979/10/23。
13. 《日本映画俳優全集・女優編》，嶋地孝磨，東京：キネマ旬報社，1980/12/31。
14. 《日本映画監督全集》，嶋地孝磨，東京：キネマ旬報社，1980/2/20。
15. 《日本映画・デレビ監督全集》，黒井和男，東京：キネマ旬報社，1988/12/20。
16. 《日本映画一〇〇選》，南部僑一郎、佐藤忠男，東京：秋田書店，1976/07/10。

17.《東宝五十年史》，東宝五十年史編纂委員会編，東京：東宝株式会社，1982/11/10。

18.《東宝 50 年：映画・演劇・テレビ作品リスト》，社史編集委員会編集，東京：東宝株式会社，1982/11/10。

19.《東映三十年史》，東映三十年史編纂委員会編，東京：東映宝株式会社，1981/04/01。

20.《映画の事典》，山田和夫監修，東京：合同出版，1978/11/25。

21.《日本映画 1976：'75 年公開日本映画全集》，佐藤忠男、山根貞男責任編集，東京：芳賀書店，1976/10/25。

22.《'89〔邦画篇〕〔劇場・ビデオ・TV〕いま日本で見られる映画全ガイド》，坂口英明編，東京：ぴあ株式会社，1988/11/20。

23.《世界の映画作家 22：深作欣二・熊井啓》，小藤田千榮子編，東京：キネマ旬報社，1981/07/15。

24.《黒澤明全作品集，遠藤積慶編集》，東京：東宝株式会社出版事業室，1980/05/30。

25.《黒澤明監督作品乱記録'85》，高橋仁編集，東京：株式会社ヘラルドーエース，1985/04/15。

26.《黒澤明：乱の世界》，伊東弘祐，東京：講談社，1985/06/06。

27.《キネマ旬報（No.1268）：巨星逝く——黒澤明監督追悼特別号》，青山真弥編集，東京：キネマ旬報社，1998/10/15。

28.《映画監督五十年》，內田吐夢，東京：三一書房，1968/10/05。

29.《丹下左膳の映画史》，田中照禾，東京：展望社，2004/12/25。

30.《生きたい，新藤兼人》，東京：岩波書店，1998/03/16。

31.《李香蘭：私の半生》，山口淑子、藤原作弥，東京：新潮社，1987/09/20。

32.《幻のキネマ：滿映——甘粕正彦と活動屋群象》，山口猛，東京：平凡社，1989/08/25。

33.《中華電影史話：一兵卒の日中映画回想記（1939-1945）》，辻久一，東京：凱風社，1987/08/15。

34.《上海キネマポート》，佐藤忠男、刈間文俊，東京：凱風社，1985/12/10。

35.《東京オリンピック》，東京：東宝株式会社，1964。

36.《ヴィスコンティの華麗な全生涯を完全追跡》，篠山紀信，東京：小学館，1982/05/31。

37.《日本殖民地 3：臺灣・南洋》，東京：毎日新聞社，1978。

38.《アジアの創造及び建設》，市川彩，東京：国際映画通信社，1941。

39.《悲情城市の人びと：臺湾と日本のうた》，田村志津枝，東京：晶文社，1993/04/20。

40.《臺湾映画への招待──夜にして中国人になった多桑（父さん）》，川瀨健一，奈良：東洋思想研究所，1998/01/20。

41.《ビデオ名作カタログ[恋愛・青春映画編]》，住吉道朗、矢崎由紀子、山根祥敬、渡辺弘，東京：集英社，1989/06/01，ロードショー6月号第1付録。

42.《1980 年版映画ファン＜必攜＞ハンコブック》，近代映画社スクリーン編集部編集，東京：近代映画社，1980/05/01，スクリーン 5 月特大号第 1 付録。

43.《映画の現在形》，キーワード事典編集部編，東京：洋泉社，1989/09/25。

44.《映画批評の冒険》，木下昌明，東京：創樹社，1984/10/25。

45.《映画音楽》，青木啟、日野康一，東京：誠文堂新光社，1973/08/30。

46.《映画手帳 1983》，ロードショー編集部編集，東京：集英社，1983/02/01，ロードショー2月号第 2 付録。

46.（1985）第 1 回東京国際映画祭，東急ユージェンシー企画製作，東京：東京映画祭委員会／広報委員会，1985/05/31。

47.（1987）第 2 回東京国際映画祭，東急ユージェンシー企画製作，東京：東京映画祭委員会／広報委員会，1987/09/25。

48.（1989）第 3 回東京国際映画祭，東急ユージェンシー企画製作，
　　東京：東京映画祭委員会／広報委員会，1989/09/29。

49.（1991）第 4 回東京国際映画祭，東急ユージェンシー企画製作，
　　東京：東京映画祭委員会／広報委員会，1991/09/27。

50.（1992）第 5 回東京国際映画祭，東急ユージェンシー企画製作，
　　東京：東京映画祭委員会／広報委員会，1992/09/25。

51.（1993）第 6 回東京国際映画祭，東急ユージェンシー企画製作，
　　東京：東京映画祭委員会／広報委員会，1993/09/24。

52.（1994）京都国際映画祭（第 7 回東京国際映画祭・京都大會）
　　公式プログラム》，FLIX 編集部編集，東京：京都映画祭委員会
　　／広報委員会，1994/09/24。

53.（1995）第 8 回東京国際映画祭公式プログラム，FLIX 編集部
　　編集，東京：東京映画祭委員会／広報委員会，1995/09/22。

54.（1996）第 9 回東京国際映画祭公式プログラム，第 9 回東京映
　　画祭編集部編，東京：東京映画祭委員会／広報委員会，
　　1996/09/27。

55.（1997）第 10 回東京国際映画祭公式プログラム，第 10 回東京
　　映画祭編集部編，東京：東京映画祭委員会／広報委員会，
　　1997/11/01。

56.（1998）第 11 回東京国際映画祭公式プログラム，第 11 回東京
　　映画祭編集部編，東京：東京映画祭委員会／広報委員会，
　　1998/10/31。

57.（2000）第 13 回東京国際映画祭公式プログラム，第 13 回東京
　　映画祭編集部編，東京：東京映画祭委員会／広報委員会，
　　2000/10/28。

58.（2002）第 15 回東京国際映画祭公式プログラム，第 15 回東京
　　映画祭編集部編，東京：東京映画祭委員会／広報委員会，
　　2002/10/26。

59. （2003）第 16 回東京国際映画祭公式プログラム，第 16 回東京映画祭編集部編，東京：財団法人東京映像文化振興協会，2003/11/01。

60. （2005）第 18 回東京国際映画祭公式プログラム，第 18 回東京映画祭編集部編，東京：財団法人日本映像国際振興協会，2005/10/22。

61. 《日本殖民地下における臺湾教育史》（日文），鍾清漢，臺北：多賀，1993。

62. 辻久一著：《中華電影史話》（1939-1945），1987，東京凱風社出版。

63. 《跨界的臺灣史研究與東亞史交錯》（日文），2004 年 4 月，播種者文化公司。

64. 《講座日本映畫④戰爭與日本映畫》，清水晶著，1986（日文），岩波書店。

65. 《文藝春秋》（日文），第 38 卷第一號（302 頁），昭和 35 年 1 月 1 日（1960）。

66. 《中國映畫の 100 年》（日文）佐藤忠男著，二玄社，2006 年 7 月。

67. 小津安二郎の藝術（上、下），佐藤忠男著，朝日新聞社，1979 年 1 月 20 日初版。

68. 《殖民地時期臺灣電影接受過程之混合本土化》，三沢真美恵。跨界的臺灣史研究，2004.4。

69. 《日本殖民統治下的臺灣非營利電影的活動》，三沢真美恵。跨界的臺灣史研究，2004.4。

70. 《臺灣映画界の印象》，小林勝，映画旬報，1942/05/01。

71. 《南京政府時期国民党の映統制》，三沢真美恵，「東アジア近代史」第七号，2004/03。

輯三　附錄

1915～1945 年臺灣公映之日本電影片目（選錄）

上映日	日文片名	出品機構	導演	主要演員
1915-1-6	義経千本桜	天活	吉野二郎	坂東勝五郎　市川海老十郎
1915-2-14	山中鹿之助	日活	牧野省三	尾上松之助　牧野正唯
1915-6-6	塙の太郎　一心太助妖怪退治	日活	牧野省三	尾上松之助　牧野正唯
1915-12-15	後のカチューシャ	日活	細山喜代松	立花貞二郎　関根達発
1916-4-28	文福茶釜の由来	日活	吉山旭光	尾上松之助　山崎長之輔　大谷鬼若
1916-7-11	うき世	日活	柳川春葉	立花貞二郎　関根達発　大村正雄　横山運平
1916-9-4	大前田英五郎	日活	辻吉郎	尾上松之助　牧野正唯
1916-9-10	大仇討崇禅寺馬場	日活	牧野省三	尾上松之助　実川延一郎
1916-9-24	東侠客腕の喜三郎	日活	辻吉郎	尾上松之助　牧野正唯
1916-10-3	夜半の鐘	日活	細山喜代松	立花貞二郎　水島亮太郎
1916-11-28	戸田新八郎	日活	小林弥六	尾上松之助　実川延一郎
1917-1-12	黄菊白菊	日活	小口忠	関根達発　立花貞二郎
1917-2-9	奇人怪人	日活	細山喜代松	水島亮太郎
1917-2-15	高山彦九郎	日活	辻吉郎	尾上松之助　実川延一郎
1917-3-3	怪鼠伝	日活	牧野省三	尾上松之助
1917-6-13	魯智深権左	日活	辻吉郎	尾上松之助　大谷鬼若　嵐橘楽
1917-6-23	サロメ狂美人	日活	細山喜代松	関根達発　立花貞二郎　藤沢浅二郎　五月操　大村正雄　横山運平
1917-10-6	誘惑	日活	小口忠	立花貞二郎　横山運平　五月操　東猛夫
1917-10-28	金時金太	日活	沼田紅緑	尾上松之助　大谷鬼若
1918-1-9	大尉の娘	小林商会	井上正夫	井上正夫　木下吉之助　藤野秀夫　松永猛
1918-2-4	木下藤吉郎	日活	小林弥六	尾上松之助　牧野静子　嵐橘楽　嵐珏松郎
1918-8-18	毒草	天活	川口吉太郎	村田正雄　東猛夫　村田高一　熊谷武雄
1918-9-7	お祭佐七	日活	小林弥六	尾上松之助　嵐橘楽　嵐珏松郎　大谷鬼若
1918-10-30	二人静	日活	小口忠	大村正雄　五月操　立花貞二郎　横山運平

1918-12-10	高田又兵衛	日活	牧野省三	尾上松之助　嵐珏松郎　大谷鬼若　市川家久蔵
1918-12-18	細川血達磨	日活	辻吉郎	尾上松之助　嵐橘楽　嵐珏松郎　片岡市太郎
1919-2-28	生ける屍	日活	田中栄三	衣笠貞之助　山本嘉一　立花貞二郎　大村正雄
〃	金色夜叉	日活	小口忠　田中栄三	藤野秀夫　衣笠貞之助　大村正雄　山本嘉一
1919-3-23	村上喜剣	天活	吉野二郎	沢村四郎五郎　市川莚十郎　尾上英三郎
1919-6-16	大村益次郎	日活	牧野省三	尾上松之助　嵐橘楽　市川寿美之丞　片岡長正
1919-7-2	首売勘助	天活	吉野二郎	市川莚十郎　沢村四郎五郎　尾上英二郎
1919-7-10	仮名手本忠臣蔵	日活	牧野省三	尾上松之助　中村仙之助　嵐栄二郎　大谷鬼若
1919-7-20	国の誉　稗文谷美談	日活	小口忠	山本嘉一　藤野秀夫　東猛夫　五月操　衣笠貞之助
1919-7-21	実録先代萩	天活	吉野二郎	沢村四郎五郎　市川莚十郎　尾上栄三郎
1919-7-26	揚巻助六	日活	小林弥六	尾上松之助　嵐橘楽　嵐珏松郎　大谷鬼若
1919-8-3	不知火	日活	田中栄三	山本嘉一　衣笠貞之助
1919-8-24	鬼小島弥太郎	日活	小林弥六	尾上松之助　中村扇太郎　実川延一郎　嵐橘楽　片岡長正
1919-9-8	隅田川の仇討	日活	牧野省三	尾上松之助　中村扇太郎
1919-9-22	大久保彦左衛門	天活	吉野二郎	沢村四郎五郎　市川莚十郎
1919-9-28	浪花俠客一寸徳兵衛	日活	沼田紅緑	尾上松之助　中村扇太郎　嵐橘楽　市川寿美之丞
1919-10-3	女の生命	日活	田中栄三	山本嘉一　東猛夫　衣笠貞之助　藤野秀夫
1919-10-23	兄と弟	日活	小口忠	山本嘉一　東猛夫　藤野秀夫　五月操　衣笠貞之助
1919-11-2	肥後の駒下駄	日活	小林弥六	尾上松之助　中村扇太郎　牧野正唯
1919-11-25	うすき縁	日活	田中栄三	山本嘉一　藤野秀夫　衣笠貞之助　東猛夫
1919-11-30	将軍太郎	天活	吉野二郎	沢村四郎五郎　市川莚十郎

1919-12-15	女一代	日活	小口忠	山本嘉一　東猛夫　藤野秀夫　衣笠貞之助
1919-12-17	不動金剛丸	天活	吉野二郎	沢村四郎五郎　市川莚十郎　尾上英三郎
1919-12-31	実録播州皿屋敷	日活	牧野省三	尾上松之助　中村扇太郎
1920-1-15	西郷南洲（西郷隆盛）	日活	小口忠	山本嘉一　藤野秀夫　横山運平　水島亮太郎
1920-1-24	立花三勇士	天活	吉野二郎	沢村四郎五郎　市川莚十郎　尾上栄三郎
1920-2-18	魔風来太郎	天活	吉野二郎	沢村四郎五郎　市川莚十郎　中村桂玉
1920-3-22	豹子頭林冲	日活	小口忠	山本嘉一　藤野秀夫　東猛夫　衣笠貞之助
1920-5-1	梁川庄八	天活	吉野二郎	沢村四郎五郎　市川莚十郎　尾上英三郎
1920-8-9	南山血染聯隊旗	天活	田村宇一郎	葛木香一　三神勝男　大山武　立花清
1920-8-24	霧隠才蔵と岩見重太郎	国活	吉野二郎	沢村四郎五郎　市川莚十郎
1920-10-1	哀の曲	天活	枝正義郎	川田貴美子　林俊英　岡部繁之　吉野二郎
1920-10-10	生の輝き	映画芸術協会	帰山教正	花柳はるみ　村田実　近藤伊与吉
1920-11-5	雪子	天活	田村宇一郎	大山武　三神勝男　葛木香一
1920-11-28	恋の乙女	映画芸術協会	帰山教正	村田実　花柳はるみ　近藤伊与吉　青山杉作
1920-12-7	女の一念	国活	井上正夫	吉田豊作　水島亮太郎　御園艷子
〃	忍術尼子十勇士	天活	吉野二郎	沢村四郎五郎　市川莚十郎
1921-1-5	新橋情話	日活	田中栄三	山本嘉一　東猛夫　藤野秀夫　衣笠貞之助
1921-1-11	西廂記	日活	田中栄三	山本嘉一　藤野秀夫　衣笠貞之助　東猛夫
1921-3-2	湖畔の小鳥	映画芸術協会	帰山教正	吾妻光子　青山杉作
1921-4-15	実録忠臣蔵	国活	吉野二郎	市川莚十郎　沢村四郎五郎　片岡童十郎
1921-4-25	娘気質	天活	田村宇一郎	大山武　葛木香一　三神勝男

1921-6-10	寒椿	国活	畑中蓼坡	井上正夫　水谷八重子　吉田豊作　高瀬実
1921-8-4	葛飾砂子	大活	栗原トーマス	野羅久良夫　上山珊瑚　豊田由良子
1921-8-25	新聞売子	日活	小口忠	山本嘉一　藤野秀夫　衣笠貞之助　東猛夫
1921-10-22	海の人	国活	細山喜代松	井上正夫　林千歳　御園艷子　音地竹子
1921-11-5	岡野金右衛門	松竹	森要	沢村四郎五郎　市川莚十郎
1921-12-2	アマチュア倶楽部	大活	栗原トーマス	葉山三千子　上野久夫
1921-12-21	流れ行く女	日活	田中栄三	中山歌子　森英二郎　新井淳　林幹　酒井米子
1921-12-26	金看板甚九郎	日活	牧野省三	尾上松之助　中村扇太郎
1922-2-10	成金	大活	栗原喜三郎	中島岩五郎　木野五郎　鈴木美代子　鈴木千里
1922-2-17	弥次喜多善光寺詣り	日活	辻吉郎　小林弥六	尾上松之助　中村扇太郎　実川延一郎
1922-3-4	強情でも	天活	青山杉作	吾妻光　青山杉作　近藤伊与吉　押山保明
1922-5-14	江戸七不思議	国活	吉野二郎	沢村四郎五郎　尾上栄三郎
1922-5-19	八幡屋の娘	日活	田中栄三	藤野秀夫　衣笠貞之助
1922-8-17	噫小野訓導	松竹	賀古残夢	英百合子　梅村蓉子　岡本五郎　武田春郎
1922-8-27	浮き沈み	日活	田中栄三	中山歌子　酒井米子　新井淳
1922-10-25	夕陽の村	松竹	ヘンリー小谷	勝見庸太郎　正邦宏　英百合子　ヘンリー小谷
1922-11-21	光に立つ女	松竹	村田実	諸口十九　岩田祐吉　伊達龍子　根津新
1922-11-25	遺品の軍刀	松竹	島津保次郎	東儀鉄笛　岡本五郎　三村千代子　鈴木歌子
1922-12-16	噫新高	松竹	島津保次郎	勝見庸太郎　梅村蓉子　中川芳江　武田春郎
1923-2-15	琵琶歌	松竹	賀古残夢	五月信子　正邦宏　小織桂一郎　岩田祐吉　川田芳子
1923-4-25	若き妻の死	国活	坂田重則	新井淳　邦江弘文　藤野秀夫　島田嘉七
1923-4-27	舌切雀	ヘンリー小谷映画	ヘンリー小谷	栗原トーマス　谷崎鮎子　関操
1923-5-19	山谷堀	松竹	島津保次郎	五味国男　三村千代子　東栄子

1923-6-23	小西巡査	牧野教育	衣笠貞之助 内田吐夢	本間直司　衣笠貞之助　小泉嘉輔 森きよし
1923-7-6	断崖	松竹	牛原虚彦	諸口十九　川田芳子　関根達発
1923-8-1	京屋襟店	日活	田中栄三	山本嘉一　藤野秀夫　宮島啓夫 新井淳　小栗武雄
1923-8-11	愛の扉	帝キネ	中川紫郎	小田照葉　五味国男　井上晋　五味久仁子
1923-8-30	渦潮	日活	鈴木謙作	酒井米子　山本嘉一　小泉嘉輔 江口千代子
1923-8-31	マイフレンド	松竹	池田義臣	岩田祐吉　栗島すみ子　岡本五郎 花川環
1923-10-10	噫無情　市長の巻	松竹	池田義臣	井上正夫　岩田祐吉　五月信子 高尾光子
1923-10-16	忠臣蔵	帝キネ	中川紫郎	嵐璃徳　浅尾奥山　阪東豊昇　実川延松
1923-10-26	能狂言の夜	日活	若山治	酒井米子　山本嘉一　鈴木歌子 江口千代子
1923-11-3	小夜中山	日活	尾上松之助	尾上松之助　中村吉十郎　尾上多摩之丞　中村仙之助
1923-11-7	白痴の娘	日活	若山治	沢村春子　山本嘉一　鈴木歌子
1923-11-18	髑髏の舞	日活	田中栄三	森英治郎　山田隆弥　佐々木積 岡田嘉子
1923-12-1	なすな恋	松竹	野村芳亭	栗島すみ子　諸口十九　柳さく子 花川環
1923-12-7	悩める小羊	松竹	賀古残夢	諸口十九　川田芳子　英百合子
1923-12-12	恵まれぬ人々	松竹	島津保次郎	五月信子　関根達発　児島三郎
1924-1-6	金色夜叉	松竹	賀古残夢	岩田祐吉　栗島すみ子　諸口十九 川田芳子
1924-1-10	三人妻	日活	田中栄三	酒井米子　小泉嘉輔　江口千代子 沢村春子
1924-1-12	輝きの道へ	松竹	島津保次郎	岡本五郎　東栄子　梅村蓉子　磯野秋雄
1924-1-15	愛慾の悩み	日活	鈴木謙作	山本嘉一　鈴木歌子　小池春枝 上杉六郎
1924-1-17	忍術ゴッコ	松竹	島津保次郎	久保田久雄　高尾光子　小川国松 米津信子
1924-1-24	三つの魂	日活	田中栄三	山田隆弥　東屋三郎　六条波子 石川真澄

1924-2-6	紋清情話	日活	鈴木謙作	葛木香一　山本嘉一　小栗武雄
1924-2-10	敗残の唄は悲し	日活	溝口健二	沢村春子　吉田豊作　宮島啓夫　水木京子
1924-2-12	牡丹燈籠	帝キネ	中川紫郎	実川延松　嵐璃徳　嵐笑三　阪東豐昇　尾上橋松
1924-2-14	少年書記	松竹	島津保次郎	小川国松　久保田久雄　河村黎吉　正邦宏
1924-2-22	水藻の花	松竹	池田義信	岩田祐吉　栗島すみ子　磯野平次郎　国島昇　柳さく子
1924-2-25	人間苦	日活	鈴木謙作	山本嘉一　鈴木歌子　小泉嘉輔　酒井米子
1924-3-1	青春の夢路	日活	溝口健二	酒井米子　沢村春子　吉村哲哉　宮島啓夫　上杉六郎
1924-3-25	彼女の運命	日活	鈴木謙作	葛木香一　山本嘉一　酒井米子　堀富貴子　鈴木歌子
1924-4-5	母	松竹	野村芳亭	諸口十九　栗島すみ子　五月信子　川田芳子　岩田祐吉
1924-4-10	二つの道	松竹	池田義信	岩田祐吉　栗島すみ子　五月信子　林千歳　正邦宏　岡本五郎
1924-4-12	二羽の小鳥	マキノ	衣笠貞之助	千種葉子　島田嘉七　宮島健一　横山運平
1924-4-17	兄弟	日活	若山治	小栗武雄　小泉嘉輔　山本嘉一　北村純一　五味国男
1924-4-18	女と海賊	松竹	野村芳亭	勝見庸太郎　川田芳子　柳さく子　吉野二郎
1924-4-21	敵討美談　天下茶屋	帝キネ	中川紫郎	嵐璃徳　阪東豊昇　嵐笑三
1924-4-26	寂しき人々	帝キネ	帰山教正	関操　久松三岐子　石田雍一　出雲三樹子
1924-4-30	情炎の巷	日活	溝口健二	小栗武雄　葛木香一　南光明　森きよし　三桝豊
1924-5-5	男性の意気	日活	若山治	酒井米子　山本嘉一　小泉嘉輔
1924-5-17	人性の愛	松竹	牛原虚彦	高尾光子　小藤田正一　小川国松　久保田久雄
〃	人生を凝視て	マキノ	衣笠貞之助	環歌子　森静子　千種葉子　島田嘉七　横山運平
1924-6-16	彼女の運命　前中後篇	マキノ	衣笠貞之助	環歌子　鳥羽恵美子　宮島憲一　島田嘉七

1924-6-18	夜の悲劇	日活	溝口健二	葛木香一　酒井米子　山本嘉一　保瀬薫　五味国男
1924-6-21	由利刑事	日活	鈴木謙作	吉田豊作　水木京子　藤原邦三郎　瀬尾松子　若葉馨
〃	情熱の火	帝キネ	中川紫朗	嵐璃徳　阪東豊昇　実川延松　松枝鶴子
1924-6-30	足跡	帝キネ	若山治	五味国男　小池春枝　根津新　高堂国典　小島洋々
1924-7-2	小佛心中	マキノ	沼田紅緑	市川幡谷　阪東妻三郎　環歌子　音地竹子
〃	お姫草	松竹	野村芳亭	栗島すみ子　柳さく子　高尾光子　志賀靖郎　野寺正一
1924-7-4	悲しき白痴	日活	溝口健二	酒井米子　葛木香一　小泉嘉輔　若葉馨　高木桝二郎
1924-7-15	春の夜の恋	マキノ	後藤秋声	名村春操　阪東妻三郎　泉春子　花園百合子　本間直司
〃	暁の死	日活	溝口健二	沢村春子　小泉嘉輔　水島亮太郎
1924-7-21	妻の秘密	マキノ	衣笠貞之助	宮島健一　島田嘉七　鳥羽恵美子
1924-7-25	お夏清十郎	帝キネ	中川紫朗	嵐璃徳　実川延松　津守玉枝　松枝鶴子　衣笠みどり
1924-7-29	親娘の旅路	松竹	池田義信	岩田祐吉　栗島すみ子　林千歳　堀川浪之助
1924-7-30	赤垣源蔵	日活	辻吉郎	尾上松之助　片岡松燕　中村吉十郎　沢村村右衛門
1924-8-3	心を凝視て	日活	細山喜代松	沢村春子　水島亮太郎　葛木香一　吉田豊作　北村純一
1924-8-5	現代の女性	松竹	池田義臣	岩田祐吉　栗島すみ子　五月信子　三村千代子
1924-8-9	悲しき曙光	マキノ	衣笠貞之助	森静子　本間直司　島田嘉七
〃	揚巻と助六	日活	辻吉郎	尾上松之助　実川延一郎　中村吉十郎
1924-8-10	恐ろしき夜	松竹	大久保忠素	岩田祐吉　五月信子　東栄子　奈良真養
1924-8-20	心中地獄谷	帝キネ	若山治	五味国男　久世小夜子
〃	霧の小路	松竹	池田義信	諸口十九　川田芳子　梅村蓉子　堀川浪之助
1924-8-23	安政地獄	マキノ	沼田紅緑	市川幡谷　片岡市太郎　阪東妻三郎　音地竹子

1924-8-25	青春の悲歌	マキノ	金森万象	横山運平　島田嘉七　千種葉子
〃	仇敵の家	帝キネ	若山治	松本泰輔　歌川八重子　高堂国典　五味国男　柳まさ子
1924-8-27	春色梅暦	日活	細山喜代松	酒井米子　沢村春子　鈴木歌子
〃	鳩使ひの女	日活	池田富保	尾上松之助　中村吉十郎　片岡松燕　片岡長正
1924-9-2	スキート・ホーム	松竹	池田義信	諸口十九　栗島すみ子　岡島艶子　堀川浪之助
1924-9-10	羅馬への使者	帝キネ	中川紫郎	嵐璃徳　阪東豊昇　市川百々之助　潮みどり　常盤松代
〃	金は天下の廻り持ち	帝キネ	若山治	五味国男　小池春枝　根津新　久世小夜子
1924-9-11	現代の女王	日活	溝口健二	酒井米子　葛木香一　南光明　三桝豊　千草香子
1924-9-12	落城の唄	帝キネ	中川紫郎	嵐璃徳　潮みどり　常盤松代　市川百々之助　嵐笑三
〃	旋風	松竹	大久保忠素	勝見庸太郎　押本映二　英百合子　志賀靖郎
1924-9-16	はたちの頃	松竹	池田義信	栗島すみ子　柳さく子　梅村蓉子　奈良真養
1924-9-19	嫉妬か仇討か	帝キネ	中川紫郎	片岡仁引　津守玉枝　阪東豊昇　尾上紋弥　尾上岐三郎
〃	嬰児殺し	松竹	野村芳亭	五月信子　岩田祐吉　柳さく子　岡田宗太郎
1924-9-23	猛犬の秘密	日活	村田実	山本嘉一　小泉嘉輔　沢村春子　浦辺粂子
〃	鐘の鳴る日	松竹	賀古残夢	沢村四郎五郎　市川升童　小松みどり　中村太郎
1924-9-28	女性は強し	日活	溝口健二	酒井米子　三桝豊　松本静枝　宮部静子　木藤茂
1924-10-4	路上の霊魂	松竹	村田実	英百合子　伊達龍子　岡田宗太郎　沢村春子
1924-10-8	籠の鳥	松竹	島津保次郎	若葉照子　奈良真養　石山龍嗣　児玉英一　吉村秀也
1924-10-9	黒法師	松竹	小谷ヘンリー	市川荒太郎　東愛子　市川升童　嵐橘太郎　片岡童十郎
〃	伊藤巡査	松竹	枝正義郎	英百合子　奈良真養　押本映治　岡田宗太郎

1924-10-13	嘆きの港	松竹	島津保次郎	正邦宏　梅村蓉子　三村千代子
"	籠の鳥	帝キネ	松本英一	松本泰輔　歌川八重子　里見明　沢蘭子
1924-10-18	塵境	日活	溝口健二	鈴木伝明　浦辺粂子　南光明　高木永二
1924-10-23	女殺油地獄	松竹	野村芳亭	諸口十九　川田芳子　二葉かほる
1924-10-27	我等の若き日	日活	鈴木謙作	鈴木伝明　南光明　小泉嘉輔　浦辺粂子
1924-10-30	お澄と母	日活	村田実	浦辺粂子　市川春衛
1924-11-9	山は語らず	帝キネ	青山杉作	友田恭助　秋田伸一　鈴木澄子　平戸延介
1924-11-13	小さき者の楽園	日活	鈴木謙作	宮部のり子　小泉嘉輔　山本嘉一　酒井米子
"	血と霊	日活	溝口健二	水島亮太郎　江口千代子　三桝豊　鈴木歌子
1924-11-14	生さぬ仲	松竹	池田義臣	岩田祐吉　五月信子　川田芳子　栗島すみ子
1924-11-18	武士の果て	日活	辻吉郎	尾上松之助　浦辺粂子　岩井咲子
1924-11-28	霧の港	日活	溝口健二	市川春衛　沢村春子　森英治郎　山本嘉一
1924-11-29	水車小屋	松竹	小沢得二	梅村蓉子　三村千代子　河村黎吉
1924-12-9	若者よ	松竹	野村芳亭	諸口十九　川田芳子　柳さく子　高尾光子
1924-12-15	酒中日記	帝キネ	伊藤大輔	松本泰輔　歌川八重子　小池春枝
1924-12-17	茶を作る家	松竹	島津保次郎	五月信子　武田春郎　英百合子　正邦宏
1924-12-21	次郎長外伝・大瀬半五郎	松竹	賀古残夢	沢村四郎五郎　小泉嘉輔　南光明　瀬川つる子
1924-12-26	破れ三味線	日活	大洞元吾	横山運平　瀬川鶴子　中山歌子　新井淳
1925-1-1	清姫の恋	帝キネ	長尾史録	潮みどり　市川百々之助　嵐璃徳
1925-1-23	母なればこそ	松竹	池田義信	梅村蓉子　英百合子　東栄子　藤間林太郎
"	城ヶ島の雨	松竹	島津保次郎	筑波雪子　国島競子　中浜一三　野寺正一　高松栄子
1925-1-28	堀部安兵衛	帝キネ	中川紫郎	尾上紋十郎　津守玉枝　市川好之助　嵐璃徳　嵐笑三
"	無花果	松竹	牛原虚彦	岩田祐吉　五月信子　高尾光子

1925-2-2	神出鬼沒	帝キネ	広瀬五郎	市川百々之助　嵐璃徳　阪東豊昇　津守玉枝
1925-2-3	七面鳥の行衛	日活	溝口健二	小泉嘉輔　徳川良子　北村純一　高木永二　稲垣浩
1925-2-7	髑髏の印籠	帝キネ	古海卓二	市川幡谷　森静子　市川玉太郎　小池春枝
1925-2-10	海に鳴る男	日活	近藤伊与吉	鈴木伝明　南光明　沢村春子　稲垣浩　小林重夫
1925-2-11	詩人と運動家	松竹	牛原虚彦	勝見庸太郎　岩田祐吉　三村千代子
1925-2-22	日本一桃太郎	帝キネ	松本英一	石田末広　青木高夫　松野紅子　桜あや子　海山關
1925-2-24	二人の母	松竹	牛原虚彦	小藤田正一　三村千代子　林千歳　児島三郎
1925-2-25	８１３	日活	溝口健二	南光明　若葉馨　瀬川つる子　星野弘喜　青山万里子
1925-2-27	星は乱れ飛ぶ	帝キネ	伊藤大輔	沢蘭子　松本泰輔　高堂国典　浜田格
1925-3-5	清水の治郎長	帝キネ	広瀬五郎	嵐璃徳　片岡仁引　市川百々之助　松枝鶴子　尾上紋十郎
1925-3-7	大尉の娘	松竹	野村芳亭	柳さく子　藤野秀夫　東栄子　藤間林太郎　奈良真養
1925-3-10	巣立ちし小鳥	帝キネ	古海卓二	瀬川銀潮　岩井信夫　歌川八重子
1925-3-12	青春を賭して	日活	大洞元吾	鈴木伝明　水木京子　南光明
1925-3-14	岩見重太郎	日活	池田富保	尾上松之助　中村吉十郎　沢村春子　一色勝子
1925-3-17	坊やの復讐	松竹	牛原虚彦	林千歳　新井淳　小藤田正一　高尾光子
1925-3-21	逆流に立ちて	松竹	安田憲邦	川田芳子　諸口十九　林千歳　東栄子　武田春郎
1925-3-27	恋慕小唄	日活	鈴木謙作	酒井米子　若葉馨　水島亮太郎
1925-3-31	赤坂心中	松竹	安田憲邦	川田芳子　諸口十九　押本映治　藤間林太郎
1925-4-7	民族の黎明	日活	三枝源次郎	近藤伊与吉　沢村春子　山本嘉一　南光明　堀富貴子
1925-4-10	国定忠次	東亜	牧野省三	沢田正二郎　中井哲　久松喜世子　二葉早笛　原清二
1925-4-11	永遠の母	松竹	池田義信	栗島すみ子　英百合子　武田春郎　奈良真養

1925-4-15	君国の為に	日活	若山治	東坊城恭長　三島洋子　木藤茂　酒井米子
1925-4-16	抜討権八	帝キネ	広瀬五郎	市川百々之助　尾上紋十郎　山下澄子
1925-4-20	夜明け前	松竹	勝見庸太郎	勝見庸太郎　英百合子　小藤田正一
1925-4-25	青春の歌	日活	村田実	鈴木伝明　高島愛子　南光明　東坊城恭長　近藤伊与吉
1925-4-30	曲馬団の女王	日活	溝口健二	鈴木伝明　浦辺粂子　近藤伊与吉　高木永二　宮部静子
1925-5-8	指輪	松竹	牛原虚彦	押本映二　林千歳　岡田宗太郎　児玉英一　西輝子
1925-5-9	剣は裁く	帝キネ	伊藤大輔	市川幡谷　小池春枝　福岡君子　園千枝子　市川玉太郎
〃	霊光	帝キネ	細山喜代松	葛木香一　鈴木歌子　水島亮太郎　矢田笑子　林正夫
1925-5-17	慕ひ行く影	日活	波多野安正	尾上松之助　源八千代　沢村春子　中村吉十郎
1925-5-21	恋の悲曲	松竹	池田義信	栗島すみ子　奈良真養　東栄子　高山晃　久保田久雄
〃	坂本龍馬	松竹	大久保忠素	児島三郎　森野五郎　木下千代子　小松みどり
1925-5-22	慕ひ行く影　後篇	日活	高橋寿康	尾上松之助　源八千代　中村吉十郎　実川延一郎
1925-6-6	街の手品師	日活	村田実	近藤伊与吉　岡田嘉子　東坊城恭長　砂田駒子
〃	恋に狂ふ刃	松竹	清水宏	森野五郎　双葉くみ子　五味国枝　河村黎吉
1925-6-9	母を呼ぶ声	松竹	吉野二郎	高尾光子　久保田久雄　新井淳　秋本梅子　飯田蝶子
1925-6-12	南島の春	松竹	五所平之助	押本映治　松井千枝子　小林十九二　三村千代子
1925-6-17	運転手栄吉	日活	村田実	葛木香一　徳川良子
1925-6-26	近藤勇	帝キネ	森本登良夫	市川幡谷　市川玉太郎　福岡君子
1925-6-28	峠の彼方	松竹	清水宏	押本映治　東栄子　岡島つや子
1925-7-2	血涙の記　前後篇	日活	公木之雄	尾上松之助　片岡松燕　沢村春子　嵐珏松郎　中村吉十郎　酒井米子
1925-7-4	月形半平太	マキノ	衣笠貞之助	沢田正二郎　久松喜代子　中井哲

1925-7-7	岐路に立ちて	帝キネ	深川ひさし	藤間林太郎　岡田時彦　千草香子　山下澄子　林誠太郎
1925-7-8	大地は微笑む	松竹	牛原虚彦　島津保次郎	井上正夫　栗島すみ子　英百合子　奈良真養　藤野秀夫
1925-7-10	五寸釘寅吉	松竹	安田憲邦	諸口十九　藤野秀夫　川田芳子　筑波雪子
1925-7-13	因果帳　鴛鴦物語	日活	鈴木謙作	梅村蓉子　若葉馨　宮野静子　水木京子　高木桝二郎
1925-7-21	女夫涙	帝キネ	小沢得二	五月信子　正邦宏　藤間林太郎　関操
〃	大熊小熊	アシヤ	長尾史録	市川百々之助　海山政五郎　岩井竹緑　柳まさ子
1925-7-25	初鰹	松竹	勝見庸太郎	勝見庸太郎　若葉照子　小林十九二　双葉かほる
〃	夕刊売の娘	帝キネ	山下秀一	伊志井寛　松野紅子　鈴木澄子　青木孝夫
1925-7-30	四ッ谷怪談	東邦キネマ	山上紀夫	五月信子　葛木香一　森静子　宮島健一　関操　伊志井寛
〃	不如帰浪子	松竹	池田義信	栗島澄子　岩田祐吉　武田春郎　奈良真養　飯田蝶子
1925-8-5	赤格子と六三	アシヤ	長尾史録	市川百々之助　柳まさ子　小池春枝　市川好之助
1925-8-6	法を慕ふ女	日活	村田実　三枝源次郎	浦辺粂子　木藤茂　市川春衛　中村吉次　砂田駒子
1925-8-10	情熱の骸	帝キネ	森本登良男	尾上紋十郎　尾上紋弥　松川芳子　中村寛十郎
1925-8-11	椿咲く国	松竹	吉野二郎	諸口十九　川田芳子　島田嘉七　野寺正一　吉田豊作
1925-8-14	国定忠次の信州落	東亜	二川文太郎	阪東妻三郎　別所ます枝　市川花紅　本間直司　荒木忍
1925-8-18	初恋の唄	帝キネ	松本英一	松本泰輔　沢蘭子　瀬川銀潮　歌川八重子
1925-8-25	噫特務艦関東	日活	若山治　鈴木謙作　溝口健二	南光明　山本嘉一　浦辺粂子
1925-8-31	恋の選手	松竹	牛原虚彦	鈴木伝明　東栄子　小林十九二　武田春郎
〃	激流の叫び	松竹	清水宏	粂西譲　田中絹代　児島三郎

1925-9-5	男見るべからず	松竹	池田義信	押本映二　古川利隆　石山龍司　東栄子
1925-9-6	学窓を出でて	日活	溝口健二	南光明　高島愛子　近藤伊与吉　原光代
〃	間重次郎	日活	池田富保	尾上松之助　中村吉十郎　実川延一郎　沢村春子
1925-9-11	小さき姫君	松竹	吉野二郎	高尾光子　飯田蝶子　藤田陽子　久保田久雄　高山晃
〃	平手造酒重広	松竹	大久保忠素	森野五郎　岩井昇　酒井米子　児島三郎
1925-9-12	子守唄	帝キネ	松本英一	松本泰輔　歌川八重子　高堂国典　鈴木信子　瀬川銀潮
1925-9-15	村の先生	松竹	島津保次郎	新井淳　英百合子　三村千代子　岡田宗太郎
〃	夕の鐘	松竹	島津保次郎	岩田祐吉　若葉照子　野寺正一　武田春郎
1925-9-18	お高祖頭巾の女	東亜マキノ	金森万象	マキノ輝子　高木新平　月形龍之介　中村吉松
〃	千代田刃傷	帝キネ	古海卓二	嵐璃徳　片岡仁引　松枝つる子　実川延笑　中村翫暁
1925-9-21	波の上	松竹	安田憲邦	諸口十九　川田芳子　秋田伸一　堀川浪之助
1925-9-23	若き日の忠治	アシヤ	長尾史録	市川百々之助　阪東豊昇　久世小夜子　竹井竹緑
1925-9-26	復活	松竹	野村芳亭	柳さく子　河村黎吉　志賀靖郎
1925-9-27	琵琶歌	帝キネ	松本英一	松本泰輔　沢蘭子　瀬川銀潮　高堂国典
1925-9-29	怒濤	日活	鈴木謙作	山本嘉一　浦辺粂子　水木京子　吉田豊作　市川春衛
1925-10-2	殺生村正	東亜	沼田紅緑	月形龍之介　泉春子　市川小文治　生野初子　中川芳江
1925-10-8	小さき真珠	松竹	安田憲邦	小藤田正一　藤田陽子　戸田辨流
1925-10-10	阪崎出羽守	松竹	勝見庸太郎	勝見庸太郎　新井淳　奈良真養　筑波雪子　松井千枝子
1925-10-11	白百合は嘆く	日活	溝口健二	岡田嘉子　近藤伊与吉　高木永二　山本嘉一
1925-10-15	女難	松竹	蔦見丈夫	岩田祐吉　川田芳子　武田春郎　堀川浪之助

1925-10-20	或る女の話	松竹	池田義信	栗島すみ子　東栄子　高山晃　堀川浪之助
"	火焰の鼓	松竹	安田憲邦	川田芳子　諸口十九　新井淳　富士龍子
1925-10-29	祖国	松竹	島津保次郎	井上正夫　英百合子　島田嘉七　藤野秀夫　川田芳子
1925-11-3	悪魔の哄笑	東亜	後藤秋声	明石潮　本間直司　華村愛子　花柳花紅
1925-11-5	嫁ケ島	日活	辻吉郎	片岡松燕　沢村春子　中村吉十郎　徳川良子　松本静子　露野文子
1925-11-8	光明の前に	東亜	桜庭喜八郎	荒木忍　根津新　三笠万里子　乾定二郎　速見稔
1925-11-10	長脇差	帝キネ	悪麗之助	尾上紋十郎　津守玉枝　瀬川路三郎　片岡十郎　小阪照子
"	弱い男強い男	東亜	坂田重則	竹村信夫　金谷たね子　牧実　月岡正美　高勢実　大橋章子
"	夫婦なればこそ	日活	楠山律	木藤茂　徳川良子　三桝豊　衣笠みどり　若葉馨
1925-11-14	義人の刃	松竹	清水宏	森野五郎　筑波雪子　河村黎吉　吉田豊作
"	夕立勘五郎	松竹	吉野二郎	押本映二　松井千枝子　戸田弁流　島田嘉七　武田春郎　渡辺篤
1925-11-16	男ごころ	松竹	五所平之助	島田嘉七　筑波雪子　岡田宗太郎　武田春郎　戸田辨流
1925-11-19	二人巡礼	松竹	重宗務	森野五郎　木下千代子　秋田伸一　志賀靖郎　小林十九二
"	お光の真心	日活	三枝源次郎	中村吉次　木下千代子　松本静江　松井京子　三州仁志
1925-11-20	無宿者	東亜マキノ	沼田紅緑	中根龍太郎　月形龍之介　浦野千恵子　中川芳江　市川花紅
1925-11-23	妖怪の棲む家	日活	鈴木謙作	中野英治　根岸東一郎　宮部静子　三桝豊　高木永二
1925-11-27	麻雀	松竹	大久保忠素	栗島すみ子　小林十九二　横尾泥海男　渡辺篤　小藤田正一
"	自然は裁く	松竹	島津保次郎	野寺正一　三村千代子　田中絹代　小林十九二　河村黎吉
1925-12-3	愛児の行衛	日活	三枝源次郎	中村英雄　斎藤達雄　妹尾松子

1925-12-5	大空よ	アシヤ	松本英一	松本泰輔　瀬川銀潮　柳まさ子　藤間林太郎
1925-12-7	海の誘惑	松竹	池田義信	栗島すみ子　吉田豊作　島田嘉七
1925-12-10	小幡小平次	帝キネ	後藤秋声	尾上紋十郎　潮みどり　千草香子　片岡童十郎
1925-12-14	霧の夜話	松竹	蔦見丈夫	岩田祐吉　三村千代子
1925-12-15	逆流	東亜	二川文太郎	阪東妻三郎　マキノ輝子　清水れい子
1925-12-16	狂へる漂人	日活	小林弥六	中村吉十郎　沢村春子　大谷良子
1925-12-18	象牙の塔	松竹	牛原虚彦	鈴木伝明　英百合子　押本映治
1925-12-21	芥川の仇討	日活	築山光吉	中村吉十郎　岡田嘉子　実川延一郎　嵐珏松郎
1925-12-26	豊情歌	松竹	牛原虚彦	岩田祐吉　栗島すみ子　河村黎吉　島田嘉七　二葉かほる
1926-1-1	恋の栄冠	松竹	牛原虚彦	鈴木伝明　英百合子　武田春郎　押本映治
〃	荒木又右衛門	日活	池田富保	尾上松之助　河部五郎
1926-1-5	勇敢なる恋	松竹	島津保次郎	新井淳　飯田蝶子　中浜一三　児島三郎　田中絹代
〃	一心寺の百人斬	松竹	清水宏	森野五郎　田中絹代　秋田伸一　松井千枝子　奈良真養
1926-1-9	夫婦船頭	帝キネ	松本英一	松本泰輔　東京子　鈴木信子　横山隆吉　市川粂次
〃	支那街の夜	松竹	大久保忠素	押本映治　東栄子　国島三郎　橘喜久子　渡辺篤
1926-1-15	地獄	松竹	野村芳亭	柳さく子　勝見庸太郎　児島三郎
1926-1-17	自動車	松竹	吉野二郎	新井淳　筑波雪子
1926-1-24	心中宵待草	東亜マキノ	衣笠貞之助	月形龍之介　泉春子
1926-1-27	文化病	松竹	島津保次郎	新井淳　飯田蝶子　児島三郎　三村千代子
1926-2-3	御意見無用	松竹	池田義信	新井淳　飯田蝶子　田中絹代
1926-2-4	異人娘と武士	阪妻プロ	井上金太郎	阪東妻三郎　関操　森静子　中村吉松
1926-2-16	郊外の家	松竹	重宗務	押本映治　松井千枝子　沢村紀久八　筑波雪子
1926-2-18	人間　前後篇	日活	溝口健二	中野英治　岡田嘉子　浦辺粂子

1926-2-20	御詠歌地獄	松竹	勝見庸太郎	勝見庸太郎　川田芳子　沢村喜久八　野寺正一
1926-2-25	恋の捕縄	松竹	清水宏	奈良真養　筑波雪子　田中絹代
〃	新己が罪	松竹	島津保次郎	梅村蓉子　東栄子　岡田宗太郎　野寺正一
1926-3-2	東洋カルメン	日活	徳永フランク	砂田駒子　山本嘉一　露野文子　清水隆二
1926-3-6	牛若丸	帝キネ	古海卓二	市川百々之助　明石緑郎　阪東豊昇　山下澄子
1926-3-12	黒巾十六騎	日活	小林弥六	中村吉十郎　片岡松燕　沢村春子　阪東巴左衛門　尾上多見太郎
〃	上野の鐘	松竹	重宗務	柳さく子　押本映治　新井淳
1926-3-16	土に輝く	松竹	鈴木重吉	鈴木伝明　東栄子
1926-3-17	覇者の心	日活	阿部豊	浅岡信夫　梅村蓉子　山本嘉一　根岸東一郎　西条香代子
〃	落武者	松竹	清水宏	筑波雪子　森肇　石山龍嗣　田中絹代
1926-3-27	潜水王	松竹	牛原虚彦	鈴木伝明　東栄子　林千歳　岡田宗太郎　土屋四郎
1926-3-30	皇国の興廃此一戦	日活	若山治	南光明　梅村蓉子　川上弥生　山本嘉一　酒井米子　中村吉次
1926-4-1	中山安兵衛	マキノ	畑中蓼坡	沢村長十郎　松枝鶴子
〃	新生の愛児	日活	阿部豊	南光明　岡田嘉子
1926-4-9	雄呂血（おろち）	阪妻プロ	二川文太郎	阪東妻三郎　森静子　関操　環歌子　中村吉松
〃	覆面の影	松竹	島津保次郎	押本映二　英百合子　岡田宗太郎　東栄子
1926-4-19	乃木大将伝	松竹	牛原虚彦	岩田祐吉　鈴木歌子　押本映治
1926-4-20	お初吉之助	松竹	重宗務	柳さく子　島田嘉七　高尾光子　沢村紀久八　藤野秀夫
1926-4-20	最後の一兵まで	帝キネ	古海卓二	松本泰輔　歌川八重子　小島洋々
1926-4-24	祐天吉松	日活	中山呑海	河部五郎　葛木香一　尾上多見太郎　秩父かほる　尾上華丈
1926-4-25	松風村雨	帝キネ	松本英一	歌川八重子　末広麗子　藤間林太郎　柳まさ子　瀬川銀潮
〃	糸の乱れ　前後篇	マキノ	沼田紅緑	沢村長十郎　マキノ輝子　松枝鶴子　関操　松本松五郎　坪井哲
1926-4-30	乃木将軍と熊さん	日活	溝口健二	山本嘉一　小泉嘉輔

1926-5-5	孔雀の光	松竹	吉野二郎	森野五郎　松井千枝子
1926-5-9	第二の接吻　京子と倭子	聯合映画芸術家協会	伊藤大輔	東明二郎　香西梨枝
1926-5-11	三ケ月次郎吉	松竹	吉野二郎	河村黎吉　小川国松　筑波雪子　粂譲　木下千代子
1926-5-14	婦人独身倶楽部	帝キネ	佐藤樹一路	歌川八重子　瀬川銀潮　里見明
1926-5-15	孔雀の光	日活	村田実	谷崎十郎　川上弥生　梅村蓉子　小松みどり
〃	銅貨王	日活	溝口健二	佐藤圓治　西条加代子
1926-5-20	毀れた人形	松竹	池田義信	栗島すみ子　島田嘉七　新井淳　高松栄子　木下千代子
1926-5-21	小夜子	松竹	池田義信	栗島すみ子　島田嘉七　奈良真養　石河薫　新井淳　鈴木歌子
1926-6-11	仇し仇浪　前後篇	松竹	蔦見丈夫	川田芳子　岩田祐吉　三杵千代子　石河薫　岡田宗太郎
1926-6-15	尊王	松竹	志波西果	阪東妻三郎　森静子
1926-6-16	紙人形の春の囁き	日活	溝口健二	梅村蓉子　山本嘉一　島耕二
1926-6-20	運動家	松竹	鈴木重吉	鈴木伝明　英百合子
1926-6-26	日輪　前篇	日活	村田実	岡田嘉子　中野英治　山本嘉一　浦辺粂子　高木永二
1926-7-1	天一坊と伊賀之亮	聯合映画芸術家協会	牧野省三　衣笠貞之助	市川猿之助　市川八百蔵　マキノ輝子　市川小太夫
〃	日輪　後篇	日活	村田実	岡田嘉子　中野英治　山本嘉一　浦辺粂子　根岸東一郎
1926-7-14	奔流	松竹	五所平之助	東栄子　飯田蝶子　田中絹代　押本映治
1926-7-15	素浪人	阪妻プロ	志波西果	阪東妻三郎　森静子　佐々木清野　中村吉松
〃	黎明の唄	日活	楠山律	岡田時彦　森田芳江　徳川良子　三宅克己　妹尾松子
1926-7-24	武士	帝キネ	森本登良夫	市川百々之助　柳まさ子　片岡紅三郎　阪東豊昇
〃	男達	マキノ	牧野省三	大谷友三郎　泉春子　永井柳太郎　関操
〃	京子と倭文子	松竹	清水宏	鈴木伝明　筑波雪子　松井千枝子　藤野秀夫

1926-7-31	かぼちゃ騒動記	日活	田坂具隆	小泉嘉輔　岩井咲子　衣笠みどり　三桝豊　井上弥生
1926-8-3	哀れ血の舞	帝キネ	大森勝	歌川八重子藤間林太郎　浜田格　横山隆吉　高津あい子
〃	恩愛	帝キネ	森本登良男	松本田三郎　松枝鶴子　片岡紅三郎　中尾笑子
1926-8-5	蛇眼	松竹	志波西果	阪東妻三郎　中村吉松　中村琴之助　森静子
1926-8-8	不如帰	帝キネ	松本英一	富士日出子　里見明　松本泰輔　藤間林太郎
1926-8-12	京子と倭文子	日活	阿部豊	岡田時彦　岡田嘉子　梅村蓉子　根岸東一郎
1926-8-18	恋の往来	帝キネ	佐藤樹一路	里見明　浜田格　鈴木信子　小島洋々　瀬川銀潮
1926-8-20	悲恋心中ケ丘	松竹	斎藤寅二郎	堀田合星　松井藤子　野寺正一
1926-8-26	仇討日月双紙　前後篇	日活	波多野安正	片岡松燕　沢村春子　谷崎十郎
1926-8-29	母よ恋し	松竹	五所平之助	新井淳　高尾光子　秋田伸一　藤田陽子　八雲恵美子
1926-8-31	紅燈の影	松竹	島津保次郎	川田芳子　春海清子　堀川浪之助　岡村文子
1926-9-7	死の子守唄	松竹	池田義信	栗島すみ子　秋田伸一　石河薫　奈良真養　新井淳
1926-9-21	太陽に直面する男	日活	中山呑海	浅岡信夫　島耕二　水町珍子
1926-9-22	劔難	帝キネ	森本登良夫	市川百々之助　柳まさ子　片岡童十郎　実川延笑
〃	親子獅子	帝キネ	大森勝	杉村チエ子　吉田豊作　松葉笑子　小島洋々
1926-9-24	吉岡大佐	日活	三枝源次郎	南光明　浦辺粂子　山本嘉一
1926-9-25	桂小五郎と幾松	松竹	斎藤寅二郎	森野五郎　春海清子
〃	万公	松竹	島津保次郎	堀川浪之助　飯田蝶子　高尾光子
1926-9-27	愛の富士	帝キネ	松本英一	松本泰輔　富士日出子　杉村チエ子　桜井浩
〃	卒業と青春	マキノ	井上金太郎	津村博　杉狂児　岡島艶子
1926-9-29	修羅八荒	松竹	大久保忠素	森野五郎　川田芳子
1926-10-3	赫い夕陽に照されて	日活	溝口健二　三枝源次郎	中野英治　梅村蓉子

1926-10-5	お坊ちゃん	松竹	島津保次郎 城戸四郎 蔦見丈夫	諸口十九　岩田祐吉　英百合子 田中絹代
1926-10-10	無明地獄	阪妻プロ	陸大蔵	阪東妻三郎　森静子　鏡淳子　中村吉松　春路謙作
〃	巌頭の謎	日活	徳永フランク	岡田時彦　徳川良子　一花芳子 斎藤達雄
1926-10-16	和泉屋次郎吉	日活	中山呑海	河部五郎　隼秀人　桜木梅子　尾上華丈　沢村春子
〃	極楽島の女王	特作 映画社	小笠原明峰	高島愛子　栗原トーマス　白川珠子
1926-10-25	女房礼讃	松竹	島津保次郎	新井淳　飯田蝶子　野寺正一　東栄子　岡村文子
1926-10-26	松前五郎蔵	帝キネ	森本登良男	市川百々之助　阪東豊昇　小池春枝　実川延笑
1926-10-30	裏切られ者	松竹	清水宏	川田芳子　小林十九二　田中絹代
1926-11-7	男子突貫	日活	徳永 フランク	山本嘉一　砂田駒子　隼秀人　西條香代子　内田吐夢
1926-11-10	伊達の新三	帝キネ	唐沢弘光	市川百々之助　東良之助　片岡童十郎　山下澄子
1926-11-18	情炎の流転	阪妻プロ	志波西果	阪東妻三郎　森静子
〃	海賊の血	日活	波多野安正	谷崎十郎　桜木梅子　中村桃太郎
1926-11-19	チンピラ探偵	松竹	大久保忠素	栗島すみ子　東栄子　佐々木清野　島田嘉七
1926-11-25	左刃縦横	帝キネ	唐沢弘光	明石緑郎　松本田三郎　山下澄子
〃	活動狂時代	マキノ	曽根純三	松尾文人　上田五万楽　渡辺綾子
〃	自由の天地	帝キネ	大森勝	里見明　沢蘭子　杉村チエ子　藤間林太郎　吉田豊作
1926-12-4	海人	松竹	鈴木伝明	鈴木伝明　押本映治　春海清子
〃	恋と意気地	松竹	蔦見丈夫	森野五郎　高松栄子　田中絹代
1926-12-5	月形半平太	日活	高橋寿康	河部五郎　酒井米子　沢村春子
〃	忠犬エス・スポーツ	日活	伊奈精一	名犬エス・スポーツ　清水隆三　徳川良子
1926-12-11	義に鳴る虎徹	日活	辻吉郎	河部五郎　葛木香一　川上弥生　小松みどり
1926-12-16	狂恋の女師匠	日活	溝口健二	酒井米子　中野英治　岡田嘉子　小泉嘉助

1926-12-20	帰らぬ笹笛	松竹	五所平之助	八雲恵美子　若松広雄　秋田伸一　小川国松
1926-12-25	照る日くもる日	松竹	衣笠貞之助	岡島艶子　関操　相馬一平　阿坂草之助　坪井哲
1927-1-1	神田ッ児	帝キネ	松本英一	歌川八重子　藤間林太郎　里見明　吉田豊作
1927-2-9	橘中佐	日活	三枝源次郎	南光明　浦辺粂子　佐藤円治　市川市丸　山本嘉一
1927-2-19	俄か駅者	松竹	野村芳亭	水島亮太郎　近藤伊与吉　小林十九二　三村千代子
1927-2-24	毒笑	阪妻プロ	安田憲邦	阪東妻三郎　嵐豊之助　木村正子　五味国枝　中村吉松
1927-4-28	九官鳥	松竹	野村芳亭	水谷八重子　押本映治
1927-6-7	韋駄天吉次	日活	伊藤大輔	谷崎十郎　衣笠淳子　徳川良子　中村吉次　葛木香一
〃	金	日活	溝口健二	小泉嘉輔　徳川良子　小松みどり
1927-6-21	黒鷹丸	日活	田坂具隆	広瀬恒美　浦辺粂子　村田園子　三田実　高木永二
1927-6-30	恩讐の血煙	日活	吉本清寿	尾上多見太郎　桜木梅子　葛木香一
〃	女	松竹	島津保次郎	八雲恵美子　筑波雪子　藤野秀夫　小村新一郎
〃	明暗	阪妻立花ユ社	安田憲邦	中村吉松　森静子　中村琴之助　嵐豊之助
1927-7-1	阿里山の侠児	日活	田坂具隆	浅岡信夫　三木本英子　小杉勇　三田実　山内光
〃	南京玉哀曲	帝キネ	松本英一	杉村チエ子　花房信子　瀬川銀潮　柳まさ子　横山隆吉
1927-7-9	三色の伸	日活	伊奈精一	根岸東一郎　瀧花久子　川又堅太郎　大崎史朗
〃	血潮	阪妻立花ユ社	深海陸蔵	阪東妻之助　木村正子　中村政太郎　川島静子
1927-7-16	新珠	松竹	島津保次郎	諸口十九　筑波雪子　鈴木伝明　松井千枝子
1927-7-19	潮鳴	阪妻立花ユ社	小沢得二	吉村哲哉　巴蝶子
1927-7-21	乱軍	松竹	犬塚稔	林長二郎　岡島艶子　小川雪子　宮小夜子　関操

1927-7-24	競争三日間	日活	内田吐夢	砂田駒子　島耕二　菅井一郎　小杉勇　石川輝男
1927-7-28	おりゃんこ半次	マキノ	井上金太郎	杉狂児　武井龍三　鈴木澄子　荒木忍
1927-8-2	血桜　前後篇	帝キネ	押本七之助	市川百々之助　霧島直子　山下澄子　久野あかね
1927-8-12	照る日くもる日	日活	高橋寿康	河部五郎　大河内伝次郎　桜木梅子
1927-8-16	国境警備の歌	松竹	蔦見丈夫	押本映治　田中絹代　岡田宗太郎　高尾光子　若林広雄
1927-8-21	猛焔	日活	波多野安正	葛木香一　沢村春子　大島猛夫　実川延一郎　嵐珏松郎
1927-8-25	楽天家の孤児	松竹	大久保忠素	小藤田正一　新井淳　佐々木清野　松井潤子
1927-9-19	からくり娘	松竹	五所平之助	渡辺篤　八雲恵美子
〃	蛟龍　前後篇	帝キネ	森本登良男	市川百々之助　泉清子　片岡童十郎　東良之助
〃	一寸法師	聯合映画芸術家協会	志波西果　直木三十五	石井漠　白川珠子　鈴木芳子　栗山茶迷
1927-9-20	勤王時代	松竹	衣笠貞之助	林長二郎　千早晶子　関操　相馬一平　小川雪子
1927-9-22	大陸を流るゝ女	ユニヴァーサル	山上紀夫	五月信子　高橋義信　大倉文夫
1927-9-29	へらへら武者修業記	マキノ	富沢進郎	東郷久義　紅沢葉子　小宮一晃
1927-10-24	大久保彦左衛門	日活	池田富保	山本嘉一　河部五郎　沢村春子
1927-12-3	鞍馬天狗異聞　続角兵衛獅子	マキノ	曽根純三	嵐長三郎　松尾文人　都賀一司
1928-1-1	海の勇者	松竹	島津保次郎	鈴木伝明　松井千枝子　押本映治　鈴木歌子
〃	尊王攘夷	日活	池田富保	山本嘉一　大河内伝次郎　尾上多見太郎　谷崎十郎
1928-4-16	王政復古　前後篇	東亜	長尾史録	光岡龍三郎　原駒子　高田稔　阪東太郎　雲井龍之助
1928-5-2	風雲城史	松竹	山崎藤江	林長二郎　千早晶子　小川雪子　正宗新九郎
〃	村の花嫁	松竹	五所平之助	渡辺篤　八雲恵美子　武田春郎　田中絹代

1928-5-4	感激時代	松竹	牛原虚彦	鈴木伝明　田中絹代　三田英児　小林十九二
1928-6-16	女の一生	松竹	池田義信	栗島すみ子　八雲恵美子　奈良真養
1928-6-28	結婚二重奏　前後篇	日活	田坂具隆	岡田時彦　夏川静江　根岸東一郎　瀧花久子　小杉勇
1928-6-30	間者	マキノ	マキノ正博	嵐長三郎　片岡千恵蔵　市川小文治　岡島艶子
〃	女心紅椿	マキノ	小石栄一	片岡千恵蔵　東条猛　室町三千代　金子新　千代田綾子
1928-7-6	木村長門守	帝キネ	石山稔	市川百々之助　嵐璃徳　久野あかね　尾上紋十郎
1928-7-29	燃ゆる花片	マキノ	マキノ正博	マキノ智子　荒木忍　松尾文人
〃	人の一生　浮世はツライネの巻	日活	溝口健二	小泉嘉輔　津島ルイ子　瀧花久子　市川春衛
1928-8-6	新版四谷怪談	日活	伊藤大輔	伏見直江　松本泰輔　葛木香一　沢村春子
1928-8-11	のみすけ禁酒運動	日活	内田吐夢	島耕二　佐久間妙子　川又堅太郎　見明凡太郎
1928-8-14	永遠の心	松竹	佐々木恒次郎	岩田祐吉　田中絹代　藤野秀夫　岡村文子　林千歳
〃	劔の血煙	松竹	小石栄一	林長二郎　千早晶子　若月孔雀　風間宗六　関操
1928-8-22	富岡先生	松竹	野村芳亭	井上正夫　藤野秀夫　石山龍嗣　渡辺篤　八雲恵美子
〃	人非人	松竹	友成用三	林長二郎　千早晶子　坪井哲　相馬一平　正宗新九郎
1928-8-29	大岡政談	帝キネ	佐藤樹一路	嵐珏蔵　松本田三郎　嵐璃徳　歌川八重子　松枝鶴子
1928-8-30	人の一生　トラとクマの巻	日活	溝口健二	小泉嘉輔　津島ルイ子　瀧花久子　市川春衛
1928-10-27	銀蛇	阪妻プロ	安田憲邦	阪東妻三郎　志賀靖郎　梅若礼三郎　森静子
1928-10-28	鼠賊道中録	マキノ	井上金太郎	月形陽候　高松錦之助　天野刃一　筑紫歌寿子
〃	噫山東	マキノ	吉野二郎	高橋義信　荒尾静一　津村博　都賀清司　河上君栄
1928-11-2	子持芸者	帝キネ	大森勝	歌川八重子　藤間林太郎　里見明　松葉笑子　小島洋々

1928-11-9	ボーナス	松竹	島津保次郎	渡辺篤　龍田静枝　土方勝三郎　岡村文子
1928-11-11	掟	マキノ	志波西果	市川米十郎　荒木忍　岡島艶子　北岡よしえ
〃	空の彼方へ	松竹	蔦見丈夫	川田芳子　柳さく子　高尾光子　土方勝三郎　結城一郎
1928-11-24	流転　前後篇	日活	伊藤大輔	大河内伝次郎　葛木香一　沢村春子
〃	新日本の健児	日活	三枝源次郎	竹久新　瀧花久子　高木永二　東勇路　田村邦男
1928-11-26	乙女心	松竹	大久保忠素	高尾光子　藤田陽子　野寺正一　吉川満子
〃	おい！三太夫	松竹	島津保次郎	龍田静枝　新井淳　木村健児　清水一郎　土方勝三郎
1928-12-7	彼と田園	松竹	牛原虚彦	鈴木伝明　田中絹代　八雲恵美子　水島亮太郎
〃	亀公	松竹	斎藤寅次郎	小桜葉子　吉川英蘭　浪花友子　横尾泥海男
1928-12-8	安政俠艶記	日活	辻吉郎	河部五郎　若葉馨　葛木香一　鳥羽陽之助　酒井米子
1928-12-25	天保島原惨劇	東亜	後藤秋声	光岡龍三郎　原駒子　瀬川麗華　市川花紅　頭山陽一
1928-12-28	仇討往来	日活	若山治	賀川清　川上弥生　尾上華丈　衣笠淳子
〃	坂本龍馬	阪妻プロ	枝正義郎	阪東妻三郎　森静子　志賀靖郎　阪東妻之助
1929-1-5	切られ与三	松竹	小石栄一	林長二郎　千早晶子　浦浪須磨子　坪井哲
〃	娘可愛や	日活	溝口健二	小泉嘉輔　北原夏江　杉山昌三九
〃	浪人街　No-1	マキノ	マキノ正博	南光明　谷崎十郎　根岸東一郎　河津清三郎　大林梅子
1929-1-10	陸の王者	松竹	牛原虚彦	鈴木伝明　田中絹代　八雲恵美子　藤野秀夫　渡辺篤
〃	舞臺姿	松竹	野村芳亭	川田芳子　柳さく子
1929-1-13	崇禅寺馬場	マキノ	マキノ正博	南光明　高木新平　マキノ登六　松浦築枝
〃	愛憎血涙	千恵蔵プロ	曽我正史	片岡千恵蔵　衣笠貞子　川島静子　武井龍三

1929-1-30	高山彦九郎	東亜	後藤岱山	光岡龍三郎　小坂照子　市川花紅　玉島愛造
1929-2-2	平手造酒	日活	志波西果	大河内伝次郎　梅村蓉子　葛木香一
〃	山びこ	松竹	清水宏	結城一郎　環泰子
1929-2-7	高杉晋作	右太プロ	長尾史録	市川右衛門　吉野露子　高堂国典　綾女艷子
1929-2-11	明暗道中師	日活	清瀬英次郎	鳥羽陽之助　川上弥生　尾上桃華　瀬川銀潮　浅野雪子
1929-2-13	輝く昭和	松竹	島津保次郎	井上正夫　押本映治　田中絹代　結城一郎　林千歳　鈴木伝明　小林十九二
1929-2-15	鳥辺山心中	松竹	冬島泰三	林長二郎　若水絹子　若月孔雀　坪井哲
〃	御苦労様	松竹	大久保忠素	渡辺篤　田中絹代　新井淳　斎藤達雄　吉川満子
1929-2-28	恋愛行進曲	松竹	野村芳亭	岩田祐吉　筑波雪子　川田芳子　宮島健一
1929-3-3	三勝半七	東亜	後藤秋声	雲井龍之介　華村愛子　横山運平　月岡正美
〃	万歳	松竹	斎藤寅次郎	吉谷久雄　西野龍子　青山万里子　吉川英蘭
1929-3-7	天誅組	松竹	二階堂兵馬	堀正夫　千早晶子
1929-3-8	森の鍛治屋	松竹	清水宏	井上正夫　田中絹代　藤野秀夫　結城一郎
1929-3-11	北極星	日活	広瀬恒美	浅岡信夫　夏川静江
1929-3-12	村の人気者	松竹	牛原虚彦	鈴木伝明　龍田静枝　石山龍嗣　岡田宗太郎
1929-3-15	青春交響楽	松竹	野村芳亭	田中絹代　筑波雪子　八雲恵美子　押本映治
〃	天野屋利兵衛	日活	池田富保	大河内伝次郎　梅村蓉子　市川小文治　瀧澤静子
1929-3-19	徳川天一坊	松竹	小石栄一	阪東寿之助　千早晶子　関操　風間操六
1929-3-23	あづま男	松竹	星哲六	堀正夫　浦波須磨子　市川伝之助　千葉三郎　若月孔雀
1929-3-26	さらば故郷よ	松竹	重宗務	柳さく子　小林十九二　河村黎吉　小藤田正一

1929-3-27	浪人街第二話　楽屋風呂	マキノ	マキノ正博	南光明　津村博　根岸東一郎　松浦築枝　大林梅子
"	鞍馬天狗　前後篇	嵐寛寿郎プロ	山口哲平	嵐寛寿郎　嵐佳一　山本礼三郎
1929-3-30	愛人　時枝の巻	松竹	池田義信	栗島すみ子　島田嘉七　山内光　日夏百合絵
1929-3-30	佐渡情話	松竹	蔦見丈夫	岩田祐吉　浪花友子　鈴木歌子　若葉信子
1929-3-31	江戸の子	マキノ	中島宝三	谷崎十郎　高木新平　都賀一司　生野初子　河上君江
1929-4-1	清水次郎長　髑髏篇	日活	辻吉郎	河部五郎　酒井米子　久米譲　葛木香一　高勢実
1929-4-4	隼六剣士　前後篇	マキノ	金森万象	高木新平　沢田敬之助　東郷久義　河津清三郎
"	黒手組助六	松竹	吉野英治　冬島泰三	林長二郎　若水絹子　坪井哲　中根龍太郎　高田浩吉
1929-4-7	正伝　高山彦九郎	マキノ	押本七之輔	南光明　谷崎十郎　阪東三右衛門　大林梅子　松浦築枝
1929-4-9	彼と人生	松竹	牛原虚彦	鈴木伝明　田中絹代　藤野秀夫　坂本武　河村黎吉
"	下郎	日活	伊藤大輔	河部五郎　沢村春子　久米譲　金子鉄郎
1929-4-14	君恋し	松竹	島津保次郎	八雲恵美子　島田嘉七　日夏百合絵　渡辺篤
1929-4-16	任侠二刀流　一二三篇	マキノ	高見貞衛	片岡千恵蔵　山本礼三郎　荒木忍　松浦築枝
1929-4-18	喧嘩安兵衛	阪妻プロ	湊岩夫　横溝雅弥	阪東妻三郎　森静子
"	宝の山	松竹	小津安二郎	小林十九二　日夏百合絵　青山萬里子　岡本文子
1929-4-19	国聖大日蓮	古海卓二プロ	古海卓二	長尾栄進　高橋潤　高堂国典　千代田綾子　絹川澄江
1929-4-23	きづな	松竹	長尾史録	市川右太衛門　高堂国典
1929-4-26	水戸黄門　東海道篇	マキノ	中島宝三	市川幡谷　小金井勝　河津清三郎　市川米十郎
1929-4-27	悲しき母性	日活	東坊城恭長	浦辺粂子　佐久間妙子　谷幹一　千秋実　杉山昌三九

1929-5-2	浪人街　楽屋風呂解決篇	マキノ	マキノ正博	南光明　津村博　根岸東一郎　松浦築枝　大林梅子
"	夜の牝猫	松竹	五所平之助	八雲恵美子　藤野秀夫　横尾泥海男　岡田宗太郎
1929-5-9	越後獅子	松竹	島津保次郎	渡辺篤　田中絹代　高尾光子　小村新一郎　飯田蝶子
1929-5-10	誉の陣太鼓	マキノ	押本七之輔	南光明　谷崎十郎　東條猛　マキノ智子　北岡芳江
"	日米親善	帝キネ	小国狂二	沖田英二　高津愛子　小島洋々　浜田格　藤間林太郎
1929-5-12	安宅橋供養	阪妻プロ	細山喜代松	梅若礼三郎　月村節子　森静子　阪東要二郎
1929-5-21	三人吉三　前後篇	帝キネ	山下秀一	松本田三郎　中村小福　尾上紋十郎　松枝鶴子
1929-5-25	後の水戸黄門	マキノ	中島宝三	市川幡谷　小金井勝　河津清三郎　谷崎十郎
"	五千石	日活	吉本清濤	鳥羽陽之助　川上弥生　三桝豊　瀬川銀潮
1929-5-29	鳥衒月白浪	マキノ	牧野省三	南光明　市川米十郎　市川幡谷　泉清子
"	地獄街道	松竹	石山稔	林長二郎　浅間昇子　泉清子　嵐豊之助　坪井哲
1929-6-1	スキー行進曲	マキノ	三上良二	秋田伸一　荒尾静一　北岡芳江
"	日本橋	日活	溝口健二	梅村蓉子　夏川静江　酒井米子　岡田時彦
1929-6-3	東京の魔術	松竹	清水宏	岩田祐吉　松井潤子　結城一郎　花岡菊子
1929-6-11	涙恨	日活	高橋寿康	桜井京子　中村紅果　沢田清　久米譲
"	恋飛脚	松竹	中根龍太郎　服部静夫	中根龍太郎　若月孔雀　浦波須磨子　杉浦勝美　関操
1929-6-12	神州	帝キネ	渡辺新太郎	松本田三郎　嵐璃徳　実川延松　千草香子　久野あかね
"	朝日は輝く	日活	溝口健二　伊奈精一	中野英治　入江たか子　河部五郎　梅村蓉子
1929-6-15	赤垣源蔵	日活	池田富保	河部五郎　沢村春子　沢田清　市川小文治　常盤操子

1929-6-19	三日大名	マキノ	押本七之助	片岡千恵蔵　大谷万六　松尾文人　河上君江
1929-6-20	素手鉢	右太プロ	長尾史録	市川右太衛門　都さくら　高堂国典　市川蔦次郎
〃	ステッキガール	松竹	清水宏	龍田静枝　結城一郎　石山龍嗣
1929-6-23	海国記	松竹	衣笠貞之助	林長二郎　千早晶子　新井淳　田中絹代
〃	落花の淵	日活	波多野安正	大河内伝次郎　草間錦糸　浅野雪子　小松みどり
1929-6-24	君恋し	日活	三枝源次郎	瀧花久子　島耕二　鈴川和子　三桝豊
1929-6-27	忠次旅日記	日活	伊藤大輔	大河内伝次郎　沢村春子　伏見直江　木下千代子
1929-7-1	吹雪峠	松竹	冬島泰三	林長二郎　千早晶子　関操　風間宗六
1929-7-2	波浮の港	帝キネ	大森勝	藤間林太郎　高津愛子　小島洋々　旭照子　浜田格
1929-7-14	雲井龍雄	日活	清瀬英治郎	小川隆　上田吉二郎　沢村春子　川上弥生
1929-7-31	続万花地獄　前中後篇	千恵蔵プロ	稲垣浩	片岡千恵蔵　衣笠淳子　瀬川路三郎　武井龍三
1929-8-8	競艶女さまざま	日活	阿部豊	英百合子　瀧花久子　佐久間妙子　築地浪子　沢蘭子　谷幹一　入江たか子
1929-8-11	雲雀巣	松竹	野村芳亭	八雲恵美子　田中絹代　岡田宗太郎　新井淳
〃	紅蓮浄土	右太プロ	星哲郎	市川右太衛門　吉野露子　五味国枝　高堂国典
1929-9-3	拾った花嫁	松竹	清水宏	渡辺篤　岡村文子　高松栄子　浪花友子
1929-9-8	彩られる唇	松竹	豊田四郎	龍田静枝　押本映治　小林十九二　若葉信子
1929-9-10	侠艶録	マキノ	吉野二郎	マキノ智子　北岡昭男　岡島艶子　津村博　荒木忍
1929-9-11	村の王者	松竹	清水宏	斎藤達雄　花岡菊子
1929-9-12	沓掛時次郎	日活	辻吉郎	大河内伝次郎　葛木香一　酒井米子
1929-9-18	現代婿選び	松竹	佐々木恒次郎	斎藤達雄　川崎弘子　坂本武　環泰子　関時男　大国一郎

1929-9-19	月形半平太	松竹	冬島泰三	林長二郎　若水絹子　浦浪須磨子　高尾光子
1929-9-23	戻橋	マキノ	マキノ正博	南光明　マキノ智子　マキノ潔　嵐徳太郎
1929-9-27	生れ損ひ	マキノ	押本七之輔	谷崎十郎　市川幡谷　大谷鬼若　大林梅子　櫻木勇吉
〃	鴛鴦旅日記	千恵蔵プロ	稲垣浩	片岡千恵蔵　衣笠淳子　瀬川路三郎　矢野武男
〃	大前田道中記	日活	由川正和	葛木香一　尾上華丈　桜井京子
1929-9-28	陽気な唄	松竹	清水宏	渡辺篤　田中絹代　結城一郎　大山健二　仲英之助
1929-10-5	松平長七郎　道中篇	マキノ	金森万象	沢田敬之助　市川米十郎　マキノ登六　大林梅子
〃	改訂　大岡政談	日活	伊藤大輔	大河内伝次郎　伏見直江　高木永二　梅村蓉子　賀川清
1929-10-10	伊勢音頭	松竹	竹内俊一	林長二郎　若水絹子　浅野昇子　若月孔雀　堀正夫　坪井哲
1929-10-15	からたちの花	日活	阿部豊	岡田時彦　入江たか子　島耕二　横山運平　徳川良平
〃	一億圓	松竹	斎藤寅次郎	斎藤達雄　松井潤子　坂本武　吉川満子
1929-10-27	英傑秀吉	日活	池田富保	河部五郎　山本嘉一　葛木香一
1929-10-28	希望	松竹	池田義信	栗島すみ子　結城一郎　龍田静枝　水島亮太郎　新井淳　斎藤達雄
〃	此村大吉	阪妻プロ	山口哲平	阪東妻三郎　中村吉松
1929-10-31	熱火	日活	志波西果	梅村蓉子　小川隆　久米譲　浅香新八郎　中山介次郎　川上弥生
1929-12-2	国定忠治遺児	マキノ	二川文太郎	沢村国太郎　沢田敬之助　大林梅子
1929-12-9	父の願ひ	松竹	清水宏	花岡菊子　野寺正一　瀧口新太郎
1929-12-13	浮気風呂	松竹	五所平之助	渡辺篤　飯田蝶子　吉川満子　兵藤静枝　河原侃二
1930-1-1	修羅城	日活	池田富保	大河内伝次郎　片岡千恵蔵　山本嘉一　小川隆　鳥羽陽之助　楠英二郎
〃	春はまた丘へ	日活	長倉祐考	伏見信子　中村英雄　中村政登志　尾上助三郎
〃	潮に乗る北斗	阪妻プロ	安田憲邦	阪東妻三郎　川田芳子　志賀靖郎　森静子

1930-1-4	南八郎	帝キネ	矢内政治	市川百々之助　片桐恒男　若柳みどり　望月礼子
1930-1-5	不壊の白珠	松竹	清水宏	八雲恵美子　及川道子　小村新一郎　高田稔　高尾光子
〃	火陣	千恵蔵プロ	井上金太郎	片岡千恵蔵　沢村春子　衣笠淳子　葛木香一　川上弥生
1930-1-8	地獄剣	マキノ	並木鏡太郎	南光明　阪東三右衛門　東条猛　浦路輝子　都賀静子
〃	魔の大都会前篇暗黒篇	帝キネ	松本英一	松本泰輔　望月礼子　小島洋々　藤間林太郎
1930-1-9	ダンスガールの悲哀	松竹	佐々木恒次郎	川崎弘子　結城一郎　伊達里子　新井淳　青山満里子
1930-1-12	盗まれた大九郎	マキノ	松田定次	根岸東一郎　マキノ登六　岡島艶子　浦路輝子
〃	魔の大都会後篇光明篇	帝キネ	松本英一	松本泰輔　望月礼子
1930-1-13	足軽剣法	右太プロ	白井戦太郎	市川右太衛門　鈴木澄子
〃	人生の哀路	松竹	佐々木恒次郎	結城一郎　川崎弘子　高尾光子
1930-1-18	女難歓迎腕比べ	松竹	斎藤寅次郎	斎藤達雄　浪花友子
〃	女房紛失	松竹	小津安二郎	斎藤達雄　松井潤子
〃	血煙荒神山	日活	辻吉郎	大河内伝次郎　酒井米子　梅村蓉子　久米譲　寺島貢
1930-1-20	首の座	マキノ	マキノ正博	谷崎十郎　河津清三郎　桜木梅子　松浦築枝　泉清子
1930-1-22	地に叛くもの	松竹	冬島泰三	林長二郎　千早晶子　若水絹子　風間操六
〃	大学は出たけれど	松竹	小津安二郎	高田稔　田中絹代　鈴木歌子　大山健二
1930-1-24	新婚脱線	勝見庸太郎プロ	勝見庸太郎	勝見庸太郎　若草美智子
1930-1-26	白野辨十郎	松竹	小石栄一	月形龍之介　若水絹子　湊明子　堀正夫　坪井哲
1930-1-30	絵本武者修業	千恵蔵プロ	稲垣浩	片岡千恵蔵　伏見信子　衣笠淳子　香川良介　島田菊江　林誠之助
1930-2-1	東京	マキノ	川浪良太	近藤伊与吉　河津清三郎　津村博　秋田伸一　岡島艶子

〃	明眸禍	松竹	池田義信	栗島すみ子　岡田時彦　川崎弘子　高田稔　高尾光子　渡辺篤　斎藤達雄
1930-2-5	パイプの三吉	マキノ	瀧沢英輔	津村博　砂田駒子　近藤伊与吉
〃	怪談文弥殺し	帝キネ	山下秀一	松本田三郎　中村梅太郎
1930-2-9	鞍馬天狗	東亜	橋本松男	嵐寛寿郎　羅門光三郎　尾上紋弥　今川亘　原駒子
1930-2-10	母	松竹	野村芳亭	川田芳江　八雲恵美子　高峰秀子　小藤田正一　島田嘉七　奈良真養
〃	サラリーマン	日活	木藤茂	川又堅太郎　徳川良子　伊藤隆世　香川満智子
1930-2-11	狂へる明君	松竹	井上金太郎	林長二郎　若水絹子　湊明子　坪井哲　関操　二条照子
〃	恋の遠眼鏡	松竹	佐々木恒次郎	斎藤達雄　青山万里子　川崎弘子　関時男　坂本武
1930-2-18	蒼白き薔薇	日活	阿部豊	夏川静江　浜口富士子　山本嘉一　沢蘭子　高木永二　島耕二
〃	全部精神異状あり	松竹	斎藤寅次郎	星光　吉川満子
1930-2-22	恋のジャズ	帝キネ	鈴木重吉	高津慶子　八島京子　浅野節
1930-2-24	鉄拳制裁	松竹	野村員彦	田中絹代　鈴木伝明　結城一朗　龍田静枝　武田春郎
〃	チャンバラ夫婦	松竹	成瀬巳喜男	吉谷久雄　吉川満子　青木富夫　若葉信子
1930-2-25	野狐三次	松竹	小石栄一	林長二郎　千早晶子　浦浪須磨子　関操　坪井哲
1930-3-1	裏切り義十郎	阪妻プロ	東隆史	阪東妻三郎　浦波須磨子
1930-3-8	美人暴力団	松竹	斎藤寅次郎	飯田蝶子　浪花友子　糸川京子　大山健二　坂本武
〃	摩天楼　争闘篇	日活	村田実	中野英治　入江たか子　高木永二　佐藤岡二　英百合子
1930-4-19	何が彼女をそうさせたか	松竹	鈴木重吉	高津慶子　藤間林太郎　小島洋々
1930-4-26	大生殺	右太プロ	白井戦太郎	市川右太衛門　鈴木澄子　高堂国典　伊田兼美
1930-4-27	進軍	松竹	牛原虚彦	鈴木伝明　田中絹代　渡辺篤　藤野秀夫　横尾泥海男
〃	深夜の居候	松竹	佐々木恒次郎	斎藤達雄　吉川満子　酒井啓之助

1930-4-30	戦線街	右太プロ	古海卓二	市川右太衛門　鈴木澄子　高堂国典　伊田兼美
〃	黒百合の花	松竹	佐々木恒次郎	結城一郎　花岡菊子　新井淳　林千歳　吉川満子
1930-5-4	叩たかれ亭主	松竹	斎藤寅次郎	渡辺篤　星光　浪花友子　高松栄子
1930-5-7	風雲児	マキノ	金森万象	南光明　河津清三郎　マキノ登六　桜木梅子　東郷久義
1930-5-8	時勢は移る	松竹	冬島泰三	林長二郎　千早晶子　坪井哲二　葉かほる　関操
1930-5-14	愛恋序曲	松竹	重宗務	柳さく子　八雲恵美子　島田嘉七　二葉かほる
1930-5-16	高野長英伝	阪妻プロ	犬塚稔	阪東妻三郎　千曲里子　中村吉松　中村政太郎　春
〃	天草四郎	松竹	星哲六	阪東寿之助　浦波須磨子
1930-5-19	雲の王座	日活	田坂具隆	浅岡信夫　入江たか子　美濃部進　築地浪子　津守精一　葉山富之助
1930-5-23	独身者御用心	松竹	五所平之助	川崎弘子　新井淳　大山健二　関時男
1930-6-1	龍巻長屋	日活	渡辺邦男	新妻四郎　桜井京子　市川小文治　葛木香一　久米譲
〃	不景気時代	松竹	成瀬巳喜男	斎藤達雄　川崎弘子　青木富夫
1930-6-4	黎明の世界	松竹	重宗務	高田稔　柳さく子　花岡菊子　蒲田文雄　吉村秀也
1930-6-10	馬の脚	松竹	悪麗之助	月形龍之助　若月孔雀　市川伝之助　関操　高松錦之助
1930-6-11	麗人	松竹	島津保次郎	栗島すみ子　八雲恵美子　花岡菊子　浪花友子
1930-6-17	真実の愛	松竹	清水宏	結城一郎　及川道子　山内光　川崎弘子　藤野秀夫
1930-6-18	直侍	松竹	井上金太郎	林長二郎　若水絹子　月形龍之介　小宮一晃　高田浩吉
1930-6-21	落第はしたけれど	松竹	小津安二郎	斎藤達雄　田中絹代　二葉かほる　青木富夫
〃	母校の名誉	マキノ	川浪良太	東郷久義　桑村千代乃　飯田英二　早川麗子
1930-6-22	赤穂浪士　堀田隼人の巻	日活	志波西果	大河内伝次郎　伏見直江　光岡龍三郎　市川小文治

1930-6-26	飛ぶ唄	右太プロ	白井戦太郎	市川右太衛門　鈴木澄子　高堂国典　伊田兼美　嵐大吉　旗平八郎
1930-6-28	青春譜	松竹	池田義信	山内光　田中絹代　川崎弘子　松井潤子　野寺正一
1930-6-30	高瀬舟	日活	仏生寺弥作	小川隆　桜井京子　久米譲　浅香新八郎　市川小文治
〃	好きで一緒になったのよ	松竹	斎藤寅次郎	星ひかる　龍田静枝　新井淳　横尾泥海男　坂本武
1930-9-1	その夜の妻	松竹	小津安二郎	岡田時彦　八雲恵美子　斎藤達雄　山本冬郷　岩間照子
1930-9-2	日本巌窟王　前後篇	マキノ	中島宝三	河津清三郎　正宗新九郎　桜木梅子　浦路輝子
〃	平井権八	河合プロ	丘虹二	市川市丸　琴糸路　葉山純之輔
1930-9-4	続大岡政談　魔像篇	日活	伊藤大輔	大河内伝次郎　伏見直江　吉野朝子　梅村蓉子　小川隆
〃	エロ神の怨霊	松竹	小津安二郎	斎藤達雄　伊達里子　星ひかる　月田一郎
1930-9-5	江戸城総攻め	帝キネ	志波西果	片岡童十郎　明石緑郎　松本泰輔　草間実　藤間林太郎
〃	無憂華	東亜	根津新　後藤岱山	鈴村京子　三原那智子　高野豊洲　小川雪子　中村園枝　里見明　原駒子
1930-9-9	三人の母	帝キネ	曽根純三	歌川八重子　小川英麿　鈴木勝彦　平塚泰子
〃	松平長七郎	松竹	星哲郎	林長二郎　若月孔雀　環歌子　市川伝之助　沢井三郎
〃	焔	松竹	古野英治	阪東寿之助　湊明子　河上君江
1930-9-13	撃滅	日活	小笠原明峰	山本嘉一　中野英治　小杉勇　夏川静江　英百合子
〃	モダン奥様	松竹	重宗務	斎藤達雄　飯田蝶子　渡辺篤
〃	嫁取根條比べ	松竹	佐々木恒次郎	斎藤達雄　花岡菊子　関時男　青木富夫
1930-9-24	平手造酒	河合	山口哲平	葉山純之輔　琴糸路　松林清三郎　橘喜久子
〃	影の響	河合	森田京三郎	国島荘一　上村節子　千代田綾子
〃	この母を見よ	日活	田坂具隆	瀧花久子　入江たか子　佐久間妙子　英百合子

1930-9-27	地下室事件	河合	森田京三郎	松尾文人　生方一平　橘喜久子　若島喜代子
1930-9-29	巨船	松竹	島津保次郎	田中絹代　奈良真養　早見照代　結城一郎　新井淳
1930-9-30	飾窓の中の女	帝キネ	松本英一	水城邦子　牧野勇　藤間林太郎　大野三郎　河合静子
1930-10-1	奇傑庄八	河合	曽根純三	正宗新九郎　鈴木澄子　松林清三郎
1930-10-3	大都会　爆発篇	松竹	牛原虚彦	鈴木伝明　田中絹代　藤野秀夫　吉谷久雄　奈良真養
1930-10-7	雁金文七	右太プロ	冬島泰三	市川右太衛門　高堂国典　森久子　伊田兼美
1930-10-9	越後伝吉	東亜	枝正義郎	光岡龍三郎　小阪照子　頭山桂之介　小島一代
〃	母	日活	長倉祐考	相良愛子　入江たか子　杉山昌三九　高津愛子
1930-10-11	明治五人女	マキノ	吉野二郎	浦路輝子　松浦築枝　大林梅子　桜木梅子　マキノ智子
〃	唐人お吉	日活	溝口健二	梅村蓉子　山本嘉一　島耕二　浦辺粂子　一木札二
〃	腕一本	日活	渡辺邦男	新妻四郎　沢村春子　伏見直江　常盤操子　山田五十鈴
1930-10-17	水戸浪士	河合	村越章二郎	河合菊三郎　琴糸路
〃	おら大漁だね	松竹	斎藤寅次郎	星光　飯田蝶子　花岡菊子　青木富夫　早見照子
1930-10-22	刺青名奉行	河合	曽根純三	大原聖一郎　鈴木澄子　葉山純之輔
〃	地上に愛あり	東亜	別宮幸雄	みどり雅子　大井正夫　川島奈美子
〃	閻魔寺の惨劇	河合	山口哲平	河合菊三郎　琴糸路　稲葉喜久雄
1930-10-26	飛龍血笑記	河合	山口哲平	雲井龍之介　橘喜久子　千代田綾子　雲井三郎
〃	弥次喜多近代行進曲	河合	森田京三郎	大岡怪童　里見明　橘喜久子　春水麗子
1930-10-28	元録快挙　大忠臣蔵	日活	池田富保	大河内伝次郎　片岡千恵蔵　沢田清　山本嘉一
1930-10-30	旗本風流男	河合	山口哲平	雲井龍之介　橘喜久子　静香八郎　春水麗子
1930-11-1	女性讃	日活	阿部豊	夏川静江　中野英治　小杉勇　高津愛子

〃	街の勇士	松竹	小石栄一	高田浩吉　若水絹子　堀正夫　環歌子　風間宗六
1930-11-4	直参八人組	新興帝キネ	長尾史録	草間実　望月礼子　西条歌麿　三笠加寿子
〃	南極に立つ女	マキノ	瀧沢英輔	砂田駒子　津村博　荒木忍
1930-11-6	剣を越へて	日活	渡辺邦男	大河内伝次郎　伏見直江　山田五十鈴　市川小文治
1930-11-13	腹の立つ忠臣蔵	マキノ	久保為義マキノ正博	中根龍太郎　マキノ登六　河津清三郎　大林梅子
〃	都会双曲線	帝キネ	高見貞衛	瀬良章太郎　歌川八重子　牧英勝藤間林太郎
1930-11-14	日本晴	日活	阿部豊	浜口富士子　田村邦男　見明凡太郎
1930-11-27	夫婦戦線異状なし	河合	小沢得二	生方一平　橘喜久子　千代田綾子
1930-12-1	浮世絵草紙	マキノ	中島宝三	沢田敬之助　市川米十郎　金子新都賀静子
〃	花模様八人女	河合	丘虹二	琴糸路　橘喜久子　葉山純之輔
1930-12-3	海の祭	日活	伊奈精一	浅岡信夫　広瀬恒美　瀧花久子浜口富士子
〃	カフェー夫婦	松竹	佐々木恒次郎	星光　川崎弘子　小倉繁　坂本武浪花友子
1930-12-5	鴨川小唄	マキノ	金森万象	大貫憲二　マキノ智子　マキノ登六泉清子　浅間昇子
1930-12-6	浪花かがみ	松竹	小石栄一	林長二郎　千早晶子　森静子　中川芳江　市川伝之助
1930-12-19	いゝのね誓ってね	松竹	島津保次郎	横尾泥海男　若水照子　関時男光喜三子
1930-12-21	ごろつき船　前篇	新興帝キネ	渡辺新太郎	明石緑郎　草間実　吉頂寺光　鈴木勝彦　望月礼子
1931-1-1	脱線息子	新興帝キネ	曽根純三	杉狂児　園千枝子　徳川良子　大野三郎
〃	素浪人忠弥	日活	伊藤大輔	大河内伝次郎　伏見直江　葛木香一寺島貢
〃	酋長の娘	東亜	石原英吉	竹川巌　宮城直枝　千種百合子
1931-1-6	絹代物語	松竹	五所平之助	田中絹代　花岡菊子　吉川満子藤野秀夫　新井淳
〃	源氏小僧出現	千恵蔵プロ	伊丹万作	片岡千恵蔵　衣笠淳子　瀬川路三郎林誠之助

1931-1-8	弥次喜多　木曽街道	マキノ	金森万象	中根龍太郎　マキノ登六　浅間昇子　泉健
1931-1-16	侠骨日記	マキノ	三上良二	東郷久義　桜木梅子　岡村義男　児島武彦
〃	渦潮	千恵蔵プロ	稲垣浩	片岡千恵蔵　葛木香一　竹久燁子　衣笠淳子
〃	近代奥様哲学	東亜	米沢正夫	青木繁　千種百合子　川島奈美子
1931-1-19	足に触った幸運	松竹	小津安二郎	斎藤達雄　吉川満子　青木富夫　市村美津子
1931-1-22	黒蜥蜴の夢	東亜	山口好幸	羅門光三郎　木下双葉　小川雪子　朝日昇子　奈良沢一誠
1931-1-28	若者よなぜ泣くか	松竹	牛原虚彦	鈴木伝明　田中絹代　岡田時彦　藤野秀夫　川崎弘子
〃	興亡新撰組　前史	日活	伊藤大輔	大河内伝次郎　伏見直江
1931-1-30	さんざ時雨	松竹	星哲六	林長二郎　若水絹子　風間宗六　坪井哲　堀正夫
1931-1-31	水戸黄門　遍歴奇譚	帝キネ	寿々喜多呂九平	松本泰輔　市川海老三郎　望月礼子　結城重三郎
1931-2-7	清川八郎	東亜	石田民三	青柳龍太郎　原駒子
〃	結婚学入門	松竹	小津安二郎	栗原すみ子　斎藤達雄　奈良真養　岡本文子
〃	純情	松竹	成瀬巳喜男	高尾光子　小藤田正一
〃	アイスクリーム	マキノ	瀧沢英輔	秋田伸一　浅間昇子　浦路輝子　新見映郎
1931-2-13	右門捕物帖	千恵蔵プロ	辻吉郎	片岡千恵蔵　梅村蓉子　衣笠淳子　浅香新八郎
1931-2-15	愛慾記	松竹	五所平之助	山内光　田中絹代　結城一郎　花岡菊子　新井淳
1931-2-17	薩南総動員	松竹	冬島泰三	林長二郎　千早晶子　坪井哲　浦浪須磨子　正宗新九郎
1931-2-20	霧の中の曙	松竹	清水宏	八雲恵美子　高田稔　川崎弘子　毛利輝夫
〃	精力女房	松竹	斎藤寅次郎	月田一郎　伊達里子　二葉かほる　坂本武　吉川英蘭
1931-2-21	朗かに歩め	松竹	小津安二郎	高田稔　川崎弘子
〃	ごろつき船　後篇	帝キネ	渡辺新太郎	明石緑郎　吉頂寺光　結城重三郎　草間実　望月礼子

〃	五人の愉快な相棒	日活	田坂具隆	入江たか子　南部章三　清水俊作 岸井明　松田専治
1931-2-25	平手造酒	松竹	星哲六	明石潮　浦波須磨子　正宗新九郎 綾路恭子
1931-3-2	この太陽　第一篇 蘭子の巻	日活	村田実	夏川静江　入江たか子　峰吟子 島耕二　小杉勇
1931-3-5	私のパパさんママ が好き	松竹	野村員彦	斎藤達雄　若水照子　伊達里子 突貫小僧　高峰秀子
1931-3-6	この太陽　續篇 多美枝の巻	日活	村田実	夏川静江　入江たか子　峰吟子 島耕二　小杉勇
〃	公認駈落商売人	松竹	佐々木 恒次郎	星光　若水照子　吉谷久雄
1931-3-12	唐人お吉	河合	村越章二郎	琴糸路　河合菊三郎　松林清三郎 紋パリ子　橘喜久子
〃	この太陽　第三篇 暁子の巻	日活	村田実	夏川静江　峰吟子　小杉勇　島耕 二　佐藤圓治
1931-3-15	弥次喜多　京の巻	マキノ	吉野二郎	根岸東一郎　阪東三右衛門
1931-3-17	輝く女性	松竹	佐々木 恒次郎	岡田時彦　八雲恵美子　奈良真養 龍田静枝
1931-3-18	春風の彼方へ	千恵蔵 プロ	伊丹万作	片岡千恵蔵　桜井京子　瀬川路三郎 小松みどり
〃	大東京の一角	松竹	五所平之助	斎藤達雄　龍田静枝　高峰秀子 新井淳　関時男
1931-3-19	腕	帝キネ	鈴木重吉	瀬良章太郎　高津慶子　浅野節 星英府　牧英勝　森天一
1931-3-26	旅姿上州訛	日活	伊藤大輔	大河内伝次郎　伏見直江　実川延 一郎　桜井京子
〃	お嬢さん	松竹	小津安二郎	栗原すみ子　岡田時彦　田中絹代 斎藤達雄　高田稔
〃	南総里見八犬伝	マキノ	吉野二郎	南光明　沢村国太郎　桂武男　松 浦築枝　沢小百合
1931-4-5	新時代に生きる	松竹	清水宏	高田稔　川崎弘子　岩田祐吉　光 喜三子
1931-4-10	燃ゆる花びら	松竹	野村芳亭	高田稔　光喜三子　藤野秀夫　八 雲恵美子
1931-4-11	切られお富	帝キネ	石田民三	鈴木澄子　市川玉太郎　実川延笑 歌美陽子

1931-4-12	恋車	千恵蔵プロ	渡辺邦男	片岡千恵蔵　吉野朝子　久米譲　衣笠淳子　山田五十鈴
〃	海の行進曲	松竹	清水宏	渡辺篤　川崎弘子　青木富夫　山本冬郷　坂本武
1931-4-16	女給哀史	松竹	五所平之助	龍田静枝　結城一郎　横尾泥海男　花岡菊子　光喜三子
1931-4-21	赤穂浪士快挙一番槍	右太プロ	白井戦太郎	市川右太衛門　大江美智子　高堂国典　伊田兼美
〃	日活オンパレード	松竹	阿部豊	池永浩久　池田富保　伊藤大輔　辻吉朗　村田実　溝口健二
1931-4-22	夜ひらく	松竹	五所平之助	山内光　柳さく子　花岡菊子　新井淳　島田嘉七　飯田蝶子
〃	大学の鉄腕児	マキノ	柏木一夫	東郷久義　浅間昇子　横沢四郎
1931-4-25	怪盗夜叉土	日活	田中都留彦	沢田清　梅村蓉子　新妻英助　川上弥生
〃	美しき愛	松竹	西尾佳雄	高尾光子　藤田陽子　吉谷久雄　早見照代　河村黎吉
1931-4-26	大空軍	東京シネマ商会	小沢得二　細山喜代松	鹿島陽之助　園池燁子　松岡泰夫　生方一平　歌川るり子
1931-4-29	新東京行進曲	日活	長倉祐孝	浜口富士子　峰吟子　相良愛子　大日方伝　谷幹一
1931-4-30	阪本龍馬	新興帝キネ	小石栄一	市川百々之助　結城重三郎　望月礼子　片岡童十郎
1931-5-4	権八伊達姿	帝キネ	山下秀一	市川玉太郎　鈴木澄子　明石緑郎　吉頂寺光
〃	百姓万歳	帝キネ	木村荘十二	高島登　高津慶子　荻原昇　浅野節
〃	若き日の瞳	東亜	井出錦之助	椿三四郎　中村園枝　歌川絹枝
1931-5-8	女天一坊	帝キネ	山下秀一	鈴木澄子　梅若礼三郎　片岡千恵蔵　片岡童十郎
〃	右門捕物帖　十番手柄	東亜	仁科熊彦	嵐寛寿郎　原駒子
1931-5-9	銀河	松竹	清水宏	高田稔　八雲恵美子　川崎弘子　若水絹子　石田良吉
1931-5-12	若様奉行	松竹	小石栄一	高田浩吉　市川伝之助　若水絹子　市川伝之助　関操
1931-5-15	餓鬼大将	松竹	清水宏	高田稔　山県直代
〃	諧謔三浪士	千恵蔵プロ	稲垣浩	片岡千恵蔵　桜井京子　市川小文治　尾上桃華

1931-5-20	淑女と髭	松竹	小津安二郎	岡田時彦　川崎弘子
〃	刃影悲帖	日活	仏生寺弥作	中村英雄　浦辺粂子　小川隆　川上弥生　瀬良章太郎
1931-5-22	美少年音無劍法	東亜	重政順	実川長三郎　小川雪子　木下双葉　水島道太郎
1931-5-23	吹雪に叫ぶ狼	松竹	冬島泰三	林長二郎　森静子　風間宗六　環歌子　高田浩吉
1931-5-24	血陣天橋立	新興帝キネ	並木鏡太郎	雲井龍之助　松本邦子　桜井勇　大丸巖　九条和子
1931-5-25	吹けよ春風	日活	田坂具隆	瀧花久子　南部章三　岸井明　市川春代　三田実
1931-5-28	忠直卿行状記	千恵蔵プロ	池田富保	片岡千恵蔵　清川壮司　伏見直江　山田五十鈴
1931-6-7	ねえ興奮しちゃいやよ	松竹	成瀬巳喜男	横尾泥海男　原純子
1931-6-10	美女夫左京	松竹	星哲六	林長二郎　千早晶子　堀正夫　東栄子
1931-6-13	阪本龍馬　京洛篇	新興帝キネ	石田民三	市川百々之助　結城重三郎　小池春江　淡路千夜子
1931-6-14	江戸美少年録	日活	清瀬英次郎	沢田清　浦辺粂子　浅香新八郎　常盤操子　寺島貢
〃	恋愛第一課	松竹	清水宏	岡田時彦　及川道子
1931-6-18	逃げ行く小伝次	千恵蔵プロ	伊丹万作	片岡千恵蔵　衣笠淳子　山田五十鈴　瀬川路三郎
〃	業平小僧　怒髪篇	東亜	仁科熊彦	嵐寛寿郎　原駒子
1931-6-26	壊け行く珠	松竹	野村芳亭	鈴木伝明　川崎弘子　月田一郎　光喜三子　伊達里子
1931-6-27	紋三郎の秀	松竹	渡辺哲二	林長二郎　千早晶子　浦波須麿子
〃	新婚超特急	日活	長倉祐孝	島耕二　浜口富士子　峰吟子　見明凡太郎
1931-7-2	浪人と阿片	日活	渡辺邦男	大河内伝次郎　伏見直江　鳥羽陽之助　山本嘉一
〃	恋愛競技場	日活	熊谷久虎	高津愛子　杉山昌三九　田中春男　市川春代
1931-7-5	有憂華	松竹	清水宏	高田稔　花岡菊子　若水絹子　藤野秀夫
1931-7-8	摩天樓　暴風篇	帝キネ	川口松太郎	中野英治　瀬良章太郎　草間実　山路ふみ子

1931-7-11	母三人	日活	阿部豊	入江たか子　浦辺粂子　佐久間妙子　小杉勇
1931-7-16	ミスター・ニッポン　前後篇	日活	村田実	夏川静江　伏見信子　峯吟子　高津愛子　小杉勇
1931-7-24	この穴を見よ	松竹	斎藤寅次郎	渡辺篤　飯塚敏子
1931-7-25	黎明以前	松竹	衣笠貞之助	林長二郎　月形龍之助　千早晶子　大林梅子
1931-8-1	鴨川夜話　京都行進曲	帝キネ	印南弘	丸山珠子　牧英勝　英百合子
1931-8-4	街の浮浪者	松竹	池田義信	栗島すみ子　月田一郎　藤野秀夫　飯田蝶子　渡辺篤
1931-8-5	右門捕物六番手柄	東亜	仁科熊彦	嵐寛寿郎　木下双葉
〃	学生時代	河合	吉村操	国島荘一　琴糸路　大岡怪童　生方一平　若島喜代子
1931-8-6	右門捕物帖　十六番手柄	東亜	仁科熊彦	嵐寛寿郎　原駒子　歌川絹枝　阪東太郎
〃	学生時代海濱狂想曲	河合	吉村操	国島荘一　琴糸路　大岡怪童　松尾文人　東大寺一郎
1931-8-13	都会病患者	帝キネ	木村荘十二	瀬良章太郎　水原玲子　徳川良子　伊達龍治
1931-8-16	南国太平記	東亜	山口哲平	羅門光三郎　市川龍男　木下双葉　小川雪子
1931-8-19	朗らかに泣け	松竹	佐々木恒次郎	高田稔　田中絹代　岩田祐吉　月田一郎　日守新一
1931-8-20	十六夜清心	松竹	犬塚稔	林長二郎　柳さく子　堀正夫　中村吉松　河上君栄
1931-8-28	涙の愛嬌者	松竹	野村浩将	小藤田正一　高尾光子　新井淳　突貫小僧　坂本武　関時男
1931-8-29	マダムニッポン	新興	高見貞衛	高津慶子　歌川八重子　牧野勇
1931-9-1	この母に罪ありや	松竹	清水宏	高田稔　川崎弘子　月田一郎　伊達里子
1931-9-5	愛すべく	帝キネ	鈴木重吉	英百合子　津村博　ミナト映子　星英府
1931-9-7	雄呂血丸	松竹	星哲六	高田浩吉　北原露子　実川正三郎　中村吉松　大林梅子
1931-9-9	十三番目の同志	右太プロ	小石栄一	市川右太衛門　大江美智子　高堂国典　伊田兼美

日期	片名	公司	導演	演員
1931-9-12	日本嬢（ミスニッポン）	日活	内田吐夢	入江たか子　島耕二　夏川澄子
1931-9-18	美人哀愁	松竹	小津安二郎	岡田時彦　井上雪子　斎藤達雄　若水照子
1931-9-23	娘の意気高し	松竹	斎藤寅次郎	吉川英蘭　花岡菊子　高松栄子　坂本武　関時男
1931-9-24	侍ニッポン	日活	伊藤大輔	大河内伝次郎　梅村蓉子　久米譲
〃	日活アラモード	日活	阿部豊	小杉勇　浜口富士子
1931-9-26	愛の闘ひ	松竹	島津保次郎	沢蘭子　岩田祐吉　河村黎吉　花岡菊子　磯野秋雄
1931-9-28	侍ニッポン　後篇	日活	伊藤大輔	大河内伝次郎　梅村蓉子　久米譲　寺島貢　葛木香一
1931-10-2	馬頭の銭前篇　化粧菩薩の巻	松竹	井上金太郎	林長二郎　尾上栄五郎　柳さく子　大林梅子
1931-10-4	暴風の薔薇	松竹	野村芳亭	八雲恵美子　山内光　若水絹子　奈良真養　高峰秀子
1931-10-10	かごや大納言	松竹	二川文太郎	林長二郎　渡辺篤　飯塚敏子
1931-10-13	しかも彼等は行く	日活	溝口健二	梅村蓉子　峰吟子　浦辺粂子　杉山昌三九　見明凡太郎
1931-10-14	嘆きの都	帝キネ	曽根純三	森静子　歌川八重子　水原玲子　徳川良子　杉狂児
〃	人生膝栗毛	河合	千葉泰樹	葉山純之輔　五味国枝　春水麗子　雲井三郎
1931-10-21	しかも彼等は行く後篇	日活	溝口健二	梅村蓉子　峰吟子　浦辺粂子　見明凡太郎
1931-10-22	一心太助	千恵蔵プロ	稲垣浩	片岡千恵蔵　山本嘉一　衣笠淳子　市川小文治
1931-10-24	愛よ人類と共にあれ	松竹	島津保次郎	上山草人　岡田時彦　鈴木伝明　マック・スエン　クリス・マーチン
1931-10-26	荒木又右衛門	日活	辻吉郎	大河内伝次郎　片岡千恵蔵　沢田清　海江田譲二　梅村蓉子　山田五十鈴
1931-10-27	我が子我が母	新興帝キネ	印南弘	鈴木勝彦　英百合子　徳川良子　榊田敏三　歌川八重子
1931-11-14	洛陽餓ゆ	阪妻プロ	東隆史	阪東妻三郎　若月孔雀　梅若礼三郎　堀川浪之助
〃	馬頭の銭　黄金鬼乱舞の巻	松竹	井上金太郎	林長二郎　尾上栄五郎　柳さく子　大林梅子

1931-11-18	人生の風車	松竹	清水宏	川崎弘子　結城一郎　若水照子　花岡菊子
1931-11-22	ルンペンと其娘	松竹	城戸四郎	田中絹代　若水絹子　曽我廼家五九郎　渡辺篤　水島亮太郎
〃	腰辨頑張れ	松竹	成瀬巳喜男	山口勇　浪花友子
1931-11-26	姉妹	松竹	池田義信	栗島すみ子　田中絹代　月田一郎　斎藤達雄
〃	非常警戒	日活	阿部豊	浅岡信夫　小杉勇　夏川静江
1931-12-4	鼠小僧旅枕	日活	伊藤大輔	大河内伝次郎　光岡龍三郎　伏見直江
1931-12-11	マダムKO	新興	川口松太郎	鈴木澄子　瀬良章太郎　鈴木勝彦
1931-12-14	増補改訂忠臣蔵	日活	池田富保	尾上松之助　山本嘉一　河部五郎　大河内伝次郎
1931-12-21	女難の与右衛門	松竹	犬塚稔	林長二郎　川田芳子　高田浩吉　浦波須磨子
1932-1-1	女社長閣下	新興	木村恵吾	砂田駒子　杉狂児　小宮一晃　水沢綾子
1932-1-4	元禄十三年	日活	稲垣浩	片岡千恵蔵　入江たか子
〃	かんかん虫は唄ふ	日活	田坂具隆	田中春男　瀧花久子
1932-1-8	まぼろし峠　江戸の巻、東京の巻	右太プロ	古野英治	市川右太衛門　大江美智子　河上君栄　高堂国典　伊田兼美　駒井浅枝
〃	本塁打	日活	熊谷久虎	尾上助三郎　曽我阿以子　見明凡太郎
1932-2-4	殉教血史　日本廿六聖人	日活	池田富保	山本嘉一　片岡千恵蔵　鳥羽陽之助　沢田清　瀬川路三郎　久米譲　伏見直江
1932-2-14	心の日月　前後篇	日活	田坂具隆	入江たか子　瀧花久子　峰吟子　井染四郎
〃	隣の屋根の下	松竹	成瀬巳喜男	小倉繁　浪花友子
1932-2-19	生活線ABC　藤枝の巻	松竹	島津保次郎	田中絹代　及川道子　山内光　江川宇礼雄
1932-3-3	仇討選手	日活	内田吐夢	大河内伝次郎　山田五十鈴　佐久間妙子
〃	マダムと女房	松竹	五所平之助	田中絹代　渡辺篤　伊達里子　井上雪子
1932-3-9	爆弾三勇士	日活	木藤茂	島津元　宇留木浩　城木晃

1932-3-15	花火	千恵蔵プロ	伊丹万作	片岡千恵蔵　伏見直江　伏見信子　高木永二
"	ゴールイン	日活	阿部豊	広瀬恒美　夏川静江　田中春男　花井蘭子
"	深夜の溜息	松竹	斎藤寅次郎	香取千代子　伊達里子　大山健二　国島荘一
1932-3-19	何が彼女を殺したか	新興	鈴木重吉	高津慶子　津村博　若葉馨　三笠加寿子
"	弥次喜多　美人騒動記	松竹	二川文太郎	林長二郎　高田浩吉　柳さく子　浦波須磨子
1932-3-20	栄冠に涙あり	不二映画社	鈴木重吉	鈴木伝明　高田稔　英百合子
1932-3-30	七つの海　前篇　処女篇	松竹	清水宏	川崎弘子　江川宇礼雄　岡譲二　若水絹子　岩田祐吉
1932-4-19	金的力太郎	千恵蔵プロ	伊丹万作	片岡千恵蔵　佐久間妙子　香川良介　瀧澤静子
"	田原坂最後偵察	日活	深川ひさし	小川隆　桜井京子　浅香新八郎　実川延一郎　尾上桃華
1932-4-24	金色夜叉	松竹	野村芳亭	林長二郎　田中絹代　八雲恵美子　岩田祐吉
"	牢獄の花嫁	阪妻プロ	沖博文	阪東妻三郎　鈴木澄子
1932-4-27	改訂　生活線 ABC	松竹	島津保次郎	田中絹代　川崎弘子　筑波雪子　江川宇礼雄　岩田祐吉
1932-4-30	空閑少佐	新興	松石修	荒木忍　水原玲子　草間実　金沢美都子
1932-5-1	鳩笛を吹く女	日活	田坂具隆	夏川静江　島耕二　山本嘉一　瀧花久子　南部章三
1932-5-11	春は御婦人から	松竹	小津安二郎	城多二郎　井上雪子　斎藤達雄
1932-5-20	若き日の感激	松竹	五所平之助	川崎弘子　瀧口新太郎　藤野秀夫　伊達里子
1932-6-1	七つの海　後篇　貞操篇	松竹	清水宏	川崎弘子　岡譲二　江川宇礼雄
1932-6-8	鼠小僧次郎吉	松竹	衣笠貞之助	林長二郎　尾上栄五郎　大林梅子　千曲里子
1932-6-9	32 年型恋愛武士道	松竹	佐々木恒次郎	伊達里子　井上雪子　江川宇礼雄　鹿島俊策
1932-6-14	弥太郎笠　去来の巻	千恵蔵プロ	稲垣浩	片岡千恵蔵　山田五十鈴　海江田譲二　衣笠淳子

1932-6-16	初恋と与太者	松竹	野村浩将	磯野秋雄　三井秀男　阿部正三郎　光川京子　若水照子
1932-6-22	勝敗	松竹	島津保次郎	田中絹代　川崎弘子　沢蘭子　山内光　岡譲二　岩田祐吉
1932-6-26	異色水戸黄門	日活	辻吉朗	山本嘉一　海江田譲二　光岡龍三郎　桜井京子
1932-6-28	人罠	松竹	野村芳亭	岡田嘉子　斎藤達雄　水上幸夫　龍田静枝
1932-6-29	満州行進曲	新興	川浪良太	中野英治　近松里子　鈴木澄子　瀬良章太郎
1932-7-2	血染の鉄筆	日活	三枝源次郎	広瀬恒美　明智三郎　夏川静江　高津愛子
1932-7-6	月形半平太	阪妻プロ	岡山俊太郎	阪東妻三郎　鈴木澄子　堀川浪之助　環光子
1932-7-7	兄さんの馬鹿	松竹	五所平之助	田中絹代　竹内良一　沢蘭子　山内光　飯田蝶子
1932-7-16	女国定	日活	清瀬英次郎	伏見直江　市川小文治　永井寛二郎　葛木香一　久米譲
〃	時の氏神	日活	溝口健二	夏川静江　島耕二　沖悦二　相良愛子
1932-7-19	上陸第一歩	松竹	島津保次郎	水谷八重子　岡譲二　江川宇礼雄　沢蘭子　瀧口新太郎
〃	生れては見たけれども	松竹	小津安二郎	菅原秀雄　突貫小僧　斎藤達雄　吉川満子
1932-7-20	身変り紋三　前後篇	新興	中島宝三	嵐璃徳　雲井龍之介　結城重三郎　望月礼子　松浦築枝
1932-7-28	大地に立つ　前后篇	日活	内田吐夢	星玲子　小杉勇　伏見信子　田中春男
1932-8-7	銀座の柳	松竹	五所平之助	田中絹代　竹内良一　筑波雪子　結城一朗　川田芳子
1932-8-10	熊の八ッ切事件	松竹	斎藤寅次郎	坂本武　小倉繁　曽我修　小田切潜　関口小入道
1932-8-11	磯の源太　抱寝の長脇差	嵐寛寿郎プロ	山中貞雄	嵐寛寿郎　松浦築枝　片岡市太郎　市川寿三郎
1932-8-12	上海	日活	村田実	大河内伝次郎　梅村蓉子　花井蘭子　田村邦男
1932-8-17	義人呉鳳	臺湾プロ	千葉泰樹　安藤太郎	秋田伸一　津村博　湊明子　丘はるみ

1932-8-18	生残った新撰組	松竹	衣笠貞之助	坂東好太郎　千早晶子　堀正夫　志賀靖郎
1932-9-2	征空大襲撃	日活	伊奈精一	南部章三　瀧花久子　沖悦二　星玲子
1932-9-3	新釈地雷火組	新興	石田民三	河津清三郎　鈴木澄子　結城重三郎　松浦築枝
1932-9-7	天国に結ぶ恋	松竹	五所平之助	川崎弘子　竹内良一
1932-9-14	陽気なお嬢さん	松竹	重宗務	城多二郎　岡譲二　押本映二　伊達里子　花岡菊子
1932-9-16	明治元年	日活	伊藤大輔	大河内伝次郎　片岡千恵蔵　山本嘉一　光岡龍三郎
1932-9-17	かまいたち	阪妻プロ	東隆史	阪東妻三郎　環光子
1932-9-18	瞼の母	千恵蔵プロ	稲垣浩	片岡千恵蔵　山田五十鈴　春日寿々子
〃	海の王者	松竹	清水宏	城多二郎　花岡菊子　川田芳子　岩田祐吉　大山健二
1932-9-23	天国の波止場	不二映画社	阿部豊	岡田時彦　高田稔　横尾泥海男　佐久間妙子
1932-9-28	小判しぐれ	嵐寛寿郎プロ	山中貞雄	嵐寛寿郎　歌川八重子　嵐徳三郎
1932-9-29	戦争と与太者	松竹	野村浩将	磯野秋雄　三井秀男　阿部正三郎　絹川京子　坂本武　大山健二
1932-10-13	太陽は東より	松竹	早川雪洲	田中絹代　早川雪洲　大谷英子
1932-10-14	熊の出る開墾地	不二映画社	鈴木重吉	鈴木伝明　英百合子　渡辺篤　山本冬郷　吉谷久雄
1932-10-18	湖畔の盗賊	千恵蔵プロ	清瀬英次郎	片岡千恵蔵　衣笠淳子　みどり雅子　桜井京子
1932-10-23	新戦場	赤沢映画	仁科熊彦	高田稔　渡辺篤　佐久間妙子
〃	上海	新興	印南弘	鈴木澄子　瀬良章太郎　近松里子　荒木忍
1932-10-25	嵐の中の処女	松竹	島津保次郎	水久保澄子　水島亮太郎　飯田蝶子　磯野秋雄
1932-10-26	旅は青空	千恵蔵プロ	稲垣浩	片岡千恵蔵　田村邦男　伏見直江　浜口富士子　田中筆子
〃	撮影所ローマンス　恋愛案内	松竹	五所平之助	川崎弘子　田中絹代　江川宇礼雄
1932-10-27	春秋編笠ぶし	阪妻プロ	東隆史	阪東妻三郎　淡路千夜子
1932-11-5	春と娘	日活	田坂具隆	伏見信子　島耕二

1932-11-8	唐人お吉	松竹	衣笠貞之助	飯塚敏子　高田浩吉　上山草人
1932-11-11	火の翼	新興	高見貞衛	高津慶子　徳川良子　近松里子　牧英勝　粂順子
〃	金看板甚九郎	河合	千葉泰樹	葉山純之助　久野あかね　千代田綾子
1932-11-16	愛の防風林	松竹	清水宏	及川道子　大日方伝
1932-11-17	髪結新三	松竹	二川文太郎	林長二郎　飯塚敏子　高田浩吉　井上久栄　環歌子
1932-11-22	甚内俄か役人	右太プロ	金森万象	市川右太衛門　大江美智子　高堂国典
1932-11-29	輝け日本の女性	松竹	野村浩将	田中絹代　水久保澄子　岩田祐吉　武田春郎
1932-11-30	怒濤の騎士	松竹	井上金太郎	林長二郎　飯塚敏子　堀正夫　千早晶子　大林梅子
1932-12-4	涙の瞳	松竹	野村芳亭	八雲恵美子　岡譲二　岩田祐吉　竹内良一　吉川満子
1932-12-9	悲恋心影流	日活	益田晴夫	海江田譲二　鈴村京子　米本八重珠　寺島貢
1932-12-16	片腕仁義	阪妻プロ	沖博文	阪東妻三郎　泉清子　児島三郎　淡路千夜子
1932-12-21	十郎小判	日活	マキノ正博	沢村国太郎　花井蘭子　酒井米子　本礼三郎
1932-12-30	神変麝香猫前篇悲願復讐篇	阪妻プロ	東隆史	阪東妻三郎　鈴木澄子　児島三郎　堀川浪之助
1933-1-1	情人	松竹	池田義信	栗島すみ子　大日方伝　若水照子　飯田蝶子
〃	闇討渡世	千恵蔵プロ	伊丹万作	片岡千恵蔵　山田五十鈴　吉野朝子　葛木香一
〃	地獄の目鏡	日活	伊奈精一	高津愛子　相良愛子　一木礼二　横山運平
1933-1-8	薩摩飛脚	日活	伊藤大輔	大河内伝次郎　伏見直江　沢村国太郎　マキノ智子
1933-1-20	昭和新選組	新映画社	村田実田坂具隆	小杉勇　瀧花久子　島耕二　佐久間妙子
〃	菊五郎格子	松竹	犬塚稔	林長二郎　飯塚敏子　井上久栄
1933-2-23	仁侠やくざ道	松竹	広瀬五郎	坂東好太郎　飯塚敏子　千曲里子　志賀靖郎

〃	女は寝て待て	松竹	斎藤寅次郎	小倉繁　突貫小僧　明正静江　若林広雄
1933-4-13	仇討兄弟鑑	松竹	二川文太郎	林長二郎　尾上栄五郎　坂東好太郎　飯塚敏子
1933-5-4	煩悩秘文書	日活	渡辺邦男	大河内伝次郎　深水藤子　伏見直江　花井蘭子
1933-5-19	情熱地獄	新興	東隆史	阪東妻三郎　桜木梅子　岡田喜久也　環光子
1933-5-25	時代の驕児	日活	稲垣浩	片岡千恵蔵　高津慶子　田村邦男
〃	眠れ母の胸に	松竹	清水宏	及川道子　村瀬幸子　吉川満子　藤井貢　武田春郎　突貫小僧
1933-5-30	国士無双	千恵蔵プロ	伊丹万作	片岡千恵蔵　山田五十鈴　高勢実乗　瀬川路三郎　沢村寿三郎　香川良介
1933-6-1	花嫁の寝言	松竹	五所平之助	田中絹代　逢初夢子　飯田蝶子　小林十九二
〃	菊五郎格子後篇　解決篇	松竹	冬島泰三	林長二郎　飯塚敏子　井上久栄
1933-6-10	霧行燈	日活	辻吉朗	大谷日出夫　瀧口新太郎　高津愛子　近松里子　高勢実乗
1933-6-16	蒼穹の門	日活	山本嘉次郎	夏川静江　峯吟子　中田弘二　杉山昌三九　秋田伸一
〃	恋の花咲く　伊豆の踊子	松竹	五所平之助	田中絹代　大日方伝　竹内良一　飯田蝶子　花岡菊子
1933-6-23	右門捕物帖　三十番手柄　帯解け仏法	嵐寛寿郎プロ	山中貞雄	嵐寛寿郎　頭山桂之助　尾上紋弥　山路ふみ子
1933-7-7	真珠夫人	日活	畑本秋一	伊達里子　山田五十鈴　山本嘉一　田村道美　杉狂二　杉山昌三九
〃	応援団長の恋	松竹	野村浩将	岡譲二　田中絹代　飯田蝶子　江川宇礼雄　沢蘭子　逢初夢子
1933-7-20	天一坊と伊賀亮	松竹	衣笠貞之助	林長二郎　市川右太衛門　藤野秀夫　高田浩吉　坂東好太郎　飯塚敏子
1933-7-27	青春よいづこ	日活	青山三郎	花井蘭子　南部章三　大原雅子
〃	非常線の女	松竹	小津安二郎	田中絹代　岡譲二　水久保澄子　逢初夢子　三井秀夫
1933-7-28	お好み安兵衛	阪妻プロ	東隆史	阪東妻三郎　金子弘　浅野須磨子　桜木梅子

1933-8-9	昨日の女・今日の女	松竹	佐々木恒次郎	八雲恵美子　斎藤達雄　逢初夢子　結城一郎
〃	前衛装甲列車	松竹	佐々木康	藤井貢　城多二郎　若水照子　村瀬幸子
1933-8-17	女夫波	新興	曽根純三	河津精三郎　森静子　松本泰輔　久米順子　荒木忍
1933-8-23	十九の春	松竹	五所平之助	伏見信子　水久保澄子　竹内良一　山内光
1933-9-7	銀嶺富士に甦る	不二映画社	鈴木重吉	鈴木伝明　佐久間妙子　月田一郎　ミナト映子　関時男
〃	泣き濡れた春の女よ	松竹	清水宏	岡田嘉子　大日方伝　千早晶子
1933-9-16	堀田隼人	千恵蔵プロ	伊藤大輔	片岡千恵蔵　月形龍之介　高津慶子　南光明
1933-9-20	山を守る兄弟　前後篇	嵐寛寿郎プロ	並木鏡太郎	嵐寛寿郎　嵐徳三郎　淡路千夜子
1933-9-27	鼻唄仁義	松竹	井上金太郎	高田浩吉　尾上栄五郎　飯塚敏子　柳さく子
1933-9-27	夜毎の夢	松竹	成瀬巳喜男	栗島すみ子　斎藤達雄　飯田蝶子　新井淳
1933-9-30	新門辰五郎　大江戸闇の炎	阪妻プロ	東隆史	阪東妻三郎　堀川浪之助
1933-10-6	銭形平次捕物控富籤政談	嵐寛寿郎プロ	山本松男	嵐寛寿郎　淡路千夜子　頭山桂之助　春日清
1933-10-10	国定忠治　流浪転変の巻	千恵蔵プロ	稲垣浩	片岡千恵蔵　瀬川路三郎
1933-10-20	結婚街道	松竹	重宗務	田中絹代　城田二郎　白石明子　江川宇礼雄　小林十九二
1933-10-26	嫁入り前	松竹	野村浩将	田中絹代　小林十九二
〃	爆走する退屈男	松竹	小石栄一	市川右太衛門　武井龍三　大塚多鶴子
1933-10-27	戯れに恋はすまじ	日活	青山三郎	夏川静江　鈴木伝明　市川春代　田村邦男　杉狂児
〃	銭形平次捕物控復讐鬼	嵐寛寿郎プロ	山本松男	嵐寛寿郎　淡路千夜子
〃	風流斬られ月夜	大都	長尾史録	海江田譲二　春水麗子
1933-12-6	東京音頭	松竹	野村芳亭	伏見信子　岡譲二　藤野秀夫　岩田祐吉　水久保澄子　磯野秋雄

〃	隠密一代男	嵐寛寿郎プロ	白井戦太郎	嵐寛寿郎　淡路千夜子　尾上紋弥
1933-12-16	街の灯	新興	清涼卓明	松本泰輔　花房銀子
〃	僕の青春	日活	千葉泰樹	谷幹一　田村邦男　山路ふみ子　星玲子
〃	江戸城心中　前後篇	阪妻プロ	東隆史	阪東妻三郎　桜木梅子　堀川浪之助　岡田喜久也
〃	新婚と居候	大都	吉村操	大山デブ子　大岡怪童　琴糸路　甲賀計二
1934-1-4	想ひ出の唄	松竹	島津保次郎	沢蘭子　山内光　斎藤達雄　村瀬幸子　阿部正三郎
〃	瀧の白糸	入江プロ	溝口健二	入江たか子　岡田時彦
〃	出世二人侍	新興	曽根純三	小金井勝　木村正二郎　淡路千夜子
1934-1-8	嬉しい頃	松竹	野村浩将	川崎弘子　江川宇礼雄　小倉繁　大山健二　川田芳子
1934-1-9	国定忠治　赤城の巻	千恵蔵プロ	稲垣浩	片岡千恵蔵　瀬川路三郎
1934-1-11	燃える富士	阪妻プロ	東隆史	阪東妻三郎　森静子
〃	新女性線	新興	田中重雄	中野かほる　由利健次　水原玲子　浅田健二　泉清子
1934-1-16	月形半平太	日活	伊藤大輔	大河内伝次郎　市川春代　沢田清　沢村国太郎　山田五十鈴
1934-1-25	理想の良人	松竹	重宗務	城田二郎　逢初夢子　藤野秀夫　高峰秀子
1934-1-26	晴れ晴れ左門	新興	松田定次	小金井勝　阪東扇太郎　嵐徳三郎　立花瀧太郎　五十鈴桂子
1934-2-7	大学の若旦那	松竹	清水宏	藤井貢　水久保澄子　逢初夢子　三井秀夫
1934-2-15	風雲　前後篇	千恵蔵プロ	稲垣浩	片岡千恵蔵　水之江澄子　秋津冴子
〃	弥次喜多（江戸の巻、箱根の巻、富士の巻）	日活	清瀬英次郎	高勢実乗　田村邦男　山路ふみ子　吉野朝子
1934-2-21	炬火	日活	熊谷久虎	夏川静江　中田弘二
〃	愛撫（ラムール）	松竹	五所平之助	岡田嘉子　渡辺忠夫　及川道子　新井淳　飯田蝶子
1934-3-6	祇園祭	新興	溝口健二	森静子　岡田時彦　鈴木澄子

1934-3-7	双眸	松竹	成瀬巳喜男	田中絹代　岡譲二　逢初夢子　藤井貢　飯田蝶子
1934-3-8	渡鳥木曽土産	千恵蔵プロ	伊丹万作	片岡千恵蔵　林誠之助　瀬川路三郎
1934-3-11	三十五番手柄越後獅子の兄弟	嵐寛寿郎プロ	山本松男	嵐寛寿郎　頭山桂之助
〃	ゴトク倶楽部	新興	上野信二郎	北岡勲　浅田健二　江川なをみ　金沢伊都夫
1934-3-13	女人曼陀羅第一、二篇	日活	伊藤大輔	大河内伝次郎　山田五十鈴　山本礼三郎　伊達里子
〃	悲恋の炎	日活	千葉泰樹	山本嘉一　山路ふみ子　深水藤子
1934-3-14	ラッパと娘	松竹	島津保次郎	大塚君代　伏見信子
〃	弥次喜多	松竹	井上金太郎	林長二郎　坂東好太郎　飯塚敏子　花岡菊子
1934-3-16	さくら音頭	新興	清涼卓明	中野かほる　由利健次　見明凡太郎
〃	関の佐太郎	大都	石山稔	海江田譲二　月宮乙女　春水麗子　東龍子
1934-3-21	青春街	新興	村田実	入江たか子　中野英治　岡田時彦　鈴木澄子　森静子
1934-3-28	僕の丸髷	松竹	成瀬巳喜男	水久保澄子　藤井貢　新井淳
1934-4-3	炬火後篇　都会の巻	日活	熊谷久虎	市川春代　中田弘二　夏川静江　大原雅子
〃	東洋の母	松竹	清水宏	岡譲二　田中絹代　岩田祐吉　吉川満子　藤井貢
1934-4-11	沓掛時次郎	松竹	衣笠貞之助	林長二郎　飯塚敏子　尾上栄五郎　飯田蝶子
1934-4-14	ふるさと晴れて	日活	山本嘉次郎	鈴木伝明　花井蘭子　永井邦子　谷幹一
1934-4-28	燃える富士續篇王道戦花の巻	阪妻プロ	宇沢義之	阪東妻三郎　森静子
〃	弥太五郎懺悔	新興	石田民三	小金井勝　泉清子
1934-5-2	武道大鑑	千恵蔵プロ	伊丹万作	片岡千恵蔵　山田五十鈴　瀬川路三郎
1934-5-15	さくら音頭	日活	渡辺邦男	夏川大二郎　市川春代　吉谷久雄　深水藤子　星玲子
1934-5-16	天明旗本傘前篇紅涙の巻	松竹	二川文太郎	坂東好太郎　飯塚敏子　絹川京子　南光明

1934-5-17	警察官	新興	内田吐夢	小杉勇　中野英治　森静子　桂珠子　松本泰輔
〃	江戸の華出世の纏	大都	長尾史録	桂章太郎　春水麗子　千代田綾子　三城輝子
1934-5-27	燃える富士完結篇	阪妻プロ	宇沢義之	阪東妻三郎　森静子
1934-5-30	さくら音頭	松竹	五所平之助	坂東好太郎　田中絹代　川崎弘子　飯田蝶子　筑波雪子　逢初夢子
1934-6-1	風流活人剣	千恵蔵プロ	山中貞雄	片岡千恵蔵　山田五十鈴　尾上華丈　瀬川路三郎
1934-6-3	首売り山佐郎	嵐寛寿郎プロ	並木鏡太郎	嵐寛寿郎　淡路千夜子　歌川八重子
1934-6-6	昭和人生案内	新興	田中重雄	中野英治　桂珠子　河津清三郎　江川なをみ　月田一郎
1934-6-7	忠臣蔵	日活	伊藤大輔	大河内伝次郎　片岡千恵蔵　市川春代　鈴木伝明
1934-6-15	おさだの仇討	新興	石田民三	鈴木澄子　松本田三郎　五十鈴桂子　衣笠淳子　草間実
〃	愛のゴーストップ	新興	上野信二郎	月田一郎　中野かほる
1934-6-23	相馬の金さん	嵐寛寿郎プロ	山本松男	嵐寛寿郎　淡路千夜子
〃	やどり木	新興	寿々喜多呂九平	瀧花久子　松本泰輔　歌川八重子　花房銀子　牧英勝
1934-6-29	侠艶録	新興	木村恵吾	鈴木澄子　由利健次　泉清子　山県直代　沖悦児
1934-7-8	春の目醒め	新興	村田実	中野英治　高田稔　桂珠子
1934-8-1	月形半平太	松竹	冬島泰三	林長二郎　水久保澄子　及川道子
〃	大学の若旦那・武勇伝	松竹	清水宏	藤井貢　坪内美子　三井秀男　荒木貞子　光川京子
〃	快侠　河内山宗俊	阪妻プロ	岡山俊太郎	阪東妻三郎　阪東要二郎　堀川浪之助　岡田喜久也
1934-8-7	直八子供旅	千恵蔵プロ	稲垣浩	片岡千恵蔵　高津愛子　宗春太郎　瀬川路三郎　鳥羽陽之助
〃	潮	日活	鈴木重吉	鈴木伝明　山田五十鈴
1934-8-11	鞍馬天狗　地獄の門	嵐寛寿郎プロ	吉田信三	嵐寛寿郎　鈴木勝彦　嵐徳三郎
〃	浮気は其の日の出来心	大都	吉村操	琴糸路　大岡怪童　小川国松

1934-8-17	母を恋はずや	松竹	小津安二郎	大日方伝　逢初夢子　三井秀夫　光川京子　岩田祐吉　吉川満子　奈良真養
1934-8-29	祇園囃子	松竹	清水宏	高田浩吉　黒田記代　飯塚敏子　藤井貢　光川京子　大塚君代
1934-8-30	三家庭	日活	熊谷久虎	市川春代　夏川大二郎　山路ふみ子　中田弘二
〃	心の波止場	新興	阿部豊	小杉勇　中野かほる　河津清三郎
〃	明暗風流陣	大都	中島宝三	桂章太郎　望月礼子
1934-9-4	青空三羽鴉	新興	広瀬五郎	尾上菊太郎　五十鈴桂子　団徳麿
〃	玉のひゞき	大都	根岸東一郎	島田文郎　琴糸路　藤間林太郎
1934-9-5	限りなき舗道	松竹	成瀬巳喜男	忍節子　山内光　香取千代子　磯野秋雄　井上雪子
1934-9-8	青年	阪妻プロ	長尾史録	阪東妻三郎　桜木梅子
〃	居候脱線記	大都	吉村操	南部章三　佐久間妙子　大岡怪童
1934-9-12	娘三人感激時代	松竹	野村浩将	水久保澄子　小桜葉子　久原良子　江川宇礼雄
〃	神風連	入江プロ	溝口健二	入江たか子　月形龍之介　中野英治　小杉勇
1934-9-13	足軽出世譚	千恵蔵プロ	山中貞雄	片岡千恵蔵　市川春代　伊達里子
1934-9-15	愉快な溜息	新興	上野信二郎	月田一郎　江川なをみ　花房銀子
〃	音無し剣法悲史	大都	石山稔	海江田譲二　月宮乙女　沢田敬之助　久野あかね
1934-9-18	めをと大学	松竹	井上金太郎	坂東好太郎　飯塚敏子　花岡菊子
1934-9-21	月よりの使者	新興	田坂具隆	入江たか子　高田稔　水原玲子　中野かほる　菅井一郎
〃	奇骨変骨	新興	押本七之助	阪東扇太郎　吉頂寺光　林喜美枝　五十鈴桂子
1934-9-25	隣りの八重ちゃん	松竹	島津保次郎	逢初夢子　大日方伝　高杉早苗　岡田嘉子
1934-9-28	曉の日本　鉄血快挙録	阪妻プロ	岡山俊太郎	阪東妻三郎　桜木梅子　橘藤子　堀川浪之助
〃	恋の絵日傘	新興	寿々喜多呂九平	由利健次　毛利峰子　国城大輔　衣笠淳子　江川なほみ
1934-10-2	鉄の街	新興	阿部豊	高田稔　森静子　月田一郎　瀧花久子　桂珠子　松本泰輔

〃	伊達事変	新興	渡辺新太郎	鈴木澄子　阪東扇太郎　五十鈴桂子　小金井勝
1934-10-3	新婚旅行	松竹	野村浩将	田中絹代　藤井貢　坂本武　飯田蝶子
1934-10-4	血煙天明陣	日活	清瀬英次郎	片岡千恵蔵　花井蘭子　羅門光三郎　尾上華丈　雲井龍之助　光岡龍三郎
〃	前線部隊	日活	渡辺邦男	瀬良章太郎　広瀬恒美　井染四郎　大原雅子　星ひかる　紫京子
1934-10-6	松五郎鴉	嵐寛寿郎プロ	並木鏡太郎	嵐寛寿郎　淡路千夜子　五十鈴桂子　荒木忍
1934-10-9	明星峠	右太プロ	古野英治	市川右太衛門　高尾光子
〃	愚弟賢兄	松竹	五所平之助	小林十九二　若水絹子
1934-10-11	七宝の桂	新興	寿々喜多呂九平	中野かほる　桂珠子　牧英勝　浅田健二
〃	猿飛薩摩飛脚の巻	新興	曽根純三	尾上菊太郎　河津清三郎　小金井勝　岬洋二
1934-10-15	愛憎峠	日活	溝口健二	山田五十鈴　夏川大二郎　杉狂児　大原雅子　村田宏寿
1934-10-17	船場の暴君	松竹	冬島泰三	高田浩吉　花岡菊子　井上久栄　八代輝子
〃	松五郎鴉後篇　乱雲秋葉山の巻	嵐寛寿郎プロ	並木鏡太郎	嵐寛寿郎　淡路千夜子　五十鈴桂子　荒木忍
〃	不良少年の父	新興	曽根純三	由利健次　江川なほみ　松本泰輔　山県直代
1934-10-24	利根の朝霧	松竹	野村芳亭	川崎弘子　栗島すみ子　岡譲二　江川宇礼雄
1934-10-26	唄祭三度笠	日活	伊藤大輔	大河内伝次郎　大倉千代子　沢村国太郎
1934-10-27	日本人なればこそ	太秦発声	三枝源次郎	諸口十九　桜井京子　水原洋一
1934-10-31	一本刀土俵入	松竹	衣笠貞之助	林長二郎　高田浩吉　飯田蝶子　岡田嘉子
1934-11-6	霧笛	新興	村田実	中野英治　志賀暁子　菅井一郎　小坂信夫　村田宏寿
1934-11-10	河の上の太陽	新興	内田吐夢	高田稔　小杉勇　江川なほみ　瀧花久子
1934-11-15	紅蓮地獄	嵐寛寿郎プロ	山本松男	嵐寛寿郎　淡路千夜子

〃	闇の顔役	大都	大江秀夫	隼秀人　琴路美津子　北見礼子　橘喜久子
1934-11-20	牧場の兄弟	新興	木村恵吾	小杉勇　由利健二　桂珠子　水原玲子
1934-11-23	花嫁日記	日活	渡辺邦男	杉狂児　星玲子　松平晃　市川春代
〃	勝鬨	千恵蔵プロ	小石栄一	片岡千恵蔵　花井蘭子　吉野朝子
1934-11-24	男の掟	新興	田中重雄	高田稔　中野英治　高津慶子
1934-11-28	街の暴風	松竹	野村芳亭	岡譲二　磯野秋雄　田中絹代　逢初夢子　竹内良一
〃	エノケン青春酔虎伝	P.C.L.	山本嘉次郎	榎本健一　二村定一　堤真佐子　千葉早智子　大川平八郎
1934-12-9	雲霞閻魔帳	阪妻プロ	山口哲平	阪東妻三郎　森静子　嵐璃徳
〃	泥濘を往く女	新興	清涼卓明	歌川八重子　沖本映子
1934-12-19	大学の若旦那・太平楽	松竹	清水宏	藤井貢　坂本武　逢初夢子　光川京子　御影公子
〃	佐渡情話	日活	池田富保	尾上菊太郎　山田五十鈴　山本礼三郎　高津愛子
1934-12-23	八軒夜店	大都	根岸東一郎	伴淳三郎　北見礼子　島田文郎　小笠原隆
1934-12-31	水戸黄門　来国次の巻	日活	荒井良平	大河内伝次郎　沢田清　高勢実乗　林誠之助　鳥羽陽之助
〃	お小夜恋姿	松竹	島津保次郎	田中絹代　竹内良一　斎藤達雄　山内光　小林十九二
〃	江戸は移る	松竹	冬島泰三	林長二郎　磯野秋雄　南光明　小林重四郎　風間宗六
1935-1-5	仇討妻恋坂	新興	石田民三	大谷日出夫　毛利峰子　月形龍之介
〃	天保忠臣蔵	日活	稲垣浩	片岡千恵蔵　水之江澄子
1935-1-15	雁太郎街道	日活	山中貞雄	伏見直江　片岡千恵蔵
1935-1-19	多情仏心	日活	阿部豊	逢初夢子　江川宇礼雄　星玲子　岡譲二　杉狂児
1935-2-13	金環蝕	松竹	清水宏	川崎弘子　藤井貢　坪内美子　金光嗣郎　桑野通子
1935-2-15	血涙上意討ち	日活	尾形十三男	沢田清　阪東勝太郎　花井蘭子
〃	新選組　前後篇	日活	稲垣浩	大河内伝次郎　尾上菊太郎
1935-3-5	生きとし生けるもの	松竹	五所平之助	川崎弘子　大日方伝　阪田武　飯田蝶子

〃	殿様と隠密	松竹	井上金太郎	坂東好太郎　光川京子　小笠原章二郎
1935-3-19	熱風	新興	内田吐夢	小杉勇　島耕二　高津慶子　池雅子
〃	大学の若旦那・日本晴れ	松竹	清水宏	藤井貢　栗島すみ子　坂本武　高杉早苗　桑野通子
1935-4-2	私の兄さん	松竹	島津保次郎	林長二郎　田中絹代
〃	虎公	新興	寿々喜多呂九平	由利健次　江川なほみ　久松美津枝　志村喬　水原玲子
1935-8-1	晴れる木曽路	松竹	瀧沢英輔	市川右太衛門　忍節子　日守新一
〃	子宝騒動	松竹	斎藤寅次郎	小倉繁　出雲八重子
1935-9-7	女の友情	新興	村田実	伏見直江　志賀暁子　江川なほみ　中野英治　菅井一郎
1935-9-10	髑髏飛脚	太秦発声	志波西果	黒川弥太郎　花井蘭子
1935-9-22	男三十前	新興	牛原虚彦	高田稔　伏見信子
〃	謎の泥人形　前後集	大都	白井戦太郎	海江田譲二　月宮乙女　大河百々代
1935-9-26	三人の女性	松竹	豊田四郎	坪内美子　小桜葉子　竹内良一　三宅邦子
〃	さむらひ仁義	松竹	大曽根辰夫	坂東好太郎　飯塚敏子　結城一朗
1935-9-27	丹下左膳余話　百万両の壺	日活	山中貞雄	大河内伝次郎　喜代三　沢村国太郎
1935-10-3	春琴抄　お琴と佐助	松竹	島津保次郎	田中絹代　高田浩吉
〃	雪之丞変化	松竹	衣笠貞之助	林長二郎　嵐徳三郎　高堂国典　伏見直江　千早晶子
1935-10-12	姓は丹下名は茶善	新興	藤田潤一	田村邦男　歌川八重子　毛利峯子
1935-10-20	長崎留学生	新興	野淵昶	月形龍之介　杉山昌三九　森静子　久松三津枝
1935-10-24	夢うつゝ	松竹	野村浩将	田中絹代　小林十九二
〃	かごや判官	松竹	冬島泰三	林長二郎　坂東好太郎　高田浩吉
1935-11-5	恋慕草鞋	新興	押本七之輔	小金井勝　春路謙作　大久保清子　花房銀子
1935-11-14	恋の浮島	新興	川手二郎	伏見信子　立松晃　小宮一晃　三桝豊
1935-11-21	双心臓	松竹	清水宏	川崎弘子　高杉早苗　上原謙　近衛敏明　奈良真養　忍節子
1935-11-21	脱線三銃士	新興	寿々喜多呂九平	大友壮之介　鳥橋弘一　有馬是馬　若水照子

1935-12-1	急行列車	高田プロ	牛原虚彦	高田稔　山路ふみ子　藤野秀夫　立松晃
"	新納鶴千代	新興	伊藤大輔	阪東妻三郎　山田五十鈴　月形龍之介　松本泰輔
1935-12-2	永久の愛　前後篇	松竹	池田義信	藤野秀夫　葛城文子　田中絹代　吉川満子
1935-12-7	都会の船唄	新興	青山三郎	高津慶子　霧立のぼる　鈴木伝明　歌川八重子
"	十六夜日記	新興	山内英三	森静子　大久保清子　田村邦男　原聖四郎
1935-12-9	活人剣　荒木又右衛門	嵐寛寿郎プロ	マキノ正博	嵐寛寿郎　高津慶子　阪東橘之助
1935-12-21	情熱の不知火	千恵蔵プロ	村田実	片岡千恵蔵　田村邦男　菅井一郎　志賀暁子　瀬川路三郎
"	若人の世界	新興	上砂泰蔵	立松晃　姫宮接子
1935-12-31	緑の地平線	日活	阿部豊	岡譲二　中田弘二　黒田記代
"	妻よ薔薇のやうに	P.C.L.	成瀬巳喜男	千葉早智子　大川平八郎　英百合子　丸山定夫　堀越節子　藤原釜足
"	阿修羅八万騎	大都	白井戦太郎	海江田譲二　阿部九州男　木下双葉　松山宗三郎
1936-1-1	弥次喜多行進曲	松竹	斎藤寅次郎	磯野秋雄　阿部正三郎　高松栄子　築地まゆみ　新井淳
"	真白き富士の根	松竹	佐々木康	及川道子　本郷秀雄　水島光代　河村黎吉　花村千恵松
1936-3-25	母の愛　苦闘篇　愛児篇	松竹	池田義信	川田芳子　栗島すみ子　加藤精一　宮島健一
1936-4-2	白牡丹	新興	野淵昶	片岡千恵蔵　月形龍之介　鈴木澄子
1936-4-3	新佐渡情話	日活	清瀬英次郎	黒川弥太郎　花井蘭子
"	第二の母	日活	田口哲　春原政久	中野かほる　伊沢一郎　井染四郎　石井美笑子
1936-4-11	黄昏地蔵前篇　疾風転変の巻	新興	振津嵐峡	片岡千恵蔵　香住佐代子
"	大学の獅子	新興	浦仙太郎	河津清三郎　由利健次
"	肉弾鉄火隊	大都	石山稔	阿部九州男　月宮乙女
"	御存知猿飛佐助　後篇	大都	大伴龍三	松山宗三郎　三城輝子　水川八重子
"	噂の娘	P.C.L.	成瀬巳喜男	千葉早智子　梅園龍子　藤原釜足
1936-4-21	花嫁くらべ	松竹	島津保次郎	田中絹代　佐分利信　飯田蝶子

1936-4-22	三聯花	新興	田中重雄	山路ふみ子　霧立のぼる　立松晃　御影公子
1936-4-24	靖国神社の女神	合同映画	中川紫朗	川島奈美子　竹下康久　小川国松
1936-4-28	雪之丞変化　解決篇	松竹	衣笠貞之助	林長二郎　田中絹代　桑野通子　高杉早苗
1936-5-2	春色五人女	新興	石田民三	森静子　鈴木澄子　泉清子　毛利峰子
1936-5-5	白衣の佳人	日活	阿部豊	入江たか子　岡譲二　原節子　沖悦二　伊沢一郎
1936-5-6	奥様借用書	松竹	五所平之助	飯塚敏子　近衛敏明　坂本武
1936-5-16	大尉の娘	新興	野淵昶	井上正夫　水谷八重子
〃	人生劇場	日活	内田吐夢	小杉勇　村田知栄子
1936-5-20	若旦那　百万石	松竹	清水宏	近衛敏明　坂本武　武田春郎　上山草人　大山健二
1936-5-21	乙女橋	新興	川手二郎	江川なほみ　三桝豊　姫宮接子　大井正夫
1936-5-27	箱入娘	松竹	小津安二郎	坂本武　飯田蝶子　田中絹代　突貫小僧　竹内良一
1936-5-30	初祝鼠小僧	新興	衣笠十四三	片岡千恵蔵　比良多恵子
1936-6-3	あなたと呼べば	日活	千葉泰樹	杉狂児　星玲子　沖悦二　星ひかる
〃	忠治とお万	日活	辻吉朗	黒川弥太郎　鬼頭善一郎　酒井米子　花井蘭子
1936-6-6	浪人囃子	新興	藤田潤一	大谷日出夫　荒木忍　鈴木澄子　毛利峰子　団徳麿
〃	感情山脈	松竹	清水宏	桑野通子　佐分利信　山内光　坪内美子　奈良真養
1936-6-12	大菩薩峠　鈴鹿山の巻　壬生島原の巻	日活	稲垣浩	大河内伝次郎　沢田清　黒川弥太郎
〃	情熱の詩人啄木	日活	熊谷久虎	島耕二　黒田記代　瀧花久子
1936-6-14	森尾重四郎	新興	犬塚稔	阪東妻三郎　森静子
1936-6-19	子負ひ虫	新興	益田晴夫	嵐寛寿郎　五十鈴桂子　荒木忍
1936-6-23	女軍突撃隊	P.C.L.	木村荘十二	堤真佐子　藤原釜足　神田千鶴子　宇留木浩
1936-6-26	試験地獄	日活	倉田文人	中田弘二　黒田記代　島耕二　高木永二
1936-6-30	歌ふ弥次喜多	P.C.L.	岡田敬　伏水修	古川緑波　徳山璉　高尾光子　藤原釜足
1936-7-4	洋上の感激	新興	鈴木重吉	河津清三郎　由利健次　江川なほみ

1936-7-11	細君三日天下	日活	大谷俊夫	杉狂児　高勢実乗　沢村貞子　瀧口新太郎　花柳小菊
〃	街の艶歌師	新興	牛原虚彦	高田稔　霧立のぼる　マーガレート・ユキ
1936-7-16	花嫁設計図	新興	曽根純三	立松晃　山路ふみ子　新橋喜代丸
〃	野崎小唄	新興	木村恵吾	毛利峰子　久松三津枝　森静子
1936-7-17	弥太五郎翼	日活	尾崎純	尾上菊太郎　深水藤子　横山運平
〃	恋は雨に濡れて	日活	千葉泰樹	岡譲二　村田知栄子　沢村貞子
1936-7-21	半島の舞姫	新興	今日出海	崔承喜　菅井一郎　江川なほみ
〃	快傑黒頭巾　前篇	新興	渡辺新太郎	大谷日出夫　田村邦男　毛利峰子
1936-7-23	怪盗白頭巾　前後篇	日活	山中貞雄	大河内伝次郎　黒川弥太郎　高勢実乗　鳥羽陽之助
〃	人生天気豫報	日活	清瀬英次郎	杉狂児　小杉勇　黒田記代　美川かつみ　沖悦二
1936-7-27	初姿出世街道	松竹	並木鏡太郎	市川右太衛門　岡田嘉子　志賀靖郎　葵令子　光川京子
1936-8-5	求婚三銃士	P.C.L.	矢倉茂雄	千葉早智子　宇留木浩　椿澄枝　大川平八郎
〃	お夏清十郎	松竹	犬塚稔	林長二郎　田中絹代　坪井哲　河村黎吉　志賀靖郎
〃	河内山宗俊	日活	山中貞雄	河原崎長十郎　原節子　中村翫右衛門
1936-8-7	江戸情炎史	新興	原顕義	片岡千恵蔵　香住佐代子　瀬川路三郎　浅香新八郎
1936-8-12	追憶の薔薇	日活	田坂具隆	小杉勇　西条エリ子　島耕二　黒田記代
〃	人斬り猪之松	新興	山口哲平	阪東妻三郎　泉清子　嵐璃徳　阪田寿一郎
〃	玉菊燈籠	新興	木村恵吾	鈴木澄子　由利健次　泉清子　花村雪子　国城大輔
〃	愛の法則	松竹	清水宏　佐々木康	桑野通子　金光嗣郎　三宅邦子　近衛敏明
1936-8-15	浮かれ桜	新興	曽根千晴	山路ふみ子　立松晃　東海林太郎　日本橋きみ栄
1936-8-23	桜の園	新興	村田実	霧立のぼる　千田是也　汐見洋　東山千栄子
1936-8-28	東京－大阪特ダネ往来	東京発声	豊田四郎	藤井貢　逢初夢子　市川春代

〃	夜明け鳥	新興	石上純	阪東妻三郎　高津慶子　歌川八重子
〃	真夜中の酒場	新興	青山三郎	霧立のぼる　立松晃　小宮一晃　姫宮接子
1936-9-23	結婚の条件	松竹	池田義信	坂本武　三宅邦子　吉川満子　小桜葉子
1936-9-25	生命の冠	日活	内田吐夢	岡譲二　原節子　瀧花久子　井染四郎
〃	江戸囃男祭	日活	辻吉郎	黒川弥太郎　花井蘭子　清川荘司
1936-10-27	破れ合羽	新興	吉田保次	嵐寛寿郎　荒木忍　草間房枝　川崎猛夫　嵐徳三郎
〃	寂光愛	新興	青山三郎	立松晃　姫宮接子　江川なほみ　御影公子
〃	海鳴り街道	日活	山中貞雄	大河内伝次郎　鳥羽陽之助　鈴村京子
〃	慈悲心鳥	日活	渡辺邦男	岡譲二　江川宇礼雄　黒田記代
1936-11-4	入婿合戦	松竹	野村浩将	川崎弘子　高杉早苗　徳大寺伸　大山健二
1936-11-5	忍術大阪城	新興	新妻逸平太	尾上栄五郎　千代田勝太郎　白井明子　松本田三郎
〃	さらば外人部隊	新興	伊奈精一	植村謙二郎　古川登美　清水将夫　小宮一晃
1936-11-13	はだかの合唱	日活	大谷俊夫	杉狂児　高津愛子　吉谷久雄　星玲子
〃	刺青奇偶	日活	衣笠十四三	片岡千恵蔵　千早晶子　瀧澤静子　瀬川路三郎
1936-11-14	虚無僧系図　前篇	新興	渡辺新太郎	大谷日出夫　高山広子　国友和歌子　松本泰輔
〃	青葉の夢	新興	西鉄平	田中春男　高野由美　菅井一郎　歌川八重子
1936-11-22	虚無僧系図　後篇	新興	渡辺新太郎	大谷日出夫　高山広子　国友和歌子　荒木忍
〃	雷鳴	新興	鈴木重吉	河津清三郎　菅井一郎　高津慶子
1936-11-27	四十八人目	第一映画社	伊藤大輔	阪東好太郎　山田五十鈴　松本泰輔　葛木香一
〃	母を尋ねて	松竹	佐々木康	坪内美子　上山草人　市村美津子　南部耕作
1936-12-2	君よ高らかに歌へ	松竹	清水宏	豊田満　近衛敏明　三宅邦子　高峰三枝子

〃	坂本龍馬	松竹	冬島泰三	市川右太衛門　歌川絹枝　浅香新八郎　阪東橘之助
1936-12-4	大地の愛　前後篇	新興	曽根千晴	高田稔　東海林太郎　伏見信子　山路ふみ子　立松晃　河津清三郎
1936-12-11	風流深川唄	日活	清瀬英次郎	小林重四郎　中山延見子　山本礼三郎　沢村貞子
1936-12-19	女殺油地獄	日活	藤田潤一	片岡千恵蔵　月形龍之介　沢蘭子　香住佐代子
〃	君と行く路	P.C.L.	成瀬巳喜男	堤真佐子　大川平八郎　佐伯秀男　清川玉枝　藤原釜足
1936-12-31	からくり歌劇	日活	大谷俊夫	杉狂児　山本礼三郎　小林重四郎　神田千鶴子　市川春代
〃	鳥辺心中　お染半九郎	松竹	冬島泰三	林長二郎　伏見信子　北見礼子　柳さく子　高堂国典
1937-1-1	右門捕物帖　娘傀儡師	新興	仁科熊彦	嵐寛寿郎　尾上紋弥　白石明子　森光子
〃	掏摸の家	新興	牛原虚彦	高田稔　伏見直江　春風亭柳橋　歌川八重子　浦辺粂子
〃	男性対女性	松竹	島津保次郎	田中絹代　高杉早苗　桑野通子　三宅邦子
1937-1-4	江戸秘帖	新興	長尾史録	阪東妻三郎　市川紅梅　高津慶子　岡田久也　瀧鈴子
〃	伽羅香若衆	新興	押本七之輔	市川男女之助　原聖四郎　松本泰輔　荒木忍　白井明子
〃	お洒落ヨット	新興	上野真嗣	姫宮接子　植村謙次郎　大井正夫　古川登美
1937-1-5	荒木又右衛門	日活	萩原遼	片岡千恵蔵　月形龍之介　瀬川路三郎　林誠之助
〃	女の階級	日活	千葉泰樹	岡譲二　江川宇礼雄　星玲子　花柳小菊
〃	少年航空兵	松竹	佐々木康	本郷秀雄　水島光代　三宅邦子　夏川大二郎　笠智衆
1937-1-14	母なればこそ	P.C.L.	木村荘十二	千葉早智子　丸山定夫
1937-1-15	一人息子	松竹	小津安二郎	飯田蝶子　日守新一
1937-1-20	股旅千一夜	日活	稲垣浩	河原崎長十郎　沢村貞子　高勢実乗　中村翫右衛門
1937-1-21	陸の黒潮	新興	田中重雄	河津清三郎　山路ふみ子　田中春男　高野由美

1937-1-27	人妻椿　前篇	松竹	野村浩将	川崎弘子　佐分利信　上原謙
1937-1-29	小間使日記	新興	伊奈精一	植村謙二郎　真山くみ子　大井正夫
1937-2-5	魂	日活	渡辺邦男	岡讓二　星玲子　花井蘭子　吉谷久雄
1937-2-7	浪人大将	新興	渡辺新太郎	大谷日出夫　尾上栄五郎　市川男女之助　鈴木澄子
1937-2-10	丹下左膳　日光の巻	日活	渡辺邦男	大河内伝次郎　黒川弥太郎　花井蘭子　大城龍太郎
〃	人妻椿　後篇	松竹	野村浩将	川崎弘子　佐分利信　上原謙
1937-2-11	兄の誕生日	高田プロ	牛原虚彦	高田稔　真山くみ子　横尾泥海男　清水将夫　小宮一晃
〃	風流小唄侍	新興	沖博文	阪東妻三郎　筑波雪子　月宮乙女　岡田喜久也
1937-2-19	新月抄	新興	村田実　鈴木重吉	立松晃　霧立のぼる　江川なほみ　高野田美　千田是也　菅井一郎
1937-2-21	恋愛の責任	P.C.L.	村山知義	堤真佐子　竹久千恵子　細川ちか子　大川平八郎
〃	僕の東京地図	日活	伊賀山正徳	小林重四郎　山本礼三郎　星玲子
1937-2-25	新道　朱実の巻	松竹	五所平之助	田中絹代　上原謙　佐野周二　川崎弘子　佐分利信
1937-2-27	女人哀愁	P.C.L.	成瀬巳喜男	入江たか子　堤真佐子　大川平八郎　沢蘭子　佐伯秀男　北沢彪
〃	花火の街	東宝	石田民三	小林重四郎　竹久千恵子　深水藤子
1937-3-3	新道　良太の巻	松竹	五所平之助	田中絹代　川崎弘子　上原謙　佐分利信
1937-3-5	豪快一代男	新興	曽根千晴	河津清三郎　山路ふみ子　毛利峰子　菅井一郎
1937-3-9	祇園の姉妹	松竹	溝口健二	梅村蓉子　山田五十鈴　志賀廼家弁慶
〃	浴槽の花嫁	日活	清瀬英次郎	岡讓二　花柳小菊　小杉勇　黒田記代　中田弘二
1937-4-1	検事とその妹	日活	渡辺邦男	原節子　岡讓二　星玲子　伊沢一郎
〃	青春満艦飾	松竹キネマ	清水宏	夏川大二郎　桑野通子　小林十九二　大山健二　三宅邦子
〃	春姿五人男	松竹	冬島泰三	林長二郎　坂東好太郎　高田浩吉　小笠原章二郎

1937-4-2	新しき土	J.O.スタジオ	Arnold Fanck 伊丹万作	原節子　早川雪洲　小杉勇　英百合子　市川春代
〃	児雷也　前後篇	新興	山内英三	大谷日出夫　市川男女之助　鈴木澄子
1937-4-3	国定忠次	日活	山中貞雄	大河内伝次郎　鬼頭善一郎　清川荘司　高津愛子
〃	赤西蠣太	日活	伊丹万作	片岡千恵蔵　杉山昌三九　梅村蓉子
1937-4-15	突破無電	高田プロ	村田実	高田稔　鈴木伝明　伏見信子　近藤伊与吉
1937-4-16	江戸っ子三太	P.C.L.	岡田敬	榎本健一　二村定一　中野かほる　柳田貞一　宏川光子
〃	気まぐれ夫婦	日活	吉村廉 熊谷久虎	小杉勇　星玲子　村田知栄子
〃	右門雪夜の謎	嵐寛寿郎プロ	仁科熊彦	嵐寛寿郎　歌川絹枝
〃	花嫁かるた	松竹	島津保次郎	上原謙　高杉早苗　桑野通子
1937-4-23	修羅山彦　前後篇	千恵蔵プロ	萩原遼	片岡千恵蔵　桂珠子　中野かほる　中村吉次
〃	怒濤一番乗	阪妻プロ	長尾史録	阪東妻三郎　月宮乙女
〃	脱線令嬢	新興	曽根千晴	霧立のぼる　立松晃　田中春男　古川登美
1937-4-27	町内の看板娘	新興	落合吉人	毛利峰子　立松晃　御影公子
1937-4-28	丸髷混戦記	松竹	野村浩将	佐分利信　高杉早苗　川崎弘子　坂本武　飯田蝶子
〃	恋愛べからず読本	日活	千葉泰樹	杉狂児　星玲子　島耕二　津村博　星ひかる
1937-5-1	彦六大いに笑ふ	P.C.L.	木村荘十二	徳川夢声　堤真佐子　丸山定夫　英百合子
1937-5-7	小市丹兵衛　追いつ追はれつの巻	日活	稲垣浩	大河内伝次郎　村田知栄子
〃	オリムピック横町	日活	春原政久	江川宇礼雄　花柳小菊
1937-5-12	恩讐十曲峠	極東	稲葉蛟児	綾小路絃三郎　大塚田鶴子
〃	二代目弥次喜多	松竹	大曽根辰夫	高田浩吉　阿部正三郎
1937-5-14	青空浪士	新興	押本七之輔	大友柳太郎　山田五十鈴
1937-5-20	からゆきさん	P.C.L.	木村荘十二	入江たか子　清川虹子　北沢彪　丸山定夫

〃	心臓が強い	P.C.L.	大谷俊夫	横山エンタツ　花菱アチャコ　石田一松　堤真佐子
1937-5-22	国訛道中笠	新興	仁科熊彦	嵐寛寿郎　歌川絹枝
1937-5-27	男性審議会	日活	清瀬英次郎	中田弘二　星玲子　石井美笑子　岡野初美
〃	佐賀怪猫伝	新興	木藤茂	大友柳太郎　鈴木澄子　高山広子　嵐徳三郎
1937-6-1	荒城の月	松竹	佐々木啓祐	佐野周二　佐分利信　高杉早苗　高峰三枝子
〃	決戦高田の馬場	松竹	秋山耕作	坂東好太郎　琴浦よし子　阿部正三郎
1937-6-4	良人の貞操　前篇　春来れば	P.C.L.	山本嘉次郎	入江たか子　高田稔　千葉早智子
1937-6-11	おつる巡礼唄	新興	押本七之輔	大谷日出夫　鈴木澄子　日高照子
〃	良人の貞操　後篇	P.C.L.	山本嘉次郎	入江たか子　高田稔　千葉早智子
〃	丹下左膳　愛憎魔剣篇	日活	渡辺邦男	大河内伝次郎　黒川弥太郎
〃	あゝそれなのに	日活	千葉泰樹	杉狂児　星玲子　潮万太郎　山本礼三郎
1937-6-16	新婚お伊勢詣り	松竹	近藤勝彦	小笠原章二郎　忍節子　柳さく子
〃	戦国群盗伝　前後篇	P.C.L.	瀧沢英輔	河原崎長十郎　千葉早智子　中村翫右衛門
1937-6-21	嫁ぎ行く日まで	日活	春原政久	中田弘二　小町とし子
〃	恋愛青春街	大都	ハヤブサ・ヒデト	ハヤブサ・ヒデト　佐久間妙子
1937-6-25	春の女性	松竹	深田修造	川崎弘子　佐分利信　三宅邦子　笠智衆
〃	情炎娘ごころ	松竹	古野英治	北見礼子　志賀靖郎　山口勝人
1937-6-30	丹下左膳　完結咆哮篇	日活	渡辺邦男	大河内伝次郎　黒川弥太郎
1937-7-1	大阪夏の陣	松竹	衣笠貞之助	月形龍之介　坂東好太郎　山田五十鈴　林長二郎
〃	淑女は何を忘れたか	松竹	小津安二郎	栗島すみ子　斎藤達雄　桑野通子　佐野周二　坂本武
〃	勤王田舎侍	新興	野淵昶	大友柳太郎　山田五十鈴　市川男女之助　森静子
1937-7-5	青い背広で	日活	清瀬英次郎	島耕二　黒田記代　井染四郎　石井美笑子　見明凡太郎　岡野初美

1937-7-6	直参そろばん剣法	大都	中島宝三	大乗寺八郎　東龍子　横山文彦　田代映子
1937-7-7	利根の川霧	千恵蔵プロ	稲垣浩	片岡千恵蔵　大倉千代子　水之江澄子　羅門光三郎
1937-7-10	べらんめえ十万石	新興	仁科熊彦	嵐寛寿郎　歌川絹枝　森光子
〃	裸の町	日活	内田吐夢	小杉勇　村田知栄子　島耕二　古谷久雄
1937-7-20	浅野内匠頭	日活	藤田潤一	片岡千恵蔵　黒田記代　月形龍之介　河部五郎
1937-7-24	桃子の貞操	松竹	深田修造	桑野通子　吉川満子　忍節子　香椎三郎
〃	故郷	東宝	伊丹万作	夏川静江　坂東簑助　丸山定夫
1937-7-30	異変黒手組	新興	伊藤大輔	市川右太衛門　山田五十鈴　浅香新八郎　月田一郎
〃	母校の花形	日活	千葉泰樹	杉狂児　星玲子　笠原恒彦　吉谷久雄
〃	森の石松	日活	山中貞雄	黒川弥太郎　花井蘭子　深水藤子
1937-8-7	吉田御殿	新興	野淵昶	山田五十鈴　大友柳太郎　市川男女之助　月形龍之介　浅香新八郎
1937-8-17	ジャズ忠臣蔵	日活	伊賀山正徳	杉狂児　美ち奴　ディック・ミネ　山本礼三郎　吉谷久雄　鳥羽陽之助
1937-8-20	この親に罪ありや	松竹	斎藤寅次郎	坂本武　市村美津子　笠智衆　磯野秋雄
1937-8-21	さむらひ音頭	新興	木村恵吾	大友柳太郎　高津慶子　梅村蓉子
〃	熊の唄	新興	田中重雄	伏見信子　菅井一郎　大井正夫　伏見直江
1937-8-27	寺小屋	新興	木藤茂	大谷日出夫　鈴木澄子　森静子　尾上栄五郎
〃	薔薇の寝床	新興	曽根千晴	河津清三郎　平井岐代子　川上朱美
1937-8-31	恋人の日課	松竹	宗本英男	佐分利信　高杉早苗　河村黎吉　水島亮太郎
1937-9-4	陸の野獣	大都	八代哲	ハヤブサ・ヒデト　琴糸路
1937-9-6	与太者と若夫婦	松竹	野村浩将	阿部正三郎　磯野秋雄　川崎弘子　花村千恵松
1937-9-7	忍術戦場ケ嶽	大都	中島宝三	杉山昌三九　水川八重子
1937-9-9	宮本武蔵　風の巻	東宝	石橋清一	黒川弥太郎　清川荘司
〃	愛怨峡	新興	溝口健二	山路ふみ子　河津清三郎　菅井一郎
〃	女医絹代先生	松竹	野村浩将	田中絹代　佐分利信

〃	夕立銀五郎　前篇	松竹	近藤勝彦	坂東好太郎　久松三津枝　光川京子　葛木香一
〃	宮本武蔵　地の巻	日活	尾崎純	片岡千恵蔵　轟夕起子
1937-9-14	大岡政談　京人形異変	日活	倉谷勇	高勢実乗　市川正二郎　鳥羽陽之助　清水照子
〃	恩讐巡礼歌	日活	久見田喬二	大城龍太郎　市川百々之助　深水藤子　鈴村京子
1937-9-17	右門捕物帖　木曽路の謎	新興	吉田保次	嵐寛寿郎　歌川絹枝　荒木忍
〃	青空士官	新興	落合吉人	立松晃　古川登美　蜂須賀輝之
〃	日本女性読本	P.C.L.	山本嘉次郎　木村荘十二　大谷俊夫	竹久千恵子　古川緑波　霧立のぼる　高田稔　清川虹子
〃	夜の鳩	東宝	石田民三	竹久千恵子　月形龍之介
1937-9-24	南国太平記	東宝	並木鏡太郎	大河内伝次郎　黒川弥太郎　花井蘭子
〃	青春部隊	P.C.L.	松井稔	千葉早智子　竹久千恵子　江戸川蘭子　佐伯秀男
1937-10-8	女性の勝鬨	新興	曽根千晴	山田五十鈴　高野由美　真山くみ子　高津慶子　川上朱美
1937-10-6	うちの女房にや髭がある	日活	千葉泰樹	杉狂児　星玲子　吉井康　山本礼三郎
1937-10-8	流浪の姉妹	大都	吉村操	水島道太郎　琴糸路　大岡怪童
〃	仇討天下茶屋	新興	押本七之輔	大谷日出夫　市川男女之助　鈴木澄子　尾上栄五郎
1937-10-9	悦ちゃんの涙	日活	伊賀山正徳	井染四郎　村田知栄子　近松里子
1937-10-12	若旦那三国一	東宝	重宗務	藤井貢　逢初夢子　山口勇　中野英治
〃	江戸っ子健ちゃん	P.C.L.	岡田敬	榎本健一　柳田貞一　中村メイ子　今泉正二　高峰秀子
1937-10-13	薔薇ならば	新興	田中重雄	河津清三郎　伏見信子　姫宮接子　松平龍子
〃	唐人お吉　黒船情話	日活	池田富保	尾上菊太郎　花井蘭子　高木永二
1937-10-15	仰げば尊し	松竹	斎藤寅次郎	笠智衆　坂本武　坪内美子　市村美津子
〃	夕立銀五郎後篇比翼三度笠	松竹	近藤勝彦	坂東好太郎　久松三津枝　光川京子

1937-10-16	高杉晋作	今井	下村健二	羅門光三郎　泉清子　大倉文男　金井憲太郎
1937-10-18	真実一路　前後篇	日活	田坂具隆	小杉勇　井染四郎　片山明彦　島耕二
1937-10-23	雪崩	P.C.L.	成瀬巳喜男	江戸川蘭子　霧立のぼる　佐伯秀男
〃	見世物王国	P.C.L.	松井稔	岸井明　藤原釜足　古川緑波　高峰秀子
1937-10-26	御存知鞍馬天狗　千両小判	新興	仁科熊彦	嵐寛寿郎　歌川絹枝　松本田三郎
1937-10-27	元禄快挙余譚　土屋主税	松竹	犬塚稔	林長二郎　中村芳子　林敏夫　林成年　高田浩吉
〃	婚約三羽烏	松竹	島津保次郎	上原謙　佐分利信　佐野周二　高峰三枝子　三宅邦子
〃	エノケンのちゃっきり金太	P.C.L.	山本嘉次郎	榎本健一　中村是好
1937-10-31	神変稲妻	新興	竹久新	大友柳太郎　森静子　浅香新八郎
〃	乙女十九	新興	久松静児	毛利峰子　植村謙二郎　築地まゆみ
1937-11-6	皇軍一度び起たば	新興	西鉄平上野真嗣上砂泰蔵	岡崎光彦　江川なほみ　浅田健二真山くみ子　田中筆子　小宮一晃
〃	鬼傑白頭巾	新興	木藤茂	大谷日出夫　尾上栄五郎　高山広子
1937-11-9	怪談牡丹燈籠	日活	衣笠十四三	沢村国太郎　河部五郎　久米譲深水藤子
1937-11-13	そんなの嫌ひ	日活	水ケ江龍一	杉狂児　星ひかる　星玲子　楠木繁夫　美ち奴
1937-11-18	若しも月給が上がったら	日活	倉田文人	小杉勇　黒田記代　沢村貞子　小町とし子
1937-11-30	千人針	大日本天然色	三枝源次郎	福井松之助　橘昇子
1937-12-4	元禄快挙余譚　土屋主税　後篇	松竹	犬塚稔	林長二郎　高田浩吉　中村芳子林成年　嵐徳三郎
〃	明暗峠	新興	木村恵吾	大友柳太郎　歌川絹枝　原聖四郎
〃	白薔薇は咲けど	東宝	伏水修	入江たか子　佐伯秀男
1937-12-10	さらば戦線へ	松竹	清水宏恒吉忠弥原研吉	坂本武　笠智衆　日守新一　坪内美子　忍節子
1937-12-17	軍国母の手紙	新興	久松静児	大内弘　河津清三郎　毛利峰子

〃	女賊と捕手	新興	寿々喜多呂九平	鈴木澄子　市川男女之助
1937-12-22	夢の鉄兜	日活	清瀬英次郎	江川宇礼雄　伊沢一郎　橘公子
1937-12-24	神州白馬隊	極東	清水晴光	市川寿三郎　五十鈴桂子
1937-12-26	変化若衆髷	日活	久見田喬二	尾上菊太郎　原駒子　河部五郎　市川百々之助
〃	青葉城異変	今井映画製作所	今井理輔	海江田譲二　高津愛子　宝久美子　林雅美
1937-12-31	神風龍騎隊	大都	中島宝三	杉山昌三久　三城輝子　松山宗三郎　大乗寺八郎
〃	河童祭	大都	吉村操	琴糸路　水島道太郎　藤間林太郎
1938-1-1	強者の恋	新興	曽根千晴	大内弘　河津清三郎　毛利峰子
〃	海軍爆撃隊	新興	久松静児	立松晃　田中春男　築地まゆみ
1938-1-4	美しき鷹	P.C.L.	山本嘉次郎	霧立のぼる　佐伯秀男　神田千鶴子
〃	美しき鷹	新興	田中重雄	志賀暁子　植村謙二郎　真山くみ子　大内弘
〃	柳生二蓋笠	新興	仁科紀彦	市川右太衛門　市川男女之助
1938-1-7	おさらひ横町	大都	八代哲	八田なみ志　木村欣一
1938-1-8	禍福	東宝	成瀬巳喜男	入江たか子　竹久千恵子　高田稔　逢初夢子
〃	七度び狐	新興	木藤茂	月田一郎　田村邦男　伴淳三郎
1938-1-9	ママの縁談	松竹	渋谷実	三宅邦子　斎藤達雄　高峰三枝子　山内光
1938-1-11	誉の加賀鳶	極東	清水晴光	綾野小路絃三郎　小浜美代子
1938-1-14	忠臣蔵	大都	白井戦太郎	阿部九州男　松山宗三郎　杉山昌三久
〃	江戸の荒鷲	日活	マキノ正博	片岡千恵蔵　尾上菊太郎　轟夕起子　山本礼三郎　志村喬
〃	制服を着た芸妓	日活	春原政久	橘公子　近松里子　滝口新太郎　広瀬恒美　岡野初美
〃	進軍の歌	松竹	佐々木康	桑野通子　佐分利信　川崎弘子　水戸光子
1938-1-18	若い人	東京発声	豊田四郎	大日方伝　市川春代　英百合子　夏川静江　山口勇
1938-1-20	流転	松竹	二川文太郎	坂東好太郎　森静子　嵐徳三郎　河原崎権十郎　柳さく子
1938-1-21	花ひらく	新興	小石栄一曽根千晴	高野由美　歌川八重子　日下部章

〃	人情百万両	新興	仁科紀彦	大谷日出夫　南条新太郎　歌川絹枝
1938-1-22	人情紙風船	P.C.L.	山中貞雄	河原崎長十郎　霧立のぼる　中村翫右衛門　山岸しづ江
1938-1-26	流転　後篇	松竹	二川文太郎	坂東好太郎　森静子　嵐徳三郎　河原崎権十郎　柳さく子
〃	母への抗議	松竹	深田修造	佐野周二　三宅邦子　斎藤達雄　吉川満子　槇芙佐子
1938-1-28	血路	東宝	渡辺邦男	大河内伝次郎　花井蘭子　月宮乙女
〃	たそがれの湖	東宝	伏水修	江戸川蘭子　神田千鶴子　岸井明　細川ちか子
1938-1-30	限りなき前進	日活	内田吐夢	小杉勇　轟夕起子　江川宇礼雄　滝花久子　片山明彦
〃	国定忠治	日活	マキノ正博	阪東妻三郎　沢村国太郎　河部五郎　市川百々之助
1938-2-5	エノケンの猿飛佐助	東宝	岡田敬	榎本健一　柳田貞一　中村是好　梅園龍子
〃	禍福　后篇	東宝	成瀬巳喜男	入江たか子　高田稔　逢初夢子　竹久千恵子
1938-2-8	日本一の殿様	東宝	萩原遼	高勢実乗　小笠原章二郎　花井蘭子　鈴村京子
〃	戦士の道	日活	首藤寿人	大城龍太郎　江川宇礼雄　黒田記代
1938-2-10	母よ安らかに	新興	田中重雄	山路ふみ子　高野由美　田中春男
〃	南風の丘	P.C.L.	松井稔	高田稔　江戸川蘭子　大川平八郎　高峰秀子
1938-2-11	風の中の子供	松竹	清水宏	葉山正雄　爆弾小僧
1938-2-15	新選組	極東	木村荘十二	河原崎長十郎　中村翫右衛門　清川玉枝　山県直代
〃	僕は誰だ	P.C.L.	岡田敬	横山エンタツ　花菱アチャコ
1938-2-16	安兵衛侠の唄	新興	渡辺新太郎	大谷日出夫　梅村蓉子
1938-3-6	東海美女伝	東宝	石田民三	黒川弥太郎　原節子　花井蘭子　鳥羽陽之助
〃	牛づれ超特急	東宝	大谷俊夫	藤原釜足　岸井明　渡辺篤　姫宮接子
1938-3-8	警官挺身隊	日活	伊賀山正徳	大城龍太郎　黒田記代　滝口新太郎
〃	飛龍の剣	日活	稲垣浩	阪東妻三郎　尾上菊太郎
1938-3-9	鳴門秘帖　前後篇	嵐寛寿郎プロ	吉田保次	嵐寛寿郎　森静子

1938-3-12	沈黙の愛情	松竹	宗本英男	笠智衆　坪内美子　近衛敏明　奈良真養　水島亮太郎　上山草人
〃	花嫁勢ぞろひ	新興	曽根千晴	山路ふみ子　高野由美　江川なほみ　平井岐代子
1938-3-18	旗本伝法　龍の巻	新興	牛原虚彦	市川右太衛門　鈴木澄子
〃	鼻唄お嬢さん	松竹	渋谷実	田中絹代　夏川大二郎　三宅邦子　斎藤達雄
1938-3-19	でかんしょ侍	東宝	大谷俊夫	大河内伝次郎　花井蘭子　小林重四郎　高勢実乗　鳥羽陽之助　横山運平
〃	まごころ万才	日活	千葉泰樹	小杉勇　杉狂児　星玲子　花柳小菊
1938-3-23	大金剛山の譜	日活	水ケ江龍一	崔承喜　江川宇礼雄　村田知栄子　橘公子　笠原恒彦
1938-3-26	自来也	日活	マキノ正博	片岡千恵蔵　星玲子　河部五郎　尾上華丈
〃	噛みついた花嫁	松竹	島津保次郎	上原謙　高杉早苗　東山光子　斎藤達雄　水島亮太郎
1938-4-1	花束の夢	東宝	松井稔	佐伯秀男　神田千鶴子　姫宮接子　高峰秀子
1938-4-2	血煙高田の馬場	日活	マキノ正博　稲垣浩	阪東妻三郎　大倉千代子　市川百々之助
〃	白き手の人々	新興	西鉄平	大内弘　高野由美　真山くみ子　菅井一郎
〃	旗本伝法後篇　虎の巻	新興	牛原虚彦	市川右太衛門　鈴木澄子
1938-4-6	人生競馬	東宝	萩原耐	岡譲二　江戸川蘭子　椿澄江
1938-4-7	蒙古襲来　敵国降伏	松竹	秋山耕作	林長二郎　坪井哲
〃	君にささぐる花束	松竹	深田修造	川崎弘子　徳大寺伸　三宅邦子
1938-4-8	現代の英雄	新興	田中重雄	立松晃　志賀暁子
1938-4-9	五人の斥候兵	日活	田坂具隆	小杉勇　見明凡太郎　伊沢一郎　井染四郎　伊沢一郎　星ひかる
1938-4-10	十字砲火	東宝	重宗務　豊田四郎　阿部豊	藤井貢　大日方伝　市川春代　逢初夢子　中野英治　三井秀男
1938-4-11	新家庭暦	松竹	清水宏	桑野通子　佐分利信　高峰三枝子
1938-4-15	鉄腕都市	東宝	渡辺邦男	岡譲二　霧立のぼる　大川平八郎　山根寿子

1938-4-16	恋の黄八丈	松竹	星哲六	伏見信子　阪東橋之助　坪井哲　志賀靖郎　柳さく子
1938-4-19	エノケンの猿飛佐助　モロッコの動乱	東宝	岡田敬	榎本健一　柳田貞一　中村是好　梅園龍子　如月寛多
1938-4-23	静御前	新興	野淵昶	山田五十鈴　大友柳太郎　尾上栄五郎　松本田三郎
1938-4-27	阿部一族	東宝	熊谷久虎	河原崎長十郎　中村翫右衛門　山岸しづ江　堤真佐子
1938-4-28	二人は若い	新興	久松静児	河津清三郎　高津慶子　古川登美　上田実　葉山香代子
〃	子育て仁義	新興	西原孝	浅香新八郎　尾上栄五郎　高山広子
1938-5-5	地熱	東宝	瀧沢英輔	藤井貢　竹久千恵子　丸山定夫　堤真佐子
1938-5-7	人斬り伊太郎	松竹	古野栄作	坂東好太郎　北見礼子　伏見信子
〃	子は誰のもの	日活	春原政久	江川宇礼雄　星玲子　花柳小菊　尾上菊太郎　近松里子
1938-5-12	鴛鴦道中	日活	マキノ正博	片岡千恵蔵　村田知栄子　轟夕起子
〃	お菊ちゃん	日活	森永健次郎	瀧口新太郎　橘公子　星ひかる　沢村貞子
1938-5-17	藤十郎の恋	東宝	山本嘉次郎	長谷川一夫　藤原釜足　入江たか子　山県直代　滝沢修
〃	無法者銀平	日活	稲垣浩	片岡千恵蔵　沢村国太郎　香住佐代子
〃	軍国の花嫁	日活	首藤寿久	北龍二　山本礼三郎　花柳小菊　津村博
1938-5-26	東洋平和の道	東和商事映画部	鈴木重吉	徐聰　白光　李明　李飛宇　仲秋芳
1938-5-27	新しき翅	松竹	佐々木啓祐	佐野周二　夏川大二郎　川崎弘子　高峰三枝子
1938-5-31	女間諜	今井	広瀬五郎	泉清子　進藤英太郎　上田吉二郎　里見良子
1938-6-2	女学生と兵隊さん	松竹	蛭川伊勢夫	槇芙佐子　春日英子　香椎三郎　東山光子
〃	名月蛤御門	松竹	秋山耕作	高田浩吉　堀正夫　天野刃一　久松三津枝　伏見信子
1938-6-9	巨人伝	東宝	伊丹万作	大河内伝次郎　原節子　堤真佐子　佐山亮

1938-6-10	出発	松竹	清水宏	田中絹代　佐分利信　上原謙　突貫小僧　爆弾小僧
"	維新の歌	松竹	犬塚稔	坂東好太郎　伏見信子　北見礼子
"	新柳桜	東宝	萩原耐	霧立のぼる　佐伯秀男
"	忠臣蔵　天の巻　地の巻	日活	マキノ正博	片岡千恵蔵　嵐寛寿郎　阪東妻三郎　轟夕起子
1938-6-26	母の魂	新興	田中重雄	山路ふみ子　河津清三郎　岩田祐吉　立松晃
"	宝の山に入る退屈男	新興	西原孝	市川右太衛門　高山広子
1938-6-16	羽子板の謎	松竹	岩田英二	中村正太郎　阪東橘之助
"	生活の勇者	松竹	深田修造	坂本武　坪内美子　水戸光子
"	世紀の合唱	東宝	伏水修	瀧沢修　藤原釜足　英百合子　北沢彪　佐山亮　佐伯秀男
"	エノケンの風来坊	東宝	大谷俊夫	榎本健一　如月寛多　柳田貞一
1938-6-21	東京要塞	日活	清瀬英次郎	江川宇礼雄　黒田記代
"	結婚の御注文	日活	富岡捷	伊沢一郎　美川かつみ
"	松平外記	日活	尾崎純	沢田清　河部五郎　瀬川路三郎
1938-6-25	螢の光	松竹	佐々木康	高杉早苗　桑野通子　高峰三枝子
"	山茶花街道	東宝	並木鏡太郎	清水美佐子　黒川弥太郎　上田吉二郎
1938-7-2	露営の歌	新興	溝口健二	山路ふみ子　河津清三郎　松平晃　伊藤久男　佐々木章
"	大岡政談　越後屋騒動	新興	木村恵吾	大友柳太郎　浅香新八郎　国友和歌子
1938-7-14	太陽の子	東宝	阿部豊	大日方伝　三井秀男　逢初夢子　原泉子
1938-8-9	愛国行進曲	新興	曽根千晴	河津清三郎　高野由美　平井岐代子
"	剣豪荒木又右衛門	新興	伊藤大輔	市川右太衛門　浅香新八郎　森静子
1938-8-11	田園交響曲	東宝	山本薩夫	高田稔　原節子　佐山亮　清川玉枝　御橋公
"	海の護り	日活	清瀬英次郎	江川宇礼雄　見明凡太郎　伊沢一郎　星ひかる
"	新撰組	日活	マキノ正博	月形龍之介　尾上菊太郎　沢村国太郎　市川春代
1938-8-25	歌吉行燈	新興	仁科紀彦	山田五十鈴　市川男女之助　高山広子
"	たのしき今宵	新興	伊奈精一	立松晃　真山くみ子　江川なほみ

1938-8-26	瞼の母	東宝	近藤勝彦	長谷川一夫　五月信子　霧立のぼる 岸井明
"	四ツ葉のクローバ	東宝	岡田敬	霧立のぼる　佐伯秀男　江戸川蘭子 堤真佐子
1938-9-9	右門捕物帖　張り 子の虎	新興	押本七之輔	浅香新八郎　鈴木澄子　頭山桂之助
"	ある淑女の告白 花ある氷河	松竹	原研吉	上原謙　三宅邦子
1938-9-15	出世太閤記	日活	稲垣浩	嵐寛寿郎　月形龍之介　尾上菊太郎 原健作
1938-9-23	人生劇場　残侠篇	日活	千葉泰樹	片岡千恵蔵　小杉勇
"	三味線やくざ	日活	衣笠十四三	尾上菊太郎　沢村国太郎
1938-10-21	街に出たお嬢さん	東宝	大谷俊夫	霧立のぼる　堤真佐子　山県直代 椿澄枝　佐伯秀男
1938-10-19	蒙古の花嫁	日活	首藤寿久	杉狂児　橘公子　黒田記代
1938-10-26	噫！南郷少佐	新興	曽根千晴	藤井貢　河津清三郎　岩田祐吉 藤野秀夫　山路ふみ子
"	薩摩飛脚	新興	伊藤大輔	市川右太衛門　市川男女之助　歌 川絹枝　鈴木澄子　松浦妙子
1938-12-17	綴方教室	東宝	山本嘉次郎	高峰秀子　徳川夢声　清川虹子
"	北へ帰る	日活	倉田文人	花柳小菊　伊沢一郎　見明凡太郎 高木永二　黒田記代　津村博　不 忍鏡子
1939-1-4	月下の若武者	東宝	中川信夫	長谷川一夫　花井蘭子　竹久千恵 子　丸山定夫
1939-1-8	鶯（うぐひす）	東京発声 映画	豊田四郎	霧立のぼる　堤真佐子　清川虹子 北沢彪　汐見洋　御橋公
1939-1-20	吾亦紅	東宝	阿部豊	入江たか子　高田稔　大日方伝 梅園龍子　丸山定夫
1939-1-30	青空二人組	東宝	岡田敬	藤原釜足　柳谷寛　椿澄枝　山県 直代
1939-2-4	チョコレートと兵隊	東宝	佐藤武	藤原釜足　沢村貞子　霧立のぼる 高峰秀子　小高まさる　水谷史郎
1939-2-9	軍港の乙女達	東宝	伏水修	霧立のぼる　堤真佐子　神田千鶴子 椿澄枝　若原春江　沢村貞子
1939-2-18	日本人（明治篇、 昭和篇）	松竹	島津保次郎	上原謙　佐分利信　夏川大二郎 徳大寺伸　桑野通子　高峰三枝子

1939-3-4	愛染かつら　前後篇	松竹	野村浩将	上原謙　田中絹代　藤野秀夫　葛城文子　森川まさみ
"	エンタツ、アチャコの忍術道中記	東宝	岡田敬	横山エンタツ　花菱アチャコ　高勢実乗　堤真佐子
"	エノケンのがっちり時代	東宝	山本嘉次郎	榎本健一　霧立のぼる　宏川光子　如月寛多　柳田貞一
1939-3-7	家庭日記　前後篇	松竹	清水宏	佐分利信　高杉早苗　上原謙　桑野通子　三宅邦子
1939-3-18	亜細亜の娘	新興	田中重雄	逢初夢子　河津清三郎　藤井貢　新田実
"	ロッパの大久保彦左衛門	東宝	斎藤寅次郎	古川ロッパ　藤原釜足　渡辺篤　清川虹子　江戸川蘭子
"	浪人吹雪	東宝	近藤勝彦	長谷川一夫　花井蘭子　竹久千恵子　千葉早智子　大川平八郎
1939-3-23	居候は高鼾	松竹	清水宏	川崎弘子　夏川大二郎　高峰三枝子
1939-4-1	裁かるる女	新興	沼波功雄	逢初夢子　植村謙二郎　新田実
1939-4-4	魔像	日活	稲垣浩	阪東妻三郎　沢村国太郎
1939-4-19	丹下左膳　前後篇	東宝	渡辺邦男　山本薩夫	大河内伝次郎　山田五十鈴　黒川弥太郎　沢村貞子
1939-4-20	続魔像　茨右近	日活	稲垣浩	阪東妻三郎　沢村国太郎
"	女こそ家を守れ	松竹	吉村公三郎	坪内美子　笠智衆　三浦光子　坂本武　日守新一
1939-4-21	紅痕　前後篇	新興	久松静児	山路ふみ子　新田実　美鳩まり
"	元禄女大名	新興	木村恵吾	高山広子　大友柳太郎
1939-4-23	王政復古	日活	池田富保	片岡千恵蔵　嵐寛寿郎　阪東妻三郎　小杉勇　花柳小菊
1939-4-28	忠臣蔵　前篇	東宝	瀧沢英輔	大河内伝次郎　長谷川一夫　花井蘭子　山田五十鈴
"	忠臣蔵　後篇	東宝	山本嘉次郎	大河内伝次郎　長谷川一夫　花井蘭子　山田五十鈴
"	結婚天気図	松竹	蛭川伊勢夫	桑野通子　佐分利信　木暮実千代　三浦光子
"	権太の小判	松竹	星哲六	川浪良太郎　久松三津枝
1939-5-6	喧嘩花盛り	新興	沼波功雄	上山草人　田中春男　美鳩まり
"	出世餅　藤堂高虎	新興	吉田信三	大谷日出夫　甲斐世津子　尾上栄五郎
1939-5-13	沙羅乙女　前後篇	東宝	佐藤武	千葉早智子　藤原釜足　徳川夢声　江波和子　北沢彪

1939-5-19	次郎長裸道中	新興	押本七乃輔	羅門光三郎　高山広子
〃	白衣の兵隊	新興	田中重雄	河津清三郎　美鳩まり
1939-5-24	忠次旅日記	松竹	二川文太郎	川浪良太郎　久松三津枝　葉山純之輔
〃	エノケンのびっくり人生	東宝	山本嘉次郎	榎本健一　霧立のぼる　宏川光子　大河内伝次郎
1939-5-27	忠孝小笠原狐	新興	仁科紀彦	森静子　浅香新八郎　歌川絹枝
〃	上海陸戦隊	東宝	熊谷久虎	大日方伝　原節子　佐伯秀男　佐山亮　月田一郎
1939-6-2	吉野勤王党	新興	森一生	市川右太衛門　浅香新八郎　森静子　国友和歌子
〃	女の魂	新興	久松静児	真山くみ子　淡島みどり　歌川八重子　宇佐美淳
〃	ロッパの頬白先生	東宝	阿部豊	古川緑波　神田千鶴子　堤真佐子　高峰秀子　月田一郎
1939-6-7	船出は楽し	東宝	伏水修	岸井明　椿澄枝　江戸川蘭子　徳山璉　市原綾子
1939-6-8	続愛染かつら	松竹	野村浩将	田中絹代　上原謙　桑野通子　佐分利信
〃	銭形平次捕物控	松竹	星哲六	海江田譲二　光川京子　久松三津枝　本郷秀雄
1939-6-10	阿波狸合戦	新興	寿々喜多呂九平	羅門光三郎　尾上栄五郎　高山広子　歌川絹枝
1939-6-22	思ひつき夫人	東宝	斎藤寅次郎	竹久千恵子　霧立のぼる　岸井明　市丸　花菱アチャコ
1939-6-23	春雷　前篇　愛路篇	松竹	佐々木啓祐	川崎弘子　夏川大二郎　木暮実千代　田中絹代
〃	春雷　後篇　審判篇	松竹	佐々木啓祐	川崎弘子　夏川大二郎　木暮実千代　田中絹代
〃	袈裟と盛遠	日活	マキノ正博　稲垣浩	嵐寛寿郎　轟夕起子　江川宇礼雄
1939-6-24	侠艶録	新興	田中重雄　須山真砂樹	山路ふみ子　河津清三郎　新田実
〃	佐渡おけさ	新興	木村恵吾	大友柳太郎　高山広子
1939-6-29	両国梶之助	松竹	冬島泰三	川浪良太郎　伏見信子　伏見直江　高松錦之助
〃	妹の晴着	松竹	宗本英男	水戸光子　徳大寺伸　羽田登貴子　三原純

1939-6-30	大岡越前守	新興	寺門静吉	市川右太衛門　歌川絹枝　杉浦妙子
〃	血の歓喜	新興	青山三郎	河津清三郎　平井岐代子
1939-7-5	女性の戦ひ	松竹	佐々木康	川崎弘子　上原謙　三浦光子　森川まさみ
〃	坂本龍馬の妻	松竹	秋山耕作	海江田譲二　北見礼子　本郷秀雄　最上米子
1939-7-7	土	松竹	内田吐夢	小杉勇　風見章子どんぐり坊や　山本義一
1939-7-8	愛憎の書	新興	久松静児	新田実　井上清　真山くみ子　美鳩まり
〃	三十三間堂の由来お柳怨霊	新興	仁科紀彦	市川男女之助　鈴木澄子　尾上栄五郎
1939-7-13	新女性問答	松竹	佐々木康	桑野通子　川崎弘子　三宅邦子　水戸光子
〃	松平長七郎	松竹	菅沼完二	尾上菊太郎　月形龍之介　深水藤子　星玲子
〃	母に捧ぐる歌	新興	伊奈精一	高野由美　美鳩まり　宇佐美淳
1939-7-19	エノケンの鞍馬天狗	東宝	近藤勝彦	榎本健一　霧立のぼる　悦ちゃん　花島喜代子
〃	樋口一葉	東宝	並木鏡太郎	山田五十鈴　高田稔　高峰秀子　清川虹子　沢村貞子
1939-8-1	若旦那　ここに在り	松竹	井上金太郎	藤井貢　逢初夢子　山口勇　坂本武　本郷秀雄
〃	母の歌　前後篇（誓、縁）	松竹	佐々木康	田中絹代　川崎弘子　高峰三枝子　夏川大二郎
1939-8-3	青春野球日記	東宝	渡辺邦男	高田稔　霧立のぼる　月田一郎　佐伯秀男
〃	ロッパの子守唄	東宝	斎藤寅次郎	古川緑波　悦ちゃん　渡辺篤　三益愛子
1939-8-4	山内一豊の妻	新興	牛原虚彦	羅門光三郎　浅香新八郎　国友和歌子　雲井八重子
〃	楽しき我が家	新興	青山三郎	井上清　淡島みどり
1939-8-10	幼き者の旗	東宝	佐藤武	小高まさる　小高たかし　沢村貞子
1939-8-11	お江戸奴侍	新興	木藤茂	大谷日出夫　森静子
〃	泣き笑ひの天国	新興	須山真砂樹	淡島みどり　美鳩まり　宇佐美淳　菅井一郎
1939-8-15	娘の願ひは唯一つ	東宝	斎藤寅次郎	高峰秀子　渡辺篤　清川虹子　神田千鶴子

1939-8-25	栄華絵巻	松竹	蛭川伊勢夫	桑野通子　夏川大二郎　木暮実千代 飯田蝶子
"	荒潮に呼ぶ	松竹	笠井輝二	川浪良太郎　海江田譲二　本郷秀雄 久松三津枝
1939-9-8	兄とその妹	松竹	島津保次郎	上原謙　佐分利信　桑野通子　三 宅邦子
"	親恋道中	松竹	広瀬正明	高田浩吉　毛利峯子上原敏
1939-9-10	エンタツ、アチャコ の新婚お化け屋敷	東宝	斎藤寅次郎	横山エンタツ　花菱アチャコ　霧 立のぼる
1939-9-14	素晴らしき哉彼女	松竹	野村浩将	高峰三枝子　佐分利信　水戸光子 三浦光子
"	神崎東下り	日活	紙恭平	沢田清　月宮乙女　瀬川路三郎 志村喬
1939-9-21	五人の兄妹	松竹	吉村公三郎	森川まさみ　笠智衆　日守新一 磯野秋雄
"	千両判官	松竹	広瀬正明	海江田譲二　伏見信子　本郷秀雄
1939-9-26	日本の妻　前篇 流転篇	松竹	佐々木啓祐	川崎弘子　桑野通子　夏川大二郎 高倉彰　木暮実千代　近衛敏明
"	鞍馬天狗　江戸日記	日活	松田定次	嵐寛寿郎　尾上菊太郎　河部五郎 原健作
1939-9-29	怪談狂恋女師匠	新興	木藤茂	鈴木澄子　南条新太郎　松浦妙子
1939-10-6	日本の妻　後篇 苦闘篇	松竹	佐々木啓祐	川崎弘子　夏川大二郎　笠智衆 桑野通子
"	清水港	日活	マキノ正博	月形龍之介　市川春代　沢村国太郎 原健作
1939-10-7	はたらく一家	東宝	成瀬巳喜男	徳川夢声　大日方伝　生方明　本 間敦子
1939-10-11	江見家の手帖	東宝	矢倉茂雄	佐伯秀男　大川平八郎　三木利夫 堤真佐子
1939-10-27	エノケンの森の石松	東宝	中川信夫	榎本健一　柳家金語楼　広沢虎造 （口演）
1939-10-28	女の教室	東宝	阿部豊	霧立のぼる　神田千鶴子　千葉早 智子　竹久千恵子　原節子　花井 蘭子
1939-11-1	愛情一筋道	新興	高木孝一	山路ふみ子　河津清三郎　井上清
"	妻恋信州城	新興	吉田信三	市川男女之助　国友和歌子
1939-11-2	土と兵隊	日活	田坂具隆	小杉勇　井染四郎　山本礼三郎 見明凡太郎　伊沢一郎

1939-11-3	金語楼の大番頭	東宝	岡田敬	柳家金語楼　若原春江　三木利夫　清川虹子
"	まごころ	東宝	成瀬巳喜男	入江たか子　高田稔　悦ちゃん　村瀬幸子
1939-11-10	涙痕	新興	田中重雄	新田実　真山くみ子　宇佐美淳　佐々木信子
"	姫君大納言	新興	押本七之助	大友柳太郎　高山広子
1939-11-16	牢獄の花嫁	日活	荒井良平	阪東妻三郎　尾上菊太郎　市川春代　原健作　河部五郎
"	桑の実は紅い	松竹	清水宏	田中絹代　上原謙　川崎弘子　三宅邦子　水戸光子
1939-11-17	快男児	新興	久松静児	河津清三郎　黒田記代　高野由美
"	佐竹競艶録	新興	藤原忠	大谷日出夫　大友柳太郎　雲井八重子
1939-11-22	父は九段の桜花	新興	青山三郎	加賀邦男　黒田記代　淡島みどり
"	東京ブルース	東宝	斎藤寅次郎	川田義雄　ディック・ミネ　奥山彩子　高勢実乗
1939-11-23	姉の秘密	松竹	大庭秀雄	三浦光子　細川俊夫　森川まさみ　河村黎吉
"	唐燈籠	松竹	犬塚稔	高田浩吉　北見礼子　槇芙佐子
1939-11-24	花のある雑草	松竹	清水宏	田中絹代　上原謙　佐分利信　三谷幸子
"	花曇	松竹	大曽根辰夫	阪東好太郎　北見礼子
"	女人新生	松竹	佐々木啓祐	川崎弘子　夏川大二郎　高峰三枝子　高倉彰
1939-12-1	恩愛うきよ侍	新興	藤原忠	大谷日出夫　雲井八重子　松浦妙子
"	暁の門出	新興	伊奈精一	草島競子　淡島みどり　加賀邦男　植村謙二郎
1939-12-2	ロッパ歌の都へ行く	東宝	小国英雄	古川緑波　渡辺篤　石田守衛
1939-12-5	私の太陽	日活	島耕二	杉狂児　日暮里子　沢田清
"	山彦呪文	日活	菅沼完二	月形龍之介　深水藤子　香住佐代子
1939-12-6	金毘羅船	新興	森一生	ミス・ワカナ　伴淳三郎
"	その前夜	東宝	萩原遼	河原崎長十郎　千葉早智子　山田五十鈴　高峰秀子
1939-12-16	女の教室　前后篇	東宝	阿部豊	霧立のぼる　神田千鶴子　千葉早智子　花井蘭子
"	鬼あざみ	新興	森一生	羅門光三郎　国友和歌子　市川男女之助　浅香新八郎

〃	最後の友情	新興	曽根千晴	加賀邦男　美鳩まり　井上清
1939-12-20	純情二重奏　前後篇	松竹	佐々木康	高峰三枝子　吉川満子　横山準　斎藤達雄　岡村文子
〃	夢の市郎兵衛	松竹	星哲六	川浪良太郎　大河三鈴　光川京子
1939-12-21	東京の女性	東宝	伏水修	原節子　立松晃
〃	エノケンの頑張り戦術	東宝	中川信夫	榎本健一　宏川光子
1939-12-24	新しき家族	松竹	渋谷実	佐分利信　三宅邦子　斎藤達雄　笠智衆　河村黎吉
〃	姉さんのお嫁入り	日活	千葉泰樹	風見章子　片山明彦
1939-12-30	のんき横丁	東宝	山本嘉次郎	天中軒雲月　藤原釜足　高勢実乗
〃	丹下左膳　隻眼の巻	東宝	中川信夫	大河内伝次郎　山田五十鈴　高峰秀子　黒川弥太郎
1939-12-31	鴛鴦歌合戦	日活	マキノ正博	片岡千恵蔵　市川春代　深水藤子
〃	キャラコさん	日活	森永健次郎	轟夕起子　山本嘉一　石井美笑了　山本礼三郎　大内得子
1939-12-31	薩南大評定	大都	大伴龍三	阿部九州男　杉山昌三九　琴糸路　三城輝子
〃	女弥次喜多	大都	益田晴夫	三城輝子　琴糸路
〃	愛染かつら　完結篇	松竹	野村浩将	田中絹代　上原謙　佐分利信　水戸光子　森川まさみ
1940-1-1	弥次喜多　大陸道中	松竹	古野栄作	高田浩吉　藤井貢　伏見信子　結城道子
〃	母	新興	田中重雄	山路ふみ子　河津清三郎　真山くみ子　新田実
〃	狸御殿	新興	木村恵吾	高山広子　伊庭駿三郎　光岡龍三郎　阪東太郎
1940-1-20	豪傑誕生	日活	田崎浩一	尾上菊太郎　深水藤子
1940-2-8	天狗廻状	日活	田崎浩一	嵐寛寿郎　月形龍之介　沢村国太郎　市川春代
〃	今日の船出	日活	伊賀山正徳	江川宇礼雄　日暮里子　上代勇吉　小杉凡作　田村芙佐子
1940-2-16	鳶と与太者	松竹	大曽根辰夫	高田浩吉　磯野秋雄　阿部正三郎　三井秀男
〃	海援隊	日活	辻吉郎	嵐寛寿郎　月形龍之介　市川春代
〃	完結篇　空の彼方へ	日活	吉村廉　春原政久	花柳小菊　日暮里子　姫宮接子　伊沢一郎
1940-2-20	友吉と馬	東宝	八田尚之	浜野夏次郎　小高まさる

〃	子供と兵隊	東宝	阿部豊	藤原釜足　大川平八郎　築地博 順永隆
1940-4-10	わが子の結婚	松竹	大庭秀雄	三浦光子　細川俊夫　飯田蝶子 坂本武
1940-4-18	蛇姫様	東宝	衣笠貞之助	大河内伝次郎　長谷川一夫　山田 五十鈴　原節子
1940-4-26	沃土万里	日活	倉田文人	江川宇礼雄　風見章子　佐藤圓治 古谷久雄　出雲龍子　不忍鏡子
〃	続天狗廻状　完結篇	日活	田崎浩一	嵐寛寿郎　月形龍之介　市川春代 沢村国太郎
1940-5-2	ロッパの駄々っ子 父ちゃん	東宝	斎藤寅次郎	古川緑波　小高まさる
〃	遙かなる弟	東宝	矢倉茂雄	竹久千恵子　椿澄枝　三田国夫 沢村貞子　嵯峨善兵
1940-5-8	花の雷雨	松竹	佐々木啓祐	水戸光子　佐分利信　木暮実千代 徳大寺伸　槇芙佐子
1940-5-9	エノケンのざんぎ り金太	東宝	山本嘉次郎	榎本健一　中村是好
1940-5-11	娘の春	新興	久松静児	宇佐美淳　草島競子　美鳩まり
1940-5-16	四季夢	松竹	原研吉	桑野通子　夏川大二郎　三浦光子 高倉彰　佐分利信
〃	妻の場合	東宝	佐藤武	入江たか子　高田稔　藤田進　里 見藍子　山根寿子
1940-5-17	暖流	松竹	吉村公三郎	高峰三枝子　佐分利信　水戸光子 徳大寺伸
1940-5-23	嫁ぐ日まで	東宝	島津保次郎	原節子　矢口陽子　御橋公　沢村 貞子　清川玉枝　大川平八郎
〃	絹代の初恋	松竹	野村浩将	田中絹代　佐分利信　水戸光子 坪内美子　河野敏子
〃	女忠臣蔵	松竹	小坂哲人	川浪良太郎　海江田譲二　北見礼子 最上米子
1940-5-30	弥次喜多　六十四 州唄栗毛	松竹	古野栄作	高田浩吉　藤井貢　伏見信子
〃	貧乏画家	松竹	柏原勝	木暮実千代　三原純　吉川満子
1940-6-1	花嫁十三夜	新興	喜多猿八	大友柳太郎　松浦妙子　梅村蓉子 荒木忍
〃	暢気眼鏡	日活	島耕二	杉狂児　轟夕起子　星ひかる

1940-6-6	征戦愛馬譜 暁に祈る	松竹	佐々木康	田中絹代　夏川大二郎　徳大寺伸　佐分利信
〃	銭形平次捕物控 南蛮秘法箋	松竹	笠井輝二	川浪良太郎　大河三鈴　尾上栄二郎
1940-6-7	愛染河内山	新興	押本七之輔	羅門光三郎　南条新太郎　国友和歌子　歌川絹枝
〃	晴れ姿	新興	青山三郎	小柴幹治　大内弘　黒田記代　小倉朝子
1940-6-11	雲月の九段の母	東宝	渡辺邦男	天中軒雲月　大川平八郎　花井蘭子　月田一郎
1940-6-13	女は泣かず	日活	田口哲	田中弘二　日暮里子　井染四郎　風見章子
〃	信子	松竹	清水宏	高峰三枝子　三浦光子　森川まさみ　松原操
1940-6-15	花暦八笑人	新興	三星敏雄	伊庭駿三郎　甲斐䄳津子
〃	誰か故郷を思はざる	新興	伊奈精一	淡島みどり　井上清　逢初夢子　若原雅夫
1940-6-20	母の願ひ	新興	久松静児	宇佐美淳　加賀邦男　黒田記代　草島競子
〃	続阿波狸合戦	新興	森一生	羅門光三郎　大谷日出夫　南條新太郎　歌川絹枝　森光子
1940-6-25	新妻鏡　前后篇	東宝	渡辺邦男	山田五十鈴　岡譲二　千葉早智子　里見藍子　沢村貞子　立松晃
〃	維新子守唄	松竹	星哲六	伏見信子　尾上栄五郎　海江田譲二
1940-6-27	水戸黄門　前後篇	松竹	井上金太郎	坂東好太郎　高田浩吉　川浪良太郎　藤井貢　海江田譲二
〃	叩き出した幸福	松竹	柏原勝	三浦光子　河村黎吉　若水絹子　近衛敏明
1940-6-29	元禄だんだら染	新興	渡辺新太郎	大谷日出夫　雲井八重子　甲斐世津子
1940-7-8	或る女弁護士の告白	新興	深田修造	美鳩まり　逢初夢子　新田実
〃	女人峠	新興	野淵昶	国友和歌子　大友柳太郎　森静子　歌川絹枝
1940-7-11	そよ風父と共に	東宝	山本薩夫	高峰秀子　藤原釜足
〃	皇国の妻	松竹	蛭川伊勢夫	川崎弘子　佐分利信　森川まさみ　春日英子　三原純
〃	幡随院一家	松竹	秋山耕作	高田浩吉　伏見信子　海江田譲二　久松三津枝

1940-7-12	太平洋行進曲	新興	曽根千晴 深田修造	宇佐美淳　山路ふみ子　加賀邦男 逢初夢子
1940-7-18	エノケンの誉れの 土俵入	東宝	中川信夫	榎本健一　御舟京子
〃	豪傑人形	東宝	岡田敬	清水金一　岸井明　高勢実乗
1940-7-19	宮本武蔵　第一、二部	日活	稲垣浩	片岡千恵蔵　宮城千賀子　月形龍 之介　沢村国太郎　尾上菊太郎
1940-7-25	海軍爆撃隊	東宝	木村荘十二	佐山亮　三木利夫　宇野重吉
〃	金語楼のむすめ物語	東宝	中川信夫	柳家金語楼　若原春江
〃	美しき隣人	松竹	大庭秀雄	水戸光子　三浦光子
1940-7-26	宮本武蔵完結篇 剣心一路	日活	稲垣浩	片岡千恵蔵　月形龍之介　宮城千 賀子　尾上菊太郎　沢村国太郎 原健作
〃	人情ぐるま	日活	春原政久	星ひかる　風見章子　瀧口新太郎
1940-7-27	涙の責任　前後篇	松竹	蛭川伊勢夫	川崎弘子　三宅邦子
1940-7-30	女性の覚悟 第一部　純情の花、 第二部　犠牲の歌	松竹	渋谷実 原研吉	田中絹代　佐分利信　川崎弘子 桑野通子　木暮実千代　槇芙佐子 三浦光子　坪内美子　森川まさみ 春日英子
〃	阿新丸	松竹	岩田英二	日高竹子　尾上栄五郎　花岡菊子
1940-8-1	支那の夜　前後2部	東宝	伏水修	長谷川一夫　李香蘭　藤原鶏太 服部富子
〃	第二の虹	新興	小石栄一	新田実　逢初夢子　平井岐代子 新島康夫
〃	花咲爺	新興	寺門静吉	葛木香一　荒木忍
1940-8-3	幡随院長兵衛	東宝	千葉泰樹	河原崎長十郎　中村翫右衛門　坂 東調右衛門
〃	姉の出征	東宝	近藤勝彦	高峰秀子　山根寿子
1940-8-8	都会の奔流	松竹	佐々木啓祐	佐分利信　川崎弘子　木暮実千代 三井秀男
1940-8-9	からくり蝶	新興	仁科紀彦	大友柳太郎　南条新太郎　雲井八 重子
〃	女学生と兵隊	東宝	松井稔	月野花子　秩父晴世　東雲千鶴子 柳谷寛
1940-8-17	秋葉の火祭	新興	西原孝	市川右衛門　高山廣子　南條新 太郎　松浦妙子
〃	仇討交響楽	日活	丸根賛太郎	嵐寛寿郎　市川春代　田村芙紗子
〃	都会の新装	日活	山本弘三	伊沢一郎　姫宮接子　出雲龍子

1940-8-20	家庭教師	松竹	大庭秀雄	水戸光子　三浦光子　徳大寺伸　森川まさみ　三原純
"	波乗り武道	松竹	大曽根辰夫	藤井貢　最上米子　海江田譲二　結城一朗
1940-8-23	エノケンのワンワン大将	東宝	中川信夫	榎本健一　名軍用犬ボドー・クジャクソウ
1940-8-30	春よいづこ	東宝	渡辺邦男	藤山一郎　徳川夢声　霧立のぼる　奥山彩子
1940-10-13	晴小袖	新興	牛原虚彦	花柳章太郎　柳永二郎　森静子　梅村蓉子
"	野いばら	日活	市川哲夫	山本礼三郎　姫美谷接子　吉川英蘭　上代勇吉
1940-10-24	続蛇姫様	東宝	衣笠貞之助	大河内伝次郎　長谷川一夫　入江たか子　山田五十鈴
"	明朗五人男	東宝	斎藤寅次郎	横山エンタツ　花菱アチャコ　川田義雄　柳家金語楼
1940-10-25	三女性	日活	清瀬英次郎	小杉勇　宮城千賀子　村田知英子　出雲龍子　瀧花久子
1940-12-9	愛の暴風	松竹	野村浩将	上原謙　佐分利信　桑野通子　北見礼子
"	弥次喜多怪談道中	松竹	古野栄作	高田浩吉　藤井貢　上原敏　青葉笙子
1940-12-31	西住戦車長伝	松竹	吉村公三郎	上原謙　佐分利信　徳大寺伸　近衛敏明
1941-1-1	風雲将棋谷　前後篇	日活	荒井良平	阪東妻三郎　市川春代　大倉千代子　月宮乙女
1941-1-5	良人なきあと	新興	曽根千晴	真山くみ子　新田実　平井岐代子　黒田記代
"	忠孝染分手綱	新興	吉田信三	鈴木澄子　日高梅子　関春恵　日高竹子
1941-1-10	風雲越後城	新興	押本七之輔	大谷日出夫　羅門光三郎　歌川絹枝　雲井八重子
"	南進女性	新興	落合吉人	美鳩まり　若原雅夫　原不二雄　久慈行子
"	闘ふ男	東宝	石田民三	岡譲二　広沢虎造　清水美佐子　横山運平　花井蘭子
"	隣組の合唱	東宝	近藤勝彦	徳川夢声　若原春江　斎藤英雄　徳山璉

1941-1-15	狂乱の娘芸人	新興	深田修造	山路ふみ子　新田実　植村謙二郎
〃	浮世絵日傘	新興	木村恵吾	高山広子　伊庭駿三郎　芝田新　森光子　嵐徳三郎
1941-1-17	姑娘の凱歌	東宝	佐藤武	山根寿子　立松晃　矢口陽子中村是好　柳谷寛
〃	姉妹の約束	東宝	山本薩夫	原節子　若原春江　花井蘭子　英百合子
1941-1-18	男への条件	松竹	佐々木啓祐	佐分利信　高峰三枝子　北見礼子　三浦光子
1941-1-30	舞臺姿	松竹	野村浩将	田中絹代　河村黎吉　島崎溌　小林十九二　坂本武
〃	権三と助十（大岡政談）	松竹	古野栄作　堀内真那夫	坂東好太郎　高田浩吉　宮紀久子　海江田譲二
1941-2-2	縁談暦	松竹	井上金太郎	北見礼子　最上米子　伏見直江　藤井貢　坪井哲
〃	南風交響楽	南旺	高木孝一	河津清三郎　丸山定夫　草島競子　菅井一郎　清水将夫
1941-2-6	激流	新興	小石栄一	真山くみ子　宇佐美淳　井上清　淡島みどり
〃	元禄深編笠	新興	西原孝	大谷日出夫　関春恵　甲斐世津子
1941-2-7	熱砂の誓ひ　前後篇	松竹	渡辺邦男	長谷川一夫　李香蘭　汪洋　江川宇礼雄　里見藍子　進藤英太郎
〃	お母さん	松竹	瑞穂春海	三宅邦子　徳大寺伸　朝霧鏡子　斎藤達雄
1941-2-8	織田信長	日活	マキノ正博	片岡千恵蔵　宮城千賀子　高木永二　河部五郎　瀬川路三郎
1941-2-27	お絹と番頭	松竹	野村浩将	田中絹代　上原謙　三宅邦子　坪内美子　藤野秀夫
1941-3-6	蔦	東宝	萩原遼	山田五十鈴　岡譲二　若原春江　清水将夫
〃	エノケン・虎造の春風千里	東宝	石田民三	榎本健一　広沢虎造　三益愛子
1941-3-7	夫婦二世	新興	野淵昶	市川男女之助　松浦妙子　歌川絹枝　梅村蓉子
1941-3-9	高砂舟（船）	松竹	星哲六	川浪良太郎　最上米子　富本民平　瀧見すが子
1941-4-8	南国絵巻	新興	久松静児	宇佐美淳　黒田記代　美鳩まり　若原雅夫　大井正夫

1941-4-9	大地に祈る	東宝	村田武雄	里見藍子　草島競子　千葉早智子　高野由美
1941-4-17	荒木又右衛門	松竹	大曽根辰夫	川浪良太郎　坂東好太郎　北見礼子　藤井貢
〃	新編　坊っちゃん	東宝	渡辺邦男	高田稔　岡譲二　山田五十鈴　岸井明　丸山定夫　御舟京子
〃	旅役者	東宝	成瀬巳喜男	藤原鶏太　高勢実乗　山根寿子
1941-4-20	馬	東宝	山本嘉次郎	高峰秀子　藤原鶏太　竹久千恵子
1941-4-23	昨日消えた男	東宝	マキノ正博	長谷川一夫　山田五十鈴　高峰秀子　川田義雄　徳川夢声　江川宇礼雄
〃	子宝夫婦	東宝	斎藤寅次郎	徳川夢声　里見藍子　岸井明　月田一郎
1941-4-24	戸田家の兄妹	松竹	小津安二郎	高峰三枝子　佐分利信　桑野通子　坪内美子　二宅邦子　斎藤達雄　近衛敏明
1941-4-28	生活の歓び	日活	山本弘之	日暮里子　風見章子　出雲龍子　笠原恒彦
1941-5-2	万寿姫	新興	三星敏雄	市川男女之助　歌川絹枝　月形龍之介　日高梅子　甲斐世津子
〃	元禄女	松竹	冬島泰三	坂東好太郎　北見礼子　海江田譲二　中村蝶太郎　小林十九二
1941-5-6	侠剣魔剣	日活	菅沼完二	片岡千恵蔵　沢村国太郎　尾上菊太郎　市川春代
1941-5-8	歌女おぼえ書	松竹	清水宏	水谷八重子　上原謙　朝霧鏡子　春日英子　藤野秀夫　河村黎吉
1941-5-10	新生の歌	新興	沼波功雄	眞山くみ子　加賀邦男　逢初夢子　若原雅夫　平井岐代子
1941-5-16	山高帽子	日活	島耕二	杉狂児　伊沢蘭子　見明凡太郎　小峰千代子
〃	討入前夜	日活	丸根賛太郎	嵐寛寿郎　沢村国太郎　尾上菊太郎　月形龍之介　市川春代
〃	母の姿	新興	青山三郎	平井岐代子　美鳩まり　姫路みさ　岩田芳枝
1941-5-23	振袖御殿	松竹	大曽根辰夫	坂東鶴之助　三浦光子　飯塚敏子　坂東好太郎　川浪良太郎　藤井貢
〃	新女性聯盟	松竹	原研吉	高峰三枝子　徳大寺伸　木暮実千代　細川俊夫　坪内美子

〃	長谷川・ロッパの家光と彦左	東宝	マキノ正博	長谷川一夫　古川緑波　黒川弥太郎　佐伯秀男　林成年　千葉早智子
〃	エノケンの金太売出す	東宝	青柳信雄	榎本健一　山根寿子
1941-5-30	猛獣師の姉妹	新興	深田修造	真山くみ子　淡島みどり　宇佐美淳　久慈行子　浦辺粂子　植村謙二郎
1941-6-1	元気で行かうよ	松竹	野村浩将	田中絹代　桑野通子　高峰三枝子　上原謙　佐分利信　佐野周二
1941-6-5	母系家族	日活	清瀬英治郎	中田弘二　日暮里子　宮城千賀子
〃	をり鶴七変化　前後篇	東宝	石田民三	伊原史郎　大河内伝次郎　長谷川一夫　黒川弥太郎　月形龍之助　山根寿子
1941-6-7	夫婦太鼓	新興	森一生	花柳章太郎　永井百合子　羅門光三郎　雲井八重子　松浦妙子
1941-6-12	女性新装	南旺	千葉泰樹	夏川大二郎　風見章子　高野由美　石黒達也　夏川静江
〃	十日間の人生	松竹	渋谷実	井上正夫　田中絹代　高田浩吉　水戸光子　斎藤達雄　河村黎吉　飯田蝶子
1941-6-13	鉄の花嫁　前後篇	新興	田中重雄	新田実　黒田記代　加賀邦男　美鳩まり　小柴幹治　岩田祐吉　相馬千恵子
1941-6-19	人生は六十一から	東宝	斎藤寅次郎	横山エンタツ　花菱アチャコ　月田一郎　立花潤子　高瀬実
〃	花は偽らず	松竹	大庭秀雄	佐分利信　高峰三枝子　水戸光子　徳大寺伸　槇芙佐子　斎藤達雄
1941-6-26	大いなる感情	東宝	藤田潤一	原節子　黒川弥太郎　徳川夢声　鉄一郎
1941-6-27	父なきあと	松竹	瑞穂春海	川崎弘子　笠智衆　河村黎吉　大塚紀男　日守新一　坂本武
1941-4-24	戸田家の兄妹	松竹	小津安二郎	高峰三枝子　斎藤達雄　佐分利信　近衛敏明　桑野通子
1941-7-4	山岳武士	日活	松田定次	嵐寛寿郎　大倉千代子　月宮乙女　橘公子
〃	雲雀は空に	新興	牛原虚彦	市川右太衛門　高山広子　市川男女之助
1941-7-8	大都会	新興	久松静児	逢初夢子　加賀邦男　黒田記代　宇佐美淳　大井正夫

〃	羅生門	新興	吉田信三	鈴木澄子　羅門光三郎　市川男女之助　南條新太郎
〃	白鷺	東宝	島津保次郎	入江たか子　黒川弥太郎　河津清三郎　高田稔
1941-7-10	脂粉追放	松竹	佐々木康	桑野通子　笠智衆　徳大寺伸　朝霧鏡子　藤野秀夫　坂本武　小林十九二
1941-7-15	阿波の踊子	東宝	マキノ正博	長谷川一夫　入江たか子　黒川弥太郎　高峰秀子
1941-7-17	伊達大評定	日活	池田富保	沢村国太郎　中田弘二　尾上菊太郎　瀧口新太郎
〃	女の宿	松竹	犬塚稔	木暮実千代　高田浩吉　坪内美子　北見礼子　日守新一
1941-7-23	歌へば天国	東宝	山本薩夫　小田基義	古川緑波　松平晃　山根寿子　高杉妙子　渡辺篤
1941-7-26	愛の砲術	新興	野淵昶	市川男女之助　羅門光三郎　月形龍之介　古川登美
〃	母の姿	新興	青山三郎	美鳩まり　平井岐代子　姫路みさ　岩田芳枝
〃	江戸の青空	松竹	大曽根辰夫	藤井貢　三井秀男　清水将夫　北見礼子　草島競子
1941-8-8	娘旅芸人	新興	木藤茂	山路ふみ子　大友柳太郎　南条新太郎　東良之助　阪東太郎
1941-8-11	忠次と頑鉄	松竹	星哲六	川浪良太郎　山路義人　最上米子　風間宗六
1941-8-14	暁の合唱	松竹	清水宏	佐分利信　木暮実千代　川崎弘子　近衛敏明　飯田蝶子　坂本武
1941-8-15	上海の月	東宝	成瀬巳喜男	山田五十鈴　汪洋　大日方伝　里見藍子　大川平八郎
1941-8-21	結婚の理想	松竹	中村登	三宅邦子　三浦光子　三原純　斎藤達雄
1941-8-27	幸福の鏡	日活	山本弘之	風見章子　山田耕子　姫美谷接子　笠原恒彦　伊沢一郎
1941-8-28	闘魚	東宝	島津保次郎	里見藍子　山根寿子　桜町公子　花井蘭子　若原春江　池部良　高田稔
〃	大阪五人娘	松竹	笠井輝二	北見礼子　高田浩吉　国友和歌子　海江田譲二　日暮里子

1941-9-4	心は偽らず	松竹	大庭秀雄	佐野周二　高峰三枝子　三浦光子　高倉彰　香川まゆみ
1941-9-9	潜水艦1号	日活	伊賀山正徳	中田弘二　伊沢一郎　井染四郎　風見章子　片山明彦
1941-9-13	維新前夜	大宝	渡辺邦男	岡譲二　黒川弥太郎　桜町公子　月形龍之介　江川宇礼雄
1941-9-17	電撃息子	東宝	中川信夫	清水金一　若原春江　高勢実乗　御舟京子　小峰千代子
〃	母の灯	新興	深田修造　小石栄一	美鳩まり　黒田記代　岩田芳枝　浦辺粂子　久慈行子
1941-9-19	花　前後篇	松竹	吉村公三郎	田中絹代　上原謙　川崎弘子　桑野通子　笠智衆
1941-10-2	君よ共に歌はん	松竹	蛭川伊勢夫	三宅邦子　槙芙佐子　森川まさみ　三原純
1941-10-8	旋風街	新興	久松静児	加賀邦男　逢初夢子　宇佐美淳　黒田記代　相馬千恵子
1941-10-9	結婚の生態	南旺	今井正	原節子　夏川大二郎　高田稔　月田一郎　沢村貞子
1941-10-14	踊る黒潮	松竹	佐々木啓祐　佐々木康	佐分利信　桑野通子　徳大寺伸　木暮実千代
1941-10-22	雪子と夏代	東宝	青柳信雄	入江たか子　山田五十鈴　高田稔　江川宇礼雄
〃	開化の弥次喜多	松竹	大曽根辰夫	藤井貢　松永博　春日英子　松平晃　永田キング
1941-10-25	大岡政談　阿修羅姫	新興	仁科紀彦	市川右太衛門　大友柳太郎　羅門光三郎　歌川絹枝
〃	男子有情	大宝	石田民三	岡譲二　黒川弥太郎　花井蘭子　石田一松
1941-10-31	エノケンの爆弾児	東宝	岡田敬	榎本健一　如月寛多　中村是好　梅園かほる　宏川光子
1941-11-1	新門辰五郎	新興	牛原虚彦	市川右太衛門　市川男女之助　荒木忍　嵐徳三郎　梅村蓉子
1941-11-2	簪	松竹	清水宏	田中絹代　川崎弘子　笠智衆　日守新一　斎藤達雄　坂本武
1941-11-8	碑	松竹	原研吉	藤井貢　月形龍之介　徳大寺伸　北見礼子　水戸光子
1941-12-1	指導物語	東宝	熊谷久虎	丸山定夫　藤田進　中村彰　北沢彪　原節子　若原春江

1941-12-11	風潮	満州映画協会	周曉波	張敏　徐聰　季燕芬　葉苓　王寶塔
1941-12-12	巷に雨の降るごとく	東宝	山本嘉次郎	榎本健一　山根寿子　若原春江　月田一郎
1941-12-30	桜の国	松竹	渋谷実	上原謙　高峰三枝子　水戸光子　高島総一　笠智衆
1941-12-31	川中島合戦	東宝	衣笠貞之助	大河内伝次郎　長谷川一夫　入江たか子　山田五十鈴　市川猿之助
〃	英雄峠	日活	丸根賛太郎	嵐寛寿郎　日暮里子　尾上菊太郎　沢村国太郎
1942-1-4	何処へ	松竹	佐々木康	佐分利信　水戸光子　木暮実千代　斎藤良輔　河村黎吉
1942-1-5	母なき家の母	日活	伊賀山正徳	中田弘二　大倉千代子　見明凡太郎
〃	あの山越えて	新興	曽根千晴	新田実　浦辺粂子　淡島みどり　相馬千恵子　黒田記代
1942-1-8	わが愛の記	東京発声	豊田四郎	遠藤慎吾　山岸美代子　三原純　小高たかし　矢口陽子
1942-1-9	蘇州の夜	松竹	野村浩将	佐野周二　李香蘭　水戸光子　葉苓　朝霧鏡子　斎藤達雄
1942-1-10	愛の一家	日活	春原政久	小杉勇　村田知英子　風見章子
1942-1-15	鞍馬天狗　薩摩の密使	日活	菅沼完二	嵐寛寿郎　北龍二　浅香新八郎　市川春代　橘公子
〃	直参風流男	新興	押本七之輔	羅門光三郎　高山広子　雲井八重子　歌川絹枝　寺島貢
1942-1-18	八十八年目の太陽	東宝	瀧沢英輔	大日方伝　丸山定夫　大川平八郎　徳川夢声　霧立のぼる
1942-1-22	元禄忠臣蔵　前篇	松竹	溝口健二	小杉勇　三浦光子　河原崎長十郎　中村翫右衛門　山岸しづ江
〃	電撃二重奏	日活	島耕二	杉狂児　轟夕起子　見明凡太郎　笠原恒彦
1942-2-1	舞ひ上る情熱	新興	小石栄一	宇佐美淳　加賀邦男　若原雅夫　原不二夫　美鳩まり　浦辺粂子
1942-2-2	冤魂復仇	満映	大谷俊夫	張書達　劉恩甲　李香蘭　周凋　杜撰　姚鷺
1942-2-5	君と僕	松竹	日夏英太郎	小杉勇　丸山定夫　三宅邦子　朝霧鏡子　李香蘭　河津清三郎　大日方伝

1942-2-11	女医の記録	松竹	清水宏	田中絹代　佐分利信　森川まさみ　文谷千代子　横山準
1942-2-14	姿なき復讐	日活	松田定次	鈴木伝明　原健作　志村喬　大倉千代子　宮城千賀子　月宮乙女
1942-2-20	男の花道	東宝	マキノ正博	長谷川一夫　古川緑波　市丸　渡辺篤　高勢実乗　山本礼三郎　杉寛
1942-2-21	元禄忠臣蔵　後篇	松竹	溝口健二	高峰三枝子　三浦光子　海江田譲二　河津清三郎　梅村蓉子　山路ふみ子
1942-3-3	武蔵坊弁慶	東宝	渡辺邦男	岡譲二　山田五十鈴　高峰秀子　黒川弥太郎
1942-3-7	太陽先生	新興	深田修造	宇佐美淳　真山くみ子　平井岐代子　黒田記代
〃	風薫る庭	松竹	大庭秀雄	水戸光子　土紀柊一　横山準　斎藤達雄　河村黎吉　坂本武
1942-3-13	右門捕物帖　幽霊水芸師	日活	菅沼完二	嵐寛寿郎　沢村国太郎　大倉千代子　深水藤子
1942-3-19	不知火乙女	新興	仁科紀彦	大友柳太郎　松浦妙子　高山広子　大河三鈴
〃	希望の青空	東宝	山本嘉次郎	高峰秀子　池部良　入江たか子　原節子　霧立のぼる　花井蘭子　大日方伝
1942-3-20	江戸最後の日	日活	稲垣浩	阪東妻三郎　尾上菊太郎　原健作　藤川三之祐　香川良介　志村喬
1942-3-29	大村益次郎	新興	森一生	市川右太衛門　羅門光三郎　大友柳太郎　南條新太郎　立松晃　松浦妙子
1942-4-9	家族	松竹	渋谷実	田中絹代　佐分利信　三宅邦子　三浦光子　日守信一
1942-4-10	白い壁画	東宝	千葉泰樹	入江たか子　花井蘭子　高田稔　月形龍之介　立花潤子
1942-4-13	決戦奇兵隊	日活	丸根賛太郎	嵐寛寿郎　沢村国太郎　原健作　宮城千賀子　橘公子
〃	別離傷心	日活	市川哲夫	山田耕子　水島道太郎　永田靖　由利健次
1942-4-23	青春の気流	東宝	伏水修	原節子　山根寿子　大日方伝　藤田進
1942-5-6	冬木博士の家族	松竹	大庭秀雄	川崎弘子　三浦光子　高倉彰　徳大寺伸

1942-5-13	父ありき	松竹	小津安二郎	佐野周二　笠智衆　水戸光子　坂本武　佐分利信
1942-5-20	緑の大地	東宝	島津保次郎	入江たか子　原節子　草鹿多美子　里見藍子　千葉早智子　藤田進　池部良
1942-5-21	第五列の恐怖	日活	山本弘之	中田弘二　轟夕起子　水島道太郎　伊沢一郎　見明凡太郎
1942-5-28	母よ嘆く勿れ	新興	深田修造	宇佐美淳　加賀邦男　小柴幹治　姫美谷接子　山田耕子
1942-6-6	海の母	日活	伊賀山正徳	中田弘二　見明凡太郎　杉村春子　片山明彦
1942-6-13	宮本武蔵　一乗寺決闘	日活	稲垣浩	片岡千恵蔵　市川春代　宮城千賀子　志村喬　香川良介
1942-7-1	南から帰った人	東宝	斎藤寅次郎	古川緑波　入江たか子　高峰秀子　渡辺篤
1942-7-4	高原の月	松竹	佐々木啓祐	佐野周二　高峰三枝子　三浦光子　坂本武
〃	起てよ若人	皇国映画	吉村操	松原操　宮田東峰　藤間林太郎　佐久間妙子　松風千枝子
1942-7-12	柳生大乗剣	日活	池田富保	阪東妻三郎　深水藤子　尾上菊太郎
1942-7-13	間諜未だ死せず	松竹	吉村公三郎	佐分利信　上原謙　水戸光子　木暮実千代　斎藤達雄　原保美
1942-7-28	母子草	松竹	田坂具隆	小杉勇　風見章子　瀧花久子　葉山正雄　小沢栄太郎　志村喬
1942-8-11	婦系図	東宝	マキノ正博	長谷川一夫　山田五十鈴　高峰秀子　古川緑波
1942-8-19	日本の母	松竹	原研吉	田中絹代　上原謙　佐分利信　佐野周二　高峰三枝子　川崎弘子　水戸光子
1942-8-20	龍神劔	東宝	瀧沢英輔	大河内伝次郎　黒川弥太郎　河津清三郎　山根寿子　花井蘭子
1942-9-2	水滸伝	東宝	岡田敬	榎本健一　草笛美子　高峰秀子　佐伯秀男　岸井明　高勢実乗
〃	男の意気	松竹	中村登	上原謙　木暮実千代　川崎弘子　徳大寺伸　朝霧鏡子　河村黎吉
1942-9-9	兄妹会議	松竹	清水宏	佐野周二　川崎弘子　三浦光子　斎藤達雄　笠智衆　近衛敏明　森川まさみ

1942-9-16	独眼龍政宗	大映	稲垣浩	片岡千恵蔵　月形龍之介　高山徳右衛門　水島道太郎
〃	久遠の笑顔	東宝	渡辺邦男	古川緑波　轟夕起子　高杉妙子　菅井一郎　若原春江
1942-9-23	続婦系図	東宝	マキノ正博	長谷川一夫　山田五十鈴　古川緑波　高峰秀子
1942-10-7	思出の記	大映	小崎政房	井染四郎　加賀邦男　逢初夢子　梅村蓉子　琴糸路　荒木忍
1942-10-14	海猫の港	大映	千葉泰樹	杉狂児　瀧口新太郎　姫美谷接子　見明凡太郎　中野政野
〃	小春狂言	東宝	青柳信雄	山根寿子　坂東好太郎　飯塚敏子　柳家金語楼
1942-10-21	南方発展史　海の豪族	日活	荒井良平	嵐寛寿郎　沢村国太郎　原健作　市川春代　月宮乙女
〃	お市の方	大映	野淵昶	宮城千賀子　歌川絹枝　雲井八重子　大河三鈴　大友柳太郎　羅門光三郎
1942-10-28	誓ひの港	松竹	大庭秀雄	徳大寺伸　三浦光子　山田好一　斎藤達雄　河村黎吉
〃	迎春花	満州映画	佐々木康	李香蘭　木暮実千代　近衛敏明　張敏　浦克　戴剣秋　袁敏　趙愛蘋
1942-11-4	すみだ川	松竹	井上金太郎	川崎弘子　上原謙　笠智衆　春日英子　土紀柊一　藤野秀夫
〃	母の地図	東宝	島津保次郎	原節子　花井蘭子　若原春江　千葉早智子　大日方伝　斎藤英雄　丸山定夫
〃	八処女の歌	大映	小石栄一　古野栄作	真山くみ子　立松晃　加賀邦男　見明凡太郎　淡島みどり
1942-11-18	母は死なず	東宝	成瀬巳喜男	入江たか子　轟夕起子　菅井一郎　藤原鶏太　斎藤英雄　真木順　鳥羽陽之助
1942-12-1	伊賀の水月	大映	池田富保	阪東妻三郎　高山広子　瀧口新太郎　羅門光三郎　沢村国太郎　原健作
〃	南の風	松竹	吉村公三郎	佐分利信　高峰三枝子　水戸光子　笠智衆
1942-12-8	香港攻略　英国崩るゝの日	大映	田中重雄	宇佐見淳　黒田記代　紫羅蓮　若原雅夫　伊沢一郎　永田靖

〃	新雪	大映	五所平之助	月丘夢路　水島道太郎　美鳩まり 井染四郎　近松里子
1942-12-15	ハワイ・マレー沖海戦	東宝	山本嘉次郎	大河内伝次郎　藤田進　伊東薫 黒川弥太郎　中村彰　原節子　汐見洋
1942-12-18	美しい横顔	松竹	佐々木康	木暮実千代　三宅邦子　徳大寺伸 河村黎吉　春日英子　飯田蝶子
1942-12-23	鳥居強右衛門	松竹	内田吐夢	小杉勇　水戸光子　月形龍之介 風見章子　東野英治郎
1942-12-31	翼の凱歌	東宝	山本薩夫	岡譲二　月田一郎　大川平八郎 河津清三郎　花井蘭子　若原春江
〃	おもかげの街	東宝	萩原遼	長谷川一夫　入江たか子　山根寿子 田中春男　清川荘司　汐見洋
1943-1-5	江戸の朝霧	大映	仁科紀彦	市川右太衛門　高山広子　杉裕之 雲井八重子　羅門光三郎
1943-1-15	続南の風	松竹	吉村公三郎	佐分利信　高峰三枝子　水戸光子 笠智衆　飯田蝶子
〃	豪傑系図	大映	岡田敬	柳家金語楼　真山くみ子　久慈行子 加賀邦男　上山草人
〃	待ってるた男	東宝	マキノ正博	長谷川一夫　山田五十鈴　高峰秀子 榎本健一　藤原鶏太
1943-1-24	或る女	松竹	渋谷実	田中絹代　佐野周二　木暮実千代 徳大寺伸　伏見信子
1943-1-29	歌ふ狸御殿	大映	木村恵吾	楠木繁夫　高山広子　伊藤久男 宮城千賀子　きみ栄　草笛美子 美ち奴
〃	愛国の花	松竹	佐々木啓祐	佐野周二　木暮実千代　三村秀子 若水絹子　土紀柊一
1943-2-5	鞍馬天狗	大映	伊藤大輔	嵐寛寿郎　原健作　琴糸路　上山 草人　内田博子　山本冬郷
〃	磯川兵助功名噺	東宝	斎藤寅次郎 毛利正樹	榎本健一　花井蘭子　若原春江 黒川弥太郎
1943-2-19	あなたは狙はれてゐる	大映	山本弘之	伊沢一郎　川村禾門　千明明子 近松里子　水島道太郎
1943-3-1	三代の盃	大映	森一生	片岡千恵蔵　琴糸路　原健作　荒木忍　近松里子　梅村蓉子
1943-3-9	阿片戦争	東宝	マキノ正博	市川猿之助　原節子　高峰秀子　河津清三郎　坂東好太郎　鈴木伝明

〃	山まつり梵天唄	東宝	石田民三	黒川弥太郎　花井蘭子　山根寿子 柳家金語楼　広沢虎造
1943-3-17	富士に立つ影	大映	池田富保 白井戦太郎	阪東妻三郎　尾上菊太郎　沢村国 太郎　原健作　永田靖
1943-3-23	伊那の勘太郎	東宝	瀧沢英輔	長谷川一夫　山田五十鈴　竹久千 恵子　黒川弥太郎
1943-3-25	成吉思汗	大映	牛原虚彦 松田定次	戸上城太郎　香川良介　浦辺粂子 瀧口新太郎　橘公子
1943-4-1	幽霊大いに怒る	松竹	渋谷実	佐分利信　高峰三枝子　三浦光子 斎藤達雄　河村黎吉　坂本武
1943-4-3	湖畔の別れ	松竹	中村登	花柳小菊　徳大寺伸
1943-4-13	愛の世界　山猫ト ミの物語	東宝	青柳信雄	高峰秀子　小高つとむ　加藤博司
1943-4-23	開戦の前夜	松竹	吉村公三郎	田中絹代　上原謙　木暮実千代 笠智衆　斎藤達雄
1943-5-6	虚無僧系図	大映	押本七之輔	羅門光三郎　真山くみ子　大河三鈴 阿部九洲男
1943-5-12	歌行燈	東宝	成瀬巳喜男	花柳章太郎　山田五十鈴　大矢市 次郎
1943-5-14	青空交響楽	大映	千葉泰樹	杉狂児　朝雲照代　霧島昇　国分 ミサオ
1943-5-22	戦ひの街	松竹	原研吉	李香蘭　上原謙　三浦光子　徳大 寺伸
1943-5-29	家に三男二女あり	松竹	瑞穂春海	水戸光子　三浦光子　笠智衆　河 村黎吉　大坂志郎
1943-6-16	風雪の春	大映	落合吉人	宇佐美淳　美鳩まり　丸山定夫 若原雅夫　本郷秀雄　城木すみれ
1943-6-19	姿三四郎	東宝	黒澤明	大河内伝次郎　藤田進　轟夕起子 花井蘭子　月形龍之介
1943-7-1	兵六夢物語	東宝	青柳信雄	榎本健一　高峰秀子　霧立のぼる 黒川弥太郎
1943-7-2	シンガポール総攻撃	大映	島耕二	中田弘二　村田宏寿　南部章三
1943-7-16	敵機空襲	松竹	野村浩将 吉村公三郎 渋谷実	上原謙　田中絹代　高峰三枝子 河村黎吉
1943-7-17	あさぎり軍歌	東宝	石田民三	坂東好太郎　黒川弥太郎　花井蘭子 霧立のぼる　隆野唯勝
1943-7-24	望楼の決死隊	東宝	今井正	高田稔　原節子　斎藤英雄

1943-8-10	宮本武蔵 二刀流開眼	大映	伊藤大輔	片岡千恵蔵 相馬千恵子 月形龍之介
1943-8-18	若き日の歓び	東宝	佐藤武	原節子 轟夕起子 高峰秀子 藤田進
1943-8-26	むすめ	松竹	大庭秀雄	高峰三枝子 上原謙 河村黎吉 三浦光子
1943-9-2	マライの虎	大映	古賀聖人	中田弘二 国分みさを 南部章三 村田宏寿
1943-9-16	宮本武蔵 決闘般若坂	大映	伊藤大輔	片岡千恵蔵 市川春代 相馬千恵子 月形龍之助
1943-9-23	暖き風	松竹	大庭秀雄	風見章子 真山くみ子 佐分利信 志村喬 藤井貢
1943-9-30	をぢさん	松竹	渋谷実 原研吉	河村黎吉 飯田蝶子 桑野通子 坂本武 岡本文子 大塚正義
1943-10-11	二人姿	松竹	大庭秀雄	水戸光子 土紀柊一 小沢栄太郎 若水絹子 藤野秀夫 近衛敏明
1943-10-16	我が家の風	大映	田中重雄	月丘夢路 宇佐美淳 中田弘二 黒田記代
1943-10-26	花咲く港	松竹	木下恵介	上原謙 水戸光子 笠智衆 小沢栄太郎 東野英治郎
1943-11-3	誓ひの合唱	東宝	島津保次郎	李香蘭 黒川弥太郎 鳥羽陽之助 清水将夫
1943-11-20	マリア・ルーズ號事件 奴隷船	大映	丸根賛太郎	市川右太衛門 市川春代 逢初夢子 羅門光三郎
1943-12-1	虎彦龍彦	東宝	佐藤武	轟夕起子 星野和正 杉裕之
1943-12-8	愛機南へ飛ぶ	松竹	佐々木康	佐分利信 信千代 小杉勇 風見章子
〃	海軍	松竹	田坂具隆	山内明 小杉勇 風見章子 志村喬 島田照夫
1943-12-16	山の娘サヨン（サヨンの鐘）	松竹	清水宏	李香蘭 大山健二 近衛敏明 島崎溌 若水絹子 三村秀子
〃	少年漂流記	東宝	矢倉茂雄	小高まさる 横山運平 沢井一郎
1944-2-1	火砲の響	大映	野淵昶	嵐寛寿郎 市川春代 月形龍之助 羅門光三郎
〃	結婚命令	大映	沼波功雄	中田弘二 月丘夢路 逢初夢子 真山くみ子
1944-2-9	生きてゐる孫六	松竹	木下恵介	上原謙 原保美 山鳩くるみ 河村黎吉 吉川満子 岡村文子

1944-2-23	新版　拾万両秘聞	日活	荒井良平	嵐寛寿郎　深水藤子　原健作
"	海賊旗吹っ飛ぶ	松竹	辻吉郎　マキノ真三	高田浩吉　沢村国太郎　斎藤達雄　宮城千賀子
1944-3-1	坊ちゃん土俵入り	松竹	マキノ正博	田中絹代　佐分利信
1944-3-2	若き姿	朝鮮映画	豊田四郎	丸山定夫　月形龍之介　佐分利信　黄澈　文芸峯　金玲
1944-3-14	出征前十二時間	大映	島耕二	水島道太郎　宇佐美淳　小柴幹治　若原雅夫　月丘夢路
1944-3-16	おばあさん	松竹	原研吉	飯田蝶子　高峰秀子　徳川夢声
1944-3-30	海峡の風雲児	大映	仁科熊彦	嵐寛寿郎　月形龍之介　戸上城太郎　東龍子
"	モンヤさん	大映	田中重雄	月丘夢路　真山くみ子　沢村貞子　宇佐美淳
1945-3-5	虞美人草	東宝	中川信夫	高田稔　霧立のぼる花井蘭子
"	仮面の舞踏	松竹	佐々木啓祐	佐分利信　徳大寺伸　桑野通子

主要資料來源：

1.大正四年至昭和二十年(1915~1945 年)臺灣日日新報影印本合訂冊。

2.「日本映画データベース」網站 (http://www.jmdb.ne.jp/)。

1950～1972 年臺灣上映之日本電影片目

上映日	中文片名	日文片名	出品機構	導演	主要演員
1950-9-18	玫瑰多刺	花ある毒草			
1950-9-28	歸國	帰国（ダモイ）	新東宝	佐藤武	李香蘭　大日方伝　藤田進　井上正夫
1951-3-1	流星	流星	新東宝	阿部豊	李香蘭　大日方伝　山村聡　若原雅夫
1951-3-13	青色山脈上集	青い山脈	東宝	今井正	原節子　池部良　杉葉子　龍崎一郎　木暮実千代
1951-3-20	青色山脈下集	続青い山脈	東宝	今井正	原節子　池部良　杉葉子　木暮実千代　若山セツコ
1951-4-16	女性的復仇	いつの日君帰る	新東宝	佐伯清	上原謙　高峰三枝子　風見章子　田崎潤　藤原釜足
1951-5-25	戦火情焔	戦火を越えて	大泉	関川秀雄	高峰秀子　河津清三郎　山村聡　英百合子
1951-6-1	曉之脱走	暁の脱走	新東宝	谷口千吉	李香蘭　池部良　小沢栄　伊豆肇　田中春男
1951-6-20	野良犬	野良犬	新東宝	黒澤明	三船敏郎　志村喬　河村黎吉　飯田蝶子
1951-8-2	美的本能	美しき本能	松竹	今村貞雄	朝霧優子　島公太郎　北條早苗　宗像太輔
1951-8-7	香蕉姑娘	バナナ娘	新東宝	志村敏夫	柳家金語楼　並木路子　渡辺篤　岸井明
1951-8-25	女醫診察室	女医の診察室	新東宝	吉村廉	原節子　上原謙　三宅邦子　風見章子　河津清三郎
1951-11-3	血債	ジャコ萬と鉄	東宝	谷口千吉	浜田百合子　三船敏郎　月形龍之介
1951-11-23	誰是聖師	白雪先生と子供たち	大映	吉村廉	原節子　関千恵子　滝花久子　山口勇
1951-11-28	紅潮餘生	流れる星は生きている	大映	小石栄一	三條美紀　三益愛子　羽島敏子　植村謙二郎
1952-4-2	長崎之鐘	長崎の鐘	松竹	大庭秀雄	若原雅夫　月丘夢路　津島恵子　滝沢修

1952-4-9	恨海情鴛	わが生涯の輝ける日	松竹	吉村公三郎	李香蘭 森雅之 滝沢修 宇野重吉
1952-5-12	女性的勝利	女性の勝利	松竹	溝口健二	田中絹代 三浦光子 桑野通子 風見章子 徳大寺伸
1952-5-28	戰爭和平	戦争と平和	東宝	山本薩夫 亀井文夫	池部良 岸旗江 伊豆肇
1952-6-4	異國之丘	異国の丘	新東宝	渡辺邦男	上原謙 花井蘭子 大日方伝 田中春男
1952-6-17	血濺火窟	消防決死隊	大映	田中重雄	三條美紀 荒川さつき 伊澤一郎
1952-6-24	烽火幽蘭	熱砂の白蘭	東宝	木村恵吾	木暮実千代 池部良 山村聡
1952-7-10	棒球技術	野球教室	東宝		虎隊 鷹隊 飛者隊
1952-7-23	天涯若比鄰	帰郷	松竹	大庭秀雄	木暮実千代 佐分利信 津島恵子
1952-8-14	黎明八一五	大曽根家の朝	松竹	木下恵介	杉村春子 三浦光子 大坂志郎 小沢栄太郎 徳大寺伸
1952-9-4	血染難船崎	にっぽんGメン 第二話 難船崎の血闘	東横	松田定次	市川右太衛門 片岡千恵蔵 月形龍之介 大友柳太郎
1952-9-17	江島悲歌	江の島悲歌	大映	小石栄一	久我美子 宇佐美淳
1952-9-24	青空天使	青空天使	東映	斎藤寅次郎	入江たか子 美空ひばり 横山エンタツ 花菱アチャコ
1952-10-2	漣江姑娘	ササエさんのど自慢歌合戦	大映	荒井良平	宮城千賀子 服部富子 東屋トン子 オリエ津阪
1952-10-14	慈母涙	嵐の中の母	東映	佐伯清	水谷八重子 岸旗江 香川京子
1952-10-26	不平凡的愛	新愛染かつら	大映	久松静児	水戸光子 竜崎一郎 相馬千恵子 吉川満子
1952-11-10	大空之誓	大空の誓い	新東宝	阿部豊	上原謙 香川京子 久慈あさみ
1952-11-17	養女之歌	のど自慢狂時代	東横	斎藤寅次郎	灰田勝彦 並木路子 美空ひばり 花菱アチャコ

1952-11-21	東京之夜	炎の肌	大映	久松静児	三條美紀　宇佐美淳 久我美子　根上淳
1952-11-26	戀愛蘭燈	恋の蘭燈	新東宝	佐伯清	白光　池部良　暁テル 子　森繁久弥
1952-12-15	溫泉鄉之一夜	右門伊豆の旅日記	新東宝	並木鏡太郎	嵐寛寿郎　花井蘭子 轟夕起子　江川宇礼雄 河津清三郎
1952-12-28	魔窟新生	ペン偽らず　暴 力の街	大映	山本薩夫	池部良　岸旗江　三條 美紀
1953-1-19	我是西伯利亞 的俘虜	私はシベリヤの 捕虜だった	東宝	志村敏夫 阿部豊	北沢彪　重光彰　有木 山太　鯰川浩　若月輝 夫　田中春男
1953-1-22	西遊記	西遊記	大映	冬島泰三	坂東好太郎　杉狂児　花 菱アチャコ　日高澄子
1953-2-2	時代三女性	新妻会議	大映	千葉泰樹	山根寿子　池部良　月 丘夢路　若原雅夫　浜 田百合子
1953-2-7	情天血淚	こんな女が誰に した	東映	山本薩夫	伊豆肇　岸旗江
1953-2-12	新姿三四郎	南風	松竹	岩間鶴夫	高峰三枝子　岸恵子 若原雅夫
1953-2-26	上海之女	上海の女	東宝	稲垣浩	李香蘭　三国連太郎 二本柳寛
1953-3-11	苦遊愛河	愛よ星と共に	東宝	阿部豊 志村敏夫	高峰秀子　池部良　黒 川弥太郎　大日方伝
1953-3-26	羅生門	羅生門	大映	黒澤明	三船敏郎　京マチ子 志村喬　森雅之
1953-4-1	黎明八月十五 日	終戦秘話　黎明 八月十五日	東映	関川秀雄	岡田英次　香川京子
1953-4-4	一縷溫情	本日休診	松竹	渋谷実	鶴田浩二　三国連太郎 岸恵子　角梨枝子
1953-4-16	百靈鳥之歌	せきれいの曲	東宝	豊田四郎	轟夕起子　山村聡　有 馬稲子
1953-4-28	霧笛情深	霧笛	東宝	谷口千吉	李香蘭　三船敏郎　志 村喬
1953-5-20	風雪廿年	風雪二十年	東映	佐分利信	佐分利信　宮城野由美 子　岡田英次
1953-5-28	酒家女	わが子ゆえに	東横	小杉勇	轟夕起子　片山明彦

1953-6-5	處女心	晚春	松竹	小津安二郎	原節子　月丘夢路　宇佐美淳　笠智衆
1953-7-2	千石纏	千石纏	東映	牧野雅弘	片岡千恵蔵　市川右太衛門　花柳小菊
1953-7-11	母之罪	母の罪	東映	伊賀山正徳	折原啓子　伊豆肇
1953-7-25	水色華爾滋	水色のワルツ	東映	青柳信雄　松林宗恵	上原謙　折原啓子　古川ロッパ
1953-9-18	棒球狂時代	ホームラン狂時代	東横	小田基義	杉狂児　渡辺篤　三谷幸子
1953-9-28	鄉愁	鄉愁	松竹	岩間鶴夫	佐野周二　轟夕起子　岸恵子
1953-10-8	流浪天使	陽気な渡り鳥	松竹	佐々木康	美空ひばり　高橋貞二　淡島千景
1953-10-23	亂世美人怨	大江戸五人男	松竹	伊藤大輔	阪東妻三郎　市川右太衛門　山田五十鈴　高峰三枝子
1953-10-30	母戀草	母恋草	松竹	岩間鶴夫	岸恵子　宮城千賀子　高橋貞二　徳大寺伸
1953-11-17	王子探母	牛若丸	松竹	大曽根辰夫	美空ひばり　水戸光子　月形龍之介　桂木洋子
1953-11-20	販馬英雄傳	馬喰一代	大映	木村恵吾	三船敏郎　京マチ子　志村喬
1953-11-26	武藏與小次郎	武蔵と小次郎	松竹	牧野雅弘	辰巳柳太郎　島田正吾　淡島千景　桂木洋子
1953-11-27	月宮天使	月よりの使者	大映	加戸敏	上原謙　花柳小菊　相馬千恵子　菅井一郎
1953-12-1	狂戀三部曲	トンチンカン三つの歌	東宝	斎藤寅次郎	榎本健一　柳家金語楼　花菱アチャコ
1953-12-4	西遊記續集孫悟空	大あばれ孫悟空	大映	加戸敏	坂東好太郎　羅門光三郎　伴淳三郎　清川虹子
1953-12-10	赤穂浪士	赤穂城	東映	荻原遼	片岡千恵蔵　木暮実千代　月形竜之介　大友柳太朗
1953-12-11	鞍馬天狗	鞍馬天狗　疾風雲母坂	東映	荻原遼	嵐寛寿郎　高田稔　宮城千賀子　渡辺篤
1953-12-16	美空與大馬戲團	ひばりのサーカス　悲しき小鳩	松竹	瑞穂春海	美空ひばり　岸恵子　佐田啓二　徳大寺伸　三宅邦子

1953-12-17	魚河岸之石松	魚河岸の石松	東映	小石栄一	河津清三郎　島崎雪子　折原啓子　星美智子
1953-12-23	風雲千兩船	風雲千両船	東宝	稲垣浩	長谷川一夫　李香蘭　大谷友右衛門　山根寿子　志村喬
1953-12-25	夜來香	夜来香	新東宝	市川崑	上原謙　久慈あさみ
1953-12-28	夜東京	東京十夜	秀映社	沼波功雄	吾妻京子　真珠浜田　広瀬元美　立松晃　上山草人
1953-12-29	初戀三味	娘初恋ヤットン節	大映	佐伯幸三	三条美紀　菅原謙二　柳家金語楼
1953-12-31	銀座姑娘	銀座カンカン娘	新東宝	島耕二	高峰秀子　灰田勝彦　岸井明　笠置シヅ子
1954-1-6	續魚河岸之石松	続・魚河岸の石松	東映	小石栄一　小林恒夫	河津清三郎　折原啓子
1954-1-15	榎健英雄傳	歌ふエノケン捕物帖	新東宝	渡辺邦男	榎本健一　笠置シヅ子
1954-1-26	一言難盡父母心	華かな夜景	松竹	原研吉	津島恵子　佐田啓二　小林トシ子　柳永二郎
1954-2-3	慈母孤兒	母千鳥	大映	佐伯幸三	三益愛子　河津清三郎
1954-2-14	新金色夜叉	金色夜叉　後篇	大映	マキノ正博	上原謙　轟夕起子　木暮実千代　古川ロッパ
1954-2-22	悲傷的口笛	悲しき口笛	松竹	家城巳代治	美空ひばり　津島恵子　菅井一郎
1954-3-10	丈夫的秘密	おどろき一家	東映	斎藤寅次郎	美空ひばり　古川ロッパ　花菱アチャコ　清川虹子
1954-3-18	國定忠治	忠治旅日記　逢初道中	東映	佐々木康	片岡千恵蔵　轟夕起子
1954-3-27	生死戀	駒鳥夫人	松竹	野村浩将	水戸光子　佐分利信　宇佐美淳
1954-4-12	歌聲母淚	吾子と唄わん	東映	野村浩将	折原啓子　花井蘭子　田端典子　徳大寺伸
1954-4-22	愛與恨	愛と憎しみの彼方へ	東宝	谷口千吉	三船敏郎　池部良　水戸光子　志村喬
1954-5-6	猴壺爭奪記	丹下左膳	松竹	松田定次	阪東妻三郎　淡島千景

1954-5-15	雙母淚	二人の母	東映	伊賀山正徳	折原啓子　徳大寺伸 小畑やすし　千石規子 浜田百合子
1954-6-6	儍瓜偵探	銭なし平太捕物帖	東映	田中重雄	柳家金語楼　折原啓子 花菱アチャコ　横山エンタツ
1954-6-22	古長崎風雲	風雲千両船	東宝	稲垣浩	長谷川一夫　李香蘭 大谷友右衛門
1954-6-29	夏威夷之夜	ハワイの夜	新東宝	松林宗恵	岸恵子　鶴田浩二
1954-7-15	上海歸來的莉露	上海帰りのリル	新東宝	島耕二	水島道太郎　香川京子
1954-7-27	魚河岸之石松 第三集	続続・魚河岸の石松	東映	小林恒夫	河津清三郎　折原啓子 星美智子　田代百合子
1954-8-14	雪中草	雪割草	大映	田坂具隆	水戸光子　三條美紀 宇佐美淳　伊庭輝夫
1954-9-10	高田馬場復仇記	決戦高田の馬場	東映	渡辺邦男	市川右太衛門　笠置シヅ子
1954-9-23	女性之聲	女性の声	松竹	堀内真直	佐田啓二　水原真知子 東谷暎子　草間百合子
1954-10-13	雙雄除奸記	流賊黒馬隊　暁の急襲	東映	松田定次	市川右太衛門　三宅邦子　大友柳太朗　月形龍之介
1954-10-23	日本玉堂春	滝の白糸	大映	野淵昶	京マチ子　森雅之
1954-11-1	蘋果小姐	リンゴ園の少女	松竹	島耕二	美空ひばり　山村聡 高堂国典
1954-11-13	天龍河除奸記	喧嘩笠	東映	萩原遼	片岡千恵蔵　大河内伝次郎　轟夕起子　清川虹子
1954-11-25	血染千代田	魔像	松竹	大曽根辰夫	阪東妻三郎　山田五十鈴　津島恵子
1954-12-7	慈母心	母紅梅	大映	小石栄一	三條美紀　三益愛子 岡譲二
1954-12-18	岩吉滄桑錄	レ・ミゼラブル あゝ無情第一部 神と悪魔	東映	伊藤大輔	早川雪洲　小夜福子 原保美　薄田研二
1954-12-29	夏子冒險記	夏子の冒険	松竹	中村登	角梨枝子　桂木洋子 若原雅夫　高橋貞二

1955-1-9	三百六十五夜	三百六十五夜 東京篇、大阪篇	新東宝	市川　崑	高峰秀子　山根寿子 上原謙
1955-1-23	首相的情書	総理大臣の恋文	東宝	斎藤寅次郎	田端義夫　柳家金語楼 花菱アチャコ　伴淳三郎　三益愛子
1955-1-31	婦人心	お艶殺し	東映	牧野雅弘	山田五十鈴　市川右太衛門　進藤英太郎　柳永二郎
1955-2-11	南十字星	南十字星は偽らず	新東宝	田中重雄	若原雅夫　高峰三枝子 千石規子
1955-2-22	魔窟恩仇	遊民街の夜襲	東映	松田定次	片岡千恵蔵　花柳小菊 大友柳太朗　三宅邦子
1955-3-5	金色夜叉	金色夜叉	大映	島耕二	山本富士子　根上淳 水戸光子　船越英二 伏見和子
1955-3-17	孤女流浪記	東京キッド	松竹	斎藤寅次郎	美空ひばり　川田晴久 堺駿二　高杉妙子　西條鮎子
1955-3-27	助六情仇記	花吹雪男祭り	東映	渡辺邦男	市川右太衛門　笠置シヅ子　花柳小菊　長谷川裕見子
1955-4-7	少女寶鑑	十代の性典	大映	島耕二	若尾文子　南田洋子 長谷部健　根上淳
1955-4-17	男兒涙	男の涙	新東宝	斎藤寅次郎	岡晴夫　古川緑波　黒川弥太郎　野上千鶴子 浜田百合子
1955-4-27	第四集魚河岸之石松	続続続魚河岸の石松　阪罷り通る	東映	小石栄一	河津清三郎　折原啓子 月丘千秋　星美智子
1955-5-17	彌次喜多漫遊記	新やじきた道中	大映	森一生	花菱アチャコ　横山エンタツ
1955-5-27	愛情至上	愛情について	東宝	千葉泰樹	山根寿子　三国連太郎 村田知英子　杉葉子
1955-6-6	大阪屋簷下	暴力	東映	吉村公三郎	日高澄子　若山セツ子 進藤英太郎　菅井一郎 浪花千栄子
1955-6-16	悲戀	恋文	東宝	田中絹代	田中絹代　森雅之　久我美子　香川京子

1955-6-26	女之一生	女の一生	新東宝	新藤兼人	日高澄子　山内明　轟夕起子　宇野重吉　花井蘭子
1955-7-6	戀愛三重奏	丘は花ざかり	東宝	千葉泰樹	上原謙　杉葉子　池部良　山村聡　木暮実千代　高杉早苗
1955-7-16	大眾情人	東京の恋人	東宝	千葉泰樹	原節子　三船敏郎
1955-7-24	髑髏旗（笛吹童子）[短片]	新諸国物語　笛吹童子第一部　どくろの旗	東映	萩原遼	大友柳太郎　田代百合子　東千代之介　中村錦之助
1955-7-28	第五集魚河岸之石松	続続続続魚河岸の石松　女海族と戦う	東映	小石栄一	河津清三郎　折原啓子　清川虹子　徳大寺伸
1955-7-30	龍虎鬥[短片]	新諸国物語　笛吹童子第二部　幼術の闘争	東映	萩原遼	大友柳太郎　田代百合子　東千代之介　中村錦之助
1955-8-8	母女飄零記	母波	大映	小石栄一	三益愛子　木村三津子　南田洋子　白鳥みづえ　三宅邦子
1955-8-19	童子凱旋[短片]	新諸国物語　笛吹童子第三部　満月城の凱歌	東映	萩原遼	東千代之介　中村錦之助　田代百合子　月形龍之介
1955-8-25	太太生鬍子[短片]	うちの女房にゃ髭がある	東映	津田不二夫	明智三郎　星美智子　杉狂児　伊藤雄之助　日野明子
1955-8-30	慈母願	母の願い	松竹	佐々木啓祐	佐野周二　佐田啓二　桂木洋子　小林トシ子　三宅邦子
1955-9-9	日本海空軍覆滅記	太平洋の鷲	東宝	本多猪四郎	大河内伝次郎　三船敏郎
1955-9-21	清水次郎長傳	清水次郎長伝	新東宝	並木伸太郎	高田浩吉　月形龍之介　浜田百合子　田崎潤　阿部九州男
1955-10-2	劍俠紋三郎	紋三郎の秀	新東宝	冬島泰三	高田浩吉　中山昭二　角梨枝子
1955-10-12	天狗安救美	天狗の安	東映	松田定次	阪東妻三郎　入江たか子　花柳小菊

1955-10-21	請問芳名	君の名は	松竹	大庭秀雄	岸恵子　淡島千景　佐田啓二　月丘夢路
1955-11-4	蛇姫公主	蛇姫様第一部千太郎あで姿	東映	河野寿一	東千代之介　高千穂ひづる
1955-11-4	地獄之笛	地獄の笛	大映	倉田文人森永健次郎	佐分利信　徳大寺伸井川邦子
1955-11-10	劍光蛇影	蛇姫様第三部恋慕街道	東映	河野寿一	東千代之介　高千穂ひづる
1955-11-15	請問芳名第二集	君の名は　第二部	松竹	大庭秀雄	岸恵子　佐田啓二　淡島千景　月丘夢路　北原三枝
1955-11-26	地獄門	地獄門	大映	衣笠貞之助	長谷川一夫　京マチ子
1955-12-7	原子恐龍	ゴジラ	東宝	本多猪四郎	志村喬　河内桃子　宝田明
1955-12-18	百萬兩黃金之謎	旗本退屈男　謎の百万両	東映	佐々木康	市川右太衛門　轟夕起子　田代百合子　星美智子
1955-12-29	母系圖	母系図	東映	伊賀山正徳	折原啓子　龍崎一郎石井一雄　長谷川菊子
1956-1-8	荒城之月	荒城の月	大映	枝川弘	根上淳　若尾文子　船越英二　八潮悠子
1956-1-16	石松與女石松	魚河岸の石松石松と女石松	東映	小石栄一	河津清三郎　堀雄二水木麗子　日野明子
1956-1-20	阿修羅四天王	阿修羅四天王	東映	河野寿一	市川右太衛門　花柳小菊　東千代之介　月形龍之介
1956-1-25	石松大鬧東京	魚河岸の石松二代目石松大あばれ	東映	小石栄一	堀雄二　水木麗子　日野明子　星美智子　清川虹子
1956-1-28	神州天馬俠	神州天馬俠　第一部　武田伊奈丸	新東宝	萩原章	藤間城太郎　小園蓉子藤間紫
1956-1-31	螢之光	螢の光	大映	森一生	若尾文子　菅原謙二
1956-2-7	這樣太太那裏有[短片]	こんな奥様見たことない	大映	仲木繁夫	船越英二　伏見和子
1956-2-11	淘氣姑娘	ジャンケン娘	東宝	杉江敏男	美空ひばり　江利チエミ　雪村いづみ

1956-2-22	宮本武蔵	宮本武蔵	東宝	稲垣浩	三船敏郎　八千草薫　水戸光子　岡田茉莉子　三国連太郎
1956-3-4	小狸大戰盜賊	たん子たん吉珍道中第1部　豆狸忍術合戦	新東宝	毛利正樹	松島トモ子　小畑やすし　川田孝子　古川緑波
1956-3-4	爵士天使	娘十六ジャズ祭	新東宝	井上梅次	雪村いづみ　古川緑波
1956-3-9	猛步舞石松[短片]	魚河岸の石松　マンボ石松踊り	東映	小石栄一	堀雄二　星美智子　柳谷寛　清川虹子　三条美紀
1956-3-15	馬來之虎末日記	悲劇の将軍　山下奉文	東映	佐伯清	早川雪洲　石島房太郎　小杉勇　大友柳太郎
1956-3-20	石松歸鄉記	魚河岸の石松　石松故郷へ帰る	東映	小石栄一	堀雄二　柳谷寛　月丘千秋
1956-3-26	水戶黃門遇險記	水戸黄門漫遊記第五話　火牛坂の悪鬼	東映	伊賀山正徳	月形龍之介　千原しのぶ　浦里はるみ　徳大寺伸
1956-4-6	千姫	千姫	大映	木村恵吾	京マチ子　菅原謙二　市川雷蔵　三田隆
1956-4-12	這樣美人那裏找[短片]	こんな別嬪見たことない	大映	西村元男	船越英二　南田洋子
1956-4-17	續宮本武蔵	続宮本武蔵　一乗寺決闘	東宝	稲垣浩	三船敏郎　鶴田浩二　八千草薫　水戸光子　岡田茉莉子
1956-4-28	水戶黃門漫遊記	続水戸黄門漫遊記　地獄極楽大騒ぎ	東映	伊賀山正徳	月形龍之介　千原しのぶ
1956-4-28	飛燕神拳	飛燕空手打ち	東映	石原均	波島進　高木二朗　北峰有二
1956-5-5	新赤穂義士	赤穂浪士　天の巻　地の巻	東映	松田定次	片岡千恵蔵　市川右太衛門
1956-5-10	紅孔雀[短片]	新諸国物語　紅孔雀　第一篇	東映	萩原遼	大友柳太郎　東千代之介
1956-5-18	請問芳名第三集	君の名は　第三部	松竹	大庭秀雄	佐田啓二　岸恵子　淡島千景　月丘夢路
1956-5-31	白衣天使	月よりの使者	大映	田中重雄	山本富士子　若尾文子　菅原謙二

1956-6-11	離別之夜	哀愁の夜	東宝	杉江敏男	越路吹雪　折原啓子　千石規子
1956-6-13	危險的年齡	あぶない年頃	東宝	蛭川伊勢夫	月丘千秋　石井麗子
1956-7-1	宮本武藏第三集決鬥岩流島	決鬥巌流島	東宝	稲垣浩	三船敏郎　鶴田浩二　八千草薫　岡田茉莉子
1956-7-12	天馬俠鬥魔王	神州天馬俠　第二部　幻術百鬼	新東宝	萩原章	藤間城太郎　川田孝子
1956-7-19	三對情侶	角帽三羽烏	松竹	野村芳太郎	紙京子　高橋貞二　小山明子　大木実　野添ひとみ
1956-8-1	新新姿三四郎	花の講道館	大映	森一生	長谷川一夫　木暮実千代　山本富士子
1956-8-12	火之鳥	火の鳥	日活	井上梅次	月丘夢路　伊達信　三橋達也
1956-8-12	鼓聲戀夢[短片]	ドラムと恋と夢	日活	吉村廉	フランキー堺　中原早苗
1956-8-19	芳流閣龍虎鬥[短片]	里見八犬伝第二部芳流閣の龍虎	東映	河野寿一	東千代之介　中村錦之助　田代百合子
1956-8-23	宇宙人	宇宙人東京に現る	大映	島耕二	川崎敬三　刈田とよみ
1956-8-27	野球姻緣	恋の野球拳　こういう具合にしやしゃんせ	大映	塚口一雄	船越英二　伏見和子
1956-9-1	龍宮美人魚[短片]	裸になった乙姫様	富士		園はるみ　奈良あけみ　邦ルイズ　空ひばり
1956-9-3	日輪	日輪	東映	渡辺邦男	片岡千恵蔵　木暮実千代　市川右太衛門
1956-9-23	三日月童子[短片]	三日月童子第一篇剣雲槍ぶすま	東映	小沢茂弘	東千代之介　千原しのぶ　三条雅也
1956-9-25	美女與盜賊	美女と盗賊	大映	木村恵吾	京マチ子　森雅之　三国連太郎　志村喬
1956-10-6	羅曼斯姑娘	ロマンス娘	東宝	杉江敏男	美空ひばり　江利チエミ　雪村いづみ　森繁久弥　宝田明
1956-10-17	楊貴妃	楊貴妃	大映	溝口健二	京マチ子　森雅之
1956-10-28	生生死死未了情	「薄雪太夫」より　怪談　千鳥ケ淵	東映	小石栄一	中村錦之助　千原しのぶ
1956-11-19	魂斷富士嶺	真白き富士の嶺	大映	佐伯幸三	林成年　市川和子

1956-11-30	龍虎鬪	力道山 男の魂	東宝	内川清一郎	力道山 岸恵子 江利チエミ
1956-11-30	萬里鏡[短片]	三日月童子完結篇 万里の魔境	東映	小沢茂弘	東千代之介 千原しのぶ 岸井明
1956-12-11	婦系圖	婦系図 湯島の白梅	大映	衣笠貞之助	鶴田浩二 山本富士子 森雅之
1956-12-22	刀聖正宗	孝子五郎正宗	東映	小林恒夫	山手弘 宮城千賀子 杉狂児
1957-1-1	霧之小次郎[短片]	霧の小次郎第一部 金龍銀虎	東映	佐伯清	大友柳太朗 東千代之介 高千穂ひづる 千石規子
1957-1-2	白橋情鴛	白い橋	松竹	大庭秀雄	岸恵子 佐田啓二 草笛光子 大木実
1957-1-15	東京爵士姑娘	東京シンデレラ娘	新東宝	井上梅次	雪村いづみ 古川ロッパ
1957-1-29	不夜城	歌う不夜城	東宝	瑞穂春海	池部良 江利チエミ 雪村いづみ
1957-1-30	今世之花	この世の花 第一部慕情の巻	松竹	穂積利昌	川喜多雄二 淡路恵子
1957-2-7	鳳女龍駒	幻の馬	大映	島耕二	若尾文子 岩垂幸彦
1957-2-19	塞班島之子	母子像	東映	佐伯清	山田五十鈴 山手弘 中原ひとみ
1957-3-3	淺草之花	浅草の夜	大映	島耕二	京マチ子 鶴田浩二
1957-3-3	良宵虛度[短片]	花嫁のため息	大映	木村恵吾	若尾文子 根上淳
1957-3-7	蜜月風波[短片]	新妻の寝ごと	大映	木村恵吾	若尾文子 根上淳
1957-3-15	虛無僧[短片]	虚無僧変化	大映	弘津三男	林成年 角梨枝子
1957-3-18	遊方僧[短片]	虚無僧変化 鍔鳴り街道	大映	弘津三男	林成年 角梨枝子
1957-3-23	東京狂舞	東京バカ踊り	日活	吉村廉	南田洋子 岡晴夫 フランキー堺 島倉千代子
1957-3-27	悲戀之花	この世の花 完結篇 第九、十部	松竹	穂積利昌	川喜多雄二 淡路恵子
1957-4-5	亂世姻緣	乱菊物語	東宝	谷口千吉	池部良 八千草薫
1957-4-15	力道山環遊世界	力道山、鉄腕の勝利	日活		道山 東富士

1957-4-19	難為情的夢	新婚日記　恥しい夢	大映	田中重雄	若尾文子　市川和子　品川隆二
1957-5-1	鳳城新娘	鳳城の花嫁	東映	松田定次	大友柳太朗　長谷川裕見子　中原ひとみ
1957-5-11	爸爸的秘密 [短片]	娘の修学旅行	大映	水野洽	潮万太郎　市川和子
1957-5-16	柳生英雄傳	柳生武芸帳	東宝	稲垣浩	鶴田浩二　三船敏郎
1957-5-18	少年宮本武藏	「少年宮本武蔵」より　晴姿稚児の剣法	松竹	酒井辰雄	中村賀津雄　大河内伝次郎　紙京子
1957-5-29	真田十勇士	猿飛佐助	日活	井上梅次	フランキー堺　水島道太郎　市川俊幸
1957-6-1	二等兵	二等兵物語　前後篇	松竹	福田晴一	伴淳三郎　花菱アチャコ　関千恵子
1957-6-11	神拳力道山	力道山空手チョップの嵐　東京大会	日活		力道山　東富士　遠藤幸吉
1957-6-15	天兵童子	天兵童子第一篇　波濤の若武者	東映	内出好吉	伏見扇太郎　千原しのぶ　星美智子
1957-6-15	南海情花	南海の情火　ギラム	東映	小石栄一	河津清三郎　伊豆肇　藤田泰子　利根はる恵
1957-6-18	血染大岡鎮	大岡政談　血煙り地蔵	東映	伊賀山正徳	月形龍之介　明智三郎　月丘千秋
1957-6-21	歌賽復仇記	たん子たん吉珍道中第3部　歌くらべ狸囃子	新東宝	毛利正樹	松島トモ子　小畑やすし　古川緑波
1957-6-22	回憶之花	続この世の花　第四部おもいでの花	松竹	穂積利昌	川喜多雄二　水原真知子
1957-6-26	血闘柳生谷	日本剣豪伝　血闘柳生谷	東宝	滝沢英輔	大河内伝次郎　月形龍之介　花井蘭子　藤田進
1957-7-6	大阪之雨	続この世の花　第五部浪花の雨	松竹	穂積利昌	川喜多雄二　淡路恵子　水原真知子
1957-7-19	黃金夢[短片]	現金の寝ごと	大映	西村元男	船越英二　伏見和子　近藤美恵子
1957-7-26	大衆食堂 [短片]	お父さんはお人好し　優等落第生	大映	斎藤寅次郎	花菱アチャコ　浪花千栄子　江島みどり　舟木洋一

1957-7-31	勝利者	勝利者	日活	井上梅次	石原裕次郎　北原三枝　南田洋子　三橋達也
1957-8-7	血盟八劍士[短片]	里見八犬伝第四部　血盟八剣士	東映	河野寿一	東千代之介　中村錦之助
1957-8-12	月下風雲[短片]	飛燕空手打ち第三篇　月下の龍虎	東映	石原均	波島進　藤里まゆみ　月丘千秋
1957-8-16	凱旋八劍士[短片]	里見八犬伝　完結篇　暁の勝鬨	東映	河野寿一	東千代之介　中村錦之助　田代百合子
1957-8-21	攝影場秘密探訪[短片]	スタジオはてんやわんや	大映	浜野信彦	長谷川一夫　山本富士子　京マチ子　根上淳　菅原謙二
1957-8-23	美女與偵探[短片]	陽気な探偵	東宝	西村元男	江利チエミ　花菱アチャコ　横山エンタツ
1957-8-28	伊島悲歌	伊豆の艶歌師	松竹	西河克己	佐田啓二　久保幸江
1957-9-1	神弓武士	月下の若武者	日活	冬島泰三	長門裕之　津川雅彦　浅丘ルリ子　香月美奈子
1957-9-6	深谷仙女[短片]	霧の小次郎　第二部　魔術妖術	東映	佐伯清	東千代之介　大友柳太朗　高千穂ひづる　千石規子
1957-9-11	這樣美男不多見[短片]	こんな美男子見たことない	大映	西村元男	船越英二　南田洋子　白鳥みずえ　神楽坂はん子
1957-9-14	這樣情侶真少有[短片]	こんなアベック見たことない	大映	小松原力	船越英二　神楽坂はん子　八木沢敏　矢島ひろ子
1957-9-16	男人之禁地	海人舟より　禁男の砂	松竹	堀内真直	泉京子　大木実　石浜朗　山鳩くるみ
1957-9-26	少女之春	十九の春	松竹	尾崎甫	神楽坂浮子　清川新吾　水原真知子
1957-10-1	匪窟突圍	最後の脱走	東宝	谷口千吉	鶴田浩二　原節子　団令子
1957-10-11	明治天皇與日俄戰爭	明治天皇と日露大戦争	新東宝	渡辺邦男	嵐寛寿郎　阿部九州男　高田稔
1957-10-31	二等兵下集	続　二等兵物語　五里霧中の巻	松竹	福田晴一	幾野道子　関千恵子　伊吹友木子　伴淳三郎
1957-11-6	大學的龍虎[短片]	大学の竜虎	松竹	酒井辰雄	若杉英二　北原三枝　沼尾均　吉川満子　菅井一郎

1957-11-11	江戶城風流記	絵島生島	松竹	大庭秀雄	高橋貞二 高峰三枝子 淡島千景 三宅邦子
1957-11-11	流浪俠士 [短片]	風来坊	松竹	福田晴一	若杉英二 井川邦子 戸上城太郎
1957-11-16	黑蛇魔殿	妖蛇の魔殿	東映	松田定次	片岡千恵蔵 月形龍之介 長谷川裕見子
1957-11-26	新婚戒指 [短片]	婚約指輪	東宝	松林宗恵	石原慎太郎 青山京子 宝田明
1957-11-29	天定良縁	永すぎた春	大映	田中重雄	若尾文子 川口浩
1957-12-16	少女春光	大当り三色娘	東宝	杉江敏男	美空ひばり 江利チエミ 雪村いづみ
1958-1-1	花開等郎來	抱かれた花嫁	松竹	番匠義彰	有馬稲子 高橋貞二 大木実 高千穂ひづる
1958-1-11	大菩薩嶺	大菩薩峠	東映	内田吐夢	片岡千恵蔵 大河内伝次郎 月形竜之介 中村錦之助
1958-1-21	午後8時13分	午後8時13分	大映	佐伯幸三	川上康子 根上淳
1958-2-1	雙龍秘劍	柳生武芸帳 双龍秘剣	東宝	稲垣浩	鶴田浩二 三船敏郎 岡田茉莉子 久我美子
1958-2-16	青龍洞[短片]	青竜の洞窟	大映	鈴木重吉	北原義郎 羅門光三郎 伏見和子
1958-2-17	東京尋親記	東京滞在七日間		倉田文人	唐菁 美雪節子
1958-2-18	曽我兄弟 富士之夜襲	曽我兄弟 富士の夜襲	東映	佐々木康	片岡千恵蔵 大友柳太朗 東千代之介 中村錦之助
1958-2-25	白蛇傳	白夫人の妖恋	邵氏 東宝	豊田四郎	李香蘭 池部良 八千草薫
1958-3-1	夜都市	愛情の都	東宝	杉江敏男	司葉子 宝田明 団令子 草笛光子 淡路恵子 小泉博
1958-3-11	風雲男兒	嵐を呼ぶ男	日活	井上梅次	石原裕次郎 北原三枝
1958-3-21	天倫夢幻	夕凪	東宝	豊田四郎	若尾文子 池部良 淡島千景
1958-3-21	任俠東海道	任俠東海道	東映	松田定次	片岡千恵蔵 市川右太衛門 大河内伝次郎 月形龍之介
1958-4-29	川島芳子情史	戦雲アジアの女王	新東宝	野村浩将	高倉みゆき 高島忠夫

1958-5-8	續午後 8 時 13 分	忘れじの午後 8 時 13 分	大映	佐伯幸三	根上淳　川上康子
1958-5-9	青色山脈（上下集）	青い山脈、続青い山脈	東宝	松林宗恵	司葉子　雪村いづみ　宝田明　久保明
1958-5-21	蛇姫迷宮	旗本退屈男　謎の蛇姫屋敷	東映	佐々木康	市川右太衛門　花柳小菊　月形龍之介
1958-5-28	海誓山盟	誓いてし	大映	枝川弘	根上淳　近藤美恵子　川上康子
1958-6-11	春樓花宴	春高樓の花の宴	大映	衣笠貞之助	山本富士子　鶴田浩二
1958-6-26	太陽浴血記	太陽は日々に新たなり	松竹	野村芳太郎	岸恵子　佐田啓二
1958-6-26	黄金夜叉[短片]	大岡政談　黄金夜叉	東映	伊賀山正徳	月形龍之介　宮川玲子　杉狂児
1958-7-11	黄色鳥	黄色いからす	松竹	五所平之助	淡島千景　設楽幸嗣　久我美子　田中絹代
1958-7-21	怒海孤島	怒りの孤島	日映	久松静児	鈴木和夫　手塚茂夫
1958-7-26	魔鬼新娘	魔の花嫁衣裳	大映	浜野信彦	船越英二　北原義郎　南左斗子　高松英郎
1958-8-1	深夜鬥邪記	正義の快男児　中野源治の冒険　深夜の戦慄	東映	津田不二夫	船山汎　中原ひとみ　天路圭子
1958-8-6	養母情深	母三人	東宝	久松静児	山田五十鈴　木暮実千代　新珠三千代
1958-8-15	車俠松五郎	無法松の一生	東宝	稲垣浩	三船敏郎　高峰秀子
1958-8-26	王女之悲戀	アンコールワット物語　美しき哀愁	東宝	渡辺邦男	池部良　安西郷子　李香蘭　雪村いづみ
1958-9-6	續集男人之禁地	続・禁男の砂	松竹	堀内真直	泉京子　大木実
1958-9-16	情奔	花の慕情	東宝	鈴木英夫	司葉子　宝田明　三井美奈
1958-9-26	青空姑娘	青空娘	大映	増村保造	若尾文子　菅原謙二
1958-10-6	丹下奪寶記	丹下左膳	東映	松田定次	大友柳太朗　美空ひばり　大川橋蔵　東千代之介
1958-10-16	鶯城新娘	鶯城の花嫁	東映	松村昌治	大友柳太朗　大川恵子　中原ひとみ　横山エンタツ

1958-10-26	白桃花	白夜の妖女	日活	滝沢英輔	月丘夢路　葉山良二
1958-10-26	神劍三太郎[短片]	次郎長意外伝灰神楽の三太郎	東宝	青柳信雄	三木のり平　中田康子
1958-11-5	相逢有樂町	有楽町で逢いましょう	大映	島耕二	野添ひとみ　京マチ子川口浩
1958-11-5	明日又天涯	明日は明日の風が吹く	日活	井上梅次	石原裕次郎　北原三枝
1958-11-15	近藤勇傳	新選組	東映	佐々木康	片岡千恵蔵　大友柳太朗　東千代之介
1958-11-25	不如歸	不如帰	新東宝	土居通芳	高倉みゆき　和田桂之助
1958-11-26	香港←→東京蜜月旅行	東京←→香港蜜月旅行	松竹電懋	野村芳太郎	林黛　嚴俊　岸惠子佐田啓二　有馬稲子
1958-11-29	鷲與鷹	鷲と鷹	日活	井上梅次	石原裕次郎　月丘夢路浅丘ルリ子　長門裕之
1958-12-5	暴雨櫻花	忘れえぬ慕情	松竹Cila	Yves Ciampi	岸惠子 Danielle Darrieux，Jean Marais
1958-12-15	天之劍	大江戸風雪絵巻天の眼	松竹	大曽根辰保	高田浩吉　瑳峨美智子松本幸四郎　大河内伝次郎
1958-12-25	牡丹獅子	喧嘩太平記	東映	小沢茂弘	市川右太衛門　八千草薫　東千代之介　月形龍之介
1958-12-25	地獄花	地獄花	大映	伊藤大輔	京マチ子　鶴田浩二
1959-1-4	荒木又右衛門	伊賀の水月	大映	渡辺邦男	長谷川一夫　近藤美恵子　黒川弥太郎　河津清三郎
1959-1-14	冒險姑娘	娘の冒険	大映	島耕二	京マチ子　菅原謙二若尾文子　根上淳　山本富士子
1959-1-24	孝女復仇記	ひばりの三役競艶雪之丞変化	新東宝	渡辺邦男	美空ひばり　宇治みさ子　北沢典子　丹波哲郎　高田稔
1959-2-7	傻瓜流浪記	裸の大将	東宝	堀川弘通	小林桂樹　中田康子青山京子　団令子
1959-2-7	女王蜂	女王蜂の怒り	新東宝	佐川滉	久保菜穂子　高倉みゆき　宇津井健　星輝美

1959-2-17	真假將軍	二等兵物語　あゝ戦友の巻	松竹	福田晴一	伴淳三郎　花菱アチャコ　榎本健一　浪花千栄子
1959-2-25	魔宮龍虎寶藏	高丸菊丸　疾風篇	松竹	丸根賛太郎	泉京子　松本錦四郎　花ノ本寿
1959-3-5	紫頭巾	紫頭巾	東映	大西秀明	片岡千恵蔵　里見浩太郎　桜町弘子
1959-3-15	再會吧拉寶兒島	さらばラバウル	東宝	本多猪四郎	池部良　岡田茉莉子　三国連太郎　根岸明美　平田昭彦
1959-3-25	風雨友情	嵐を呼ぶ友情	日活	井上梅次	小林旭　浅丘ルリ子　白木マリ
1959-4-4	戰國英豪	隠し砦の三悪人	東宝	黒澤明	三船敏郎　上原美佐
1959-4-14	鳴門秘帖	鳴門秘帖	大映	衣笠貞之助	長谷川一夫　市川雷蔵　山本富士子　淡島千景
1959-4-24	女真珠王	女真珠王の復讐	新東宝	志村敏夫	前田通子　宇津井健　三ツ矢歌子　藤田進
1959-5-4	女武士	女ざむらい只今参上	松竹	渡辺邦男	美空ひばり　近衛十四郎　名和宏　田代百合子
1959-5-14	風速 40 米	風速 40 米	日活	蔵原惟繕	石原裕次郎　北原三枝　川地民夫
1959-5-16	破邪美劍客	幻術影法師	東映	丸根賛太郎	東宮秀樹　喜多川千鶴　千原しのぶ　丘さとみ
1959-5-28	龍虎攻擊戰	竜虎八天狗　水虎の巻、火龍の巻	東映	丸根賛太郎	東千代之介　千原しのぶ
1959-6-1	鐵翼驚魂	紅の翼	日活	中平康	石原裕次郎　中原早苗
1959-6-3	春之戀[短片]	学生五人男　第二部　迷探偵出動	東映	小林恒夫	波島進　川口節子
1959-6-9	戰國雙龍	異国物語　ヒマラヤの魔王　双竜篇	東映	河野寿一	中村錦之助　月形龍之介　東千代之介　田中百合子
1959-6-13	殺奸保江山	修羅桜	松竹	大曽根辰夫	高田浩吉　瑳峨三智子
1959-6-14	日月龍虎鬪	異国物語　ヒマラヤの魔王　完結日月篇	東映	河野寿一	中村錦之助　東千代之介　田中百合子
1959-6-23	劍豪情史	或る剣豪の生涯	東宝	稲垣浩	三船敏郎　司葉子　宝田明

1959-7-3	孫悟空下凡	殴り込み孫悟空	大映	田坂勝彦	坂東好太郎　滝川潔
1959-7-3	雙生兄弟 [短片]	折鶴七変化	大映	安田公義	勝新太郎　立花宮子　春風すみれ　黒川弥太郎
1959-7-6	劍豪又四郎	謎の黄金島	東映	河野寿一	堀雄二　岡譲二　喜多川千鶴　沢村国太郎　徳大寺伸
1959-7-13	天下一大事	一心太助　天下の一大事	東映	沢島忠	中村錦之助　月形龍之介　中原ひとみ　桜町弘子
1959-7-13	夜光短劍	江戸三国志	東映	萩原遼	大川橋蔵　月形龍之介　千原しのぶ　伏見扇太郎
1959-7-17	星星知我心	星は何でも知っている	日活	吉村廉	岡田真澄　丘野美子
1959-7-23	第三代魚河岸之石松	三代目　魚河岸の石松	東映	小石栄一	今井健二　柳谷寛　星美智子　清川虹子
1959-7-26	黑蛇傳	執念の蛇	大映	三隅研次	毛利郁子　近藤美恵子　美川純子　島田竜三
1959-8-2	北海叛亂	北海の叛乱	新東宝	渡辺邦男　毛利正樹	上原謙　久保菜穂子　高島忠夫　藤田進　安西郷子
1959-8-2	愛河	愛河	大映	田中重雄	若尾文子　菅原謙二　川口浩　川崎敬三　角梨枝子
1959-8-12	飛天大怪獸	空の大怪獣　ラドン	東宝	本多猪四郎	佐原健二　白川由美
1959-8-22	日本人	人間の条件　第一部純愛篇、第二部激怒篇	松竹	小林正樹	有馬稲子　佐田啓二　仲代達矢　淡島千景　新珠三千代
1959-9-1	57 號潛水艦	潜水艦イー57降伏せず	東宝	松林宗恵	池部良　久保明
1959-9-2	孝女復國記 [短片]	三日月秘文	大映	三隅研次	勝新太郎　三田登喜子　浦路洋子
1959-9-10	東京羅曼史 [短片]	東京ロマンスウエイ	日活	吉村廉	二谷英明　平尾昌章　中村万寿子
1959-9-11	天涯生死戀	世界を賭ける恋	日活	滝沢英輔	浅丘ルリ子　石原裕次郎　南田洋子

1959-9-19	紀國屋之恩仇	紀の国屋文左衛門	松竹	渡辺邦男	高田浩吉　瑳峨三智子　名和宏　北上弥太郎　森美樹
1959-9-21	禁海黑珍珠	海女の化物屋敷	新東宝	曲谷守平	三原葉子　菅原文太　瀬戸麗子　山村邦子　万里昌代
1959-10-1	金龍銀龍	丹下左膳　怒濤篇	東映	松田定次	大友柳太朗　大川恵子　桜町弘子　長谷川裕見子
1959-10-7	劍底情鴛	おしどり喧嘩笠	東宝	萩原遼	鶴田浩二　美空ひばり
1959-10-11	江田島	海軍兵学校物語　あゝ江田島	大映	村山三男	小林勝彦　野口啓二　根上淳　菅原謙二　仁木多鶴子
1959-10-21	湯島殉情記	婦系図　湯島に散る花	新東宝	土居通芳	高倉みゆき　天知茂
1959-10-31	龍虎兒女	嵐の中を突っ走れ	日活	蔵原惟繕	石原裕次郎　北原三枝　中原早苗　白木マリ
1959-11-20	悲歡歲月	喜びも悲しみも幾歳月　第一、二部	松竹	木下恵介	高峰秀子　佐田啓二
1959-11-20	九時二十分[短片]	非常手配	日活	井田探	川地民夫　小園蓉子　中村万寿子　河上信夫
1959-11-23	流星十字鏢[短片]	流れ星十字打ち	大映	渡辺実	林成年　三田登喜子　中村玉緒　千葉敏郎
1959-11-30	母	母	大映	田中重雄	三益愛子　川口浩　菅原謙二　根上淳　若尾文子
1959-12-3	豐臣秀吉	太閤記	松竹	大曽根辰夫	高田浩吉　瑳峨三智子　森美樹　近衛十四郎
1959-12-10	馬賊	戦国群盗伝	東宝	杉江敏男	三船敏郎　司葉子　鶴田浩二　上原美佐
1959-12-17	紅短褲	続々　禁男の砂　赤いパンツ	松竹	岩間鶴夫	泉京子　大木実
1959-12-20	大菩薩嶺續集	大菩薩峠　第二部	東映	内田吐夢	片岡千恵蔵　中村錦之助　長谷川裕見子
1959-12-30	旋風兒	清水の暴れん坊	日活	松尾昭典	石原裕次郎　北原三枝
1959-12-31	天馬行空[短片]	忍術若衆　天馬小太郎	大映	天野信	中村玉緒　若松和子　千葉敏郎　梅若正二

1960-1-3	柔情之夜	夜の闘魚	大映	田中重雄	京マチ子　山本富士子 川口浩　船越英二
1960-1-9	日本人續集	人間の条件　第三部望郷篇、第四部戦雲篇	松竹	小林正樹	佐田啓二　仲代達矢 新珠三千代
1960-1-19	絶海女王	絶海の裸女	新東宝	野村浩将	久保菜穂子　中山昭二
1960-1-22	游俠影法師	影法師捕物帖	新東宝	中川信夫	嵐寛寿郎　中村竜三郎 坂東好太郎　池内淳子
1960-1-29	東京假期	東京の休日	東宝	山本嘉次郎	李香蘭　陳惠珠　司葉子　宝田明
1960-2-4	百合花	貞操の嵐	新東宝	土居通芳	高島忠夫　高倉みゆき 久保菜穂子　三ツ矢歌子
1960-2-8	仙貍奇緣	初春狸御殿	大映	木村恵吾	若尾文子　市川雷蔵 勝新太郎
1960-2-18	賭命記	男が命を賭ける時	日活	松尾昭典	石原裕次郎　南田洋子 芦川いづみ　川地民夫 二谷英明
1960-2-18	新日本獵豔	新日本珍道中西日本の巻	新東宝	近江俊郎 曲谷守平	高島忠夫　宇津井健 三原葉子　嵐寛寿郎 高倉みゆき
1960-2-28	新猿飛佐助全集	少年猿飛佐助	東映	河野寿一	里見浩太郎　中村賀津雄　丘さとみ　松島トモ子
1960-3-4	雙姝戀	忘却の花びら	東宝	杉江敏男	司葉子　池部良　草笛光子　小泉博
1960-3-18	東京少爺	坊ちゃん	松竹	番匠義彰	有馬稲子　南原伸二
1960-3-19	鐵拳金剛	男なら夢をみろ	日活	牛原陽一	石原裕次郎　芦川いづみ 葉山良二　川地民夫
1960-3-29	王者之劍	山田長政　王者の剣	大映	加戸敏	長谷川一夫　若尾文子 中田康子　根上淳　市川雷蔵
1960-4-1	大學小姐	大学のお姉ちゃん	東宝	杉江敏男	司葉子　宝田明
1960-4-8	琉球之戀	海流	松竹	堀内真直	岡田茉莉子　大木実
1960-4-15	海女的挑戰	海女の戦慄	新東宝	志村敏夫	前田通子　太田博之 天城竜太郎
1960-4-15	審判戰犯東條	大東亜戦争と国際裁判	新東宝	小森白	嵐寛寿郎　高倉みゆき

1960-4-28	智殲黑社會	暗黒街の対決	東宝	岡本喜八	三船敏郎　司葉子　鶴田浩二
1960-4-30	青春戀人	若い恋人たち	東宝	千葉泰樹	宝田明　司葉子　夏木陽介　団令子　北あけみ
1960-5-8	赤胴鈴之助	赤胴鈴之助	大映	加戸敏	梅若正二　林成年　中村玉緒　浦路洋子　春風すみれ
1960-5-15	江湖爭雄	決闘街	松竹	堀内真直	大木実　高千穂ひづる　南原伸二　高野真二
1960-5-18	七面人	多羅尾伴内　七つの顔の男だぜ	東映	小沢茂弘	片岡千恵蔵　佐久間良子　久保菜穂子
1960-5-25	石原裕次郎西遊記記錄片	裕次郎の欧州駈ける記	日活	石原裕次郎	石原裕次郎
1960-5-28	再見南國	南国土佐を後にして	日活	斎藤武市	小林旭　浅丘ルリ子
1960-6-22	七武士	七人の侍	東宝	黒澤明	三船敏郎　志村喬　津島恵子　島崎雪子
1960-7-2	銀河	港で生れた男	日活	堀池清	安井昌二　天路圭子　南風夕子
1960-7-7	三代愛情	三羽烏三代記	松竹	番匠義彰	高橋貞二　大木実　佐田啓二　岡田茉莉子
1960-7-12	日本開國奇譚	日本誕生	東宝	稲垣浩	三船敏郎　鶴田浩二　司葉子　原節子
1960-7-17	大岡政談	大岡政談　魔像篇	東映	河野寿一	市川右太衛門　若山富三郎
1960-7-27	皇帝與大將	明治大帝と乃木将軍	新東宝	小森白	嵐寛寿郎　高倉みゆき　林寛　村瀬幸子
1960-8-6	獨立愚連隊	独立愚連隊	東宝	岡本喜八	三船敏郎　鶴田浩二　佐藤允　雪村いづみ　夏木陽介
1960-8-18	裸足春色	裸足の青春	東宝	谷口千吉	宝田明　青山京子　仲代達矢　谷洋子　上原謙
1960-8-29	戰爭貞魂	戦場のなでしこ	新東宝	石井輝男	宇津井健　小畑絹子　三ツ矢歌子　大空真弓　吉田昌代
1960-9-10	東京怪物	美女と液体人間	東宝	本多猪四郎	佐藤允　佐原健二　白川由美　平田昭彦　伊藤久哉

1960-9-10	白蛇傳 [卡通片]	白蛇伝	東映	藪下泰司	配音：森繁久彌（許仙） 宮城まり子（白娘）
1960-9-21	四谷怪談	四谷怪談	大映	三隅研次	長谷川一夫　中田康子
1960-9-22	孫悟空	孫悟空	東宝	山本嘉次郎	三木のり平　団令子 八千草薫
1960-10-1	新吾大決鬥記	新吾十番勝負	東映	松田定次	大川橋蔵　岡田英次 長谷川裕見子
1960-10-7	挑戰火山島	海から来た流れ者	日活	山崎徳次郎	小林旭　浅丘ルリ子
1960-10-11	男對男	男対男	東宝	谷口千吉	三船敏郎　池部良　加 山雄三　北あけみ
1960-10-20	聯合艦隊殲滅記	ハワイ・ミッドウェイ大海空戦太平洋の嵐	東宝	松林宗恵	三船敏郎　池部良　鶴 田浩二　上原美佐　夏 木陽介
1960-10-22	怪電人	電送人間	東宝	福田純	鶴田浩二　白川由美 平田昭彦　河津清三郎
1960-10-31	天下寶座	天下を取る	日活	牛原陽一	石原裕次郎　北原三枝 中原早苗　長門裕之
1960-11-6	夏日情燄	禁男の砂第四話真夏の情事	松竹	岩間鶴夫	泉京子　大木実　小山 明子　石浜朗　瞳麗子
1960-11-10	地獄	地獄	新東宝	中川信夫	天知茂　三ツ矢歌子 沼田曜一
1960-11-20	痴人之愛	痴人の愛	大映	木村恵吾	叶順子　船越英二
1960-11-23	鐵火雄風	鉄火場の風	日活	牛原陽一	石原裕次郎　北原三枝 赤木圭一郎　宍戸錠 清水まゆみ
1960-11-30	南海奇俠	南海の狼火	日活	山崎徳次郎	小林旭　浅丘ルリ子 宍戸錠　白木マリ
1960-12-8	日本姑娘	お姐ちゃん罷り通る	東宝邵氏	杉江敏男	池部良　団令子　重山 規子　丁紅　張沖　尤 光照
1960-12-10	炎城	炎の城	東映	加藤泰	大川橋蔵　大河内伝次 郎　高峰三枝子　三田 佳子
1960-12-20	情海春夢	波の塔	松竹	中村登	有馬稲子　津川雅彦 桑野みゆき
1960-12-24	大江山酒天童子	大江山酒天童子	大映	田中徳三	長谷川一夫　山本富士子 市川雷蔵　勝新太郎

1960-12-30	千姬御殿	千姬御殿	大映	三隅研次	山本富士子　本郷功次郎　志村喬　中村玉緒　山田五十鈴
1961-1-9	第三號碼頭	第三波止場の決闘	東宝	佐伯幸三	宝田明　三橋達也　雪村いづみ　北あけみ
1961-1-13	美貌與愛情	美貌に罪あり	大映	増村保造	山本富士子　若尾文子　川口浩
1961-1-22	突擊東半球	宇宙大戦争	東宝	本多猪四郎	池部良　安西郷子
1961-1-28	忍術武者	忍術武者修行	松竹	福田晴一	伴淳三郎　三木のり平　花菱アチャコ　宮城千賀子
1961-2-9	爭霸白銀城	白銀城の対決	日活	斎藤武市	石原裕次郎　長門裕之　北原三枝　中原早苗　白木マリ
1961-2-11	艷妓	夜の流れ	東宝	川島雄三　成瀬巳喜男	司葉子　宝田明　白川由美　山田五十鈴　三益愛子
1961-2-18	惡之華	悪の華	松竹	井上和男	桑野みゆき　津川雅彦
1961-2-28	決鬥地平線	激闘の地平線	新東宝	小森白	松原録郎　三ツ矢歌子　沼田曜一　扇町京子
1961-3-10	萬里遊俠	波濤を越える渡り鳥	日活	斎藤武市	小林旭　宍戸錠　浅丘ルリ子　白木マリ
1961-3-20	火燒大阪城	大阪城物語	東宝	稲垣浩	三船敏郎　香川京子　星由里子　山田五十鈴
1961-3-20	雪山霸王	銀嶺の王者	松竹	番匠義彰	湯尼戴勒　鰐淵晴子　富士栄清子　石浜朗　南原宏治
1961-3-30	地獄魔術師	俺が地獄の手品師だ	東映	小沢茂弘	片岡千恵蔵　鶴田浩二　中村賀津雄　佐久間良子
1961-4-9	勝利與敗北	勝利と敗北	大映	井上梅次	若尾文子　川口浩　野添ひとみ　三田村元　本郷功次郎
1961-4-19	喧嘩太郎	喧嘩太郎	日活	舛田利雄	石原裕次郎　芦川いづみ　白木マリ　中原早苗
1961-5-4	君在何處	あの波の果てまで　前篇	松竹	八木美津雄	岩下志麻　津川雅彦　石浜朗　瞳麗子　高峰三枝子

1961-5-17	銀座旋風兒	銀座旋風児	日活	野口博志	小林旭　浅丘ルリ子　宍戸錠　白木マリ　青山恭二
1961-5-19	關東女王蜂復仇	女王蜂の逆襲	新東宝	小野田嘉幹	三原葉子　天知茂　魚住純子
1961-5-29	我比誰都愛你	誰よりも君を愛す	大映	田中重雄	叶順子　本郷功次郎　野添ひとみ　川崎敬三　菅原謙二
1961-6-8	黃金孔雀城	新諸国物語　黄金孔雀城第二、三部	東映	松村昌治	里見浩太郎　伏見扇太郎
1961-6-23	情斷愛橋	女の橋	松竹	中村登	瑳峨三智子　田村高広　藤山寛美　山本豊三　北条喜久
1961-7-22	神探黑旋風	まぼろし探偵	新東宝	小林悟	中岡愼太郎　沼田曜一
1961-8-18	君在何處後篇	あの波の果てまで　後篇	松竹	八木美津雄	岩下志麻　津川雅彦　高峰三枝子　石浜朗
1961-8-31	卿須憐我我憐卿	名もなく貧しく美しく	東宝	松山善三	小林桂樹　高峰秀子
1961-9-2	大海原遊俠	大海原を行く渡り鳥	日活	斎藤武市	小林旭　浅丘ルリ子
1961-9-21	荒野干戈	赤い荒野	日活	野口博志	宍戸錠　笹森礼子　南田洋子　小高雄二　内田良平
1961-10-6	海上男兒	太陽、海を染めるとき	日活	舛田利雄	小林旭　浅丘ルリ子　白木マリ　郷鍈治　田代みどり
1961-12-1	夕陽俠影	赤い夕陽の渡り鳥	日活	斎藤武市	小林旭　浅丘ルリ子　宍戸錠
1961-12-20	魔斯拉	モスラ	東宝	本多猪四郎	フランキー堺　上原謙　香川京子　河津清三郎
1962-1-1	新吾二十番決鬥記	新吾二十番勝負	東映	松田定次	大川橋蔵　大友柳太朗　桜町弘子　長谷川裕見子
1962-1-13	逃亡記	三人の顔役	大映	井上梅次	長谷川一夫　京マチ子　川口浩　菅原謙二
1962-1-25	我比誰都愛你完結篇	誰よりも誰よりも君を愛す	大映	田中重雄	叶順子　本郷功次郎　川崎敬三　江波杏子　高松英郎

1962-2-6	東京飛龍兒	東京の暴れん坊	日活	斎藤武市	小林旭　浅丘ルリ子 中原早苗　藤村有弘 小川虎之助
1962-2-18	君在何處第三集　完結篇	あの波の果てまで　完結篇	松竹	八木美津雄	岩下志麻　津川雅彦 高峰三枝子　石浜朗
1962-3-2	阿拉伯風雲	アラブの嵐	日活	中平康	石原裕次郎　芦川いづみ 小高雄二　葉山良二
1962-3-14	大鏢客	用心棒	東宝	黒澤明	三船敏郎　仲代達矢 司葉子　山田五十鈴
1962-3-26	怒海擒凶	紅の海	東宝	谷口千吉	加山雄三　星由里子 夏木陽介　佐藤允　水野久美
1962-4-7	黄金孔雀城完結篇	新諸国物語　黄金孔雀城完結篇	東映	松村昌治	里見浩太郎　伏見扇太郎
1962-4-19	京化粧	京化粧	松竹	大庭秀雄	山本富士子　岩下志麻 佐田啓二
1962-5-1	七色虹	禁猟区	松竹	内川清一郎	高千穂ひづる　桑野みゆき　岡田茉莉子　三橋達也
1962-5-13	天空飛人	さすらい	日活	野口博志	小林旭　松原智恵子 沢本忠雄　平田大三郎
1962-5-25	男子漢	どぶろくの辰	東宝	稲垣浩	三船敏郎　三橋達也 池内淳子　淡島千景 有島一郎
1962-6-6	飛劍客	赤い影法師	東映	小沢茂弘	大川橋蔵　大友柳太朗 木暮実千代　大川恵子
1962-6-18	釋迦	釈迦	大映	三隅研次	本郷功次郎　山本富士子　叶順子　京マチ子 勝新太郎
1962-6-30	銀座好漢	暗黒街の顔役	東宝	岡本喜八	三船敏郎　鶴田浩二 宝田明
1962-7-5	粉紅色戰場	裸女と兵隊			小幡武雄　堀内千賀子
1962-7-24	仇海斷腸人	黒い傷あとのブルース	日活	野村孝	小林旭　吉永小百合 郷鍈治　大坂志郎
1962-8-5	大劍客	椿三十郎	東宝	黒澤明	三船敏郎　仲代達矢 加山雄三　団令子　小林桂樹

1962-8-17	黃金七騎士	新黄金孔雀城 七人の騎士第 一、二部	東映	山下耕作	山波新太郎 里見浩太郎 沢村訥升 北条喜久 山城新伍
1962-8-29	女性狂想曲	女は夜化粧する	大映	井上梅次	山本富士子 叶順子 川口浩
1962-9-10	三百六十五夜	三百六十五夜	東映	渡辺邦男	美空ひばり 鶴田浩二 朝丘雪路 高倉健 山田五十鈴
1962-9-22	銀座之戀	銀座の恋の物語	日活	蔵原惟繕	石原裕次郎 浅丘ルリ子 ジェリー·藤尾 和泉雅子
1962-10-4	香港之夜	香港の夜	電懋 東寶	千葉泰樹	尤敏 王引 宝田明 司葉子 金伯健 上原謙 木暮實千代
1962-10-4	愛染桂	愛染かつら	松竹	中村登	岡田茉莉子 吉田輝雄 桑野みゆき 佐田啓二
1962-10-16	川流	川は流れる	松竹	市村泰一	桑野みゆき 仲宗根美樹 園井啓介 牧紀子 大坂志郎
1962-11-9	金剛鬥恐龍	キングコング対 ゴジラ	東宝	本多猪四郎	浜美枝 若林映子 高島忠夫 佐原健二
1962-12-3	青春戀	盗まれた縁談	大映	原田治夫	叶順子 三角八郎 石井竜一 丸井太郎
1962-12-10	妖怪博士 [短片]	スーパー·ジャイアンツ 宇宙怪人出現	新東宝	三輪彰	宇津井健 田原知佐子
1962-12-15	海賊八幡船	海賊八幡船	東映	沢島忠	大川橋蔵 岡田英次 丘さとみ 入江千恵子 月形龍之介
1962-12-27	合家歡	銀座っ子物語	大映	井上梅次	若尾文子 川口浩 野添ひとみ 本郷功次郎 三益愛子
1963-1-8	試妻奇冤	沖縄怪談逆吊り 幽霊、支那怪談 死棺破り	大蔵 東方	小林悟 邵羅輝	香取環 大原譲二 扇町京子 梅芳玉(即邵羅輝) 白蓉
1963-1-20	君在橋邊	あの橋の畔で	松竹	野村芳太郎	桑野みゆき 園井啓介
1963-2-1	劍王子	恋山彦	東映	マキノ雅弘	大川橋蔵 大川恵子 丘さとみ

1963-2-13	愛染桂完結篇	続・愛染かつら	松竹	中村登	岡田茉莉子　吉田輝雄　桑野みゆき　佐田啓二
1963-2-25	零式黑雲隊末日	零戦黒雲一家	日活	舛田利雄	石原裕次郎　渡辺美佐子　二谷英明　浜田光夫　大坂志郎
1963-3-9	旅愁之都	旅愁の都	東宝	鈴木英夫	宝田明　星由里子　淡路恵子　志村喬　上原謙
1963-3-29	天國與地獄	天国と地獄	東宝	黒澤明	三船敏郎　仲代達矢　香川京子　三橋達也
1963-4-25	女巖窟王	女巌窟王	東宝	小野田嘉幹	吉田輝雄　三原葉子　万里昌代
1963-5-10	怪貓奇譚	怪猫お玉が池	新東宝	石川義寛	伊達正三郎　北沢典子　小山明子
1963-7-10	壯烈新選組	壮烈新選組　幕末の動乱	東映	佐々木康	片岡千恵蔵　東千代之介　大友柳太朗　里見浩太郎
1963-8-20	海灣風雲	金門島にかける橋	中影日活	松尾昭典	王莫愁　石原裕次郎　唐寶雲　武家麒　二谷英明
1964-3-5	香港之星	香港の星	電懋東宝	千葉泰樹	尤敏　王引　宝田明　団令子　林沖　馬力　馬笑儂
1964-3-26	三紳士豔遇	社長洋行記	電懋東宝	杉江敏男	尤敏　洪洋　三船敏郎　加東大介　小林桂樹　新珠三千代
1964-7-24	香港東京夏威夷	ホノルル・東京・香港	電懋東宝	千葉泰樹	尤敏　宝田明　王引　加山雄三　張慧嫻　星由里子
1964-12-4	東京警匪戰	海女の怪真珠	大蔵東方	小林悟	香取環　泉京子　扇町京子　大原譲二　梅若正二
1965-4-1	大盜賊	大盗賊	東宝	谷口千吉	三船敏郎　佐藤允　水野久美　中丸忠雄　草笛光子
1965-4-10	秦始皇	秦・始皇帝	大映	田中重雄	勝新太郎　山本富士子　宇津井健　長谷川一夫　叶順子

1965-4-13	東海遊俠傳	東海遊俠伝	日活	井田探	小林旭　宍戸錠　松原智恵子　吉行和子
1965-4-25	指令第八號	国際秘密警察指令第8号	東宝	杉江敏男	三橋達也　水野久美佐藤允
1965-5-7	五瓣之椿	五瓣の椿	松竹	野村芳太郎	岩下志麻　加藤剛　岡田英次　左幸子
1965-5-19	右京之介巡察記	右京之介巡察記	東映	長谷川安人	大川橋蔵　大坂志郎
1965-5-31	黑盜賊	黒の盗賊	東映	井上梅次	大川橋蔵　入江若葉
1965-6-12	盲劍客	座頭市喧嘩旅	大映	安田公義	勝新太郎　藤原礼子藤村志保
1965-6-24	君在橋邊續集	あの橋の畔で第2部	松竹	野村芳太郎	桑野みゆき　園井啓介
1965-7-6	聽音劍	座頭市血笑旅	大映	三隅研次	勝新太郎　高千穂ひづる
1965-7-18	真誠之戀	真赤な恋の物語	松竹	井上梅次	岡田茉莉子　吉田輝雄
1965-7-30	君在橋邊完結篇	あの橋の畔で完結篇	松竹	野村芳太郎	桑野みゆき　園井啓介
1965-8-11	海底軍艦	海底軍艦	東宝	本多猪四郎	高島忠夫　上原謙　藤山陽子
1965-8-23	大俠國定忠治	国定忠治	東宝	谷口千吉	三船敏郎　新珠三千代加東大介　夏木陽介水野久美
1965-9-4	大盲俠	座頭市千両首	大映	池広一夫	勝新太郎　坪内ミキ子
1965-9-16	再見黑島嶼	投げたダイスが明日を呼ぶ	日活	牛原陽一	小林旭　松原智恵子
1965-9-28	鐵臂生死鬥	日本名勝負物語講道館の鷲	大映	瑞穂春海	本郷功次郎　高田美和坪内ミキ子　山下洵一郎
1965-10-10	若戶橋之戀	海猫が飛んで	松竹	酒井辰雄	桑野みゆき　寺島達夫
1965-10-22	愛與死	愛と死をみつめて	日活	斎藤武市	吉永小百合　浜田光夫
1965-11-3	國際秘密警察虎牙	国際秘密警察虎の牙	東宝	福田純	三橋達也　白川由美中丸忠雄　水野久美
1965-11-15	新吾二十番勝負完結篇	新吾二十番勝負完結篇	東映	松田定次	大川橋蔵　桜町弘子
1965-11-27	紅顏密使	紅顔の密使	東映	加藤泰	大川橋蔵　一條由美　伏見扇太郎　南郷京之助
1965-12-9	賭命九十天	犯罪のメロディー	松竹	井上梅次	吉田輝雄　桑野みゆき待田京介　寺島達夫

1965-12-21	梟之城	忍者秘帖　梟の城	東映	工藤栄一	大友柳太朗　高千穂ひづる　大木実
1966-1-2	343部隊	太平洋の翼	東宝	松林宗恵	三船敏郎　加山雄三星由里子　池部良　夏木陽介
1966-1-14	滿天疑雲	殺人者を消せ	日活	舛田利雄	石原裕次郎　十朱幸代稲野和子　大坂志郎
1966-1-26	流浪命運	さすらいは俺の運命	日活	井田探	小林旭　川地民夫　伊藤るり子
1966-2-7	神劍恩仇	座頭市あばれ凧	大映	池広一夫	勝新太郎　久保菜穂子
1966-2-19	大龍劍	士魂魔道　大龍巻	東宝	稲垣浩	三船敏郎　市川染五郎星由里子　佐藤允　夏木陽介
1966-3-3	旋風飛鏢客	風の武士	東映	加藤泰	大川橋蔵　大木実　桜町弘子　中原早苗
1966-3-15	東京花中花	花実のない森	大映	富本壮吉	若尾文子　園井啓介
1966-3-27	御金藏	御金蔵破り	東映	石井輝男	大川橋蔵　片岡千恵蔵朝丘雪路　丹波哲郎
1966-3-29	東京世運會	東京オリンピック	東宝	市川崑	
1966-4-8	故都雙姝	古都	松竹	中村登	岩下志麻　吉田輝雄早川保
1966-7-14	曼谷之夜	バンコックの夜	國泰東宝	千葉泰樹	加山雄三　張美瑤　星由里子
1967-2-1	丹下左膳	丹下左膳	松竹	内川清一郎	丹波哲郎　鰐淵晴子園井啓介　瑳峨三智子
1967-2-13	大武士	侍	東宝	岡本喜八	三船敏郎　小林桂樹八千草薫　新珠三千代
1967-2-25	怪談	怪談	東宝	小林正樹	仲代達矢　三国連太郎岸恵子　中村賀津雄新珠三千代
1967-2-25	東京流浪者	東京無宿	松竹	湯浅浪男	藤岡弘　新藤恵美
1967-3-9	太空大戰爭	怪獣大戦争	東宝	本多猪四郎	宝田明　水野久美　尼克雅達斯
1967-3-9	冰點	氷点	大映	山本薩夫	若尾文子　安田道代山本圭　津川雅彦　森光子　船越英二

1967-3-21	大冒險	国際秘密警察 絶体絶命	東宝	谷口千吉	三橋達也　佐藤允　水野久美　平田昭彦　土屋嘉男
1967-4-2	再見賭城	黒い賭博師	日活	中平康	小林旭　富士真奈美　小池朝雄　益田喜頓
1967-4-14	江湖一蛟龍	夜のバラを消せ	日活	舛田利雄	石原裕次郎　由美かおる
1967-4-26	小飛龍	大忍術映画　ワタリ	東映	船床定男	大友柳太朗　金子吉延
1967-5-8	黑衣女蛟龍	俺にさわると危ないぜ	日活	長谷部安春	小林旭　松原智恵子　北あけみ　西尾三枝子
1967-5-20	暖春	暖春	松竹	中村登	岩下志麻　桑野みゆき　倍賞千恵子
1967-6-1	愛你入骨	骨まで愛して	日活	斎藤武市	渡哲也　浅丘ルリ子　宍戸錠　松原智恵子　城卓矢
1967-6-1	宇宙大怪獸	宇宙大怪獣　ドゴラ	東宝	本多猪四郎	藤山陽子　ダン・ユマ（坦有馬）夏木陽介
1967-6-13	龍尾劍	主水之介三番勝負	東映	山内鉄也	大川橋蔵　天知茂　里見浩太郎　嵐寛寿郎　桜町弘子
1967-6-25	慈母	かあちゃんと11人の子ども	松竹	五所平之助	左幸子　倍賞千恵子　渥美清
1967-7-7	大魔神	大魔神	大映	安田公義	高田美和　青山良彦
1967-7-19	百發百中	100発100中	東宝	福田純	宝田明　浜美枝　有島一郎
1967-7-31	光榮的挑戰	栄光への挑戦	日活	舛田利雄	石原裕次郎　浅丘ルリ子　小林桂樹　川地民夫
1967-8-12	十七歲之狼	十七才の狼	大映	井上芳夫	霧立はるみ　本郷功次郎　滝瑛子　川津祐介
1967-8-24	奇巖城冒險	奇巌城の冒険	東宝	谷口千吉	三船敏郎　三橋達也　中丸忠雄　浜美枝　白川由美
1967-9-5	無情夜	夜の片鱗	松竹	中村登	桑野みゆき　平幹二朗　園井啓介
1967-9-17	沈丁花	沈丁花	東宝	千葉泰樹	京マチ子　司葉子　団令子　星由里子
1967-9-29	紅鬍子	赤ひげ	東宝	黒澤明	三船敏郎　加山雄三　香川京子　内藤洋子

1967-10-11	秋菊淚	野菊のごとき君なりき	大映	富本壯吉	安田道代　太田博之
1967-10-23	魔斯拉鬥恐龍	モスラ対ゴジラ	東宝	本多猪四郎	宝田明　星由里子
1967-10-23	華子	おはなはん	松竹	野村芳太郎	岩下志麻　栗塚旭
1967-11-4	小次郎	佐々木小次郎	東宝	稲垣浩	尾上菊之助　仲代達矢　三橋達也　司葉子　星由里子
1967-11-16	忠臣藏	忠臣蔵　花の巻　雪の巻	東宝	稲垣浩	三船敏郎　池部良　加山雄三　原節子　三橋達也　宝田明
1967-11-28	無形劍	大菩薩峠	東宝	岡本喜八	三船敏郎　仲代達矢　加山雄三　新珠三千代　内藤洋子
1967-12-10	熱海賭命記	拳銃無頼　流れ者の群れ	日活	野口晴康	小林旭　宍戸錠　松原智恵子　楠侑子
1967-12-22	挑戰黑暗街	悪名無敵	大映	田中徳三	勝新太郎　田宮二郎　八千草薫
1968-1-3	流浪之歌	やくざの詩	日活	舛田利雄	小林旭　南田洋子　二谷英明　芦川いづみ　和田浩治
1968-1-15	日本最長的一日	日本のいちばん長い日	東宝	岡本喜八	三船敏郎　加山雄三　新珠三千代　志村喬
1968-1-27	無敵漢	不敵なあいつ	日活	西村昭五郎	小林旭　芦川いづみ　東京ぼん太　北川めぐみ
1968-2-8	大遊俠	ギター抱えたひとり旅	日活	山崎徳次郎	小林旭　松原智恵子
1968-2-20	永別的漁港	帰らざる波止場	日活	江崎実生	石原裕次郎　浅丘ルリ子　志村喬
1968-3-3	太平洋戰爭　姬百合女兵部隊	太平洋戦争と姫ゆり部隊	大蔵	小森白	嵐寛寿郎　上月左知子　南原宏治　石黒達也
1968-3-15	切腹	切腹	松竹	小林正樹	仲代達矢　岩下志麻　三国連太郎　石浜朗
1968-3-27	大勝負	大勝負	東映	井上梅次	大川橋蔵　片岡千恵蔵　大友柳太朗
1968-4-8	黃金雙飛龍	冒険大活劇　黄金の盗賊	東映	沢島忠	松方弘樹　大瀬康一
1968-4-20	醉博士	酔いどれ博士	大映	三隅研次	勝新太郎　江波杏子　東野英治郎

1968-5-2	絕唱	絶唱	日活	西河克己	舟木一夫　和泉雅
1968-5-14	湖底沉情	湖の琴	東映	田坂具隆	佐久間良子　中村賀津雄
1968-5-23	四大怪獸地球大決戰	三大怪獣　地球最大の決戦	東宝	本多猪四郎	夏木陽介　星由里子
1968-5-26	怪龍大決戰	怪竜大決戦	東映	山内鉄也	大友柳太朗　松方弘樹　小川知子
1968-6-7	東京紅玫瑰	バラ色の二人	松竹	桜井秀雄	橋幸夫　由美かおる
1968-6-19	南海怪獸大決鬪	ゴジラ・エビラ・モスラ　南海の大決闘	東宝	福田純	宝田明　水野久美
1968-12-12	大戰地底人	フランケンシュタインの怪獣サンダ対ガイラ	東宝	本多猪四郎	水野久美　洛斯泰波林
1968-12-22	飛大妖	大怪獣空中戦　ガメラ対ギャオス	大映	湯浅憲明	本郷功次郎　笠原玲子
1968-12-31	金剛復仇	キングコングの逆襲	東宝	本多猪四郎	宝田明　浜美枝　琳達咪拉
1969-2-14	地底龍	海のGメン　太平洋の用心棒	大映	田中重雄	本郷功次郎　江波杏子
1969-3-28	海底大戰爭	海底大戦争	東映	佐藤肇	千葉真一　潘琪妮兒
1969-4-12	風林火山	風林火山	東宝	稲垣浩	三船敏郎　石原裕次郎　中村錦之助　佐久間良子
1969-5-3	血染夕陽下	狙撃	東宝	堀川弘通	浅丘ルリ子　加山雄三　森雅之
1969-5-17	無敵大超人	爆破3秒前	日活	井田探	小林旭　高橋英樹
1969-5-31	山本五十六	連合艦隊指令長官　山本五十六	東宝	丸山誠治	三船敏郎　加山雄三　司葉子
1969-6-21	俠影	飛び出す冒険映画　赤影	東映	倉田準二	金子吉延　里見浩太郎
1969-7-12	勝利之男	星よ嘆くな　勝利の男	日活	舛田利雄	渡哲也　浅丘ルリ子
1969-7-26	君在天涯	人妻椿	松竹	市村泰一	三田佳子　栗塚旭　三益愛子　園井啓介
1969-8-9	續愛你入骨	無頼より　大幹部	日活	舛田利雄	渡哲也　松原智恵子
1969-8-23	天下無敵	御用金	東宝	五社英雄	仲代達矢　丹波哲郎　中村錦之助　司葉子　浅丘ルリ子

1969-9-13	對決雙劍客	対決	日活	舛田利雄	小林旭　高橋英樹　和泉雅子
1969-9-27	地獄變	地獄変	東宝	豊田四郎	中村錦之助　仲代達矢　内藤洋子
1969-10-11	牡丹燈籠	牡丹燈籠	大映	山本薩夫	本郷功次郎　赤座美代子
1969-10-25	快斬	人斬り	大映	五社英雄	勝新太郎　仲代達矢　石原裕次郎　三島由紀夫
1969-11-15	日本負心的人	夜の牝　年上の女	日活	西河克己	野川由美子　高橋英樹　森進一
1969-11-29	盲女神龍劍	めくらのお市物語　真っ赤な流れ鳥	松竹	松田定次	松山容子　荒井千津子
1969-12-20	日本海軍大決戰	あゝ海軍	大映	村山三男	中村吉右衛門　本郷功次郎
1970-1-10	大劍豪	新選組	東宝	沢島忠	三船敏郎　中村錦之助　三国連太郎　小林桂樹　司葉子
1970-1-31	不死鐵金剛	不死身なあいつ	日活	斎藤武市	小林旭　浅丘ルリ子　東京ぼん太
1970-2-21	盲劍俠決鬥大鏢客	座頭市と用心棒	大映	岡本喜八	三船敏郎　勝新太郎　若尾文子
1970-3-14	魔女獨臂劍	女左膳　濡れ燕片手斬り	大映	安田公義	安田道代　本郷功次郎
1970-4-4	蛇女怪談	怪談　蛇女	東宝	中川信夫	桑原幸子　丹波哲郎　賀川雪絵
1970-4-18	日俄大海戰	日本海大海戦	東宝	丸山誠治	三船敏郎　仲代達矢　加山雄三　草笛光子
1970-5-9	盲女神龍劍第二集	めくらのお市みだれ笠	松竹	市村泰一	松山容子　伊吹吾郎
1970-5-23	零度大作戰	緯度0大作戦	東宝	本多猪四郎	宝田明　約瑟夫考頓
1970-5-23	黑谷的太陽	黒部の太陽	日活	熊井啓	三船敏郎　石原裕次郎　樫山文枝　高峰三枝子
1970-7-11	怒濤對決	怒濤の対決	松竹	西山正輝	松山洋子　平井昌一　和崎俊也　倉丘伸太郎
1970-8-1	大海怪	大巨獣ガッパ	日活	野口晴康	川地民夫　山本陽子　鮑爾蕭曼　麥克達文
1970-8-15	神刀女鏢客	関東おんな悪名	大映	森一生	安田道代　勝新太郎

1970-9-5	天外怪物	宇宙大怪獣ギララ	松竹	二本松嘉瑞	原田糸子 岡田英次 和崎俊也 柳沢真一
1970-9-12	龍虎魔鏢客	待ち伏せ	東宝	稲垣浩	三船敏郎 石原裕次郎 勝新太郎 浅丘ルリ子
1970-10-9	蝦夷館大決鬪	蝦夷館の決鬪	東宝	古沢憲吾	加山雄三 仲代達矢 三国連太郎 倍賞美津子
1970-10-30	鐵手指	100発100中 黄金の眼	東宝	福田純	宝田明 前田美波里 沢知美 佐藤允
1970-12-16	鐵超人	国際秘密警察 火薬の樽	東宝	坪島孝	三橋達也 佐藤允 星由里子 水野久美
1970-12-30	妖魔大戰爭	怪獣島の決戦 ゴジラの息子	東宝	福田純	前田美波里 高島忠夫 久保明
1971-1-26	妖女劍	眠狂四郎悪女狩り	大映	池広一夫	市川雷蔵 久保菜穂子
1971-3-4	鎖中鎖	国際秘密警察 鍵の鍵	東宝	谷口千吉	三橋達也 浜美枝 若林映子
1971-7-31	狂沙怪戀	栄光への5000キロ	石原プロ	蔵原惟繕	三船敏郎 石原裕次郎 浅丘ルリ子 仲代達矢
1971-8-26	壯士魂	ある兵士の賭け	石原プロ	Keith Larsen 千野皓伸明	三船敏郎 石原裕次郎 新珠三千代 浅丘ルリ子 辛那屈拉勞逸遜
1971-10-9	日本萬國博覽會	日本万国博	松竹	谷口千吉	
1971-12-1	銀翼大決鬥	カミカゼ野郎 真昼の決斗	東映	深作欣二	千葉真一 白蘭 大木実 高倉健
1972-6-29	艷犯與隊長	白い肌と黄色い隊長	松竹	堀内真直	大木実 杉浦直樹 李・史蜜絲 愛茜麗莉泰
1972-8-3	赤道鐵金剛	赤道を駈ける男	日活	斎藤武市	小林旭 丹波哲郎 若林映子 西拉波兒
1972-8-24	昆蟲大戰爭	昆虫大戦争	松竹	二本松嘉瑞	園井啓介 川津祐介 新藤恵美 園江梨子

國家圖書館出版品預行編目

日本電影在臺灣 / 黃仁著. -- 一版. -- 臺北
市： 秀威資訊科技 , 2008.12
　　面；　公分. -- (美學藝術類；PH0015)
BOD 版
參考書目：面
ISBN 978-986-221-120-5 (平裝)

1.電影片 2.日本

987.931　　　　　　　　　　　97022106

美學藝術類　　PH0015

日本電影在臺灣

作　　者 / 黃仁
助　　理 / 胡穎杰
發 行 人 / 宋政坤
執行編輯 / 賴敬暉
圖文排版 / 黃莉珊
封面設計 / 陳佩蓉
數位轉譯 / 徐真玉　沈裕閔
圖書銷售 / 林怡君
法律顧問 / 毛國樑　律師
出版印製 / 秀威資訊科技股份有限公司
　　　　　　臺北市內湖區瑞光路 583 巷 25 號 1 樓
　　　　　　電話：02-2657-9211　　　傳真：02-2657-9106
　　　　　　E-mail：service@showwe.com.tw
經 銷 商 / 紅螞蟻圖書有限公司
　　　　　　臺北市內湖區舊宗路二段 121 巷 28、32 號 4 樓
　　　　　　電話：02-2795-3656　　　傳真：02-2795-4100
　　　　　　http://www.e-redant.com

2008 年 12 月 BOD 一版
定價：500 元

讀　者　回　函　卡

感謝您購買本書，為提升服務品質，煩請填寫以下問卷，收到您的寶貴意見後，我們會仔細收藏記錄並回贈紀念品，謝謝！

1.您購買的書名：＿＿＿＿＿＿＿＿＿＿＿＿＿＿＿＿＿

2.您從何得知本書的消息？

　　□網路書店　　□部落格　　□資料庫搜尋　　□書訊　□電子報　□書店

　　□平面媒體　　□ 朋友推薦　　□網站推薦　□其他＿＿＿＿＿＿

3.您對本書的評價：(請填代號　1.非常滿意 2.滿意 3.尚可 4.再改進)

　　封面設計＿＿　版面編排＿＿　內容＿＿　文/譯筆＿＿　價格＿＿

4.讀完書後您覺得：

　　□很有收獲　□有收獲　□收獲不多　□沒收獲

5.您會推薦本書給朋友嗎？

　　□會　□不會，為什麼？＿＿＿＿＿＿＿＿＿＿＿＿＿＿＿＿

6.其他寶貴的意見：＿＿＿＿＿＿＿＿＿＿＿＿＿＿＿＿＿＿

＿＿＿＿＿＿＿＿＿＿＿＿＿＿＿＿＿＿＿＿＿＿＿＿＿＿＿＿

＿＿＿＿＿＿＿＿＿＿＿＿＿＿＿＿＿＿＿＿＿＿＿＿＿＿＿＿

＿＿＿＿＿＿＿＿＿＿＿＿＿＿＿＿＿＿＿＿＿＿＿＿＿＿＿＿

讀者基本資料

姓名：＿＿＿＿＿＿＿＿＿＿　年齡：＿＿＿＿　性別：□女 □男

聯絡電話：＿＿＿＿＿＿＿＿　E-mail：＿＿＿＿＿＿＿＿＿＿

地址：＿＿＿＿＿＿＿＿＿＿＿＿＿＿＿＿＿＿＿＿＿＿＿＿＿

學歷：□高中(含)以下　　□高中　□專科學校　　□大學

　　　□研究所(含)以上 □其他＿＿＿＿＿＿＿＿

職業：□製造業 □金融業 □資訊業 □軍警 □傳播業 □自由業

　　　□服務業 □公務員 □教職　□學生 □其他＿＿＿＿＿＿

秀威與 BOD

BOD（Books On Demand）是數位出版的大趨勢,秀威資訊率先運用 POD 數位印刷設備來生產書籍,並提供作者全程數位出版服務,致使書籍產銷零庫存,知識傳承不絕版,目前已開闢以下書系:

一、BOD 學術著作—專業論述的閱讀延伸
二、BOD 個人著作—分享生命的心路歷程
三、BOD 旅遊著作—個人深度旅遊文學創作
四、BOD 大陸學者—大陸專業學者學術出版
五、POD 獨家經銷—數位產製的代發行書籍

BOD 秀威網路書店：www.showwe.com.tw
政府出版品網路書店：www.govbooks.com.tw

永不絕版的故事・自己寫・永不休止的音符・自己唱